백제금동대향로

백제금동대향로

고대 동북아의 정신세계를 찾아서

초판 1쇄 2001년 8월 10일
초판 2쇄 2002년 10월 7일
개정판 1쇄 2020년 2월 20일

지 은 이 서정록
펴 낸 이 박해진
펴 낸 곳 도서출판 학고재
등 록 2013년 6월 18일 제2013-000186호
주 소 서울시 마포구 새창로 7(도화동) SNU장학빌딩 17층
전 화 02-745-1722(편집) 070-7404-2810(마케팅)
팩 스 02-3210-2775
전자우편 hakgojae@gmail.com
페이스북 www.facebook.com/hakgojae

ISBN 978-89-5625-389-3 03600

• 이 도서의 국립중앙도서관 출판예정도서목록(CIP)은 서지정보유통지원시스템 홈페이지(http://
seoji.nl.go.kr)와 국가자료종합목록 구축시스템(http://kolis-net.nl.go.kr)에서 이용하실 수 있습니
다.(CIP제어번호 : CIP2020001861)

백제금동대향로

고대 동북아의 정신세계를 찾아서

서정록 지음

학고재

고(故) 무위당 장일순 선생님 영전에
이 책을 바칩니다

일러두기
본문에서 주석 일련 번호는 검은색으로, 도판 일련 번호는 컬러로 구분했다.

개정판 서문

2001년 『백제금동대향로』를 펴내면서 나는 북방에 대한 꿈을 갖게 되었다. 그것은 큰 꿈이었다. 그 10여 년 뒤 칭기즈칸에 대한 나름의 생각을 정리하여 『마음을 잡는 자, 세상을 잡는다』를 펴냈다. 칭기즈칸을 공부하며 무엇보다 그가 북방 문화의 영적 전통을 계승하고 있다는 강한 메시지를 받았기 때문이다. 그리고 그런 전통은 고구려와도 긴밀하게 연결되어 있다는 점을 다시 확인할 수 있었다. 그러므로 내가 할 일은 그것을 분명하게 드러내는 것이라고 할 수 있다. 그러나 당초 예정대로 신라의 경주 김씨와 고구려에 대한 책을 펴낼 수 있을지 지금으로서는 뭐라 말할 수 없다. 다만, 이번에 향로 책을 정리하며 그 꿈을 새롭게 다지게 되었다는 말씀을 올리고자 한다.

백제금동대향로(百濟金銅大香爐, 이하에서는 '백제대향로'로 줄여 표현한다)는 고구려 벽화와 떼려야 뗄 수 없는 쌍둥이 형제다. 고구려가 그 뛰어난 벽화를 통해 동북아인들의 세계관과 내세를 극명하게 드러냈다면, 백제대향로는 향로라는 특별한 유물을 통해서 그들의 정신과 꿈과 비전을 표현하였다. 고구려가 만주와 한반도 북부에 사는 맏형으로서 정통성을 갖고 그들의 꿈을 펼쳤다면, 백제인들은 고향인

만주를 떠나, 한반도 남부와 일본, 그리고 중국 남부 지역과 동남아시아를 아우르는 해양 백제의 꿈을 꾸었다. 그러나 그들은 북방에 대한 그리움을 잠시도 놓지 않았다. 그리고 그들의 세계관과 비전에 도움이 된다면 그 어떤 문화도 수용하기를 서슴지 않았다.

백제인들은 고구려인들 못지않게 역동적이면서도 적극적인 미적 감각을 갖고 있었다. 백제대향로에 드러난 5악사와 5기러기와 봉황이 음악의 화(和)에 맞춰 하늘과 땅의 신들을 불러 백성들과 함께 춤을 추는 모습은 이제까지 동북아 역사에서 볼 수 없던 것이었다. 또 동북아에 고대부터 내려오던 '태양꽃' 개념을 연꽃을 통해 구현해낸 것도 예사롭지 않다. 그들은 하늘의 찬란한 태양이 연꽃의 영(靈)이라고 생각했다. 고구려 벽화와 백제대향로의 산악도(山岳圖)에 드러난 수렵 문화와 기마 문화의 전통은 고구려인과 백제인들의 왕권이 단순히 현실 지배의 목적을 갖고 있는 권력이 아니라 삶과 죽음을 뛰어넘는 신령하고 영원한 세계를 바탕으로 하는 것임을 보여준다.

그런 의미에서 백제대향로는, 일부 불교학자들이 생각하는 것처럼 불교적 용도를 위해 만들어진 기물이 아니다. 오히려 이 땅의 거룩한 정신과 천지신명을 모신 신궁에 봉안되었던 유물임을 나는 다시 한 번 확인할 수 있었다. 백제인들은 그들보다 선진 문화를 들고 있던 서역(西域)의 문명을 받아들이는 데 적극적이었지만, 자신들의 뿌리만은 확고하게 지키려고 했다. 뿌리가 약해지면 제대로 꽃을 피울 수 없다는 것을 누구보다 잘 알고 있었기 때문이다.

구한말 우리의 뜻과 관계없이 외세에 의해 개화한 지, 벌써 100여 년이 훌쩍 지났다. 하지만 서구 문화의 홍수 속에서 어디로 가야 할지 방향을 찾지 못하고 있는 사람들이 적지 않다. 자기 역사를 자신의 시선으로 바라보지 못한다는 것, 자기 역사에 대해 자부심을 갖지 못한다는 것만큼 뼈아픈 것은 없다. 그러므로 나는 사람들에게 고구려 벽화와 백제대향로를 공부할 것을 권한다. 역사는 결국 "나는 누구인가 그리고 어디로 가고 있는가"를 묻는 학문이기 때문이다. 아내는 나보고 젊은 이들에게 꿈을 줄 수 있는 고구려 - 백제의 신화를 써보라고 권한다. 그래, 누군가는 반드시 그런 책을 써야 할 것이다. 꿈은 꿀수록 더 커지고 풍부해지게 마련이니 말이다.

개정판을 내는 이 시점에서 남북이 어렵게 화해와 평화의 길을 가고 있다는 것은 큰 축복이 아닐 수 없다. 이런 때일수록 우리가 어디로 가야 할지 분명하게 정립해야 한다. 나는 백제금동대향로를 처음 마주했을 때처럼 다시 나 자신에게 말한다. 자기의 뿌리를 알지 못하면 미래는 없다고. 자신이 누구인지 알 수 없으며, 조상들이 뭐라고 말하는지 들리지 않는다고. 오직 자기가 누구인지 알 때만, 그래서 날개를 활짝 펼칠 때만 우리는 다시 꿈과 비전을 갖게 될 것이라고 말이다.

2019년 겨울
검은호수

책 머리에

'백제인들은 코즈모폴리턴이다.'

1994년 4월, 백제대향로의 실물을 직접 대면한 후 그 상징체계와 제작 의도, 용도 등을 분석하기 위해 관련 문화사, 미술사, 교류사 등을 공부해오면서 누누이 곱씹은 말이다.

백제가 반도의 한 귀퉁이를 차지한 소국이 아니라 육상과 해상에 걸쳐 국제적인 활동무대를 가진 국가였다는 것은 일련의 발굴과 그동안의 연구 성과를 통해서 어느 정도 알려져 있다. 특히 지난 1971년에 있었던 공주 송산리 무령왕릉의 발굴은 이러한 인식의 변화에 커다란 기여를 하였다. 중국 남경(南京)박물관에 보관되어 있는 흑치상지(黑齒常之) 장군의 비명(碑銘) 또한 우리에게 백제사의 또 다른 면모를 알려주기에 충분했다. 그동안 일본 쪽으로의 활발한 진출에 대해서는 잘 알려져 있었지만, 백제가 멀리 동남아시아까지 진출했었다는 것은 그 실체가 분명치 않았다. 그것이 흑치상지 비문의 발견으로 분명하게 드러난 것이다. 흑치상지 가문이 동남아시아의 흑치국(黑齒國, 지금의 필리핀)을 지배했다는 사실은 백제사를 새롭게 인식하게 하는 계기가 되었다.

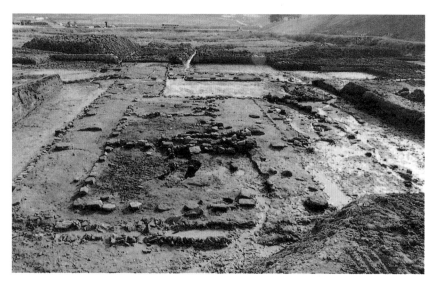

1 백제금동대향로가 발굴된 능산리 유적터.

백제는, 잘 알려진 것처럼, 7세기 동북아시아의 인위적이고 비정상적인 세력 재편 과정에서 나당 연합군에 의해서 무참하게 짓밟혔고, 그렇게 덧없이 역사의 뒤안길로 사라졌다. 심지어 그들이 남겼다는 역사서들마저 망실돼 이제 그들에 대한 연구는 김부식이 신라사를 중심으로 쓴 『삼국사기(三國史記)』와 각기 자기들의 입장에서 쓴 중국과 일본의 사서(史書)들, 그리고 일부 유적지에서 출토된 유물과 고고학적 자료에 전적으로 의존하는 처지가 되었다. 그 결과 무령왕릉의 발굴, 해상백제에 대한 새로운 규명, 그리고 한성백제의 왕성(王城)일 가능성이 높은 풍납토성의 일부 발굴과 같은 획기적인 사건에도 불구하고 백제사는 여전히 패망과 비운의 망령을 떨치지 못한 채 우리역사의 가장자리를 배회하고 있다.

이런 백제의 비극적인 역사를 그 어느 것보다도 실감나게 보여준 것이 백제대향로였다. 1993년 12월 12일 저녁, 부여의 나성(羅城) 밖 능산리고분군 서쪽 골짜기[1]에 있던 공방터의 수조(水曹) 구덩이에서, 백제 왕실에서 사용되었을 법한 향로 하나가 1400여 년의 시간을 훌쩍 뛰어넘어 기적적으로 그 모습을 드러내었다. 향로는 길이 135cm, 폭 90cm, 깊이 50cm의 수조 웅덩이에 겹겹이 쌓인 기와 조각 더미 밑에서 극적으로 발견되었다. 나당연합군이 밀려오는 급박한 상황에서 황급히 숨겨

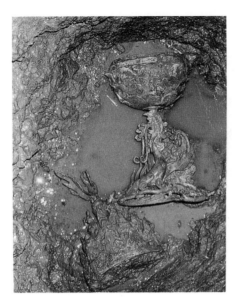

2 제3건물지(공방터)의 수조 웅덩이에서 발굴될 당시의 향로 모습.

놓은 것이 역력했다. 가지고 피신할 곳조차 없어 물구덩이 속에 넣고 훗날을 기약하며 묻은 것이다. 그렇게 진흙 속에서 그 형체를 드러낸 백제대향로의 모습[2]은 그 당시 백제인들의 절망과 비극의 역사를 전하기에 충분했다.

그러나 10여 일 동안 정성껏 흙과 녹을 닦아낸 향로의 모습은 전혀 달랐다! 1400년하고도 수십 년 동안의 적막했던 세월의 시공을 뛰어넘어 우리에게 다가온 백제대향로는 마치 무덤 속에 누워 있던 조상이 몸을 일으켜 우리 앞에 현신한 것처럼 무엇인가 강력한 힘으로 우리에게 이야기를 걸어오고 있었다. 그것이 무엇인지 그때는 알 수 없었지만 이제는 어렴풋이 그 언어를 이해할 수 있을 듯하다. 그리고 그 뜻을 헤아리면 헤아릴수록 백제대향로의 출토는 더욱 놀랍고 마음을 달뜨게 한다. 한마디로 부활, 재생이 아니고는 그 어떤 말로도 설명할 수 없는 경이와 신비가 느껴지는 것이다.

언론사들도 난리였다. 신문과 방송마다 '동양 최고의 공예품', '초국보급의 보물'이 발굴되었다는 보도를 일제히 1면 머리기사와 주요 뉴스로 다루었다.

「한국일보」 최성자 기자의 「국보 중 국보 '금동용봉봉래산향로' 취재기」[1]에 의하면, 당일 발굴 현장에서 인부 10여 명과 함께 작업을 하던 국립부여박물관 신광섭 관장은 공방터의 구덩이에서 향로의 뚜껑이 드러나는 순간 '보통 것이 아니구나' 하고 직감했다고 한다. 향로가 발견된 구덩이는 본래 공방에 필요한 물을 저장하는 구유형 목제 수조(水槽)가 놓여 있던 곳이었다. 향로는 칠기(漆器) 함에 넣어져 이곳에 매장되었음이 뒤에 밝혀졌다. 그는 즉시 작업을 중단하고, 인부들이 퇴근한 후 저녁 8시께 김정완 학예연구실장, 김종만 학예연구사 등 연구원 네 명과

함께 다시 현장에 돌아와 불을 밝히고 야간 발굴 작업에 들어갔다. 그렇게 향로 주변의 흙을 제거하기 30여 분. 향로가 온전한 형태로 전모를 드러내자 발굴팀은 누가 먼저랄 것도 없이 '야!' 하는 탄성을 질렀다. 신관장은 직접 향로를 안고 서둘러 3km쯤 떨어진 국립부여박물관으로 달려갔다. 박물관에 도착한 발굴팀이 향로를 자세히 살펴본 결과 중국의 어떤 향로와 견주어도 손색이 없는 걸작 중의 걸작이라는 것을 알고 다시 한 번 놀라움을 금치 못했다고 한다.

밤새 뜬눈으로 지새운 발굴팀은 이튿날인 13일 문화체육부와 국립중앙박물관에 보고하였다. 보고를 받은 정양모 국립중앙박물관장을 비롯한 전문가들은 즉시 현지로 달려왔다. 향로를 확인한 이들은 한결같이 '중국 한(漢)나라 때 유행한 박산향로(博山香爐)와 비슷하지만 세부적인 기술과 예술성에서는 전형적인 백제의 작품이며, 크기나 기법에 있어 완벽한 아름다움을 지닌 국보급'이라는 데 전원 의견이 일치하였다고 한다. 정양모 관장은 12월 23일 기자들과 가진 인터뷰에서, 백제대향로는 "1971년 무령왕릉 발굴 이후 백제 고고학이 거둔 최대의 성과로 우리나라 고대사의 연구는 물론 동아시아사의 고대 문화 연구에 획기적인 자료"가 될 것이라고 하였다.[2]

향로는 전체 높이가 61.8cm로 모두 네 부분으로 구성되어 있었다.[3] 맨 위의 봉황과 뚜껑의 산악도, 그리고 연꽃이 장식된 노신(爐身)과 이를 물고 있는 용받침이 그것이다. 이 가운데 맨 위의 봉황과 뚜껑의 산악도는 하나의 주물로 만들어졌음이 확인되었다. 따라서 향로는 본래 세 부분—산악도가 있는 뚜껑, 연꽃 장식이 있는 노신, 향로를 물고 비상하는 용—으로 분리되어 제작되었다는 것을 알 수 있다. 향로 본체는 가운데 테두리의 '흐르는 구름 문양(流雲文)'을 경계로, 위쪽의 삼산형(三山形) 산악도와 아래쪽의 연지(蓮池)의 수상 생태계로 나뉘어 있다. 뚜껑의 산악도에는 삼산형 산들을 배경으로 기마 수렵 인물들을 포함한 신선풍의 인물들과 호랑이, 사자, 원숭이, 멧돼지, 코끼리, 낙타 등 많은 동물이 장식되어 있다. 곳곳에 장식된, 폭포, 나무들, 불꽃 문양, 귀면상 등은 산악도의 사실감을 더해주며, 제단(祭壇) 모양으로 꾸며진 정상에는 봉황이 날개를 활짝 펴고 춤을 추고 있다. 정상의 봉황 바로 아래에는 다섯 명의 악사가 완함(阮咸) 등 서역 악기를 연주하며 둘러앉아 있고 다시 그 주위에는 다섯 봉우리에 다섯 마리의 새가 봉황과 함께 너울

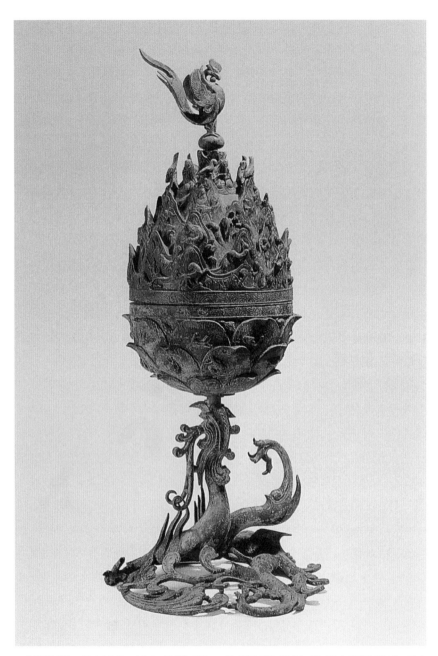

3 백제금동대향로. 동아시아 향로사에서도 탁월한 걸작으로 평가받을 만큼 뛰어난 아름다움과 상징체계를 갖고 있다. 높이 61.8cm, 최대 지름 19cm, 금동제(金銅製), 국보 제287호, 국립부여박물관 소장.

너울 춤을 추는 형상을 하고 있었다. 노신의 연꽃에도 갖가지 새와 물고기를 포함한 수상 생태계가 표현되어 있으며, 그 한쪽에는 태견을 하는 인물상의 모습이 있고 다른 쪽에는 신성한 동물을 타고 하늘을 나는 인물상이 보였다. 그리고 그 아래쪽에는 발가락이 5개(五爪)인 용이 노신의 연꽃 줄기를 입에 물고 비상하려는 듯 용틀임하고 있었다.

전체적으로 봉황과 용의 대비적 배치라든지 노신의 연꽃과 산악도에 새겨진 각종 동식물과 인물상의 절묘한 조화, 그리고 봉황을 중심으로 한 5악사와 5기러기의 가무상(歌舞像) 등으로 볼 때, 백제대향로는 동아시아의 향로사에서 유례가 없는 초국보급의 유물임이 확실했다. 서울대 박물관장인 안휘준은 "이 유물은 유례가 없는 경이적인 걸작이며, 이것의 발견은 국가의 경사"라고 극찬하였다.[3]

한편 백제대향로가 출토된 능산리 유적지의 발굴 과정은 또 다른 에피소드를 전한다. 향로가 발견된 공방터가 있는 이 유적지는 1983년부터 이미 연꽃무늬 수막새 등 다량의 기와가 발견되어 일찍부터 학계의 주목을 받아오던 곳이었다. 1992년 문화체육부와 충청남도는 백제 문화권 개발의 일환으로 이곳에 능산리고분의 주차장을 만들려고 했고, 이를 위해 이 일대의 땅을 사들여 시험 발굴을 했다. 그 결과 건물 주춧돌과 가마터 등 방대한 유적이 분포되어 있음이 확인되었다. 이것을 근거로 2차 발굴 계획서를 냈으나 문화재위원회에서는 수많은 유적지를 일일이 다 발굴할 수 없다는 이유로 기각하였다. 그런데 부여박물관이 주차장 예정 지역을 정밀 탐사하는 과정에서 또다시 기와편이 대량으로 쏟아져 나오자 박물관 측은 재차 발굴 허가를 요청했고, 문화재위원들 사이에서도 '그래도 혹시 모르니 발굴을 해보자'는 의견이 제기되어 가까스로 발굴이 이루어졌다고 한다. 발굴 결과 향로를 비롯한 중요한 유물들은 지표 아래 불과 50cm에서 1m 사이에 묻혀 있었다고 하니 2차 발굴이 없었다면 백제대향로는 주차장을 다질 때 포클레인의 무거운 압력에 파괴되고 말았을 것이다.

그런데 향로의 보존 처리에 우선적으로 주의를 기울였어야 할 발굴팀은 당시 중요한 실수를 범한 것으로 알려져 있다. 향로를 박물관으로 가져간 발굴팀은 출토 즉시 채취, 보존해야 되는 유물에 묻은 진흙 등의 이물질을 따뜻한 물로 깨끗이 씻어버린 것이다.[4] 1971년에 무령왕릉을 발굴했던 고(故) 김원룡의 실수를 똑

같이 반복한 것이다. 그뿐만 아니라 '초국보급' 유물의 출현에 너무 놀란 때문일까, 박물관 측은 12월 12일 발굴한 후 아무런 보존 처리나 안전 장치 없이 언론에 공개하는 또 다른 우를 범하고 말았다. 12월 28일 국립중앙박물관으로 옮긴 뒤 정밀 진단을 한 결과 향로는 이미 악성 청동병을 앓고 있는 것으로 밝혀졌다. 향로는 곧바로 청동의 녹을 제거하기 위한 보존 처리에 들어갔고, 이에 따라 당초 1994년 2월에 국립중앙박물관 전시실에서 일반에게 공개하려던 계획은 뒤로 늦춰졌다.

그렇지만 그해 4월 19일 우여곡절 끝에 세상에 모습을 내보인 향로는 그 뛰어난 조형의 아름다움과 우리의 정서와 친숙한 분위기로 해서 사람들의 마음을 단번에 사로잡았다. 그리고 학자들은 서로 다투어 자기 의견을 발표하였다. 특히 한병삼 전(前) 국립중앙박물관장은 "향로는 전체적으로 천계(天界) – 선계(仙界) – 인간계(人間界)라는, 고대 중국과 무관한 백제인 고유의 생사관, 세계관을 반영하고 있으며, 이 백제대향로 하나만 가지고도 수백 편의 논문이 나올 것"[5]이라는 견해를 제시하였다. 또 당시 국립중앙박물관 학예실장이었던 강우방은 "향로는 천계 – 선계 – 인간계 속에 형상화한 천인 등 각종 인물과 맹호, 이무기, 물고기에서 반인반수(半人半獸)에 이르는 동식물 등을 염두에 둘 때 불교 유입 이전의 한국 고대의 신화적 세계관, 민속신앙 전체를 상징하는 '일백 개의 얼굴'을 갖고 있다"[6]고 하였다. 이들의 견해는 백제대향로가 기존의 유물과 달리 이 땅에 살았던 고대인들의 정신세계를 열어줄 가능성을 갖고 있음을 시사하는 것이어서 무엇보다도 우리의 가슴을 설레게 했다.

내가 백제대향로 실물을 처음으로 접한 것은 향로가 공개된 이틀 뒤인 4월 21일이었다. 봉황을 중심으로 한 5악사와 기러기의 상징물이 고대 동북아의 5부 체제를 상징했으리라는 영감이 뇌리를 스친 것도 바로 그날 전시실에서였다. 그것은 그동안 박물관 측과 학계에서 주장하던 신선사상과는 전혀 다른 것이었다. 향로에 고대 동북아인들의 정신세계와 관련된 내용이 담겨 있다는 강한 확신이 전류처럼 전해져왔다. 결국 그때 향로와의 만남이 나로 하여금 하던 작업을 중단하고 무모하다 싶은 이 책을 쓰는 길고 힘든 작업을 강행하게 했다.

이 책은 백제대향로에 대한 문화사적 탐구이면서 동시에 한국 고대 문화사에

대한 연구서이기도 하다. 그리고 그것은 우리 역사에 대해서 개인적으로 품어왔던 의문들에 대한 나 자신의 탐구서이기도 하다. 이 책을 탈고하고 나서 처에게 "우리 고대사에 대한 많은 의문이 사라졌다"고 말했을 때 그녀가 몹시 기뻐하던 것이 잊히지 않는다. 그랬다. 나는 백제대향로와 고구려 고분벽화 연구를 통해서 우리 역사와 나 자신에 대한 정체성 혼란을 말끔히 씻어버렸다.

이 책을 통해서 독자들도 같은 결론에 이르게 될지 나로서는 확신할 수 없다. 필자의 짧은 글도 글이려니와, 글이란 늘 그렇듯이 생생한 감동을 빠뜨린 채 표면적이고 일면적인 지식만을 전하는 속성이 있기 때문이다. 어쨌거나 이 책을 통해서 많은 이들이 우리의 고대사 문제를 새로 생각하는 계기가 된다면 더 바랄 것이 없겠다.

다만, 여러 가지로 모자라는 본인이 향로를 다루어 앞으로 향로를 연구하는 이들에게 누가 되지는 않을지, 또 후학들에게 부담을 주지는 않을지 염려된다. 마음 같아서는 자료를 더 보충하고 추고를 거듭하여 완벽을 기하고 싶으나 모든 것이 여의치 않다. 그래서 문제를 제기하는 마음으로 내놓는 것이니 차제에 북방 문화에 대한 활발한 연구가 이어지기를 기대한다. 우리 문화의 정신적 뿌리는 그쪽에 있는 것으로 생각되기 때문이다.

이 책을 준비하는 동안 국내외 많은 학자들의 노고와 연구 성과에 힘입은 바가 컸다. 특히 고대 동북아의 연꽃 문화와 관련해서는 일본의 하야시 미나오(林巳奈夫)의 연구 성과가 크게 도움이 되었다. 박산향로의 산악도 연구에는 마이클 설리번(Michael Sullivan)과 수전 에릭슨(Susan Erickson), 그리고 에스터 제이콥슨(Esther Jacobson)의 연구가 많은 도움이 되었다. 특히 제이콥슨 여사는 자신의 논문들을 손수 보내주는 수고를 아끼지 않았다. 기원 전후 중앙아시아 지역의 동향을 이해하는 데는 에마 벙커(Emma Bunker) 여사의 연구가 크게 도움이 되었다. 알타이 투르크 민족의 세계관에 대해서는 알타이 샤머니즘의 연구로 유명한 러시아의 포타포프(L. P. Potapov)의 연구에 의지한 바가 컸다. 그와 함께 로베르트 아마용(Roberte Hamayon) 여사를 비롯한 많은 북방 샤머니즘 연구가들의 연구 성과 또한 샤머니즘과 수렵 문화의 관계를 이해하는 데 도움이 되었다. 또 중앙아시아의 고대 문화와 관련해서 조로아스터교(Zoroastrianism)에 대한 안목을 갖게 해준 메리 보이스

(Mary Boyce) 여사의 연구물도 빼놓을 수 없다.

국내 학자로는 부체제(部體制)에 관한 노태돈과 소장학자들의 연구가 도움이 되었으며, 백제에 관한 이도학의 논문 역시 백제에 관한 시야를 넓히는 데 도움이 되었다. 고구려 벽화에 관한 전호태의 글들은 자료 접근에 도움이 되었으며, 이혜구, 송방송의 서역 음악 연구는 동서 교류의 또 다른 측면을 이해하는 데 도움이 되었다. 민길자의 고대 직물사(織物史)에 대한 연구 또한 교류사 공부에 도움이 되었으며, 김열규의 고대 건국신화와 시베리아 샤마니즘의 비교 연구, 조흥윤의 샤마니즘 연구, 서대석의 무가(巫歌)에 관한 연구는 시종 큰 자극을 주었다.

그 밖에 김종만의 능산리 유적지에 대한 보고는 능산리 유적지에 관한 고고학적 문제들을 정리하는 큰 도움이 되었다. 이분들 외에도 일일이 열거할 수 없는 국내외 학자들의 연구로부터 많은 도움을 받았다. 그분들의 각고의 노력과 열성이 없었다면 어찌 이 정도나마 펼쳐 보일 수 있었겠는가. 내가 한 것은 그저 그분들의 연구 성과를 나름대로 정리한 것에 지나지 않는다. 일일이 찾아뵙고 인사드리지 못하는 점 용서하기 바라며 이 자리를 빌려 감사의 말씀을 올린다.

돌이켜 보면, 이 책의 집필에는 1990년대 초에 서울 명륜동의 불교사회교육원에서 있었던 공부 모임이 한 계기가 되었다. 당시의 공부 주제는 이 책의 주제와는 무관한 '이문명(夷文明)'이었지만, 그 공부를 통해 동북아의 고대사를 문화사를 통해서 새롭게 접근해볼 수 있겠다는 나름의 방법론을 세울 수 있었고, 그것이 결과적으로 이 책의 연구에 큰 밑거름이 되었다. 그때 함께 공부했던 좌계학당의 김영래 선생께 글로나마 감사의 인사를 드린다. 그리고 원주의 장일순 선생님을 모시고 시작한 한살림모임이 어려움을 겪었을 때, 문화운동 쪽으로 방향을 바꾸시며 길을 잡아주신 노겸 김지하 선생님께 머리 숙여 감사드린다. 이 밖에도 관심을 갖고 격려해준 여러 어른들께 모두 심심한 사의를 올린다.

부족한 자료를 구하느라 허둥댈 때, 바쁜 유학 생활에도 불구하고 많은 논문을 구해서 보내준 동경의 정원 스님과 주변분들, 미국의 원기, 그리고 정일, 연희에게도 진심으로 고마운 마음을 전한다. 매번 신세를 진 서울대 도서관의 황말례 선생께도 이 기회를 빌려 감사드린다. 사진 작업을 도와준 홍인규 씨와 황선태 기자, 그리고 사진 자료를 사용하도록 허락해준 전호태 교수, 홍순태 선생님, 김대벽 선생

님, 김연수 기자, 송병화 선생님 등 여러 분들께도 일일이 고마움을 전한다. 성가신 부탁에도 기꺼이 도움을 준 부여박물관 관계자와 통일원 자료실 관계자, 그리고 나에게 배달된 많은 소포를 빠짐없이 전해준 우체부들께도 모두 감사드린다.

늘 나의 작업을 성원해주고 힘이 되어주신 어머님과 여러 친지들께 머리 숙여 감사드린다. 생각을 정리하고 글을 쓰는 긴 과정 동안 변함없이 훌륭한 모니터가 되어준 아내 미순에게도 진심으로 고마움을 전한다. 그녀의 내조가 없었다면 아마도 이 책은 끝내 빛을 보지 못했을 것이다. 그러나 그 모든 것이 있다 해도 조상님들과 천지만물의 보살핌과 도움이 없었던들 그 무엇 하나 제대로 되는 것이 없었을 것이다. 그저 모든 게 고맙고 감사할 뿐이다.

거제도에서

차례

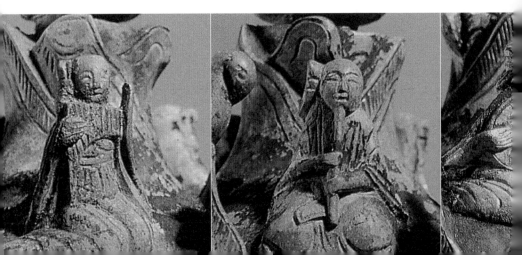

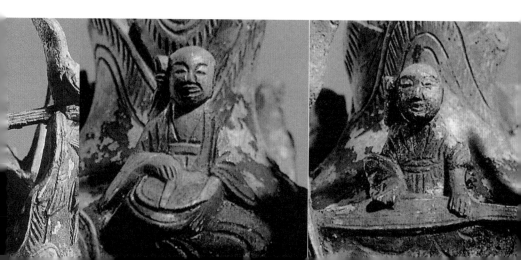

서론

백제대향로가 세상에 공개되었을 때, 혹시 중국에서 만들어 백제에 보낸 것이 아니냐는 말이 있었다.[1] 아마도 이전의 우리 유물에서 볼 수 없던 놀라운 조형성과 거기에 담긴 탁월한 서사적인 내용 때문이었을 것이다. 다행히 이제는 그런 시비는 없는 모양이다. 그리고 백제대향로가 백제의 장인들이 만든 것이라는 데도 이견이 없다. 그러나 안타깝게도 이론적으로나 미술사적으로 그것을 뒷받침하는 정리된 견해는 지금까지도 제시되지 않고 있다.

하지만 백제대향로와 같은 '초국보급' 유물이 아무런 문화적 배경 없이 임의로 만들어졌을 리 없다. 그 단초는 반드시 남아 있게 마련이다.

백제인이 제작했음을 뒷받침하는 몇 가지 증거

그 첫 번째 증거는 1971년 무령왕릉에서 출토된 〈동탁은잔(銅托銀盞)〉[4]이다.[2] 잔(盞)과 향로라는 기물(器物)상의 차이는 있지만, 동탁은잔의 뚜껑 중앙에 장식된 연

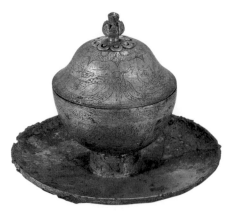

4 무령왕릉에서 출토된 동탁은잔. 뚜껑과 잔에 새겨진 문양이
 백제대향로의 구성과 거의 같다.

꽃과 연꽃 형태로 된 손잡이 부분을 제외하면, 뚜껑 둘레에 산악도가 장식되어 있고, 잔의 윗부분에는 ∽ 자 형태의 '류운문(流雲紋)', 즉 흐르는 구름무늬가 있으며, 다시 그 아래에 세 마리의 용이 연꽃을 둘러싸고 호위하고 있는 모습이 전체적으로 '산악도 - 류운문 - 연꽃과 용'으로 이루어진 백제대향로의 구성과 매우 흡사함을 알 수 있다. 그뿐만 아니라 동탁은잔의 산악도 위에는 두 마리의 봉황이 천공(天空)을 날고 있는 모습이 묘사되어 있는데, 이는 백제대향로의 산악도 위에 봉황이 장식되어 있는 것과 기본 발상이 완벽하게 일치한다. 따라서 백제대향로는 동탁은잔의 구성을 보다 확대한 경우라고 해도 좋을 정도로 양자의 구성은 뚜렷한 연속성을 보이고 있다. 이것은 백제대향로를 제작한 장인들이 동탁은잔의 실물을 본 적이 있거나 그 구성을 익히 알고 있었을 가능성을 시사하는 것이어서, 백제대향로가 무령왕 때(501~523 재위)로부터 그다지 멀지 않은 시기에 만들어졌다는 것을 말해준다.

두 번째는 부여 외리(外里)에서 출토된 〈산수산경문전(山水山景文塼)〉과 〈산수봉황문전(山水鳳凰文塼)〉이다. 백제대향로의 산악도는 '삼산형' 산들이 중첩된 형태로 되어 있는데, 이러한 양식은 부여 외리에서 출토된 위의 문양전(文樣塼)에 묘사된 산들의 양식과 기본적으로 같다.5 특히 〈산수봉황문전〉의 산악도 위에는 날개를 활짝 편 봉황이 장식되어 있는데, 이는 백제대향로의 산악도와 그 정상에 장식된 봉황의 구도와 거의 동일하다. 그뿐만 아니라 백제대향로의 용 장식 역시 같은 부여 외리에서 출토된 〈반룡문전(蟠龍文塼)〉에 장식된 용과 대단히 흡사하다.6 전자가 3차원의 공간에 입체화되어 있고 후자가 평면에 부조로 장식된 점을 제외하면 사실상 양자의 양식은 동일하다고 해도 좋을 만큼 서로 닮았다.3

세 번째는 백제대향로의 산악도에 장식되어 있는 '수렵도(狩獵圖)'다. 백제대향

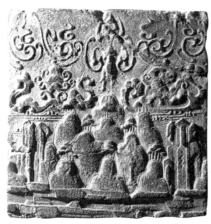
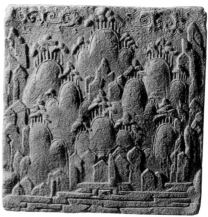

5 부여 외리에서 출토된 〈산수봉황문전〉(왼쪽)과 〈산수산
경문전〉. 삼산형 산형이 뚜렷하며, 산악도 위의 봉황도
백제대향로와 일치한다.

로와 비슷한 시대에 제작된 중국 남
북조(南北朝) 시대 향로의 산악도에
는 수렵도가 장식된 예가 없다.[4] 한
나라 때의 박산향로 중에는 수렵
도를 가진 향로들이 있지만, 그러
한 향로들은 후한(後漢) 시대에 이
미 쇠퇴의 길을 걷기 시작해 위진(魏
晉) 시대에 이르면 완전히 자취를

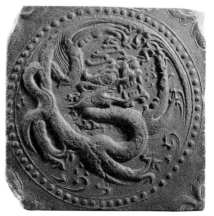

6 부여 외리에서 출토된 〈반룡문전〉.

감추고 만다. 따라서 백제대향로의 산악도가 한나라 때 박산향로의 산악도를 모
델로 하여 만들어졌을 가능성은 거의 없다. 수세기 전에 사라진 이국(異國)의 향
로를 복원해 재현한다는 것은 상식을 벗어난 일이기 때문이다. 따라서 백제대향
로 산악도의 수렵도는 동시대 중국 향로의 산악도 양식에서 완전히 벗어나 있다
고 할 수 있으며, 이것은 수렵도가 갖는 의미와는 별도로 백제대향로가 중국에서
왔을 가능성을 차단하는 중요한 의미가 있다.

　네 번째는 백제대향로의 공간 구분 방식이 고구려 고분벽화에 나타난 공간 구
획 방식과 대단히 유사하다는 사실이다. 제6장에서 자세히 보겠지만, 고구려 벽화

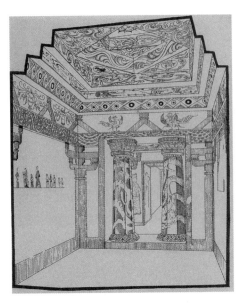

7 쌍영총 현실의 모사도. 두 팔각기둥의 상단과 하단에 연꽃 장식이 있고 기둥에는 용이 휘감고 있는 모습이 그려져 있다.

는 덕흥리고분에서 보는 것처럼 도리(平台)의 류운문을 경계로 천정 벽의 천상계(무덤의 주인공이 돌아가고자 하는 타계他界로서의 천상도 영역)와 그 아래의 지상계(무덤 주인공의 생전의 생활상이 그려져 있는 사방四方 벽의 공간)로 권역이 나뉘어 있다.242 243 류운문을 경계로 한 이와 같은 권역 구분 방식은 백제대향로에서도 똑같이 확인된다. 즉, 향로 본체의 가운데를 가로지르는 테두리에 류운문이 장식되어 있고, 이 류운문을 경계로 그 위의 산악도와 아래의 연지의 수상 생태계가 나뉘어 있는 것이다. 그런가 하면 덕흥리고분의 도리 위에는 이른바 천공의 광명(光明)을 상징하는 삼각형 불꽃 박산 문양(博山紋樣)5이 반복해서 장식되어 있는데,242 243 이러한 박산 문양은 백제대향로의 류운문 테두리 위에서도 확인된다.244

그뿐이 아니다. 쌍영총 현실의 두 팔각기둥을 보면,7 145 기둥의 상단과 하단에 연꽃이 장식되어 있어 일종의 연꽃주두(柱頭) 형태를 이루고 있는데, 바로 그 기둥에 황룡이 장식되어 있다. 이 황룡은 마치 기둥을 휘감고 연꽃을 향해 비상하는 모습을 연출하고 있어 용이 노신의 연꽃을 물고 비상하는 백제대향로의 모습과 매우 흡사하다(제3장 참조). 여기서 우리는 백제대향로와 고구려 고분벽화 사이에 상당한 정도의 연속성이 존재한다는 것을 확인할 수 있다.

이 경우에 한쪽은 향로이고 다른 쪽은 벽화라는 기물상의 차이는 있지만, 이와 같은 공간 구획 방식이나 구성상의 유사성은 백제대향로의 세계관과 우주관이 고구려인들의 세계관, 우주관과 대단히 밀접한 관계에 있음을 시사한다. 다만 고구려 고분에서는 백제대향로 산악도의 삼산형 산형이 거의 나타나지 않는데, 이는

백제대향로가 고구려 고분벽화와는 또 다른 양식상의 특징을 갖고 있음을 나타낸다고 할 수 있다.

이 밖에도 백제인들이 백제대향로를 제작했다는 것을 뒷받침하는 증거는 많다. 우선 봉황을 중심으로 하는 5악사와 기러기의 상징체계만 해도 그렇다. 이러한 상징체계는 중국의 향로사는 물론 중국의 미술사에 등장한 바가 없다. 또 5악사가 들고 있는 악기들의 구성은 남조(南朝)와 북조(北朝)보다는 오히려 고구려의 주악도(奏樂圖)의 구성과 친연 관계를 보인다. 이러한 것들은 백제대향로가 중국과는 그 문화적 배경을 달리한다는 것을 말해준다.

따라서 이상의 몇 가지 양식적 특징과 중국의 박산향로에서 볼 수 없는 독자적인 상징체계 등을 고려할 때, 우리는 백제대향로가 결코 중국에서 건너온 것이 아니며 백제인들의 손으로 직접 제작한 기물이라는 결론을 내릴 수 있다.

그렇다면 백제대향로에 담긴 내용은 무엇일까?

백제대향로에 담긴 내용—과연 신선사상과 불교의 연화화생론일까?

앞에서도 언급했듯이 내로라하는 몇몇 인사들은 향로가 고대 중국과 무관한 백제인 고유의 생사관, 세계관을 반영하고 있으며, 불교 유입 이전의 한국 고대의 신화적 세계관을 반영하고 있다고 단언하였다. 그러나 이들의 주장은 그 후 구체화되지 못했다. 그리고 중앙대 전인평 교수가 5악사가 연주하는 악기들을 통해서 백제음악을 복원할 수 있을 거라는 가능성을 제기했지만, 그 역시 그것을 뒷받침할 만한 구체적인 연구 성과를 내놓지 못했다.[6]

모두들 향로가 '유불선(儒佛仙)'을 넘어서는 고대 동북아인들의 정신세계를 열어줄 것으로 기대했으나 막상 그러한 기대를 충족시켜줄 만한 연구 성과는 좀처럼 나오지 않았다.

향로에 대한 보다 정리된 견해가 제시된 것은 그로부터 몇 달 뒤인 1994년 4월 19일, 국립중앙박물관 측에서 향로를 일반에게 공개하며 내놓은 안내서 『금동용봉봉래산향로』[7]를 통해서였다. 국립중앙박물관의 조용중 학예연구사가 기초한

것으로 알려진 이 안내서의 요지는 대체로 다음 두 가지였다. 하나는 백제대향로가 중국 박산향로의 양식을 바탕으로 하고 있다는 것이고, 다른 하나는 중국의 '신선사상(神仙思想)'과 불교의 '연화화생(蓮花化生)'이 그 사상적 토대를 이루고 있다는 것이었다.

박물관 측의 이러한 견해는 백제대향로가 양식적으로 중국 한나라 때의 박산향로의 연장선상에 있다는 점, 그리고 남북조 시대와 그 이후의 향로들이 대부분 불상에 바쳐진 공양향로의 성격을 갖고 있다는 점에서 나름대로 의미를 갖고 있었으나 왠지 공허하였다. 박물관 측의 주장대로라면 백제인들의 뛰어난 세공 솜씨와 예술성에는 누구나 감탄과 찬사를 보내지만 단지 그것뿐 당초 백제대향로에 기대되었던 우리의 정신적 무언가는 끝내 실체가 없는 것으로 보였기 때문이다.

박물관 측의 견해가 발표되자 몇몇 불교학자들이 이에 동조하고 나섰다. 그 대표적인 것이 1994년 4월 22일 자 「문화일보」에 실린 서울대 최병헌 교수의 기고문이었다.[8] 최 교수는 박물관 측의 연화화생 주장에서 한 걸음 더 나아가 백제대향로는 불교의 이상향인 '연화장(蓮華藏) 세계'를 표현한 것이라는 주장을 내놓았다. 그에 의하면, 연화장 세계는 진리를 상징하는 비로자나불이 있는 광대하고 장엄한 이상 세계를 말한다. 연화장 세계의 맨 아래에는 풍륜(風輪)이 있고 풍륜 위에는 향수해(香水海)가 있는데, 그 향수해에서 큰 연꽃이 피어 연화장이라는 이상 세계가 펼쳐진다는 것이다. 이러한 그의 주장에 따르면, 백제대향로를 떠받치고 있는 용은 향수해를 의미하고 연꽃잎이 장식된 노신은 연화장 세계(산악도에 해당)를 화생(化生)하는 연꽃에 해당한다는 결론이 나온다. 불교학자 홍윤식은 최 교수의 이러한 연화장 주장에 동조하면서[9] 향로에 '74곳'의 산악이 있다는 박물관 측의 불확실한 설명[10]을 근거로 이 산이 수미산(須彌山)이라는 주장을 내놓았다. 그에 의하면, 수미산 주위에는 7개의 산과 4주가 펼쳐지는데, '74'라는 숫자가 그와 절묘하게 맞아떨어진다는 것이다.

이들과 견해를 같이하지 않는 경우에도 학자들 대부분은 백제대향로가 불교와 관련이 있는 유물이라는 견해를 보였다. 중국 박산향로의 분석에 나름대로 탁월한 견해를 제시한 전영래 역시 이 점에서는 마찬가지였으며,[11] 백제대향로가 양식적으로 중국 박산향로의 연장선상에 있기는 하지만 오히려 그 세부 조형은 백제

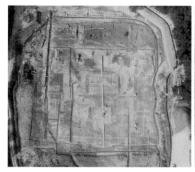
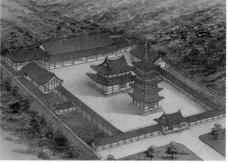

8 능산리 유적지. 왼쪽은 능산리 유적지를 항공촬영한 모습이고, 오른쪽은 복원도.

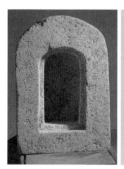
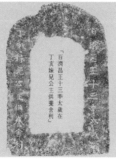
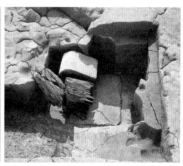

9 '창왕 13년'의 명문이 새겨진 석조사리감. 능산리 유적지의 목탑지 심초 부분에서 나왔다.

와 고대 동북아의 전통 사상과 관계가 있는 듯하다는 이례적인 글을 발표해서 주목을 받은 중국의 원위청(溫玉成) 역시 백제대향로의 연꽃에 대해서는 다른 학자들과 같은 견해를 보였다.[12]

이듬해인 1995년 10월 4일 부여박물관 측은 백제대향로가 발굴된 능산리 유적이 백제 왕실 사찰터로 확인되었다고 하면서 건물 배치도를 발표하였다.8 287 [13] 그리고 다시 얼마 뒤인 10월 22일에는 능산리 사찰터의 목탑지(木塔址)에서 '창왕 13년(昌王 十三年, 백제 위덕왕 13년, 567)'의 명문이 적힌 사리감(탑 안에 사리를 넣어두는 용기)이 발견되었다는 보고가 각 일간지의 1면을 장식했다.[9] 그 결과 능산리 유적지는 사실상 백제 왕실의 사찰터로 결론이 난 것으로 간주되었고, 이에 따라 백제대향로의 성격 역시 불교와 관계된 유물로 정리되는 분위기였다.

그러나 과연 그럴까? 백제대향로의 상징체계들이 국립중앙박물관 측의 주장대

로 중국의 신선사상과 연화화생이란 두 사상적 토대 위에서 만들어졌다고 결론을 내려도 좋은 것일까?

이 책의 결론은 단연코 그렇지 않다는 것이다! 자세한 것은 본문에서 다룰 것이므로, 여기서는 그와 같은 주장의 근본적인 한계를 몇 가지만 지적하고 넘어가기로 한다.

많은 불교학자들이 노신에 장식된 연꽃을 두고 연화화생설을 말하지만, 백제대향로에서 연꽃을 제외하면 불교와 관련된 상징물이라고 할 만한 것은 없다. 연꽃의 줄기를 물고 비상하는 용을 불교의 용(naga, 蛇神)으로 간주하는 견해가 있지만, 그 근거로 제시된 구체적인 증거 역시 없다. 최병헌 교수의 향수해에 관한 주장 역시 모호하기는 마찬가지다. 그런데 이처럼 많은 이들이 노신의 연꽃이 불교적 조형물이라고 말하면서도 그 근거를 명쾌하게 밝히지 못하는 것은 어쩌면 당연하다고 할 수 있다. 지금까지 그들은 이 땅의 고대 유물에 장식된 연꽃을 한결같이 불교의 연꽃으로 간주해왔기 때문이다. 따라서 그들로서는 이제 와서 백제대향로의 연꽃을 달리 해석할 방도가 없는 것이다.

게다가 그들은 백제대향로의 연꽃을 연화화생으로 규정하는 과정에서 방법론적으로 치명적인 오류를 범하였다. 백제대향로의 연꽃을 연화화생설로 설명하려면 그 전에 먼저 백제대향로 본체 양식의 조형(祖形)에 해당하는 북위 향로와 백제대향로의 본체 양식을 비교 분석했어야 하는데, 전혀 이에 대한 분석을 하지 않은 것이다. 결과적으로 오직 연꽃이라는 이유만으로 백제대향로의 연꽃을 불교의 연화화생으로 단정 지어 설명한 셈이다.

그러나 백제대향로의 '삼산형 산형'이나 '테두리의 류운문', 그리고 '노신의 연꽃'은 한눈에 보아도 알 수 있을 정도로 북위 향로 본체의 양식[10]과 닮아 있다. 그뿐만 아니라 동아시아 향로의 노신에 '꽃'이 장식되기 시작한 것은 북위 향로가 처음이다. 따라서 백제대향로의 노신에 장식된 연꽃의 의미를 말하려면, 먼저 북위 향로의 노신에 장식된 꽃 장식의 의미를 밝히지 않으면 안 된다.

그런데, 제5장에서 자세히 보겠지만, 북위 향로의 노신에 장식된 꽃은 정작 연꽃이 아니다. 그것은 태양과 그 빛을 상징하는 서역의 '로제트 문양(rosette style)'으로 기원전 3000년경부터 중동 지방을 중심으로 널리 성행하던 문양이다. 이 로제트

문양은 북위가 멸망한 뒤 종종 연꽃 봉오리 형태로 바뀌어 나타난다. 그러나 백제대향로의 본체 양식은 북위 향로 노신의 로제트 문양이 연꽃 봉오리로 바뀌기 이전의 본체 양식, 즉 뚜껑의 삼산형 산악도와 류운문 테두리, 그리고 노신의 로제트 문양이 일체화된 양식을 따르고 있다. 따라서 백제대향로 노신의 연꽃은 모름지기 북위 향로 노신의 로제트 문양이 갖고 있는 상징성 속에서 우선적으로 그 의미가 분석되어야 한다.

결론부터 말하면, 백제대향로 노신의 연꽃은 백제의 장인들이 북위

10 〈조망희조석불상(曹望憘造石佛像)〉(525)이란 불상 기단에 새겨진 북위 향로.

향로의 노신에 장식된 로제트 문양이 갖고 있는 태양의 광명의 의미를 고대 동이계의 '광휘의 연꽃'으로 대체한 것이라고 할 수 있다. 이는 백제대향로 노신의 연꽃 장식이 불교의 연화화생설을 토대로 한 것이 아님을 뜻한다.

백제대향로 노신의 연꽃이 연화화생에 기초하지 않았다는 것은, 고대 동아시아의 유물에서 이미 그 전형이 여럿 발견된, '연꽃과 용'의 상징체계를 통해서도 확인된다. 제3장에서 보겠지만, 고대 동북아인들은 불교가 들어오기 오래전부터 연꽃을 태양의 광휘를 상징하는 '태양꽃'으로 여겼다. 그리고 하늘에는 지상의 연못에 대응하는 하늘연못이 있으며, 지상의 연꽃은 이 하늘연못에 거꾸로 심어진 연꽃(또는 태양)의 광휘를 받아 이 세상을 환히 밝힌다고 여겼다. 그래서 고대인들은 왕궁이나 고분 천정(天井)에 '하늘연못'을 만들고 거기에 연꽃을 거꾸로 심었다. 중국 한나라 때의 기남 화상석묘(沂南畵像石墓)나 고구려 고분의 천정에 장식된 연꽃이 그러한 예들이다.

연꽃과 짝을 이루는 용에 대해서도 고대인들은 일찍부터 지상의 연못과 하늘의 연못 사이를 순환하며 물을 조절한다고 생각했다. 그리고 백제대향로의 '연꽃과

용' 유의 상징체계를 갖고 있는 고대 동아시아의 유물 역시 한나라와 그 이전의 유물들 속에서 어렵지 않게 찾아볼 수 있다. 따라서 백제대향로의 '연꽃과 용'의 상징체계를 무리하게 불교의 연화화생설로 풀 이유가 없다.

백제대향로 노신의 연꽃이 연화화생설과 무관하다는 것은 백제대향로의 연꽃과 산악도 사이에 있는 테두리의 류운문을 통해서도 확인된다. 제6장에서 보겠지만, 테두리의 류운문은 그 위의 공간과 아래의 공간을 분리해주는 기능을 갖고 있다. 백제대향로 산악도의 성격을 이해하는 데 결정적인 실마리를 제공하고 있는 이 류운문은 고대 동북아에서 발생한 문양으로 연화화생과는 그 문화적 배경을 달리한다. 실제로 고대 인도나 동아시아의 연화화생과 관련된 어떤 미술품이나 조형물에도 화생 중인 연꽃과 그로부터 화생한 대상 사이에 이와 같은 '흐르는 구름 문양'을 장식한 예가 없다. 따라서 백제대향로의 연꽃이 불교의 연화화생을 바탕으로 하고 있다는 박물관과 일부 학자들의 주장은 잘못된 것이라고 하지 않을 수 없다.

이런 점은 박물관 측에서 제시한 신선사상도 마찬가지이다. 박물관 측은 당초 백제대향로의 산악도가 삼신산(三神山) 중의 하나인 봉래산(蓬萊山)을 상징하고 있다고 발표했다. 박물관 측의 이러한 견해는 중국의 박산향로가 신선사상을 사상적 배경으로 하고 있다는 그간의 통설에 따른 것이다. 그러나 그동안 서구 학자들의 북방 문화에 대한 연구 성과가 축적되면서 박산향로의 산악도가 중국보다는 북방과 서역 문화에 기반을 두고 있다는 주장들이 심심치 않게 제기되어온 사실을 고려할 때, 역시 성급했다고 하지 않을 수 없다.

역사적으로 볼 때 박산향로의 출현은 전국 시대 말기에 서역에서 전래되기 시작한 향료(香料, incense)와 밀접한 관계가 있다. 향을 피우는 문화는 중동 지방에서 기원전 수천 년 전부터 시작되었다. 본래 고대 중국에는 그러한 향료 문화가 없었다. 따라서 향을 태우는 박산향로의 등장은 서역의 향료가 동서 문화 교류의 바람을 타고 중국에 전해진 사실과 분리해서 생각할 수 없다. 말하자면 향료가 유입되면서 향로가 필요해지자 당시의 장인들이 서역의 향로를 참고해서 박산향로를 만든 것이다. 그에 반해서 중국의 신선사상은 초나라와 산동성, 발해 연안 출신의 방사(方士)들이 새로운 이상향을 모색하던 것과 관계가 있다. 따라서 서역 북방의 향

료 문화를 배경으로 한 박산향로와 고대 동이계 방사들에 의해서 유포된 신선사상 사이에는 문화적 배경에 현격한 차이가 있을 수밖에 없으며, 박산향로의 사상적 배경을 신선사상으로 간주해온 그동안의 학계의 시각 또한 한계를 가질 수밖에 없다.

한마디로 연화화생과 신선사상을 가지고는 백제대향로의 상징체계의 핵심에 다가갈 수가 없다는 것이 분명해진 것이다.

백제대향로의 연구 방향

이미 보고된 것처럼 백제대향로에는 유물 연구의 일차적 자료라 할 수 있는 명문(銘文)이 없다. 그뿐만 아니라 백제대향로와 관련된 어떤 문헌 기록도 남아 있지 않다. 따라서 백제대향로에 대한 연구는 일차적으로 관련 미술사 연구와 능산리 유적지 발굴 조사를 통해서 접근할 수밖에 없는 어려움이 있다. 이러한 점을 염두에 두고 백제대향로 연구 방향을 정리하면 다음과 같다.

우선 백제대향로와 관련이 있는 중국의 박산향로의 양식들을 비교 분석하는 것이다. 백제대향로보다는 중국의 박산향로가 먼저 출현했다는 점에서 어떤 형태로든 그것들의 영향을 받았다고 할 수 있기 때문이다. 이 경우 향로 자체의 구성은 한나라 때의 박산향로에 주목할 필요가 있지만, 향로 본체의 양식은 북위 향로를 살펴볼 필요가 있다.

다음으로 백제대향로의 봉황을 중심으로 한 5악사와 5기러기, 산악도와 기마 수렵 인물을 중심으로 한 수렵도, 노신의 연꽃과 용 등의 조형물이 갖고 있는 상징적 의미를 이해하는 것이 필요하다. 이를 위해서는 백제대향로와 관련된 동시대의 미술사와 그 문화적 배경, 사상 등을 폭넓게 검토할 필요가 있다.

그와 함께 백제대향로가 출토된 능산리 유적지에 대한 성격을 규명하는 것이다. 백제대향로가 발굴된 능산리 유적지야말로 향로의 성격을 파악할 수 있는 결정적인 열쇠를 쥐고 있다고 할 수 있기 때문이다.

이러한 기본적인 논점들에 대한 연구가 이루어지면 백제대향로의 제작 시기 또

한 어느 정도 윤곽이 드러날 것이다. 그때 누가 어떤 배경에서 어떤 목적으로 향로를 제작했는지 여러 각도에서 추적해 들어갈 수 있을 것이다. 백제대향로에 대한 연구는 이 단계까지 진행되어야 비로소 본궤도에 진입했다고 할 수 있다.

그러나 위의 논점 중 어느 것 하나 만만한 것이 없다. 백제대향로에 대한 연구가 어려움을 겪는 것도 그 때문일 것이다. 우선 백제대향로와 중국의 박산향로를 비교 연구하는 것만 해도 그렇다. 무엇보다 난처한 것은 중국의 박산향로의 기원에 대한 학계의 견해가 정리되어 있지 않다는 것이다. 박산향로의 구성이 갖고 있는 의미에 대해서도 마찬가지이다. 따라서 백제대향로와 중국의 박산향로를 비교 연구하려면, 그에 앞서 중국의 박산향로를 연구하고 분석해야 하는 난제와 마주하게 된다.

다행히 박산향로의 기원 문제는 서구 학자들을 중심으로 박산향로에 대한 동서 미술사의 비교 연구가 진전되면서 어느 정도 객관적인 견해를 갖게 되었다. 이 책에서는 이러한 동서 미술사의 연구 성과를 토대로 박산향로의 기원 문제에 접근할 것이며, 이를 바탕으로 박산향로의 산악도의 유래와 그 의미를 분석할 것이다.

그러나 문제는 여기서 그치지 않는다. 앞에서 지적한 것처럼 백제대향로는 시기적으로나 양식적으로나 한나라 때의 향로보다는 북위 시대의 박산향로와 더 가깝다. 그런데 백제대향로의 산악도에는 북위 향로에 없는 '수렵도'가 장식되어 있다. 이러한 수렵도는 한나라 때의 박산향로에서 종종 발견되는 것이다. 이런 이유로 한동안 국내 학자들이 한나라 때 박산향로의 신선사상에 주목하기도 하였다. 그러나 한나라 때의 향로가 사라진 지 수백 년이 지난 뒤에 백제인들이 그것을 재현해 백제대향로를 만들었다고는 생각할 수 없다. 여기서 백제대향로의 수렵도를 어떻게 해석해야 할 것인가 하는 또 다른 문제가 제기된다.

그동안 국내의 일부 학자들은 남조 시대의 문헌에 등장하는 박산향로에 대한 묘사를 근거로 백제대향로를 분석하였는데,[14] 이러한 시도는 막연히 한나라 때 박산향로와 비교하는 것보다는 진일보한 것이라고 할 수 있다. 그러나 백제대향로의 본체 양식이 앞에서 본 것처럼 북위 향로의 본체 양식과 밀접한 관계를 갖고 있음을 고려할 때, 이러한 접근 방식은 결과적으로 백제대향로를 그 존재조차 불확실한 남조 시대 박산향로의 방계로 규정하려는 시도나 다름없다. 백제대향로에서

남조의 양식이 일부 발견되기는 하지만 특별히 남조의 미술에 경도된 흔적은 없기 때문이다.

국내의 일부 학자들이 이렇듯 소득 없이 백제대향로와 남조 박산향로의 관계를 조명하는 데 열중하고 있는 동안, 중국의 원위청은 백제대향로의 봉황을 고대 동북아에서 신성시해온 천계(天鷄)로 본다거나 5악사와 기러기의 구성을 백제의 5부(五部)로 보는 등 오히려 백제대향로가 고대 동북아의 전통 사상을 구현했을 가능성을 제기한 바 있다.[15] 우리가 중국의 박산향로와의 관련성 여부에 골몰하고 있을 때, 그는 오히려 백제대향로의 독자성에 주목한 것이다.

제작 시기 문제

제작 시기 문제는, 제5장에서 자세히 보겠지만, 북위 향로의 본체 양식과 비교 분석을 통해서 다행히 어느 정도 핵심에 접근할 수 있다. 백제대향로의 제작 시기에 대해서는 당초 박물관 측에서 무왕(武王, 600~641 재위)이 재위 중이던 7세기 초로 발표하였으나,[16] 이것은 백제대향로를 불교 계통의 유물로 단정하고 무왕 때의 왕성한 불교 사업과 연관 지은 것에 불과하다. 또 능산리 유적지의 목탑지에서 발굴된 사리감의 명문을 근거로 6세기 후반으로 보는 설도 있으나 이 또한 '창왕 13년(567)'의 연도에 따라 제작 시기를 소급해 적용한 것일 뿐 객관적인 근거에 기초한 것이라고는 할 수 없다. 어느 것이나 정확한 미술사적 연구가 뒷받침되어 있지 않은 것이다.

백제대향로의 본체 양식은 앞에서 언급한 것처럼 북위 향로의 삼산형 산악도, 테두리의 류운문, 노신의 로제트 문양 등의 양식과 밀접한 관련이 있다. 이러한 양식적 요소들은 북위가 멸망한 534년 즈음에는 이미 퇴락하거나 변질되므로[17] 백제대향로의 제작 시기에 관한 앞의 두 주장은 결과적으로 북위 향로의 주요한 양식들이 파괴된 뒤에 그것들을 재현해 백제대향로를 만들었다는 잘못된 결론을 가져올 뿐이다.

백제의 장인들이 북위 향로의 양식들을 그들의 향로에 채택했다는 것은 그러한

장식적 요소들이 당시 중국에서 매우 중요한 상징체계로서 풍미되고 있었다는 것을 뜻한다. 이것은 다른 말로 북위 향로 본체의 주요 양식들이 성행하던 시기를 조사하면 백제대향로의 제작 시기가 어느 정도 윤곽이 드러나리라는 것을 의미한다. 실제로 북위 향로의 변천사를 면밀히 검토할 경우, 백제대향로의 제작 시기는 대략 520년대 후반에서 북위가 멸망한 534년을 넘지 않는 것으로 나타난다. 이때는 성왕(聖王, 523~554 재위)이 웅진(공주)에서 사비(부여)로 천도를 준비하던 시기다. 따라서 백제대향로는 538년에 단행된 성왕의 사비 천도[18]와 관련된 국가적 사업의 일환으로 제작되었을 가능성이 매우 높다.

그런데 이렇게 제작 시기가 어느 정도 밝혀진다고 해도 백제대향로에는 중국 박산향로와의 비교 연구만으로는 풀 수 없는 많은 문제가 포함되어 있다. 이를테면, 봉황을 중심으로 한 5악사와 5기러기의 조형이라든지, 삼산형 산악도와 거기에 표현된 수렵도, 노신에 장식된 광휘의 연꽃과 고대 동북아의 연화도(蓮花圖), 그리고 봉황과 용을 동일한 수직선상에 조형한 것 등이 그것이다. 어느 것이나 모두 동시대의 미술사와 문화사, 정신사를 두루 관통해야만 설명이 가능한 것들이다. 이들 조형물들의 의미가 해명될 때 우리는 백제인들이 향로에 담고자 했던 의미에 한 발 더 다가서게 될 것이다. 그것은 백제대향로에 담겨 있는 여러 가지 문화적 요소들의 갈래를 구별해내고 이들 각각의 문화적 요소들이 백제대향로에서 차지하는 의미를 밝히는 것이기도 하다.

고구려 고분벽화와의 관련성

이 과정에서 우리는 고대 동북아의 많은 상징체계들을 간직하고 있는 고구려 고분벽화에 주목하게 될 것이다. 사실 백제대향로를 연구하면서 무엇보다 큰 힘과 자극이 되었던 것은 고구려 고분벽화였다. 만일 고구려 고분벽화가 없었다면 이 책의 많은 내용들은 접근이 불가능했거나 아마도 상당한 어려움에 봉착했을 것이다. 그러한 것들 중의 하나가 바로 백제대향로의 연꽃이다. 실제로 고구려 고분에 수없이 장식된 연꽃들은 불교 전래 이전의 고대 동북아의 연꽃을 이해하는 데 커

다란 빛을 던져주고 있다. 마찬가지로 고구려 고분벽화의 산악 – 수렵도 역시 백제 대향로의 산악도와 수렵도의 성격을 이해하는 데 중요한 단서를 제공하고 있다. 그런가 하면 고구려 고분벽화에 장식된 건축물의 류운문 도리 또한 백제대향로의 류운문 테두리의 기능을 이해하는 데 결정적인 기여를 하고 있다. 이들 중 어느 것 하나 가벼운 것이 없음을 생각할 때, 고구려 고분벽화는 백제대향로의 상징체계를 이해하는 데 핵심적인 위치에 있다고 할 수 있다. 이것은 고구려 고분벽화가 고대 동북아 문화를 이해하는 데 그만큼 절대적인 위치에 있다는 것을 의미한다.

이러한 사실은, 역으로, 백제대향로의 상징체계와 거기에 담긴 정신세계를 이해하면 그만큼 고구려 벽화를 이해하기가 쉬워지리라는 것을 말한다.

비록 백제와 고구려가 부여의 후계자라는 정통성을 놓고 서로 다투는 관계에 있었다고는 하나 그들의 문화에는 명백한 연속성이 있는 것이다. 그런데 고구려 벽화와 관련해서 또 하나 빼놓을 수 없는 중요한 주제가 있다. 잘 알다시피 부여와 고구려, 백제가 발원한 남만주 지역은 전통적으로 북방계 문화가 승한 지역이다. 따라서 북방 민족들의 수렵 문화와 유목 문화가 당시 부여계 사람들의 삶에 깊은 흔적을 남겼으리라는 것은 불을 보듯 환하다. 이것은 고구려와 백제 등 고대 동북 아 국가들이 북방 민족들의 정신문화인 샤머니즘을 공유하고 있었을 가능성을 의미한다. 그동안 국내의 샤머니즘 현상에 대해서는 비교적 활발한 연구가 이루어지고 있지만, 북방 샤머니즘에 대해서는 분단 문제 등 여러 가지 이유로 연구가 부족했던 것이 사실이다. 그러나 우리나라의 고대 건국신화들이 하나같이 샤머니즘을 바탕으로 하고 있는 점을 고려하면 이는 피할 수 없는 문제라고 할 수 있다. 백제대향로 역시 산악도의 동물들과 기마 수렵 인물 등 북방계의 영향이 뚜렷하다. 따라서 이 책에서는 고대 북방 민족의 종교인 샤머니즘 문제를 주요한 분석대상의 하나로 삼을 것이다.

그 과정에서 우리는 백제대향로에서 수렵도가 갖는 중요성을 새로 인식하게 될 것이다. 왜냐하면 샤머니즘에서 '수렵'의 의미를 이해하는 것이야말로 그들의 신령관(神靈觀)을 이해하는 요체이기 때문이다.[19]

능산리 유적의 중요성

미술사 연구 못지않게 백제대향로의 이해에 중요한 의미를 갖는 것이 바로 향로가 출토된 능산리 유적지다. 능산리 유적지야말로 사실상 백제대향로의 성격을 가장 진실되게 증거해줄 수 있는 고고학적 증거이기 때문이다.

지금까지 보고된 바로는 능산리 유적지는 '1탑 1금당 1강당(一塔一金堂一講堂)'의 전통적인 가람 배치 형식을 취하고 있는 것으로 되어 있다. 그러나 강당이 그동안의 백제 사찰에서는 볼 수 없는 두 개의 본실(本室)과 그것을 둘러싼 회랑으로 이루어져 있는 점이라든지, 동서 회랑의 북단에 부속 건물들이 있는 점—백제대향로가 발굴된 공방터는 이 가운데 서쪽의 제3건물지에 해당한다—, 그리고 남쪽 회랑이 동서 회랑이 시작되는 곳을 지나 양쪽의 배수로에까지 연결되어 있는 점, 또 사찰의 대문 격인 남문(南門)이 없다는 점, 이 밖에도 서문(西門) 쪽에 수레가 왕래했을 것으로 보이는 나무다리와 돌다리가 있는 점 등 일반 사찰과 다른 점이 한두 가지가 아니다.

따라서 능산리 유적지를 성급하게 불교 사찰로 단정 지을 것이 아니라 당시 동북아에 보편화되어 있던 '신불양립(神佛兩立, 토착 종교와 외래 종교의 공존)'의 가능성에 대해서 신중하게 검토할 필요가 있다고 생각된다. 이러한 사실은 강당 자리에 위치한 두 개의 본실과 그것을 둘러싼 회랑이 고구려의 국사(國社)—고구려의 전통 신앙 대상을 모신 곳—로 추정되는 동대자(東臺子) 유적과 매우 유사하다는 점을 고려할 때 더욱 그렇다. 능산리 유적지가 본래 『일본서기(日本書紀)』에 전하는 백제의 신궁(神宮) 터였을 가능성을 진지하게 검토해야 하는 것도 그 때문이다.

이 책에서 이 모든 문제에 대해서 완결된 답을 제시할 수는 없지만, 백제인들이 백제대향로를 통해서 표현하고자 했던 것들에 대해서 나름대로 의미 있는 대답을 제시할 것이다. 끝으로 각 장의 주제를 간략히 설명하면 다음과 같다.

제1장에서는 봉황을 중심으로 한 5악사와 5기러기의 상징체계를 다룰 것이다. 이 조형물은 중국의 박산향로는 물론 여타의 미술에서 모습을 드러낸 적이 없는 새로운 양식으로 향로 전체에서 차지하는 상징성과 의미가 매우 크다. 특히 5음(五

音)을 안다는 봉황이라든지, 5악사, 5기러기, 5개씩 이중으로 둘러친 향공(香空, 향이 나오는 구멍) 등 향로의 주요한 상징체계들이 성수(聖數) '5'의 체계로 되어 있는데, 고대 동북아의 정치체제의 근간을 이루는 '5부(五部)체제'와 관련해서 이 문제를 분석할 것이다.

제2장에서는 5악사가 들고 있는 악기들을 통해서 백제의 악기사(樂器史)를 다룰 것이다. 이 과정에서 우리는 백제의 음악이 중국의 남조보다는 고구려의 음악과 보다 밀접한 친연 관계에 있다는 것을 보게 될 것이다. 백제인들이 사용한 서역 악기들의 전래 과정에 대해서는 당시 동북아의 음악을 대표하는 고구려의 서역 악기의 전래 과정을 통해서 살펴볼 것이다. 이 과정에서 우리는 당시 서역 음악의 전래와 관련된 교류사적 의의에 대해서도 짚어보게 될 것이다.

제3장에서는 노신의 연꽃과 관련된 문제들을 다룰 것이다. 노신의 연꽃에 대해서는 앞에서 지적한 것처럼, 불교의 연화화생설로는 설명하기 어려운 점들이 있다. 따라서 이 장에서는 불교가 전래되기 이전의 고대 동북아의 연꽃 문화와 그 의미 등을 살펴보게 될 것이다. 이 과정에서 고구려 고분에 장식된 수많은 연꽃들이 가지고 있는 본래의 성격과 의미도 함께 검토할 것이다. 또 무령왕릉에서 출토된 동탁은잔과 백제대향로의 관계라든지, 고대 은나라 이래 지속되어온 동이계의 '연꽃과 용' 주제가 백제대향로에 어떻게 반영되어 있는지도 따져보게 될 것이다. 이와 함께 노신의 연꽃에 장식되어 있는 날짐승과 물짐승 들을 통해서 고대 동북아의 연꽃과 관련된 또 하나의 중요한 주제인 '연화도'의 신화적 의미도 살펴보게 될 것이다.

제4, 5장에서는 백제대향로와 양식적으로 연관이 있는 중국의 박산향로 문제를 다룰 것이다. 제4장에서는 한나라 박산향로의 기원을 둘러싼 역사적 배경을 분석할 것이며, 제5장에서는 백제대향로와 본체의 양식을 공유하는 북위 향로의 특징들을 살펴볼 것이다. 이 과정에서 우리는 이제까지의 통설과 달리 중국의 박산향로가 전국 시대 이래 서역과 북방에서 전래된 산악도와 수렵도, 그리고 향료 문화 등의 영향 속에서 갑자기 출현한 사실을 보게 될 것이다. 특히 북위 향로의 분석을 통해서는 백제대향로의 본체 양식들의 유래와 제작 시기 문제를 검토하게 될 것이다.

제6장에서는 백제대향로에 담긴 백제인들의 정신세계에 관한 문제를 다룰 것이다. 이것은 궁극적으로 백제대향로의 산악도에 묘사된 수렵도의 성격과 의미를 밝히는 문제이기도 하다. 이를 위해서 우리는 먼저 백제대향로와 북위 향로의 테두리에 장식된 류운문에 주목할 것이며, 아울러 류운문이 많이 등장하는 고구려 고분벽화의 공간 구분과 시베리아 알타이 샤만의 북에 그려진 그림들의 공간 구분의 연관성을 검토하게 될 것이다. 그리고 백제대향로의 삼산형 산악도를 배경으로 한 수렵도와 관련해서는 사산조페르시아의 삼산형 산악 – 수렵도에 주목할 것이며, 이를 통해서 백제대향로의 삼산형 산악도가 갖고 있는 동서 문화 교류사적 의미와 그것이 함축하는 내용을 보게 될 것이다. 이 과정에서 우리는 백제대향로의 세계관 내지 우주관이 사산조페르시아의 수렵왕(hunter king) 개념 및 북방 수렵 문화의 정신세계인 샤마니즘을 배경으로 하고 있음을 보게 될 것이다. 그리고 백제대향로의 본체와 거기에 장식된 수많은 동물과 인물 또한 백제인들의 우주관, 세계관을 배경으로 그들의 신령관을 표현한 것임을 알게 될 것이다.

제7장에서는 백제의 성왕이 왜, 어떤 목적으로 백제대향로를 제작했으며, 구체적으로 어디에 사용했는가와 관련된 문제를 다룰 것이다. 이 과정에서 우리는 백제대향로의 제작 시기와 겹치는 성왕의 사비 천도가 어떤 의미를 갖는지, 그리고 백제대향로가 발굴된 능산리 유적지의 성격이 구체적으로 무엇인지 검토하게 될 것이다.

제1장 5악사와 기러기

백제의 만주출자

백제대향로가 발굴되었다는 소식을 듣고 언론에 공개된 향로 사진을 보면서 무엇보다 놀라웠던 것은 마치 고구려 고분벽화의 장려하고 힘찬 기상을 보는 듯한 전율이 느껴진 것이었다.[11] 뚜껑에 장식된 산악 – 수렵도며, 완함 등 서역 악기를 연주하는 악사들, 그리고 봉황, 용 등의 장식이 고구려 고분벽화에서 보던 것들과 너무도 닮아 있었다. 전체적으로 백제 특유의 부드러운 선이 간취되기는 했지만 남방 계통의 문화와는 확실히 그 유를 달리했다. 그것은 이제까지 일제 식민지 사학(史學) 이래 백제가 중국 남조의 영향을 많이 받았다는, 그래서 백제의 문화는 다분히 남방적이라는 기존의 통념을 근본에서부터 뒤흔드는 큰 사건이었다.

내가 흥분을 가라앉히고 사태를 파악하기 시작한 것은 백제의 지배층이 본래 만주에서 고구려 인근에 거주하다가 남하한 부족이라는 것을 확인하면서였다. 백제 유물의 이와 같은 북방적 분위기가 반드시 놀랄 일만은 아니라는 것을 이해하게 된 것이다. 그 가운데 몇 가지 중요한 사실들을 간추리면 다음과 같다.

우선, 『삼국사기』「백제본기」를 보면 "그 세계(世系)가 고구려와 같이 부여에서 나왔다(其世系, 與高句麗, 同出夫餘)"라고 되어 있다. 472년 백제의 개로왕이 북위에

11 백제대향로의 기마 수렵 인물들. 전형적인 북방계 수렵도다.

보낸 국서(國書)에도 백제가 "고구려와 함께 원래 부여에서 나왔다(臣與高麗, 源出夫餘)"라는 것이 명시되어 있다. 또 『일본서기』에는, 백제 성왕의 아들인 창(昌)―뒤의 위덕왕―이 대적 중이던 고구려 장수에게 "성은 (그대와) 동성이다(姓是同姓)"[1]라고 대답한 사실이 전해지고 있다. 이러한 사실들은 고구려와 백제의 지배층이 한 뿌리라는 것을 말해준다.

이와 관련해서 우리의 관심을 끄는 것은 『송서(宋書)』「백제전(百濟傳)」의 다음 기사다.

> 백제국은 본래 고구려와 함께 요동의 동쪽 천여 리 되는 곳에 있었다(百濟國 本與高驪俱在遼東之東千餘里).

놀랍게도 백제가 한성으로 내려오기 전에 요동의 동쪽 천여 리 되는 곳, 즉 고구려 서쪽 지역에 있었다는 것이다. 위의 인용문 중 '본(本)' 자는 백제의 거점이 '이동한' 사실을 염두에 둔 것이어서 특히 주목된다.

또 『삼국사기』「백제본기」의 건국신화를 보면, 비류(沸流)와 온조(溫祚)가 주몽의 아들 유리(琉璃)가 나타나 태자로 봉해지자 어머니인 소서노(召西奴)와 함께 새로운 터전을 찾아 남하한 것으로 되어 있다. 여기서 눈길을 끄는 것은 그들의 어머니인 소서노가 함께 남하했다는 사실이다. 소서노라면 주몽이 졸본에서 고구려를 일으키는 데 결정적인 역할을 했던 여인이다. 바로 그녀가 남편과 고구려를 버리고 자기 소생의 자식들과 가솔들을 이끌고 한성으로 내려온 것이다. 이것은 단순히 비류와 온조 가족이 남하한 것이 아니라 소서노로 상징되는 졸본 지역의 부여계(모권) 집단이 대거 남하했다는 것을 강력히 시사하는 것으로 생각된다.

그렇게 볼 때, 온조가 백제를 건국한 뒤에 부여의 시조인 동명왕을 그들의 시조로 모셨다는 것은 여러 가지로 의미하는 바가 많다.[2] 이것은 소서노가 부여의 시조 동명왕의 후손임을 의미할 뿐 아니라 비류와 온조 역시 어머니인 소서노의 모계 혈통을 따랐음을 뜻하기 때문이다. 요즈음의 관습으로 따지면 매우 이상하게 보일지 모르지만, 당시만 해도 모계 혈통을 따르는 것이 보통이었으므로 비류와 온조가 어미를 따라 모계 가계를 이었다는 것은 조금도 이상할 것이 없었다. 어쨌

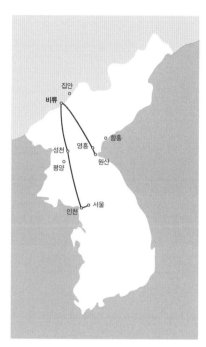

12 비류란 지명의 이동 경로.

든 어머니를 모시고 남하한 온조는 건국한 이듬해 5월에 동명왕의 사당을 짓고 배알했으며, 그 뒤 한성의 백제 왕들은 등극한 이듬해에 동명왕의 사당을 찾아 새로 왕이 되었음을 고하는 것이 왕실의 관례가 되었다.³

백제를 건국한 세력이 북방에서 남하했다는 사실은 온조의 형 비류와 관련이 있는 것으로 보이는 '비류' 계통의 지명에서도 확인된다. 사서에 비류란 지명이 처음 등장하는 것은 『삼국사기』 「고구려본기」와 「백제본기」다. 「고구려본기」에는 '비류국(沸流國)', '비류수(沸流水)', '비류하(沸流河)', '비류나부(沸流那部)' 등의 이름이 나오며, 「백제본기」에는 '비류국(沸流國)'이라는 국명(國名)과 온조의 형 '비류(沸流)'의 이름이 보인다. 또 이규보의 『동국이상국집(東國李相國集)』 「동명왕편(東明王篇)」에는 '비류왕', '비류국'의 이름이 나오는데, 대체로 압록강의 지류인 혼강(고대의 동가강)과 그 일대로 비정된다.⁴ 따라서 비류계 지명이 처음으로 출현한 지역은 고구려의 인근 지역인 혼강 유역으로 추정할 수 있다. 이 경우 온조의 형, 비류의 이름은 만주에 있던 비류계 지명이나 마을 이름을 따서 지었을 것으로 추측된다.⁵ 고대에는 이름을 지명이나 마을 이름을 따서 짓는 경우가 흔했기 때문이다.

그런데 이 '비류'란 지명을 추적해보면 여러 곳에 그 흔적을 남기고 있다.⁶ 이것은 고대인들이 새로 이주한 곳에 자기 집단의 고유 명칭을 부여하는 관습에 따른 것으로, 현재 확인이 가능한 곳만 해도 평안남도 성천(成川) 지역의 '비류국 송양의 고도설(古都說)'⁷, 함경남도 영흥(永興) 지역의 '비류수'⁸, 경기도 인천 지역의 '비류성(沸流城)', '비류정(沸流井)', '비류왕릉(沸流王陵)' 등 여러 곳이 있다.12 ⁹ 앞

에서 언급한 혼강 유역이 '비류' 명칭의 기원지라고 할 때, 한 갈래는 압록강 유역에서 평안도를 거쳐 인천 지방으로 남하하고 있고, 다른 한 갈래는 압록강 유역에서 함경남도 영흥 지방[10]의 동해안으로 빠지는 것이 목격된다. 여기서 동해안 쪽으로 빠진 갈래는 별도로 치더라도, 전자의 이동 경로로 볼 때 한강 유역의 백제가 만주 지방에서 남하한 세력이라는 것을 다시 확인할 수 있다.

백제의 남하 사실은 백제의 인적 구성과 언어에서도 확인된다. 중국의 사서인 『주서(周書)』「백제전」을 보면, 백제 지배층의 언어와 피지배층(마한 계통)의 언어가 달랐다는 내용이 실려 있다.

> 왕의 성은 부여씨로 '어라하(於羅瑕)'라 한다. 백성들은 '건길지(鞬吉之)'라 하며 중국 말의 왕과 같다. 부인은 '어륙(於陸)'이라고 하며 중국 말의 왕비와 같다.[11]

말하자면 백제의 왕족과 지배층은 왕을 '어라하'라 하고 피지배층인 마한계 백성들은 왕을 '건길지', 즉 '큰 길지'(大王, 大君의 뜻)라 했다는 것이다.[12] 이것은 백제의 지배층이 마한계 사람들이 아니라 외부에서 들어온 이들임을 뜻한다. 그런가 하면 중국의 『남사(南史)』「백제전」에는 "언어와 복장이 대략 고구려와 같다(言語服章 略與高麗同)"고 되어 있다.[13] 따라서 백제의 지배층은 고구려 사람들과 같은 부여 계통이라고 할 수 있으며 마한과는 그 계통이 달랐음을 알 수 있다. 이능화는 그의 『조선무속고(朝鮮巫俗考)』에서 무가(巫歌)의 첫 대목에 자주 나오는 '어라하 만수(萬壽)'라는 축원의 '어라하'가 위의 '어라하(於羅瑕)'의 흔적일 것이라고 말한 바 있다. 무가에서 '어라하 만수'를 종종 '아왕(我王) 만수'라고도 하는 점을 고려하면 매우 예리한 지적이 아닐 수 없다.

그 밖에 서울 잠실의 석촌동에 있는 '고구려식 적석총(積石塚)'이라든지 공주 송산리의 일부 고분에서 발견되는 적석총 양식 또한 백제인들의 남하를 뒷받침하는 고고학적 증거라고 할 수 있다.[13] 지금은 겨우 2, 3기만 남아 있지만, 1916년 당시만 해도 석촌동 부근에 66기의 적석총이 있었다는 보고가 있고 보면,[14] 한성백제가 고구려 등 북방과 밀접한 관계에 있었던 것은 의심할 여지가 없다.

고조선, 부여, 고구려가 일찍부터 굳건하게 터 잡고 있었고, 또 백제가 남하하기

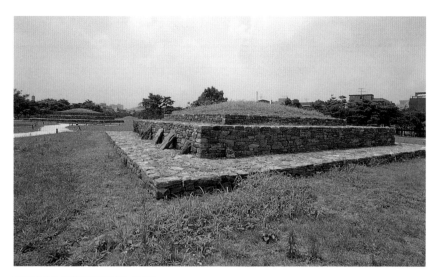

13 한성백제 시대의 적석묘 유적. 석촌동.

전에 활동했던 남만주와 요하(遼河) 일대는 수천 년 전부터 우리 민족과 명운을 같이해온 곳이다.

　우선 요하의 경우, 고대 동북아의 패권은 이 강의 동쪽과 서쪽, 즉 요동과 요서 지방을 누가 장악하느냐에 달려 있었다고 해도 과언이 아닐 만큼 지정학적으로 매우 중요한 의미를 지니고 있었다. 특히 요서 지역은 서북쪽의 몽골고원에서 시작해 남쪽 화북평원으로 이어지는 지리대의 중간에 위치해 있어, 서쪽으로는 내몽골을 경유해 중국 서북부와 서역과 연결되고, 동쪽으로는 요동과 만주 지방으로 이어지는 그야말로 사통팔달의 요충지였다. 이 지역은 북방 유목 문화와 중국의 농경문화가 일찍부터 충돌한 지역으로 양 문화의 접촉이 가장 빨리 일어났던 지역이기도 하다. 그뿐만 아니라 남쪽의 발해만(渤海灣)을 통해 일찍부터 해상으로 수로(水路)가 열려 있어 산동성과도 역사적으로 밀접한 관계를 갖고 있었다.

　이 지역에는 고대 동북아 용(龍) 문화의 직접적 조형(祖形)이라고 할 수 있는 신석기시대의 옥룡(玉龍)1415이 나온 홍산문화(紅山文化) 유적이 있으며, 동북아의 대표적인 여신숭배(女神崇拜) 문화로 알려진 대릉하(大凌河)의 적석묘(積石墓) 유적이 있다. 그뿐인가. 기원전 2000년경 동아시아에서 가장 먼저 청동기 문명이 시작

14 홍산문화 유적에서 출토된 기원전 3500년경의 옥
룡. 우리가 알고 있는 동양 용의 직접적 조형으로
돼지의 모습을 닮았다 하여 저룡(猪龍)이라고도 한
다. 고대 동북아 용의 기원이 돼지와 밀접한 관련이
있음을 시사하는 유물이다.

된 것도 바로 이 지역이었다. 고대 중국의 청동기 문명이 남시베리아와 서몽골 일대에 진출한 인도아리안계의 유목민들로부터 유입되었다는 것이 현재 고고학계의 정설이고 보면, 고대에 이 지역의 중요성이 어느 정도였는가를 짐작할 수 있다. 기원전 6세기에서 기원전 5세기 사이에 고조선을 포함한 동이계의 북방 민족들이 이 지역에서 비파형동검(또는 요령식동검)이란 독특한 청동기 문화를 발전시킨 사실은 이 지역과 우리 민족의 관계를 단적으로 보여준다.

한편 만주는 서쪽으로는 요동과 요서, 내몽골을 경유해 서역과 연결되어 있으며, 북쪽으로는 유라시아 대륙의 북위 50도에 동서에 걸쳐 있는 스텝로와 연결되어 있다. 일례로, 우리나라 신석기시대의 빗살무늬토기가 남시베리아를 경유해 만주와 연해주, 한반도에 확산되었음은 익히 잘 알려진 사실이다. 그리고 기원전 8세기경에는 북방 유목민들의 무덤 양식인 '쿠르간(Kurgan)'—경주의 왕릉들 역시 이러한 무덤 양식으로 분류된다—이 남시베리아를 거쳐 중앙아시아의 카자흐스탄의 초원 지대를 경유해, 터키의 소아시아 지방, 그리고 그리스 북부와 로마까지 이어져 있었다는 일본 학자의 보고도 있다.16 따라서 동북아와 유라시아 대륙 간의 인적 이동과 문화 교류는 기원전 2세기 한 무제(漢武帝)의 '비단길' 개통 훨씬 이전부터 이루어졌던 것이 분명하며, 이들 루트를 이용한 동서 교류는 그 뒤에도 크게 달라지지 않았던 것으로 보인다.

돌이켜보면, 고구려가 팽창할 때는 서역과 만주, 그리고 중국 내륙으로 이어진 이 요동, 요서 지방을 장악했을 때이고, 고구려가 비세에 몰릴 때는 선비족(鮮卑族) 등 다른 북방계 유목 민족이나 중국의 한족에게 이 지역을 빼앗겼을 때다. 이것만 보아도 이 지역의 전략적 중요성이 얼마나 컸는지 알 수 있다. 흥미롭게도 중국의 사서에는 백제가 한강 유역으로 남하한 뒤에도 이 요동요서 지방에서 활동한 사

실을 전하고 있는데, 백제가 요서 지방에서 진평 2군(晉平二郡)을 경영했다는 사실이 그것이다.[17] 이는 백제가 고구려 못지않게 이 지역의 중요성을 잘 알고 있었다는 것을 의미한다.

그런데 더 놀라운 것은 백제가 한성으로 이동한 뒤에도 만주에서 직접 군사 활동을 벌였다는 사실이다. 『자치통감(自治通鑑)』 영화(永和) 2년(346) 정월조의 다음 기사를 보자.

> 처음 부여는 녹산(鹿山)에 거하였는데, 백제의 침략을 받아 부락이 흩어져 서쪽의 연(燕)나라 근처로 옮겼으나 미처 방비를 하지 못했다.[18]

이 기사대로라면 백제는 만주에 있던 부여의 동쪽 편에 있었다는 이야기가 된다. 녹산은 현재 농안(農安), 장춘(長春) 지역과 길림(吉林) 지역 등으로 거론되고 있다. 따라서 위의 기사는 백제의 병사들이 실제로 만주에서 활동했음을 뒷받침한다. 만주에서의 백제의 활동은 345년 전연(前燕)의 봉유(封裕)가 모용황에게 건의한 상서(上書)의 내용에서도 확인된다.

> 고구려, 백제와 (선비족의) 우문(宇文), 단부(段部) 사람들은 모두 병마(兵馬)의 무리를 이루고 있습니다. 중국의 의(儀)를 사모하여온 것 같지 않으니 (자기들의 땅으로) 돌아갈 마음이 있다고 생각됩니다. 지금 (도성의) 호구 수는 10만에 이르는데, (이들 무리가) 도성에 자꾸 몰려들어 (도성은) 갈수록 비좁기만 합니다. (이들로 해서) 장차 국가에 큰 해가 될까 두렵습니다.[19]

이 기사는 요동, 요서 지역을 놓고 고구려, 선비족(전연, 우문, 단부) 등 북방 민족들이 서로 쟁패를 다투던 시기의 것으로 백제가 남하한 뒤에도 여전히 만주 일대에서 군사 활동을 했음을 보여준다. 그 밖에도 백제인들은 흉노나 선비족 등 북방의 유목 민족과 마찬가지로 2, 5, 8, 11월에 지내는 중월제사법(仲月祭祀法)과 좌·우현왕(左·右賢王)의 관제(官制)를 가지고 있었던 것으로 알려져 있다. 이러한 제도들은 백제인들이 만주와 요서 지방에서 북방 유목민들과 접촉하지 않았다면

현실적으로 갖기 어려운, 전형적인 북방 유목 문화의 잔영이라고 할 수 있다.

이상의 여러 사실에서 보듯이, 백제의 만주출자(出自)는 역사적으로 움직일 수 없는 사실이라고 할 수 있다. 우리는 백제가 고구려, 북위 등과 대립했던 사실을 지나치게 확대한 나머지, 또 백제가 일부 남조 국가들과 관계를 가지고 있었던 사실을 부풀린 나머지 백제 지배층의 문화가 부여―고구려와 같은 범(凡)부여계라는 사실을 까맣게 잊고 있었던 것은 아닐까? 일제 식민 사학 이래 아직도 일부 학자들에 의해서 이러한 편견이 유포되고 있는 현실은 실망스럽다고 할 것이다. 그러한 사고는 결과적으로 우리 역사를 왜곡하여 한반도의 경계 안에 가두어두려 했던 일제 식민 사학을 충실히 계승하는 것이라 할 수 있기 때문이다. 그러나 최근의 연구 성과는 백제가 북위와 대립 관계에 있던 시기에조차 북위와 백제 간의 문화 교류가 계속되었음을 밝히고 있다.[20] 이는 기존의 선입견이 얼마나 잘못되었는가를 단적으로 보여주는 예라고 할 것이다.

따라서 백제와 북방 문화의 관계, 또는 백제와 북방계 국가들―특히 고구려와, 선비족이 세운 북위 등―의 관계에 대한 재조명이야말로 1400여 년의 오랜 침묵 뒤에 불현듯 우리 앞에 모습을 드러낸 백제대향로를 올바로 이해하기 위해서 반드시 짚고 넘어가야 할 과제라 하지 않을 수 없다.

원앙을 닮은 기러기?

내가 백제대향로의 실물을 처음 접한 것은 1994년 4월 국립중앙박물관의 한 전시실에서였다. 향로는 전시실 중앙에 설치된 유리칸막이 안에 있었는데, 당시 무엇보다도 나의 시선을 사로잡았던 것은 산악도의 정상에 배치된 봉황과 그 아래의 다섯 명의 악사들, 그리고 그 둘레의 다섯 봉우리 위에 배치된 다섯 마리의 기러기였다.[15] 봉황과 기러기가 가무를 하는 가운데 다섯 명의 악사가 악기를 연주하는 모습은 중국 한족의 문화에서는 일찍이 볼 수 없는 새로운 것이었기에 더욱 나의 마음을 끌었다. 게다가 5악사와 5기러기며, 5봉우리 등에서 5음(五音)을 안다는 봉황에 이르기까지 향로의 각종 조형물 속에 규칙적으로 나타나는 성수 '5'의 관념

15 봉황을 중심으로 한 백제대향로의 5악사와 5기러기. 산 악도의 정상에 날개를 활짝 편 봉황이 있고 그 바로 아래에 다섯 명의 악사가 반주하고 있으며, 그 둘레의 다섯 봉우리에 춤추는 기러기가 있어 전체적으로 가무상을 이루고 있다.

은 섬광이 스치듯 내게 깊은 여운을 남겼다.

그런데 나의 백제대향로 연구에 직접적인 불을 지핀 것은 다름 아닌 박물관 측의 '기러기'에 대한 설명이었다. 그때 마침 전시실에 와 있던 한 안내원이 기러기를 가리키면서 '기러기를 닮은 원앙'이라고 했던 것이다. 기러기면 기러기고 원앙이면 원앙이지 기러기를 닮은 원앙이라니? 참으로 묘한 설명이었다. 아마도 백제대향로 노신의 연꽃 장식을 불교의 연화화생 관념을 반영한 것으로, 그리고 산악도의 인물들과 5악사 등을 신선사상의 영향을 받은 것으로 해석한 박물관 측에서 기러기를 기러기라 하지 못하고 고심 끝에 신선사상이나 도교에서 장수(長壽)를 상징하는 원앙을 끌어들여 '기러기를 닮은 원앙'이라고 한 게 아닌가 싶었다.

그렇지만 누가 보더라도 기러기가 분명했다. 잘 알다시피 기러기는 봄과 여름을 시베리아 지방에서 보내고 가을에 추위를 피해 온대 지방으로 날아오는 겨울 철새의 하나다. 봄에 왔다가 가을에 강남으로 떠나가는 여름 철새인 제비와 함께 우리나라의 대표적인 철새다. 그런데 요즈음도 그렇지만 특히 고대인들에게 철따라 오가는 철새들은 매우 특별한 의미를 갖고 있었던 것으로 보인다. 이러한 사실은 오늘날 북방 민족들이 기러기를 맞는 태도를 통해서 엿볼 수 있다. 시베리아 오비강 동쪽의 네네츠족(Nenets, 혁명 전의 유라크족Yurak)은 기러기가 남쪽에서 돌아오는 날을 새해의 시작으로 여긴다.[21] 그들은 기러기가 가을에 은하수를 따라 천상계로 날아갔다가 봄에 지상으로 돌아온다고 생각한다. 그래서 그들은 은하수를 특별히 '새의 길' 또는 '기러기의 길'이라고 부르며,[22] 기러기 떼가 남쪽으로 떠나

16 쿠차의 바이청현(拜城縣) 타이타일(台台爾) 석굴에 그
려진 〈연지부압도(蓮池鳧鴨圖)〉의 모사도.

갈 때면 모두들 들판에 나가 배웅하
며 소원을 빌고, 돌아올 때도 마찬
가지로 들판에 마중 나가 새해의 행
운과 풍요를 빈다고 한다.[23] 기러기
와 관련된 풍습은 서시베리아의 카
잔 타타르족(Kazan Tatars)도 마찬가
지여서 봄철에 남쪽에서 돌아오는
기러기 떼를 보면 하늘에서 축복이
내려온다고 생각해 모두들 반갑게

맞는다고 한다.[24] 철새를 숭상하는 이러한 풍습은 아마도 중앙아시아의 고대 투르
크족들 사이에도 널리 퍼져 있었던 모양이다.[25] 타클라마칸 사막의 쿠차에 전하는
'연화도' 속의 오리가 그것을 말해준다.[16]

따라서 우리는 북방 민족들이 기러기, 오리, 백조 등 물새들(migratory water-birds)
이 가을에 남쪽으로 떠났다가 봄에 다시 돌아오는 것을 매우 신성시하고 있음을
알 수 있다.[26] 이러한 사정은 고대에도 마찬가지였을 것이다.

그런데 북방 민족들의 철새에 대한 태도와 관련해서 한 가지 주목할 것은 그들
이 철새를 일종의 '혼령'으로 보는 경향이 있다는 점이다. 이런 이유로 일부 시베리
아 민족들은 장례식 때 오리의 상징물을 만들기도 한다.[27] 철새처럼 죽은 혼령이
타계로 날아가기를 비는, 일종의 염원을 담은 것이라고 할 수 있다. 시베리아의 퉁
구스족(Tungus, 에벤키족)은 부족의 새로운 샤만이 출현하면 선대의 죽은 샤만의 혼
령인 '아비새(loon)'가 돌아왔다고 말하는데,[28] 특별히 이를 철새의 이주와 연관지
어 '혼령의 이주'로 표현하기도 한다.[29]

그런가 하면 예니세이강 동쪽의 셀쿠프족(Sel'kup) 샤만은 철새(백조)가 돌아오
는 봄철에 자신의 북을 활성화(animation)시켜 천상계와 지하계로 떠날 여행을 준
비하는 것으로 유명하다.[30] '일랩티코(iläptiko)'로 불리는 이 의식은 철새가 돌아오
는 날까지 10일 동안 계속되며, 셀쿠프족은 이 의식을 통해서 비로소 한 해가 새로
시작되고 만물이 부활, 재생한다고 믿는다.

이와 같이 철새들은 북방 민족들에게 계절의 변화와 시작을 알려줄 뿐만 아니

라 이 세상과 타계, 삶과 죽음 사이를 넘나드는 혼령의 순환적 여행의 의미를 갖고 있으며, 또한 샤만의 타계 여행과도 밀접한 관계를 지니고 있다.

이러한 북방 민족들의 철새에 대한 태도와 관련해서 특별히 관심을 끄는 우리의 민속이 있다. 시골 마을의 입구에 장승과 함께 세워지는 솟대가 그것이다.[31] 흔히 짐대라고도 하는 이들 솟대의 끝에는 오리, 기러기 등이 주로 올려진다.[17] 요즈음에는 솟대가 가진 의미라고 해봐야 그저 마을의 안녕과 복을 비는 액막이 정도이지만, 그 옛날 솟대의 새들은 천상계의 신들과 마을의 주민들을 연결해주는 일종의 전령조(傳令鳥)였다고 할 수 있다. 따라서 솟대에 올려지는 기러기와 오리는 북방 민족들이 천상계와 지상계를 오간다고 생각한 철새들과 공통점이 있는 셈이다. 그런데 솟대에 오리나 기러기를 얹는 풍습은 전형적인 북방계 풍습으로 오늘날에도 셀쿠프족, 돌간족(Dolgans), 야쿠트족(Yakuts), 에벤키족(Evenks, 또는 Tungus), 나나이족(Nanai), 오로치족(Orochi 또는 Orochen) 등 시베리아의 여러 민족에서 발견된다.[18] 이 가운데 특히 돌간족 샤만의 솟대는 비스듬히 하늘을 향해 세워진 나무 위에 9층 하늘을 뜻하는 아홉 마리의 기러기나 오리 목각을 올려놓는 것으로 유명하다.[19] 이 새들은 샤만이 천상계로 영적 여행을 떠날 때 그를 인도하는 것으로 알려져 있다.[32]

17 마을 입구의 기러기 솟대. 대개 장승과 함께 세워진다. 경기도 광주군 중부면 엄미리 소재.

18 북방 민족들의 솟대. 왼쪽은 셀쿠프족의 장승과 솟대, 오른쪽은 돌간족의 장승과 솟대.(아키바 타카시, 『朝鮮民俗誌』, 심우성 역, 동문선, 1993에서)

19 시베리아 돌간족 샤만의 솟대. 9개의 솟대 위에 새들
이 올려져 있다. 이 새들은 샤만이 천상으로 여행할
때 그를 인도하는 것으로 알려져 있다.(Harva, Uno,
*Die Religionen Vorstellungen der Altaischen
Völker*, Helsinki, 1938에서)

20 전통 혼례의 전안례 때 사용되는 목각 기러기(木雁).

그러고 보면 중국에서는 일찌감치 사라진 전안례(奠雁禮)의 풍습이 우리나라에서는 최근까지도 전통 혼례에서 행해지고 있다는 것은 매우 흥미롭다고 하지 않을 수 없다.[20] 아마도 다산과 풍요를 상징하는 물새의 의미와 함께 북방계의 솟대 위에 올려지는 기러기의 의미가 강하게 작용한 때문이 아닌가 생각된다. 이러한 사실은 전안례 때 신랑이 북녘을 향해 절을 하는 풍습에서도 어느 정도 살펴진다. 신랑이 절을 하는 북쪽이란 기러기가 돌아가는 북극 방향, 곧 신들이 계시는 북극성(천상계) 방향과 일치하는데, 이는 구전(口傳)에서 전하듯이 천상의 인연(天生配匹)을 이곳에서 다시 만나 혼인하게 됨을 천상의 (조상)신들에게 고하는 것이라고 할 수 있다.[33] 따라서 전안례 때 북녘을 향해 절하는 풍습에는 북녘으로 돌아가는 기러기 편에 혼인의 기쁜 소식을 실어 보내는 지극한 의미가 담겨 있다. 여기서도 기러기가 전령조로 기능하고 있는 것을 알 수 있다.

그렇다면 이렇게 하늘의 축복으로 여겨지고 솟대에도 오르는 기러기가 백제대향로에 장식된 이유는 무엇일까? 또 기러기가 상징하고 있는 것은 무엇일까?

백성을 상징하는 기러기

그런데 백제대향로에는 또 하나 주목할 것이 있다. 앞에서 언급한 성수 '5'의 체계가 그것이다. 한마디로 악사도 5명, 기러기도 5마리, 기러기가 앉아 있는 봉우리도

54

5개, 향이 피어오르는 구멍도 5악사 뒤쪽과 5봉우리 앞쪽에 각각 5개씩 이중으로 만들어져 있는 것이 예사롭지 않은 것이다. 여기에 5음을 안다는 봉황까지 포함하면 백제대향로의 중요한 상징물들이 겹겹이 '5'라는 성수 체계에 맞춰져 있음을 알 수 있다. 고대에는 나라마다 고유한 성수 체계가 있어 이를 각종 상징물의 조형 원리로 삼았다. 이를테면 부여와 고구려의 '5', 신라의 '6', 일본의 '5'와 '8', 그 밖에 중국의 '2'와 '3', '8' 등이 그것이다. 이러한 사정은 백제도 예외가 아니어서 행정 기구인 5부(五部)와 5방(五方), 그리고 정림사지 오층석탑, 5악(五岳)의 신들인 5제(五帝)에 대한 제사 등에서 볼 수 있는 성수 '5'의 체계가 여기에 든다.

그렇다면 백제대향로의 조형물에 나타난 이러한 성수 '5'의 체계는 무엇을 의미하는 것일까? 기러기가 앉아 있는 5봉우리(五峰)야 '동서남북'과 '중앙'의 5방위 관념과 관계된 것임을 어렵지 않게 알 수 있지만,[34] 도대체 악사들과 기러기는 왜 성수 '5'에 맞춰져 있는 것일까? 또 5음을 안다는 봉황은 이들과 어떤 관계가 있는 것일까? 백제의 성수 '5'의 체계가 단순히 숫자 놀음이 아닌 이상 누가 보더라도 여기에는 모종의 중요한 상징과 함축이 들어 있음에 틀림없다.

이를 알기 위해서는 우선 이들 상징체계의 중심에 있는 봉황에 대한 고대의 전승부터 살펴보는 것이 순서일 것이다.[21]

21 백제대향로의 봉황. 수탉의 볏 모양을 하고 있으며, 턱 밑에 구슬을 갖고 있다.

잘 알려져 있듯이, 봉황은 동양의 대표적인 태양새다. 또 봉황은 고대 동이족이 일찍부터 숭배해온 신조(神鳥)이기도 하다. 이러한 사실은 양자강 하류의 하모도(河姆渡) 유적에서 볼 수 있는 '태양새'를 통해서 알 수 있다.[22] 아마도 고대 동이족은 일찍부터 태양숭배의 전통과 함께 새 토템 문화를 가지고 있었던 것으로 보이며, 이러한 문화적 배경에서 일찍부터 태양새의 관념을 발

22 중국 하모도 신석기 유적에서 발굴된 고대 동이족의 태양새 그림들. 왼쪽은 뼈에 장식된 쌍조문(雙鳥文)이며, 오른쪽은 상아로 만든 그릇에 장식된 태양을 향한 봉조(鳳鳥)다.

전시켰던 듯하다. 이러한 태양숭배와 새 토템의 결합은 고대 은나라의 문자인 갑골문(甲骨文)에도 뚜렷이 남아 있다.[35]

예를 들어 '東'자의 갑골문 ✸✸을 보면, 동녘에서 막 떠오른 해가 나무에 걸려 있는 모습으로, 새들이 나무에서 일제히 비상하는 모습을 연상시키기에 충분하다. 그리고 해가 서쪽으로 지는 모습을 나타낸 '서(西)'자의 갑골문 ✿을 보면 새의 둥지 형태로 되어 있다. 해가 질 무렵 새들이 둥지로 귀소하는 모습을 나타낸 것이다. 그런가 하면 이튿날을 의미하는 '익(翌)' 자의 갑골문 ✾을 보면 해(日)와 새의 깃털(翌)로 이루어져 있다. 밤 동안 땅 밑에 있던 태양이 다음 날 아침 새의 깃털(날개)을 달고 비상하는 모습을 나타낸 것이다. 모두 태양의 순환을 새의 일상과 연관 지어 생각했음을 보여주는 예들이라고 할 수 있다.

또 고대 동이족은 해가 뜨기 전에 우는 수탉을 일종의 태양새로 여겨 숭배했는데, 중국의 『현중기(玄中記)』라는 책에는 다음과 같은 흥미로운 내용이 전한다.

> 동방의 도도산(桃都山)에는 큰 나무가 있었다. 도도(桃都)라고 불리는 이 나무의 가지는 3000리나 뻗어 있었다. 나무 위에는 천계(天鷄)가 앉아 있는데, 해가 동녘에서 나와 처음 비칠 때 이 닭이 울면 천하의 닭들이 모두 따라서 울었다.[36]

이 이야기는 종름(宗懷)의 『형초세시기(荊楚歲時記)』에도 실려 있는데, 거기서는 천계가 금계(金鷄)로 되어 있다. 중국의 전승에 의하면, 이 천계 또는 금계는 하루에 세 번 우는데 첫 번째는 아침에 바닷가에서 태양이 목욕할 때고, 두 번째는 태양이 가장 높이 떴을 때고, 세 번째는 태양이 지평선 아래로 그 모습을 감출 때라

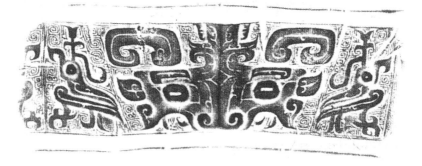

23 기원전 1000년 전후의 청동기에 새겨진 도철문(饕餮文)과 봉(鳳) 탁본. 고대 은나라와 주나라의 청동기에 자주 등장하는 도철문은 흔히 '신의 얼굴'로 불리며, 봉은 봉황을 가리킨다.

고 한다.[37] 닭이 태양의 운행과 밀접한 관계가 있는 신조임을 알려준다.[38]

태양새로서의 봉황의 관념은 필경 이러한 고대 동이족의 태양숭배와 새 토템, 그리고 수탉 숭배 등 여러 문화가 융합되어 발전된 결과일 것이다. 그러나 봉황에는 태양새의 관념만 있는 것이 아니다. 예부터 봉황은 '바람의 새', 또는 '음악과 가무(歌舞)의 새'로도 불렸으며[39] 갑골문의 〼 자가 '봉새 봉(鳳)' 자와 '바람 풍(風)' 자로 통용되는 것이 이를 말해준다. 뒤에서 보겠지만, 중국 고대 음악의 기본음이라고 할 수 있는 12율(律呂)을 암수 봉황의 울음소리에 맞춰 정했다는 일화는 봉황이 일찍부터 음악을 아는 새로 여겨졌음을 가리킨다. 봉황이 나타나면 세상이 크게 평안해진다는 중국의 전승[40]은 어쩌면 이와 같은 음악을 아는 신조(神鳥)의 관념에서 비롯된 것인지도 모른다.

한편 고대 은나라의 갑골문에는 봉황이 상제의 사자(使者)임을 나타내는 흥미로운 복사(卜辭)가 있다. "상제께서 봉황을 내려보내셨다(帝史鳳)"라는 구절이 바로 그것이다.[41] 여기서 제사봉(帝史鳳)의 '史' 자는 '使' 자와 같은 글자로서, 일찍이 곽말약(郭沫若)이 지적했듯이,[42] 봉황이 상제의 사자임을 나타낸다.[23]

따라서 고대인들에게 봉황은 태양새, 바람의 새, 음악과 가무의 새, 그리고 상제의 사자로서 지상에 명(命)을 전하는 전령조 등 여러 의미를 갖는 신조였다고 할 수 있다. 그렇다면 백제대향로의 봉황은 고대인들에게 전승된 이러한 봉황의 관념들과 구체적으로 어떤 관계가 있는 것일까?[43]

흥미롭게도 중국의 향로나 미술사, 그리고 문헌에서는 봉황이 5악사와 5기러기와 함께 산악의 정상에서 가무를 하는 모습을 찾아볼 수 없다. 그런데 고대 동이계 신화의 보고(寶庫)로 알려진 『산해경(山海經)』[44]에는 백제대향로 봉황의 가무와 매우 유사한 다음과 같은 구절들이 나온다.

> 5채조(五采鳥)가 서로 짝을 지어 날개를 펴고 너울너울 춤을 추면 제준(帝俊)이 내려와 함께 어울렸다. 천제(天帝)의 하계(下界)의 두 제단(祭壇)을 이 5색조에게 맡겼다.(「大荒東經」)

> 엄주산(弇州山)이 있다. 5채조가 있는데 하늘을 향해서 운다고 해서 명조(鳴鳥)라고 하며, 온갖 종류의 기악(伎樂)과 가무(歌舞)를 즐긴다.(「大荒西經」)

> 질민국(臷民國)이 있다. …… 노래하고 춤추는 새들이 있는데, 난조(鸞鳥)는 절로 노래하고 봉조(鳳鳥)는 절로 춤을 춘다.(「大荒南經」)[45]

여기에 등장하는 난조와 봉조, 5채조는 모두 봉황의 종류에 속하는 것들이다.[46] 인용문의 내용은 크게 두 가지로 요약된다. 하나는 봉황이 하늘을 향해 절로 춤을 추고 노래하면[47] 은나라의 상제(上帝)인 제준(帝俊)[48]이 내려와 함께 어울려 춤을 춘다는 것이고, 다른 하나는 상제가 봉황에게 제단(천제단 또는 곤륜지구)을 맡겼다는 것이다.

먼저 전자를 보자. 『산해경』에 묘사된 봉황의 가무 내용과 두 날개를 활짝 편 백제대향로 봉황의 가무 모습은 놀라울 정도로 닮아 있다. 이것은 백제대향로의 봉황의 가무가 고대 동이계의 전승을 바탕으로 했을 가능성을 말해준다. 후자의 경우 천신이 봉황에게 제단을 맡겼다고 되어 있는데, 이것은 백제대향로의 '산악도의 정상에 배치된' 봉황의 구도와 밀접한 관계가 있다고 생각된다. 그렇게 보는 이유는 고대인들에게 산악의 정상은 하늘과 맞닿은 신성한 자리, 곧 하늘에 제(祭)를 지내는 제단의 의미를 갖고 있기 때문이다. 이것은 다른 말로 산악도의 정상에 배치된 백제대향로의 봉황이 지상과 하늘을 잇는 중개자의 위치에 있다는 것을 의

24 기러기 다섯 마리의 동작이 조금
씩 다르다. (위 줄 왼쪽부터) 막
비상하려는 듯 날개를 활짝 펴고
머리를 하늘로 쭉 뻗은 모습, 날
개를 수평으로 편 채 머리를 가슴
에 묻은 모습, 날개를 아래로 늘
어뜨리고 고개를 왼쪽으로 향한
모습, (아래 줄 왼쪽부터) 날개를
반쯤 접고 고개를 오른쪽으로 향
한 모습, 날개를 완전히 접고 고
개를 왼쪽으로 향한 모습. 이러한
동작은 고대에 있었을 '기러기의
춤사위'를 연상케 한다.

미한다.

그리고 상제가 봉황에게 두 제단을 맡겼다는 『산해
경』의 전승은 "상제께서 봉황을 내려보내셨다"라는 앞
서 은나라의 갑골문 복사의 연장선상에 있는 것으로 볼 수 있으므로, 여기서 우리
는 백제대향로의 정상에 배치된 봉황이 제사장 또는 샤만의 직능을 갖고 있다는
결론을 내릴 수 있다. 사실 산악의 정상에서 봉황이 너울너울 춤을 추는 모습은 마
치 제사장이 천제단(天祭壇)에 올라가 신들을 청신(請神)하고 영신(迎神)하여 오신
(娛神)하는 모습을 연상시키기에 부족함이 없다. 따라서 백제대향로의 5악사와 기
러기는 봉황의 가무와 관계된 제례와 축제의 의미를 더욱 분명하게 해주는 의미
가 있다.

이 경우 5마리의 기러기는 모두 다른 자세로 조형되어 있는데,24 이를테면 막
비상하려는 듯 날개를 활짝 펴고 머리를 하늘로 쭉 뻗은 모습, 날개를 수평으로 편
채 머리를 가슴에 묻은 모습, 날개를 아래로 늘어뜨리고 고개를 왼쪽으로 향한 모
습, 날개를 반쯤 접고 고개를 오른쪽으로 향한 모습, 그리고 날개를 완전히 접고
고개를 왼쪽으로 향한 모습 등이 그것이다. 필시 고대에 성행했을 '기러기 춤사위
(雁舞)'를 형상화했을 가능성이 높다고 생각된다. 지금은 기러기 춤이 전하지 않아
그 구체적인 춤사위는 알 길이 없다. 그러나 일찍부터 가야금이나 쟁(箏)의 줄고임

기둥을 안족(雁足) 또는 안주(雁柱)라고 했던 것을 상기할 때 기러기가 고대의 악무(樂舞)에서 중요한 위치에 있었던 것만은 분명하다.

따라서 백제대향로의 가무상은 전체적으로 봉황과 5기러기가 5악사들의 반주에 맞춰 가무하는 군무(群舞)의 형태를 띠고 있으며, 이러한 구성은 『산해경』에 나오는 봉황이 천신을 맞아 가무하는 모습을 확대한 것이라고 할 수 있다.

그렇다면 백제대향로의 가무상에서 기러기가 갖는 의미는 무엇일까? 단순히 봉황의 가무를 보조하는 역할에 머무는 것일까?

기러기는 앞에서 본 것처럼 철따라 북쪽 지방과 남쪽의 온대 지방을 이동하는 새다. 이처럼 기러기가 철따라 이동하는 것을 두고 고대인들은 태양을 따라 이동한다 하여 '수양조(隨陽鳥)'라고 불렀다. 말하자면 태양의 광명을 좇는 새라는 것이다. 그런데 이것은 백제대향로의 봉황과 그 둘레에서 함께 가무하는 기러기의 관계를 이해하는 데 매우 중요한 실마리를 제공한다.

이와 관련해서 『삼국사기』 「백제본기」 온조왕 20년(기원후 2)조에는 놀랍게도 다음과 같은 기사가 실려 있다.

> 춘 2월, 왕이 큰 대단(大壇)을 세우고 친히 천지에 제사 지내는데, 이상한 길조(異鳥) 다섯 마리가 와서 날았다.**49**

기러기라는 명확한 표현은 없지만, 그럼에도 전체적인 분위기가 산악의 정상(천제단)에서 봉황이 가무할 때 다섯 마리의 기러기가 함께 춤추는 백제대향로의 가무상과 매우 닮아 있다. 여기서 왕이 큰 제단을 세우고 친히 제사를 지냈다는 것을 봉황이 백제대향로 산악도의 정상에서 가무로써 상제를 청하여 오신하는 것에 견주면, 이조(異鳥), 즉 상서로운 새 다섯 마리가 와서 왕의 주위를 날았다는 것—곧, 춤을 추었다는 것—은 봉황을 따라 다섯 마리의 기러기가 함께 가무를 했다는 것에 정확히 대응된다고 할 수 있다.

그런데 더욱 놀라운 것은 「백제본기」 온조왕 43년(25)조에 있는 '기러기가 백성의 상징'이라는 다음의 기사다.

9월에 기러기(鴻雁) 100여 마리가 왕궁에 날아들었다. 일관(日官)이 말하기를 "기러기는 백성의 상징이니 장차 먼 곳의 백성이 귀의해올 것입니다" 하였다. 과연 10월에 남옥저의 구안해 등 20여 가가 부양(斧壤)에 이르러 귀의하니, 왕이 이를 받아들여 한산(漢山) 서쪽에 거주하게 하였다.**50**

기러기 떼가 왕궁에 날아든 일에 대해서 일관은 놀랍게도 기러기를 '백성'의 상징이라고 말하고 있다. 왜 기러기를 백성의 상징이라고 한 것일까? 그 정확한 연유에 대해서는 알려진 바가 없다. 그렇지만 우리는 다음 몇 가지 사실을 통해서 그 대강을 짐작할 수 있다.

우선, 백제인들은 만주에 있었을 때 오늘날 대다수의 북방 민족들과 마찬가지로 가을에 기러기를 남쪽으로 떠나보내고 이듬해 봄에 돌아오는 기러기를 맞는 풍습을 갖고 있었으리라는 점이다. 따라서 궁전으로 날아든 기러기 떼는 자연히 북쪽을 떠나 남쪽으로 이동해온 자신들의 처지를 생각하게 하는 계기가 되었을 것이다. 한강변에서 왕업의 기틀을 닦은 온조왕이 만주에서 10가(家)를 이끌고 남쪽으로 내려온 유이민(流移民) 세력이라는 사실은 이를 뒷받침한다. 여기에 전란이나 가뭄, 기근 등으로 안정된 삶을 누리지 못하고 이리저리 떠돌아다니는 유민들을 일찍부터 '홍안(鴻雁)', 또는 '안호(雁戶)'라고 부른 점을 고려하면,**51** 왜 일관이 기러기가 백성을 상징한다고 했는지 이해할 수 있다. 말하자면 고향을 떠나 남하한 백성들의 고단한 삶을 철따라 이동하는 기러기의 삶에 견주어 말한 것이다. 그러므로 궁전으로 날아든 기러기 떼를 보고 장차 북방의 유민들이 찾아올 것이라고 한 일관의 말에는 어느 면에서 백제의 왕업이 이러한 유민들, 즉 기러기들에 의해서 이루어졌음을 드러내는 측면이 있다고 할 수 있다. 그만큼 백제의 왕업이 쉽지 않았음을 의미하는 대목이기도 하다.

여기서 우리는 온조왕이 천지에 제사를 지낼 때 날아와 함께 춤을 춘 이상한 길조 다섯 마리를 기러기의 일종으로 결론 내려도 좋지 않을까 생각된다.

그러나 여전히 풀리지 않는 것이 있다.

백제대향로의 기러기가 다섯 마리, 곧 성수 '5'의 체계로 되어 있는 점이다. 일관의 말대로 기러기가 '백성'을 상징한다면 여기서 성수 '5'의 체계는 무엇을 뜻하는

것일까?

고대 동북아의 '5부'체제

『삼국사기』의 「백제본기」를 읽어 내려가다 보면 온조왕 20년조의 '이상한 길조 다섯 마리'의 기사에 이어 온조왕 31년(13)과 33년(15)조에 백제의 '5부(五部)'와 관련된 다음과 같은 기사가 나온다.

> 31년 정월에 나라 안의 민호(民戶)를 나누어 남·북부(南·北部)로 삼았다.
> 33년 8월 동서(東西) 2부(二部)를 더 두었다.[52]

위에 표현된 것은 남부, 북부, 동부, 서부의 4부뿐이지만 여기에 왕이 직접 다스리는 왕경(王京), 곧 중부를 포함시키면 실제로는 5부가 된다.[53]

5부에 대한 기사는 이후 『삼국사기』 「백제본기」의 여러 왕대에 반복해서 언급되고 있어[54] 5부가 온조왕 이래 백제의 기본 체제로서 정착되었음을 알 수 있다. 이 5부에 대해서는 중국의 사서인 『북사(北史)』, 『수서(隋書)』의 「백제전」, 그리고 『한원(翰苑)』의 주(註)로 인용된 「괄지지(括地誌)」나 『통전(通典)』, 『구당서(舊唐書)』, 『신당서(新唐書)』, 『자치통감』 등에 자세히 나와 있다.[55] 또 일본의 사서인 『일본서기』에도 백제인의 이름에 5부의 관명(官名)이 붙은 예들이 적잖이 확인되고 있다. 이를테면, 계체(繼體)천황 10년(516)조에 나오는 '전부목협불마갑배(前部木荔不麻甲背)'와 안한(安閑)천황 원년(532)조에 나오는 '하부수덕적덕손(下部脩德嫡德孫)', '상부도덕기주기루(上部都德己州己婁)' 등이 그러한 예이다. 연대로 보아 538년 성왕의 사비 천도 이전에 이미 방위명 부명(部名) 외에 전부(前部), 하부(下部), 상부(上部) 등의 부명이 사용된 것을 알 수 있다.[56]

그런데 5부체제는 백제에만 있었던 것이 아니다. 동북아의 여러 국가들, 특히 부여와 고구려의 기본 제도이기도 했다.

부여는 일찍부터 마가(馬加), 우가(牛加), 저가(猪加), 구가(狗加) 등 대가(大加)

를 중심으로 '사출도(四出道)'를 운영했다. 이 사출도는 흔히 동서남북의 4부와 중앙을 합쳐 5부제의 성격을 갖고 있는 것으로 말해진다.[57] 그런가 하면 고구려에는 다섯 개의 중심 부족이 있었다. 『삼국사기』에 전하는 연나부(椽那部), 비류나부(沸流那部), 관나부(貫那部), 항나부(恒那部), 제나부(提那部), 또는 『삼국지』 「위지동이전」에 전하는 연노부(涓奴部), 절노부(絶奴部), 순노부(順奴部), 관노부(灌奴部), 계루부(桂婁部)의 다섯 부족이 그들이다.[58] 이들 다섯 부족은 뒤에 왕권이 신장됨에 따라서 5부체제로 정비되는데, 백제와 마찬가지로 동부, 서부, 남부, 북부의 사방위를 표시하는 부명과 중앙에 해당하는 내부(內部)로 이루어져 있다. 그렇지만 『일본서기』, 『속일본기(續日本紀)』, 『일본후기(日本後紀)』, 『신찬성씨록(新撰姓氏錄)』 등의 일본 사서에는 고구려 인명(人名)에도 전부(前部), 후부(後部), 상부(上部), 하부(下部) 등이 붙어 있는 예들이 있어, 고구려 역시 동서남북의 5부명 외에 전후상하의 5부명을 사용한 것을 알 수 있다.[59]

이러한 5부체제는 고대 일본의 왕권 신화에서도 그 모습을 엿볼 수 있다. 천손(天孫) 니니기노미코토(邇邇藝命)가 하늘에서 내려올 때 함께 거느리고 온 다섯 명의 수장(首長)이 바로 그들이다. 고대 일본의 중심 씨족인 나카도미(中臣), 이무베(忌部), 사루메(遠女), 카가미츠쿠리베(鏡作部), 다마츠쿠리베(玉作部) 등 다섯 부족의 조상으로 알려진 이들은 『일본서기』에는 5부신(五部神)으로, 『신찬성씨록』에는 5씨신부(五氏神部)로 각각 기록되어 있다.[60] 여기서 우리는 5부체제가 부여, 고구려, 백제는 물론 초기 일본 왕실까지 관통하고 있음을 볼 수 있다.

그런가 하면 5부체제는 여섯 부족이 연합해서 이루어진 것으로 알려진 신라 지배층의 시조 기사에서도 그 잔영을 찾아볼 수 있다. 『삼국유사(三國遺事)』에 전하는 6촌(六村) 중 이알평(李謁平)의 양산촌(楊山村)―신라의 시조 박혁거세가 태어난 나정(蘿井)이 이곳에 있다―을 제외한 고허촌(高墟村)의 정씨(鄭氏), 대수촌(大樹村)의 손씨(孫氏), 진지촌(珍支村)의 최씨(崔氏), 가리촌(加利村)의 배씨(裵氏), 고야촌(高耶村)의 설씨(薛氏)의 5촌이 모두 하늘에서 산에 내려와 마을을 세웠다는 북방계 천손신화를 갖고 있다.

이처럼 고대 동북아에서 두루 발견되는 5부체제는 초기의 다섯 부족 연맹체로부터 점차 행정적 요소가 강화된 5부체제로 발전하는 경향을 보인다. 다만, 백제

의 경우에는 온조왕 때 이미 5부체제의 형태로 등장하고 있어 비교적 이른 시기에 다섯 부족 연맹체가 행정적 요소가 강화된 5부체제로 이행한 것으로 보인다.[61] 이러한 사실은 방위명 부명 외에 부족들의 고유 명칭이 전혀 알려지지 않은 데서도 드러난다. 그러나 백제 역시 초기에는 부여나 고구려와 마찬가지로 다섯 부족 연맹체의 성격을 갖고 있었을 가능성이 있으며, 만주에서 남하하는 과정에서 파괴되었을 개연성이 있다.[62]

5부체제의 역사적 배경

그렇다면 5부체제가 고대 동북아의 기본 정치체제로서 작동한 배경은 무엇일까?

여기서 우리는 먼저 5부체제의 '부(部)'가 가지고 있는 의미를 이해할 필요가 있다. 왜냐하면 5부체제는 뒤에 보겠지만 북방 민족들의 '부체제'와 성수 '5'의 체계가 결합된 것이라고 할 수 있기 때문이다. 부는 중국인들이 일정한 정치 – 군사적 세력을 갖춘 북방 민족들의 집단을 가리켜 사용한 말로, 일정 지역에서 몇 개의 부족이 연합해 하나의 독립적인 사회경제적 조직과 군사력을 갖춘 집단을 말한다. 이러한 독립적인 부들은 흉노(匈奴)나 투르크(Turkic Khanate, 突厥) 같은 거대한 제국 세력의 하위 조직으로 활동하면서 어느 정도 정치 군사상의 독립성을 유지하는 것이 특징이다. 따라서 5부체제를 이해하기 위해서는 먼저 중국인들이 '부'로 칭한 북방 민족들의 정치 – 사회경제적 단위집단의 성격을 보다 자세히 이해하는 것이 필요하다.

역사적으로 부체제의 특징을 가장 먼저 드러낸 것은 흉노족이다. 그들은 여러 민족의 수많은 부(部)들을 중앙의 선우(單于)와 좌현왕, 우현왕 밑에 두고 군사 활동을 하였다.[63] 흉노 제국의 기반을 이룬 것은 이들 수많은 단위 부들이었으며, 이러한 부들의 군사적 연합체는 이후 투르크, 위구르(Uygur), 몽골 등 북방 유목국가 조직의 전형이 되었다.

이때 단위 부들의 특징을 보여주는 것으로 동호족의 일원인 오환족(烏桓族)의 부에 대한 다음과 같은 내용이 전한다.

용감하고 능히 전투와 송사를 해결할 수 있는 자를 추대하여 대인(大人)으로 삼는 다. 그 업을 자손에게 물리지 않는다. 읍과 마을에는 소수(小帥)가 있으며, 수백 수천의 마을이 하나의 부(部)를 이룬다.[64]

『후한서(後漢書)』「오환전(烏桓傳)」에 전하는 내용이다. 비록 흉노족의 기세가 꺾이고 중국이 내분에 휩싸였을 때 발흥한 오환족에 대한 이야기지만, 여기서 우리는 수백 수천의 마을이 하나의 부를 이루고 그 수장을 대인이라고 한 데서 당시의 부가 대강 어떻게 형성되었는가를 읽을 수 있다. 오환족 내에는 이런 큰 부가 여러 개 있어 각기 특정 지역을 중심으로 활동했으며, 분열과 흥망성쇠를 거듭하다가 뒤에 대부분 중국에 복속되었다.

동호족의 또 다른 일파인 선비족은 초기에 36부가 있었으나[65] 흉노의 패퇴 후 대격변을 겪으면서 원래의 부들은 그 본래의 성격을 상실하고, 2세기 중엽 단석괴(檀石槐)의 3부에서 보는 것처럼 특정 세력가에 의해서 임의 분할되어 통치되었다.[66] 그 후 태조 도무제(道武帝, 386~409 재위)에 이르러 왕권이 보다 강화된 뒤에는 이마저도 폐기되어 부체제는 완전히 소멸해버린다.[67] 그러나 부체제는 그 뒤에도 탁발족(拓跋族)과 밀접한 관계가 있는 실위(室韋)[68]라든지 흉노족의 잔여 세력에 속하는 고차(高車),[69] 그리고 선비 또는 오환의 일파로 알려진 고막해(庫莫奚)[70] 등 북방 유목 민족들에게 지속적으로 나타난다.

한편 6세기에 흥기한 투르크족은 흉노 이래 최대의 유목민 제국을 형성했으며, 중면대가한(中面大可汗)을 중심으로 동면가한(東面可汗), 서면가한(西面可汗), 북면가한(北面可汗), 남면가한(南面可汗)으로 나누어 5부체제를 운영했다.[71] 그러나 투르크족이 몽골의 오르콘강가에 남긴 〈오르콘 비문(Orkhon Inscriptions)〉[72]에는 '투르크(Turk)'라는 말이 군사 – 행정적 연합체의 정치적 명칭으로 나타나 있어,[73] 투르크족의 5부체제는 실제로는 아시나(阿史那) 부족을 중심으로 한 10부(部)[74]와 구성철륵(九姓鐵勒, Tokuz-Oghuz)의 9부(部) 등 총 30부의 군사 – 행정적 연합체를 방위명의 5부체제로 편제한 것임을 보여준다.

이러한 예들을 통해서 우리는 부체제가 북방 유목 민족들의 정치 – 사회경제적 조직의 기본 단위였음을 알 수 있다. 그런데 북방 유목 민족들 사이에서 이러한 부

체제가 발달한 데는 그들의 초원에서의 생활양식과 밀접한 관계가 있다. 유목 민족은 수초(水草)를 따라 가축을 몰고 이동하며 사는 이들이다. 따라서 이들에게 가장 중요한 것은 '초원'과 '가축', 그리고 이들을 보호할 수 있는 '군사력'이다. 이때 초원의 크기는 부양할 수 있는 가축의 수와 주민의 수를 결정한다. 따라서 초원이 넓으면 그만큼 큰 부가 형성될 수 있으며, 때로는 같은 초원 내에 여러 개의 부가 형성되기도 한다. 북방 유목 민족들은 이러한 부의 연합체를 바탕으로 국가로 발전했으며, 그 대표적인 경우가 진한(秦漢)시대의 흉노족과 6~8세기에 위세를 떨친 투르크족이다. 그러나 하나의 단위 경제권을 형성하는 초원에 주민의 수와 가축의 수가 과도하게 늘어나면 자연히 이웃 초원의 다른 부족들과 갈등을 빚게 되고, 이 과정에서 규모가 작은 부는 다른 부의 하위 부—또는 부내부(部內部)—로 재편되기도 한다.

유목사회에서는 이러한 일이 다반사로 일어났기 때문에 부 전체가 언제든지 전시체제로 돌입할 수 있도록 짜여 있는 것이 특징이다. 또 각 부 간의 크기도 천차만별이어서 수백의 마을을 가진 부가 있는가 하면 수천에 이르는 마을을 가진 규모가 큰 부도 있다. 그러나 큰 부들은 그 안에 다시 여러 개의 작은 부족과 마을로 이루어져 있어 일종의 피라미드 구조를 이룬다. 이때 하위의 각 부족과 마을은 완전하지는 않지만 다른 부족과 마을로부터 정치 - 사회 - 경제적으로 독립해 있는 것이 보통이다. 북방 유목 민족들이 뛰어난 기동성을 보인 것은 바로 이와 같은 부체제의 구조 때문이라고 할 수 있다.

유목 민족들의 이러한 부체제는 이웃한 고대 동북아의 사회조직에도 커다란 영향을 미쳤는데, 부여의 사출도나 고구려의 5부체제가 그것이다. 다만, 고구려 등 동북아 국가들은 농업적 토대를 가지고 있었으므로 초원의 유목 민족들보다 정착성이 강했다. 따라서 고대 동북아의 부체제는 유목민들과 달리 특정 지역에 정착한 씨족이나 부족을 중심으로 형성되었다고 할 수 있으며, 이는 고구려의 5부족이 '나(那)'에 토대를 둔 부족들에 의해서 형성된 사실을 통해서 확인된다.[75]

'나(那, na)'는 일찍이 미시나 아카히데(三品彰英)가 지적한 것처럼 하천변의 토지를 뜻하는 천(川), 양(壤), 양(穰) 등과 통용될 뿐 아니라[76] 땅(地)을 뜻하는 여진어 '나(納, náh)', 만주어 '나(na)', 아무르강(黑龍江) 분지의 나나이족의 '나(na)' 등과

도 통한다.[77] 따라서 고구려 초기의 '나(那)' 집단들은 대체로 하천이나 강변의 토착 세력을 중심으로 형성되었다고 할 수 있다.[78]

기원후 2세기 말의 상황을 보면, 고구려의 부족을 나타내는 단어에는 모두 이 '나(那)'가 붙어 있는데, 연나(椽那), 비류나(沸流那), 관나(貫那), 항나(恒那), 제나(提那) 그리고 조나(藻那), 주나(朱那) 등이 그러한 예이다. 이들 '나(那)' 부족들은 이후 '5나(五那)' 중심으로 재편되면서 점차 '부(部)'의 성격이 강화된 ' - 나부(那部)'의 형태로 발전하는데, 연나부, 비류나부, 관나부, 항나부, 제나부의 5나부가 바로 그들이다. 부족명으로서의 '나(那)'와 부명(部名)으로서의 ' - 나부(那部)'는 한동안 서로 통용되었는데, 이러한 현상은 중천왕(中川王, 248~270 재위) 대까지 계속되었다. 이것은 고구려의 부족 집단들이 북방 유목민들보다 그만큼 토착적 성격이 강했기 때문이라고 할 수 있다.

한편 '나'에서 ' - 나부'로의 확장은 영토의 확대와 함께 자연히 보다 복잡한 부족의 구성을 수반하게 된다. 이러한 사실은 대무신왕(大武神王) 5년 7월 부여왕의 종제(從弟)가 1만여 인과 함께 투항해오므로 그를 왕으로 봉하고 연나부에 안치한 데서 그 실상을 짐작할 수 있다.[79] 그러나 ' - 나부' 집단들은 3세기 이후 왕권이 강화되면서 점차 사회경제적, 군사적 독자성을 상실하고 행정적 성격의 부체제로 변하는데,[80] 이른바 방위명의 부체제가 그것이다.

백제의 경우는 앞에서 지적한 것처럼 처음부터 방위명 5부체제가 등장한다. 그리고 고구려와 마찬가지로 시종일관 '5부'의 특징을 견지한다. 이에 반해서 북방 유목 민족들의 경우에는 '5부족', '5부체제'의 특징이 그다지 뚜렷하지 않다. 행정 체제로서의 5부체제 역시 조조의 위(魏)나라 때의 흉노족[81]과 투르크족에게서만 부분적으로 발견될 뿐이다. 오히려 흉노족의 3부, 8부, 15부라든지, 투르크족의 10부, 9부, 30부, 그리고 선비족의 36부 등에서 보는 것처럼 이들에게 성수 '5'의 관념은 그다지 뚜렷하지 않은 것으로 나타난다. 따라서 고대 동북아의 5부족이나 5부체제에 나타나는 성수 '5'는 북방 유목 민족과는 그 문화적 배경을 달리하는 것이라 할 수 있다.

이것은 고대 동북아의 5부체제가 북방 유목 민족들의 '부체제'와 성수 '5'의 체계가 결합된 형태일 가능성을 제기하는 것으로, 고대 동북아의 5부체제가 고대 동

북아인들의 독자적인 세계관을 바탕으로 한 것임을 뜻한다. 그렇다면 5부체제의 또 하나의 요소인 성수 '5'의 배경은 무엇일까?

우선, 5부족이나 5부체제의 '5'가 중앙과 그 둘레의 동서남북을 합친 '5방위' 관념과 관계가 있다는 것은 백제나 고구려의 5부체제가 동서남북의 방위명을 사용하고 있다는 사실을 통해서 어렵지 않게 확인할 수 있다. 일반적으로 4방위의 개념은 태양의 위치를 중심으로 방위를 표현하는 것으로 가깝게는 신석기시대까지, 멀리는 구석기시대까지 거슬러 올라갈 만큼 그 역사가 오래된 것이다.

일례로, 고대 투르크족은 태양을 중심으로 한 4방위 관념을 사용했는데, 오르콘 강 유역의 고대 투르크 비문 중의 하나인 〈퀼 티긴(Kül Tigin) 비문〉에 보면, 동쪽을 '앞쪽으로 해가 뜨는 곳(ilgärü kün toysïq)', 남쪽을 '오른쪽으로 해가 일중(日中)에 오는 곳(birigärü kün ortusïŋar)', 서쪽을 '뒤쪽으로 해가 지는 곳(qurïyaru kün batsïqï)', 북쪽을 '왼쪽으로 밤의 한가운데(yirïyaru tün ortusïŋar)' 등으로 표현하고 있다.[82] 동쪽을 앞쪽으로 표현한 데서 알 수 있듯이 이들의 4방위 관념은 태양의 순행과 밀접한 관계가 있다. 흉노족의 왕 선우(單于)는 아침에 일어나면 해가 뜨는 곳을 향해 절을 했던 것으로 알려져 있는데, 그들 역시 태양의 순행을 중심으로 방위를 정했을 가능성을 말해준다.

따라서 태양의 순행을 기준으로 한 이와 같은 4방위 관념은 북방 유목 민족들 사이에 비교적 후대까지 지속된 매우 오래된 방위 관념이라고 할 수 있다.[83] 그렇다면 이러한 4방위 관념과 고대 동북아인들이 사용한 5방위 관념 사이에는 어떤 차이점이 있는 것일까? 그리고 5방위 관념의 기원과 그것이 함축하는 의미는 무엇일까?

외견상 4방위 관념과 5방위 관념의 차이는 동서남북의 4방위에 중앙의 방위가 하나 더 추가된 형태라고 할 수 있다. 하지만 4방위 관념에서 5방위 관념으로 이행하는 데는 모종의 비약이 필요하다. 문화사적으로, 중앙을 별도의 방위 관념으로 인식하는 과정은 내(또는 우리)가 서 있는 곳에 대한 인식, 또는 자기의식의 발생과 밀접한 관련이 있다. 다시 말해서 4방위 관념과 5방위 관념 사이에는 단순히 태양의 순력을 따라―즉, 객관적 대상을 기준으로―동서남북을 정할 것인가, 아니면 내가 서 있는 곳을 세계의 중심으로 정하고 이로부터 동서남북의 4방위를 정할 것

인가 하는 근본적인 태도의 차이가 있다. 따라서 4방위 관념에서 5방위 관념으로 넘어가기 위해서는 코페르니쿠스적 전환에 견줄 만한, 세계를 보는 인식 틀의 변화가 필요하다.

그렇지만 이러한 인식의 전환은 어느 날 갑자기 생기는 것이 아니다. 오랜 문화적 축적의 토대 위에서만 가능하다. 그런데 고대 동북아에는 5방위 관념과 관련된 매우 중요한 문화적 유물이 있다. 적석묘가 바로 그것이다. 적석묘는 고구려의 대표적인 무덤 양식으로 사방에 돌로 기단을 다진 다음 일정하게 안으로 들여서 쌓는 방식으로 일종의 '계단식 피라미드'라고 할 수 있다.[25] 지금도 국내성과 그 인근에 수천 기가 남아 있을 정도로 평양 천도 전에는 이러한 무덤 양식이 주류를 이루었다.[26] [84] 적석묘 무덤은 한성백제의 수도였던 강남의 석촌동 일대에도 상당수가 존재했다. 또 일본에도 고구려계 유민에 의해서 세워진 것으로 추정되는 1,500여

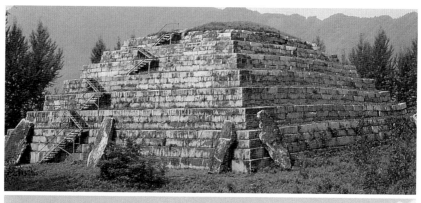

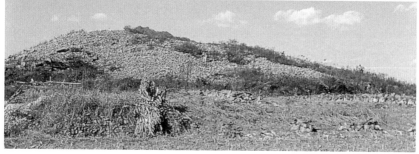

25 집안에 있는 고구려의 장군총(위)과 천추총(아래). 계단식 피라미드 형태로 되어 있으며, 중국인들은 이를 '동방의 금자탑'이라고 부른다.(東潮, 田中俊明 編著, 『高句麗の歷史と遺跡』, 中央公論社, 1995에서)

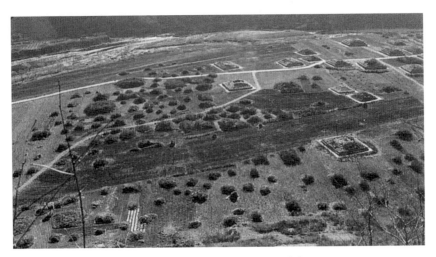

26 집안의 고구려 적석묘 고분군.(『集安 고구려 고분벽화』, 朝鮮日報社, 1993에서)

기의 적석묘가 산재해 있다.[85]

　중국인들은 동북아의 적석묘를 이집트의 피라미드에 견주어 흔히 '동방의 금자탑(金子塔)'이라고 부르는데, 그 기본 양식이 외형상 피라미드 양식과 매우 유사하기 때문이다. 현재 적석묘 유적의 분포를 보면 내몽골 동부에서 요서, 요동반도에 걸쳐 있으며, 그중 가장 오래된 것은 홍산문화 유적에 속하는 우하량(牛河梁)의 적석묘 무덤군으로 기원전 3500년경까지 거슬러 올라간다. 또 지난 1995년 6월에는 백두산 서북부 지역에서 기원전 2000년까지 소급되는 40여 기의 고제단(古祭壇)과 마을 유적, 그리고 수백 기의 적석묘군이 발견되어 화제가 된 바 있다.[86] 고구려의 적석묘는 이러한 선대(先代)의 적석묘 문화를 계승한 것으로, 고대 동북아의 적석묘 문화 중에서도 가장 뚜렷한 발자취를 남기고 있다.[87]

　이러한 적석묘는 그 구조적 특성상 기단의 네 모서리에서 한 단씩 쌓아 올라가면서 점차 중심으로 수렴되는 특징을 지니고 있는데, 이러한 구조는 기하학적으로 기단의 네 모서리가 정점의 한 점으로 수렴되는 고대 이집트의 피라미드 양식과 기본적으로 동일하다. 다만, 고대 동북아의 적석묘는 계단식으로 되어 있고 상부가 평평하게 되어 있어 이집트의 피라미드보다는 고대 메소포타미아의 지구라트(ziggurat, 계단식 피라미드 형태의 제단) 양식에 보다 가깝다.[27] 이러한 피라미드류의

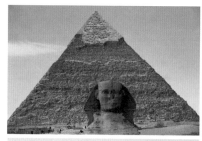

27 피라미드와 지구라트. 위는 이집트의 피라미드, 가운데는 고대 아시리아의 님루드 사원의 지구라트, 아래는 고대 페르시아의 왕 키루스(Cyrus)의 무덤으로 계단식 피라미드 위에 신이 머무는 집이 있는 것이 특징이다. 모두 네 모서리에서 중심을 향해 수렴되는 기하학적 구조를 가지고 있다.

구조물들은 어느 것이나 수평적으로는 사방으로부터 중앙으로 수렴되는 양식을 지니고 있으며, 또한 수직적으로는 지상에서 하늘로 올라가는 일종의 '하늘사다리(天梯)'의 특징을 가지고 있다. 이것은 적석묘에 '천하 사방의 중앙'의 관념과 '하늘과 땅을 잇는 신성한 장소'의 의미가 함축되어 있음을 뜻한다.

따라서 피라미드 – 지구라트 – 적석묘 문화는 인류 문화사 측면에서 보면, 인류가 최초로 자기가 서 있는 곳을 '사방의 중앙', 곧 '천하의 중심'으로 인식한 문화적 유산이라고 말할 수 있다. 고대 메소포타미아의 '사방의 왕(lugal an-ub-da-4-ba)'[88] 관념이 메소포타미아의 지구라트 문화가 완성된 기원전 3000년기 전반에 처음으로 출현했다는 사실은 고대 동북아의 5방위 관념 역시 적석묘 문화와 불가분의 관계에 있으리라는 것을 시사한다. 역사적으로도 성수 '5'의 체계가 가장 먼저 등장한 곳은 고대 중동 지방과 고대 동북아로 알려져 있다.

그러므로 고대 동북아인들이 5부족과 5부체제에서 일관되게 성수 '5'의 체계를 고수하고 있는 것은 결코 우연이라고 할 수 없다. 나아가 흉노족과 투르크족에 부분적으로 나타나는 5부체제의 요소 역시 고대 동북아의 5방위 관념의 영향을 받았을 것이다. 그렇게 보는 이유는 무엇보다도 북방 유목 민족들에게는 본래 5방위

관념이나 성수 '5'의 체계가 없을뿐더러 있다고 해도 비교적 후대에 나타나기 때문이다. 게다가 고대 투르크족은 전통적으로 성수 '7'을 숭배하는 문화를 갖고 있으며, 그들과 밀접한 관계를 가지고 있는 중앙아시아 쪽의 이란인들과 인도인들, 그리고 아무르강 지역의 소수민족들은 성수 '3'의 체계를 갖고 있다. 중국의 한족들 역시 주역의 64괘(卦)나 천지인(天地人)의 삼재관(三才觀)에서 보는 것처럼 성수 '2'와 '3'의 체계를 바탕으로 하고 있다.

따라서 고대 동아시아의 성수 '5'의 관념은 기본적으로 고대 동북아의 적석묘와 관련된 5방위 관념에서 비롯되었다고 하는 것이 옳다.[89] 여기서 혹자는 5방위 관념이 중국에서 먼저 시작된 것은 아닐까 하고 생각할지도 모르겠다. 실제로 중국의 화이관(華夷觀)이나 오행(五行) 관념에 익숙해져 있는 이들일수록 그러한 유혹을 떨치기 쉽지 않을 것이다. 그러나 중국에 5방위 관념이 본격적으로 나타나기 시작하는 것은 전국 시대 말이다.[90] 오행의 발전에 커다란 영향을 끼친 추연(騶衍)의 오덕종시론(五德終始論)이 출현한 것도 바로 이 시기이다. 그런데 오행 관념이 출현한 발해 연안은 전통적으로 적석묘 문화가 뿌리 깊은 지역이다.

그리고 춘추 전국 시대에 제(齊)나라의 영토였던 산동성(山東省)에도 일찍부터 성수 '5'의 관념이 사용된 흔적들이 남아 있는데, 이를테면 『좌전(左傳)』 환공(桓公) 2년(기원전 710)의 '오색비상(五色比象)'이나 『사기(史記)』 「전단전(田單傳)」의 '오채용문(五綵龍文)' 등이 그러한 예이다.[28] 비교적 이른 시기부터 이 지역에서 성수 '5'와 관련된 오방색(五方色) 관념이 사용되었음을 알 수 있다. 그런데 이 오방색 개념은 북방 유목 민족들 사이에 널리 퍼져 있는 다채색(多彩色) 문화[29][91]와 동북아의 5방위 관념이 복합된 것이다.[92] 따라서 오방색 요소가 산동성 지역에 일찍부터 출현했다는 것은 이 지역이 일찍부터 북방 내지 동북아 지역과 긴밀한 접촉을 갖고 있었다는 것을 의미하며, 이는 역사적으로나 고고학적으로도 증명되고 있다.

따라서 오행 관념은 추연의 독창적인 창조물이라기보다는 그 이전부터 내려오던 오행적 사고의 요소들을 5방위 관념에 기초해 보다 체계화하고 종합한 것이라고 할 수 있다. 말하자면 오행 관념은 볼프람 에버하르트(Wolfram Eberhard)와 조지프 니덤(Joseph Needham)이 정리한 것처럼, 일차로 5방위 관념에 사계절의 순환을 바탕으로 한 '월령(月令)' 학자들의 생각이 결합되고, 다시 여기에 천문학자들, 『황

28 고구려 오회분 5호묘 천정 벽의 다채색 용 장식. 이러한 다채색 용 장식은 북방 흉노 계통의 것이다.

제내경(黃帝內經)』의 의학자들 등의 사고가 결합
하면서 점차 그 체계가 완성된 것이라고 할 수 있
다.[93] 오행의 발전에 월령 학자들이 중요한 기여를
하였다는 사실은 특히 『여씨춘추(呂氏春秋)』「십
이기(十二紀)」에 잘 나타나 있다. 「십이기」의 월령
에는 5방위 관념과 사계절의 순환이 결합되어 있
으며, 열두 달의 계절의 변화를 수화목금토(水火
木金土) 5요소(五才)의 상호작용으로 설명하고 있
다. 그뿐만 아니라 그 이전부터 전해오던 오방색
(五色), 궁상각치우(宮商角徵羽)의 5음(五音), 십간
(十干), 십이율(十二律) 등에도 오행 관념을 적용하
고 있어, 전체적으로 『여씨춘추』「십이기」를 계기
로 그 이전의 유사 오행 관념이 정리되고 있는 것
을 볼 수 있다.[94]

　　따라서 오행 관념은 기본적으로 적석묘 문화를
갖고 있는 발해 연안 지방에서 5방위 관념과 사계
절의 순환을 결합한 공간시간 개념의 발전과 수
화목금토 5요소의 개념이 결합되면서 발전했다고
말할 수 있으며, 여기에 추연의 오행론, 그리고 천
문과 의학 등 다른 그룹의 철학이 결합되어 현재
의 오행론의 모습을 갖게 된 것이라 할 수 있다.

29 신강성에서 발굴된 기원전 1000년
경의 미라의 발을 감싼 다채색 모
직물. 다채색이 비교적 이른 시
기부터 사용되었음을 보여준
다.(Hadingham, Evan, "The
Mummies of Xinjiang", *Discov-
er*, April 1994에서)

이와 같은 오행 관념은 중국에서 체계화된 뒤 역으로 북방 민족들에게 적지 않은 영향을 끼쳤다. 그러나 적어도 그 기원의 측면에서 보면 고대 동북아의 적석묘 문화와 그에 기초한 5방위 관념이 바탕에 깔려 있는 것이다.

5부체제에 나타난 천하관

그렇다면 고대 동북아의 적석묘 문화와 유목 민족의 부체제의 바탕 위에서 성립한 5부체제가 함축하는 정치적 이념과 세계관은 어떤 것일까? 우리는 고구려의 천하관(天下觀)을 통해서 그 면모를 어느 정도 헤아릴 수 있다.

잘 알려진 것처럼, 고구려인들은 자신을 천손족(天孫族)으로 여겼다. 이러한 사실은 일찍이 주몽이 자신을 '황천의 아들(皇天之子)'(〈광개토왕비문〉), '천제의 아들(天帝之子)'(〈광개토왕비문〉, 『삼국사기』, 「동명왕편」), '태양의 아들(日子)'(『위서魏書』, 『수서』, 『북사』의 「고구려전」)', '천제의 손자(天帝之孫)'(「동명왕편」) 등으로 소개한 데서 잘 나타난다. 또 고구려인들은 자신들이 사는 곳을 세계의 중심에 놓고 주위의 이민족들을 '사해(四海)'로 간주했다.

> 그의 은택은 황천에까지 미쳤고 그의 무공은 사해에 떨쳤다(恩澤洽于皇天 威武振被四海).[95]

여기서 황천은 하늘에 계신 천제를 말하며, 사해는 고구려의 주변 민족들을 가리킨다.[96] 한마디로 광개토왕의 위업이 하늘에까지 미치고, 그의 무공은 천하 사방을 떨게 했다는 것이다. 그런가 하면 광개토왕의 신하였던 모두루(牟頭婁) 묘지의 묵서(墨書)에는 "천하 사방이, 모두 이 나라와 고을이 가장 성스러움을 안다(天下四方 知此國郡最聖)"라는 구절이 있다. 고구려인들이 자신들이 사는 곳을 천하의 중심으로 여긴 사고의 흔적이 역력하다. 따라서 고구려인들은 천손족인 자신들이야말로 천하의 중심이며, 주변의 사해 민족들을 지배할 위치에 있다고 여긴 듯하다.

고구려의 이러한 '천하관'은 정치적으로 중국의 중화관(中華觀)과 매우 유사하

다. 자신을 천하의 중심으로 놓고 주변국들을 신민으로 인식하는 점 역시 별반 차이가 없다. 또 〈광개토왕비문〉에 나타난 광개토왕의 대외 정벌 사업을 보면 주변국의 적극적인 통합보다는 신민(臣民) 관계를 확립하여 고구려 중심의 세계관 내지 지배 질서를 관철하는 것으로 나타난다. 이를테면 신라를 속민(屬民)으로 두고, 백제를 쳐서 신민으로 삼은 것이나 부여, 거란, 전연 등 북방의 여러 민족들을 정벌하기보다 신민으로 둔 것이 그러한 예들이다. 이것은 주변국들에 조공을 요구한 중화관과 큰 차이가 없다.

하지만 고구려의 사해관과 관련해서 특별히 주목할 것이 있다. 『산해경』의 구성이 바로 그것이다. 『산해경』을 보면, 중앙의 오장산경(五臟山經)을 중심으로 네 개의 바다(四海)가 둘러싼 모습으로 이루어져 있으며, 세부적으로는 각지의 447개 산과 그곳의 문물과 제사 등을 소개하는 형태로 되어 있다. 대체로 발해 연안과 강남 지방의 방사(方士, 일종의 음양가 내지 주술가)들과 무당(巫)들이 중심이 되어 편찬한 것으로 추정되는 이 책은 새로이 밀려드는 북방과 서역 문화를 종합한 세계 인문지리서의 성격이 농후하다.

『산해경』의 이러한 구성 방식은 고구려인들이 자신들을 중심으로 여기고 주변 민족들을 사해로 여긴 것과 매우 흡사하다. 우선 '사해'란 용어의 선택이 그러하며, 『산해경』이 수집, 정리된 지역이 발해 연안과 강남의 초나라 지역이라는 점도 마찬가지이다. 이들 지역은 고대 동이문화의 전통이 강한 지역으로 고구려인들 역시 이 지역의 신화를 공유했을 가능성이 높다. 따라서 고구려의 사해관은 중국의 화이관(華夷觀)을 모방한 것이라기보다는 고대 동북아의 적석묘 문화와 동이족의 세계관을 배경으로 성립된 개념일 가능성이 크다.[97] 이것은 마치 고구려 고분벽화에 나타나는 일부 중국적 요소들이 대부분 고대 동이계인 것과 마찬가지이다. 비록 이러한 천하관이 역사 기록으로 나타난 것은 중국보다 뒤이지만, 여러 가지 정황으로 미루어 비교적 이른 시기부터 이러한 관념을 갖고 있었을 가능성이 높다.

한편 고구려인들의 천하관을 잘 나타내주는 것으로서 그들의 천상도(天象圖)를 빼놓을 수 없다. 천상도라면 고구려 고분 천정 중앙에 그려진 연꽃을 중심으로 천정 벽에 해와 달, 28수의 별자리, 그리고 천상계의 성수(聖獸)들과 다양한 상징물이 장식되어 있는 그림을 말한다.[30] 일종의 '천상계(天上界)'를 나타낸 그림이라

고 할 수 있는데, 단순히 28수의 별자리를 묘사한 중국의 천문도[98]와는 구별된다.

고구려 고분의 사방 벽에는 후대로 내려가면서 이전의 생활 풍습도 대신 사신도(四神圖)—좌청룡, 우백호, 남주작, 북현무—의 비중이 커지는데,[31] 이 또한 중국에서 사신도 문화가 점차 그 빛을 잃어가는 것과 대조적이다. 또 중국 본토에서는 사신도가 모두 그려진 고분벽화를 거의 볼 수 없는 데 반해 고구려 후기 벽화고분들에는 천

30 고구려 무용총 천정 벽의 천상도.(南秀雄, 「高句麗古墳壁畵の圖像構成」, 『朝鮮文化研究』2, 1995에서)

상도와 함께 사신도가 빠짐없이 화려하게 사방 벽을 장식하고 있다. 백제 역시 이러한 사신도 문화를 매우 중요시했는데, 공주 송산리 5호분이나 부여 능산리 벽화무덤의 사신도 그림이 그러한 예이다.

사신도는 28수의 별자리를, 동서남북의 네 구역으로 나누어 하늘을 지키는 방위신을 상징화한 것으로[99] 이러한 관념이 형성된 것은 대체로 전국 시대 말경이라 할 수 있다. 문헌상에 사신도가 처음으로 소개된 것은 『회남자(淮南子)』로, 회남왕(淮南王) 유안(劉安, 기원전 179~기원전 122)이 그의 식객(食客)들과 담론을 벌인 내용을 정리한 것이다.

중국의 한족(漢族)은, 잘 알다시피, 주(周)나라 이래 농경을 근간으로 해온 민족이다. 그들의 조상이 농경신인 후직(后稷)이라는 사실이 이를 잘 말해준다. 그런데

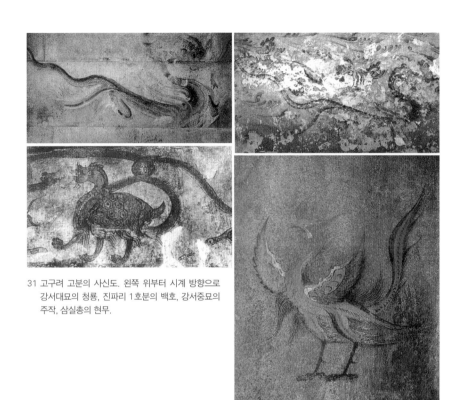

31 고구려 고분의 사신도. 왼쪽 위부터 시계 방향으로
강서대묘의 청룡, 진파리 1호분의 백호, 강서중묘의
주작, 삼실총의 현무.

한 가지 흥미로운 사실은 그들의 천문학 체계가 농경민보다는 북방 유목민들에게
보다 적합한 체계로 되어 있다는 점이다. 이러한 사실은 일찍이 볼프람 에버하르
트에 의해서 지적된 것으로, 중국의 농경민이 절기를 아는 데 그다지 중요하지 않
은 시리우스(Sirius, Dog-star)—즉, 천랑성(天狼星)—가 중국의 천문학에서 중요한
위치를 점하고 있다는 것이다. 에버하르트는 이러한 북방계 천문학을 중국에 가
져온 이들이 유목민이었을 거라고 말한다.[100] [101]

북방 유목 민족들은 역사적으로 천문학 발달에 중요한 기여를 해온 민족이다.
가축에게 먹일 풀과 물을 찾아 초원을 이동하는 그들에게 밤하늘의 별자리는 그
들의 위치와 나아갈 방향을 가르쳐주는 중요한 이정표다. 흉노족이나 투르크족
등 북방 유목 민족들이 천문학에 해박했던 것은 그 때문이다. 그렇게 볼 때, 고구
려가 흉노, 투르크족 등과 함께 북방 유목 문화의 한 축을 이루고 있었다는 사실은

왜 그들이 천상도와 함께 하늘의 방위신인 사신도를 그처럼 중요하게 다루었는가를 알게 해준다.

북방 민족의 퇴조와 함께 한족들 사이에서는 천상도에 대한 관념이나 사신도의 문화가 점차 사라진 반면, 고구려에서는 중국 한족과의 대립이 격화되면 될수록 북방 문화의 요소가 더욱 지배적인 요소로 등장했다. 그만큼 천상도나 사신도에는 북방 문화의 성격이 강하게 반영되어 있다는 것을 나타낸다. 백제 역시 적석묘와 사신도, 천상도의 문화를 갖고 있던 나라이므로 고구려와 유사한 천하관을 갖고 있었으리라는 것을 짐작할 수 있다.

'음악의 화(和)'를 통한 통합의 이념

그렇다면 이와 같은 5부체제의 세계관을 갖고 있는 백제와 고구려인이 생각한 고대 정치의 이상은 어떤 것이었을까?

우선 5부체제의 초기 형태라고 할 수 있는 다섯 부족의 성격을 보면, 부족 대표가 모여 국사를 결정하는 회의체의 방식으로 운영된 것을 알 수 있다. 그 대표적인 것이 고구려의 '제가회의(諸加會議)',[102] 신라의 화백제도(和白制度) 등으로 각 부족의 대표가 모여 민주적으로 국사를 논의하여 처리하는 방식이다. 이러한 부족 회의체는 고대 동북아는 물론 흉노, 투르크, 몽골 등에서도 일반적으로 행해진 방식으로 흉노의 제부회의(諸部會議) 또는 '제부의정사(諸部議政事)', 투르크의 '토이(Toy)', 몽골의 '쿠릴타이(Kuriltai)' 등이 그 대표적인 것들이다.

그러나 왕권이 점차 특정 부족을 중심으로 계승되는 과정에서 이러한 회의체 방식은 행정적 요소가 강화되는 방향으로 움직인다. 우리는 이러한 예를 고구려에서 볼 수 있다. 처음에는 연노부에서 왕이 배출되다가 계루부로 왕권이 넘어간 뒤에는 계루부 내에서 왕권이 독점 계승되었고, 연노부, 절노부, 순노부, 관노부, 계루부의 다섯 부족 역시 점차 동부, 서부, 남부, 북부 식의 부명(部名)으로 바뀌었다. 초기의 부족회의체가 점차 왕을 중심으로 하는 정청(政廳)의 회의체로 변해간 것이다.

백제의 경우는 3세기 고이왕 때 행정제도의 정비와 함께 남당제도(南堂制度)가 실시되었다. 남당 역시 이전의 부족회의체의 성격을 갖고는 있으나 왕을 중심으로 하는 행정기구의 성격이 보다 강화된 형태라고 할 수 있다. 초기에 화백제도를 통해 부족 대표들이 만장일치로 대소사를 논했던 신라 역시 4세기에 백제와 마찬가지로 남당을 짓고 이곳에서 정사를 다루었다.[103] 다만, 『신당서』 신라조에 보면 "국사는 반드시 화백으로 불리는 중의(衆議)와 더불어 처리하며 1인이라도 이의를 제기하면 회의를 파했다(事必與衆議 號和白 一人異則罷)"고 되어 있어 왕권이 보다 강화된 후대까지도 이런 회의체의 성격이 상당 부분 유지된 것으로 보인다.

　따라서 왕권이 강화되면서 부족회의체의 성격에 다소 변화가 있기는 하지만 각 부족의 대표들이 모여 대소사를 논의해 처리하던 고대 정치의 이상은 꾸준히 그 전통이 지속되었음을 알 수 있다. 백제대향로의 봉황을 중심으로 한 5부체제의 상징물은 이러한 고대 정치의 이상을 반영한 것이라고 할 수 있다.

　그런데 5부 정치의 이상을 상징화한 것으로 생각되는 백제대향로의 5악사와 5기러기의 상징체계에서 특별히 우리의 관심을 끄는 것이 있다. 군왕을 상징하는 봉황과 백성을 상징하는 기러기 사이에 위치해 있는 '5악사'가 바로 그것이다. 5악사는 봉황이나 기러기와 달리 '사람'의 형태로 되어 있는데, 왜 굳이 5악사를 사람 형태로 표현했으며, 또 이것이 함축하는 의미는 무엇일까?

　한 가지 분명한 것은, 이미 앞에서 본 것처럼, 5악사는 제사장으로서의 왕을 상징하는 봉황과 5방(五方) 또는 5부(五部)의 백성을 상징하는 기러기와 함께 5부체제를 표방하는 상징물의 한 부분이라는 점이다. 여기서 5악사는 외형상으로는 가무를 돕는 악기 연주자의 모습을 하고 있지만, 실질적으로는 5부체제에서 핵심적인 역할을 하는 '5부족' 또는 '5부 귀족'을 상징했을 가능성이 높다. 그렇게 보는 이유는 5악사가 단순히 봉황과 기러기의 가무에 가락과 장단을 넣는 것이 아니라 '음률(音律)'을 고르는 중요한 위치에 있기 때문이다. 이는 삼국 시대 정치의 중심에 있던 다섯 부족 또는 5부 귀족의 성격과 정확히 부합된다. 5악사의 독특한 머리 장식이라든지 산악도의 다른 인물과 달리 성장(盛裝)을 하고 있는 모습[32][104] 또한 이들이 귀족이었음을 말해준다.

　한편 우리는 봉황을 중심으로 한 5악사와 기러기의 가무상을 통해서 고대 음악

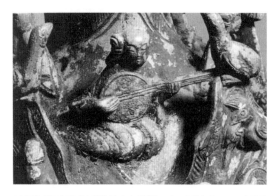

의 이상과 정치의 이상이 묘하게 겹쳐져 있는 것을 발견하게 된다. 한마디로 5부체제의 이상이 봉황을 중심으로 한 가무상으로 표현되어 있는 것이다. 그렇다면 이러한 절묘한 조형물을 가능하게 한 고대 동북아인들의 음악과 정치의 이상은 어떤 것이었

32 5악사 중의 하나인 완함 악사의 성장한 모습. 머리를 옆으로 모아 올렸으며, 산악도의 다른 인물과 달리 정장을 하고 있다.

을까?

우선 그 전에 고대 중국인들의 음악과 정치에 대한 관념을 잘 나타낸 『예기(禮記)』「악기(樂記)」편의 내용부터 보자:

> 무릇 음이라는 것은 사람의 마음에서 생기는 것이다. 정(情)이 마음속에서 움직여 이룬 것이 소리라면 소리가 그 틀을 이룬 것을 음(音)이라고 한다. 그러므로 치세의 음이 안정되어 즐거운 것은 그 정치가 조화롭기 때문이고, 난세의 음이 원망이 가득하여 노기를 띤 것은 그 정치가 어지럽기 때문이며, 망국의 음이 애달픈 것은 그 백성의 고달픔을 생각나게 하기 때문이다. 이와 같이 소리와 음은 정치와 통한다.[105]

소리와 음이 정치와 통한다는 구절에서 알 수 있듯이, 위의 인용문의 논지는 인간의 행동을 지배하는 정치를 정(情)으로 보고 이 정을 바른 악(樂, 가무희)으로 다스릴 수 있다는 것이다. 공자가 『논어』에서 "무릇 '사(士)'는 음악을 알아야 한다(樂其可知也)"고 한 것도 사실은 이를 두고 한 말이라고 할 수 있다. 「악기」편에는 위의 인용문에 이어 궁상각치우의 오성(五聲)을 군주와 신하, 백성, 사건과 사물(君臣民事物)에 대응시킨 다음과 같은 대목이 나온다.

궁은 임금을 상징하고 상은 신하를 상징하며 각은 백성을 상징한다. 또한 치는 사람의 일을 상징하며 우는 재물을 상징한다. 이 오음이 어지럽지 않으면 조화를 잃는 법이 없다. 궁음이 어지러우면 그 소리가 황폐해지니 이는 임금이 교만하고 정치가 난폭하기 때문이다. 상음이 어지러우면 그 소리가 형평을 잃으니 이는 신하들이 문란해 민정을 돌보지 않기 때문이다. 각음이 어지러우면 그 소리에 근심이 생기니 이는 백성들의 원망이 높기 때문이다. 치음이 어지러우면 그 소리에 슬픔이 생기니 이는 노역이 많아 백성들이 고달프기 때문이다. 우음이 어지러우면 그 소리가 위급해지니 이는 재물이 부족해 백성들의 생활이 어렵기 때문이다. 만일 오음이 모두 어지러워 상하가 서로 다투면 이를 만(慢)이라고 한다. 이렇게 되면 나라는 얼마 못 가서 망하고 만다.**106**

고대 유가 정치의 신분 질서와 악(樂)을 연관지어 설명한 것으로, 악을 유가 질서의 한 부분으로 간주하는 시각이 잘 드러나 있다.

그런데 정치와 악을 보는 「악기」편의 이러한 시각은 고대 중국 음악의 원리라고 할 수 '율려(律呂)'를 이해할 때 보다 잘 이해된다. 율려란 황종(黃鐘)의 궁(宮)을 기본음으로 하는 중국의 삼분손익법(三分損益法)의 12음률법을 말하는데, 『여씨춘추』「고악(古樂)」편에 다음과 같이 설명되어 있다.

옛날 황제가 영윤(伶倫)으로 하여금 율(律)을 만들게 하였다. 영윤은 대하산의 서쪽에서 완유산 북쪽으로 가 해계(嶰谿)의 골짜기에서 대나무를 취하였다. 구멍을 균등하게 뚫고 양쪽 마디를 잘라 길이가 3촌 9분이 되게 하여 불되, 황종을 궁(宮)으로 삼아 부니 '사소(舍少)'소리가 났다. 이렇게 하여 차례대로 12개의 대나무 통(筒)을 만들어 가지고 완유산 아래에서 봉황의 울음소리를 듣고 12율을 구별하였다. 봉황의 수컷 울음을 여섯으로 하고, 암컷의 울음소리 또한 여섯으로 하여 이것을 황종의 궁에 견주니, 높지도 않고 낮지도 않아 음의 원리(適)에 맞았다. 이 황종의 궁으로부터 모든 음이 생겨나니 고로 황종의 궁을 율려의 근본(本)이라 한다.**107**

이렇게 만들어진 12율은 궁상각치우의 오음과 그 중간 음을 모두 합한 12음을

말하는 것으로 오늘날 서양 음악의 온음과 반음을 모두 합한 1옥타브에 견줄 수 있다. 이것이 바로 고대 중국 음악의 원리인 율려다. 중국인들은 이러한 율려의 원리를 열두 달의 월령(月令)에 적용하였는가 하면 죽관(竹管)의 길이를 수치로 환산하여 십이지지(十二辰)와 각종 도량형의 기본 원리로 사용하였다.**108** 말하자면 12율의 원리를 정치의 근본으로 삼았던 것이다. 중국의 역대 치자들이 율려에 바탕을 둔 도량형의 정비에 남다른 관심을 기울인 것도 그 때문이라고 할 수 있다.

이처럼 중국인들이 음악의 중심 음을 우주의 원리와 각종 도량형, 그리고 정치의 원리로 삼았던 것과 달리 고대 동북아인들은 그들의 이상향인 천상계의 음악, 곧 '천음(天音)'을 통해서 이 세상의 무질서를 바로잡고 혼란, 재앙 등을 물리칠 수 있다는 강한 믿음을 갖고 있었던 것으로 보인다. 일례로, 신라의 '만파식적(萬波息笛)' 설화를 보자.

아버지 문무대왕을 위해 동해 가까운 곳에 감은사를 창건한 후 신문왕(神文王)은 산 하나가 바다에 떠서 감은사를 향해 온다는 말을 듣고 몸소 이견대(利見臺)로 나아가 바다에 떠 있는 그 산을 바라보니 마치 거북의 머리처럼 생겼다. 산에는 한 그루의 대나무가 있었는데, 낮에는 둘이었다가 밤에는 하나로 합쳐졌다. 왕이 배를 타고 그 산에 들어가니 용 한 마리가 검은 옥대(黑玉帶)를 바쳤다. 왕이 용에게 "대나무가 하나가 되었다가 둘로 갈라졌다 하는 이유가 뭐냐"고 묻자 용이 말하기를, "비유해 말씀드리면 한 손으로 치면 소리가 나지 않고 두 손으로 치면 소리가 나는 것과 같습니다. 이 대나무는 합쳐야 소리가 나는 것이니 장차 성왕께서 소리로 천하를 다스릴 징조입니다. 왕께서 이 대나무를 가지고 피리를 만들어 부시면 온 천하가 화평해질 것입니다." 왕은 몹시 기뻐하며 오색 비단과 금과 옥을 주고는 사자를 시켜 대나무를 베어 가지고 바다에서 나왔다. 그러자 산과 용은 갑자기 모습을 감추고 보이지 않았다. 왕은 대궐로 돌아와 그 대나무로 피리를 만들어 월성(月城)의 천존고(天尊庫)에 두었다. 이 피리를 불면 적병이 물러가고 병이 나았으며, 가뭄에는 비가 오고 장마 때는 날이 개었으며, 바람이 멎고 물결이 가라앉았다. 이 피리를 만파식적이라고 부르고 국보로 삼았다.**109**

'성왕이 소리로 나라를 다스릴 징조'라는 말이나 피리를 부니 적병이 물러가고 가뭄과 장마가 풀린다는 말은 음악이 곧 고대 정치의 이상이었음을 말해준다. 고구려의 호동왕자와 낙랑국(樂浪國)[110] 공주의 이야기에 나오는 자명고(自鳴鼓)와 자명각(自鳴角)[111] 역시 이와 동일한 맥락이다. 적병이 쳐들어오면 저절로 울어 알려주었다는 북과 뿔 나팔 이야기란 사실상 피리를 불면 적병이 물러갔다는 만파식적의 이상과 다를 바 없기 때문이다.

따라서 고대 중국인들이 우주의 중심 음으로 정치의 원리를 삼은 것과 달리 고대 동북아에는 천상계의 음악으로 세상을 다스리고 잘못된 것을 치료한다는 '천음(天音)'의 이상과 전통이 있었던 것으로 생각된다.

천상계 음악의 이상 속에서 세상의 혼란과 무질서를 치료하고 다스린다는 이러한 발상은 한마디로 음악을 통해서 우주와 세상사를 이해하고, 음악의 화(和)와 조율(調律)의 이치에 따라 세상만사를 아울렀다는 것을 뜻한다. 고대의 각종 제례와 의례에 음악과 가무가 빠지지 않은 것은 그 때문이라고 할 수 있다. 그리고 보면 부족 대표들이 한데 모여 정사를 서로 의논하여 결정하던 화백의 아름다운 전통은 결코 그냥 나온 게 아닐 것이다. 참석자 전원의 의견 일치를 이끌어내는 이러한 화합의 정치야말로 천음의 이상을 고스란히 정치체제에 반영한 것이라고 할 수 있기 때문이다.

그런데 고대 동북아에서 이른바 천음, 곧 하늘의 음악이라고 하면 고구려 고분벽화의 천상도를 빼놓고는 말할 수 없다. 실제로 무용총, 삼실총, 오회분, 강서대묘 등 고구려 고분의 천상도 가운데에는 천인(天人)이 악기를 연주하는 모습이 적지 않게 그려져 있으며, 이러한 천인상(天人像)들은 천상계를 음악과 노래가 끊이지 않는 곳으로 생각한 고구려인들의 관념을 충실히 반영한 것이라고 할 수 있다.

이규보의 「동명왕편」에는 천제의 아들인 천왕랑(天王郎) 해모수가 5용거를 타고 지상에 내려올 때 그를 따르는 100여 인이 "고니 타고 우의(羽衣)를 날리며 청악을 울렸다(騎鵠紛襂䍦 淸樂)"라는 대목이 있다. 해모수가 지상에 내려올 때 청악을 울렸다는 것은 해모수가 장차 고구려가 세워질 터전에 천상의 '음악의 화(和)'의 정치적 이상을 갖고 내려왔다는 것을 뜻한다. 이와 관련해서 『삼국사기』 「고구려본기」에는 천신(天神)이 부여의 재상 아불란의 꿈에 나타나 "장차 나의 자손으

로 이곳에 나라를 세우려 하니 너희는 다른 곳으로 피하라(將使吾子孫 立國於此,汝其避之)"라고 한 사실이 기록되어 있다. 고구려의 건국이 신들의 뜻에 의한 것임을 말하고 있는 것이다. 그래서일까. 고구려 고분의 천정에는 고니나 용을 타고 악기를 연주하는 천인의 모습33이 여럿 보인다. 고구려인들이 특별히 횡적(橫笛) 등 적류 악기들을 허공의 '천음(天音)'을 낸다 하여 몹시 숭상한 것도 따지고 보면 이러한 천음에 대한 이상과 무관하지 않다고 할 수 있다.112

고대에는 제천의식이나 왕의 행차는 물론 전쟁을 하거나 수렵을 할 때도 음악을 연주했는데, 이 역시 '소리로 나라를 다스린다'는 고대 정치의 이상과 무관하지 않다. 즉, 전장에서 음악을 연주하는 것은 사람들의 마음에서 두려움을 없애고 전쟁이 가져오는 상처를 치료하기 위한 것이라고 할 수 있으며, 수렵하는 동안 악대를 동원하는 것은 천지간에 하늘의 질서를 회복하여 노쇠하고 기력이 다한 동물들을 새롭게 태어나게 하기 위한 주술적인 의미가 담겨 있다고 할 수 있다. 형벌도 국가 제례가 행해지는 기간 동안에 주로 내려졌는데, 이 역시 하늘의 질서, 곧 신악(神樂)을 통해 세상을 바로

33 고구려 오회분 천정 벽의 악기를 연주하는 천인들. a는 오회분 4호묘의 천정 벽에 묘사된 횡적을 부는 천인이며, b~f는 오회분 5호묘의 천정 벽에 묘사된 천인들로 횡적, 거문고, 요고, 배소, 대각 등을 연주하고 있다.

잡는다는 고대의 이상이 반영된 것이라고 할 수 있다.

그렇게 볼 때, 백제인들이 5부체제를 봉황을 중심으로 한 5악사와 기러기의 가무 형태로 표현한 것은 궁극적으로 그들의 정치적 이상이 천음, 곧 하늘의 질서에 있었기 때문이라고 할 수 있다.

하늘의 소리가 이렇듯 고대 동북아인들의 정치적 이상이었다면 이러한 관념은 당시 동북아인들의 일상생활에도 반영되었을 것이다. 실제로 중국 사서에는 부여와 고구려인이 한족들의 눈에 이상하게 비칠 정도로 남녀노소 구별 없이 가무를 즐겼다는 내용이 자주 나온다. 『삼국지』「위지동이전」에 "그 백성들은 가무를 좋아하였다(其民喜歌舞)"고 했는가 하면, 『후한서』「동이전」에는 "해가 지면 늘 남녀가 무리를 지어 노래를 불렀다(暮夜 輒男女群聚爲歌舞)"고 했으며, 제천의식 때에는 "주야로 음식과 가무가 끊이지 않았다(晝夜 飲食歌舞)"고 하였다. 또 『수서』와 『북사』에는 "고구려인은 장례를 치를 때에도 북을 치고 노래를 부르며 고인의 마지막 길을 위로했다(葬則鼓舞作樂以送之)"고 하여 주검조차 가무로써 보냈던 풍습을 전하고 있다.

이러한 전통은 삼한의 경우도 마찬가지여서 『삼국지』와 『후한서』의 관련 기록을 보면, 삼한 사람들은 "늘 5월이 되면 씨를 다 뿌리고 난 뒤 귀신에게 제사를 올린다. 이때 사람들이 모여서 노래와 춤을 즐기며 술을 마시고 노는데 밤낮을 가리지 않는다. 그들의 춤은 수십 명이 모두 일어나 줄을 지어 뒤를 따르며 땅을 밟고 몸을 구부렸다 폈다 하면서 손과 발로 서로 장단을 맞추는데 그 가락과 율동이 (중국의) 탁무(鐸舞)와 비슷하다. 10월 농사를 마친 후 다시 이같이 한다"[113]고 하였다.

물론 이러한 가무 풍습은 본래 씨족들이 함께 모여 시조제사를 지내거나, 신년맞이, 농경 의식 등 각종 민속 절기 행사의 한 부분으로 행해졌던 것이다. 이러한 가무는 대개 의례가 끝난 뒤 뒤풀이 마당에서 본격적으로 펼쳐지는데, 민속학에서는 이러한 가무놀이를 '가원(歌垣)'이라고 한다. 가원 풍습은 고대 동북아 지역과 고대 동이 지역, 오월 지역(지금의 강소성, 절강성 일대), 그리고 운남성 일대에서 널리 행해졌으며, 고대 은나라의 '고매지사(高媒之事)' 역시 이러한 가원 풍습의 일종으로 보아도 좋을 것이다. 『주례(周禮)』「매씨(媒氏)」에 "중춘지월(4월)이 되면 남녀

를 모이게 하니 바로 이때다. 도망친 자일지라도 잡지 않는다(中春之月令 會男女 于 是時也 奔者不禁)"고 한 내용이 그것이다. 이러한 가원 풍습은 지금도 중국 운남성, 귀주성 등의 소수민족들[114] 사이에서 널리 행해지고 있는데, 이날이 되면 처녀들은 한껏 멋을 내어 전통 의상과 각종 장신구로 치장하고 청년들은 각종 민속 악기를 불며 흥을 돋운다. 가무는 대개 풀밭이나 호숫가의 평평한 곳(月場)에서 벌어지며, 밤늦도록 악기를 불며 남녀가 어울려 가무를 즐긴다.[115] 일본 역시 '우타가키'라고 해서 가원의 풍습이 고대에 널리 성행하였다.

고대 동북아의 천음의 이상이나 이러한 가무 풍습은 우주의 기본음을 이야기하면서도 음악을 유가적 질서에 바탕을 둔 신분 사회의 정치 이념으로 사용한 『예기』「악기」편의 내용과는 사뭇 다른 것이다. 고대 동북아의 음악은 백제대향로의 봉황과 다섯 마리 기러기의 상징체계에서 보듯이 기본적으로 왕과 백성이 함께 천신을 맞아 신을 즐겁게 하는(娛神) 형태로 되어 있다. 또 주인공과 관객이 하나로 어우러지는 구조는 전형적인 마당(판) 구조로 되어 있다. 여기에서는 주인공과 관객이 분리되지 않는다. 함께 제례를 올리며 가무하는 동안, 왕과 청신(請神)과 조상들, 그리고 귀족과 백성이 모두 하나가 되는 것이다.

백제대향로의 봉황을 중심으로 한 5악사와 기러기의 상징체계가 갖는 중요한 의미가 바로 여기에 있다. 하늘을 향해 피어오르는 향훈(香薰) 속에서 가무와 음악으로 천지를 아우르고 신과 인간, 왕과 백성, 남과 여, 귀족과 평민 모두가 한데 어울려 주인 되는 세상을 말하고 있기 때문이다. 물론 삼국 시대가 기본적으로 신분 사회라는 것을 부정할 수는 없지만, 그들은 그러한 질서 속에서나마 신과 인간과 사회가 모두 하나가 되는 정치적 이상을 갖고 있었고, 그것을 봉황을 중심으로 5악사와 5기러기가 함께 가무하고 세상의 평화와 조화(和)를 이루는, 5부체제의 상징물로 형상화해냈던 것이다.

제2장 **백제의 서역 악기**

백제대향로의 5악기

백제대향로의 5악사가 5부체제와 관련이 있다는 것은 이미 앞에서 본 대로이지만, 5악사는 5부체제와는 또 다른 측면에서 중요한 의미를 지닌다. 바로 그들이 들고 있는 서역 악기들이 백제 음악, 나아가 우리의 고대 음악의 연구에 커다란 빛을 던지기 때문이다. 더욱이 그들이 들고 있는 악기들은 그 기원지가 다양하여 당시 백제인들의 음악이 우리가 생각하는 것 이상으로 국제적인 성격을 띠었음을 보여준다. 이것은 백제인들의 활발한 대외 활동과도 연결되는 것이어서 더욱 우리의 관심을 모은다.

5악사가 들고 있는 악기에 대해서는 그동안 몇 가지 안이 제시되었다. 향로가 공개된 직후 언론사들은 국립중앙박물관 측의 자료에 근거하여 비파(琵琶), 피리(篳篥), 소(簫), 현금(玄琴), 북(鼓)으로 일반에 소개하였고, 몇몇 관련 학자들 역시 자신들의 견해를 발표하였다. 대체로 비슷하지만 그래도 조금씩 견해를 달리하는 부분이 있었는데, 이를 표로 정리하면 다음과 같다.[1] 〈표 1〉에서는 백제대향로의 정면에 배치된 악기를 가운데에 두고 각각 그 왼쪽과 오른쪽에 위치한 악기를 순서대로 나열하였다. 그 밖에 2000년에 발표된 부여박물관의 보고서 『능사』[2]에서도 이들 5악기에 대해 견해를 표명하고 있어 이 또한 추가하였다.

〈표 1〉 백제대향로의 악기들

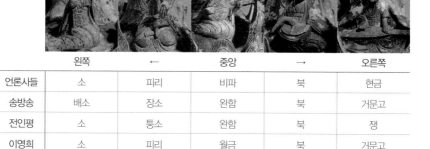

	왼쪽	←	중앙	→	오른쪽
언론사들	소	피리	비파	북	현금
송방송	배소	장소	완함	북	거문고
전인평	소	통소	완함	북	쟁
이영희	소	피리	월금	북	거문고
부여박물관	배소	종적	완함	청동북	금

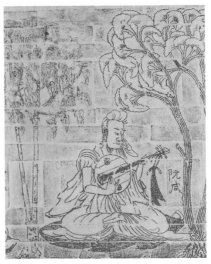

34 백제대향로의 완함.

35 진(晉) 시대의 〈죽림칠현도(竹林七賢圖)〉 중 완함이 진비파를 연주하고 있다.

먼저 백제대향로의 정면에 배치된 악기34부터 보자.

언론사에서는 이 악기를 비파로 소개하였고 이영희는 월금(月琴)으로 보았다. 그러나 송방송, 전인평 교수의 견해처럼 완함으로 보는 것이 적당하다고 생각된다. 부여박물관에서도 완함이라고 보고 있다. 완함이라는 명칭은 이 악기가 측천무후(則天武后, 690~705 재위) 때 당나라 궁정에 소개되는 과정에서 진(晉)나라 죽림칠현(竹林七賢)3 중의 한 사람인 완함35이 잘 연주했다 하여 그의 이름을 따서 붙인 것이다.4 물론 비파나 월금이란 이름도 전혀 틀리다고는 할 수 없다. 왜냐하면 이 악기는 당나라 때 완함이란 이름이 붙여지기 전까지, 흔히 비파 또는 진비파(秦琵琶), 한비파(漢琵琶), 진한자(秦漢子) 등의 이름으로 불렸으며, 조선조 세종 때 편찬된 『악학궤범』에도 월금으로 소개되어 있기 때문이다. 모두 나름대로 옛 기록에 근거한 것이라고 할 수 있다.

그러나 비파라는 이름은 4세기 말 사산조페르시아로부터 전해진 곡경비파(曲頸琵琶)와 혼동되기 쉽다. 실제로 고대 사서에는 곡경비파를 단순히 비파로 통칭한 경우가 대부분이어서 이것이 완함을 말하는지 곡경비파를 말하는지 잘 구분이 가지 않는 경우가 많다. 그러나 곡경비파는 공명통이 타원형(梨形)인 데다 줄걸개의

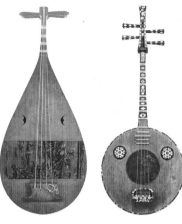
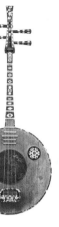

36 일본 쇼소인 소장 곡 37 일본 쇼소인 소장 완 38 삼실총 벽화 중 완함. 줄감개는 4개이나 3현만 간략히 표
 경비파. 공명통이 타 함. 당나라 때. 현되어 있다.
 원형이고 줄걸개의 목
 이 구부러져 있다. 당
 나라 때.

목이 굽은 악기인 반면,36 완함은 공명통이 원형이고 줄걸개의 목이 직선인 악기로
이미 진한대에 중국과 북방 민족들에게 소개된 악기다.37 따라서 두 악기의 혼란을
피하기 위해서 비파보다는 완함이란 명칭을 사용하는 것이 바람직하다고 생각된
다. 그 밖에도 중국에서는 목의 길이가 긴 것은 완함으로, 짧은 것은 월금으로 구별
해 부르고 있는데, 백제대향로의 것은 목이 길므로 완함이라고 부르는 것이 시류
에도 맞다고 생각된다.

　다만, 한 가지 문제는 완함은 보통 4현을 갖고 있는데 백제대향로의 것은 3현만
표시되어 있다는 점이다. 보통은 악기의 줄감개를 보면 몇 현인지 바로 알 수 있지
만, 이 경우에는 줄감개 부분이 가려져 있어 자칫 3현의 완함을 표현한 것이 아닌
가 하는 오해를 부를 소지가 있다. 그런데 고구려의 삼실총 벽화에 그려진 완함을
보면,38 줄감개는 4개인데―그러므로 4현이 확실하다―현은 셋만 표현되어 있다.
따라서 백제대향로의 완함 역시 장인들이 4현을 기법상 3현만 간략히 표현한 것
으로 보아도 무방할 것으로 생각된다.

　다음으로 완함의 왼쪽에 있는 악기39는 언론사들은 피리라고 보도하였으나, 피
리보다 관의 길이가 길 뿐 아니라 피리에 사용되는 겹 리드의 흔적이 없다. 따라서

39 백제대향로의 적(종적).

41 백제대향로의 배소. 사다리꼴 형태이며, 관은 표현이 약간 부정확하긴 하지만 대략 10관(또는 11관)으로 추정된다.

40 일본 쇼소인이 소장한 당나라 때의 통소.

이 악기는 피리와 계통이 다른 적류(笛類) 악기로 판단된다. 피리나 적류 모두 서역에서 전래된 악기이지만, 피리가 서양 악기 오보에의 전신인 데 반해서 적은 리드가 없는 플루트류의 악기다. 적류는 흔히 옆으로 부는 횡적(橫笛, 흔히 대금 또는 젓대라고 한다)과 앞으로 부는 종적(縱笛)으로 나누는데, 백제대향로의 이 악기는 종적에 해당한다.

송방송 교수는 이 악기를 단소(短簫)에 대비되는 개념인 장소(長簫)로 부르고 있는데, 고대에는 단소나 장소란 이름이 사용되지 않았다. 또 전인평 교수는 이 악기를 종적의 대표적인 악기인 통소(筒簫, 또는 洞簫)로 보았다. 그러나 중국의 통소는 당나라 때 서역의 종적을 개량한 악기이며 우리나라의 통소는 그 뒤에 중국의 통소를 이 땅의 음악(鄕樂)에 맞게 개량한 것이다. 따라서 이들 모두 6세기에 제작된 백제대향로의 악기로는 적합지 않다.40 5

종적은 다시 관의 길이가 짧은 것과 무릎 밑까지 내려오는 긴 것으로 나눌 수 있는데, 전자는 중국의 사서에 단순히 '적(笛)'6으로 기재되어 있으며, 후자는 '장적(長笛)'이란 이름으로 기록되어 있다. 이 경우 백제대향로의 종적은 전자의 '적'에 가깝다. 7세기 후반기 백제 유민들이 세운 한 석상의 주악상(奏樂像)에도 이와

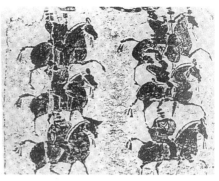

42 쿠차 키질석굴의 배소 모사도. 왼쪽은 제175굴에
 그려진 것으로 사다리꼴이며, 오른쪽은 제100굴에
 묘사된 것으로 네모꼴이다.

43 사천성 성도(成都)에서 출토된 한대 화상석의 고취도. 앞
 줄 중앙이 건고, 그 우측이 배소, 뒷줄 좌측이 요, 가운데가
 가(笳), 우측이 배소이다.

동일한 종적이 묘사되어 있어[7] 백제에서 이 악기가 널리 사용되었음을 알 수 있다. 그런가 하면 백제에서 사용된 악기를 기록한 중국 사서(『북사』, 『통전』)에도 '적'이 기록되어 있어 이를 뒷받침한다. 부여박물관 역시 이를 종적이라 보고 있다.

다음으로 적의 왼쪽에 있는 악기는 소 또는 배소로 불리는 악기[41]다. 대나무를 옆으로 나란히 묶은 이 악기는 한 관(管)에서 여러 음을 내는 적류와는 달리 한 관에서 한 음만을 내도록 되어 있다. 따라서 길이가 다른 여러 개의 관을 옆으로 나란히 묶어 음을 조율하며, 관을 엮는 방식에 따라 사다리꼴(梯形)과 네모꼴(方形)의 두 가지 형태로 나뉜다.[42] 백제대향로의 것은 사다리꼴로 대략 10관(또는 11관)에 길이는 1척 정도다.[8]

이 악기는 춘추 시대의 『시경(詩經)』에 소관(簫管)이란 이름으로 언급되어 있으며,[9] 하남성 안양에서 대나무로 만든 춘추 시대의 배소가 발굴된 적도 있어[10] 비교적 이른 시기부터 중국에서 사용된 것으로 보인다. 그렇지만 이 악기가 중국에서 본격적으로 사용되기 시작한 것은 한나라 때 북적(北狄) 등 북방 유목민의 취주악인 '고취(鼓吹)'가 도입되면서부터이다.[43][11] 그 이전에도 간혹 사용되기는 했지만 북방 민족들이 행군이나 수렵을 나갈 때 사용하던 고취[12]를 한족들이 그들의 행군 음악으로 채용하면서 이 악기가 본격적으로 사용되기 시작했다.

따라서 이 악기는 중국의 악기라기보다는 북방 민족들의 고유 악기였을 가능

44 우리나라의 고대 배소. 왼쪽은 안악3호분 벽화 행렬도에 나타난 배소로 네모꼴 형태이다. 오른쪽은 오회분 5호묘 천정 벽에 그려진 배소로 사다리꼴 형태이다.

성이 높다. 이러한 사실은 고취의 중심 악기인 배소와 갈대피리(笳) 중에서 배소의 비중이 더 높은 점을 통해서도 확인된다. 앞의 〈도 43〉의 한대 고취도를 보면 비록 중국 악기인 건고(建鼓, 앞줄 중앙)와 요(鐃, 뒷줄 좌측)가 추가된 형태이긴 하지만, 갈대피리(뒷줄 중앙)가 한 대인 데 반해서 배소(우측)는 두 대가 배치되어 있다.

게다가 이 악기는 특별히 북방 민족들이 흥기하던 한대와 남북조 시대에 널리 사용되다가 북방 문화의 퇴조와 함께 곧 그 쓰임새가 줄어드는 경향을 보이는데, 이는 배소가 북방 민족들의 고유 악기임을 말해준다.[13] 이를 뒷받침하듯 현재 타클라마칸 사막의 오아시스 쿠차의 석굴 벽화에서는 많은 수의 배소가 발견되고 있다. 대부분 10관 1척의 형태로 되어 있어,[14] 당시 이런 형식의 배소가 북방 민족들 사이에서 널리 사용되었음을 알 수 있다. 얼마 전에는 아랄해 남쪽의 고대 호레즘(Khorezm) 벽화에서도 이런 쿠차류의 배소가 발견된 바 있으며, 유럽의 루마니아 지방에서는 지금도 이런 쿠차류의 배소가 사용되고 있다고 한다. 흉노족(또는 훈족)의 이동과 함께 유럽에까지 전해진 것이 아닌가 생각된다.[15]

우리나라에서 배소는 현재 백제대향로 외에, 고구려 고국원왕(331~371 재위)의 무덤으로 추정되는 안악3호분[16]과 408년에 축조된 덕흥리고분의 행렬도, 그리고

오회분 5호묘의 천정 벽 등에서 그 모습이 확인된다.[44] 백제대향로의 배소는 이 가운데 고구려 오회분 5호묘에 그려진 사다리꼴의 배소에 가깝다. 당시 남조 음악에서는 배소가 사용되지 않은 점을 고려할 때[17] 백제에서 사용된 배소는 북방을 통해서 전래된 것임을 알 수 있다.

45 백제대향로의 청동북. 남방계의 북이다.

완함의 오른쪽에 있는 북[45]은 악사의 무릎에 북 면이 위로 향하도록 놓고 왼손으로 고정시킨 다음 오른손에 쥔 북채로 내려치는 모습이다. 북의 몸통은 항아리처럼 배가 나와 있으며 북면을 아랫면과 연결해 고정시킨 매듭이 없는 것으로 미루어 단면 북으로 판단된다.

46 남방계 북인 타블라.

이 북에 대해서 송방송 교수는 인도의 타악기인 타블라(tabla)[46]와 유사하다는 주장을 내놓은 바 있다.[18] 타블라는 북면을 아래로 놓고 치는 인도의 대표적인 북이므로 남방계의 북이 전래되었다면 충분히 고려해볼 만하다고 생각된다. 그러나 타블라가 인도에 등장한 것은 10세기 말 이슬람화 이후다.[19] 따라서 이 악기가 당시 백제에 전해졌을 가능성은 거의 없다. 그리고 인도 – 동남아 계통의 북 가운데 이슬람화 이전에 사용되던 북으로 '항아리 북(pot-drum)'이라는 것이 있다. 항아리 북이란 말 그대로 항아리의 입구를 가죽으로 덮은 북을 말한다. 인도네시아 자바섬의 보로부두르(Borobudur, 780~850) 대탑(大塔)[20]에는 1000년기에 인도와 동남아시아 일대에서 널리 사용되던 항아리 북의 모습이 여러 점 남아 있어 우리의 눈길을 끈다.[21] 〈도 47〉을 보면, 악사들 사이에 있는 항아리 모양의 것이 악기임을 한눈에 알 수 있다. 위는 바닥에 내려놓고 치는 형태이고, 아래는 무릎 위에 올려놓고 치는 형태인데, 대체로 큰항아리 북은 바닥에 내려놓고 치고 작은 항아리 북은 무릎에 올려놓고 쳤던 것으로 생각된다.

백제대향로의 북은 이 남방계의 항아리 북에 견주어 상대적으로 납작하기는 하

47 인도네시아 보로부두르 대탑의 부조에 장식된 항아리 북.(Nou, Jean-Louis & Fréréric, Louis, *Borobudur*, Abbeville Press, 1994에서)

지만 형태가 유사하고 또 가로로 놓고 치는 점이나 무릎 위에 올려놓고 연주하는 모습 등 여러 가지로 유사한 점이 많다. 그러나 양손으로 치는 남방계의 항아리 북과 달리 왼손으로 북을 잡고 오른 손의 북채로 치는 점에서는 약간의 차이가 있다.

그런데 부여박물관에서는 흥미롭게도 이 악기를 청동북(銅鼓, bronze drum)으로 보고 있다.[22][48] 청동북은 최근 중국 남부의 운남성과 귀주성의 소수민족들과 동남아시아의 베트남, 말레이시아, 인도네시아 등지의 여러 나라에서 발굴되고 있는 고대의 악기다. 특히 베트남에서는 1960년대 이후로 발굴된 청동북만 해도 140여점에 이르고 있으며, 청동북면에 그려진 문양들이 중국 소수민족들의 청동북에 있

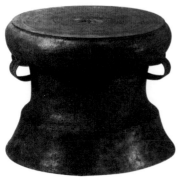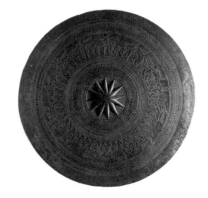

48 베트남 청동북 왼쪽은 옆면, 오른쪽은 북면.

는 것과 다름을 주장하고 있다. 따라서 청동북이 발생한 후 여러 지역에서 독자적으로 발전한 것으로 생각된다. 그러나 가장 많은 청동북이 발굴된 지역은 중국의 운남성으로 이 지역에서 기원전 500년~1000년 사이에 처음 발생한 것으로 추정되고 있다.

청동북은 주로 중국 남부와 동남아시아의 쌀 농경문화 지역에서 제천 의례에 사용되던 악기로 알려져 있다. 이 악기는 천둥이 우는 소리를 낸다고 하여 '천둥 북(thunder drum)'으로도 불리며, 일면북의 형식으로 북면을 위로 놓고 연주하는 악기다. 북면의 네 모퉁이에 개구리가 장식된 것들이 있어 '개구리 북(frog drum)'으로도 불리며, 비를 부르는 북이라는 의미에서 '비 북(rain drum)'으로도 불린다.

백제대향로의 북은 이 청동북에 가장 가깝다고 생각되며, 앉아서 악기를 무릎 사이에 끼고 연주했던 것으로 생각된다. 백제가 특별히 쌀농사문화를 매우 중요시했음을 엿볼 수 있다.

그렇다면 실제로 백제에 남방계의 청동북이 전해져 사용된 기록이나 흔적이 남아 있는가 하는 점이다. 현재까지는 청동북이 사용된 기록이나 흔적은 발견되지 않고 있다. 다만, 최근 그 실체가 알려지기 시작한 해양 국가 백제의 활발한 활동[23]을 고려할 때 충분히 가능성이 있다고 생각된다.

우선 백제의 '22담로' 중 일부가 중국 남부 해안과 동남아시아까지 분포해 있었다는 사실을 생각해볼 수 있다. 특별히 우리의 관심을 끄는 것은 백제부흥운동 주역 중 한 사람인 흑치상지 장군의 비문이다.[24] 현재 중국 남경박물관에 보관되어 있는 이 비문에 따르면, "그의 선조는 부여씨에서 나와 흑치국에 봉해졌으며, 이런 연유로 자손들이 흑치를 성씨로 삼았다(其先出自扶餘氏 封於黑齒 子孫因以爲氏焉)"고 되어 있다. 흑치국(黑齒國)은 빈랑(檳榔)이란 열매를 씹어 이가 까맣게 된 사람들의 나라로, 본래 중국 내륙에서 살다가 동남아시아로 이주한 민족이다. 흑치상지의 선조들이 이 나라를 지배했다는 것은 이곳이 당시 백제의 22담로 중의 하나였다는 것을 뜻한다.

백제의 동남아시아 진출은 그들의 교역품에서도 확인된다. 공주 무령왕릉에서는 동아시아계의 유리구슬이 다량으로 출토되어 사람들을 놀라게 한 바 있는데,[285] [25] 이를 뒷받침하듯 『일본서기』에는 성왕이 543년에 동남아시아 부남국(扶

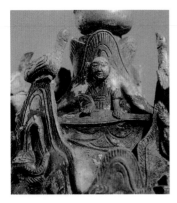

49 백제대향로의 거문고.

50 고구려 무용총 천정 벽의 거문고 연주 모습.

南國, 현재의 캄보디아)의 보물을 가져다 가야와 왜에 나누어준 일이 기록되어 있다.[26] 그리고, 뒤에 보겠지만, 동남아 계통의 악기인 귀두고(龜頭鼓)와 철판(鐵板)이 고구려악(高麗樂)에 포함되어 있는데,[27] 이는 당시 고구려가 남방 지역과도 교류했음을 뜻한다. 따라서 고구려 이상으로 활발히 해양으로 진출했던 백제에 남방계의 악기들이 들어와 있었다는 것은 그리 놀라운 일이 아니다.

마지막으로, 북의 오른쪽에는 거문고가 배치되어 있다.[49] 거문고는 진(晉)나라 사람이 고구려에 보내온 칠현금(七絃琴)을 제2상(第二相)인 왕산악(王山岳)이 개조해 만들었다는 악기다.[28] 거문고란 명칭은 현금의 한글 표현이다. 왕산악이 이 악기를 연주하자 검은 학이 날아와 춤을 추므로 사람들이 '현학금(玄鶴琴)'이라고 했다가 뒤에 현금으로 간략화된 것이다. 안악3호분과 무용총에 이 악기가 그려진 것으로 보아 늦어도 4세기 후반기에는 이미 사용된 것을 알 수 있다.[50] 다만, 당시의 거문고는 무용총과 오회분 4호묘의 거문고에서 보는 것처럼 4현 17괘로 표시되어 있어 두 개의 개방현을 포함한 6현 16괘로 되어 있는 오늘날의 거문고와는 약간 달랐다고 할 수 있다.[29]

이 악기에 대해서 전인평 교수는 우리나라 가야금의 원형에 해당하는 중국의 쟁(箏)이라는 주장을 내놓은 바 있는데,[30] 같은 악기를 두고 거문고냐 쟁이냐 하는 주장이 제기되는 이유는 백제대향로의 이 악기에 거문고의 특징인 괘가 표현되어 있지 않기 때문이다. 이에 대해서 송방송 교수는 다음 세 가지 점을 들어 이 악기

가 거문고임을 주장한 바 있다.[31] 첫째, 고구려 무용총 벽화의 거문고 연주 모습에서 볼 수 있는 것처럼 악기가 연주자의 무릎 위에 올려져 있다는 점, 둘째, 연주자가 왼손을 줄 위에 얹고 오른손으로 줄을 튕기는 모습이 오른손에 술대를 잡고 연주하는 거문고의 연주 모습과 일치한다는 점, 셋째, 백제대향로의 이 악기에 3현이 표현되어 있다는 점이다.

쟁 역시 연주자의 무릎에 올려놓고 연주한다는 점에서 거문고와 특징이 비슷하다.[50][51] 그러나 둘째와 셋째 주장은 좀 더 유심히 살펴볼 필요가 있다. 쟁은 〈도 51〉에서 보듯이 가야금처럼 두 손으로 뜯는 형태인데 반해서, 거문고는 오른손에 쥔 술대로 연주하는 악기이다. 그런데 백제대향로 악사의 오른손을 자세히 보면 무엇인가를 잡고 연주하고 있다. 이러한 손동작은 거문고의 특징적인 연주 형태로 이 악기가 쟁이 아니라 거문고임을 말해준다.

다만, 이 악기는 3현만 표현되어 있어 당시의 거문고 줄보다 1현이 적다. 그러나 앞의 완함의 예에서 보았듯이 이는 4현을 편의상 3현만 표현

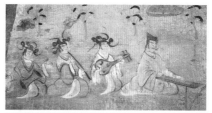

51 중국 하서(河西) 지역의 주천(酒泉) 5호묘에 묘사되어 있는 연악도(宴樂圖)의 일부. 아래는 쟁을 확대한 것으로 무릎 위에 올려놓고 연주하고 있으며, 가야금을 탈 때처럼 손가락이 펴져 있다.

52 장천1호분의 쟁. 줄감개가 5개 있으나 줄은 4현만 표시되어 있다.

한 것으로 보는 것이 가능하다. 당시 거문고는 4현인 데 반해서 쟁은 5현이었으므

로32 만일 쟁을 표현하려고 했다면 4현의 거문고와 구별하기 위해 거문고보다 더 많은 현을 표현하든가 줄감개 부분을 표현해 넣었을 것이다. 이를 입증하는 구체적인 예가 있다. 무용총 벽화에 그려진, 탄쟁(彈箏)으로 추정되는33 악기가 그것이다.52 귀부인 뒤에 서 있는 여인이 들고 있는 이 쟁류 악기는 줄감개가 5개인데, 현은 4개만 표현되어 있다. 따라서 5현을 편의상 4현으로 줄여 표현한 것이 분명하다. 이러한 쟁의 예를 통해서도 알 수 있는 것처럼, 3현만 표현된 백제대향로의 악기 역시 본래 4현의 거문고를 편의상 3현만 표현한 것이라고 할 수 있다.

이와 관련하여 주목할 것은 1971년 무령왕릉 발굴 때 거문고의 잔해가 발견된 사실이다. 이는 이미 무령왕(501~523 재위) 때에 백제인들이 고구려의 거문고를 사용했음을 뜻한다.34 그런데 제5장에서 자세히 보겠지만, 백제대향로는 무령왕 이후에 만들어진 제기(祭器)다. 따라서 백제대향로가 제작될 당시 백제에서 이미 거문고가 사용되고 있었다는 결론이 나온다. 이는 백제대향로의 이 악기가 거문고일 가능성을 한층 더 높여준다. 부여박물관의 보고서에서는 이 악기를 중국 악기인 금(琴)으로 보고 있으나 백제의 기록에 금이 사용되었다는 기록은 없다.

백제의 서역 악기

백제대향로에 장식된 이상의 악기들을 계통별로 정리하면, 완함, 종적, 배소는 서역 악기이고, 거문고는 고구려의 악기, 그리고 청동북은 남방계의 것이라고 할 수 있다. 전체적으로 북방계 서역 악기와 남방계 악기, 그리고 동이족의 음악을 대표하는 고구려의 악기로 구성되어 있는 것을 알 수 있다.

그런데 당시 백제에서 위의 악기들만 사용되지는 않았을 것이다. 문헌과 유물을 통해서 현재까지 확인된 백제의 악기들을 살펴보자.

당시 백제의 음악과 악기에 대해 알 수 있는 문헌 자료로는 김부식의 『삼국사기』와 『일본후기』를 들 수 있다. 먼저 『삼국사기』 「악지(樂志)」의 백제악에 대한 기록을 보자.

『통전』에 이르기를, 백제악은 (당나라) 중종(684~710 재위) 때에 악사들이 죽거나 흩어져 폐지됐다가 당 현종의 개원(開元) 연간(713~741)에 기왕범이 태상경(太常卿)이 되어 다시 설치해 보존할 것을 아뢰므로 이에 백제악을 다시 설치했다. 하지만 이미 소리(音)와 악무(樂舞)가 없는 것이 많았다. 무용수 두 사람은 자색의 소매가 큰 치마저고리를 입었고 장보관(章甫冠, 선비들이 쓰던 관)에 가죽신을 신었다. 남아 있는 악기는 쟁(箏), 적(笛), 도피피리(桃皮篳篥), 공후(箜篌)인데, 그 모양이 대체로 중국 것과 같았다. 『북사』에는 고각(鼓角), 공후, 쟁, 우(竽), 지(篪), 적이 있다고 하였다.35

『삼국사기』의 기록이라고는 하지만 실제로는 당나라 때 두우(杜佑, 735~812)가 지은 『통전』과 이연수(李延壽)가 당나라 태종 연간(627~649 재위)에 지은 『북사』를 인용하여 백제의 복식과 악기를 기록한 것이다.36

여기에 열거된 백제의 악기는 고각, 공후, 쟁, 적, 도피피리, 지, 우 등이다. 이 가운데 공후, 쟁, 적은 『통전』과 『북사』에 모두 들어 있다. 이들 악기에 대해서 간단히 살펴보면 다음과 같다. 고각(鼓角)은 북과 뿔 나팔을 가리키는 것으로 인류의 악기 중 가장 오래된 악기들이다.53 쟁(箏)은 기러기 다리로 줄을 받치도록 되어 있는 악기로 우리나라 가야금의 전신에 해당한다. 공후(箜篌)는 오늘날의 하프의 전신에 해당하는 악기로, 옛날 직례성(直隸省) 조선현(朝鮮縣)의 백수광부(白首狂夫)가 물에 빠져 죽자 그의 아내가 몹시 슬퍼하며 이 악기를 연주하며 노래를 불렀다고 한다. 우리의 옛 시가 「공무도하가(公無渡河歌)」에 나오는 이야기이다. 백제의 공후는 일본에서 '공후' 또는 '백제금(百濟琴)'으로 불렸는데, 현재 일본 천황가의 유물 창고인 쇼소인(正倉院)에 백제에서 전래된 공후의 잔해54가 남아 있어 그 원형을 살필

53 고구려 고분벽화의 뿔 나팔(大角).

54 일본 쇼소인 소장의 백제금 파편. 오른쪽은 복제한 백제금.
수공후 형태가 뚜렷하다.

55 도피피리의 모사도.
56 지 모사도. 횡적류의 악기로 취구가 튀어나온 것이
　특징이다.
57 쇼소인 소장의 우. 생보다 관의 길이가 조금 더 길다.

수 있다. 오른쪽의 복원한 공후를 보면 세워서 연주하는 수공후(竪箜篌)였음을 알
수 있다. 따라서 백제에서 사용된 공후는 수공후를 가리킨다고 할 수 있다.

　백제 관악기의 하나로 열거된 적(笛)은 백제대향로의 종적과 같은 것으로 판단
된다. 적은 고대 중국에 일찍부터 알려져 있던 악기로 『수서』 「음악지(音樂志)」에
는 서역에서 널리 사용되던 악기라고 적혀 있다. 쿠차의 동굴벽화에서 관의 길이
가 장적보다 짧은 종적이 여럿 확인되고 있어 이를 뒷받침한다.[37] 도피피리는 백
제와 고구려에서만 사용된 우리의 전통악기다. 『구당서』 「음악지」에 "금목(金木)
의 음이 부딪쳐서 소리(樂)를 내니, 지금 동이에 있는 관이 나무로 된 도피피리가
이것이다"[38]라고 한 것으로 보아 나무로 된 관에 금속제의 취구(吹口)를 붙인 악기
였던 것으로 생각된다.[55] 지(篪)는 횡적의 일종으로 한대(漢代)의 아악(雅樂)에 드
는 악기로 취구가 볼록 나온 것이 특징이다.[56] 우(竽)는 생(笙)의 일종으로 생(笙)보
다 관이 길어 저음을 낸다. 생(笙)과 함께 춘추 전국 시대부터 전해오는 악기다.[57]

　백제에서는 이상의 기록에 나타난 것보다 훨씬 더 많은 악기가 사용되었을 것
이다. 이러한 사실은 백제대향로의 5악사가 들고 있는 다섯 악기 중 완함, 거문고,
배소, 남방계의 청동북 등 무려 네 개의 악기가 중국 기록에 들어 있지 않은 것만

봐도 알 수 있다. 백제대향로 같은 중요한 제기에 장식된 악기라면 당시 백제에서 중요하게 사용되었을 것이 분명한데도 다섯 중 넷이나 빠져 있다. 이는 중국 측 보고가 그다지 정확하지 못하며 그나마 극히 일부만 전해졌다는 것을 뜻한다.

중국 사서 외에『일본후기』권17 평성(平城)천황 대동(大同) 4년(809)조 아악료 (雅樂寮) 기사 중에는 다음과 같은 백제악에 대한 기록이 있다.

> 백제 악사(樂師)는 횡적사, 공후사, 막목사(莫目師), 무용사(舞師) 등 4인이다.[39]

비록 9세기 기록이긴 하지만 위의 백제 악기들이 백제 시대에 전해진 악기라는 데는 의문의 여지가 없다. 여기서 우리는 횡적과 막목이란 백제 악기를 새로 발견 하게 된다. 막목이 관악기라는 것에 대해서는 학자들의 견해가 일치하지만 어떤 악기인지는 확실하지 않다.[40]

이상의 문헌 자료 외에 백제악의 면모를 알 수 있는 유물로는 충남 연기군 전의 면 다방리에 있는 비암사(碑巖寺)의 삼층석탑에서 발견된 주악상이 잘 알려져 있다.

비암사는, 조치원 조금 못 미치는 전의에서 공주로 곧바로 내려가는 비포장도 로를 8km쯤 내려가다 다시 왼쪽으로 꺾어져 시멘트로 포장된 논길을 3km쯤 달 리면 그 계곡의 끝에 있는 조그만 사찰로, 백제 때 지어진 몇 안 남은 옛 사찰 중 하 나다. 이곳의 전승에 의하면, 수리산 밑에 시집갈 나이가 된 처녀가 살았는데 밤마 다 미남자가 찾아와 자고 가므로 하루는 그의 옷자락에 실을 꿴 바늘을 꽂았다. 이 튿날 그 실을 따라가 보니 수리산 꼭대기에 이르렀는데, 그곳에 큰 뱀이 바늘에 찔 려 죽어 있었다. 그 후 그녀는 아들을 낳았는데, 귀한 이(貴子)가 되었다고도 하고 마을의 신이 되었다고도 한다. 이러한 전설과 함께 그녀가 살았던 곳에 세워진 것 이 바로 비암사이다. 비암사의 '비암'이 '뱀' 또는 '배암'의 음사(音似)일 가능성이 있고 보면 사찰이 세워진 배경이 위의 전승과 관련이 있음을 짐작케 한다.[41]

현재는 극락보전과 새로 지은 대웅전, 그리고 요사채의 3동만 남아 있는데, 모 두 후대에 중건된 것들이다. 문제의 삼층석탑은 극락보전 앞마당에 서 있는데, 비 문(碑文)에 의하면,[42] 백제가 멸망한 지 13년 뒤인 673년, 백제의 전씨(全氏) 등 유 민들의 발원으로 세워진 탑이라고 한다. 1960년 이 석탑을 보수하던 중 상단에 얹

58 충남 연기군 전의면 다방리에 있는 비암사 삼층석탑에서 나온 〈계유명전씨아미타불삼존석상〉의 양 측면에 묘사된 8주악상(왼쪽, 국립청주박물관 소장)과 그 모사도.

혀 있는 세 구의 옛 석상이 발견되었다. 고려 때 보수가 된 적이 있다고 하는데, 아마도 그때 석탑을 보수하면서 원래의 석상 일부를 탑 윗부분에 올려놓은 것으로 추정된다. 세 구의 옛 석상 중 하나인 〈계유명전씨아미타불삼존석상(癸酉銘田氏阿彌陀佛三尊石像)’〉의 양 측면에 문제의 그 8주악상이 새겨져 있다.58

이 석상의 8주악상은 불교의 주악상을 표현한 것으로 각 악사들이 연꽃 위에 앉아 있는 모습이 이를 말해준다. 비록 불교적인 색채가 농후하긴 하지만 백제 말기에 사용되던 악기들을 보여준다는 점에서 중요한 의미가 있다. 8주악상의 악기는 학자에 따라서 약간의 견해차가 있기는 하지만 대체로 좌측의 것은 요고(腰鼓) 두 대와 거문고, 적, 우측의 것은 배소, 횡적, 생, 곡경비파로 판단된다.43 이 중 요고는 쿠차에서 발생한 악기로 세요고(細腰鼓)라고도 하며 말 그대로 허리에 차고 연주하는 악기이다. 우리의 전통악기인 장고의 전신에 해당한다. 곡경비파는 줄감개와 괘가 확인되지 않아 이것만으로는 페르시아산 비파인지 후에 중국에서 개조된 당비파인지 판별하기 어렵다. 다만, 신라에서 당비파가 사용되기 시작한 것은 대략 8세기 이후라고 할 수 있으므로 이 악기는 사산조페르시아의 곡경비파로 보는 것이 무난할 것이다.

이상에서 열거된 백제 악기들을 시기별로 정리하면 다음과 같다.

백제대향로(6세기 전반): 완함, 종적, 배소, 거문고, 청동북

『북사』(7세기 전반): 고각(북과 뿔 나팔), 수공후, 쟁, 우, 지, 적

비암사 석상(7세기 중기): 곡경비파, 거문고, 적, 횡적, 배소, 생, 요고

『통전』(8세기 중엽): 수공후, 쟁, 적, 도피피리

『일본후기』(8세기 중엽~9세기 초): 수공후, 횡적, 막목

대체로 완함, 곡경비파, 수공후, 거문고, 쟁 등의 현악기와 적, 횡적, 지, 도피피리, 막목, 배소, 생, 우, 각 등의 관악기, 그리고 요고, 북방계와 남방계의 북 등이 있었음을 알 수 있다. 이들 악기를 그 기원지에 따라서 다시 분류하면, 완함, 곡경비파, 수공후, 적, 횡적, 요고 등은 서역에서 전해진 것이고, 쟁,**44** 지, 생, 우 등은 중국에서, 거문고, 도피피리는 고구려에서 전해진 악기다. 그 밖에 고각은 북방 민족의 전통악기이며, 백제대향로의 청동북은 중국 남부나 동남아시아 쪽에서 전해진 악기라 할 수 있다. 전체적으로 서역과 북방계, 그리고 중국과 남방계의 것이 고루 들어 있다.

이 밖에 지난 1997년 광주 신창동에서 기원전 1세기의 것으로 추정되는 목제 현악기와 1995년 대전 월평산성에서 발굴된 가야금의 양이두(羊耳頭, 현을 고정하여 조율하는 부분)를 보태면 백제에서 사용되었던 악기는 위에 든 것보다 좀 더 불어난다. 이 가운데 가야금은 대가야의 우륵이 진(秦)나라의 쟁을 고쳐 만든 것으로, 대가야가 패망하면서 우륵이 작곡한 12곡과 함께 신라에 전해진 것으로만 알려져 있었다. 그러나 이번에 옛 백제 지역에서 가야금의 양이두가 발굴됨으로써 백제에서도 사용되었음이 밝혀졌다.

고각 위의

백제 악기에 대한 위의 『삼국사기』 자료에는 백제악의 특징을 말해주는 한 가지 흥미로운 사실이 담겨 있다. 『북사』 「백제전」의 '고각(鼓角)'이 그것이다. 백제의 악기를 열거하며 맨 먼저 '고각'을 놓고 있는데, 이 경우 고와 각을 따로 떼어서 읽을

59 고구려 안악3호분의 행렬도.

수도 있지만, 여기서는 오히려 하나로 붙여 읽는 것이 더 적절해 보인다. 그 이유는 이연수가 고와 각을 중심 악기로 하는 북방 민족들의 '횡취(橫吹)'[45]를 염두에 둔 것으로 보이기 때문이다.

고취(鼓吹)가 야외에서의 수렵이나 군대 행군에 주로 동원된 반면, 횡취는 왕의 의장대의 성격이 강하다. 횡취가 중국에 전해진 시기는 장건이 서역에서 돌아온 기원전 2세기 초로 알려져 있으며,[46] 왕의 조례(朝禮)나 외국 사신 맞이 등 각종 의례에 의장대로 사용되었다. 이후 횡취는 고취와 통합되어 대규모의 의장대로 확대되었는데, 안악3호분과 덕흥리고분의 행렬도[59]가 그 좋은 예이다. 중국의 고취 행렬도의 영향을 받은 것으로 보이는 이들 행렬도에서는 북방계의 고와 각, 배소와 갈대피리(笳), 요(鐃) 등이 한데 어우러져 있는 것을 볼 수 있다.

북방 민족의 횡취와 관련하여 이규보의 『동국이상국집』에 실린 「동명왕편」에는 다음과 같은 흥미로운 일화가 소개되어 있다.

주몽이 말하기를, "나라의 업을 새로 세우는데 아직 고각의 위의(威儀)가 없다. 비류국의 사신이 내왕하는데 왕의 예로써 맞을 도리가 없으니 저들이 우리를 업신

106

여기는 구실이 되지 않을까 심히 우려된다"고 하였다. 시종하던 부분노(扶芬奴)가 나아가 이르기를, "신이 대왕을 위해 비류국의 고각을 취해 오겠습니다"고 하였다. 이에 왕이 "타국의 보물을 네가 어떻게 가져오겠느냐?"고 하였다. 그가 대답하기를, "이것은 하늘이 내린 물건입니다. …… 천제가 명한 일인데 어찌 가지지 못하겠습니까" 하고 부분노 등 3인이 가서 고각을 훔쳐왔다. 이에 비류국 왕은 사신을 보내어 따지려 하였다. 왕은 저들이 와서 보고

60 고구려의 평양역전고분에 그려진 건고와 대각 모사도.

고각이 자기들 것임을 알아볼까 두려워 검게 칠하여 오래된 것같이 해놓으니, 저들이 감히 다투지 못하고 돌아갔다.**47**

말하자면 요즈음의 의장사열대 격인 고각이 당시 왕의 행차에 꼭 필요하였는데, 천제의 아들 주몽이 고각이 없어 왕의 의장(儀仗)을 제대로 갖추지 못하니 이웃 비류국의 고각을 빼앗아 '고각 위의(鼓角威儀)'를 갖추었다는 이야기다. 고각 위의는 북적, 동호(東胡, 선비족, 오환족 등), 부여 등 북방 민족들 사이에서 널리 행해졌다. 비록 고각 위의의 모습은 아니지만 고구려의 평양역전고분에는 화려하게 장식된 건고와 대각의 그림60이 그려져 있어 초기의 고각 위의에 사용되었던 고와 각의 자취를 엿보게 한다.

위의 고사에 나오는 비류국은 백제의 비류계 지명과도 관련이 있어48 백제 역시 이러한 고각 위의의 풍습을 지니고 있었을 가능성을 제기한다. 실제로『삼국사기』「백제본기」고이왕 5년(238)조에는 백제에서 고취를 사용한 사실이 기록되어 있는데, "천지지신에 제를 지내는데 고취를 사용하였다(祭天地 用鼓吹)"라는 구절이 그것이다.49 이때 '고취'는 후대의 중국식 표현이므로 여기서는 북방계의 고각 위의를 가리킨다고 보는 것이 옳을 것이다. 백제가 중국 한족의 문화를 받아들이기 시작한 것은 그보다 훨씬 뒤이기 때문이다.

이상의 사실로부터 우리는 백제 역시 고구려와 마찬가지로 북방식의 고각 위의를 갖고 있었다는 결론을 내릴 수 있다.

백제대향로의 정면에 배치된 '완함'

백제악에서 고각 못지않게 중요한 것이 바로 서역 악기 '완함'이다. 완함은 백제대향로 발굴 전까지 백제 관계 문헌이나 유물에 전혀 그 모습을 드러내지 않다가 백제대향로와 함께 비로소 세상에 알려졌다. 사실 백제대향로가 발굴되기 전까지만 해도 서역 악기인 완함이 백제에서 연주되었으리라고는 아무도 생각하지 못했다. 그만큼 백제대향로의 완함은 백제 음악사의 한 장을 새로 여는 중요한 의미가 있다. 그런데 더욱 놀라운 것은 완함이 백제대향로의 정면에 배치되어 있다는 점이다. 61 실제로 봉

61 백제대향로의 정면을 향한 봉황 바로 아래에 배치되어 있는 완함. 완함이 5악기 중 중심 악기임을 말해준다.

황을 정면에 놓고 보면 그 바로 아래에 완함을 연주하는 악사가 있는 것을 알 수 있다. 이것은 완함이 백제 왕실 음악에서 매우 비중 있게 사용되었다는 것을 보여준다.

그런데 완함이 백제악에 사용되었다는 것도 흥미롭지만 더욱 우리의 관심을 끄는 것은 완함이 중국에서는 별로 인기가 없었다는 점이다. 이러한 사실은 당나라 측천무후 때 촉(蜀)나라 사람이 옛 무덤에서 오래된 악기 하나를 얻었는데, 아무도 이 악기에 대해서 아는 사람이 없었다는 일화가 잘 말해준다.**50** 중국 음악에 완함이 본격적으로 등장하기 시작한 것은, 세종 때 편찬된 『악학궤범』에서 지적하고 있듯이, 8세기 중엽 당 현종 이후다.**51** 서역 악기 중에서 중국의 궁중음악인 아악에 가장 늦게 든 것이 바로 이 완함이고 보면, 완함은 중국인들에게 매우 이질적인 악기로 분류되었음이 분명하다. 이에 반해서 고구려인들에게는 대단히 인기 있는 악기여서 고분벽화에 그 모습을 여럿 남기고 있다. 이는 당시 중국과 고구려의 완

62 운강석굴 제10굴의 주악도. 완함은 보이지 않고 대신 곡경비파가 보인다.

함에 대한 태도가 매우 달랐다는 것을 말해준다.

더욱 흥미로운 사실은 중앙아시아인들에게 타브가치(Tabgach) 또는 토파족(Topa)으로 알려진 북위(北魏)[52]조차 완함을 그다지 즐기지 않았다는 사실이다.[53] 오히려 그들은 고구려인들과 달리 4세기 말 사산조페르시아에서 전래된 곡경비파, 즉 호비파(胡琵琶)를 몹시 애호하여 이 악기를 연주할 줄 모르면 선비족 귀족들과 어울릴 수 없을 정도였다고 한다.[62][54] 이에 견주어 고구려 벽화에서는 호비파가 지금까지 발견되지 않고 있다. 같은 북방계 민족인 북위와 고구려지만 그들의 음악에 커다란 차이가 있었음을 보여주는 대목이다. 따라서 우리는 백제의 완함이 고구려의 완함과 보다 밀접한 관계에 있었으리라는 것을 어렵지 않게 알 수 있다.

지금까지 고구려 벽화에서 확인된 완함의 수는 모두 8점이다. 이는 고구려 벽화에 등장하는 다른 악기들에 견주어 상당히 많은 숫자라고 할 수 있다. 안악3호분을 비롯하여, 덕흥리고분, 무용총, 삼실총, 팔청리고분, 장천1호분, 그리고 집안 17호분과 강서대묘 등이 여기에 속한다.[55] 이 중 삼실총 벽화의 완함은 줄감개가 네 개여서 한 눈에 4현임을 알아볼 수 있으며,[38] 안악3호분과 덕흥리고분의 완함은 주악도의

63 무용총의 〈가무배송도〉 중 악사. 지금은 석회가 떨어져 발 부분만 남아 있으나 본래 완함을 연주하는 남자 악사였다고 한다.

일부로 되어 있다. 그리고 장천1호분의 완함은 천정 벽의 비천상(飛天像)에 포함되어 있으며,[72] 오회분 4호묘의 완함은 용을 탄 천상의 악사상의 일부로 되어 있다.

그 밖에 무용총의 완함은 특별히 가창대의 반주악기로 사용된 예다. 이 무용총의 완함과 관련해서 〈가무배송도(歌舞拜送圖)〉의 군무 장면[63]을 보면, 무용수들 위에 몸체 부분의 벽화가 벗겨져 발만 보이는 인물이 있는데, 초기에 이 고분을 조사했던 이들에 따르면[56] 완함을 연주하는 남자 악사였다고 한다. 본래 고구려 등 북방계 음악에서는 춤의 반주로 주로 가창(歌唱)을 사용하였는데, 4세기 말 무용총의 〈가무배송도〉를 통해서 우리는 탕탕탕 탄발 음을 내는 완함이 새로이 가무의 반주악기로 등장한 사실을 알 수 있다. 완함 등 서역 악기의 유입과 함께 고구려의 전통 음악에도 변화가 일어나 기악 반주가 등장하고 있음을 보여주는 예라고 할 수 있다.

한편 『신당서』 예악지에는 고구려인들이 완함을 매우 정성들여 만들었다고 하는 다음과 같은 기록이 있다.

비파(완함)는 뱀 가죽을 써 마치 뱀이 꿈틀거리는 형상으로 바탕(槽)을 만들었다. 두께는 1촌 이상이며 다시 그 위에 인갑(鱗甲)을 장식했다. 상판은 가래나무를 쓰

며 상아로 줄받침(撥木)을 만들고 비파 위에는 국왕의 얼굴을 그려 넣었다.[57]

이 인용문에서 우리는 고구려인들이 완함을 자신들의 악기나 다름없이 소중히 여겼음을 알 수 있다. 완함이 백제대향로의 중심 악기로 배치된 배경—즉, 백제악의 중심 악기로 떠오른 배경—에는 필경 완함에 대한 고구려인들의 이 같은 열정이 같은 부여계인 백제 지배층에까지 이어진 것이 아닌가 생각된다.

그렇다면 백제의 완함은 정말로 고구려를 통해서 전해진 것일까?

안악3호분과 덕흥리고분의 '주악도'

백제의 완함이 고구려를 통해서 전해졌을 가능성을 뒷받침하는 중요한 증거들이 있다. 고구려의 안악3호분과 덕흥리고분의 '주악도'가 그것이다. 이들 고구려의 주악도를 보면 악기 구성이 놀랍게도 백제대향로의 악기 구성과 매우 흡사하다.

우선 안악3호분의 후실(後室)에 문제의 주악도가 그려져 있는데,[64] 벽화의 보존 상태가 좋지 않아 형태가 선명하지는 않지만 모사한 그림을 보면 가운데의 완함을 중심으로 왼쪽에는 고구려의 악기인 거문고, 오른쪽에는 서역 악기 장적이 배치되어 있고, 악대의 오른쪽에는 다리를 × 자형으로 꼬고 춤을 추는 노란 눈의 서역인이 보인다. 이 주악도에 나타난 완함, 장적(종적의 일종), 거문고의 악기 구성이 백제대향로의 악기 구성과 대체로 일치하는 것을 알 수 있다.

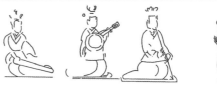

64 안악3호분 주악도와 모사도. 왼쪽부터 거문고, 완함, 장적을 연주하는 악사들이 있고 그 오른쪽에는 다리를 × 자 형태로 꼰 노란 눈의 서역인이 춤을 추고 있다.

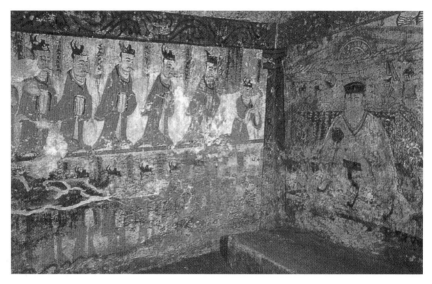

65 덕흥리고분 〈13군 태수 하례도〉. 중국 북경 근처의 13군 태수들이 덕흥리고분의 주인공인 유주자사 진씨에게 하례를 드리는 모습이다. 광개토왕 당시 중국 동북부가 고구려의 지배하에 있었음을 보여준다.

덕흥리고분은 평안남도 남포시에 있는 고분으로 1977년 북한 학자들에 의해서 처음으로 발굴되었다. 정확한 축조연대(408년)를 말해주는 붓으로 쓴 '묘지명'이라든지 〈13군 태수 하례도〉, 〈견우와 직녀 그림〉, 〈행렬도〉, 〈사슴과 범을 사냥하는 수렵도〉, 그리고 말을 타고 달리면서 소리 나는 화살(鳴鏑)로 과녁을 쏘아 맞히는 〈마사희(馬射戱)〉—이것은 일본의 기마무도(騎馬武道)인 '야부사메(流鏑馬)'의 원형에 해당된다—등 다른 고구려의 벽화고분에서는 볼 수 없는 갖가지 벽화 내용이 알려지면서 남북한과 일본 학자들의 이목이 집중되었던 벽화고분이다.

덕흥리고분의 벽화 중에서 가장 세인의 관심을 끈 것은 뭐니 뭐니 해도 13군 태수들이 광개토왕의 신하인 유주자사(幽州刺史) 진씨(鎭氏)에게 하례를 드리는 장면이다. 이른바 〈「13군 태수 하례도」로 알려진 이 그림65에 등장하는 태수들 위에는 각각 연군(燕郡), 범양(范陽), 어양(漁陽), 상곡(上谷), 광녕(廣寧), 대군(代郡), 그리고 북평(北平), 요서(遼西), 창려(昌黎), 요동(遼東), 현토(玄菟), 낙랑(樂浪), 대방(帶方) 등 그 출신지 이름이 적혀 있어 당시 진씨의 지배 영역을 알게 한다. 고구려와 동시대에 존재했던 북위의 역사서인 『위서』 「지리지」에 의하면, 이 가운데 연

66 덕흥리고분 주인공 진씨의 배경으로 그려진 주악도. 진씨의 오른쪽에는 완함 악사가 있으며, 왼쪽에는 배소 악사와 횡적 악사가 있다. 전체적으로 완함, 배소, 횡적으로 구성된 주악도의 모습을 보여주고 있다.

군, 범양, 어양은 북경 근처에 있던 유주에 속하며, 창려, 요동, 낙랑, 대방은 북경 동쪽의 발해 연안에 있던 영주(營州)에, 북평, 요서는 요하 서쪽의 평주(平州)에, 광녕은 유주 북쪽에 있던 삭주(朔州)에, 상곡은 북경 서북쪽에 있던 동연주(東燕州)에, 그리고 대군은 산서성 대동시 동쪽에 있던 항주(恒州)에 속한다. 당시 광개토왕의 대외 정책이 주변국의 적극적인 통합보다는 신민 관계를 확립하여 고구려 중심의 천하관을 관철하는 것이었음을 고려할 때, 이들 태수들의 출신지명은 당시 요동, 요서, 화북 지방과 산서성 북부 지방이 고구려의 세력권 내에 들어와 있었음을 보여주는 것이라고 할 수 있다.[58]

그런데 이들 13군 태수의 하례를 앉아서 받고 있는 유주자사 진씨 그림66을 자세히 보면, 그의 뒤로 둥근 부채를 든 시녀가 양쪽에 서 있고 다시 그 좌우에 완함과 횡적, 배소를 연주하는 악사들이 서 있는 것을 볼 수 있다. 이것이 바로 우리가 주목하는 '주악도'다. 이 주악도의 악기 구성은 완함, 배소, 횡적으로, 백제대향로의 적(종적)이 횡적으로 바뀌어 있는 점을 제외하면, 백제대향로의 악기 구성과 거의 흡사하다.

이처럼 안악3호분과 덕흥리고분의 주악도가 백제대향로 5악사의 악기 구성과 매우 닮아 있다는 것은 여러 가지로 중요한 의미를 갖는다. 실제로 두 고분의 주악도의 악기 구성을 종합하면, 완함과 적류 악기를 기본으로 사용하고 거문고나 배소가 추가된 형태다. 이러한 악기 구성은 북을 제외한 백제대향로의 악기 구성과 사실상 동일한 것으로 백제대향로 악기 구성의 전 단계의 모습을 보여주는 것이라고 할 수 있다.

그런데 문제는 앞의 문헌 기록에서 본 것처럼 백제의 악기 중에 지, 우 등 남조계의 악기들이 포함되어 있다는 사실이다. 더욱이 남조의 하나인 송나라(420~479)에 백제악과 고구려악이 전해졌다는 『구당서』「음악지」의 기록이 있고 보면[59] 이미 한성 시대에 백제와 남조 사이에 어느 정도 음악 교류가 있었던 것이 분명하다. 이것은 경우에 따라서는 백제의 주악도가 남조의 주악도의 영향을 받았을 가능성이 있다는 것을 의미한다.

그렇다면 당시 남조의 음악은 어떠했을까? 남조의 음악을 대표하는 것은 '청상악(淸商樂)'[60]이다. 청상악이란 북방 민족들에 쫓겨 강남으로 옮겨간 동진(東晉)과 이를 계승한 남조의 국가들이 남방의 '오성(吳聲)'과 '서곡(西曲)'의 바탕 위에 한족의 속악(俗樂)을 보탠 것이다.[61] 오성은 절강성 일대에서 유행하던 민가(民歌)이며, 서곡은 호북성 형초 지역에서 유행하던 민가이다. 한족은 본래 상류층의 귀족 음악을 중시했는데, 서진 말기의 혼란기에 거의 대부분 유실되고 말았다. 부득이 강남의 민가를 취하여 여기에 그들의 속악을 보탠 것이 바로 청상악이다. 그런데 청상악의 근간을 이루는 오성과 서곡의 악기 구성을 보면, 오성은 공후, 완함, 지를 중심으로 하며 간혹 쟁이나 생 등이 추가된다.[62] 그리고 서곡은 쟁과 영고(鈴鼓)로만 반주한 것으로 알려져 있다.

따라서 남조의 음악은 백제대향로의 5악사의 악기 구성과는 전혀 다른 면모를 갖고 있었음을 알 수 있다. 이것은 백제의 음악이 남조 음악의 영향을 많이 받았으리라는 이제까지의 통설을 일축하는 것으로, 백제에 일부 남조의 속악기가 들어와 있기는 하지만 기본적으로 고구려의 북방계 음악의 요소가 짙게 투영되어 있었음을 말해준다.

그런데 백제의 음악이 북방계 고구려의 음악과 친연 관계에 있다는 것을 보다

분명하게 보여주는 것이 있다. 일본에 전해진 고구려, 백제, 신라, 발해의 음악은 9세기경 고구려악이란 이름 아래 '우방악(右方樂)'으로 통합되어 당악(唐樂)인 좌방악(左方樂)과 이원 체제를 이루었다.[63] 이때 백제악이 고구려악에 편입된 것이다. 만일 백제악이 남조 음악 중심으로 이루어져 있었다면, 백제악은 결코 고구려악의 우방악에 편입되지 않았을 것이다. 중국 계통의 악기를 고구려악의 범주에 넣을 리 없기 때문이다. 따라서 이것은 백제에 일부 남조의 악기가 들어와 있기는 했지만 당시 동북아의 음악을 대표하는 고구려악의 범주에서 크게 벗어나지 않았다는 것을 뒷받침한다.

고구려 벽화나 백제대향로에서 완함은 주로 주악도나 가무 등의 반주에 사용되고 있지만, 본래는 말이나 낙타를 타고 이동하던 대상(隊商)들이 마상(馬上)에서 연주하던 악기였다. 이러한 사실은 전한(前漢) 때 사람인 유희(劉熙)가 편찬한 『석명(釋名)』「석악기(釋樂器)」편에 잘 나타나 있다.

> 비파(완함)는 본래 오랑캐에서 나온 것으로 마상에서 연주하는 악기다. 손을 앞으로 내미는 것을 '비(琵)'라 하고 손을 뒤로 끌어당기는 것을 '파(琶)'라 한다. 연주할 때의 모습을 가지고 그 이름을 삼았다.[64]

이 내용은 『삼국사기』「악지」에도 인용되어 있는데, 비파란 이름이 연주법에서 유래했다는 것과 본래 마상에서 연주하던 악기라는 것을 설명하고 있다. 이때의 비파는 한대의 진비파를 의미하므로 완함을 가리킨다. 일본의 쇼소인에 있는 비파의 일종인 5현(五絃, 이하에서는 혼란을 막기 위해 '5현 비파'로 지칭한다)[67] [65]의 공명판에는 낙타를 타고 가며 5현 비파를 연주하는 서역인(이란인)의 모습이 그려져 있어 본래 완함이나 5현 비파 등의 연주 모습이 어떠했는지 추측할 수 있다.[68]

그리고 위의 인용문에는 완함이 오랑캐에서 나온

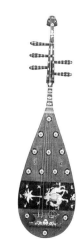

67 일본 쇼소인 소장 5현 비파.

68 일본 쇼소인 소장 5현 비파
의 공명판에 그려진 그림.
낙타를 타고 가며 비파를
연주하는 모습이 잘 묘사되
어 있다.

것이라고 되어 있지만, 현재 완함의 발생지는 신강성 타
클라마칸 사막 북쪽에 위치한 쿠차라는 것이 정설이다.
실제로 일본의 음악학자 기시베 시게오(岸邊成雄) 등 많
은 음악학자들은 완함이 이곳 쿠차에서 발생했음을 확
인하고 있으며, 이러한 주장은 현재 키질석굴 제14, 17,
38, 67, 69, 77, 98, 114, 118, 129, 133, 171, 206, 219굴과
키질가하석굴 제11굴 등의 벽화에서 다수의 완함이 확
인됨으로써 뒷받침되고 있다.69 66

특히 키질석굴 제38굴에서는 완함이 배소나 적(笛)
과 한 조로 그려져 있어 고구려나 백제 주악도의 원형
이 이 쿠차로부터 전해졌을 가능성을 시사한다. 그런가
하면 키질석굴 제14, 38, 98, 133, 171, 206굴 등에서는 목이 굽은 곡경 완함이 발견
되었는데,70 67 중국의 음악학자 저우칭바오(周菁葆)에 의하면68 이러한 완함은 공
명통이 작고 목이 긴 바빌로니아의 류트류의 악기가 쿠차에서 완함으로 개조되는
과정에서 나온 산물이라고 한다. 실제로 키질석굴 제77굴에 보이는 완함은 유난
히 목이 길어 바빌로니아의 류트를 연상시키기에 충분하다.71 따라서 쿠차의 완함
은 고대 바빌로니아의 류트류를 바탕으로 재창조된 악기라고 할 수 있으며, 쿠차
를 완함의 발생지로 말하는 것도 그 때문이다.

넓리 알려져 있는 것처럼, 류트류의 악기는 현대 문명의 발상지로 알려진 고대
메소포타미아의 수메르에서 기원전 3000년경에 활을 모델로 만들어진 현악기 중
하나이다. 흔히 리라, 하프와 함께 고대 3대 현악기의 하나로 불리는 류트는 완함
보다 공명통이 작은 반면 목이 더 긴 것이 특징이다. 주로 신전 찬양대의 반주악기
로 사용되었으며, 수메르 멸망 후에는 셈족에게 계승되어 기원전 7~기원전 6세기
바빌로니아에서 크게 유행하였다. 기원전 5세기에는 바빌로니아를 점령한 고대
페르시아제국의 팽창과 함께 다리우스의 '대왕의 길(Royal Road)'을 따라 소아시아
와 그리스, 인도 서북부와 중앙아시아 등지로 전파되었다. 많은 악기들이 이때 서
역에 전해졌으며, 그 뒤 쿠차 등지에서 개량되어 기원 전후 서역 악기란 이름으로
북방 민족들과 중국 등에 유입되었다.

69 쿠차 키질석굴 제118, 38굴의 완함.

70 쿠차 키질석굴 제38굴의 목이 굽은 완함.

71 쿠차 키질석굴 제77굴의 목이 긴 완함(왼쪽)과 고대 바
빌로니아의 류트(오른쪽, 바그다드 박물관 소장).

완함과 관련해서 또 하나 중요한 사실은 고구려의 무용총과 장천1호분에 줄감개가 5개인 5현의 완함이 있다는 사실이다.[72] 비록 벽화가 뚜렷하지 않아 조심스러운 바가 없지 않으나 모사도를 통해서 볼 때 명백히 줄감개가 5개인 것을 확인할 수 있다. 고구려의 완함은 통상 4현으로 알려져 있으며, 별종의 5현 완함에 대해서는 이제까지 알려진 바가 없다. 따라서 이 별종의 5현 완함은 고구려의 완함이 중국에서 전래된 것이 아님을 나타내는 동시에 쿠차와 고구려 양 지역이 완함 문화의 중심지였음을

72 고구려 장천1호분 천정 벽 상단 중앙의 5현 완함. 5개의 줄감개가 비교적 뚜렷하다.

상징적으로 보여준다고 할 수 있다.

이상의 사실로부터 우리는 고구려의 완함이 비교적 이른 시기에 쿠차에서 직접 전해졌으며, 백제의 완함은 고구려를 통해서 전해졌거나 서역에서 직접 전해졌을 가능성이 높다고 할 수 있다. 여기서 우리는 백제의 음악을 보다 잘 이해하기 위해서는 고구려의 음악을 알지 않으면 안 된다는 결론에 이르게 된다. 왜냐하면 고구려는 당시 고대 동이계의 음악과 서역의 음악을 종합해 독자적인 뛰어난 음악 세계를 형성했을 뿐 아니라 동북아의 음악을 대표했기 때문이다. 그렇다면 당시 고구려악은 어떤 모습이었을까? 그리고 고구려악과 서역 음악은 어떤 관계에 있었을까?

고구려 음악의 성격

잘 알려진 대로 중국의 사서치고 부여와 고구려인 들이 춤과 노래를 즐겼다는 내용을 담지 않은 것이 없다.[69] 그들도 고구려인들이 가무를 무척이나 즐기는 민족임을 알았음일까. 남북조 시대의 북조 국가들은 물론 그 뒤를 이은 수나라와 당나라의 궁정에서도 고구려악은 빠지는 법이 없었다. 빠지기는커녕 당시 중국에 들어와 있던 외국 음악 중에서 가장 위상이 높았던 것이 바로 고구려악이었다. 이러한 사정을 잘 보여주는 것이 수나라 문제(文帝, 581~604 재위)가 당시 중국에서 성행하던 동서 음악을 정리한 '칠부기(七部伎)'다. 『수서』「음악지」에 나오는 '칠부기'의 내용은 다음과 같다.

> 개황 초기에 영을 정하여 칠부악을 설치하니, 첫째는 국기(國伎), 둘째는 청상기, 셋째는 고구려기, 넷째는 천축기(인도기), 다섯째는 안국기(중앙아시아의 부하라기), 여섯째는 쿠차기, 일곱째는 문강기였다. 그 밖에 잡기(雜伎)로서 소륵(疏勒, 카슈카르), 부남(扶南, 캄보디아), 강국(康國, 중앙아시아의 사마르칸트), 백제, 돌궐, 신라, 왜 등의 기(伎)가 있었다.[70]

고구려기(高麗伎)를 국기와 청상기 다음에 놓은 데서 보듯이 당시 고구려악은 '칠부기' 중에서도 그 위상이 매우 높았다. 천축기나 안국기, 쿠차기 등 당시 새롭게 밀려오는 서역 음악들보다 고구려악을 앞에 놓고 있는 것이다. '칠부기'의 첫 번째로 열거된 국기는 하서회랑 양주(凉州, 지금의 무위武威)의 '서량기(西凉伎)'를 말하는 것으로, 439년 북위의 태무제(太武帝)가 하서 지역을 손에 넣은 후 이곳의 음악을 '서량악(西凉樂)'으로 칭한 데서 유래하였다. 이 서량악은 선비족 정권인 북위와 북주(北周)에 이어 수나라에서도 '국기'로 숭상될 만큼 당시 북방 정권들의 음악을 대표하던 음악이다.[71]

청상기(淸商伎)는 청상악이라고도 하며, 이미 앞에서 언급하였듯이, 동진 때에 북방 민족들에게 쫓겨 강남으로 간 한족들이 당시 강남에서 성행하던 오나라의 음악(오성)과 형초 지방의 서곡 등에 그들의 전통음악(속악)을 더하여 만든 것이다.

청상기 다음으로 등장하는 것이 고구려기이며, 그 뒤를 이어서 천축기(天竺伎), 안국기(安國伎), 쿠차기(龜玆伎) 등 서역의 음악이 열거되고 있다. 마지막의 문강기(文康伎)는 서진(西秦) 때의 가면극으로 '칠부기'의 대미를 장식하는 음악이다.

'칠부기'는 그 후 수나라 양제(煬帝, 604~618 재위) 때 서역의 소륵기(疏勒伎)와 강국기(康國伎)를 더하여 '구부기(九部伎)'로 확대되었으며, 642년에는 당 태종이 다시 여기에 고창국(高昌國, 신강성 투루판)의 음악인 고창기(高昌伎)를 더하고, 문강기 대신 중국의 아악, 속악, 호악(胡樂)을 종합한 연악기(讌樂伎)를 넣어 '십부기'로 재편하였다.

『수서』와 『신당서』의 「음악지」에는 당시 '구부기'와 '십부기'의 각 기(伎)에서 사용한 악기들을 소개하고 있는데, 이를 고구려기와 비교하기 쉽도록 정리한 것이 〈표 2〉이다. 기호 △는 『수서』「음악지」에 실린 '구부기'의 악기를 나타낸 것이며, 기호 ○는 『신당서』에 실린 '십부기'의 악기를 나타낸 것이다. '구부기'의 문강기와 '십부기'의 연악기는 일종의 예악(禮樂)이므로 여기서는 제외하였다.

〈표 2〉 구부기와 십부기의 각국 음악에 사용된 악기들

악기＼국기	고구려기	서량기	쿠차기	안국기	소륵기	강국기	천축기	청상기	고창기
비파*	△ ○	△ ○	△ ○	△ ○	△ ○		△ ○	△ ○	○
5현	△ ○	△ ○	△ ○	△ ○	△ ○		△ ○		○
공후				△				△	
수공후	△ ○	△ ○	△ ○	○	△ ○				○
와공후	△ ○	△ ○						○	
봉수공후	○						△ ○		
쟁								△ ○	
탄쟁	△ ○	△ ○							
추쟁	○	△ ○							
적	△		○	△	△	△ ○	△	△ ○	
횡적		△ ○		○	○		○		○
장적		△							
의취적		○							
필률			○	△ ○	△ ○		○		○
소피리	△ ○	△ ○	△						
대피리		○	△						
쌍피리				△					
도피피리	△ ○								

악기＼국기	고구려기	서량기	쿠차기	안국기	소륵기	강국기	천축기	청상기	고창기
배소	△ ○	△ ○	△ ○	△ ○	△ ○			△ ○	○
생	△ ○	△ ○	△ ○					△ ○	
호로생	○								
요고	△ ○	△ ○	△ ○		△ ○				○
제고	△ ○	△ ○	○						
담고	△ ○	△ ○	○						
절고							△ ○	△ ○	
모원고			△ ○				△ ○		
도담고			△ ○						
답납고			△		△ ○		○		○
갈고			△		△ ○				○
계루고			△		△ ○				○
후제고			○		○				
동고							△ ○		
정고				△ ○		△ ○			
가고						△			
화고				△ ○			○		
동발		△ ○	△ ○	△ ○		△ ○	△ ○		
패	△ ○	△ ○	△ ○					△ ○	
귀두고	○								
철판	○								
동각									○
편종		△ ○						△ ○	
편경		△ ○						△ ○	
금								△ ○	
격금								△ ○	
슬								△ ○	
축								△ ○	
훈								△	
지								△ ○	
방향								○	
발슬								○	
합계	14 20	19 19	15 17	10 9	10 11	4 4	9 11	15 16	11

* 기호 △는 『수서』 「음악지」의 '칠부기', 기호 ○는 『신당서』의 '십부기'의 악기.
* 여기서 '비파'는 한대에 진비파 등으로 불린 완함과 4세기 말 사산조페르시아에서 들어온 곡경비파를 포함한 것이다. 다만, 청상기의 경우에는 '구부기', '십부기'에 모두 진비파로 명시되어 있다.

73 중국 서남 지방 소수민족의 전통악기인 호로생과 노생(蘆笙). 왼쪽 악기가 호로생이고, 오른쪽 악기가 노생이다. 오늘날 중국 소수민족 사이에서는 호로생보다는 노생이 널리 사용된다. 호로생은 호로박을 공명통으로 사용하는 데 반해 노생은 소나무나 삼나무를 방추형으로 깎아 공명통으로 사용한다.

먼저 〈표 2〉의 고구려기[72]를 보면 '구부기'에서 14종이던 악기가 '십부기'에서는 20종으로 불어나 있다. 이는 '십부기' 중에서도 가장 많은 악기다. 전체적으로 비파류와 공후류 등 서역의 현악기와 적류 악기, 그리고 진나라에서 발생한 쟁류 악기, 그 밖에 요고, 제고, 담고 등 서역의 북이 주로 사용되었음을 알 수 있다. 이 가운데 적은 횡적이나 장적과 구별되는 '길이가 짧은 종적'을 가리키는 것으로 백제 대향로와 비암사 석상의 적과 같은 것이다.[73]

그런데 〈표 2〉의 고구려기를 자세히 보면, 다른 기(伎)에서는 볼 수 없는 동이계의 의취적과 도피피리, 동남아계의 귀두고, 철판, 그리고 중국 소수민족의 악기인 호로생[74][73]이 들어 있는 것을 알 수 있다. 이는 고구려악이 고대 동이계와 동남아계, 그리고 중국의 소수민족의 음악을 포괄하는 매우 폭넓은 음악 세계를 갖고 있었음을 뜻한다. 다른 한편 표에는 고구려의 대표적인 악기라고 할 수 있는 거문고가 빠져 있는데, 4세기 후반기의 안악3호분과 무용총을 비롯하여 고구려 벽화에 가장 많이 등장하는 점을 고려할 때 의문이 아닐 수 없다. 『통전』에도 고구려의 악기 중에 와공후(臥箜篌)를 들고 있는 것으로 보아,[75] 고구려의 거문고를 그들의 와공후와 동류 악기로 인식하여 와공후로 기록한 것이 아닌가 생각된다.[76]

서량기[77]는 위진 시대에 중원의 난을 피해 이곳으로 들어온 사람들이 가져온 중국의 속악 일부(편경, 편종이 여기에 해당한다)와 진나라의 악기인 쟁류, 그리고 쿠차의 서역 음악이 결합되어 형성된 음악이다. 쿠차악과 함께 고구려의 음악에 가장 많은 영향을 끼친 것으로 알려져 있다. 이를 뒷받침하듯 '구부기'에서는 서량기에만 나타나던 추쟁이 '십부기'에서는 유일하게 고구려기에만 추가되어 있는데, 이는 고구려의 쟁류 악기들이 이곳 하서 지역에서 고구려에 전해진 것을 시사하는 것이어서 주목된다.

쿠차기[78]는 당시의 서역 음악을 대표하던 음악으로, 특히 완함(비파), 5현 비파, 피리, 요고 등의 악기는 이곳에서 발생한 악기로 이름 높다. 완함은 고구려와 백제에서 모두 중심 악기로 쓰였으며, 5현 비파 역시 고구려에서 인기가 높았던 악기이다. 피리(篳篥, 觱篥)와 요고를 개량한 장고는 지금도 우리 전통음악에서 널리 사용되고 있는 악기로 모두 이곳 쿠차에서 전래된 것이다. 그 밖에 사산조페르시아의 곡경비파, 바빌로니아의 수공후, 인도의 봉수공후, 서역의 적류 등의 악기도 이곳을 경유하여 동아시아에 전해졌다. 남북조 시대에 서역 음악의 바람을 몰고 온 서량악도 그렇지만 고구려의 서역악은 이곳 쿠차와의 관계를 떠나서는 생각할 수 없을 만큼 당시 쿠차 음악의 영향은 매우 컸다. 또 이곳에서는 당시 춤곡(舞樂)이 매우 성행하였는데 그 때문인지 춤을 추며 연주하는 북류의 악기들이 많이 눈에 띈다. 이들 서량악, 쿠차악과 고대 동북아 음악의 관계에 대해서는 뒤에 다시 언급할 것이다.

안국기[79]와 소륵기[80], 강국기[81] 또한 쿠차기와 함께 서역 음악을 대표하는 음악이라고 할 수 있다. 다만, 강국기는 현악기를 전혀 사용하지 않은 것이 특징이다. 천축기[82]는 불교음악에 주로 사용되는 동발, 패 등의 악기가 포함되어 있는 것이 눈에 띈다. 고창기[83]는 앞에서 언급한 것처럼 맨 나중에 '십부기'에 든 것으로 다분히 중국화된 서역 음악의 특징을 갖고 있다.

이들 서역 음악과 달리 청상기[84]는 편경, 편종, 금, 축, 훈, 지, 방향, 발슬 등 중국의 전통악기와 비파(진비파), 쟁, 와공후, 배소, 생, 절고 등 주로 한대에 사용되던 악기들로 구성되어 있다. 그리고 비파는 다른 기(伎)들과 달리 원문에 '진비파'로 되어 있는데, 이는 특별히 고대 중국인들이 사용하던 완함을 지칭한 것으로 보인다.

이들 각 기(伎)의 악기 구성에서도 드러나듯이 당시의 형국은 서역의 음악이 동 아시아에 노도처럼 밀려드는 형태였다. 이러한 경향은 불교의 동점(東漸)과 포개 지면서 시대적 조류를 형성하였다. 그런데 한 가지 유념할 것은 서역 음악의 발달 이 본래 불교를 통해서 이루어진 것은 아니라는 사실이다. 이미 기원 전후 중앙아 시아(동서 투르크기스탄)에는 서이란과 인도의 문화와는 구별되는 '제3의' 새로운 문 화가 형성 중에 있었고,[85] 사실상 이것이 그 후 서역 음악 발전의 원동력이 되었기 때문이다.

이 새로운 운동은 기원전 7세기 말에서 6세기 초에 자라투스트라가 동이란의 박트리아에서 개창한 조로아스터교[86] 운동과 밀접한 관계가 있다. 조로아스터교 는 배화교(拜火敎) 또는 천교(祆敎)라고도 하며, 고대 이란의 국교로서 불교와 기 독교에 커다란 영향을 끼쳤다. 이 종교의 가장 큰 특징은 지상의 삶과 구별되는 '낙원(樂園)', '천국(天國)'의 개념을 처음으로 도입한 것이다.[87] 그들은 사후에 가는 낙원을 '노래의 집(Garō demāna)' 또는 '무량광명(asar rōshnih)'의 세계로 불렀으며, 노래와 춤과 빛으로 가득 찬 축복받은 곳으로 믿었다.[88]

여기에 기원전 5세기 페르시아의 다리우스 대왕이 중앙아시아에 전해준 바빌 로니아의 풍부한 음악과 악기가 고스란히 보존되었고, 이것이 이 지역의 조로아스 터교 운동과 결합되면서 급속한 음악의 발전을 이루었다. 그리하여 그들의 종교 의식에는 늘 낙원의 '노래의 집'을 연상시키는 춤과 노래가 함께했으며, 조상들에 게 제사 지낼 때에도 악대를 동원하여 천국의 음악을 연출하였다.

서역에 불교가 들어온 것은 바로 이러한 토대 위에서였으며, 우리가 잘 아는 불 교의 연등행사 역시 불교가 들어오기 전부터 이 지역의 조로아스터교도들이 행 하던 종교 의례의 하나였다. 조로아스터교는 타 종교를 배척하지 않는 유연한 전 통을 지니고 있었으며, 이런 이유로 당시 중앙아시아인들은 조로아스터교의 바탕 위에서 새로운 종교인 불교를 받아들였다.[89] 이러한 사실은 불교 경전의 번역에 커다란 기여를 한 쿠차의 구마라집(鳩摩羅什, 4세기 중엽~5세기 초)이 어렸을 적에 조 로아스터교의 가타(Gathas) 경전을 줄줄 외웠다고 하는 이야기[90]나 불교가 쇠퇴한 뒤에도 조로아스터교와 그것을 계승한 마니교(摩尼敎, Manichaeism)가 이 지역의 토착 종교로서 오랫동안 남아 있었던 사실을 통해서도 알 수 있다.[91]

당시 서역인들은 불교의 이상 세계인 니르바나를 조로아스터교 낙원의 개념을 빌려 이해했다. 이 지역 불교 석굴 벽에 그려진 기악상(伎樂像)이나 비천상들은 이러한 즐거움과 빛으로 가득 찬 낙원의 관념이 반영된 것이다. 인도에는 본래 이러한 낙원의 개념이 없다는 점, 그리고 같은 아리안계이면서도 인도인들에게는 금욕주의와 고행의 어두운 그림자가 드리워져 있다는 점을 고려할 때,[92] 중앙아시아 불교미술에 나타나는 악사상이나 비천상들이 조로아스터교와 그것을 계승한 마니교의 전통에 의한 것임은 두말할 필요가 없다. 중앙아시아 미술을 연구한 이탈리아의 마리오 부살리(Mario Bussagli)는 중앙아시아 미술의 이러한 특징을 '빛(光明)의 미학'이란 말로 압축하고 있는데, 이는 빛과 어둠을 대립적인 것으로 보고 빛과 광명과 즐거움과 기쁨의 세계를 추구한 이 지역의 영지주의적(靈知主義的, Gnostic) 전통을 염두에 둔 것이라고 할 수 있다.[93] 인도보다는 중앙아시아의 불교문화를 더 많이 받아들인 중국과 동북아의 불교미술에 천상의 낙원을 상징하는 악사상이나 비천상들이 자주 등장하는 것도 따지고 보면 이러한 중앙아시아의 영지주의적 전통의 영향 때문이라고 할 수 있다.

고구려 등 북방 민족이 서역 음악을 적극적으로 받아들인 배경에는 실제로 이러한 서역 음악의 낙원과 축복의 분위기가 주요하게 작용하고 있으며, 불교를 기복적인 것으로 이해한 초기 신도들의 태도 또한 이러한 분위기와 무관하지 않다.

따라서 서역 음악을 적극적으로 받아들인 고구려 음악을 논할 때, 이와 같은 중앙아시아의 지적 전통을 이해하는 것은 매우 중요하다. 특히 고구려 음악은 서역 음악을 고대 동이계의 음악과 결합하여 독자적인 음악과 가무의 세계를 연 것으로 유명하다. 밝고 축복의 분위기가 감도는 서역 음악과 다양한 악기는 가무에 능한 고구려인들에게 더욱 풍부한 영감과 다양한 색채를 가져다주었을 것이 틀림없다. 여기에 북방 유목민들의 횡취와 남방계의 음악, 그리고 중국 소수민족들의 음악까지 포괄해 가지고 있던 고구려 음악이고 보면 가히 '가무의 나라'라는 이름에 손색이 없는 아름다운 음악과 화려한 가무의 세계를 갖고 있었으리라는 것을 알 수 있다.

여기에 견주어 중국의 음악은 한대 이후 유가(儒家)의 예악에 기초한 '아악'의 형태로 발전했다. 이런 관계로 북방과의 교섭이 활발했던 한대에 들어온 서역 음

악과 악기 들은 북방 민족들이 물러가면서 곧 잊혔다. 따라서 5세기 중엽 북위가 하서 지역을 정복하고 그곳의 서량악을 국기(國伎)로 삼았을 당시만 해도 서역 음악은 한족들에게 무척이나 낯설고 이질적인 것으로 취급되었다. 따라서 중국인들이 이국적인 서역 각국의 음악보다 고대 동이 계통의 음악적 전통에 서역 음악을 융합한 고구려 음악에 친화감을 느낀 것은 아마도 이러한 역사적 배경과 무관하지 않을 것이다.

중국 학자 팡치둥(方起東)에 의하면,[94] 수당(隋唐)의 궁정 연회에서는 고구려 무용이 빠지는 법이 없었으며 고구려 가무가 연행될 때는 반드시 대규모의 악대가 수반되었다고 한다. 심지어 당시의 내로라하는 귀족치고 개인적으로 고구려 무용수나 악공을 데리고 있지 않은 경우가 거의 없었다고 하니 당시 고구려악에 대한 중국인들의 기호가 어느 정도였는가를 짐작할 수 있다.

이와 관련해서 『구당서』「양재사전(楊再思傳)」에는 다음과 같은 흥미로운 일화가 전한다. 양재사가 어사대부(재상)로 있던 어느 날, 사례사(司禮寺)에서 주연이 절정에 올랐을 무렵 사례소경(司禮少卿)인 동휴(同休)가 그를 희롱하여 말하기를 "당신의 얼굴은 고구려 사람을 쏙 빼쏘았다"고 하였다. 그러자 그는 흔쾌히 일어나 전지(剪紙)를 청하여 건(巾)에 달고 자주빛 도포를 뒤집어 입고는 한바탕 고구려 춤을 추었는데, 머리의 띠를 돌리며 양손을 펼치는 거동이 너무도 똑같아 그 자리에 모인 사람들이 모두 파안대소했다고 한다.[95]

앞에서도 언급했듯이, 고구려의 춤과 노래는 이미 5세기에 남조의 송나라에까지 소개될 정도였다.[96] 따라서 중국인들의 고구려 음악에 대한 관심은 수 문제의 '칠부기' 이전부터 시작되었다고 해도 과언이 아니다. 이를 뒷받침하듯 『삼국사기』「악지」에는 당시 북위에서 성행한 고구려 가무에 대해서 다음과 같이 묘사하고 있다.

고구려의 악공들은 새의 깃으로 장식한 자색 비단 모자를 쓰고, 큰 소매의 황색 두루마기에 자색 비단 띠를 매고, 통이 넓은 바지에 붉은 가죽신을 신고 오색 끈으로 맨다. 무용수 네 명은 머리카락을 뒤로 틀고, 붉은 수건으로 이마를 동이고 옥(玉)이 달린 금귀고리로 장식한다. 그중 두 명은 황색 치마저고리와 적황색 바지를 입

었고, 두 명은 적황색 치마저고리와 바지를 입는데 그 소매가 매우 길다. 검은 가죽 신을 신고 쌍쌍이 마주 서서 춤을 춘다.[97]

『삼국사기』「악지」에는 이때 벌써 탄쟁, 추쟁, 와공후, 수공후, 비파(완함, 곡경비파), 5현 비파, 의취적, 생, 횡적, 배소, 소피리, 대피리, 도피피리, 요고, 제고, 담고, 나패 등 17종의 악기로 구성된 거대한 악대가 수반되었다고 하니, 그 뒤 수당의 '칠부기', '구부기', '십부기'에서 고구려기의 위용이 어느 정도였는지 짐작할 수 있다.

고구려 가무는 668년 고구려가 멸망한 뒤에도 200년 이상이나 당나라 궁정에서 계속 연행되었는데,[98] 8세기 초 당나라의 시인 이백이 고구려 가무를 보고 읊은 시 한 수가 전해온다.

절풍모에 금화를 꽂고
하이얀 신을 신은 무희가 망설이듯 천천히 돌다가
삽시간에 넓은 소매를 휘휘 저으며 춤을 추니
마치 새가 나래를 펼치고 요동에서 바다를 날아온 듯하구나

(金花折風帽 白鳥小遲回 翩翩舞廣袖 似鳥海東來)

여기서 '鳥(석)'이라는 것은 바닥이 겹으로 된 낮은 신발을 말한다. 해동(海東)은 요동반도와 산둥반도로 둘러싸인 발해를 말하니 마치 고구려 무용수의 춤사위가 요동에서 날갯짓하며 날아온 새 같음을 비유한 것이다.

그렇다면 당시 고구려인들이 사용하던 악기의 규모는 어느 정도였을까? 앞의 '구부기', '십부기'에 소개된 것들이 전부였을까? 백제악의 경우에서도 보았듯이 결코 그렇지 않을 것이다. 그렇게 말할 수 있는 것은 우선 중국 사서 『수서』「고구려전」과 『삼국사기』에 인용된 두우(杜佑, 735~812)의 『통전』「고구려전」만 보더라도 '구부기', '십부기'에서 언급되지 않은 또 다른 악기들이 있기 때문이다. 이들 두 문헌에 열거된 고구려 악기들을 옮기면 다음과 같다.

『수서』「고구려전」: 5현 비파, (현)금, 쟁, 피리, 횡취, 배소, 북, 노(蘆) (이상 8종)

『통전』「고구려전」: 탄쟁, 추쟁, 수공후, 와공후, 비파, 5현 비파, 의취적, 생, 횡적, 배소, 소피리, 대피리, 도피피리, 요고, 제고, 담고, 패 (이상 17종)

'구부기', '십부기'에서는 보이지 않던 (현)금, 쟁, 피리, 북, 노, 횡적 등의 악기가 소개되어 있는 것을 알 수 있다. 『수서』에 쟁, 피리, 북 등으로 되어 있는 것을 '구부기'의 쟁류(쟁, 탄쟁), 피리류(소피리, 도피피리), 북류(요고, 제고, 담고 등)의 악기로 확대 해석할 경우에도 『수서』와 『통전』에 열거된 고구려의 악기에는 분명히 새로운 것들이 있다. 『수서』의 횡취도 그중의 하나다.[99]

그뿐이 아니다. 고구려 벽화에는 중국 문헌에 나타나지 않은 또 다른 많은 악기가 묘사되어 있다. 고구려 고분은 현재 중국 길림성 집안시와 평양 근처, 그리고 발해 연안에 수만 기가 있는데, 그중에 벽화가 그려져 있는 고분은 90여 기 정도로 추정된다. 이 중에 악기가 묘사된 벽화로는 집안시에 있는 무용총, 장천1호분, 삼실총, 통구12호분, 오회분 4호묘, 5호묘 등과 황해도 안악군의 안악3호분, 평안남도 남포시의 덕흥리고분, 수산리고분, 약수리고분, 감신총(龕神塚), 대안리 1호분, 그리고 평안남도 순천시의 팔청리고분과 평양시의 평양역전고분 등을 꼽을 수 있다.

이상의 고구려 고분에서 지금까지 확인된 악기들을 소개하면 우선 완함, 5현 비파, 쟁, 거문고 등의 현악기와 대각, 쌍구대각(입이 두 개로 갈라져 있는 대각), 각(북한에서는 소각이라고 한다) 등의 뿔 나팔, 그리고 피리, 적(종적), 횡적, 장적 등의 관악기, 그리고 배소와 패, 동발, 요(종의 일종)가 보인다. 또 여러 가지 북들을 볼 수 있는데, 건고(建鼓, 세운 북), 현고(懸鼓, 매단 북), 마상북(말북), 도고(흔들 북) 등이 그것이다. 그 밖에 각종 행렬도나 취주악 등에 사용된 악기까지 포함하면 고구려 벽화에서만 모두 20여 종의 악기가 확인된다고 한다. 이 가운데 문헌에 나와 있는 것은 고각, 완함, 5현 비파, 쟁, 거문고, 피리, 적(종적), 횡적, 배소, 패, 동발 등에 불과하므로 당장 장적, 요, 건고, 현고, 마상북, 도고 등의 악기들이 새로 확인되는 셈이다.

1975년 북한에서 출판된 『고구려문화』에 의하면, 고구려에서 사용된 악기는 고구려 벽화 등에 나타난 것을 포함할 때 무려 35종 이상이라고 한다. 1991년에 개정

된『조선전사』의 고구려사에는 그 숫자를 다시 38종으로 수정하고 있다.[100] 이러한 숫자는 당나라 때 중국의 아악과 속악에 사용된 악기를 모두 합친 것에 비견되는 숫자다. 고구려 벽화가 제시하는 이 같은 새로운 사실은 고구려 음악, 나아가 고대 동북아시아의 음악 세계를 이해하는 데 중요할 뿐 아니라 중국 문헌 기록이 범할 수 있는 편견과 오류를 바로잡을 수 있다는 점에서 소중한 자료가 아닐 수 없다.

이제까지 각종 문헌과 고구려 벽화에서 확인된 악기들을 현악기, 관악기, 타악기별로 분류하면 다음과 같다.

현악기

비파류: 완함, 곡경비파, 5현 비파

공후류: 수공후, 와공후, 봉수공후

금쟁류: 거문고(현금), 쟁, 탄쟁, 추쟁

관악기

적류: 적(종적), 횡적, 장적, 의취적

피리류: 피리, 소피리, 대피리, 도피피리

각류: 각, 대각, 쌍구대각

소류: 배소

생류: 생, 호로생

타악기

북류: 북, 요고, 제고, 담고, 건고, 현고, 도고, 마상북

기타: 동발, 패, 귀두고, 철판, 요

이상의 고구려 악기들과 관련해서 주목할 것은 중국 고대의 전통악기인 편종, 평경, 금, 슬, 축, 훈, 지, 방향, 발슬 등의 악기가 전혀 눈에 띄지 않는다는 점이다. 이것은 중국의 문헌이나 고구려 벽화에서 뚜렷이 확인되는 것으로, 그만큼 고구려인들이 중국과 구별되는 독자적인 음악 세계를 갖고 있었다는 것을 의미한다.

이에 견주어 백제의 음악은 일부 남조 악기들을 포함하고 있어서 고구려와는 약간 사정이 달랐던 것으로 보인다. 이는 아마도 고구려에 의해 한성이 함락되면

서 백제가 남조와 보다 많은 교류를 했던 역사적 사정과 무관하지 않을 것이다. 무령왕릉의 전축분(塼築墳)이 남조식이라는 것이 그 단적인 예이다. 그렇지만 이미 고각 위에나 백제대향로의 악기 구성에서 본 것처럼, 백제의 음악은 고구려의 음악적 특징과 별 차이가 없다. 비록 정치적으로는 고구려와 갈등 관계에 있던 백제이지만, 그들 모두 가무를 좋아하는 만주의 부여계 사람들이고 보면 정서상 서로 비슷한 음악과 가무를 즐겼을 가능성이 높다.

한편 백제악이 북방과 서역의 음악에 가깝다는 것은 '서역 문물'의 전파로 상징되는 비단길이 사실상 백제까지 연결되어 있었다는 것을 의미한다. 이것은 대단히 중요하다. 왜냐하면 백제인들 역시 고구려인들과 마찬가지로 북방 내지 서역과 밀접한 관계를 갖고 있었던 것으로 보이기 때문이다. 이러한 사실은 성왕 때에 중앙아시아의 카펫인 탑등(氍毹)을 왜에 전한 사실이나,[101] 뒤의 제5장에서 보겠지만, 멀리 페르시아와 고대 중동 지방까지 거슬러 올라가는 미술 양식이 백제대향로에서 확인되는 점 등을 통해서 어느 정도 추정이 가능하다. 백제인들은 고구려인들 못지않게 서역 문화의 수입에 적극적이었던 것이다. 따라서 완함을 비롯한 수공후, 곡경비파, 적, 횡적, 배소, 요고 등 백제의 서역 악기들은 결코 우연히 또는 수동적으로 백제악에 편입된 것이 아니라 백제 왕실이 북방 내지 서역과 적극적으로 교류한 결과로 보는 것이 옳을 것이다.

그렇다면 당시 고구려와 백제에 전래된 서역 악기들은 구체적으로 어디에서 어떤 경로를 통해서 들어왔을까? 한 가지 분명한 것은 백제의 서역 악기 역시 고구려의 서역 악기가 전래된 경로와 크게 다르지 않았으리라는 점이다. 그러므로 고구려에 서역 음악이 전래된 경로를 통해서 백제 악기가 전해진 길을 대강이나마 추정해보기로 하자.

쿠차의 서역 악기

앞서 완함의 예에서 보았듯이 고구려의 서역 음악은 타클라마칸 '사막의 진주'로 불리는 쿠차를 빼놓고는 말할 수 없다.[74] 그런데 쿠차인들은 본래 월지족(月氏族)

74 삼국 시대의 실크로드.

의 일원으로 지금의 중국 서북부의 하서(河西, 황하강 서쪽이란 뜻) 지역에 살았던 것으로 알려져 있다. 이러한 사실은 그들의 언어인 토하라어(Tocharian)[102]가 하서회랑 지역에서 사용된 사실이 알려짐에 따라 밝혀졌다.[103] 그들이 하서 지역을 떠나 쿠차로 이동한 것은 기원전 2세기 하서 지역의 월지족이 흉노족의 공격을 받아 서쪽으로 이동할 때였다. 이때 많은 월지인들이 천산 서쪽의 페르가나와 박트리아를 거쳐 인도 서북부로 이동했는데, 쿠차인들은 그들과 떨어져 지금의 타클라마칸 사막으로 들어간 것으로 보인다.

그렇지만 쿠차인들은 인도 서북부로 이동해 쿠샨왕조를 세운 대월지족(大月氏族)과 계속 긴밀한 관계를 유지했으며,[104] 비단 무역을 통해서 동서 문화 교류에 커다란 기여를 한 덕분에 일찍부터 페르시아와 아라비아, 인도 등지의 음악을 흡수하여 쿠차악이라는 독자적인 음악을 형성하였다. 이들의 음악은 서역 음악을 대표할 정도로 크게 번성하였으며, 특히 동서 교류의 길목에 위치한 관계로 동아시아의 고대 음악에 지대한 영향을 끼쳤다. 당나라 때 이곳을 찾은 현장 법사(玄奘, 602?~664)가 서역 50여 개국 중 '음악과 춤이 가장 뛰어난 나라(管絃伎樂 特善諸國)'

라고 칭찬했을 만큼 각종 관현악 악기가 풍부하고 노래와 춤이 유명했던 곳이기도 하다.[105]

현장 법사의 말을 실증이라도 하듯, 쿠차의 키질석굴, 쿰트라석굴, 쿠지르석굴 등의 천불동벽화에는 당시에 성행했던 쿠차악의 흔적이 곳곳에 남아 있다. 현재 쿠차의 천불동벽화에서 확인된 악기들은 모두 24종[106]으로 '십부기'에 들어 있는 18종의 쿠차 악기 외에 태평소(날라리 또는 수나라고도 한다), 큰북, 도고, 박판, 삼현금, 동각(銅角) 등 6종의 악기가 새로 확인되었다.

쿠차인들은 단순히 여러 지역의 음악과 악기를 수입해 동아시아에 전달한 것이 아니라 그것을 더욱 발전시켜 독자적인 음악과 춤, 그리고 다양한 악기들을 만들어내었는데, 고대 동북아에서 크게 유행한 완함, 5현 비파, 피리, 요고 등이 모두 이곳 쿠차에서 새로 만들어진 악기라는 사실은 동서 교류사에서 이들의 음악이 차지하는 비중을 실감케 한다. 쿠차에서 만들어진 이들 악기와 쿠차를 매개로 동북아에 전해진 서역 악기들—곡경비파, 수공후, 봉수공후, 횡적, 배소, (라)패, 동발 등—에 대해서 간단히 설명하면 다음과 같다. 완함은 앞에서 설명한 바 있으므로 여기서는 생략한다.

5현 비파는 사산조페르시아에서 전래된 곡경비파의 영향을 받아 쿠차에서 개량된 악기로,[75] 공명통이 타원형인 데다 목이 곧아 곡경비파와 구별된다. 줄이 완함보다 한 개 많은 5현으로 명칭도 여기에서 유래했다. 쿠차의 키질석굴에서만 무려 50개가 확인될 정도로[107] 쿠차인들이 널리 애용했던 악기다. 고구려악을 거론

75 쿠차 키질석굴 제6굴과 제123굴의 5현 비파.

76 쿠차 쿰트라석굴 제46굴의 피리(필률).

77 쿠차의 키질석굴 제80굴의 수공후. 끝이 구부러진 왼쪽 상단의 수공후는 페르시아 계통의 생크이며, 끝이 곧은 오른쪽 상단의 수공후는 아시리아 계통의 것이다.

한 거의 모든 문헌에 이 악기가 있었음을 전하고 있는데, 북한 학자들에 의하면 고구려 벽화에서도 확인된다고 한다.

피리는 현재 쿰트라석굴 제46굴에서 한대의 것이 확인되고 있어 비교적 이른 시기에 쿠차에서 만들어졌음을 알 수 있다.[76] 그러나 지공이 7개로 지공이 9개인 중국 것과 구별된다. 우리나라의 옛 피리는 지공이 쿠차와 같이 7개이다. 따라서 고구려의 피리는 이곳 쿠차에서 직접 전해진 것임을 알 수 있다.[108]

쿠차인들에게 많은 사랑을 받은 요고는 키질석굴 제135, 224굴과 쿰트라 제13, 68굴 등에서 확인되고 있다.[109] 이 악기는 일부 서양 학자들에 의해서 인도기원설이 제기된 적이 있지만, 그 후 인도 굽타왕조의 회화에 나타난 것보다 서역의 천불동벽화에서 발견된 요고가 앞선다는 것이 밝혀짐으로써 쿠차를 비롯한 서역설이 설득력을 얻고 있다.

쿠차의 수공후는 후한에서 서진 사이에 만들어진 쿠차의 키질석굴 제23, 80굴과 쿰트라석굴 제58굴 등에서 발견된다.[77] 아시리아산은 수공후의 축이 직선인 데 반해서 사산조페르시아산은 축의 끝이 약간 곡선으로 되어 있는데,[78] 이를 특별히 '생크(Cānk)'라고 한다. '공후', '감후(坎篌)' 등의 이름은 이 생크의 음역이다. 수공후라는 이름은 세워서 연주한다고 해서 붙여진 이름으로, 눕혀서 연주하는 중동지방의 와공후와 구별하기 위해 붙여진 것이다.

봉수공후는 아라비아 수공후의 영향을 받아 인도에서 만들어진 악기로 아라비

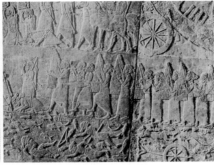

78 서역의 수공후. 왼쪽은 고대 바빌로니아의 수공후(바그다드 박물관 소장). 가운데는 아슈르바니팔(기원전 668~기원전 630 재위) 왕이 엘람 정복을 기록한 부조에 묘사된 아시리아의 수공후(대영박물관 소장). 오른쪽은 페르시아계통의 수공후.

79 서역의 봉수공후 모사도. 왼쪽은 베제클리크 제53굴의 봉수공후이며, 오른쪽은 돈황 막고굴 제327굴의 봉수공후이다.

80 쿠차 키질석굴 제227굴의 횡적.

아의 수공후를 곡선에 가깝게 변형하고 끝에 공작의 머리를 붙인 것이다. 쿠차의 키질석굴에서 가장 많이 발견되는 것이 이 봉수공후로 모두 51개가 확인되고 있으며, 특별히 제100굴에서는 7개가 집중적으로 발견되고 있다.[110] 봉수공후가 쿠차에서 대량으로 발견되는 것으로 미루어 고구려의 봉수공후 역시 이 쿠차를 경유하여 전래되었을 것으로 생각된다.[79] 앞의 〈표 2〉의 '십부기'에서는 인도 외에 고구려악에서만 나타난다.

횡적은 비파나 공후 등의 현악기와 마찬가지로, 고대 페르시아제국 때 중앙아시아에 전해졌다가 뒤에 동북아에 전해진 악기다. 현재 키질석굴 제8, 14, 38, 77, 118, 123, 193, 227굴에서 발견되고 있다. 제38굴에서는 8개가 한꺼번에 발견되어 당시 쿠차에서 횡적이 매우 성행했음을 보여준다.[80] 고구려인들 역시 적류 중에서

횡적을 가장 사랑했는데, 일본에서는 이를 고마고토, 즉 '고구려적(高麗笛)'이라고 하여 중국 것과 구별하고 있다. 실제로 중국 것은 지공이 7개인 데 반해 일본에 전해진 고마고토는 지공이 6개여서 당시 고구려인들이 사용한 횡적의 지공이 6개였음을 알려준다. 이는 오늘날 국악에서 사용되는 대금의 지공 개수와 같아서 고구려 횡적의 전통이 오늘날까지 계승되고 있다는 것을 의미한다.

한나라 때 고취에 본격적으로 사용된 배소는 현재 쿠차의 키질석굴에서 모두 31개가 발견되고 있으며, 배소가 두 개 이상 발견된 굴만 해도 제38, 67, 77, 98, 114, 175, 189굴 등 7개나 된다.[111] 봉수공후와 5현 비파만큼이나 대중적인 악기였던 것으로 생각된다.[42]

패와 동발은 인도 악기이다. 패는 소라를 불어서 소리를 내는 악기로 주로 불교의 범패 의식에 사용되었다.[112] 동발은 양손에 하나씩 들고 마주쳐 소리를 내는 악기로 서양 악기의 심벌즈에 해당한다.

이들 쿠차의 서역 악기들은 기원 전후에 이미 중국과 북방 민족들에게 전해졌던 것으로 보인다. 그러나 중국은 후한 말기부터 439년 선비족의 북위가 황하 이북을 통일할 때까지 혼란을 거듭하면서 사실상 서역과의 교류가 단절되었다. 쿠차의 음악이 중국에 전해지려면 하서회랑을 통과해야 하는데, 서역을 자기 지배하에 두려는 이 지역의 정권과 그에 맞서 독자적인 세력을 형성하려는 쿠차 등 서역 국들 사이에 갈등 국면이 조성되었던 것이다.[113]

쿠차 음악이 다시 전해진 것은 384년 전진(前秦)의 왕 부견(苻堅)의 명으로 쿠차를 정벌한 여광(呂光)이 하서 지역에 쿠차의 악공들을 데려오면서부터이다. 그러나 하서 지역의 음악이 중원에까지 전해진 것은 그로부터 55년이 지난 뒤 북위가 하서의 북량(北凉, 401~439)을 정복하면서다. 그러나 그 역시도 하서 지역에 소개된 쿠차악에 불과할 뿐 온전한 쿠차악이라고는 말할 수 없다. 쿠차의 음악이 본격적으로 중원 지역에 소개되기 시작한 것은 북위가 쿠차를 실질적으로 지배한 448년 뒤의 일이며, 이후 쿠차악은 음악과 악기, 음악 이론 모두에서 중국 음악사에 괄목할 만한 자취를 남기게 된다.

한편 중국과 서역의 교류가 단절된 동안에도 고대 동북아는 북방을 통해서 쿠차와 상당 기간 동안 교류를 지속했던 것으로 보인다. 이러한 사실을 잘 보여주는 것

이 고구려의 안악3호분과 덕흥리고분의 주악도에 나타난 완함이다. 진한 시대에 중국에 전해져 진비파, 진한자 등의 이름으로 불린 완함은 그 뒤 위진 시대를 거치며 거의 사라진 데 반해서 동시대의 고구려 벽화에는 완함이 여러 점 나타나기 때문이다. 5현 비파, 횡적, 배소, 봉수공후 등 고구려의 다른 서역 악기들도 대체로 사정이 이와 비슷했을 것으로 짐작된다. 아마도 백제에 서역 악기들이 전해지기 시작한 것도 대강 이 시기였을 것이다.

지금의 내몽골 지역에는 당시 '하투(河套)'를 기점으로 하여 서역으로 통하는 고대의 루트가 있었다.[114] 한 무제 때 천산남로(天山南路)의 비단길이 열리기 전까지 중국인들이 서역을 왕래하는 데 사용한 이 루트는 내몽골의 하투에서 서쪽으로 향하다가 타클라마칸 사막으로 들어가거나 알타이산맥 서쪽의 이르티시강 상류 지역을 통과하여 중앙아시아까지 연결되었다. 이 가운데 하투에서 알타이산맥 서쪽의 이르티시강 상류를 통과하는 루트는 흑해 연안을 중심 무대로 활동하던 스키타이 – 사르마트인들과의 무역 루트로 알려져 있다. 따라서 서역으로 통하는 하서회랑 루트가 한족에게 단절된 동안에도 북방 민족들은 이 내몽골 루트를 통해서 서역을 왕래했던 것으로 생각된다.

그런데 서역 악기 말고도 쿠차와 고구려의 관계를 보여주는 중요한 유적이 있다. 안악3호분 등 고구려 고분의 천정 양식인 말각 양식(抹

81 고구려 안악2호분 천정의 말각 양식.

82 쿠차 키질석굴 제167굴 천정의 말각 양식.

83 20세기 초 아우렐 스타인(Aurel Stein)이 탐사한 힌두쿠시 오바둘라 지방의 건축물에서 흔히 볼 수 있는 말각조정 양식.(Stein, M. Aurel, *Ruins of Desert Cathay*, Vol. 2, Macmillan and Co., 1912에서)

角樣式 또는 귀죽임양식)[115]이 그것이다.[81] 이 말각 양식은 쿠차를 포함한 서역에서 일찍부터 사용되었으며,[82] 지금도 중국 서북부 투루판 등지의 가옥에서 심심치 않게 목격된다. 본래 목조 가옥의 지붕을 높게 하여 공간을 넓히고 통풍과 채광을 좋게 하기 위해 고안된 것으로 알려져 있다.[83]

현재 고구려 고분 중에서 천정이 말각 양식으로 축조된 것은 50기 정도인데, 이 가운데 가장 이른 것이 4세기 후반기에 축조된 안악3호분과 태성리 1호분이며, 나머지도 대부분 4~7세기 사이에 만들어졌다. 고구려 고분에서 발견되는 이러한 말각 양식은 시기적으로는 중국 내륙에서 발견된 것보다 약간 늦지만 수적으로는 훨씬 더 많다. 그뿐만 아니라 중국 내륙의 것이 대부분 평면적인 문양이나 조각의 형태로 천정에 장식된 데 반해서, 고구려의 것은 직접 석재를 기하학적 구조로 쌓아 천정을 조성한 것이어서 대비된다.

고구려 고분 천정 벽에 그려진 천상도 또한 쿠차의 키질석굴, 쿰트라석굴의 천정에 그려진 천상도와 문화적 연속성을 갖고 있다는 점에서 양 지역의 교류 사실을 뒷받침한다.

구한말 이 땅에 선교사로 왔다가 (소)월지인들의 토하라어와 우리말의 유사성에 대해 주목했던 독일의 에카르트(Andre Eckardt)는 그의 저서[116]에서 한국어는 그 곡용과 활용 등으로 볼 때 알타이어보다는 인도 – 게르만어(정확히 말하면, 인도 – 아리안어)에 가깝다고 말한 바 있다. 이러한 주장은 그 후 람스테트(G. J. Ramstedt)의 알타이어 계통설이 국내 학계의 주류를 형성하면서 관심의 영역에서 벗어나고 말았지만, 우리 언어의 계통 문제가 알타이어족들 간의 비교 연구만으로는 설명이 되지 않는 점들이 있다는 사실을 고려할 때[117] 시사하는 바가 많다.

그는 (소)월지인들의 문화와 우리 문화의 유사성에 대해서도 주목하여 몇 가지 중요한 사실을 지적하였는데, 위에서 든 말각 양식을 포함하여 고구려인들의 목에서 엉덩이까지 내려오는 긴 상의가 쿠차인들의 복식과 유사한 점, 우리의 옛 짚신이 저들의 짚과 왕골로 엮은 신발과 닮은 점, 그리고 고구려 벽화에서 흔히 볼 수 있는 기마 인물상의 등자, 안장, 마차 장비 등이 저들 기마인들의 장비와 유사한 점 등이 그것들이다.[118] 이에 대해서는 보다 철저한 검증이 필요하겠지만 어쨌든 서양인이 본 우리의 고대 문화가 서역의 문화와 유사하다는 것은 여러 가지로

흥미로운 사실이 아닐 수 없다.

　고구려의 서역 악기가 특별히 쿠차 지역의 악기와 유사성을 보이는 것은 결국 이와 같은 양 지역 간의 문화적 관계에서 비롯된 것은 아닐까?

하서 지역의 서량악

고구려의 서역 악기와 관련해서 쿠차악 못지않게 중요한 것이 또한 하서 지역의 서량악이다.

　서량악은, 앞에서 언급한 대로, 4세기 말 쿠차악을 바탕으로 여기에 일부의 중국 속악이 결합된 것이다. '구부기', '십부기'에 나타난 '고구려기'의 악기 구성은 묘하게도 이 서량악의 악기 구성과 현저한 중복 현상을 보인다.[119]

　앞의 〈표 2〉의 '구부기'를 보면, 고구려 악기 14종 가운데 적(종적)과 도피피리를 제외한 비파(완함, 곡경비파), 5현 비파, 탄쟁, 수공후, 와공후, 소피리, 배소, 생, 요고, 제고, 담고, 패 등 무려 12종이나 서량악기와 일치하는 것을 알 수 있다. 여기에 '구부기'의 고구려기에는 들지 않았지만 고구려 벽화에 나타난 장적, 대피리, 동발 등의 악기까지 포함하면 서량기의 19종 악기 중 추쟁, 편종, 편경을 제외한 16종이 고구려 악기와 일치한다고 말할 수 있다. 이 가운데 편종, 편경이 고대 중국의 전통악기이고 보면, 서량악과 고구려악은 사실상 매우 유사한 음악적 성향과 특징을 갖고 있었던 것이 분명하다.

　그런데 더욱 우리를 놀라게 하는 것은 '구부기' 중 탄쟁, 와공후, 소피리, 제고, 담고 등 5개의 악기가 오직 서량기와 고구려기에만 나타난다는 사실이다. 이 가운데 쟁은 우리나라의 가야금의 원조 격에 해당하는 악기로 진(秦)나라의 명장인 몽념(蒙恬)이 만든 것으로 전한다. 진나라의 고지(古地)인 섬서성 일대에서 주로 사용되었으며, 본래 가창의 반주용이었다고 한다. 쟁이라는 이름은 악기의 소리가 '쟁쟁(箏箏)'하다 하여 붙여졌다고 하며, 본래 5현이었는데 당나라 때 12현 또는 13현까지 확대되었다고 한다. 흥미로운 것은 이 쟁이 중국 한족에게는 그다지 사랑받지 못한 반면, 하서 지역과 쿠차, 그리고 요동 – 만주 지역의 고구려에서는

84 고창 아스타나 고분의 장적.

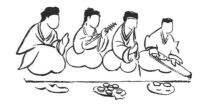

85 요동 어느 고분의 장적 모사도.(기시베 시게오, 『고대 실크로드의 음악』에서)

매우 성행했다는 사실이다. 우리는 이미 장천1호분에서 한 귀부인 옆의 아가씨가 5현의 쟁류 악기를 들고 있는 것을 본 바 있다.[52] [120]

그렇다면 하서 지역에서 가까운 중원을 제쳐두고 멀리 떨어진 요동과 만주의 고구려에서 쟁이 유행한 것을 우리는 어떻게 이해해야 할까? 게다가, 앞에서도 언급한 것처럼, '구부기' 중 서량기에만 있던 추쟁이 '십부기'에서는 고구려기에만 추가로 나타난다. 여기서도 하서 지역과 고구려의 음악이 매우 특별한 관계에 있었음을 다시 확인할 수 있다.

양 지역의 특별한 관계는 서량기의 장적에서도 확인된다. 이 악기는 '구부기'와 '십부기'를 통틀어 오직 서량기에만 한 번 등장하는데, 흥미로운 것은 이 장적이 고구려의 안악3호분의 주악도[64]에 포함되어 있다는 점이다. 게다가 이 악기는 하서와 신강 등 중국의 서북 지역과 동북아 지역에서 집중적으로 나타나는 경향을 보이는데, 축조 연대가 364년경으로 추정되는 고창(高昌) 아스타나 묘실 벽화의 '연악도(燕樂圖)'[84]와 요동의 한 고분의 주악도,[85] 그리고 북위 시대의 돈황 제437굴, 431굴 등의 예들이 그것이다.

음악학자 이혜구 박사는 일찍이 이 장적이 고대 이집트의 플루트(笛)인 '세비(Sebi, Sba)'일 가능성을 지적한 바 있다.[121] 이집트의 무덤벽화에 그려진 이 악기의 연주 모습[86]을 보면 세비를 앞으로 또는 옆으로 비스듬히 불고 있는데, 이것은 취구의 각도를 달리함으로써 다양한 음색을 얻기 위한 것으로 보인다. 고대 동아시아의 장적 역시 다양한 음색을 내기 위해 취구의 각도에 변화를 주었을 가능성이 있다. 다만, 이집트의 세비는 중왕국(기원전 2040~기원전 1782) 이후 사라진 것으로 알려져 있어 이 악기가 중앙아시아를 거쳐 기원후 동북아에까지 전해졌을지는 의

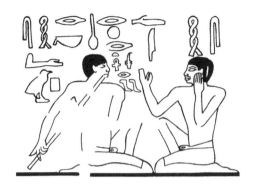

86 이집트 벽화 중의 세비 모사도.

문이다.122

그런데 이런 적류 악기는 본래 중동 지역에서 기원한 것으로 기원전 수천 년 전까지 거슬러 올라간다. 중앙아시아에는 대체로 페르시아의 다리우스 대왕 때 전해진 것으로 추정된다. 따라서 고대 동아시아의 적류 악기가 서역의 적류 악기와 관계가 있다면, 그것은 중동에서 중앙아시아에 전해진 적류 악기를 통해서라고 보는 것이 순리일 것이다.

여기서 우리의 관심을 끄는 것이 고대 중동과 중앙아시아의 유목민들 사이에서 널리 사용된 '네이'(ney, nay, 한자로는 耐依, 乃依 등으로 쓴다)다.87 123 네이는 고대 동아시아의 적류 악기의 원형에 해당하는 것으로, 중동 지방에서는 습지에서 잘 자라는, 대나무처럼 마디가 있고 속이 빈 갈대를 사용해서 만든다. 동아시아의 적류와 마찬가지로 리드가 없으며, '옆으로 부는 것'과 '앞으로 부는 것' 두 가지가 있다. 앞으로 부는 네이는 길이가 긴 것은 1m가 넘어 앉아서 연주할 때는 그 끝이 무릎 아래까지 내려오며, 연주하는 방식은 동아시아의 장적의 연주 방식과 같다. 따라서 중국 서북부와 동북아 지역에서 사용된 장적은 이 '길이가 긴 종적 형태의 네이'에서 온 것으로 생각된다.

길이가 짧은 종적 형태의 네이는 50cm 안팎으로 백제대향로와 중국 고대 사서에 나오는 적과 거의 차이가 없다. 옆으로 부는 네이는 기원후 2세기 신강성 베제클리크 벽화의 그림87에서 보는 것처럼 그 연주 방식이 횡적과 매우 유사하다. 고

87 서역의 적류 악기 네이. 왼쪽은 아시리아, 가운데는 아라비아, 오른쪽은 베제클리크 석굴 벽화.

구려 벽화의 횡적들 중에도 이와 동일한 형태의 악기가 보인다.

따라서 이러한 사실을 고려할 때, 동아시아의 적류 악기는 서역에 전래된 중동의 네이로부터 발전된 것으로 결론 내려도 좋을 듯하다.[124] 네이는 기원전 중국의 서북부 지역에 거주하던 유목민인 강족(羌族)에 의해서 중국에 처음으로 알려졌다.[125] 중국인들이 '적(笛)'으로 부르는 악기들이 바로 그것이다. 갈대가 나지 않는 중앙아시아에서는 주로 오동나무나 대추나무 등에 구멍을 뚫어 사용했던 것으로 전한다. 현재 동아시아에서는 유일하게 신강 지역의 위구르인들 사이에서만 사용되고 있으며, 종적 형태의 네이로 길이는 대개 30cm에서 80cm 정도라고 한다.

동아시아의 적류 악기가 서역의 네이로부터 발전했다는 것은 그들의 유사한 음색에서도 확인된다. 고구려인들은 적류 악기를 신비한 허공의 '천음(天音)' 곧 천상의 소리를 내는 악기라 하여 몹시 사랑했는데33a 33b, 중앙아시아와 중동 지역의 네이 역시 '쉰 듯한 음색, 새어나오는 듯 넘쳐흐르는 숨소리의 효과는 흐느낌과 눈물이 흘러내릴 것 같은 정감을 불러일으킨다'[126]고 한다.

네이는 오늘날 중앙아시아와 중동 지역의 종교의식이나 합주에서 여전히 중심 악기로 사용되고 있다. 특히 그 신비로운 음색(天音)으로 인해 종교적인 의식 등에 자주 사용된다. 이슬람 수피교의 창시자인 메블라나 루미(Mevlana Celaleddin Rumi, 1207~1273)에 의해서 시작된 '사마춤(sama dance, 또는 Whirling Dervishes)'에서 네이가 중심 악기로 사용되고 있는 것이 그 좋은 예다. 수피교도의 사마춤이 중앙아시아 투르크족 샤만의 사마흐춤(samah dance)에서 유래되었다는 주장이 있고 보면,[127] 네이는 고대 중앙아시아의 유목민들이 가장 널리 애호한 악기 중의 하나였던 것

으로 보인다.

따라서 그들과 동일한 유목 문화를 갖고 있는 동아시아의 유목민들이 그들의 악기를 자연스럽게 받아들였으리라는 것은 말할 것도 없다. 그런데 앞에서 본 것처럼, 하서 지역의 서량기는 네이를 포함하여 고구려기의 악기들과 거의 대부분 일치한다. 이것은 무엇을 의미하는 것일까? 서로 수만 리 떨어져 있는 두 지역의 음악이 겹친다는 것은 아무래도 범상치 않다. 혹시 두 지역 사이에 모종의 역사적 관계라도 있는 것은 아닐까?

동서남북의 십자로, 하서 지역

하서 지역은 말 그대로 황하(黃河)의 서쪽 지역을 가리키는 말이다. 기원 전후부터 동서 교류의 중국 쪽 관문 역할을 해온 곳으로, 중국의 장안(長安, 오늘날의 西安)에서 서역으로 나가거나 서역에서 장안으로 들어올 때 반드시 통과해야 하는 곳이다. 난주에서 돈황까지 1,000km에 이르는 긴 지역이 여기에 해당한다. 남쪽은 기련(祁連) 산맥이 우뚝 솟아 있고 북쪽은 모래사막인 유사(流沙)로 막힌 좁은 지역으로 마치 양쪽이 벽으로 막힌 회랑과 같다 하여 '하서회랑(河西廻廊)' 또는 '하서주랑(河西走廊)'으로 부른다. 이곳은 연평균 강수량이 500mm밖에 안 되는 건조한 곳이지만 기후가 온화하고 기련 산정(山頂)의 얼음 녹은 물이 풍부하여 일찍부터 유목이 발달했던 곳이다. 월지족과 흉노족 등의 유목민들이 이곳을 그들의 근거지의 하나로 삼은 것도 그 때문이다.

이 지역이 본격적으로 역사 무대에 등장하기 시작한 것은 한 무제가 이 지역에 거주하던 흉노족을 몰아낸 후 새로 무위, 장액, 주천, 돈황의 하서 사군(河西四郡)을 설치하면서부터다. 당시 이곳에 거주하던 흉노족들이 한족의 젊은 장군 곽거병(霍去病)에 밀려 서쪽으로 쫓겨가며 남긴 다음의 시는 당시의 급박했던 상황을 잘 말해준다.

기련산을 빼앗겼으니 육축을 어떻게 먹여 살릴 것인가.

언지산을 잃었으니 여인네들은 무엇으로 얼
굴에 연지를 바를꼬.
(亡我祁連山 使我六畜不蕃息 失我焉支山 使
我婦女無顏色)

기련산은 흉노어로 '천산(天山)'의 뜻을 갖고
있는 산으로 흉노족이 숭배하던 산이다. 언지
산은 그중의 작은 산 하나를 말한다. 언지산의
'언지(焉支)'는 여자들이 볼이나 이마에 바르는
붉은 연지(臙脂)를 말하는데, 동아시아의 연지
문화는 흉노의 선우(單于)나 왕의 부인(關氏)들
의 볼에 바르던 연지 문화128에서 유래된 것으
로 알려져 있다. 우리는 고구려 고분벽화에서
연지를 바른 귀부인들을 어렵지 않게 볼 수 있
는데, 수산리고분, 장천1호분, 안악2호분, 삼실
총, 쌍영총, 천왕지신총 등의 귀부인의 얼굴에
바른 붉은 점이 바로 그것이다.88

일반적으로 하서 지역 하면 중국 내륙과 서
역을 잇는 교통의 요충지로 알려져 있으나, 사
실은 내몽골 – 동북아 지역과 중국의 서남부
지역을 잇는 연결 고리로서의 또 다른 중요한
역사를 갖고 있다. 고대부터 이 지역은 북으로
는 내몽골과 북방 '초원의 길'과 연결되어 있으
며, 동남쪽으로는 장안으로 통하고, 남쪽으로

88 고구려 고분의 연지 바른 여인들. 위는
고구려 쌍영총 연도 동벽(東壁)에 그려
진 여인들이고, 아래는 수산리고분의 여
인으로 주름치마가 색동으로 되어 있는
것이 눈에 띈다.

는 청해, 운남 등 중국 서남이(西南夷) 지방과 연결되며, 서쪽으로는 서역과 연결되
는 이른바 교통의 십자로로서의 역사를 갖고 있다. 이 가운데서 특별히 내몽골의
액제납기(額濟納旗)에서 장액(張掖)을 거쳐 민락(民樂)으로 이어지는 루트는 일찍
부터 중국 북부의 소수민족들이 중국 서남 지역으로 이동할 때 사용한 통로로 알

89 하서회랑 지도.

려져 있다.[89] **129** 말하자면 하서 지역은 서남이 지방으로 이동해 간 북방계 소수민족들의 이동로로서의 또 다른 중요한 역사를 갖고 있는 것이다.

이와 관련해 1986년 중국의 통언정(童恩正)은 「시론, 우리나라 동북에서 서남에 이르는 변경 지역의 반월형 문화전파대」**130**란 논문에서 동쪽의 대흥안령산맥 남단의 요서 지역, 북쪽의 만리장성 안팎의 내몽골 지역, 그리고 서쪽의 청장고원(靑藏高原) 동부에서 운남 서북 지역에 이르는 반월형 띠로 연결된 산악 지역이 생태, 문화, 체질인류학적 인종에 이르기까지 거의 동일한 문화권을 형성하고 있는 점에 주목하고, 이를 '반월형 문화전파대(半月形文化傳播帶)'라는 개념으로 정리한 바 있다.**90** 대체로 흉노족, 선비족, 오환족 등의 북방계 민족, 에벤키족, 오로치족 등의 퉁구스족, 몽골족, 중국 서부의 저강장(低羌藏) 계통의 소수민족, 위구르족, 그리고 우리 민족 등이 이 반월형 문화전파대의 범주에 든다고 할 수 있다.**131**

그런가 하면 중국 소수민족들이 거주하는 운남과 사천 지방에서는 북방 유목 민족의 미술 양식인 '동물문' 패식(牌飾)과 '오르도스식' 청동검, 그리고 중국 요령성 일대의 특징적인 무덤 양식 중의 하나인 '석관묘(石棺墓)'가 많이 출토되었는데,**132** 이것은 동북아의 소수민족들이 내몽골과 발해 연안으로부터 하서회랑을 통과해 지금의 운남 지방으로 이동한 사실을 말해준다. 우리나라의 민속과 중국 소수민족들의 민속이 많은 점에서 일치하는 것 역시 양자가 고대에 같은 문화권 내에 살았다는 것을 나타낸다.**133** 따라서 하서 지역은 일찍부터 내몽골 – 동북 지방과 서남이 지방을 잇는 루트로서 중요한 위치를 점하고 있었던 것으로 생각된다.

한나라 이후 잊혔던 하서 지역이 다시 역사에 등장하는 것은 4세기 때 한족인

```
----- 건조도 지수 2.0
- - - - 연평균 강수량 400~600mm
───── 연평균 기온 8℃
∷∷∷ 세석기 분포지
ⅲⅲⅲ 석관묘 분포지
╤╤╤ 고인돌 분포지
```

90 퉁언정의 반월형 문화전파대 지도.(童恩正, 「試論我國從東北至西南的邊地半月形文化傳播帶」, 『文物與考古論集』, 文物出版社, 1986에서)

장궤(張軌) 일가의 전량(前凉, 301~376) 정권이 들어선 뒤이다. 당시 장씨 일가는 풍부한 물을 이용한 관개 수리 등에 힘써 농경의 발전에 크게 기여하는 한편 흉노 등 북방 민족들을 받아들이는 개방정책을 폈다. 이러한 장씨 일가의 노력으로 이 지역은 점차 농경문화와 유목 문화가 결합된 독특한 복합 문화로 성장했는데, 이러한 문화적 양식은 농경문화 위에 유목 문화가 포개진 고구려의 생활양식과 매우 흡사하다.

이 시기의 유물을 대표하는 것으로는 가욕관(嘉峪關)의 화상전(畵像塼) 무덤과 주천(酒泉)의 정가갑(丁家閘) 5호묘 등을 들 수 있는데, 전자는 위진 시대 무덤 여섯 개를 포괄하는 것으로 당시의 생활상을 표현한 화상전만 모두 600여 개에 이른다.[91] 우경(牛耕), 양잠에 쓸 뽕나무 잎 따기(採桑), 목축(牧畜), 목마(牧馬), 수렵 등의 그림들은 당시의 복합 문화의 실상을 고스란히 보여준다.[134]

91 하서 지역의 가욕관 무덤의 화상전. 위 왼쪽부터 시계 방향으로 우경(5호묘), 뽕나무 잎 따는 사람(5호묘), 수렵(5호묘), 목축(1호묘), 위진 시대.

주천의 정가갑 5호묘는 '5호 16국 시대'인 4세기 말에서 5세기 초에 축조된 것으로, 무덤 양식이 전축분인 점을 제외하면 전체적으로 고대 동북아 벽화고분의 내용과 유사한 점이 많다. 이를테면, 안벽에 그려진 박쥐양산을 쓴 주인공의 모습이나 평상을 이용한 생활 방식, 그리고 그들이 입고 있는 오방색 계통의 의상 하며, 가옥의 지붕 구조나 용운문(龍雲文), 그리고 삼족오(三足烏)와 달 속의 두꺼비, 주인공의 왼손에 들려 있는 주미(塵尾, 고라니 꼬리털로 만든 부채) 등이 그러한 것들이다.

더욱이 이 고분의 천정에 장식된 연꽃92은 고구려 안악3호분 천정에 장식된 연꽃97과 같은 '수련(睡蓮)' 계통의 꽃 장식으로 양자의 긴밀한 관계를 말해준다. 중국의 중원에서는 볼 수 없는 수련 계통의 연꽃 장식이 중국의 두 변방에서 동시에 발견되고 있다는 것은 예사로운 일이 아니다. 더욱 놀라운 것은 안악3호분 천정의 연꽃 장식은 4세기 말에서 5세기 초로 추정되는 주천 5호묘 천정의 연꽃보다 시기적으로도 앞설 뿐 아니라 그 장식성에 있어서도 훨씬 더 세련된 모습을 보여준다는 사실이다.

게다가 하서 지역과 고구려의 음악이 서로 닮아 있다는 것은 양 지역의 복합 문화의 유사성만으로는 설명할 수 없음이 분명하다. 이것은 다른 말로 하서 지역과

93 내몽골과 하서 지역을 연결하는 '고도(古道)'.

92 주천 정가갑 5호묘 천정의 연꽃 장식. 고구려 안악
3호분 천정의 하늘연꽃과 마찬가지로 수련의 특징
이 뚜렷하다.

고구려 사이에 어떤 형태로든 교류가 있었다는 것을 의미한다.

　이와 관련해서 주목되는 것이 하서 지역과 동북아 사이에 존재했던 고대의 루
트이다. 즉, 요서 지방과 내몽골을 거쳐 액제납기에 이른 다음 남하하여 장액에 이
르는 고대의 루트 외에, 만리장성 남쪽을 거쳐 지금의 영하회족자치구를 통과하
는 지름길이 있었던 것이다. '고도(古道)'[93][135]로 불리는 이 루트는 요서에서 평성
을 거쳐 오르도스(Ordos)ㅡ황하가 북상하여 휘감고 있는 거친 초원 지대로 흉노족
이래 유목민들의 본거지였다ㅡ를 가로지르는 만리장성 남쪽의 횡산(橫山), 안색
(安塞), 오기(吳旗), 고원(固原)을 지나 하서 지역에 이르게 되어 있다. 일찍이 내몽
골과 오르도스 지방에 있던 흉노족의 일파가 하서 지역에 거주하던 대월지를 내
쫓고 이 지역을 차지하면서 개척되었던 이 길이 '5호 16국' 이후 북방 민족들과 하
서 지역을 연결하는 중심 루트로 다시 부상한 것이다.

　따라서 당시 요서 지방에서 내몽골 지역을 통과해 곧바로 서역의 쿠차 등지로
가는 길과 함께 평성을 거쳐 고도를 통해 하서 지역으로 갈 수 있는 길이 열려 있
었던 셈이다. 특히 후자는 하서 지역과 고대 동북아의 교류를 촉진하였을 것으로

생각되며, 서량악과 고구려악의 유사성이나 정가갑 5호묘의 연꽃 장식은 이러한 교류의 산물이라고 할 수 있다. '십부기'의 고구려기에 중국 소수민족의 악기인 호로생이 들어가 있는 것 역시 하서 지역을 통한 남부 루트를 이해할 때만 설명이 가능하다. 사정이 이러할진대 하서 지역을 보는 우리의 시각 또한 동서 교류의 관점에만 머물러 있을 것이 아니라, 동북아와 중국 서북부 내지 서남이 지방 사이의 문화와 민족을 잇는 연결 루트로서 새롭게 재조명하는 것이 무엇보다도 절실하다고 하겠다.

우리 음악 속에 남아 있는 서역적 요소들

지금까지 살펴본 서역 음악의 고구려 전래 경로를 참고로 할 때, 백제의 서역 음악 또한 이들 쿠차와 하서 지역을 통해서 들어왔을 가능성이 높다고 할 수 있다. 다만, 고구려가 이들 지역과 지속적으로 교류를 했다면 백제는 간헐적으로 교류했을 가능성이 많다. 백제보다 고구려의 악기가 훨씬 더 풍부하다는 사실이 이를 말해준다. 두 지역이 모두 수만 리나 떨어져 있는 곳이고 보면 고구려인들이나 백제인들이 서역 음악을 얻기 위해 얼마나 애를 썼는지 알 수 있다. 두 지역을 왕래하려면 적어도 몇 달씩 걸리는 여정이 필요했을 것이기 때문이다.

사실 백제대향로의 서역 악기나 고구려의 서역 악기들을 보면서 무엇보다도 놀라웠던 것은 우리 선조들이 서역 악기들을 결코 낯설거나 이질적인 것으로 여기지 않았다는 점이다. 오히려 여타의 서역 문화와 함께 '우리의 것'으로 또는 '우리와 동류의 것'으로 받아들인 인상이 강하다. 이것은 당시 고구려나 백제 사람들이 서역 문화를 곧 자신들의 문화로 받아들였다는 것을 의미한다.

따라서 서역 악기에 대한 고구려인들과 백제인들의 이 같은 개방적인 태도는 어쩌면 그들이 노래하고 춤추었던 그 당시의 악곡과 가락, 장단, 양식에 대해서도 동일한 이야기를 할 수 있을지도 모른다. 그러나 고대 동북아 음악의 실상을 자세히 알 수 없는 지금 단정적으로는 말할 수 없다. 단지 우리의 전통음악을 현재의 서역 음악과 비교함으로써 고대 동북아 음악에 전해졌을 서역 음악의 향취를 가

늠해볼 뿐이다.

많은 이들이 지적하듯이 우리의 전통음악이 갖고 있는 가장 주요한 특징 중의 하나는 3박자, 좀 더 정확히 말하면 3분박(三分拍)[136] 계열의 음악이라고 말할 수 있다. 3분박이란 한 박자를 셋으로 나누어 한 박자 안에서도 '2 대 1' 또는 '1 대 2'의 비율로 나누어 연주하는 방식으로, 긴 호흡과 짧은 호흡의 나눔과 긴장과 휴식이 있는 것이 특징이다. 이러한 3박자와 3분박 형식의 음악은 기계적인 2박자나 4박류의 음악과는 근본적으로 다르다. 2박이나 4박류의 음악이 군대의 행군이나 기계적으로 반복되는 단순노동의 리듬을 반영한다면, 3박자와 3분박 계열의 음악은 놀이의 성격이 강한 춤과 율동을 전제로 하기 때문이다. 음악학자 이보형은 3분박에 기초한 '3박', 또는 '3박+2박' 계통의 음악이 우리나라 전통음악의 9할에 이르는 것으로 보고한 바 있다.[137]

우리 음악의 3박자와 3분박 음악의 기원에 대해서는 아직까지 확실하게 밝혀진 것이 없다. 하지만 우리의 고대 음악이 서역 음악의 영향을 많이 받은 것이 분명하고, 또 서역에도 3박자류의 음악이 적지 않은 것이 사실이므로 먼저 서역 음악과의 관계를 살펴보는 것이 순서일 것이다.

우리의 고대 음악은 조선조까지만 해도 기악보다는 가창에 기본을 두었던 것으로 알려져 있다. 지금은 가창 이상으로 기악이 성하나, 산조류에서 보듯이 우리 음악의 특징인 즉흥성과 자유로운 형식성은 여전히 지속되고 있다. 이러한 음악 정신의 자유분방함은 무속에 바탕을 둔 시나위류의 음악에서 가장 특징적으로 나타난다. 그와 함께 또 하나 빼놓을 수 없는 것이 우리의 고유한 각종 장단이다. 굿거리장단, 살풀이장단, 세마치장단, 중모리장단, 중중모리장단, 휘모리장단, 자진모리장단, 엇모리장단, 엇중모리장단, 타령, 동살풀이, 대풍류, 진양조장단, 청보장단 등 수많은 장단들이 그것이다. 이러한 장단은 시나위와 함께 우리 전통음악의 근간을 이루는 것이라 할 수 있다.

여기에 견주어 2박자 내지 4박자를 근간으로 하는 중국의 음악에는 우리 음악의 시나위나 장단과 같은 것이 없다. 그런데 중앙아시아에서 서아시아 지방에 이르는 광대한 지역의 음악적 특징으로 일컬어지는 '무캄(Mukam 또는 Makam)'을 보면 의외로 우리 음악과 매우 유사한 특징을 지니고 있음을 알 수 있다.[138] 본래 무

캄이란 각기 고유한 선법(旋法)의 음계에 기초한 일종의 고정 선율형(固定旋律型) 음악으로, 여기에 시나위풍의 즉흥성이 가미된 음악이다. 무캄이 없는 음악은 음악이 아니라고 할 만큼 서역 음악에서 이 무캄이 차지하는 비중은 거의 절대적이라고 할 수 있으며, 우리의 전통음악과 서역 음악의 분위기가 매우 유사한 것도 바로 이 무캄 때문이라고 할 수 있다. 중국의 음악학자 사아웅(社亞雄)이 지적하듯,[139] 이는 우리 음악이 그만큼 서역 음악에 가깝다는 것을 의미한다. 우리의 민요에 서역의 위구르 음악에서 흔히 볼 수 있는 활음(活音, 음을 약간 높이거나 낮추는 일종의 움직이는 음)과 같은 요소들이 널리 쓰인다는 사실 또한 양 지역의 음악적 유사성을 말해준다.

그와 함께 고구려와 백제에서 사용되었던 고대 피리의 지공이 쿠차와 마찬가지로 일곱 개였으며, 고구려 횡적의 지공 또한 쿠차와 마찬가지로 여섯 개였다는 사실 또한 주목할 부분이 아닐 수 없다.[140] 중국과 지공의 체계가 다르다는 것은 음률법이 서로 달랐을 가능성을 시사하기 때문이다. 그뿐만 아니라 백제 시대의 악곡 '정읍(井邑)'을 계승한 것으로 알려진 '수제천(壽齊天)'—일명 '빗가락정읍'이라고도 한다—에서 보는 것처럼 예부터 내려오는 우리의 향악(鄕樂)에는 계면조(界面調)라고 하는 독특한 조성(調聲)이 있는데,[141] 이것이 고대 중국 음악에는 없다.[142] 또 조선 말에 편찬된 『증보문헌비고(增補文獻備考)』의 「악고(樂考)」에는 신라의 음악이 중국의 음악과 달랐음을 지적하는 다음과 같은 대목이 있다.

> 오직 삼현삼죽(三絃三竹)이 신라에서 비롯되어 역대에 이를 바탕으로 한 소리(聲)와 악(樂)이 있어왔지만, 일찍이 (중국의) 율려(律呂)를 근본으로 하지 않았으니 그 악을 악이라고 할 수 있겠는가.[143]

한마디로 율려를 바탕으로 하지 않은 신라의 음악은 음악이라고 할 수 없다는 것이다. 그러나 신라 음악이 율려를 바탕으로 하지 않았다는 사실이야말로 그들의 음악이 중국의 음악(唐樂)과 달랐다는 것을 의미한다. 신라의 음악은 7세기 후반에 백제와 고구려가 멸망한 후 그들의 음악이 대거 유입되면서 크게 발전하였는데, 이는 신라악이 기본적으로 고구려와 백제 등 북방계의 음악을 기조로 하고

있었다는 것을 뜻하므로 그들의 음악이 중국의 율려와 다른 것은 지극히 당연하다고 할 수 있다.

그런데 주목할 것은 고구려나 백제의 음악에 커다란 영향을 미친 쿠차악이 중국의 전통적인 삼분손익법(三分損益法)과 구별되는 독자적인 음률법을 갖고 있었다는 사실이다. 북주 때 돌궐 황후를 따라 중국에 온 소지파(蘇祗婆)가 전한 쿠차의 음률법에 따르면,144 쿠차악은 순율(純律)을 주로 하되 오도상생률(五度相生律)과 사분의 삼음(四分之三音)을 함께 사용했다고 한다.145 이것은 대단히 중요하다. 왜냐하면 오늘날 우리의 궁중음악의 음률이 대부분 중국의 삼분손익법에 기초를 둔 데 반해서, 서역 음악의 영향을 받은 고구려, 백제의 음악이 과연 중국의 손익 삼분법에 기초를 둔 음률법을 사용했을지는 의문이기 때문이다. 오늘날 중국 신강 지역의 위구르인들이 사용하는 음률 체계가 고대 중국보다는 그 옛날 쿠차에서 사용되었던 순율이나 오도상생률, 사분의 삼음에 보다 가깝다는 지우칭바오의 보고는 그래서 더욱 소중하고 빛난다.

위구르 민족은 예부터 독자적인 음악과 풍부한 선율로 이름이 높은 민족이다. 몇 년 전 중앙아시아 초원의 음악을 돌아본 전인평 교수는 이 지역의 일부 장단이 우리의 것과 매우 흡사하다고 보고한 적이 있다.146 한마디로 고구려, 백제, 신라의 음률법이 오늘날의 음률법과 달랐을 가능성을 제기하는 것이라고 하겠다.

또 하나 우리의 관심을 끄는 것은 중앙아시아 투르크족의 박시(baxši 또는 baq-ši)147다.94 박시라면 샤만의 기능을 갖고 있으면서 동시에 악기를 연주하며 서사시를 낭송하는 서사가수(敍事歌手)로 유명한데, 과거 우리나라의 이북 지방에서 남자 무당을 가리키는 '박수'가 이와 유사한 기능을 갖고 있었던 것으로 알려져 있다.95 '박수'는 '박시', '박세' 등으로도 불렸는데,148 이는 박수무당이 투르크의 박시와 밀접한 관계가 있음을 뜻한다. 양자의 차이점이라면 전자의 주제가 주로 영웅신화인 데 반해서 우리의 경우는 무조신(巫祖神)이나 건국신화의 본풀이인 정도라고나 할까. 그러나 투르크족 박시가 영웅신화를 노래하게 된 배경이 이슬람교의 물라(mulla, 宗務者)한테 샤만의 직능을 빼앗긴 데서 비롯되었다는 점을 고려하면,149 투르크족의 박시 역시 고대에는 우리의 무당들과 동일한 창조 신화나 본풀이 계통의 서사무가를 구송했다고 보아도 좋을 것이다.150 투르크족 박시가 노래

94 서역의 박시 연주 모습. 반주악기로 북 대신 코비즈(kobyz)를 사용하며, 주로 영웅서사시 등을 노래한다.(Basilov, Vladimir N. ed., *Nomads of Eurasia*, Natural History Museum of Los Angeles, 1989에서)

95 황해도의 박사(박수)무당. 갑옷투구의 신옷을 입고 신칼(神刀)을 들고 있는 모습으로 속곳이 여장(女裝)인 점이 주목된다[아키바 다카시(秋葉隆), 『춤추는 무당과 춤추지 않는 무당』, 한울, 2000에서].

하는 영웅신화들이 샤만의 타계 여행을 소재로 하고 있는 점이 이를 뒷받침한다.

투르크족의 박시는 고대 투르크어나 고대 위구르어에서도 확인되고 있어[151] 그 연원이 매우 오래된 것으로 보인다. 주변의 민족들에게도 적지 않은 영향을 미쳐 몽골, 퉁구스, 중국 등에 박시(paksi) 또는 박사(博士, pak-ši)[152]와 같은 말을 남기고 있는데, 이 박시 문화가 언제 우리나라에 전해졌는지는 확실하게 알려진 바가 없다. 삼국 시대에 투르크족과 빈번하게 접촉했던 점을 고려할 때 아마도 그 무렵에 투르크족의 박시 문화가 남만주와 반도의 북부 지역에 전해진 것이 아닌가 추정해볼 뿐이다.

이런 여러 가지 점으로 볼 때, 우리의 고대 음악은 상당 부분 서역 음악의 영향 속에서 발전해온 것이 사실이라고 할 수 있다. 그러나 3박자와 3분박 같은 우리 음악의 특징을 서역 음악의 유입만으로 설명하는 데는 분명히 한계가 있다. 우리 음악에서 3박자류가 차지하는 비중이 서역 음악보다 훨씬 더 크기 때문이다. 일설로 북방 민족들의 기마 문화가 3박자 음악의

기원이라는 주장도 있지만,**153** 그 역시 만족할 만한 설명은 아닌 듯하다. 삼태극설도 마찬가지이다. 이른바 '3'수 체계가 3박자, 3분박을 낳았다는 것인데 지나치게 관념적이다. 오히려 3박자, 3분박의 기원은 우리 음악이 노동요보다는 '놀이'의 성격을 갖고 있는 데서 찾아야 하지 않을까 생각된다. '논다'는 것은 기계적인 행위에서 일탈하는 것이고, 호흡의 빠름과 느림, 긴장과 휴식이 함께하는 행위이기 때문이다. 옛날 부여계 사람들이 주야로 가무 '놀이'를 즐겼다는 사실이 그것을 잘 말해준다.**154**

그리고 보면 중국인들이 그처럼 고구려의 가무에 매료되었던 것은 고대 동북아의 독특한 3박자와 3분박의 춤과 음악이 한 원인이 되었는지도 알 수 없다. 고구려인들과 백제인들이 당시 어떤 음악을 연주했는지는 알 수 없지만, 그들이 사용한 악기로 보아 가무를 좋아하는 고대 동북아인들의 정서에 서역 악기의 다채로운 음색과 화성이 곁들여진 음악을 연주했을 가능성이 높기 때문이다. 겨울 철새인 다섯 마리의 기러기가 추는 전통적인 춤사위에 서역 악기의 연주가 함께 어우러진 백제대향로의 5악사와 5기러기의 음악이 그러하듯이 말이다.

제3장 고대 동북아의
　　　 연꽃 문화

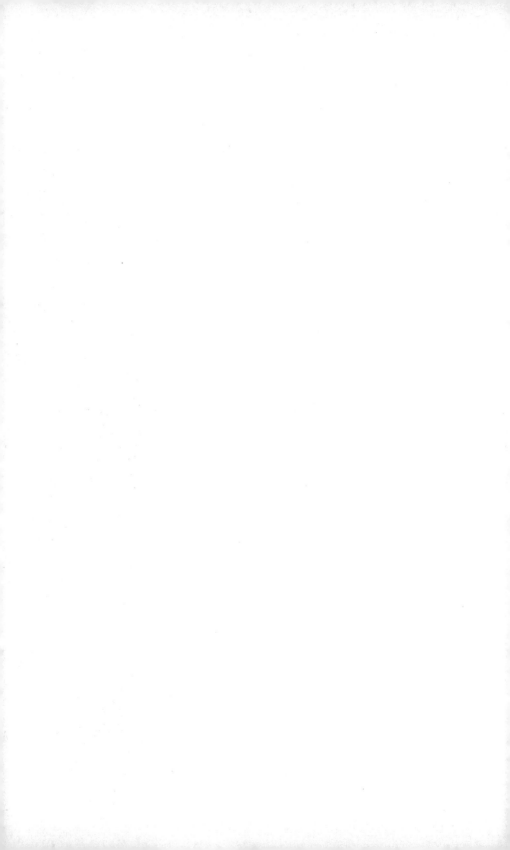

고구려 벽화를 가득 메운 수련

이제까지 우리나라의 고대 유물에 나타난 연꽃들은 으레 불교의 연꽃 문화로 치부되어왔다. 이러한 사정은 비단 우리나라만이 아니라 중국, 일본의 경우도 마찬가지였다. 20세기 초 불교 연구를 통해서 '동양학'[1]의 기틀을 세웠던 일본 학자들의 학문적 전통을 비판 없이 답습해오는 동안 연꽃 하면 불교를 떠올릴 만큼 연꽃에 대한 우리의 인식 틀은 불교적 시각으로 고정되었다. 백제대향로의 경우도 예외가 아니어서 향로가 공개되자 대다수의 학자들은 노신의 연꽃 장식을 불교의 연꽃으로 단정하고, 연화화생의 관념을 표현한 것이라고 주장하였다. 그러나 삼국시대의 연꽃 장식 중에 비불교적 연꽃 장식이 상당수 포함되어 있는 점을 고려하면 이러한 반응은 매우 성급하다고 하지 않을 수 없다.

실제로 고구려 고분벽화에는 불교의 연화화생도나 연화대(蓮花臺), 그리고 예불도 등 불교 의례와 관계된 일부 연꽃 장식 외에도[2] 불교 전래 이전부터 내려오던 고대 동북아의 연꽃 문화의 향취가 물씬 남아 있다.

이러한 사실은 연꽃이 무수히 장식된 무용총, 삼실총, 연화총, 감신총, 안악1호분, 덕화리 1, 2호분 등의 천정 벽에 일월(日月)과, 북두칠성을 비롯한 각종 별자리, 천상계(天上界)의 성수 등이 함께 장식되어 있는 점을 통해서 곧 드러난다.[96] 동시대의 중국 석굴 천정에 비천상 등 수많은 불교미술이 장식되어 있는 것과 달리 고구려 고분의 천상도에는 전통 신앙의 대상들이 중심을 차지하고 있는 것이다. 그뿐만 아니라 고구려 고분의 천상도에는 연꽃을 제외하면 불교와 관련된 도상이 거의 발견되지 않는다. 이것은 중국과 서역의 불교석굴 천정에 연꽃과 비천상, 불상 등이 함께 등장하는 것과 비교할 때 사뭇 대조적인 것이다. 따라서 천정 벽에 장식된 연꽃만을 가지고 고구려 고분 천상도의 세계를 불교의 내세를 표현한 것으로 간주하는 것은 잘못이며, 오히려 천정 벽에 무수히 장식된 연꽃이야말로 고구려 천상도의 한 구성 요소로 보는 것이 훨씬 더 자연스럽다.[3]

하지만 이제까지 이 문제에 대해서 진지하게 접근하는 학자들은 거의 없었다. 최근 전호태 교수가 고구려 벽화에 대한 괄목할 만한 연구 결과를 발표했지만,[4] 그 역시 불교의 도상학(圖像學)에 기초한 기존의 접근 방법을 답습함으로써 고대

96 고구려 무용총의 천정 벽. 별자리와 갖가지 성수들이 장식되어 있다.

동북아의 연꽃 문화의 실체를 규명하는 데는 실패하고 있다.

그런데 지난 1987년, 오랫동안 중국의 고고미술을 연구해온 일본의 하야시 미나오가 불교 전래 이전 중국에 독자적인 연꽃 문화가 있었다는 「고대 중국의 연꽃의 상징」[5]이라는 중요한 논문을 발표하였다. 그것은 이제까지 전통적인 연꽃과 불교의 연꽃을 혼동해왔던 중국과 한국, 일본의 학계에 새로운 준거점을 제시한 쾌거였다. 놀라운 것은 이런 획기적인 연구 성과가 있었음에도 불구하고 고대 동북아의 연꽃 문화를 규명하려는 노력이 국내 학계에서 거의 일어나지 않고 있다는 사실이다. 연꽃을 불교의 상징물로 보는 시각이 그만큼 팽배해 있는 까닭이리라.

그러나 뒤에서 보겠지만, 고대 동북아에는 엄연히 연꽃 문화의 전통이 존재한다. 그중의 하나가 바로 안악3호분이다.[97] 357년에 축조된 것으로 추정되는 이 무덤의 천정 중앙에는 고대 동북아의 태양의 '광휘'를 상징하는 커다란 연꽃이 장식

158

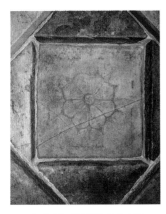
97 고구려 안악3호분 천정의 하늘연꽃.

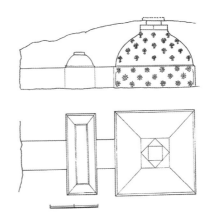
98 고구려 산연화총의 측면 모사도.

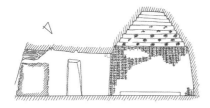
99 산성하 332호분. 천정 벽에 연꽃이 장식되어 있고
현실의 벽에는 '王(왕)' 자가 빽빽이 장식되어 있
다. 왕권과 연꽃 장식의 관계를 잘 보여주는 예 중
의 하나이다.

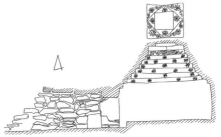
100 산성하 983호분. 천정 벽에 연꽃이 장식되어 있다.

되어 있다.6

　또 4세기 말에서 5세기 사이에 축조된 산연화총98이나 산성자 귀갑총을 보면
사방 벽에 온통 연꽃을 장식한 것을 볼 수 있으며, 5세기의 것으로 추정되는 집안
의 산성하(山城下) 332호분,99 산성하 983호분100 등 역시 천정 벽에 연꽃을 장식
하고 있다.7 이 가운데 산성하 332호분은 사방 벽을 구름무늬와 '임금 왕(王)' 자
로 빼곡히 장식하고 있는데, 장천2호분, 환인의 미창구 1호분, 감신총 등에서도 이
러한 '王(왕)'자문이 확인된다.8 이들 고분의 천정 벽에 모두 연꽃이 장식되어 있는
점으로 미루어 연꽃이 당시 왕권과 밀접한 관련이 있다는 것을 알 수 있다.9

　그런가 하면 4세기 말의 무용총에는 천정 벽(천상도)에 갖가지 신성한 동물들과
천인들, 별자리 등이 장식되어 있으며, 그 중간중간에 연꽃이 수없이 장식되어 있

다. 현실 안벽에 승려로 보이는 두 명의 삭발 인물이 보이기는 하지만, 적어도 천상도를 묘사한 천정 벽에는 불교적 요소라고 할 만한 것이 전혀 없다. 게다가 연꽃은 천정 벽에만 장식되어 있을 뿐 무덤 주인공의 생전의 생활상이 묘사된 사방 벽에는 보이지 않는다. 이러한 형태는 무용총과 비슷한 시기에 축조된 안악1호분 등도 마찬가지다.

따라서 고구려 고분에서 연꽃은 기본적으로 세속의 공간이 아닌 천상도의 일부로 장식되어 있다고 할 수 있으며,[10] 이러한 경향은 생활풍속도 대신 사신도의 비중이 커진 후기 고분들의 경우도 마찬가지다.

잘 알다시피 고구려에 불교가 전해진 것은 372년, 소수림왕 2년의 일이다. 5호 16국 중에서 강자로 떠오른 전진(前秦, 351~394)이 발해 연안을 차지하고 있던 전연(前燕, 337~370)을 공격할 때 고구려가 협력했던 일에 대한 보답으로 승려 순도(順道)와 함께 불경을 보낸 것이다. 그로부터 2년 뒤인 374년에 다시 동진으로부터 승려 아도(阿道)가 오자 이듬해인 375년에 처음으로 초문사(肖門寺)와 이불란사(伊弗蘭寺)를 창건하고 각각 순도와 아도를 머물게 하니, 『삼국사기』 「고구려본기」에는 이것이 해동(海東) 불교의 시초라고 적고 있다.[11]

그러나 불교가 고구려에서 본격적으로 퍼지기 시작한 것은 392년 고국양왕이 신하들에게 불법(佛法)을 숭신(崇信)하여 복을 구하라는 하교를 내린 뒤부터로 추측된다. 그의 뒤를 계승한 광개토왕이 이듬해인 393년에 한꺼번에 아홉 개의 사찰을 창건하는 대역사를 벌였기 때문이다. 따라서 고구려에 실질적으로 불교가 확산되기 시작한 것은 대략 4세기 말부터라고 할 수 있다. 그렇지만 이 경우에도 불교가 기존의 종교를 밀어내거나 대체하는 방식은 아니었다. 이러한 사실은 고국양왕이 불법을 숭상하라는 하교를 내리는 동시에 국사(國社)를 건설하고 종묘를 수리하라는 명을 내린 데서 잘 나타난다. 『삼국사기』의 이 부분을 인용하면 다음과 같다.

3월에 (왕이) 하교하기를, 불법을 숭신하여 복을 구하라 하였으며, 유사(有司)에게는 국사를 건설하고 종묘를 수리케 하였다(三月 下敎 崇信佛法求福 命有司 立國社 修宗廟).

국사는 고구려의 전통 신앙의 대상들을 모시는 곳이다.[12] 따라서 고국양왕의 하교 내용은 기존의 신앙을 그대로 유지하되 새로 불법을 받아들여 복을 구하라는 것으로 풀이할 수 있다. 게다가 '복을 구하라(求福)'는 그의 하교는 당시 고구려 왕실이 불교를 기복(祈福)의 대상으로 보고 있음을 보여준다. 따라서 왕실의 의도는 왕권의 강화를 위해 불교를 권장하고 있을 뿐 불교를 신앙의 대상으로 강제하고 있는 것은 아니라는 결론을 내릴 수 있다.

만일 왕의 하교가 신앙의 개종을 목표로 했다면 기존의 전통 신앙과 충돌이 불가피했을 것이다. 그러나 고구려 관련 사서에는 신불의 충돌이나 갈등에 대한 기사가 전혀 없다. 따라서 불교의 수용은 비교적 큰 갈등 없이 이루어진 것으로 보인다. 그리고 고구려 벽화에서 보듯이 불교가 고구려인들의 내세에 대한 신앙의 대상으로까지 발전했는가에 대해서는 회의적이다. 그렇게 보는 이유는, 우선, 고구려 고분의 천상도의 내용이 초기부터 후기까지 그다지 큰 변화가 없다는 점이다. 또 고구려 벽화에 연화화생과 같이 불교와 관계된 내용들이 나오는 경우에도 대부분 세속의 공간인 사방 벽에 그려져 있을 뿐 천상도의 영역에는 침투하고 있지 못하다. 실제로 고구려 벽화고분을 통틀어 불교 관계 내용이 천상도에까지 오른 것은 전체 90여 기의 고분 중에서 장천1호분과 삼실총 등 극히 소수에 지나지 않는다.[101] 그러나 이들 고분에도 천정 벽에는 예외 없이 일월성신(日月星辰) 등 전통적인 천상도의 내용이 가득 채워져 있다.

게다가 고구려 사회에서는 일부 승려들 외에는 화장(火葬)이 거의 행해지지 않았다. 이는 불교가 기복의 대상으로 받아들여졌을 뿐 사후 세계에 대한 신앙의 대상으로까지는 나아가지 못했음을 보여준다. 당연한 일이지만 무덤의 천정 벽에 그들이 죽어서 돌아갈 천상도를 그리고 있는 고구려인들에게 시신을 태우는 불교식 장례법은 매우 낯설고 이질적인 것으로 느껴졌을 것이다.

따라서 일부 고분의 사방 벽(세속의 공간)에 나타나는 연화화생도(蓮花化生圖)나 예불도(禮佛圖), 행향(行香, 향로를 들고 예불하러 가는 불교 의례) 등과 같은 불교적 장식미술에 대해서는 당연히 그 의미를 평가해야겠지만, 불교와 관계가 없는 천상도의 연꽃에 대해서까지 불교의 연화화생 관념을 적용하는 것은 지나친 비약이라고 할 수 있다. 그러한 잘못된 선입관은 자칫 연꽃 장식을 갖고 있는 고대의 유물이나

101 장천1호분의 전실 천정 벽의 벽화. 전통 신앙의 대상들과 함께 불상, 연화화생 등 불교 관계 그림이 그려져 있다.

유적을 불교가 전래된 372년 이후의 것으로 잘못 편년(編年)할 가능성마저 있다는 점에서 심히 우려되는 것이다.[13]

고구려 고분에 장식된 대부분의 연꽃이 불교의 연꽃이 아니라는 것은 연꽃의 형태를 통해서도 확인된다. 무용총이나 장천1호분의 천상도에 장식된 연꽃들을 보면 고구려의 연꽃들이 매우 독특한 형태를 하고 있음을 알 수 있는데, 잎이 유난히 뾰족한 것이 그것이다.[102] 이러한 연꽃 형태는 중국의 불교미술에서는 매우 드물다. 그리고 위의 안악3호분 천정에 장식된 연꽃을 자세히 살펴보면 연꽃의 뾰족한 꽃잎 사이에 초록색 꽃받침이 표현되어 있는데, 일본의 우에하라 가즈(上原和)에 의하면,[14] 이처럼 꽃잎 사이에 초록색의 꽃받침을 묘사하는 것은 고구려의 것이 유일하며, 수련을 표현하는 전형적인 방식이라고 한다. 이러한 수련의 표현 방식은 무용총, 장천1호분, 천왕지신총, 산연화총, 쌍영총, 덕화리 1호분 등 대표적인 연꽃 장식 고분에서 두루 발견된다. 따라서 고구려의 연꽃들은 거의 대부분 수련과(科)의 님파이아속(Nymphaea屬)에 드는 수련임을 알 수 있다.

이에 반해서 전통적인 불교의 연꽃으로 숭배되어온 붉은 연꽃(Raktapatmaya)은 수련과(科)의 넬룸보속(Nelumbo屬)에 든다. 이 연꽃은 수련과 달리 연잎이 크고 꽃

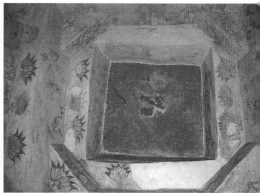

102 고구려 고분의 연꽃 장식. 왼쪽은 무용총의 천정 벽으로 연꽃이 화려하게 장식되어 있다. 오른쪽은 장천1호분의 천정 벽 중앙 부근의 연꽃 장식.

도 화려한 것이 특징이다. 또 꽃잎이 수련처럼 뾰족하지 않으며, 수련처럼 해가 뜰 때 꽃잎을 열었다가 해가 질 때 닫는 습성도 없다. 이 넬룸보속의 연꽃이 불교의 상징 꽃으로 전해지게 된 데는 석가모니의 연꽃에 대한 태도와 관련이 있다. 석가모니가 생전에 연꽃과 관련해서 언급한 것은 겨우 한두 번 정도로 알려져 있는데, 그 내용은 "물방울이 연잎에 매달리지 못하는 것처럼 탐욕에 집착하지 말라"라는 것이었다.[15] 그나마 석가모니의 이러한 비유는 베다 시대의 마지막 경전인『우파니샤드』에 자주 나오는 것이어서 그의 독창적 발언이라고 보기도 어렵다. 말하자면 인도에 전통적으로 내려오는 연꽃에 대한 비유를 들어 불교의 중요한 개념 중의 하나인 '착(着)'을 설명했을 뿐이라는 것이다.

이와 관련해서 일본의 연꽃학자 사카모토 유지(阪本祐二)는 다음과 같은 매우 흥미로운 사실을 제시하고 있다. 즉, 넬룸보속의 연꽃은 발한성(發汗性)이 있어 연잎에 물방울이 맺히는 반면 님파이아속의 수련은 발한성이 없어 연잎에 물방울이 맺히지 않는다는 것이다. 따라서 "연잎에 물방울이 매달리지 못한다"라는 불타의 비유는 수련이 아닌, 포말이 맺히는 넬룸보속의 연꽃을 전제로 하는 것이라고 한다. 이러한 그의 지적은 연잎에 나타나는 발한성의 유무라는 중요한 차이를 부각시켜줌으로써 고구려 벽화의 수련이 비불교적 연꽃 문화를 배경으로 하고 있음을 뒷받침해준다.[16]

103 장천1호분의 연화화생도. 연꽃잎의 모양새가 고구려 고분의 다른 연
꽃(수련)들과 다름을 알 수 있다.

104 이집트의 태양신 호루스. 매일 아침
수련 속에서 그 모습을 드러내며, 태
양배를 타고 천공을 여행한다.

확실히 고구려 벽화에 장식된 님파이아속의 수련은 그 화려하고 뾰족한 꽃잎의
모양만으로도 연화화생을 표현한 연꽃103과는 확연히 구별된다. 그뿐만 아니라
님파이아속의 수련이 고구려 고분벽화에 등장하는 연꽃의 80% 이상을 차지한다
고 볼 때, 일부 고분벽화에 그려져 있는 연화화생도나 연화대의 넬룸보속의 연꽃
을 근거로 고구려 벽화의 연꽃 전체를 불교의 연꽃 문화로 해석해온 그동안의 태
도는 심히 잘못된 것이라고 하지 않을 수 없다.

본래 수련은 아침에 태양이 뜰 때 잎이 벌어졌다가 저녁에 해가 질 때 잎이 오
므라드는 성질을 갖고 있으며―'수련(睡蓮)'이란 명칭은 여기에서 유래되었다―,
이로 인해 고대 이집트에서는 일찍부터 태양꽃으로 여겨졌거니와 태양신 호루스
(Horus)의 도상이 수련꽃 속에서 그 모습을 드러내는 형태로 되어 있는 것도 그 때
문이다.104 따라서 저들과 마찬가지로 일찍부터 태양숭배의 전통을 가지고 있는
고구려인들이 수련을 숭상했다는 것은 조금도 이상할 것이 없다.

한편 고구려 고분들 중에는 안악3호분 등에서 보는 것처럼 천정 중앙에 커다란
연꽃이 장식되어 있는 경우가 적지 않은데, 이처럼 고분 천정에 연꽃을 장식하는 풍
습은 기원후 1세기 중국에서 처음으로 그 모습을 나타냈다. 당시의 초기 불교에는
아직 이런 양식의 연꽃에 대한 개념조차 확립되어 있지 않았다. 따라서 고분 천정
중앙에 연꽃을 장식하는 풍습이 고대 동아시아의 고유한 연꽃 문화에 속한다는 것

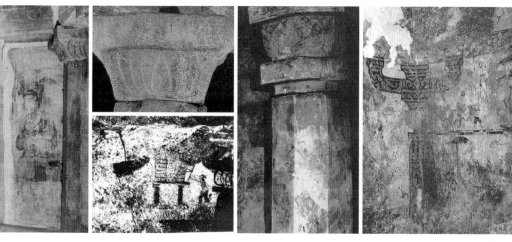

105 고구려 고분의 연꽃주두. 왼쪽부터 안악3호분, 태성리 1호분(2열 위), 팔청리고분(아래), 쌍영총, 수산리고분.

은 재론의 여지가 없다. 이처럼 고분 천정에 장식된 연꽃은 지상의 연꽃과 구별해 '하늘연꽃(天蓮)'으로 부를 수 있는데,17 이에 대해서는 뒤에 다시 언급할 것이다.

다만, 중국 한대의 고분 천정에 장식된 연꽃은 님파이아속의 수련인지 넬룸보속의 연꽃인지 구별되어 있지 않다. 이에 반해서 고구려 고분 천정의 연꽃은 모두 님파이아속의 수련으로 채워져 있는데, 이것은 고구려인들이 고분 천정에 장식한 연꽃이 수련임을 의식하고 있었다는 것을 뜻한다.

현재 이와 같은 수련 계통의 하늘연꽃으로서 고구려 이외의 지역에서 확인된 것은 중국의 서쪽 관문인 하서회랑의 주천에서 발견된 '주천 5호묘'의 천정에 장식된 하늘연꽃92이 유일하다. 이 주천 5호묘는 앞 장에서 지적한 것처럼 벽화의 분위기가 고구려 벽화와 매우 흡사하다. 중국 내륙에서는 찾아볼 수 없는 수련 계통의 하늘연꽃이 내몽골을 통해서 연결되어 있는 두 지역에서 특징적으로 나타난다고 하는 것은 양 지역의 악기들이 일치하는 것 이상으로 고무적인 일이 아닐 수 없다.

그런데 고구려 고분에는 우리의 관심을 끄는 또 하나의 중요한 수련 문화가 있다. 안악3호분, 태성리고분, 팔청리 벽화고분, 수산리고분, 쌍영총 등의 기둥에서 발견되는 고대 이집트의 '연꽃주두' 양식이 그것이다.105 연꽃주두는 신전이나 궁전 기둥의 상단을 연꽃으로 장식한 것을 말하며, 기원전 3000년경 이집트에서 처

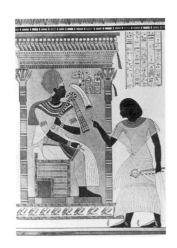
106 이집트의 연꽃주두.

107 쿠샨왕조의 카니시카왕 시대에 지어진 칼라다반 석굴 제1굴의 중앙정원 모사도. 페르시아풍의 건축양식에 인도에서 유입된 불상이 장식되어 있다. 기둥 상단에 앙련 형태의 연꽃이 장식되어 있다.

108 돈황석굴의 인도계 연꽃주두들. 복련과 속련 형태의 연꽃주두들이 주를 이루고 있다. 수나라 시대.

음 출현했다.106 기원전 2000년기 후반에 고대 서아시아에 전래진 연꽃주두는 다시 소아시아와 그리스 등지로 확산되었으며, 기원전 5세기에는 페르시아제국의 확장과 함께 중앙아시아와 인도에까지 전래졌다. 고구려의 연꽃주두는 그 양식으로 보아 페르시아 연꽃주두의 영향을 받은 중앙아시아 연꽃주두 양식이 전해진 것으로 추정된다.107 **18**

따라서 고구려의 연꽃주두는 고대 동북아의 대표적인 동서 문화 교류의 산물인 셈이다. 그런데 고구려의 연꽃주두는 동아시아에 전래된 연꽃주두 가운데서도 가장 초기의 것으로 알려져 있다. 안악3호분과 태성리 1호분의 연꽃주두가 4세기에 속하는 데 반해서 중국의 연꽃주두는 대체로 5세기 이후에 출현하고 있는 사실이 이를 말해준다. 게다가 고구려의 연꽃주두는 중앙아시아의 연꽃주두와 마찬가지로 앙련(仰蓮, 꽃잎이 위로 벌어진 형태) 형태로 되어 있으나 중국 것은 복련(覆蓮, 꽃잎이 아래로 벌어진 형태)과 속련(束蓮, 복련과 앙련을 한데 묶은 형태) 형태가 두드러진 인도의 연꽃주두108의 특징을 보인다. 따라서 중국과 고구려의 연꽃주두 사이에는 전래 시기뿐 아니라 계통적으로도 차이가 있다고 할 수 있다.

이처럼 고구려의 연꽃주두가 서역에서 들어온 수련 계통의 연꽃으로 이루어져 있다는 사실은 고구려 벽화의 특징인 수련 문화가 서역 수련 문화의 영향을 받았을 가능성을 제기한

다. 이미 서역 음악의 전래 과정에서 본 것처럼, 고구려의 천상도에는 빛과 밝음과 기쁨을 추구하는 서역의 영지주의적 전통이 일부 반영되어 있다. 고구려 고분의 천상도에 장식된 수련 역시 궁극적으로 빛과 광명을 상징하는 존재라는 점에서 어떤 형태로든 서역의 영향을 받았을 가능성이 크다.

그러나 앞에서도 언급한 것처럼 동북아에는 오래전부터 태양의 광명과 관계된 독자적인 연꽃 문화가 존재했으며, 그것은 고대 동북아인들의 세계관과 긴밀하게 연결되어 있다. 따라서 빛과 광명의 세계를 추구하는 서역의 영지주의적 전통이 고대 동북아의 연꽃 문화 발전에 자극과 촉매로 작용했을 가능성은 있으나 그것이 직접 고대 동북아의 연꽃 문화를 지배했다고는 생각되지 않는다. 이 점은 고대 동북아의 연꽃 문화와 그것에 담긴 세계관을 살펴보는 동안 분명하게 드러날 것이다.

불교 전래 이전의 연꽃 문화

연꽃은 호수나 강가의 얕은 물에서 피는 수련과의 다년생 구근초다. 백악기(1억 3500만 년 전)에 출현한 이래 무수한 종의 변이를 거듭하며 오늘에 이르렀으며, 기후가 온화하고 다습한 지역에서는 어디서나 잘 자라는 특성을 갖고 있다. 화석의 분포가 북위 65도선까지 올라가는 것을 보면 예전에는 북반구 거의 대부분의 지역에서 연꽃이 자생했던 것으로 보인다.[19] 그렇지만 잦은 빙하기를 거치는 동안 북반구의 연꽃들은 대부분 사라졌으며, 역사시대에 들어서는 이집트의 나일강 유역과 인도, 고대 중국과 동북아, 그리고 동남아시아에서 호주 북부에 이르는 지역과 북아메리카 남부에서 남아메리카 북부에 이르는 지역 등 비교적 다습한 온대와 아열대 지역에서만 자생하고 있다.

이들 지역 중에서 가장 찬란한 연꽃 문화를 꽃피웠던 것은 고대 이집트와 인도로 각각 독자적인 '연꽃주두'와 '연화화생'의 문화를 발전시켜 인류 문화에 커다란 영향을 끼쳤다. 고대 서아시아의 연꽃 문화에 적지 않은 영향을 미쳤던 이집트의 수련 문화는 기후변화로 현재는 거의 사라진 상태이며,[109] 서아시아의 카스피해 남부 지역, 투르키스탄 등지에서만 겨우 그 옛날 번성했던 연꽃 문화의 흔적을

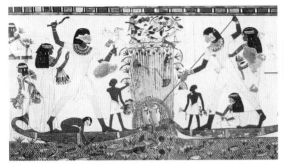

109 나일강의 수련 문화. 왼쪽은 이집트의 테베 서쪽에 있는 기원전 1380년경의 멘나(Menna) 무덤벽화의 모사도로 나일강의 수련이 잘 묘사되어 있다. 오른쪽은 수련을 머리에 장식한 이집트 여성들이 묘사된 석회판이다. 이집트 카이로박물관 소장.

엿볼 수 있다. 반면에 인도와 파키스탄 지역은 지금도 연꽃이 매우 성하다. 인도의 연꽃 문화는 원주민인 드라비다족의 연화화생의 관념이 아리안족의 태양숭배 문화와 결합되어 '연꽃좌'에서 태어나는 브라흐마(Brahma)의 우주 탄생 신화로 발전했으며, 불교의 '연화대'는 이 브라흐마의 연꽃좌와 고대 페르시아의 연꽃주두의 관념이 결합되어 간다라 지방에서 탄생한 것으로 알려져 있다.

고대 중국의 연꽃 문화로는 양자강 물가에 군집하여 자생하던 연꽃이 유명하다. 하지만 지금보다 온도가 고온 다습했던 상고 시대에는 오히려 황하 유역이 연꽃 문화의 중심지였다고 한다. 이를 뒷받침하듯 산동성 제남(齊南)에서는 지하 이탄층(泥炭層)에서 연꽃 씨앗이 무수히 발견되었으며, 황하 유역인 하남성 신정(新鄭)에서도 연꽃 씨앗이 출토된 바 있다.[20] 따라서 황하 유역에서 꽃을 피운 은주(殷周) 시대의 청동기에 연꽃 장식들이 자주 나타나는 것은 결코 우연이 아니다.

그뿐만 아니라 기원전 7세기, 기원전 6세기 춘추 시대에 완성된 『시경』의 「정풍(鄭風)」, 「진풍(陳風)」 등에 '늪에는 연꽃이 있네(隰有荷華)', '부들과 연꽃이 있네(有蒲菡萏)' 등의 구절이 있어 당시 정(鄭)나라, 진(陳)나라가 있었던 지금의 하남성 개봉 동쪽 땅에 연꽃이 자생하고 있었음을 알 수 있다. 그 당시 귀족들이 연지에 누대를 짓고 배에 악사와 무희를 싣고 연꽃을 따며 '채련곡(採蓮曲)'을 부르는 풍습이 널리 성행했는데, 제나라의 경공(景公, 기원전 547~기원전 490 재위)이 배에 궁녀들을 태우고 연꽃을 따며 부르게 했다는 채련곡이 송나라 때 곽무천(郭茂倩)이 편찬한

『악부시집(樂府詩集)』에 수록되어 있다. 그런가 하면 사천성 성도(成都)에서 출토된 한대 화상석136 중에는 물가에 연꽃과 꽃밥이 올라와 있는 그림이 묘사된 것들이 여러 점 있어 고대 동아시아의 연꽃 문화가 꾸준히 지속되었음을 알 수 있다.

일본에서도 연꽃 화석이 발굴된 적이 여러 번 있었는데, 가장 오래된 것은 일본의 북해도에서 발굴된 것으로 백악기 후기까지 올라간다. 규슈에서도 6300만 년 전의 연꽃 화석이 출토된 바 있으며, 교토에서는 1만, 2만 년 전 홍적세의 연꽃 씨앗이 출토된 적이 있다.21 특히 이 연꽃 씨앗은 지금의 일본 연꽃 품종 중 하나와 동일한 것으로 밝혀져 화제가 되기도 했다.

현재 동북아 지역에서 연꽃의 북방한계선은 일반적으로 북위 43도선—내몽골과 남만주가 여기에 든다—으로 알려져 있으나, 길림성 밖에 연지(蓮花泡)가 있었음을 전해주는 만주족(滿洲族)의 민간 고사가 있는가 하면22 북위 47도선에 위치해 있는 흑룡강성 동강현(東江縣)과 요하현(饒河縣)에서도 드물긴 하지만 연꽃과 연밥이 생산된다는 보고가 있는 것을 보면23 기후가 따뜻했을 때는 북만주에서도 연꽃이 피었을 것으로 생각된다.24

그렇지만 한반도를 포함한 고대 동북아의 연꽃 문화는 대체로 중국의 연꽃 문화의 연장선상에 있었다고 할 수 있는데, 이와 관련해서 특별히 우리의 관심을 끄는 것이 있다. 고구려의 무용총과 각저총 벽화에서 볼 수 있는 지붕 위의 연꽃봉오리 장식110 25과 안악3호분의 주인공이 앉아 있는 휘장 위의 연꽃 장식111이 그것이다. 모두 연꽃이 중앙과 좌우 세 곳에 장식되어 있는데, 지붕과 휘장 위의 이러한 연꽃 장식에 대해서는 아직까지 정확하게 알려진 것이 없다. 다만, 중국 산서성 장

110 지붕 위에 연꽃봉오리가 장식된 가옥. 왼쪽은 무용총, 오른쪽은 각저총.

111 안악3호분 주인공과 부인의 휘장 위에 세 송이의 연꽃이 장식되어 있다.

112 장치 분수령에서 출토된 기원전 5세기 동기 모사도 부분. 지붕 위에 연꽃 형태의 장식이 있다.

치(長治) 분수령(分水嶺)에서 출토된 전국 시대(기원전 403~기원전 221)의 동기(銅器) 조각112을 보면 건축물의 지붕에 그와 유사한 것이 장식되어 있어 지붕과 휘장에 연꽃을 장식하는 풍습이 전국 시대 이전부터 있었음을 알 수 있다.

그런데 흥미로운 사실은 이와 같이 휘장이나 지붕 위에 연꽃을 장식하던 풍습이 전국 시대 초나라의 애국 시인 굴원(屈原)이 남긴 『초사(楚辭)』에서도 확인된다는 점이다. 굴원의 시 「구가(九歌)」에 나오는 '지붕에 연꽃을 장식하고(荷蓋)', '연꽃으로 단장한 집(荷屋)' 등의 구절이 바로 그것이다.

> 물속에 궁실을 짓고,
> 아름다운 연꽃으로 지붕을 덮는다.
> 築室兮水中, 葺之兮荷蓋.(湘夫人)
>
> 향초(香草)를 엮어 담장을 치고 연꽃으로 지붕을 덮고,
> 두형풀로 울타리를 친다.
> 芷葺兮荷屋, 繚之兮杜衡.(湘夫人)

지붕을 연꽃으로 장식하는 이러한 풍습은 수레의 덮개에서도 발견된다. 「구가」

의 '하백(河伯)'조를 보면, 하백이,

> 연꽃으로 덮개를 장식한 물수레를 타고,
> 두 마리의 뿔 없는 용을 몬다.
> 乘水車兮荷蓋, 駕兩龍兮驂螭.

는 내용이 그것이다. 프랑스의 앙리 마스페로(Henri Maspero)는 일찍이 굴원의 『초사』에 등장하는 연꽃이 '수련'이라고 말한 바 있다.[26] 「구사」가 일종의 무가(巫歌)인 점을 고려하면 이처럼 지붕과 수레의 덮개를 수련으로 장식한 것은 '태양의 광명'을 받아 집과 수레를 상서롭게 하려는 일종의 주술적 행위라고 할 수 있다.[27]

마찬가지로 우리는 고구려의 무용총과 각저총의 지붕을 장식한 연꽃봉오리나 안악3호분 주인공 내외의 휘장을 장식한 수련 역시 무덤 주인공의 빈궁(殯宮)[28] 또는 생전에 내외가 앉아 있던 휘장을 환히 밝혀 그들의 혼령이 신성한 광명에 둘러싸여 있음을 보이기 위한 것이라고 할 수 있다. 고구려 고분 천정 벽에 장식된 연꽃도 마찬가지지만, 여기서 우리는 빈궁 지붕 위의 연꽃 장식이 우리의 무속에서 중요한 역할을 하는 '재생과 환생의 꽃'의 원형을 보여주는 것일 가능성을 생각해볼 수 있다. 이에 대해서는 뒤에 다시 논할 것이다.[29]

북한에서 발행한 『고구려문화』[30]에는 고대 동북아의 연꽃 문화의 또 하나의 특징인 '연꽃관(蓮花冠)'에 대해서 다음과 같이 언급하고 있다.

> 벽화에는 연꽃 모양으로 생긴 머리쓰개(冠) 등이 보인다. 연꽃 모양의 머리쓰개는 집안 다섯 무덤(오회분) 중의 제5호 무덤 천정 벽화 중 용을 탄 선인이 쓰고 있다.

이러한 연꽃관은 고구려 오회분 4호묘의 거문고를 타는 선인풍 인물의 머리 장식에서도 확인되고 있어,[113] 당시 고구려에서 널리 성행하던 풍습임을 알 수 있다. 연꽃관을 머리에 장식하는 풍습은 고대 중국에서도 발견되고 있는데, 한대의 기남화상석묘와 동진시대의 고개지(顧愷之)가 그린 〈여사잠도(女史箴圖)〉에 남아 있는 것들이 그러한 예들이다. 그 밖에 북위 시대의 용문석굴 빈양동 〈제후예불도(帝后

113 고대 동아시아의 연꽃관. a 기남 화상석묘. b 고개지의 〈여사잠도〉. c 고구려 오회분 4호묘. d 고구려 오회분 5호묘.

禮佛圖)〉에서도 더러 발견된다. 이상의 사례들은 비록 단편적이기는 하지만 고대 동북아에 고유한 연꽃 문화가 있음을 증거하는 것들이라고 할 수 있다.

고대 목조 건축물의 조정 양식

휘장이나 지붕 위에 연꽃을 장식하거나 연꽃관을 만들어 쓰는 것과는 약간 다르지만 고대 동아시아에는 '광명'의 연꽃과 관련된 중요한 건축양식이 있었다. 전국 시대 이래 고대 왕궁이나 신전 등 목조 건축물의 천정 결구 양식인 '조정(藻井)'양식이 그것이다. 조정 양식은 일반적으로 궁전이나 사당의 천정 중앙을 각종 마름이나 연꽃 등의 수련과 수초와 원형, 방형 등 각종 기하학적 도형으로 화려하게 장식하는 기법을 말한다. 흔히 천화판(天花板)이라고도 하는데, 이를 조정이라고 하는 것은 본래 천정 중앙의 수초를 장식한 공간이 마치 우물에 둘러쳐진 네모꼴의 난간(井幹)을 닮았기 때문이다.114 31 이러한 조정 양식은 지금도 궁전이나 사찰의 천정 장식에서 흔히 볼 수 있다.115

우에하라 가즈는 고대인들이 천정에 수초를 장식한 것에 대해서 목조 건축물의 화재를 방지하려는 주술적

114 고대 중국의 우물(井戶).

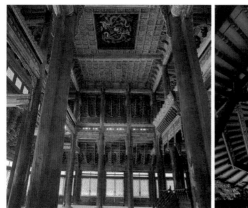

115 조선 시대 왕궁의 조정. 왼쪽은 경복궁 근정전(勤政殿)의 조정, 오른쪽은 창덕궁 청의정(淸漪亭)의 조정.

의미였다고 말한다.**32** 그러나 천정을 조정 양식으로 꾸민 데는 단순히 화재를 방지하려는 목적보다는 고대들인의 우주관과 보다 밀접한 연관이 있다.**33** 고대인들은 '집'을 단순히 실용적인 주거 공간으로 이해하지 않고 우주의 공간을 건축학적으로 재현한 일종의 소우주로 여겼다. 이러한 관념은 왕이 사는 궁전이나 신들을 모신 사당의 경우에 더욱 뚜렷하게 나타난다. 뒤에 보겠지만, 고대의 연꽃 장식은 용과 밀접하게 연관되어 있으며, 용은 수신(水神)으로 지상의 물과 천상의 물의 순환을 상징하는 존재다. 따라서 천정에 연못과 수초를 장식한 것은 지상의 연못에 대응하는 천상의 연못의 의미가 강하다고 할 수 있다.

그런데 이처럼 천정(天井)의 하늘연못에 수련과의 수초를 장식한 데는 또 다른 중요한 이유가 있다. 한나라 때의 장형(張衡, 78~139)이 그의 「남도부(南都賦)」에서 "순채, 마름, 가시연꽃, 그리고 수련, 연꽃 등 각종 수초는 광휘(華)를 머금고(藻茆菱芡 芙蓉含華)"라고 읊고 있는 데서 보듯이,**34** 수련과의 수초들은 일찍부터 '태양맞이꽃' 또는 '태양꽃'으로 불렸고, 이런 이유로 천정의 연못에 수련과의 수초가 장식된 것이다.

따라서 조정에 수련과의 수초를 장식하는 이유는 크게 두 가지로 정리할 수 있다. 하나는 지상의 연못에 대응하는 천상의 연못이기 때문이고, 다른 하나는 수련과의 꽃들이 태양의 광명 또는 빛을 상징하기 때문이다.

조정 양식과 관련해서 또 하나 주목할 것은 이러한 조정 양식이 오늘날의 궁전이나 사원의 단청(丹青) 장식의 기원을 이룬다는 사실이다. 오늘날에는 단청이라고 하면 주로 오방색을 기조로 한 장식 문양을 지칭하지만 본래 단청이란 조정에 다양한 수련과의 수초를 장식하는 것을 가리키는 말이었다. 게다가 이러한 수초문 단청은 천정 중앙의 조정을 장식하는 데 그치지 않고 천정의 도리, 처마, 서까래 등에까지 시문되었는데, 이러한 사실은 기원전 3세기 무렵에 쓰인 『회남자』「본경훈(本經訓)」의 다음 구절에 잘 나타나 있다.

큰 가옥과 궁궐에 방과 문이 줄을 이었고, 도리, 처마, 서까래 등에 교목(喬木)의 가지, 마름, 연꽃(芙蓉) 등의 수초를 조각하고 새겨 오색이 서로 경쟁하게 하였다.35

여기서 우리는 전국 시대에 이미 궁전이나 사당의 조정과 도리, 처마, 서까래와 그 끝 등에 교목의 가지나 각종 수련과의 수초들을 장식하는 단청 기법이 널리 사용된 것을 알 수 있다. 이것은 동아시아의 초기 단청이 불교미술에서 유래한 것이 아님을 증언한다는 점에서 중요한 의미를 지니고 있다.

같은 맥락에서 우리는 고대 사찰터에서 흔히 출토되는 연화문(蓮花紋) 와당(瓦當)116 또한 고대 목조 건축물의 단청 양식과 밀접한 관계가 있으리라는 것을 짐작할 수 있다. 그 이유는 수막새 기와에 장식된 연화문이야말로 목조 건축물의 서까래와 그 끝에 장식된 수초문의 연장선상에 있다고 할 수 있기 때문이다.

이를 뒷받침하는 것으로서 전국 시대의 와당 중에 연꽃 내지 수련과의 수초 문양이 장식된 예들이 확인되고 있다. 그중의 하나가 산동성 곡부(曲阜)에서 출토된 전국 시대의 와당117이다. 이 와당에 장식된 '사엽문(四葉文)'—사엽문은 전국 시대부터 한대 이후까지 널리 성행한 문양으로 연꽃 문양의 전신에 해당한다—계통의 문양을 보면 그 중앙에 연밥이 뚜렷하게 표현되어 있다.36 이는 이 와당의 문양이 연꽃 또는 수련과의 수초를 표현한 것임을 나타낸다.

따라서 우리나라와 중국, 일본 등에서 널리 성행한 연화문 와당은 사실 전국 시대 이래 목조 건축물의 도리나 서까래 등에 수련과의 수초를 장식하던 단청 문양이 지붕에 기와를 얹으면서 처마 끝에 걸친 수막새 기와에까지 확대된 것으로 보는 것이

116 부여 능산리 유적지에서 출토된 연화문 와당들.

옳을 것이다. 물론 불교가 널리 보급되면서 사찰의 단청에 연화문이 좀 더 집중적으로 사용되었을 가능성은 있지만,[37] 그렇다고 해서 연화문 와당이 본래 불교미술이라고는 말할 수 없는 것이다.

117 산동성 곡부에서 출토된 전국 시대의 와당. 가운데에 연밥이 표시되어 있어 이 꽃이 수련과에 속함을 알 수 있다.

그렇다면 어째서 초기에 궁전이나 사당에 장식되던 단청과 연화문이 불교의 사찰에까지 쓰이게 된 것일까? 여기서 우리가 명심해야 할 것은 고대 동북아에 전래된 불교는 중국이나 우리나라를 막론하고 모두 '왕실 불교'로서 왕실의 절대적인 비호 아래 전파되었다는 사실이다. 일본의 불교학자 다무라 엔조(田村圓澄)의 다음 말은 매우 시사적이다.

일반적으로 불교는 신앙이고 신앙은 정치와는 단절되거나 또는 정치에 등을 돌려야만 그 진면목이 드러난다고 생각할지 모르나 역사가 보여주는 사실은 반드시 그

렇지만은 않다. 고대의 불교는 동아시아 여러 나라에서 늘 정권을 목표로 하여 전래되었고, 또한 정권과 밀착되어 있었다. 이것이 불교 전래의 역사이고 실상이다. 그리고 이러한 전래 형태를 흔히 가람불교라고 한다. 황제나 국왕이 불교를 장악하였고, 황제나 국왕이 불교와 관계된 주요 내용을 결정하였으며, 그 의도에 따라서 불교가 전래되었다는 사실을 우선 알아둘 필요가 있다.[38]

사실 고구려나 백제, 신라, 일본의 불교는 모두 왕실을 중심으로 전파되었다고 해도 과언이 아니다. 이러한 사정은 중국도 마찬가지다. 따라서 왕실에 의해서, 왕실의 보호와 번영을 위해 발원된 사찰—불교의 신들을 모시는 집—이 궁전이나 사당의 건축양식을 근간으로 하여 지어졌으리라는 것은 불문가지다.

일부 전문가들을 포함해서 많은 이들이 단청이나 연화문을 불교에서 발원된 것으로 알고 있다든지 또는 불교의 고유한 양식인 것처럼 오해하는 것은 어느 면에서 고대 궁전이나 사당이 별로 남아 있지 않은 반면에 불교의 사찰들은 오래된 것들이 많이 남아 있는 것과 무관하지 않다. 또 연꽃이 불교의 상징 꽃처럼 회자된 점도 일부 작용했을 것이다. 그러나 조정과 서까래 등에 수련 계통의 수초문을 장식하던 풍습이 최소한 전국 시대까지 거슬러 올라간다는 사실을 고려하면, 사찰의 단청과 연화문 와당이 고대 동아시아 목조 건축물의 단청 장식으로부터 발전하였다는 것은 의문의 여지가 없다.

오늘날 삼국 시대의 궁궐이 남아 있지는 않지만, 옛 궁전터나 사찰터에서 연화문 와당이 다량으로 출토되는 것으로 미루어 삼국 시대 궁전의 서까래와 도리 등에도 연꽃, 마름 등의 단청 문양이 시문되었을 가능성이 높다. 비록 불교의 번성과 함께 불교의 연화문이 넘쳐날망정 그 바탕에는 고대 동북아의 연꽃 문화가 면면히 흐르고 있는 것이다.

하늘연못에 거꾸로 심은 연꽃

전국 시대의 조정 양식은 한대에 들어오면서 변화를 겪게 된다. 마름이나 연꽃 등

118 맨 왼쪽은 산동성 기남 화상석묘 천정의 조정 양식, 나머지는 그 모사도.

수련과 수초와 교목의 가지 대신 조정의 중앙에 커다란 연꽃을 장식하기 시작한 것도 그렇지만 서역풍의 말각 양식(또는 귀죽임양식)이 함께 나타나기 시작한 것이다. 그 구체적인 예를 우리는 〈도 118〉 후한 시대 산동성 기남 화상석묘 천정에서 볼 수 있다. 비록 궁전이나 신전이 아닌 고분의 천정이지만 동시대의 궁전이나 사당의 천정 양식을 엿볼 수 있다는 점에서, 그리고 그 당시 건축물의 조정에 장식되었을 연꽃 문양의 발전 과정을 살펴볼 수 있다는 점에서 기남 화상석묘 천정 양식은 특별히 중요한 의미를 갖고 있다.

〈도 118〉 기남 화상석묘 천정 양식을 보면, 가운데에 잎이 여덟 개인 꽃이 조각된 조정이 있고 그 양쪽에는 귀죽임 또는 말각 양식이 조형되어 있다. 말각 양식의 가운데는 격자문 형태로 되어 있다. 기남 화상석묘의 이러한 천정 양식과 관련해서 후한 때 왕연수(王延壽)가 노나라 궁전의 천정을 묘사한 「노영광전부(魯靈光殿賦)」에는 다음과 같은 흥미로운 구절이 있다.

천정은 비단을 바른 창과 같고, 둥근 연못(淵)과 방형의 정호(井戶)에는 연꽃을 거꾸로 심었네(天井綺疏 圓淵方井 反植荷蕖).³⁹

119 산동성 기남 화상석묘 천정의 말각 양식과 사
엽문.

우리는 이 인용문을 통해서 한나라 때
궁전의 조정에도 기남 화상석묘와 마찬
가지로 둥근 연못과 방형의 정호가 꾸며
져 있었고 거기에 연꽃이 거꾸로 심어져
있었다는 것을 알 수 있다. 비록 〈도 118〉
에는 위의 인용문에서 볼 수 있는 둥근 연
못은 없지만 여덟 잎의 꽃 양쪽에 있는 말
각 양식의 격자문은 인용문에 나오는 비
단 바른 창을 연상케 한다. 그리고 인용문의 '정호에 거꾸로 심은 연꽃'이란 표현
을 통해서 기남 화상석묘 천정의 조정에 장식된 붉은 꽃이 연꽃이라는 것을 확인
할 수 있다.

이를 좀 더 자세히 보자. 〈도 118〉의 가운데 여덟 잎 형태의 연꽃잎 모양새를 보
면 〈도 119〉의 조정에 장식된 '사엽문'[40]의 잎 모양과 같다. 따라서 〈도 118〉의 연
꽃은 사엽문이 중첩된 형태라고 할 수 있다. 이에 대해서 하야시 미나오는 사엽문
이 전국 시대 이래 한동안 연꽃의 상징으로 사용되었다고 말한다.[41] 그는 그 근거
의 하나로 위의 〈도 117〉에서 본 전한 시대의 사엽문 와당을 들고 있다.

한편 위에 인용한 「노영광전부」에 나오는 '연꽃을 거꾸로 심다(反植荷蕖)'는 구
절과 관련해서 3세기 말 장재(張載)는 다음과 같이 서술하고 있다.

연꽃을 둥근 연못과 방형의 정호(井戶) 중에 심는 것은 그 광휘를 위해서이다(種之
於圓淵方井之中, 以爲光輝).

이 구절은 수련 등의 수초를 궁전이나 고분의 천정에 장식한 것이 결코 목조 건
축물의 화재를 막기 위해서가 아니라 태양의 광휘(華)를 나타내기 위한 것임을 분
명히 해준다. 하야시 미나오는 이와 같이 궁전이나 고분의 조정에 거꾸로 심어진
연꽃을 특별히 '하늘연꽃'이라고 부르는데, 그 이유는 지상의 연못에 대응되는 천
상의 연못의 성격을 갖고 있기 때문이다.

그런데 앞의 〈도 118〉〈도 119〉에서 본 한대 고분의 천정 양식은 연꽃이 장식된

조정과 말각 양식이 나란히 장식되어 있다. 말하자면 한대의 조정 양식과 서역에서 들어온 말각 양식이 병립해 있는 것이다.

말각 양식은 제2장에서도 잠깐 언급하였지만 기원 전후에 동아시아에 전해진 것으로, 지금도 흑해 연안의 아르메니아 지방이나 이란 고원지대, 그리고 중앙아시아 산악 지대에서 목조 건축물의 천정 결구 양식으로 사용되고 있다.[83] [42] 속칭 정롱정(灯籠頂)이라고도 하며 독일어로는 라테르넨데케(Laternendecke, 등이 있는 천정)라고 부른다.[120] 본래 산악 지대의 목조 건축물에 통풍과 채광을 목적으로 설치한 것으로 알려져 있으나[121] 고대 신전이나 사원, 고분의 천정에 광범위하게 사용된 점으로 보아 통풍과 채광의 현실적 기능 이상의 종교적 또는 신화적 의미를 가지고 있는 것으로 생각된다. 현재까지 확인된 가장 오래된 것은 기원전 4세기경 이탈리아 페루기아 지방의 한 석조 고분 천정에 장식된 것이다.[43]

현재 동아시아의 말각 양식 중 가장 이른 시기의 것은 기원후 132년에 축조된 하남성 양성(襄城) 자구(茨溝)에 있는 한 전석묘(磚石墓)이며, 그 밖에 앞에서 언급한 산동성 기남 화상석묘와 하남성 밀현(密縣) 타호정(打虎亭)의 한묘(漢墓),[122] 그

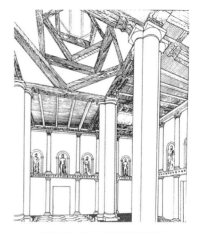

120 파르티아 니사(Nisa) 궁전의 말각 양식.

121 아르메니아 지방의 민간 말각 천정. 나무로 엮은 말각 천정의 초기 양식이 잘 나타나 있다.

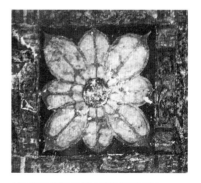

122 하남성 타호정 한묘 천정의 말각 양식.

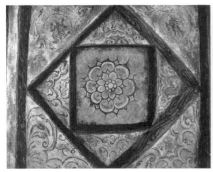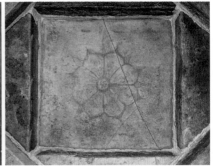

123 고구려 고분의 말각조정. 왼쪽은 안악3호분, 오른쪽은 쌍영총.

리고 강소성 서주(徐州) 지방의 후한 시대의 무덤 등이 알려져 있다.[44] 어느 것이나 서역에서 전래된 말각 양식과 고대 동북아의 조정 양식이 나란히 장식되어 있으며, 격자문이 함께 조각되어 있는 것이 특징이다.

그런데 이 한대의 천정 결구 양식과 관련해서 빼놓을 수 없는 것이 바로 고구려 고분 천정의 '말각조정' 양식이다.[45] 고구려 고분의 말각조정은 돌을 한 단 한 단 쌓아서 천정 벽을 좁혀나가다 마지막으로 그 위에 큰 돌을 덮어 마감한 뒤, 천정 중앙에 커다란 하늘연꽃을 장식한 것으로, 평면적이고 장식적인 중국의 말각 양식과 달리 천정을 최대한 높임으로써 실내 공간을 넓히는 동시에 천정 중앙에 장식된 하늘연꽃의 광휘를 극대화하는 효과가 있다. 우리는 이러한 말각조정의 결구 양식을 안악3호분, 집안의 무용총, 각저총, 삼실총, 마선구1호분, 산성하332호분, 산성하983호분, 장천2호분, 환인 지방의 미창구장군묘, 그리고 평양 부근의 안악1, 2호분, 감신총, 덕화리1, 2호분, 쌍영총, 동명왕릉, 성총, 진파리1, 4호분, 강서중묘 등에서 볼 수 있다.[123] 전체적으로 기남 화상석묘의 조정 양식에서 볼 수 있는 격자문이 없어진 대신, 고대 동아시아의 조정 양식과 서역의 말각 양식을 하나로 통합하여 새로운 말각조정 양식을 만들어낸 것이 특징이라고 할 수 있다.

그런데 고구려의 말각조정과 거기에 장식된 하늘연꽃과 관련해서 특별히 주목할 것은 그것이 전통적인 북방계 천상도의 한 부분으로 통합되어 있다는 점이다. 이것은 매우 중요하다. 왜냐하면 북방 민족들의 천상도란 그들이 죽어서 돌아가야 할 타계로서 신앙의 대상이기 때문이다. 이런 관계로 고구려 고분의 말각조정은

단순히 궁전이나 고분 천정을 꾸미기 위한 장식이 아니라 고구려인들의 천상도의 구조, 즉 하늘의 여러 층의 권역을 나타내는 실질적인 기능을 갖고 있다. 고구려 고분 천정 벽의 각 층마다 일월성신과 무수한 연꽃, 각종 신수, 그리고 천인 들이 장식되어 있는 것도 바로 그 때문이다.

이에 반해서 중국인들에게 천상도에 대해서 갖고 있는 의미는 신앙의 대상으로서보다는 우주를 지배하는 천제가 계신 곳을 나타내는 신화적인 의미가 강하다.[46] 따라서 고구려의 말각조정을 단순히 서역의 말각 양식과 고대 동아시아의 조정 양식을 결합한 것으로 이해하는 것은 그 중심을 놓치는 것이다. 오히려 북방계의 천상도를 중심으로 두 양식을 통합함으로써 '말각조정'이란 새로운 양식을 만들어냈다고 보는 것이 옳을 것이다.

안악3호분의 예에서 보듯이 4세기에 이미 그 모습을 드러내고 있는 고구려의 말각조정은 이후 북위의 불교미술을 대표하는 산서성 대동시의 운강석굴을 비롯하여 돈황석굴, 병령사 석굴 등 중국의 주요 석굴사원과 쿠차의 키질석굴의 천정124 등의 결구 양식으로 채용되었다. 심지어 서투르크족의 지배하에 놓여 있던 아프가니스탄의 바미얀 석굴(6~9세기)에서도 이러한 말각조정 양식을 볼 수 있

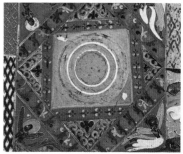

124 중국 석굴사원의 말각조정. 위는 운강석굴 제10굴 천정의 말각조정 장식으로 고구려 고분과 달리 평면적 장식이 두드러진다. 아래는 돈황 제435굴 천정의 말각조정. 북위 시대.

125 아프가니스탄 바미얀 석굴 제5굴의 말각조정. 식물문을 중심으로 그리핀이 사방에 장식되어 있다.(Klimburg-Salter, Deborah, *The Kingdom of Bamiyan: Buddhist Art and Culture of the Hindu Kush*, Naples-Rome, 1989에서)

다.125 고구려에서 완성된 말각조정 양식이 역으로 중국과 중앙아시아의 천정 결구 양식에 커다란 영향을 미치고 있는 것이다.

천제를 상징하는 연꽃

앞에서도 언급했지만, 고구려 벽화고분들의 천정 벽에는 일월상과 북두칠성, 남두육성(南斗六星) 등의 갖가지 별자리,47 그리고 사신도 등 하늘의 신성한 동물과 수련 계통의 연꽃 들이 무수히 장식되어 있다. 이른바 '천상도' 또는 '천궁도(天宮圖)'라고 하는 것으로, 안악3호분, 무용총, 삼실총, 안악1호분, 덕흥리고분, 장천1호분, 쌍영총, 덕화리 1호분, 안악2호분, 약수리고분, 진파리 1, 4호분, 통구사신총, 오회분 4, 5호묘 등의 천정 벽이 그 대표적인 것들이다.

이들 고구려 고분 가운데 특히 안악3호분, 덕흥리고분, 쌍영총, 덕화리 1호분, 안악2호분 등의 천정 중앙에는 커다란 하늘연꽃이 장식되어 있는데, 마치 주위의 일월성신과 사신 등을 거느리고 있는 느낌이 들 정도로 천상도에서 중심적인 위치를 차지하고 있다.

이와 관련해서 우리의 관심을 끄는 한대의 연와(煉瓦)가 있다. 〈도 126〉에서 보듯이 가운데의 사엽문을 중심으로 사방에 사신도―좌청룡, 우백호, 남주작, 북현무―가 장식되어 있다. 사엽문이 연꽃의 전신임을 고려할 때, 사엽문을 둘러싼 사신도의 구도는 고구려 벽화에서 볼 수 있는 하늘연꽃과 사신도의 모습과 정확히 일치한다.

이러한 연와의 장식 문양의 의미를 보다 잘 보여주는 것이 바로 한대의 청동거울(銅鏡)이다. 중국의 청동거울은 본래 북방 민족들의 청동거울의 영향을 받아 생겨난 것이지만, 전국 시대 말 중국 나름의 독자적인 청동거울의 영역을 개척함으로써 그 후 동아시아 청동거울의 역사에 커다란 영향을 끼쳤다.

126 한대의 연와에 장식된 사엽문과 사신도.

한대의 청동거울 가운데, 1956년 섬서
성 화음현(華陰縣)에서 출토된 청동거울
〈사신규구경(四神規矩鏡)〉[127]을 보면 뒷면
중앙에 사엽문이 있고 그 주위에 사신도
가 장식되어 있어 앞의 연와와 동일한 구
성을 보이고 있다. 그 밖에 연와에는 없는
'♣'자형 도상[48]과 태양의 일광을 상징하
는 톱니 형태의 거치문(鋸齒文) 등이 장식
되어 있는 것을 볼 수 있다.

127 한대의 청동거울 사신규구경. 중앙의 사엽문
둘레에 사신도가 장식되어 있다. 중국 섬서역
사박물관 소장.

여기서 우리는 위의 청동거울 뒷면의
사엽문을 연꽃으로 대체하면 놀랍게도
고구려 고분 천정의 하늘연꽃과 사신도
의 원형이 되는 것을 알 수 있다. 그렇다
면 고대 동아시아의 궁전이나 고분의 천
정에 장식된 하늘연꽃은 구체적으로 무
엇을 상징하는 것일까?

128 산동성 제남시 대관원 화상석 무덤의 전실 천
정에 장식된 화상석 탁본. 중앙의 사엽문 형태
의 연꽃 좌우에 일월이 새겨져 있다.

고구려 고분에서 보듯이 하늘연꽃은
천상도의 중심에 자리하고 있다. 이와 비슷한 예는 후한 시대 산동성 제남시 대관
원 화상석(大觀圓畵像石) 무덤 천정 장식[128]에서도 보인다. 사엽문 형태의 연꽃이
일월의 한가운데에 자리하고 있는 것이다. 그런데 『사기』「천관서(天官書)」를 보면
동궁(東宮)은 창룡, 서궁(西宮)은 백호, 남궁(南宮)은 주작, 북궁(北宮)은 현무가 머
무는 곳이라고 기술한 뒤 중궁(中宮)에 대해서 다음과 같이 기술하고 있다.

중궁은 천극성(天極星)으로 그중에서 제일 밝은 것은 태일(太一)이 상주하는 곳이
다.[49]

『사기』「봉선서(封禪書)」에 의하면 태일은 천신 중에서 제일 귀한 자를 말한
다.[50] 그리고 장수절(張守節)은 『사기정의(史記正義)』에서 태일이 '천제의 별명'이

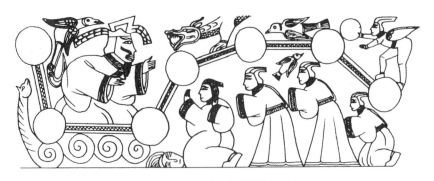

129 산동성 무씨 화상석(武氏畫像石)의 북두칠성. 천제의 수레로 형상화되어 있다.

라고 말한다. 따라서 태일은 곧 천제를 가리키는 말임을 알 수 있다. 그리고 천극
성은 작은곰자리를 가리키는 말이다. 오늘날은 북극에서 약간 비껴나 있지만 한
대에는 이 별자리의 연장선상에 북극성이 있었던 것으로 알려져 있다. 천제는 이
곳에 머물며 북두칠성―천제의 수레(帝車)―을 타고 사방위를 순력하는 것으로
되어 있다.129

따라서 하야시 미나오는 한대의 청동거울 중앙에 장식되어 있는 사엽문을 천제
가 있는 중궁의 또 다른 상징적 표현이라고 말한다.51 이것은 사엽문의 연장선상
에 있는 하늘연꽃이 곧 천제가 있는 중궁, 곧 천극을 나타낸다는 것을 뜻한다. 그
런가 하면『진서(晋書)』「천문지(天文志)」에는 다음과 같은 구절도 있다.

> 천제 위에는 다시 9성(九星)이 있어 이를 화개성(華蓋星)이라고 하는데, 천제의 옥
> 좌를 위에서 덮고 있다.52

여기서 화개성은 왕의 옥좌를 가리는 연꽃 천개(天蓋, 가림막)를 천체에 투영한
개념이다. 따라서 고대 중국인들은 천상도의 중심에 천제가 사는 중궁이 있고, 거
기에 '하늘연못'이 있으며, 천제는 이 중궁의 연꽃 천개 아래 앉아 천지 만물을 주
재한다고 생각했음을 알 수 있다.

그뿐만 아니라 고대 중국인들은 조정, 즉 천상도의 중심에 위치한 하늘연꽃의
정(情)이 지상에 내려와 지상의 연꽃을 낳게 했다고 믿었던 것 같다.53 그러한 이

130 천왕지신총의 천상도에 묘사된 천왕. 고구려인들은 중국의 천제 관념과 함께 북방 계통의 천상의 최고 신인 천왕을 함께 숭배했던 것으로 보인다.

유로 그들은 궁전과 고분 천정에 연꽃을 거꾸로 심었으며, 지상의 왕은 이 천상의 하늘연꽃의 정을 받아 세상을 비추고 다스리는 자로 여겨졌다. 이것이 고대 중국의 궁전과 고분 천정에 장식된 연꽃의 의미다.

이러한 하늘연꽃의 관념은 일단 위의 한대의 청동거울과 동일한 구조를 갖고 있는 고구려 고분의 천상도에도 똑같이 적용된다고 할 수 있다. 그러나 주의할 것은 고구려인들은 중국인들처럼 신화적인 우주의 대상으로서 이해한 것이 아니라 죽어서 돌아가야 할 타계로서 여겼다는 점이다. 이런 이유로 하늘연꽃만 천정에 덩그러니 장식되어 있는 한대의 천상도와 달리, 고구려의 천상도에는 중앙의 하늘연꽃을 중심으로 그 둘레에 일월성신과 사신도, 28수의 별자리, 그리고 천상계의 최고의 신인 천왕(天王)[130]과 각종 신수, 그리고 천인 들의 모습이 그려져 있다. 그러므로 고구려 고분의 하늘연꽃은 단순히 천제가 머무는 중궁의 상징이 아니라 이 세상과 타계를 두루 밝히는 광명의 근원으로서, 그리고 뭇 신령들의 중심으로서 천상도의 중앙에 존재하는 것이다.

이처럼 고구려 고분의 하늘연꽃은 중국인들과 그 기본 개념을 공유하면서도 그들과는 또 다른 우주관과 신령 세계의 의미를 함축하고 있다.

한편 고구려 고분 말각조정의 중앙에 장식된 하늘연꽃은 이른바 불교의 '광명의 연화', '생명의 연화'로서 중국의 석굴사원의 천정을 화려하게 장식하고 있는데,[54] 우리는 이러한 예들을 중국의 운강석굴, 돈황석굴 등의 천정 장식에서 만나볼 수 있다. 그러나 이들 사원의 조정에는 고구려의 천상도와 달리 일월성신과 사신도가 빠져 있다. 그리고 고구려의 천상도에 자주 등장하는 신성한 동물들도 불법을 수호하는 동물들로 대체되어 나타난다. 한마디로 고구려의 천상도가 불교의 이상 세계로 전화되어 있는 것이다.

그러나 고구려 고분에서 보듯이 고대 동북아의 하늘연꽃 개념은 독자적인 발전을 계속하며, 이러한 사실은 요(遼), 금(金), 원대(元代) 북방계 천상도의 중심에 장식된 하늘연꽃을 통해서 확인된다.[131] **55** 이것은 고대 동아시아의 연꽃 문화가 불교의 보급과 함께 사원의 불교미술로 발전해가는 동안에도, 고구려식 천상도와 그 중심에 채용된 하늘연꽃 관념이 북방민족들 속에서 후대까지 지속되었음을 뜻한다.

131 요나라 때의 성상도(星象圖). 12궁도의 중심에 하늘연꽃이 장식되어 있고, 12궁도와 하늘연꽃 사이에는 28수의 별자리가 묘사되어 있다. 그뿐만 아니라 하늘연꽃의 중앙에는 거울이 상감되어 있다.

백제 동탁은잔의 하늘연꽃

고구려만큼 뚜렷하지는 않지만 백제에도 하늘연꽃의 관념이 있었음을 보여주는 중요한 유적이 있다. 부여 능산리 벽화고분이 그것이다.**56** 백제대향로가 출토된

132 부여 능산리 벽화고분 천정의 하늘연꽃. 주위에 흐르는 구름 문양이 장식되어 있다.

133 부여 능산리 벽화고분 서벽의 백호. 백호 주위에 흐르는 구름 문양이 장식되어 있다.

능산리 유적지의 오른쪽 고분군에 속해 있는 이 횡혈식 석실무덤은 백제 성왕의 무덤으로 추정되는 것으로,57 석실분이라는 점을 제외하면 공주 송산리 무령왕릉과 거의 동일한 양식이다. 고분의 천정은 수평으로 되어 있으며 흐르는 구름 문양(流雲文)과 함께 일곱 개의 하늘연꽃이 화려하게 장식되어 있다.132 58 또 동쪽과 서쪽 벽에는 각각 청룡과 백호가 그려져 있다.

그런데 천정의 하늘연꽃들 사이에 그려진 구름 문양을 자세히 보면 백제대향로의 테두리에 장식되어 있는 류운문59의 기본 문양과 동일한 것을 알 수 있다. 이러한 구름무늬는 서쪽 벽에 그려진 백호(白虎)의 배경에서도 확인된다.133 한편 사신도는 공주 송산리 6호분에서도 발견된 바 있어 당시 백제에서도 사신도가 두루 장식되었음을 알 수 있거니와 우리는 벽화에 남아 있는 이러한 연꽃, 사신도, 구름 문양 등을 통해서 당시 백제에도 천상도 관념이 있었음을 예상할 수 있다.

하지만 벽화가 그려진 백제의 무덤은 능산리 벽화무덤을 제외하면 별로 알려진 것이 없다. 따라서 백제의 천상도에 관한 보다 자세한 내용은 알 길이 없다. 다만, 고령에 있는 가야 시대 벽화무덤의 천정에 장식된 하늘연꽃이 고구려보다는 백제의 영향이 뚜렷하다고 하므로,60 고구려만큼은 아니었다고 해도 백제에서도 연꽃

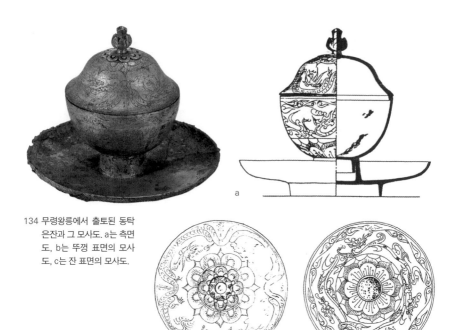

134 무령왕릉에서 출토된 동탁
　　은잔과 그 모사도. a는 측면
　　도, b는 뚜껑 표면의 모사
　　도, c는 잔 표면의 모사도.

장식이 꽤 풍미했었음을 짐작할 뿐이다.

　그런데 벽화는 아니지만 백제인들의 하늘연꽃에 대한 관념을 보다 잘 알 수 있는 중요한 유물이 있다. 1971년 무령왕릉에서 출토된 〈동탁은잔〉이 그것이다.134 제기로 사용된 것으로 보이는 이 은잔은 뚜껑과 잔, 그리고 받침으로 이루어져 있으며, 전체 높이가 불과 15cm밖에 안 되는 작은 기물이다. 그러나 기물 전체에 연꽃, 용, 봉황, 사슴 등 갖가지 동물과 산악도, 그리고 톱니 모양의 태양문(鋸齒文) 등이 세선(細線)으로 섬세하게 장식되어 있어 일찍부터 학계의 주목을 받아왔다.

　이 동탁은잔의 뚜껑과 잔에 새겨진 그림들을 자세히 살펴보자.

　먼저 뚜껑 겉면을 보면 중앙에 수련 형태의 연꽃이 이중으로 장식되어 있고 그 위에 연꽃 형태의 손잡이가 달려 있다. 뚜껑 가장자리에는 산악도가 빙 둘러서 장식되어 있으며 산에는 사슴 한 마리와 식물들이 묘사되어 있다. 그리고 산악도와 중앙의 연꽃 사이에는 허공을 나는 두 마리의 봉황이 양쪽에 그려져 있다.

　잔의 하단에 수련 형태의 연꽃이 있고 그 둘레를 세 마리의 용이 감싸고 있다.

그리고 그 위에는 고형(古形)의 양식화된 ∞자 형태의 류운문이 장식되어 있다.

이 동탁은잔의 장식과 관련해서 무엇보다도 우리를 놀라게 하는 것은 장식 문양의 기본적인 구성이 백제대향로의 구성과 일치한다는 점이다. 이러한 사실은 동탁은잔의 뚜껑과 잔에 그려진 내용과 백제대향로의 구성을 비교해보면 단번에 드러난다. 즉, 동탁은잔 뚜껑의 산악도는 백제대향로 뚜껑의 산악도에 대응되며, 동탁은잔의 산악도 위 봉황 역시 백제대향로 산악도 위에 배치된 봉황과 일치한다. 그리고 동탁은잔의 산들은 세 개의 봉우리가 중첩된 형태로 되어 있는데, 이는 백제대향로의 산악도가 삼산형 산[61]들로 이루어진 것과 같다. 심지어 산의 테두리에 빗금이 그어진 것까지 양자가 동일하다.

동탁은잔의 잔에 장식된 '연꽃과 용'의 주제 또한 백제대향로의 '연꽃과 용'의 주제와 기본적으로 일치한다. 용과 연꽃이 산악도 아래의 물가 내지 수중계를 상징한다는 점에서도 같다. 동탁은잔의 연꽃과 백제대향로의 연꽃이 모두 여덟 잎을 기본으로 하고 있는 것 역시 일치한다. 다만, 동탁은잔은 세 마리의 용이 잔의 연꽃을 감싸고 있는 형태이나 백제대향로는 한 마리의 용이 노신의 연꽃을 물고 비상하려는 모습이라는 점에서 약간의 차이가 있다. 그러나 양자 모두 연꽃과 용의 상징체계로 되어 있다는 점, 그리고 용이 연꽃을 보호하거나 호위하는 위치에 있다는 점에서는 차이가 없다. 따라서 양자는 기본적으로 같은 주제를 표현하고 있다고 할 수 있다.

양자의 유사성은 여기서 그치지 않는다. 동탁은잔의 잔 상단에는 ∞ 자 형태의 류운문이 장식되어 있는데, 이 또한 백제대향로 본체의 테두리에 장식된 ∞ 자 형태의 류운문과 기본적으로 동일한 양식에 속한다.[62] 동탁은잔에는 테두리가 없어 잔 상단에 표현되어 있지만, 이 ∞ 자 형태의 류운문이 백제대향로 테두리의 류운문과 같은 의미를 갖는다는 것은 ∞ 자 형태의 류운문이 위쪽의 산악도와 아래쪽 연꽃의 중간에 위치해 있다는 점에 의해서 분명하게 드러난다.

따라서 비록 한쪽은 그릇이고 다른 쪽은 향로라는 기물상의 차이는 있지만 양자의 구성은 기본적으로 동일하다고 말할 수 있다. 그런데 동탁은잔은 525년 무령왕릉에 수장된 유물이다. 따라서 백제대향로의 구성이 이처럼 동탁은잔의 구성 내용과 일치한다는 것은 백제대향로를 제작한 장인들이, 동탁은잔이 무령왕릉에 수

장되기 전에 본 적이 있거나 그 구성 내용을 익히 알고 있었다는 것을 의미한다. 왜냐하면 동탁은잔은 그 뒤 백제에서 영원히 사라졌기 때문이다.

그런데 우리는 동탁은잔에서 또 하나 중요한 사실을 발견하게 된다. 바로 동탁은잔의 연꽃이 '광휘의 연꽃'이라는 사실이 그것이다. 동탁은잔에 장식된 연꽃의 이러한 의미는 뚜껑 중앙에 장식된 연꽃의 성격에서 명백하게 드러난다. 즉, 뚜껑 중앙의 연꽃은 가장자리의 산악도나 그 위에 있는 봉황들보다도 높은 천공에 위치해 있는데, 이는 부여 능산리 벽화무덤이나 고구려 고분 천상도의 중앙에 장식된 하늘연꽃에 정확히 견주어지는 점이다.

따라서 비록 동탁은잔에 고구려의 천상도와 같은 일월성신과 사신도 등이 표현되어 있지는 않지만, 뚜껑 중앙의 연꽃이 '광휘'를 상징하는 하늘연꽃이라는 것을 어렵지 않게 알 수 있다. 그리고 이러한 사실로부터 우리는 뚜껑 중앙의 연꽃에 상응하는 잔의 연꽃의 성격 또한 하늘연꽃의 광휘를 받아 세상을 환히 밝히는 지상의 광휘의 연꽃이라는 것을 확인할 수 있다.

135 백제대향로의 노신에 장식된 연화도와 연꽃을 입에 물고 비상하는 용.

다만, 백제대향로의 산악도 위에는 광휘의 하늘연꽃이 표현되어 있지 않다. 그저 노신에 연꽃이 장식되어 있을 뿐이다.135 그러나 백제대향로와 동탁은잔의 구성 내용이 기본적으로 일치하고, 백제대향로의 노신에 장식된 연꽃이 동탁은잔의 잔에 장식된 연꽃에 대응한다는 점을 고려할 때, 우리는 백제대향로의 연꽃이 지상의 광휘의 연꽃을 상징하는 것임을 어렵지 않게 알 수 있다. 이것은 대단히 중요하다. 무엇보다도 백제의 유물을 통해서 백제대향로 노신의 연꽃이 불교의 연화화생이 아닌 광휘의 연

꽃임을 증거하고 있기 때문이다. 또한 그동안 백제대향로의 연꽃을 두고 연화화생 운운하던 이들의 주장이 지극히 편견과 선입견에 사로잡힌 잘못된 견해라는 것을 여실히 보여준다고 하겠다.

동탁은잔과의 비교를 통해서 백제대향로 노신의 연꽃이 광휘를 상징한다는 것은 밝혀졌지만, 백제대향로의 연꽃에는 여전히 풀리지 않는 수수께끼가 남아 있다. 연꽃에 빼곡히 장식된 갖가지 날짐승과 물고기가 그것이다. 왜 노신의 연꽃에 굳이 이러한 동물들을 장식한 것일까? 그리고 이러한 동물 장식을 포함하는 노신의 연화도가 갖고 있는 의미는 또 무엇일까?

백제대향로의 노신에 표현된 연화도

노신의 연화도와 관련해서 우선 우리의 관심을 끄는 것은 조선 시대의 '연화도'다. 연화도라면 우리의 민화 중에서도 역사가 가장 오래된 것으로, 특히 안방 병풍의 화제(畵題)로 널리 사랑받은 주제이기도 하다.

그런데 연화도의 특징이라면 뭐니 뭐니 해도 연꽃과 함께 기러기, 오리, 원앙 등의 새와 잉어 등의 물고기가 함께 그려진다는 점이다. 이것은 백제대향로의 연꽃에 새와 물고기가 가득 장식되어 있는 점과 놀랍게도 일치한다. 연화도와 백제대향로의 연꽃 장식 사이에 공통된 뿌리가 있음을 짐작케 하는 대목이다.

그렇다면 연화도는 언제부터 시작된 것일까? 현재 연

136 중국 사천성에서 출토된 한대 화상석의 연화도.

화도와 관련된 가장 오래된 그림은 중국 사천성에서 발굴된 한대 화상석이다. 〈도 136〉 위를 보면 호수에 연꽃과 연밥이 떠 있고 그 사이를 물고기와 새 들이 다니고, 한편에서는 엽사(獵師)들이 새를 향해 활을 겨누는 모습이 그려져 있다. 아래는 연지에서 사람들이 배를 타고 물고기를 잡는 모습으로 연잎과 연밥 사이로 물고기와 새 들이 보인다. 물론 이들 화상석의 그림은 연화도 자체를 표현했다기보다는 연지를 둘러싼 당시의 모습을 그린 것이다. 그러나 두 화상석에 연꽃과 함께 물고기와 새가 함께 묘사됨으로써 연화도의 주제가 고스란히 담겨 있다는 점에서 중요한 의미를 갖는다.

이들 화상석에서 보는 것처럼 연화도의 역사는 연지의 역사와 밀접한 관련이 있다. 연지 자체가 연화도의 주제인 연꽃과 새와 물고기를 모두 담는 공간이기 때문이다. 그렇다면 우리나라의 연지로 가장 오래된 것은 언제 것일까?

우선 고구려 고분에 연꽃이 무수히 장식된 것으로 미루어 고구려 시대에 연지가 있었음을 알 수 있다. 당시 연지의 모습을 전해주는 것으로는 덕흥리고분, 진파리 4호분, 그리고 통구12호분 등에 그려진 연지를 들 수 있다. 이 가운데 통구12호분의 연지는 천정 벽에 그려져 있어 일종의 천상의 연지를 그린 것이라고 할 수 있다.137 그런가 하면 안악3호분 등 고분의 하늘연못(말각조정)에 거꾸로 심어진 연꽃은 지상의 연못에 핀 연꽃에 대응하는 것이다. 따라서 고구려 벽화에 나타난 연지와 연꽃 장식을 근거로 할 때 고구려 연지의 역사는 최소한 4세기 이전으로 올라간다고 말할 수 있다.

그런데 『삼국사기』 「고구려본기」 대무신왕 11년(28년)조에는 다음과 같은 흥미로운 기사가 있다.

제3대 대무신왕 11년 가을 한나라의 요동태수가 대군을 거느리고 쳐

137 통구12호분 천정 벽의 연지.

들어오자, 왕은 대신들과 의논하여 병마와 백성들을 이끌고 가축과 양식을 모아 위나암성으로 피신해 기회를 엿보았다. 요동태수는 위나암성을 포위하고 수차례 공격했지만 매번 실패하였다. 그러자 그들은 작전을 바꾸어 위나암성을 포위하고 통로를 차단한 뒤 성안의 식량과 물이 떨어지기를 기다렸다. 그렇게 3개월이 흐르자 성안의 양식이 거의 다 떨어졌다. 그때 신하 을두지(乙豆智)가 왕에게 말했다. "요동태수가 우리를 포위하고 공격하지 않는 것은 위나암성에 물과 식량이 떨어지면 항복하겠거니 믿기 때문입니다. 그러니 우리가 성안 연못의 잉어를 잡아 수초에 싸서 맛있는 술과 함께 가지고 가서 한나라 군사를 대접하면, 그들은 성안에 고기와 물이 풍족하여 오래 견딜 수 있으므로 쉬 무너뜨릴 수 없음을 알고 후퇴할 것입니다." 국왕은 을두지의 말대로 잉어를 잡아 연잎에 싸서 남은 술과 함께 요동태수에게 보냈다. 이에 요동태수는 아직 성안에 물과 먹을 양식이 충분하다고 여기고 겨울이 다가오면 도리어 크게 화를 당할지도 모른다고 생각하여 서둘러 요동으로 돌아갔다.

이 이야기에서 우리의 관심을 끄는 것은 "연못의 잉어를 잡아 수초에 싸서(取池中鯉魚 包以水草)" 보냈다는 대목이다. 『삼국사기』의 원문에는 단순히 '수초'로 되어 있지만 사실상 연잎 이외의 다른 수초는 생각할 수가 없다. 그 이유는 커다란 잉어를 쌀 만한 수초로 연잎만 한 것이 없고, 국내성, 곧 지금의 집안시의 고구려 고분에 연꽃과 연지가 자주 등장하기 때문이다. 게다가 중국의 고문헌에 마름, 연꽃 등을 통칭하여 수초로 기록한 경우가 적지 않은 점을 상기할 때 인용문의 수초가 연잎이라는 것은 의문의 여지가 없다.[63]

현재 국내성의 산성인 위나암성에는 '음마지(飮馬池)'란 조그만 연못이 남아 있다. 이미 거의 다 메워져 볼품없이 되었지만 지금도 조선족들에게 '연꽃못' 또는 '잉어못'으로 불린다는 사실은[64] 이 연못이 을두지가 잉어를 잡아 적군을 먹인 바로 그 연못임을 말해준다. 연못에 자라는 연꽃과 잉어는 그 자체가 연화도의 주제가 된다는 점에서, 위의 대무신왕 11년의 고사(故事)는 이 땅의 연지와 연화도에 관한 가장 확실하고 오래된 기록이라고 할 수 있다.

그렇다면 우리나라의 연화도로 가장 오래된 것은 어느 것일까?

138 고려 시대의 금으로 된
연화도 문양의 장식. 국
립중앙박물관 소장.

139 전주박물관에 보관되어
있는 12세기경 경갑의
연화도.

1994년 9월 한 일간지에는 어느 일본인이 370여 점의 유물을 국립중앙박물관
에 기증했다는 내용이 실려 있었다. 그중에는 고려 시대의 금장 연화도 문양의 장
식138이 포함되어 있었는데, 그동안 비슷한 시기에 제작된 은이나 금동으로 된 연
화도 장식들이 더러 알려지긴 했지만65 순금으로 된 것은 처음이었다. 게다가 연
꽃과 잎, 잉어가 정교하게 장식된 이 금장 연화도 장식은 크기가 불과 3.4cm밖에
안 되는 작은 것이지만 그 표현 방식이나 분위기는 조선 시대 연화도에 결코 뒤지
지 않았다.

그러나 고려 시대 연화도의 특징을 보다 잘 드러내는 것으로는 국립전주박물
관에 보관되어 있는 12세기경의 경갑(經匣)을 들 수 있다. 경갑이란 불교의 부적인

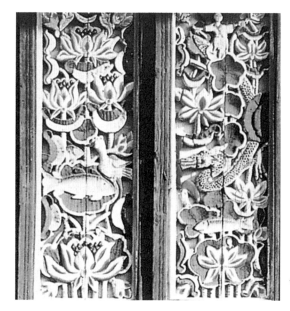

다라니경 등을 넣을 수 있는 조그만 지갑을 말한다. 가로 6cm, 세로 8.1cm, 두께
1cm에 불과한 이 조그만 경갑의 앞뒷면에는 〈도 139〉에서 보는 것처럼 널따란 물
속에서 오리가 놀고, 활짝 핀 연꽃과 연봉오리, 연밥 들이 물 위로 삐쭉 올라와 있
는 연화도가 화려한 금빛으로 장식되어 있다. 이 눈부시게 화려한 연화도는 조선
시대의 연화도보다 귀족적이긴 하지만 분위기는 크게 다르지 않다. 다만, 경갑의
연화도에는 동자상(童子像)이 함께 그려져 있는데, 이러한 동자상은 조선 시대의
민화에는 없는 것이다. 전통적으로 중국에서는 연화도에 동자상을 그려 넣고 '연
년유여(延年有餘)', '연생귀자(連生貴子)'[66] 등의 문구를 넣는 풍습이 있으므로, 아
마도 그 영향을 받은 것이 아닌가 생각된다.

　이 밖에 고려 시대의 연화도로 황해도 연탄(燕灘)에 있는 심원사(心源寺) 보광전
(普光殿)의 중앙 문짝에 장식된 것이 알려져 있다.[140] 금장 연화도나 경갑의 연화도
와 같은 분위기지만 채색이 살아 있어 당시 연화도의 생생한 분위기를 느낄 수 있
다. 그런데 이들 고려 시대의 연화도보다 훨씬 앞 시대의 것으로 백제 시대 연화도
의 모습을 엿볼 수 있는 유물이 있다. 무령왕릉에서 출토된 조그만 청동잔이 바로

141 무령왕릉에서 출토된 청동잔과 모사도. 안팎으로 연화도가 장식되어 있다.

그것이다.141 현재 공주박물관에 전시되어 있는 이 유물은 이 땅의 연화도 역사를 단숨에 6세기 초의 백제 시대까지 끌어올린다.

이 청동잔의 안과 바깥에는 모두 연꽃이 장식되어 있다. 잔 안쪽을 위에서 내려다보면, 마치 두 마리의 물고기─필시 잉어일 것이다─의 등에서 연꽃이 핀 것 같은 느낌을 주는 그림이 세선으로 새겨져 있다. 그리고 잔 바깥에는 연꽃과 연잎이 번갈아 장식되어 있다. 전체적으로 연꽃과 잉어를 함께 그린 구도가 후대의 연화도와 별 차이가 없을뿐더러 그 미적 성숙도에 있어서는 가히 조선 민화에 버금가는 수작이라고 할 만하다. 게다가 조그만 잔이라는 기물의 한계를 넘어 잔에 술을 따르면 잉어가 물속에서 놀고 연꽃은 수면 위로 뜨도록 되어 있는 정교한 구도는 한마디로 감탄을 금할 수 없다.

이 백제의 청동잔은 6세기 초 삼국 시대 것이란 점에서 우리나라 연화도의 기원을 담고 있는 가장 오래된 유물이라고 할 수 있다. 동탁은잔이 백제대향로 제작의 밑그림이 된 것처럼 청동잔의 연화도 역시 백제대향로의 노신에 연꽃을 장식할 때 참고가 되었을 것이다.

그렇다면 이러한 연화도의 구성이 지닌 의미는 무엇일까?

한 가지 분명한 것은 궁전이나 고분 천정의 하늘연못은 지상의 연지를 반영한 것이라는 점이다. 따라서 지상의 연지를 배경으로 한 연화도의 주제는 똑같이 하늘연못에 대해서도 성립한다고 말할 수 있다. 이를 증명하는 유물이 있다. 1980년, 산동성 가상현(嘉祥縣) 송산(宋山)과 비성(肥城) 북대류촌(北大留村)의 한대 고분에서 출토된 화상석들이 그것이다.142 모두 사엽문이 중첩된 형태의 하늘연못을 표현한 것인데, 전자의 화상석에는 하늘연못 주위에 물고기와 인면조인(人面鳥人)이 묘사되어 있고 후자에는 하늘연못 양쪽에 물고기가 묘사되어 있다. 이것은 말할

142 한대 화상석에 표현된 사엽문 형태의 연꽃과 물고기. 왼쪽은 산동성 가상현 송산에서 출토된 한대 화상석이며, 오른쪽은 비성 북대류촌에서 출토된 화상석이다.

것도 없이 천상의 연화도를 표현한 것으로 하늘연못에서 새들과 물고기들이 연꽃 주위를 노니는 모습을 도상화한 것이라고 할 수 있다.

앞의 두 화상석도 그렇지만, 연화도에는 늘 새와 물고기가 함께 등장한다. 따라서 연화도에 그려진 물고기와 날짐승 들에는 모종의 신화적 의미가 있는 것이 틀림없다.

먼저 연화도의 새를 보자. 연화도에는 기러기나 오리, 원앙이 주로 그려지는데, 원래는 기러기와 오리가 그려지다가 후대에 서역의 화조도(花鳥圖)의 영향을 받아 원앙이 추가된 것으로 보인다.[67] 이 가운데 기러기와 오리는 철따라 이동하는 대표적인 겨울 철새의 하나이며, 원앙 역시 기러기만큼은 아니지만 겨울철에는 보다 따뜻한 지역으로 이동한다. 제1장에서 본 것처럼, 고대인들에게 철새는 현실계를 넘어 타계, 또는 천상계로 이동하는 신성한 새로 여겨졌다. 또 이 세상과 타계, 또는 지상계와 천상계를 연결하는 전령으로 비유되기도 한다.

143 고구려 고분의 천정 벽에 그려진 날개 달린 물고기. 왼쪽은 안악1호분, 오른쪽은 덕흥리고분.

이러한 사정은 연화도에 그려지는 물고기의 경우도 마찬가지다. 고구려의 안악 1호분과 덕흥리고분에는 천정 벽에 날개가 달린 물고기(飛魚)가 그려져 있는데,[143] 이는 천상계의 물고기를 표현한 것이 분명하다. 물고기가 단순히 수중계에서만 사는 동물이 아님을 말해주고 있는 것이다. 게다가 새와 마찬가지로 날개가 달렸 다는 것은 이 물고기가 수중계와 천상계 사이를 왕래하는 신성한 물고기임을 뜻 한다.

그리고 지상의 연못과 천상의 하늘연못의 대응 관계를 고려할 때, 고대인들은 지상의 연못에서 노니는 새들과 물고기들이 동시에 천상의 연못에서도 노닌다고 생각했던 것 같다.[68] 위의 한대 화상석의 하늘연꽃 주위에 새와 물고기가 그려진 것이 이것을 뒷받침한다. 연화도가 갖고 있는 신화적 의미는 이러한 대응 관계로 부터 유래했다고 할 수 있다. 말하자면 연화도의 날짐승과 물짐승을 통해서 천제 또는 천왕이 계시는 중궁에 그들의 기원이나 소원이 전해지기를 빈 것이다. 이 경 우 기러기나 잉어는 말할 것도 없이 그들의 바람을 전하는 전령의 의미를 갖는다.

여기서 우리는 백제대향로의 연꽃에 왜 그처럼 많은 새와 수중 생물이 장식되 었는가를 어렴풋이나마 이해할 수 있다. 우선 생각할 수 있는 것은 향로 산악도의 신령 세계와 대비되는 풍요로운 수상 생태계를 나타내고자 했으리라는 것이다. 이 경우 새와 물고기 숫자가 많은 것은 다산과 풍요를 상징한다고 할 수 있다.

다음으로, 백제대향로의 연꽃이 광휘의 연꽃임을 뒷받침하고자 했으리라는 것 이다. 노신의 연꽃에 철따라 지상의 연못과 천상의 연못 사이를 오가는 날짐승과 물고기들을 표현한다는 것은 단순히 날짐승과 물고기들을 장식하는 것 이상의 상 징적인 의미를 갖는다. 즉, 철따라 천상계와 지상 - 수중계를 오가는 날짐승과 물 고기를 표현함으로써 노신의 연꽃이 하늘연꽃의 광휘를 받아 세상을 밝히는 광휘 의 연꽃임을 드러내고자 한 것이다.

이것은 또 다른 측면에서 중요한 의미를 지닌다. 다음 제4, 5장에서 보겠지만, 백제대향로는 뚜껑 전체에 산악도가 표현된 중국의 박산향로를 모델로 하고 있 다. 그러나 이 과정에서 백제의 장인들은 백제대향로의 산악도 위에 동탁은잔의 하늘연꽃을 표현해 넣을 수 없는 어려움에 봉착하게 된다. 장인들로서는 지상의 광명의 근원인 하늘연꽃에 대응하거나 그것을 함축하는 상징체계를 어떤 형태로

든 표현해 넣으려고 했을 것이다. 결국 백제대향로의 노신에 표현된 연화도의 주제는 이와 같은 광휘의 연꽃에 대한 장인들의 현실적 요구와 향로의 우주관, 신령관이 절묘하게 결합되면서 이루어진 것이라 할 수 있다.

백제대향로의 광휘의 연꽃의 주제는 향로 표면에 장식된 황금 도금에 의해서 더욱 구체화된다.[69] 현재 백제대향로의 황금 도금은 대부분 탈각되어 극히 일부분만 남아 있으나 발굴 당시만 해도 황금색이 뚜렷했던 것으로 기억된다. 일반적으로 황금은 태양의 빛을 상징한다. 따라서 향로 표면을 황금으로 도금한 것은 노신의 연꽃이 하늘의 광명을 받아 세상을 환히 밝히는 조응 관계를 최종적으로 완성하기 위한 장치라고 할 수 있다. 백제대향로의 연꽃은 이처럼 광휘의 주제로 일관하고 있다.

'연꽃과 용' 상징체계의 유래

그런데 백제대향로 노신의 연화도가 이렇듯 광휘의 주제를 나타낸다면 연꽃 줄기를 입에 물고 하늘로 비상하려는 용의 의미는 무엇일까? 현존하는 중국의 박산향로 가운데 백제대향로에서 볼 수 있는 것과 같은 형태의 연꽃과 용이 장식된 것은 없다.[70] 물론 박산향로의 좌대(座臺)에 용이 장식된 경우가 없는 것은 아니지만 산악도 아래의 바다를 상징하는 의미를 넘지 않는다.[71] 그런 점에서 백제대향로의 연꽃과 용 상징체계는 노신의 연화도의 주제와 마찬가지로 중국 박산향로에는 없는 새로운 상징체계라고 할 수 있다. 그런데 고대 유물 중에는 이처럼 연꽃과 용이 함께 묘사된 것들이 의외로 많다.

우선, 앞에서 본 동탁은잔을 들 수 있다. 동탁은잔의 잔에 새겨진, 세 마리의 용이 연꽃을 감싸며 호위하는 모습은 백제대향로의 용이 노신의 연꽃 줄기를 입에 물고 하늘로 비상하려는 형태와 기본적인 발상이 같다.

5세기 말에 축조된 북위의 수도 대동시의 사마금룡묘(司馬金龍墓)에서 출토된 초석144에서도 유사한 형태의 연꽃과 용 장식을 볼 수 있다.[72] 무덤 기둥의 초석에 해당하는 이 석조물 위에는 하늘연꽃이 있고 그 둘레를 여러 마리의 용이 감싸고

144 대동시 사마금룡묘에서 출토된 북위 시대 기둥의 초석. 하늘연꽃과 아래의 삼산형 산들 사이에 용들이 보인다. 용들이 하늘연꽃을 둘러싸고 비상하는 모습을 장식한 것이다.

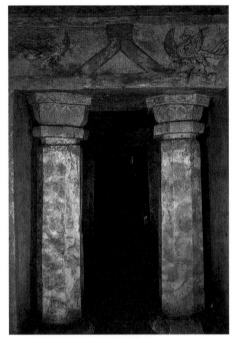

145 고구려 쌍영총 현실의 두 팔각기둥. 연꽃주두 양식의 기둥에는 황룡이 장식되어 있어 전체적으로 '연꽃과 용'의 상징체계를 이루고 있다.

있으며, 다시 그 아래에는 정형에서 벗어난 삼산형 산이 빙 둘러 있다. 연꽃과 용이 산악도 위의 공간에 배치되어 있는 점으로 보아 용들이 연꽃을 둘러싸고 천상의 하늘연못을 향하여 비상하는 모습을 형상화한 것이라고 할 수 있다. 다만, 이 석조물은 천정 벽에 조각된 것이 아니고 기둥을 받치는 초석이란 점에서 신화적 의미보다는 장식적인 의미가 더 강하다고 할 수 있다.

연꽃과 용의 상징체계는 고구려 고분벽화에서도 보인다. 쌍영총 현실의 두 팔각기둥이 그것이다.145 이 두 기둥은 일종의 연꽃주두의 형태로 되어 있어 상단과 하단에 연꽃이 장식되어 있다. 그리고 기둥에는 황룡이 그려져 있는데, 마치 기둥의 용이 상단의 연꽃을 향해 비상하는 듯한 모습이다. 이것은 고구려에도 백제나 북위와 마찬가지로 '연꽃과 용'의 상징체계가 존재한다는 것을 시사한다.

한편 연꽃과 용의 상징체계는 한대의 고분벽화에서도 보인다. 동해(東海) 창리수고(昌梨水庫) 1호묘 전실(前室) 조정에 장식된 벽화146가 그것이

다.[73] 중앙의 연꽃을 용이 감싸 안고 있는 모습이 선명하다. 이와 유사한 형태는 전국 시대의 금장식(金裝飾) 기물[147]에서도 볼 수 있다.[74] 휘현(輝縣) 조고촌(趙高村) 1호묘에서 출토된 이 기물에는 중앙의 사엽문 주위에 네 마리의 용이 장식되어 있다. 사엽문의 중앙이 연밥 형태로 되어 있는 것은 이 사엽문이 연꽃임을 말해준다. 따라서 용들이 연꽃을 둘러싸고 있는 모습임을 알 수 있다. 이 금장식 기물을 통해서 우리는 하늘연꽃과 용의 관계가 전국 시대까지 거슬러 올라가는 것을 확인할 수 있다.

그런데 정작 놀라운 것은 이런 유의 연꽃과 용 상징체계가 멀리 은나라 시대의 유물에서도 확인된다는 점이다. 이와 관련해서 하야시 미나오는 안양(安陽) 은허(殷墟) 유적에서 발굴된 기원전 13세기의 맹(盂)[148]이란 그릇을 예로 들고 있다.[75] 맹이란 음식을 담는 커다란 그릇을 말하는데, 그가 소개하고 있는 것은 비교적 소형이다. 맹 안에는 중앙에 여섯 잎의 연꽃 장식이 도드라져 올라와 있고 네 마리의 용이 그 주위에 장식되어 있다. 물을 부으면 연꽃은 수면 위로 떠오르고 용들은 수면 아래에서 연꽃을 감싸도록 되어 있다.

연꽃과 용의 상징체계는 여기서 그치지 않는다. 고대 은나라 때의 청동기에 장식된 기룡문(夔龍文) 중에는 기룡의 혀(舌)가 꽃 형태로 되어 있는 것들이 있으며,[149] '신의 얼굴'로 알려진 도철문—기룡문이 좌우에 대칭으로 포

146 후한 시대 동해 창리수고 1호묘 전실 천정에 장식된 벽화 모사도. 가운데의 연꽃을 용이 감싸고 있는 모습.

147 휘현 조고촌 1호묘에서 출토된 전국 시대의 금장식 기물. 가운데의 사엽문 둘레를 네 마리의 용이 감싸고 있다.

148 안양 북강(安陽 北岡)에서 출토된 은나라 후기의 소형 맹과 그 모사도. 맹에 물을 부으면 연꽃은 수면 위로 떠오르고 용들은 수면 아래에서 연꽃을 감싸도록 되어 있다.

149 꽃 형태로 된 기룡의 혀. a는 은나라 때의 주형(舟形) 청동기 기룡문(기원전 12세기), b는 안양 부호묘(婦好墓)에서 나온 시루형 청동기 기룡문(기원전 13세기), c는 은나라 때의 시루형 청동기 기룡문. b, c의 경우 기룡문의 주위에 별자리가 장식되어 있다.

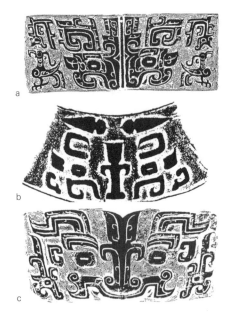

150 고대 은나라 도철문의 이마 또는 한가운데에 장식된 꽃. a는 은나라 때의 존형(尊形) 청동기 도철문, b는 은나라 때의 궤형(簋形) 청동기 도철문, c는 주나라 때의 정형(鼎形) 청동기 도철문.

개진 형태이다―역시 한가운데에 동일한 꽃문양이 장식되어 있다.150 그뿐만 아니라 〈도 149〉의 b와 c에서 보듯이 기룡문 주위에는 별(星)들76이 장식된 예가 적지 않은데, 이처럼 기룡과 꽃과 하늘의 발광체가 함께 등장하는 것은 후대의 '용과 광휘의 수련' 상징체계와 정확히 일치하는 것으로, 기룡문의 꽃 장식이 하늘의 광휘를 나타내는 수련의 초기 형태라는 것을 말해준다.77

그렇다면 왜 이처럼 고대 은주 시대의 청동기에 광휘를 상징하는 수련 계통의 상징 문양이 장식되어 있는 것일까? 이와 관련하여 주목할 것은 고대 중국의 천제를 가리키는 갑골문 帝자의 원형이 '화체(花蒂)', 즉 '꽃과 그 밑의 꽃받침'을 표현한 형태라는 점이다. 중국의 오대징(吳大澂), 곽말약, 유복(劉復), 허웅진(許雄進) 등에 의해서 전개되고 있는 이 주장은 왜 도철문 한가운데에 수련 계통의 문양이 장식되어 있는가에 대한 해답을 제시한다.78

수련과 용의 상징체계는 춘추 시대 청동기에서도 확인된다. 춘추

202

시대의 〈기룡문방호(夔龍紋方壺)〉[151]와 〈연학동방호(蓮鶴銅方壺)〉[152]가 그러한 예들이다.

먼저 〈기룡문방호〉를 보면, 청동기의 마구리에 연꽃이 장식되어 있고 옆면에는 기룡들이 붙어 있는데 이는 수중의 기룡과 수면 위의 연꽃—또는 하늘로 비상하는 기룡과 하늘연꽃—의 관계를 나타낸다고 할 수 있다. 〈연학동방호〉 역시 청동기의 측면에 기룡이 붙어 있고 마구리에는 연꽃잎이 이중으로 장식되어 있어 〈기룡문방호〉와 동일한 상징체계를 갖고 있다. 한 가지 눈길을 끄는 것은 〈연학동방호〉의 마구리 한가운데에 두루미(또는 학)가 장식되어 있는 점이다. 이 경우 수중의 기룡과 수면 위의 연꽃, 하늘을 나는 두루미는 '수중계 – 지상계 – 천상계'의 우주 공간을 상징하고 있는 것으로 보이며,[79] 이는 백제대향로의 연꽃과 용, 그리고 산악도와 봉황이 갖고 있는 구도와 대비된다.

따라서 백제대향로의 연꽃과 용의 상징체계는 멀리 고대 은나라 때까지 거슬러 올라가는 것이 분명하다. 그렇다면 고대 동이계 사람들의 의식 속에 전승되어 온 이러한 연꽃과 용의 상징체계는 궁극적으로 무엇을 의미하는 것일까?

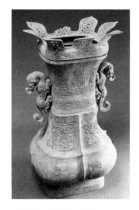

151 춘추 시대의 청동기
기룡문방호.

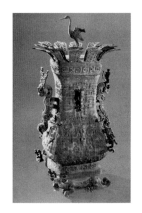

152 춘추 시대의 청동기
연학동방호.

생명의 근원인 물과 세상을 밝히고 만물을 자라게 하는 광명의 원리

하야시 미나오는 그의 『용 이야기』에서 용을 천상도의 중궁과 지상계를 내왕하는 천제의 사자(使者)라고 말한다.[80] 그의 이러한 주장이 아니더라도 용이 인신통천(人神通天)하는 존재라는 것은 고대 동북아의 보편적인 관념이다. 잘 알려져 있듯

이, 은주 시대의 왕들은 청동기로 '정(鼎)'을 주조하여 이것을 통해서 하늘과 교통하고자 하였는데, 이때 정에 가장 많이 장식된 통천(通天)의 상징 문양이 바로 용이었다.[81]

　용이 인신통천의 존재라는 인식은 우리의 주몽 신화에서도 확인된다. 그가 왕노릇 하기를 싫어하자 천제가 황룡을 보내 그를 영접했다는 이야기가 그것이다.[82] 그런가 하면 고구려 고분의 천상도의 중앙에 하늘연꽃 대신 용을 장식한 무덤도 보인다. 오회분 4, 5호묘와 통구사신총, 강서대묘 등이 여기에 해당한다.[153] 여기서 우리는 용이 하늘연꽃과 마찬가지로 천제가 있는 천상도의 중궁을 표현하는 상징 체계로서 등장하는 것을 볼 수 있다.[83]

　그러나 용이 천제의 사자로서 인신통천한다는 관념은 비교적 후대의 신화적 산물이라고 할 수 있다. 오히려 우리는 용이 갖고 있는 초기의 기능, 즉 우주의 물 순환 기능에 주목할 필요가 있다. 왜냐하면 고대인들은 용의 초기 형태인 뇌공(雷公, 천둥)이 지상에 비를 내린다고 생각했기 때문이다.[84] 이러한 사실은 갑골문의 '雷(뇌)' 자 🔣🔣🔣와 '電(전)' 자 🔣(釛) 그리고 '龍(용)' 자 🔣를 비교해보면 쉽게 이해할 수 있다. '龍(용)' 자의 몸체인 'S' 자 부분이 '雷(뇌)' 자, '電(전)' 자의 'S' 자 부분과 동일한 것이다. 그뿐만 아니라 '雷(뇌)' 자의 금문 중에는 천둥의 좌우에 '田

153 고구려 고분 천정의 용 장식. 왼쪽은 오회분 5호묘의 말각조정 중앙에 장식된 것이고, 오른쪽은 강서대묘의 말각조정 중앙에 장식된 것이다.

(밭)’ 자가 그려져 있는 경우가 적지 않은데(🐛 🐍), 이러한 형태는『주역』건(乾)괘의 ‘밭에서 용을 본다(見龍在田)’는 구절의 내용과 정확히 일치한다.

이에 대해서 중국의 조천리(趙天吏)는『주역』에서 말하는 용은 천둥 번개를 형상한 것에 지나지 않는다고 말한다. “춘분과 추분 사이에 양기와 음기가 서로 다투어 부딪히면, 그 소리는 천둥이 되고 그 빛은 번개가 되며 그 형상은 용으로 나타난다. 용은 륭(隆)이라고도 하는데, 흔히 C 자나 S 자 형태의 굴절을 궁륭(穹窿)이라고 한다. 용은 천둥 번개가 칠 때면 늘 나타난다. 천둥 – 번개 – 용은 삼위일체다.” 그는 또『주역』「설괘전(設卦傳)」에 나오는 “진은 뇌이며 용이며 현황이다(震爲雷 爲龍 爲玄黃)”라는 구절을 들어 천둥 번개가 용임을 밝히고 있다. “진(震)은 천둥이 연속해서 울리는 것을 가리킨다. 현황은 섬광처럼 빛난다는 뜻이다. 고대인들은 천둥 번개 현상을 정확히 이해하지 못했다. 그러므로 신통(神通)을 확대하여 구름이 승천하면 변화무쌍한 영물인 인충(鱗虫)으로 변한다고 여기고 그를 용이라고 칭하였다.”[85]

이처럼 용과 천둥, 번개를 동일시하는 사고방식은 십이지(十二支) 중 흔히 우리가 용띠를 가리키는 ‘진(辰)’에 대한 설명에서도 확인된다. 허신(許愼)의『설문해자(說文解字)』의 ‘진(辰)’ 자를 보면, “진(辰)은 진(震)이다. 3월에 양기가 움직이면 천둥 번개가 진동한다. 농부들이 농사를 짓기 시작하는 때이다(震也 三月陽氣動 雷電振,民農時也)”라고 되어 있다. 용과 천둥, 번개, 그리고 봄의 비를 전제로 하는 농경

154 산동성 무씨 화상석의 쌍수룡.

이 불가분 하나로 연결되어 있는 것이다.

한편 옛사람들은 뇌공이 비를 내린 뒤에는 하늘에 무지개(虹), 즉 쌍수룡(雙首龍)이 나타나 하천의 물을 먹는다고 생각했다.154 실제로 쌍수룡이 지상의 물을 먹어 하늘로 가져가는 기능을 갖고 있음을 보여주는 다음과 같은 갑골문 복사가 있다.

또 무지개가 북쪽으로부터 나와 황하에서 물을 마신다(亦有出虹自北 飮于河).**86**

이 복사의 의미는 용이 출현한 뒤 큰 비가 내리고 나면 용이 무지개로 화하여 황하의 물을 먹는다는 것이다. 용이 무지개로 변하여 황하의 물을 먹는다는 것은 용이 하늘의 수충(水虫)이라는 것을 뜻한다. 무지개 '홍(虹)' 자에 벌레 '충(虫)' 자가 들어 있는 것도 그 때문이다.**87** 고대인은 이렇듯 용이 비축한 물로 다시 비를 내린다고 생각했다.

따라서 고대인들에게 용은 '천상의 물'을 천둥 번개를 쳐서 지상에 내린 뒤 다시 무지개로 나타나 '지상의 물'을 먹음으로써 천상과 지상의 물의 순환을 관장하는 일종의 물의 신(神)이었던 셈이다.

전국 시대 목조 건축물 천정에 조정 양식이 등장하는 것은 '지상의 물'에 대한 '천상의 물'의 관념이 보다 정리된 뒤일 것이다. 그리고 여기에 다시 천제의 중궁 등의 개념이 추가되면서, 용은 천상의 중궁에 있는 하늘연못과 그에 대응하는 지상의 하천이나 연못 사이를 왕래하는 것으로 그 의미가 변화했을 것이다. 용의 기능에 인신통천의 관념이 추가되는 것도 대충 이때라고 할 수 있다.

이와 같이 하늘연못과 그것에 대응하는 지상의 연못 사이를 왕래하는 용의 모습에서 우리는 수신으로서의 용과 우주 순환의 원리로서의 용의 모습을 읽을 수 있다. 여기에 지상의 연꽃에 대응하는 하늘연꽃까지 상정할 경우 우리는 고대 동이인들이 생각했던 우주의 모습을 어느 정도 재구성해볼 수 있다. 즉, 광휘의 연꽃에 의한 낮과 밤의 교차와 용에 의한 '봄 - 여름'과 '가을 - 겨울'의 물의 순환이 그것이다. 낮과 밤, 그리고 사계절에 따른 계절의 변화는 우리가 사는 우주의 기본 질서이다. 그리고 광명이 없으면 우리는 살 수가 없다. 물도 마찬가지다. 또한 연못의 연꽃은 물에 의존하고, 물은 광명에 의존한다. 광명이 없으면 물은 모두 얼

음덩어리로 석화(石化)해버릴 것이기 때문이다. 따라서 광휘의 연꽃과 우주의 물의 순환을 상징하는 용 사이에는 서로 떼려야 뗄 수 없는 긴밀한 관계가 존재한다. 일찍이 고대 동이계인들은 이러한 우주의 질서와 섭리를 파악하고 광휘의 연꽃과 용이라는 절묘한 상징체계로서 형상화해냈던 것이다.

여기서 우리는 고대 은나라의 기룡문이나 도철문에 광휘를 상징하는 수련이 장식된 배경을 대강 이해할 수 있다. 그리고 백제대향로의 연꽃과 용의 상징체계에는 누대에 걸쳐 전승되어온 이러한 고대 동이족의 우주관이 고스란히 반영되어 있는 것이다. 다만, 백제인들은 여기서 한 걸음 더 나아가 노신의 연꽃을 연화도의 주제로 확장하여 천상의 하늘연못과 지상의 수상 생태계를 철따라 왕래하는 철새와 물고기의 순환 체계로 발전시키고 있는데, 이는 고대 동이계의 우주관만으로는 소화할 수 없는 우주의 공간 구분이나 신령의 이동 등 그들의 우주관, 신령관과 관련된 여러 가지 문제를 적절히 담아내기 위한 것이라고 할 수 있다. 다만, 이 문제는 백제대향로의 '류운문 테두리'와 '산악 – 수렵도'가 지닌 상징체계의 의미가 드러날 때 보다 잘 이해될 수 있으므로 제6장에서 다시 언급할 것이다.

지금까지 살펴본 것처럼, 백제대향로의 연꽃과 용의 상징체계는 고대 동이족의 우주관을 배경으로 하고 있다. 그리고 이것은 백제의 장인들이 고대 동이족의 봉황의 가무를 확장하여 5부체제로 풀어낸 것과 맥을 같이하는 것이다. 어느 것이나 백제인들 스스로 고대 동이문화의 계승자라는 명확한 자기 확신을 갖고 있었음을 보여주는 귀중한 조형들이라고 할 수 있다.

제4장 박산향로의 기원

중국의 초기 향로와 박산향로

백제대향로에는 여전히 규명되지 않은 많은 상징체계들이 있다. 그중에서도 중첩된 산들을 배경으로 갖가지 성수(聖獸)들과 인물들, 그리고 식물문(文)들이 장식되어 있는 뚜껑의 산악도는 백제대향로의 상징체계 전반의 의미를 이해하는 데 가장 중요한 부분이라 할 수 있다.

백제대향로가 출토되어 공개되었을 때 많은 학자는 백제대향로가 중국의 '박산향로(博山香爐)'를 모델로 했을 가능성을 지적했다.1 실제로 중국 한나라 때의 박산향로를 보면 백제대향로와 유사한 점이 많다.155 중첩된 산들과 거기에 장식된 동물들과 인물들을 비롯하여 향로 본체가 꽃봉오리 형태로 되어 있는 것이라든지, 산악도 위에 신조(神鳥)가 장식된 것에 이르기까지 모두 박산향로에서 볼 수 있는 것들이다. 백제대향로의 용 장식 또한 크게 보면 중국 박산향로의 본체를 받치는 기둥과 승반(昇盤) 또는 좌대를 용으로 대체한 것으로 볼 수 있으므로 백제대향로가 중국의 박산향로에 양식적 토대를 두고 있다는 것은 분명해 보인다.

물론 백제대향로에는 5악사와 기러기, 광명의 연꽃 등 중국의 박산향로에서는 볼 수 없는 새로운 양식적 요소들이 많이 있고 조형적 측면에서도 여타의 것을 압도한다. 그러나 향을 피우는 문화는 우리보다 중국에서 먼저 시작되었으며, 향로의 역사 역시 진한대까지 거슬러 올라간다.

따라서 우리는 중국 박산향로와의 관계를 일차로 고려하지 않을 수 없으며, 박산향로의 기원과 그 구성에 대해서 아는 것이야말로 백제대향로를 이해하기 위해서 반드시 필요하다고 할 수 있다. 그렇다면 중국의 박산향로란 구체적으로 어떤 향로이며, 백제대향로는 이 박산향로와 어떤 관계에 있는 것일까?

향로(香爐, incense burner)라는 것은 향을 피우는 도구이다. 향로는 고대에 중동 지방과 이란, 그리고 중앙아시아와 인도, 중국 등지에서 널리 사용되었으며, 대개 신이나 조상신들에게 향훈을 바치거나 또는 냄새와 해충을 제거하기 위한 목적으로 이용되었다.2 중국 박산향로는 동아시아 향로 가운데 가장 잘 알려져 있는 것으로, 20세기 들어 발굴된 향로만도 100여 점이 넘을 만큼 그 수량 또한 풍부하다.

향을 피우는 문화가 중국에서 언제부터 시작되었는지는 자세히 알려진 것이 없

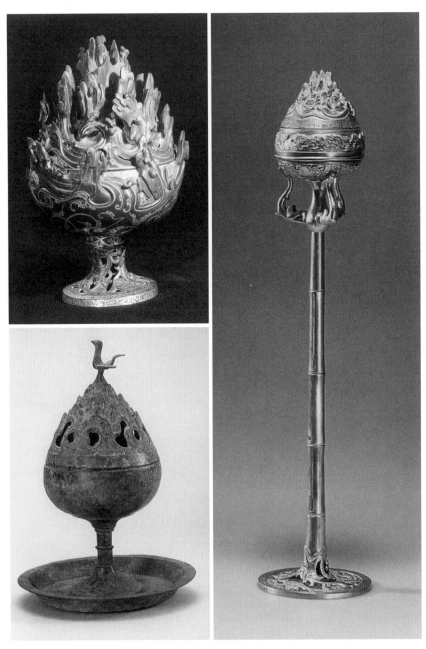

155 한대의 향로들. 왼쪽 위는 중산국 왕 유승의 무덤에서 출토된 운기 향로, 오른쪽은 섬서성 흥평현 무릉(茂陵)에서
출토된 향로, 왼쪽 아래는 산악도 위에 신조가 있는 향로이다.

156 중국의 초기 향로와 그 모사도.(Erickson, Susan N., "Boshanlu—Mountain Censers of the Western Han Period: A Typological and Iconological Analysis"에서)

다. 다만, 박산향로가 등장하기 직전에 초나라를 중심으로 강남 지방에서 향로를 사용한 것이 확인되고 있으므로 대충 이 무렵부터 시작된 것으로 생각된다.[3] 이 시대의 향로로는 광동성 광주(廣州)에서 출토된 것들과 호남성 장사(長沙) 마왕퇴(馬王堆) 무덤에서 출토된 것들이 알려져 있다.[156][4] 도자기로 된 것과 청동으로 된 것이 발견되고 있는데, 어느 것이나 향로 본체가 좌대 격의 받침과 짧은 기둥 위에 올려진 것이 특징이다. 이들 향로의 뚜껑에는 향이 피어오르도록 투각된 구멍이 있으며, 손잡이가 달려 있어 뚜껑을 열고 닫을 수 있게 되어 있다. 특히 손잡이는 새의 형태로 되어 있는 것이 많아 향로의 기본 골격이 벌써 이 무렵에 어느 정도 정립되었음을 알 수 있다.[5]

강북에서 사용된 초기 향로들[157]은 이들 강남 향로의 영향을 받은 것으로 그 시기는 대략 전국 시대 말에서 서한(西漢) 초기 사이로 추정된다. 그런데 이들 초기 향로와 관련하여 무엇보다 우리의 관심을 끄는 것은 이 향로들이 중국의 전통 제

157 두 형태의 한대 초기 향로. 오른쪽은 중산왕(中山王)의 부인 두관 158 전국 시대 여러 형태의 두 단면도.
(竇綰)의 무덤에서 출토되었다.

기인 두(豆)158의 형태로 되어 있다는 점이다. 아마도 초기에 향을 사용한 중국인
들이 전통 제기인 두를 빌려 향을 태운 데서 그와 같은 형식이 일반화된 것이 아닌
가 생각된다. 초기 향로의 두 형식은 그 뒤 박산향로에 뚜렷한 흔적을 남겨 한대의
박산향로 중에는 본체의 아랫부분과 기둥, 좌대 격의 받침 등이 초기 향로의 형식
을 그대로 갖고 있는 경우가 적지 않다(〈도 155〉의 운기 향로).

그렇다면 초기 향로들은 왜 하필이면 육류 음식을 담는 그릇인 두 형태를 빌려
향로로 사용했을까? 이에 대한 명확한 설명은 없다. 그렇지만 『황조제기악무(皇朝
祭器樂舞)』 1권 「두고(豆考)」에 나오는 내용은 매우 시사적이다. 그에 의하면, 두
의 "용기(腹)에는 구름무늬(垂雲紋)나 나선형무늬(回紋)를 장식하고, 용기를 받치
는 기둥(校)에는 물결무늬(波紋)나 금박무늬(鈑紋)를, 기둥 아래의 받침대(足)에는
아(亞) 자형 무늬(戲紋)를 새긴다. 그리고 뚜껑(頂)에는 새끼줄무늬(絢紐)를 사용해
장식한다"6라고 되어 있다. 필시 전국 시대의 두에 구름무늬나 태양 광선 등 상서
로운 무늬가 장식되어 있는 점이 하늘로 피어오르는 향의 성격과 맞아떨어져 이
두의 형태를 빌려 향로를 만든 것이 아닌가 생각된다.

하지만 우리의 관심은 이들 초기의 향로보다는 향로의 뚜껑에 산악도가 장식된
'박산향로'에 모아진다. 박산향로란 말 그대로 '박산(博山)'이 장식된 향로라는 뜻
이다. 그러나 뚜껑에 산악도가 장식된 점을 제외하면 나머지는 초기 향로와 마찬
가지로 두의 기본 형태를 유지하고 있는 경우가 많다. 따라서 박산향로는 단순히
초기의 두 형태 향로의 뚜껑에 산악도가 추가된 것처럼 보일지 모르나 초기 향로

와는 몇 가지 점에서 뚜렷이 구별된다.

우선, 박산향로의 산악도는 그 이전의 중국 미술사에서는 찾아볼 수 없는 새로운 미술 요소일 뿐 아니라 그 뒤 동아시아 '산수화(山水畫)'의 시원(始原)을 이루는 중요한 위치에 있다는 점이다. 그리고 초기 향로가 단순히 두 형태를 빌려 제작한 것인 데 반해서 박산향로는 그 모습을 드러낸 지 얼마 되지 않아 곧 '승반(바다를 상징)'과 그 위의 '기둥', 그리고 우주산(宇宙山)[7]을 상징하는 '산악도'의 전형적인 구성을 갖게 된다. 박산향로의 이러한 구성은 진한 시대의 새로운 세계관 내지 우주론과 밀접하게 연결되어 있는 것으로 생각된다. 이러한 사실은 박산향로의 이형(異形) 향로에서 뚜렷하게 나타난다. 비록 일부이기는 하지만, 향로의 기둥이 우주역사(力士) 등 신화적 인물이나 동물로 대체된 예들이 발견되고 있다.[164]

따라서 박산향로는 초기 향로의 연장선상에 있음에도 불구하고 그 함축하는 의미는 다르다고 할 수 있다. 초기 향로가 단순히 두의 형태를 빌려온 향로라면, 박산향로는 구성상 전혀 새로운 특징을 지니고 있을 뿐 아니라 당시의 우주론적 서사 구조를 배경으로 하고 있는 것이다. 이런 이유로 이 글에서는 중국의 초기 향로와 박산향로를 구별해서 부르고자 하며, 이 글에서 박산향로라고 할 때는 뚜껑에 산악도가 시문되어 있거나 뚜껑 자체가 산악 형태로 된 향로를 가리킨다는 것을 밝혀둔다.

그런데 향로의 뚜껑에 갑자기 산악도가 장식된 배경도 궁금하지만 더욱 우리를 당황하게 하는 것은 출현할 때부터 형식이 거의 완성된 형태로 등장한다는 사실이다. 시기적으로 보면, 기원전 3세기 말 진한대 초에서 기원전 2세기 말의 서한 중기가 여기에 해당하는데, 이후 큰 변화 없이 기본 형식을 유지하고 있다는 점에서 미술사적으로도 매우 희귀한 사례가 아닐 수 없다.[8] 따라서 우리의 관심도 자연히 박산향로의 출현 배경에 모아지지 않을 수 없다. 그러나 아직까지 그에 대해서 명확하게 정리된 견해가 없는 것이 또한 박산향로 연구사의 특징이기도 하다.

이러한 상황은 박산향로의 중심 부분이라고 할 수 있는 산악도, 즉 '박산'의 실체에 대해서도 마찬가지이다. 박산이란 명칭이 향로 뚜껑의 산악도 부분과 밀접한 관계가 있는 것은 분명하지만, 이 박산이 어떤 산을 지칭하는 것인지에 대해서는 아직까지 밝혀진 것이 없다. 한 가지 분명한 것은 산악도를 가진 박산향로의 형식

이 서한 중기 이전에 이미 완성된 반면에, '박산'이란 명칭은 그보다 늦게 사용되기 시작했다는 점이다.[9] 실제로 후한대까지도 박산향로란 명칭보다는 '향로(香爐)', '훈로(薰爐)', '동훈로(銅薰爐)' 등으로 부른 예들이 많은데,[10] 이것은 박산이란 이름 이 후대에 어떤 계기로 추가되었음을 의미한다.[11]

그렇다면 박산향로가 출현한 구체적인 배경은 무엇일까? 왜 갑자기 초기 향로에 없는 산악도가 중국의 향로에 등장하기 시작한 것일까? 그리고 이러한 산악도가 함축하는 바는 무엇일까?

박산향로의 기원에 관한 기존의 견해

중국 박산향로의 기원, 특히 향로에 산악도가 출현하게 된 배경을 연구하는 데 어려운 점은 그에 대한 문헌 기록이 거의 없다는 것이다. 자신들의 문화에 대해서 무엇 하나 놓치지 않고 열심히 기록을 남기는 중국인들의 습성을 감안할 때 이상한 일이 아닐 수 없다. 앞에서 언급한 것처럼 박산향로의 산악도가 이후 중국과 그 영향을 받은 한국과 일본 '산수화'의 시원에 해당한다는 점에 이르면 의문은 더욱 증폭된다. 왜냐하면 박산향로의 산악도는 삼차원의 산수화라고 할 만큼, 후대 산수화의 원형을 간직하고 있기 때문이다. 따라서 박산향로에 대해서 동시대인들이 '철저히' 침묵하고 있다는 것은, 그들로서는 선뜻 말할 수 없는, 또는 말하고 싶지 않은 뭔가의 비밀이 있는 게 아닌가 하는 의혹을 떨치기 어렵게 한다.

박산향로의 기원 문제가 세인의 관심사로 떠오른 것은 20세기 전반기에 러시아의 로스톱체프(M. Rostovtzeff)와 일본의 시게타(重田定一) 등이 박산향로의 산악도가 중국이 아닌 '외부'에서 유입된 것이라고 주장하면서부터라고 할 수 있다. 우선 로스톱체프의 주장부터 보자. 당시 동서 미술사의 최고의 권위를 자랑하던 그는 1927년에 발표한『중국의 상감청동기』[12]라는 책에서 다음과 같이 주장하였다.

운문(雲文, cloud-scroll)이 산악도로 변하고 거기에 동물들과 사람들이 나타나는 이러한 변화는 의심할 것 없이 외부로부터 온 모티프들의 영향을 받은 것이다. 중

국의 초기 예술에는 이러한 변화를 설명해줄 만한 것이 아무것도 없다. 박산향로 (hill-censers)나 박산준(樽, hill-jars)(의 형식) 또한 외부로부터 온 것이며, 거기에 새겨진 산악도(landscape)는 처음부터 신령스러운 인물이나 동물의 상(像)들과 결합되어 있었다.[13]

한마디로 박산향로의 산악도는 물론 그 형식 모두 서역에서 전래되었다는 것이다. 이러한 그의 주장은 한대의 운문이 헬레니즘의 식물 문양과 매우 유사하다는 데 착안한 것이다. 한대의 산악도 중에는 산들이 운기(雲氣)로부터 화생하는 예들이 종종 있는데,[159] 그는 이러한 운문이 헬레니즘의 식물 문양으로부터 발전된 것으로 보고, 운문으로부터 화생한 산악도를 갖고 있는 박산향로 역시 외부에서 들어온 것으로 간주한 것이다.[14] 그와 함께 그는 헬레니즘의 영향을 받은 이란 지역의 산악도와 북방 유목민의 수렵도도 박산향로의 형성에 중요한 영향을 끼쳤을 것으로 추정하였다.[15]

이에 반해서 일본의 시게타는 「박산향로고(考)」[16]라는 논문에서 박산향로에 춘추 전국 시대의 청동기에서 흔히 볼 수 있는 기(夔)나 도철(饕餮)과 번개(雷), 매미(蟬) 등의 문양이 전혀 시문되지 않은 점, 진경(陣敬)의 『향보(香譜)』에 "한 무제가

159 한대의 한 동통(銅筒)에 묘사된 그림. 운기가 변해서 산을 이루고 있다.

박산향로를 갖고 있었는데, (서역의) 서왕모(西王母)[17]가 보낸 것(漢武 有博山爐 西王母所遺)"이라는 구절이 실려 있는 점, 또 고대의 시부(詩賦)에서 박산향로의 산악도가 서왕모가 산다는 곤륜산(崑崙山)과 매우 흡사하다고 한 점, 그리고 황하의 수원(水源)으로 알려진 곤륜산을 서방에서는 수미산(須彌山)이라고 한다는 점 등을 근거로, 박산향로는 서역에서 전래되었으며 그 모습은 서방의 수미산을 형상화한 것이라는 주장을 폈다. 전체적으로 로스톱체프의 주장

은 박산향로의 기원을 동서 미술사를 바탕으로 접근했다는 점에서는 의의가 있지만, 헬레니즘의 영향을 과도하게 부풀린 점에서 문제가 있다고 할 수 있으며, 시게타의 주장은 박산향로의 산악도를 불교의 수미산으로 간주하는 데서 보듯이 박산향로의 기원 문제를 불교 전래설과 연관지어 접근하는 한계를 보이고 있다. 게다가 그가 주요한 근거의 하나로 들고 있는 서왕모 신화는, 박산향로가 이미 출현한 뒤인, 서한 중기 이후에 성행했다는 점에서 실효성이 없다.

그러나 당시 이들의 서역 기원설은 박산향로의 기원에 대한 폭발적인 관심을 불러일으켰으며, 그동안 중국 기원설을 당연시해온 중국과 일본 학계에 커다란 충격을 주었다.

서역 기원설은 그 뒤 1941년에 알렉산더 소퍼(Alexander Soper)가 다른 견해를 내놓음으로써 새로운 국면에 접어들었다. 그는 앞서의 로스톱체프의 견해를 수정하여 박산향로의 산악도는 아시리아의 수렵도에서 유래한 것이라는 새로운 견해를 내놓았다.[18] 그리고 한대의 산악도에 자주 나타나는, 말을 타고 달리면서 상체를 뒤로 젖혀 활로 사냥감을 쏘는 안식기사법(安息騎射法, Parthian Shoot)[19] [160]이 서아시아로부터 채용된 것이라고 하였다. 그러나 그는 아시리아의 수렵도와 한대 수렵도의 연결 고리로 추정되는 페르시아 아케메네스 왕조(기원전 559~기원전 330) 시대의 산악도 내지 수렵도가 망실되어 지금은 전해지지 않는다고 하였다.[20]

160 안식기사법. 위는 스키타이 이전의 키메라인의 모습, 아래는 한대의 안식기사법.

알렉산더 소퍼의 견해는 이후 마이클 설리번에 의해서 보다 구체화되었다. 그는 1962년『중국 산수화의 탄생』이란 책에서 한대부터 육조(六朝) 시대까지 중국의 산악도를 대상으로 산악 형태, 식

물 문양 등을 출신지별로 분류하여 추적하는 방법으로 한대 산악도의 기원을 추적하였다.[21] 그 결과 그는 박산향로의 산악도는 고대 서아시아의 산악도와 수렵도의 영향 아래 '세계산' 또는 '우주산'을 나타낸 것이라는 결론을 내렸다.[22] 다만, 그는 중국의 장인들이 외국 소재를 그대로 받아들이기보다는 그들의 정서에 맞게 추상화함으로써 다분히 '중국적인' 것으로 만들었음을 인정하였다. 그의 연구는 무엇보다도 본격적인 미술사적 연구라는 점에서, 그리고 한대 산악도의 중국 쪽 기여를 인정하고 있는 점에서 박산향로의 기원 논쟁을 새로운 차원으로 올려놓았다고 할 수 있다.

서역 기원론이 대체로 20세기에 시작된 것이라면, 중국 기원설의 시작은 북송(北宋) 때까지 거슬러 올라간다. 송나라 사람 용대연(龍大燕)은 그의 『고옥도보(古玉圖譜)』에서 박산향로의 산악도를 삼신산 중의 하나인 봉래산에, 그리고 승반을 대양에 견주어 설명하였다.[23] 같은 송나라 사람인 여대림(呂大臨)은 자신의 책에 당시의 '해중의 박산설(海中博山說)'을 소개하였는데, 『고고도(考古圖)』에 인용된 그의 말을 옮기면 다음과 같다.

> 일설에 말하기를, 향로는 해중(海中)의 박산을 본뜬 것으로 아래의 승반에 물을 담는 것은 향을 습윤하게 하여 바다가 만물이 돌아갈 근원임을 보이고자 한 것이라고 한다.[24]

여대림의 이 말은 당시 전해 내려오던 이야기를 그대로 옮긴 것이므로 그 자신의 주장이라고는 할 수 없다. 다만, 승반의 기둥 위에 세워진 향로 본체와 승반의 기능을 잘 설명해주고 있다는 점에서 그 나름의 의미가 있다고 할 수 있다.

이러한 주장들은 대체로 한대의 방사들의 신선설(神仙說)과 운기설(雲氣說)에 근간을 둔 것으로, 당시의 신선사상 쪽의 주장을 그대로 옮긴 것으로 풀이된다. 삼신산은 진한대에 신선사상의 이상향으로 여겨진 산으로 발해의 가운데에 있다는 전설의 산이다. 흔히 봉래산, 방장산(方丈山), 영주산(瀛洲山) 세 산을 가리키며 이들 산에는 불로장생(不老長生)하는 신선들이 산다고 믿었다. 사마천의 『사기』 「진시황본기(秦始皇本紀)」에 의하면, 진시황은 방사인 서시(徐市)[25]의 말을 듣고

불로초(不老草)를 구하기 위해 수천 명의 동남동녀(童男童女)를 뽑아 바다로 보내 삼신산의 신선을 찾게 한 것으로 전한다. 이 일은 불로장생을 희구하는 진시황의 마음을 사기 위해 서시가 획책한 일로 알려져 있지만, 어쨌든 당시 바다 가운데에 삼신산이 있고 이 산에 신선들이 산다는 관념이 널리 유포되어 있던 것은 분명해 보인다.[26]

이와 관련하여 사마천은 『사기』 「천관서(天官書)」에서 운기 다루는 법을 다음과 같이 소개하고 있다. "바닷가의 신기루는 높은 누대(樓臺)의 모습을 하고, 광야의 운기는 궁궐의 형태를 이루며, 또 운기는 각기 그 산천과 사람들이 모여 있는 모습을 나타내기도 한다(海旁蜃氣象樓臺 廣野氣成宮闕 然雲氣各象其山川人民所聚積)." 말하자면 운기가 변해서 산천도 되고, 사람도 된다는 것이다. 실제로 앞의 〈도 159〉의 한대의 한 동통(銅筒, 전차의 천개를 세우는 데 사용되는 장식)에 새겨진 그림을 보면, 구름이 변해 산악이 되는가 하면 그 구름 사이를 각종 동물들이 뛰어다니는 것을 볼 수 있다.

이러한 관념은 당시의 박산향로에 반영되었는데, 1968년 중국의 하북성 만성현(滿城縣) 능산(陵山)에서 발굴된 중산국(中山國) 왕 유승(劉勝, 기원전 154~기원전 112 재위)의 무덤에서 나온 향로가 그 좋은 예다(〈도 155〉의 운기 향로). 산악도가 노신의 운기 위에 얹혀 있어 마치 운기가 변하여 산악이 형성된 것 같은 느낌을 준다. 더욱이 이 향로의 좌대에는 세 마리의 용이 장식되어 있어 당시 박산향로에 해중의 삼신산설과 운기설이 적잖이 영향을 미쳤음을 보여준다.

그러나 이러한 신선설과 운기설에 바탕을 둔 중국 기원설은 박산향로의 기원을 제시하기보다는 한대의 박산향로에 영향을 끼쳤던 당시의 주요 관념을 재확인해 주는 데 그치고 있다. 20세기 들어와 일본의 나가히로(長廣敏雄)[27]는 중국 산동성에 있는 박산이 박산향로 산악도의 모델일 거라는 새로운 주장을 내놓았다. 그러나 산동성에 있는 박산(현 산동성 치박시淄博市 박산구博山區)이란 지명이 사서에 처음 등장한 것은 박산향로가 쇠할 대로 쇠한 수나라 때(613년)다. 『한서(漢書)』 「지리지(地理志)」에 또 다른 박산이란 지명이 등장하지만 그 역시 산동성이 아니라 하남성에 소재해 있다. 따라서 처음부터 논의의 출발이 잘못되었음을 알 수 있다.

그런가 하면 일본의 고스기 가즈오(小杉一雄)는 1959년에 발표한 『중국문양사

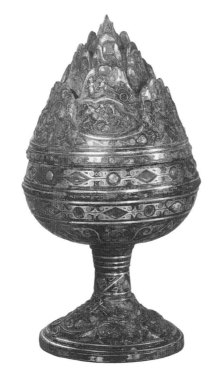

의 연구』에서 로스톱체프의 서역 전래설을 비판하면서 박산향로의 산악도는 은주 시대의 청동기에 장식된 각종 문양(爬虫唐草文)이 산악문(山岳紋)으로 발전한 것이라는 새로운 주장을 내놓았다.28 그러나 이 또한 로스톱체프와 마찬가지로 춘추 전국 시대의 운문(雲紋)의 발전을 지나치게 확대한 것이라고 할 수 있다.

이렇듯 중국 기원설들은 전체적으로 빈약한 문헌에 의지하거나 지나치게 중국 내부의 발전을 강조한 경우가 주종을 이룬다. 한나라 때의 신선설이나 운기설이 박산향로

161 프리어 갤러리에 소장된 북방계 박산향로.

의 발전에 커다란 영향을 미친 것은 사실이지만, 과연 신선설이나 운기설이 박산향로를 탄생시킨 직접적인 요인이냐에 대해서는 회의적이다. 이러한 사실은 유승의 무덤에서 나온 향로보다 앞 시기의 것으로 추정되는, 프리어 갤러리에 소장된 박산향로의 산악도161를 보면 분명하게 드러난다.

우선, 이 향로에는 금은(金銀)의 상감(象嵌)과 함께 홍옥(紅玉), 터키석 등 각종 보석들이 박혀 있어 여느 박산향로와는 분위기가 사뭇 다르다. 이러한 보석 장식은 북방 유목 민족인 사르마트인들의 미술품에서 흔히 볼 수 있는 것으로29 중국인들에게는 매우 이질적인 것이다. 따라서 이 향로는 중국보다는 북방 내지 서역과 보다 밀접한 관계가 있을 가능성이 높다. 더욱이 이 향로의 산악도 세부도162를 보면,30 우마차를 끌고 가는 사람, 염소를 공격하는 표범(이상 a), 신수(神樹) 아래에서 쉬고 있는 원숭이, 죽창(?)으로 곰을 공격하는 사람(이상 b), 산 위에서 맨손으로

a b c

d e f

162 프리어 갤러리에 소장된 향로의 세부도. a에는 우마차를 끌고 가는 사람과 염소를 공격하는 표범이 묘사되어 있고, b에는 신수 아래에서 쉬고 있는 원숭이와 죽창(?)으로 곰을 공격하는 사람이, c에는 산에서 무기 없이 표범과 싸우는 사람이, d에는 나무 위의 동물을 활로 겨누는 사람이, e에는 늑대에 쫓기는 사슴들이, f에는 나무 뒤에 숨어 있는 멧돼지를 삼지창으로 공격하는 사람 등이 묘사되어 있다.

표범과 싸우는 사람(c), 나무 위의 동물을 활로 겨누는 사람(d), 늑대에 쫓겨 도망가는 사슴들(e), 나무 뒤에 숨어 있는 멧돼지를 삼지창으로 공격하는 사람(f) 등 대체로 북방계 수렵 장면이 두드러진다.[31] 이 가운데 표범이나 늑대 등 육식동물이 초식동물을 공격하는 장면은 전형적인 스키토 – 시베리아 계통의 동물 양식이다.[32]

더욱 흥미로운 것은 이 프리어 갤러리의 박산향로에 시문되어 있는 산악도와 거의 동일한 내용의 산악도를 갖고 있는 박산향로가 꽤 여러 점 알려져 있다는 사실이다. 빅토리아 앤드 앨버트 박물관,[33] 필드 자연사박물관,[163] [34] 넬슨앳킨스 미술관,[35] 포그 박물관 등에 소장된 것,[36] 그리고 스톡홀름의 사이렌 수집품,[37] 그 밖에 한대의 중산국 유승 왕의 부인 두관(竇綰)의 묘에서 출토된 향로[38] 등 현재 확인된 것만 해도 예닐곱 점이 넘는다. 따라서 이처럼 거의 동일한 산악도를 갖고 있는 향로가 여러 점 보고되고 있다는 것은 이들 향로가 동일한 장소에서 대량으로 제작되었거나 이와 같은 산악도가 한동안 유행했었다는 것을 의미한다.

특히 두관의 무덤에서 나온 박산향로164에는 북방계 산악도 외에도 사신도가 장

163 필드 자연사박물관에 소장된 향로. 산악도가 프리어
갤러리에 소장된 박산향로의 산악도와 동일하다.

164 유승의 부인 두관의 무덤에서 출토된 박산향로와
뚜껑의 모사도.

식되어 있는데, 사신도의 네 동물(청룡,
백호, 주작, 현무) 중 현무가 낙타로 바뀌
어 있다. 이것은 두관의 무덤에서 나
온 박산향로가 중원보다는 중국 서북
부의 유목민들과 보다 밀접한 관계를
갖고 있음을 뜻한다. 여기에 중산국의
뿌리가 본래 섬서성 북부에서 유목 생
활하던 백적(白狄)이라는 점을 더하면
그 가능성은 더욱 커진다. 게다가 사
신도의 현무가 낙타로 바뀌어 있다는
것은 중국의 사신도가 본래 북방 민족
들에게서 왔을 가능성은 물론 사신도
의 네 동물도 일반적으로 알려진 것과
는 달랐을 가능성마저 제기한다.

제1장에서도 지적하였지만, 사신도
는 북방계 성수도(星宿圖)와 5방위 관
념의 산물이다. 따라서 중국 사신도의
현무가 낙타로 되어 있다는 것은, 그
리고 그것이 북방계 산악도와 함께 장
식되어 있다는 것은 그만큼 문화사적
으로 중요한 의미를 갖는다. 따라서
북방계의 요소가 뚜렷한 프리어 갤러
리가 소장한 이들 박산향로 계열에 드
는 향로들은 박산향로의 산악도의 기
원 문제가 중국 기원설만으로는 설명
이 되지 않는다는 것을 실증적으로 보
여준다.

여기서 우리는 박산향로의 기원 문

제와 관련해서 초기 향로들이 중국의 전통 용기인 두 형태로부터 발전한 점과 한대의 신선설과 운기설이 박산향로의 발전에 커다란 영향을 끼친 점을 간과해서는 안 되겠지만, 서역 기원설이 제기하는 동서 문화 교류를 통한 서역과 북방 계통의 영향을 소홀히 다루어서는 안 된다는 것을 알 수 있다.

최근의 연구 성과—북방 계통의 산악도

알렉산더 소퍼와 마이클 설리번이 제기한 고대 서아시아 기원론이 중요한 성과임에는 틀림없지만, 여기에도 문제가 없는 것은 아니다. 에스터 제이콥슨이 그녀의 논문 「산과 유목민—중국의 산악도의 기원에 대한 재고(再考)」에서 지적하고 있듯이,[39] 한대의 수렵도에는 말 등에서 상체를 뒤로 돌려 달아나는 동물을 활로 겨냥하는 궁수의 모습이 자주 등장하는 데 반해서 고대 서아시아의 수렵도에서는 이러한 안식기사법이 매우 드물게 나타난다. 소퍼가 '잃어버린 아케메네스 왕조의 수렵도'[40]를 연결 고리로 제시한 바 있지만 현재 남아 있는 고대 서아시아의 수렵도는 대부분 마차를 타거나 발로 걷는 모습이어서 한대의 수렵도와는 그 분위기가 사뭇 다르다.[165] 오히려 안식기사법은 고대 서아시아보다는 파르티아나 사산조 시대의 수렵도에서 자주 나타나며,[166] 이러한 기사법의 명칭에 파르티아(Parthia, 安息)의 이름이 들어가 있는 것이 이를 뒷받침한다.

　그뿐만 아니라 고대 서아시아의 수렵도는 매우 정적(靜的)인 데 반해서 한대의 수렵도는 매우 동적(動的)이라는 점이다. 이러한 사실은 대동강 유역에서 발견된 전한 시대 동통[167]의 수렵도를 보면 쉽게 알 수 있다. 따라서 이러한 한대 수렵도는 고대 서아시아 기원론만으로는 해결이 되지 않는다.

　그런데 에스터 제이콥슨에 의하면, 기원전 4세기 무렵 이미 중국 서북부에서 몽골 지역, 남시베리아, 그리고 중앙아시아에 이르는 광범위한 초원과 산악 지역에 유목민들의 생활에 기반을 둔 독자적인 산악도가 형성되어 있었다고 한다. 그녀가 직접 예로 들고 있는 것은 1978년 카자흐스탄의 고대 유목 민족인 사카족(Saka, Sai, 塞)의 무덤 '이식 쿠르간(Issyk Kurgan)'[41]에서 출토된 황금 인간의 모자에 장식

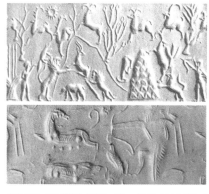

165 고대 서아시아의 수렵도. 위는 기원전 2200년경 아
카드 시대의 수렵도, 아래는 페르시아 다리우스 왕
(기원전 521~기원전 485 재위)의 사냥도.

166 사산조 페르시아의 은쟁반에 묘사된 안식기사법.

167 낙랑의 고분에서 출토된 한대의 동통에 장식된 수렵도. 현재 일본 동경 예술대학교에 소장
되어 있으며, 길이가 28cm, 직경이 약 3.8cm, 동판의 두께가 약 0.13cm로 전체적으로 대
나무 형태의 외형을 띠고 있으며 중앙의 매듭을 중심으로 크게 네 마디로 나뉘어 있다. 각 마
디마다 산과 나무, 금수(禽獸) 그림이 새겨져 있으며, 특히 두 번째 마디의 중앙에는 말 위에
탄 사람이 몸을 뒤로 젖혀 긴 활로 호랑이를 쏘는 모습이 묘사되어 있다. 전체적으로 이 낙랑
의 동통에는 사람 한 명, 새 33마리, 동물 38마리, 용 한 마리, 그리고 새와 조수의 중간 형태
를 한 동물 한 마리로 갖가지 동물 그림이 모두 75개 새겨져 있는데, 기복(起復) 중인 산악
들 사이로 비상하거나 도약하는 동물들의 몸짓이 매우 활달하고 생동적이다. 전체적으로 북
방 유목민들의 환상적인 동물 형태와 달리 대단히 사실적으로 묘사되어 있으며, 북방계 동물
문양에서 볼 수 있는 야수성과 긴박감 대신 그 나름대로의 적절한 위치를 차지하고 있는 듯
한 인상을 준다. 전체적으로 북방 유목 문화의 영향을 보여주긴 하지만, 마이클 설리번이 지
적한 것처럼 다분히 '중국적'이라고 할 수 있다.

된 산악도다.[42]

카자흐스탄의 수도 알마아타에서 동쪽으로 50km 떨어진 곳에 있는 이 무덤은 도굴꾼들의 손이 미치지 않아 매장 당시의 원형이 그대로 보존되어 있었던 것으로 전한다. 이 무덤의 주인공은 황금 갑옷을 입고 있었는데, 원래의 형태를 복원한 것이 〈도 168〉의 '황금 인간'이다. 이 황금 인간은 그 부장품으로 미루어 여자 샤만으로 추정되고 있으며,[43] 황금 갑옷을 입고 요대(腰帶)에 단검과 긴 칼을 차고, 머리에 샤만의 모자를 쓴 모습은 경주 황남대총에서 출토된, 허리의 요대에 샤만의 장식과 칼을 차고 머리에 '출(出)'자형 금관—곧 샤만의 관—을 쓴 여주인공의 모습과 너무도 닮아 우리를 놀라게 한다.[44]

이 무덤의 매장 시기는 기원전 5세기에서 기원전 4세기로 추정되며,[45] 그와 거의 동시대의 무덤인 알타이산록의 '파지리크 쿠르간(Pazyryk Kurgan)', 그리고 기원전 9세기에서 기원전 6세기에 축조된 것으로 알려진 남시베리아 투바의 '아르잔 쿠르간(Arzhan Kurgan) 1, 2호분'[46]과 함께 흔히 스키토-시베리아의 3대 무덤으로 꼽힌다.

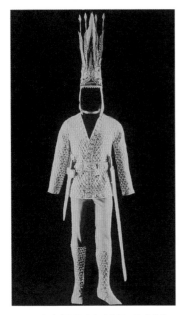

168 고대 사카족 무덤인 이식 쿠르간에서 출토된 황금 인간.

우리의 관심사인 산악도는 황금 갑옷을 입은 주인공의 원추형 모자[47]에 장식되어 있다.[169] 측면 모사도를 보면, 원추형 모자 전체가 하나의 거대한 산악도를 형성하고 있는 것을 알 수 있다. 이 산악도는 다시 밑에서부터 귀를 가리는 옆 장식의 산, 그리고 모자 부분과 귀덮개 부분의 경계를 이루는 산, 다시 원추형 모자 아랫부분의 산, 그리고 원추형 모자 꼭대기—커다란 뿔이 난 숫양이 장식되어 있다—를 정점으로 한 산 등 모두 네 개의 산이 수직으로 구조화되어 있다.

이들 산을 좀 더 자세히 보자. 먼저 모자의 귀덮개 부분에 장식된 산을 보면, 일정하게 양식화된 산들 사이에 'S'자 형태로 몸

169 이식 쿠르간에서 출토된 황금 인간 머리 장
식의 정면과 측면 모사도.

170 이식 쿠르간 머리 장식의 산악도. a는 귀덮개 부분의 산악도, b
는 귀덮개와 모자 부분 사이의 산악도, c는 모자 부분의 산악도.

체가 뒤틀린 호랑이와 이벡스(ibex)로 불리는 야생 염소 등의 동물들이 보인다. 간
략하기는 하지만 북방계 산악 - 수렵도의 진면목을 드러내고 있는 것으로 생각된
다.170c **48** 귀덮개 부분과 원추형 모자 사이의 경계선에 장식된 산은 삼산형 산을
연상시키는 기본 산형이 반복해서 장식되어 있으며170b, 원추형 모자 부분의 산
악 역시 세 개의 봉우리가 중첩된 형태의 기본 산형이 큰 산악의 형태를 이루고 있
다.170a

이 북방계 산악도와 관련해서 특별히 우리의 관심을 끄는 것은 원추형 모자 부
분의 산 위로 뻗어 있는 나무들과 그 위에 장식된 새들이다. 모자 둘레에는 모두
다섯 그루의 나무가 있고 그 위에는 모두 새들이 앉아 있는데, 한눈에 북방계 솟대
를 연상시키는 이 입목(立木)171은 샤만의 우주 나무(turu)를 상징한 것이라 할 수
있다. 그리고 그 위에 장식된 새는 샤만이 천상으로 여행할 때 그를 인도하는 보조
신령들을 나타낸 것으로 생각된다.172

또 하나 우리의 눈길을 끄는 것은 황금 인간의 머리 장식 정면에 장식된 두 마
리의 날개 달린 말(天馬)이다.173 머리에 뿔이 난 이 말은 파지리크 쿠르간에서 출
토된 사슴뿔 장식을 한 말174을 연상시킨다. 시베리아 샤만들이 천계 여행을 할 때

171 이식 쿠르간 산악도 위의 입목과 신조.

172 돌간족의 솟대. 왼쪽 솟대 기둥에는 천상계의 층(層)을 나타내는 여러 개의 가로목이 장식되어 있다.

173 이식 쿠르간 머리 장식 정면의 날개 달린 말.

174 기원전 5세기 파지리크 쿠르간의 머리에 사슴뿔 장식을 한 말 복원도.

타는 '샤만의 말(bura)'⁴⁹을 나타낸 것이다. 원래 사슴이나 순록이었던 부라가 말의 등장과 함께 사슴 형태의 말의 모습을 갖게 된 것으로 날개는 이 말이 하늘을 나는 천마임을 나타낸다.

우리는 샤만과 관련된 이들 상징물들을 통해서 이식 쿠르간의 황금 인간의 모자에 장식된 산악도가 북유라시아 샤만의 '성산(聖山, cosmic mountain)'⁵⁰을 표현한 것이라고 말할 수 있으며, 산악도가 다층 구조로 되어 있는 것은 샤만이 여행하는 천상계의 권역과 관계가 있는 것으로 생각된다.⁵¹ 그리고 모자의 귀덮개 부분의 산악도에 등장하는 호랑이와 염소의 포식자와 희생자의 관계는 스키토-시베리아 계통의 동물 문양에서 흔히 볼 수 있는, 삶과 죽음의 관계를 통한 신령 세계의 순환을 상징적으로 나타낸 것이라 할 수 있다.⁵²

따라서 이식 쿠르간의 산악도는 당시 북방 유목 민족들의 세계관 내지 우주관, 그리고 신령관 등을 충실히 반영하고 있는 것이라 할 수 있다.

그런데 이 이식 쿠르간의 산악도에서 가장 우리의 관심을 모으는 것은 산들의 기본 산형¹⁷⁰이 한대 박산향로의 산악도에서 흔히 볼 수 있는 '세 개의 봉우리가 중첩된' 형태의 산악 형태를 하고 있다는 점이다(〈도 155〉 신조가 있는 향로). 이것은 박산향로의 산악도가 이러한 북방계 산악도의 연장선상에 있다는 것을 시사한다는 점에서 매우 중요한 의미를 갖는다.⁵³ 우리는 이미 프리어 갤러리가 소장한 박산향로의 산악도에 북방계 동물 문양이 등장하는 것을 본 바 있다.

따라서 초기 두 형태의 향로에서 산악도를 가진 박산향로로의 발전은 북방계의 산악도와 수렵도의 영향을 빼놓고서는 말할 수 없다는 것이 분명해진다. 그리고 신선설과 운기설의 영향을 받은 한대의 박산향로들이 본래 북방계 산악도가 유입된 뒤에 당시 성행한 신선사상에 의해서 변형된 것일 가능성이 높다고 할 수 있다.

그렇다면 이러한 북방계 산악도는 과연 소퍼와 설리번이 제기한 고대 서아시아 기원론을 대신할 수 있는 것일까?

확실히 이식 쿠르간 황금 인간의 머리 장식에서 보는 산악도는 앞에서 본 고대 서아시아의 수렵도와는 그 분위기가 많이 다르다. 전자가 매우 동적이고 다층적인 수직 구조로 되어 있다면, 고대 서아시아의 수렵도는 아시리아의 평면적인 부조 미술이 말해주듯이 정적이고 평면적이다. 따라서 수렵도라는 주제에서는 일치

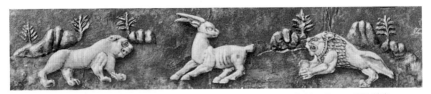
175 기원전 1000년경 아시리아의 산악도.(Parrot, André, *The Arts of Assyria*, Golden Press, 1961에서)

176 아시리아의 구획된 양식 산악도. 기본 산형이 세 개의 봉우리로 이루어져 있다.(Sullivan, Michael, *The Birth of Landscape Painting in China*, California, 1962에서)

하지만 미술 양식에서는 일정한 차이를 보이고 있다.

하지만 이 북방계 산악도가 중앙아시아에서 남시베리아, 중국 서북부, 몽골 지역의 스키토 – 시베리아 유목민들의 독자적인 창조물이라고 할 수 있을지는 의문이다. 왜냐하면 이식 쿠르간의 산악도의 원형으로 볼 수 있는 고대 아시리아의 유물들이 존재하기 때문이다. 그중의 하나가 기원전 1000년기 말의 장식물로, 조그맣게 묘사된 산들을 배경으로 사자 두 마리가 숫양 한 마리를 공격하는 모습이 표현되어 있다.[175] 이 아시리아의 산악도에는 정확히 '세 개의 산이 중첩된 형태'의 산들이 보이는데, 이러한 산악 형태는 이식 쿠르간의 산악도는 물론 박산향로 산악도의 기본형에 해당하는 것이다. 동물들이 산보다 크게 표현된 점 또한 이식 쿠르간의 산악도나 한대의 산악도와 차이가 없다.

다른 하나는 고대 아시리아의 유물인 청동 그릇에 장식된 것이다.[176] 어느 것이나 모두 정형화된 산들이 중첩되어 있으며, 봉우리는 모두 세 개로 되어 있다. 따라서 시기상으로 보나 양식으로 보나 이들 아시리아의 산악도가 이식 쿠르간의 산악도와 한대 산악도의 원형에 해당한다는 것을 알 수 있다.

물론 그렇다고 해서 한대의 산악도에 나타난 동적인 분위기와 밀접한 관계가 있는 북방계 산악도의 영향과 중요성이 줄어드는 것은 아니다. 아시리아의 산악

도에는 그러한 동적인 요소가 매우 약하기 때문이다. 그러나 산악도의 양식이 멀리 고대 아시리아의 산악도까지 거슬러 올라간다는 것 또한 부정할 수 없는 엄연한 사실이다.

또 하나의 산악도

한대의 박산향로에는 지금까지 본 '세 개의 봉우리가 중첩된' 형태의 산들을 가진 산악도 외에 또 하나의 중요한 산악도의 요소가 있다. 바로 마이클 설리번이 '구획된 양식(compartmented style)'의 산악도로 명명한 것이 그것이다.[54] 그는 이제까지 대부분의 학자들이 그냥 지나쳤던 한대 산악도의 또 하나의 양식ー반원형 또는 삼각형의 정형화된 산들을 반복하여 여러 층으로 쌓아올린 산악도의 양식ー을 기존의 산악도와 구별해서 별도의 계통을 갖는 산악도로 보았다. 이러한 양식의 산악도는 동식물들이 정형화된 각각의 작은 반원형 산의 구획 안에 묘사되어 있는 것이 특징이다.

이를 한대의 향로를 통해서 살펴보자.177 a는 중국 섬서성 수덕(綏德)에 있는 양

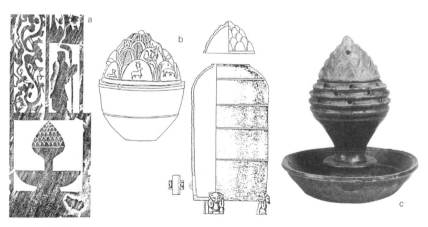

177 중국의 다층 형태의 향로들. a는 중국 섬서성 수덕에 있는 양군맹원사묘 화상석에 그려진 향로, b는 하남성 남양에서 출토된 도기인 돈, c는 1세기경 낙랑고분에서 출토된 도제 향로로 현재 도쿄 국립박물관에 보관되어 있다. 어느 것이나 산악도가 반원형 또는 삼각형의 정형화된 문양이 중첩되어 있는 것이 특징이다.

a b

c d

178 메소포타미아 원통형 인장에 나타난 산을 나타내는 장식들. a는 태양신 샤마쉬(Shamash)가 왼손에 톱을 들고 골
짜기에서 올라오고 있다. 그의 오른쪽에 물과 지혜의 신인 에아(Ea)가, 왼쪽에는 식물의 여신으로 생각되는 날개
달린 신이 서 있다. b는 산에 걸터앉아 있는 신을 다른 신들이 수염을 쥐고 때리려고 하고 있다. c는 두 영웅이 산
에서 한쪽은 물소와, 다른 쪽은 사자와 힘을 겨루고 있다. d는 오른쪽에는 에아가 권좌에 앉아 있고 중앙에는 태양
신이 지구라트로 생각되는 산을 오르고 있으며, 그 뒤에는 또 다른 태양신이 톱을 들고 서 있다. a, c, d는 기원전
2000년기의 아카드 시대, b는 기원전 3000년기의 수메르 시대.

군맹원사묘(良君孟元舍墓) 화상석에 그려진 향로로 반원형 산들이 중첩되어 하나
의 산악도를 이루고 있다. b는 하남성 남양에서 출토된 것으로 흔히 돈(敦)으로 불
리는 도기(陶器)다. 반원형 형태의 산들이 중첩되어 산악도를 이루고 있고, 각각의
반원형 산 안에는 동물과 식물 문양이 새겨져 있다. c는 1세기경 낙랑고분에서 출
토된 도제(陶製) 향로로 현재 도쿄 국립박물관에 보관되어 있다. 앞서의 반원형과
는 달리 삼각형 형태의 산들이 일정하게 중첩된 형태를 이루고 있다. 어느 것이나
양식화된 반원형 또는 삼각형 형태의 기본 산형을 중첩하여 산악도를 표현하고 있
는 것을 볼 수 있다.

이러한 계통의 한대 산악도는 지금까지 보아온 산악도와는 그 형태가 구별된
다. 그렇지만 이런 유의 산악도를 가진 향로 역시 현재 광동성과 호남성, 그리고

화남 지방과 영하자치구(寧夏自治區) 등의 한대 무덤에서 두루 확인되고 있어[55] 당시 이런 양식의 산악도를 가진 향로들이 적지 않게 사용되었음을 알 수 있다.

그런데 놀라운 것은 이러한 독특한 산악도의 표현 형식이 고대 메소포타미아의 전형적인 산악 표현 방식이란 점이다. 이러한 사실은 '산'이 묘사된 고대 메소포타미아의 원통형 인장(sylinder seals)[56]들을 모은 〈도 178〉을 보면 알 수 있다. 이들 원통형 인장은 모두 기원전 2000년기에 만들어진 것들이다. 반원형 또는 삼각형 형태의 산들이 반복해서 중첩되어 있는데, 흥미로운 것은 신들이 함께 묘사되어 있는 점이다. 태양신이 아침에 동쪽 계곡에서 올라오는 모습이라든지, 산에서 신들이 서로 싸우는 모습, 영웅들이 산에서 동물과 씨름하는 모습 등이 그것이다. 산이 신들이 머무는 일종의 신성 공간으로 간주되고 있음을 알 수 있다.

이러한 삼각형 또는 반원형 다층 형태의 산들은 기원전 1000년기 말에 티그리스강 중상류의 고지대에 웅지를 틀었던 아시리아[57]의 미술에서 한층 발전된 형태로 나타난다. 아시리아의 산들은 대부분 반원형 내지 삼각형 형태의 산들이 반복해서 중첩된 형태로 되어 있는데, 이러한 사실은 비교적 풍부하게 남아 있는 아시리아의 부조179를 통해서 확인된다. a는 자그로스 산맥의 엘람(Elam) 왕이 포로로 잡혀 끌려가는 모습을 묘사한 것이다. b는 티레(Tyre)로부터 배로 공물을 실어나르는 페니키아 군대를 묘사한 것으로 강가의 산 위에 성채가 서 있다. c는 님루드 성을 공격하는 궁수들의 모습을 표현한 것으로 강 건너의 땅이 반원형 형태의 작은 산들로 묘사되어 있다. d는 아시리아의 수도 니네베의 아슈르바니팔 왕의 궁전에서 나온 부조로, 사슴 등의 동물들이 사냥꾼에게 쫓겨 미리 쳐놓은 그물망에 걸려드는 모습을 나타낸 것이다. 어느 것이나 모두 산들이 반원형 형태의 반복된 문양으로 되어 있다.

따라서 우리는 반원형 또는 삼각형 산들이 중첩된 형태의 한대 산악도가 고대 아시리아 계통의 산악도에서 유래했다는 결론을 내릴 수 있다. 문제는 이 아시리아 계통의 산악도가 언제, 어떤 경로로 동아시아에 전해졌느냐는 것이다. 이와 관련해서 우리의 관심을 끄는 것은 러시아의 로스톱체프가 일찍이 서역 기원론의 근거의 하나로 제시한 바 있는 기원전 1세기 흉노족의 무덤(쿠르간)—북몽골의 노인울라(Noin Ula) 제6묘—에서 발견된 은쟁반의 산악도180다.[58] 은쟁반의 중앙에

179 아시리아의 정형화된 반원형 산들. a는 자그로스 산맥의 엘람 왕이 포로로 잡혀 끌려가는 모습(니네베, 기원전 7세기)이며, b는 티레로부터 배로 공물을 실어나르는 페니키아인들을 반원형 산 위의 군인들이 장부에 기록하고 있다(바라와트, 기원전 9세기 청동기). c는 성을 공격하는 궁수들의 모습(님루드, 기원전 9세기)이며, d는 아시리아의 수도 니네베의 아슈르바니팔 왕 궁전에서 나온 부조로, 사슴 등의 동물들이 사냥꾼에게 쫓겨 미리 쳐놓은 그물망에 걸려드는 모습을 나타내고 있다.

180 북몽골 노인울라 흉노 무덤에서 출토된 은쟁반의 산악도.

크게 묘사된 라마가 딛고 서 있는 산을 자세히 보면, 반원형이 중첩된 전형적인 고대 메소포타미아의 산악도 양식으로 되어 있다. 따라서 이 흉노의 은쟁반 산악도는 고대 아시리아 계통의 구획된 양식의 산악도가 기원 전후 동아시아에 전해진 것을 구체적으로 뒷받침한다고 할 수 있다.

비록 고대 아시리아 계통의 산악도가 어떤 경로를 통해 동아시아에 전달되었는지는 분명하지 않지만, 한대에 이런 유의 산악도가 서역 또는 북방을 경유해 동아시아에 전래된 것이다. '세 개의 중첩된 산형'을 가진 한대의 일반적인 산악도 역시 궁극적으로 고대 서아시아의 산악도에 그 뿌리를 두고 있다는 점에서, 한대 박산향로의 산악도가 중국 내부의 산물이 아니라 서역과 북방 등 외부로부터 전해졌다는 것을 알 수 있다.

초기 동서 교류의 사실들

20세기 전반기에 동아시아의 일부 학자들이 박산향로의 중국 기원설을 옹호한 데는 당시 서구 학자들 사이에 성행했던 '서방 문화의 중국 전파설'에 대항하기 위한 점도 있지만, 당시의 동서 문화 교류에 대한 연구가 몹시 열악했던 것도 그 주요한 요인의 하나였다. 실제로 당시에는 박산향로의 기원을 해명해줄 만한 동서 문화의 비교 연구가 쉽지 않았다. 그러나 그 후 동서 문화 연구는 꾸준히 진척되었고, 여전히 부족한 것은 사실이지만 그럼에도 그때보다는 고고학 자료를 중심으로 상당히 많은 연구 성과가 축적되었다. 그중에서도 가장 고무적인 것은 북유라시아의 유목 문화에 대한 새로운 발견이라고 할 수 있다. 이른바 스키토 – 시베리아 유

181 파지리크 쿠르간 5호분의 단면도. 무덤 아래쪽에 렌즈 모양의 영구 동토층이 형성되어 있다.

목 문화의 고분들이 대거 발굴되면서 거기서 동서 문화 교류와 관련된 많은 유물들이 쏟아져 나온 것이다. 그중에서도 우리의 관심을 끄는 것은 알타이 지방의 '얼음 무덤(frozen tombs)'—무덤 아래에 렌즈 모양의 영구 동토층이 만들어진 무덤—에서 출토된 유물들이다.

제2장에서 언급한 것처럼, 알타이 지방은 춘추 전국 시대 이래 서역 교역의 관문 역할을 했던 곳이다. 실제로 기원전 5~기원전 4세기의 얼음 무덤으로 알려진 알타이산록의 파지리크 쿠르간 5호분[181]에서는 중국의 비단, 청동거울, 칠기 등과 페르시아의 모직물, 흑해 북부 지역 스키타이의 투구, 그리고 그리핀 등 동물 장식과 로터스(lotus), 팔메트(palmette) 등의 식물 문양, 향료 열매 등 동서의 다양한 유

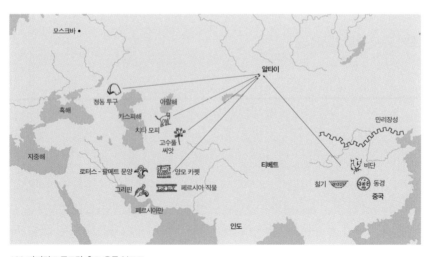

182 파지리크 쿠르간 출토 유물 분포도.

물이 출토되어 이를 뒷받침하고 있다.182 **59**

이들 유물 가운데 특별히 우리의 관심을 끄는 유물이 하나 있다. 고대 페르시아 계통의 향로183가 장식된 말안장 깔개가 그것이다. 이 향로가 페르시아 계통의 향로라는 것은 향로 옆에 서 있는 여사제 중 한 명의 의상과 머리 모양이, 중앙아시아 옥수스의 황금 보물(Oxus Treasures)**60**로 알려진 유물의 하나인 황금 장식판 184에 새겨진 한 여성의 의상 및 머리 모양과 일치한다는 사실로부터 알 수 있다.**61**

현재 우리에게 잘 알려져 있는 '실크로드(Silk Road, 絲綢之路)'는 기원전 2세기 한 무제 때 개통된 것이다. 천산남북로의 실크로드가 중국인들의 지배하에 들어오기 전까지 중국인들은 주로 알타이 지방을 매개로 해서 서역과 교류를 했다. 즉, 내몽골의 하투 부근에서 서북으로 향하여 알타이산록을 넘어 에르기스강(Ergis river)을 따라 남서시베리아로 들어가는 루트를 통해서 서역과 교류한 것이다.**62** 이 루트가 춘추 전국 시대에 동서 교류의 중심 루트였다는 사실은 춘추 전국 시대의 중국 미술에 나타나는 북방 유목민들의 '동물 양식(animal style)'**63**이 알타이와 내몽골 지역을 매개로 해서 유입되었다는 사실에 의해 뒷받침된다.**64**

이와 관련해서 주목할 것은 기원전 6세기경 독일 슈투트가르트 근처에 있는 한 왕의 무덤에서 중국의 비단과 그리스의 청동조각상이 함께 발굴된 사실이다. 이

183 파지리크 쿠르간에서 출토된 말안장 깔개에 장식된 페르시아풍 향로.

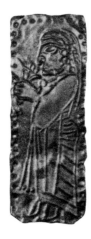

184 옥수스 황금 장식판에 새겨진 여성. 머리 모양이나 의상이 파지리크 쿠르간 말안장 깔개의 여사제와 동일하다.(Ghirshman, Roman, *The Arts of Ancient Iran: From its Origins to the Time of Alexander the Great*, Golden Press, 1964에서)

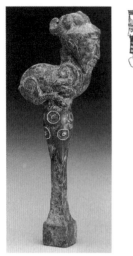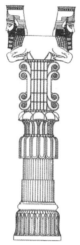

185 왼쪽은 중국 고대 악기 금의 조현 키, 오른쪽은 페르세폴리스의 반인반수 양식.

비단이 그리스를 통해 전해진 것인지 또는 이란 방면이나 흑해 연안의 유목민들을 통해서 전해진 것인지는 확실하지 않으나 이로써 기원전 6세기 이전에 이미 중국의 비단이 동유럽에까지 전해진 것이 확인된 것이다.65 그런가 하면 기원전 5세기 고대 페르시아 문서에는 지나(支那), 즉 중국 서북쪽에 위치한 진(秦)나라를 지칭하는 'čini', 'Säini' 등의 명칭이 심심치 않게 등장한다.66 이것은 그 시기에 이미 고대 이란—흑해 연안과 중앙아시아의 '외부 이란(l'Iran extérieur)'67을 포함한—과 중국이 어떤 형태로든 교역을 했다는 것을 의미한다.68

이 시대에 중국 서북부와 중앙아시아의 유목민들에 의해서 중국에 전해진 페르시아의 유물 가운데 중국 고대 악기인 금(琴)의 조현 키(tuning key, 琴軫鑰)185라는 것이 있다. 중국 북부에서 출토된 이 흥미로운 유물은 기원전 3세기 것으로 추정되는데, 손잡이 장식에 머리는 사람이고 몸은 염소인 상상의 동물이 조각되어 있다. 이러한 동물 양식은 페르시아의 페르세폴리스 유적의 염소인물상에서 보듯이 고대 서아시아의 전형적인 양식이다.69 따라서 이 금의 조현 키는 전국 시대에 이미 고대 이란의 상인과 문물이 중국에까지 전해졌다는 것을 보여준다. 전국 시대의 무덤에서 고대 중동 지방의 무늬가 든 유리구슬(蜻蛉玉)이 출토된 사실도 이를 뒷받침한다.70

이러한 동서 문물의 교류는 역사적으로 보면 몇 차례의 큰 사건과 밀접하게 연결되어 있다. 그중의 하나가 기원전 5세기 페르시아의 다리우스 대왕이 중앙아시아를 장악한 사건이다. 우리는 이때 페르시아에서 중앙아시아 지역에 전해진 고대 바빌로니아의 비파(류트)와 수공후(하프) 등의 현악기와 네이류의 악기들이 그 뒤 쿠차 등지에서 개량되어 대거 동아시아에 전해진 사실을 알고 있다.

다른 하나는 알렉산드로스대왕의 아시아 원정이다. 북방 미술에 정통한 에마 벙커에 의하면, 알렉산드로스대왕의 페르시아와 중앙아시아 원정(기원전 334~기원전 323)은 중앙아시아는 물론 중국 서북부에 거주하던 서북인들에게까지 영향을 미쳐 기원전 4세기 말에서 기원전 1세기 사이에 이 지역에 급격한 변화를 가져왔다고 한다.[71]

실제로 중국 서북부의 이 시기 유적에서는 마차 장식들이 현저히 줄어드는 대신 중앙아시아에서 유입된 기마용(騎馬用) 장식들이 급격히 증가하기 시작한다.[72] 이는 반농반목(半農半牧)을 하며 마차를 이용했던 이전의 주민들이 말을 기마용으로 사용하는 새로운 세력에 의해서 대체되었다는 것을 뜻한다.

이러한 변화는 최근 중국 서북부와 내몽골 지역에서 대거 발굴된, 새가 장식된 황금 머리 장식이며, 은제 마차 멍에, 말 재갈 장식, 금과 은으로 된 각종 버클 장식, 귀고리, 목걸이 등 기마민족의 유물들을 통해서도 확인된다.[73]

그런데 이처럼 북방 유목민들 사이에 급속히 확산된 기마 문화는 북방 유목민과 이제까지 그들에 대해서 상대적 우위를 점했던 중원의 제후국들과의 관계를 역전시키는 결과를 가져온다.[74] 전국 시대의 제후들이 부랴부랴 변방에 장성(長城)—흙벽—을 쌓기 시작한 것도 이 무렵이다. 북방 유목민들의 기마 군단에 의한 압력은 급기야 북방 민족들에 대한 중국인들의 전술에도 일대 변화를 가져오게 된다. 기원전 307년 조(趙)나라의 무령왕(武靈王, 기원전 325~기원전 299 재위)이 신하들의 반대에도 불구하고 말타기에 편리한 북방 민족들의 복장과 저들의 기마 전술을 과감히 채택한 것이 대표적이다. 흔히 '호복기사(胡服騎射)'란 말로 회자되는 이 사건은[75] 중국의 전통적인 보병 전술로는 도저히 그들을 대적할 수 없었다는 것을 단적으로 보여준다.

한편 중국 서북부에 등장한 서역의 기마 문화는 이란, 중앙아시아의 문물과 함께 새로이 헬레니즘 문화를 동아시아에 가져온다. 근래에 이러한 사실을 뒷받침해주는 흥미로운 유물들이 발굴돼 우리의 눈길을 끈다. 반인반마(半人半馬)라면 흔히 그리스 신화의 켄타우로스를 연상하게 되는데, 켄타우로스 상이 선명하게 장식된 한 직물이 1983년 신강성 타클라마칸 사막 남쪽 호탄 근처의 한 한대 무덤에서 출토된 것이다.[186] [76] 켄타우로스가 네이류의 적을 불고 있는 이 직물은 헬

186 중국 서북부에 나타난 그리스의 켄타우로스. 한대.

레니즘의 영향이 농후한 이란 방면의 물품으로 판단된다.

이 무렵 중국 서북부에는 새로운 양식의 산악도들이 출현하는데, 그 중 잘 알려진 것이 누란(Lou-lan, 鄯善) 지방에서 출토된 비단의 수렵도 77 187와 노인울라78의 흉노 무덤에서 출토된 비단의 산악도188다. 전자는 양식화된 산악 문양들 사이에 기마 인물과 북방계 동물 들이 장식된 전형적인 북방계 산악도의 분위기를 나타내고 있으며, 후자는 인도 산악도의 특징적인 형태로서79 흉노가 인도 쪽과도 교류했음을 알려주는 귀중한 자료다.

여기에 앞에서 소개한 북방 계통의 산악도와 고대 서아시아 기원의 정형화된

187 신강성 누란에서 발굴된 한대 모직물에 나타난 산악도.

240

188 북몽골 노인울라의 흉노 무덤에서 출토된 직물에 나타난 산악도.

양식의 산악도 등을 포함하면, 전국 시대 말 이래 다양한 산악도와 수렵도가 중국에 소개된 것을 알 수 있다. 박산향로 뚜껑의 산악도는 이렇듯 서역과 북방에서 물밀듯 밀려오는 산악도와 수렵도의 영향 속에서 출현한 것이라고 할 수 있다.

아라비아산 향료, 유향

전국 시대 말 서역에서 전래된 물품 가운데 빼놓을 수 없는 것으로 '향료'가 있다. 1909년『한대의 용기(容器)』란 책을 냈던 베르톨트 라우퍼(Berthold Laufer)는 이 책에서 박산향로에 사용했을 향료의 문제를 다루며 다음과 같은 주목할 만한 이야기를 하고 있다.

'한대의 사람들은 향로를 만들기 시작했다. 하지만 그들이 그곳에 태운 것은 향기로운 난혜(蘭蕙)뿐이었다.' 같은 책(『周祈名義考』)에는 한 무제(기원전 140~기원전 87재위) 때 제국의 확장과 서역과의 교역에 따라 새로운 향료들이 수입되었다고 적혀 있다. 그때 처음으로 안남 지방에서 나오는 장뇌(樟腦)와 정향(丁香)을 사용했으며, 서역과의 교류 결과로 파르티아의 안식향(安息香)과 장미 기름으로 만든 향수가 중국 시장에 처음으로 출현했다. 이제 난혜와 향쑥은 더 이상 사용되지 않았다. 한대 사람들은 이들 새로운 외국의 향료를 태울 적당한 용기가 필요했으며, 장

인들은 그에 적당한 새로운 형식의 향로를 모색했다. 한대 이전에는 중국에 유향 (乳香, frankincense)이 없었기 때문에 그것을 태울 향로는 필요치 않았다. 그러나 이 제 외국 향료의 유입으로 한대 사람들은 그것을 태울 적당한 용기를 만들지 않으면 안 되었고, 그 결과로 나온 것이 바로 박산향로였다.[80]

여기서 외국은 서역을 말한다. 왜냐하면 위에 소개된 남방 향료들은 훈향료(薰香料)보다는 의약품으로 더 잘 알려진 것들이기 때문이다.[81] 따라서 라우퍼의 논지는 분명하다. 중국에서 박산향로가 출현한 것은 아라비아와 파르티아 등지에서 수지(樹脂) 계통의 향료가 유입된 당시의 정황과 밀접한 관계가 있다는 것이다.

자연히 서역의 향료, 그중에서도 유향과 몰약(沒藥, myrrh) 등이 언제 전래되었으며, 그것이 박산향로의 출현과 어떤 관계가 있는지에 관심이 모아지지 않을 수 없다.

향료는 훈향 또는 분향(焚香)의 재료가 되는 것에서부터 향을 맡기 위한 것, 음식의 향신료로 사용되는 것 등 여러 가지가 있는데 어느 것이나 향기가 강렬한 것이 특징이다. 분향의 목적으로 향을 가장 먼저 사용하기 시작한 것은 아라비아 남부 지방으로 기원전 5000년 전까지 거슬러 올라간다.[189] [82] 분향의 재료로는 주로 유향과 몰약을 사용했으며, 향을 피우는 목적은 하늘의 '신과 교통하기' 위한 것으로 알려져 있다. 실제로 고대 중동에서는 신에게 기도할 때나 제례를 지낼 때 반드시 향을 피웠으며, 향이 하늘에 있는 신에게 닿아야만 비로소 기도의 효험이 있다고 믿었다. 그들이 향을 '신의 음식'이라고 부른 것도 그 때문이다.[83]

189 아라비아 남부의 고대 향구들.

유향과 몰약은 예수의 탄생 때 세 명의 동방박사가 가져온 세 가지 예물—황금과 유향과 몰약—에도 포함되어 있는데,[84] 13세기 마르코 폴로의『동방견문록』에는 이 세 가지 예물과 관련해서 당시 페르시아에 전하는 이야기가 소개되어 있다. 그에 의하면,[85] 이 세 가지 예물 중 금은 현세의 왕을, 유향은 신을, 그리고 몰약은 의사, 즉 인간을 치료하고 구원하는 구세주를 상징하는 의미를 지니고 있다고 한다. 전통적으로 황금이 화폐로 통용된 점이라든지 유향이 제례 의식에 꼭 필요한 훈향료인 점, 그리고 몰약이 습포제나 연고 등의 약제로 널리 사용된 점 등을 감안할 때, 페르시아 지방에 일찍부터 그러한 관념이 퍼져 있었던 것으로 생각된다.[86]

이들 유향과 몰약은 고대부터 오늘에 이르기까지 아라비아 남부 해안 지방—흔히 '아라비아 향안(香岸)'으로 불린다—과 아프리카 동북 해안 지방(현재의 소말리아)에서 생산되고 있다.[87] 유향은 보스웰리아(Boswellia)속(屬) 관목의 상처에서 분비되는 향기로운 수지로서 응고된 뒤 반투명의 우윳빛을 띤다고 해서 후대에 붙여진 이름이다.[88] 몰약은 밑동이 굵고 가지에 가시가 나 있는 코미포라(Commiphora)속 나무에서 분비되는 투명한 수지다. 수지는 보통 1년에 두 번 받는데, 줄기에 상처를 내면 그곳에서 수액이 흘러 이내 붉거나 갈색의 고무처럼 응고된다.[190]

유향은 주로 아라비아 남부의 고산지대와 해안 절벽 등에 서식하는데 이들 지역의 기온이 매우 높고 다습해 건강을 몹시 위협하므로 고대에는 죄인들을 시켜 채취한 것으로 알려져 있다.[89] 이렇게 어렵게 채취한 유향은 낙타의 등에 실려, 또

190 유향을 채취하는 보스웰리아속 관목 가지(왼쪽)와 몰약을 채취하는 코미포라속 관목 가지.

는 아라비아 남부의 카네(Kane, 오늘날의 Hsin Ghorab) 등의 항구에서 배에 선적되어 바빌로니아와 페르시아, 이집트, 그리스, 로마 등지로 팔려나갔다.[90]

이들 향료가 공식적으로 중국에 들어온 것은 위의 인용문에 있는 것처럼 서역 경략에 나선 한 무제 때라고 할 수 있다. 후한 때 곽헌(郭憲)이 지은 『별국동명기(別國洞冥記)』에는 한 무제 원봉(元封) 연간(기원전 110~기원전 105)에 침광향(沈光香), 정지향(精祇香), 도혼향(涂魂香), 명정향(明庭香), 금미향(金靡香) 등 천하의 이향(異香)이 분향되었다고 기술되어 있다.[91]

한 무제 때 서역의 향료가 대거 유입되었을 거라는 것은 『사기』 「대완열전(大宛列傳)」과 『한서』 「서역전(西域傳)」에 나오는 한 무제와 파르티아의 교류 사실을 통해서도 엿볼 수 있다. 기원전 118년경[92] 한 무제가 파르티아에 사신들을 보내자 파르티아 왕이 2,000명의 기마병을 국경에 보내 영접했으며, 사신들이 돌아올 때 답례로 파르티아 사신들이 따라와 한나라를 구경한 것으로 되어 있다. 고대에는 관리가 외국을 방문할 때 상인들을 동반하는 것이 보통이므로, 이때 이미 파르티아와 한나라 사이에 대상들의 직교역 체제가 성립되었을 것으로 생각된다.[93] 그뿐만 아니라 실크로드의 개통과 함께 서역의 많은 나라가 앞다투어 귀중한 예물을 바쳤는데, 한 무제 때인 기원전 90년(征和 3년)에는 간다라 지방을 장악한 대월지국에서 네 수레분의 향을 보내온 사실이 있다.[94] 향의 크기가 참새 알만 하고 오디(뽕나무 열매)처럼 검은빛을 띠었다고 한 것으로 보아 수지계 몰약으로 추정된다.[95]

따라서 당시 한나라 궁정에서 서역의 향료가 사용되었다는 것은 조금도 이상한 일이 아니다. 그러면 한 무제 때 사용되었다는 위의 향료들이 어떤 것인지 하나씩 살펴보자.

우선, 침광향은 불을 붙이면 향내와 함께 빛을 내어 주위를 밝히는 향으로 아라비아 남부 해안의 도파르(Dhofar, 涂魂國)에서 나는 유향의 일종이다.[96] 한 무제 때 이 향이 사용되었다는 것은 유향이 이미 그 전에 들어와 사용되었다는 것을 의미한다. 왜냐하면 조명용 유향은 일종의 사치품에 들기 때문이다. 유향은 우리나라에서도 삼국 시대에 사용되었을 가능성이 높다. 1966년 경주 불국사의 석가탑을 수리하는 과정에서 사리함과 함께 '유향(儒香)'[97]—유향(乳香)—이란 이름이 적힌 향료 3포(包)가 발굴된 사실이 있기 때문이다.[191][98] 비록 불국사가 8세기 중엽에

244

창건되었다고는 하나 불탑에 구슬이나 향료 등을 넣는 전통이 삼국 시대부터 성행하던 풍습이란 점, 그리고 고구려의 쌍영총 등에 '행향'—향로를 들고 사원에 가서 예불을 하는 행위—의 모습이 보이는 데다[192] 『삼국사기』 「백제본기」에도 행향이 기록된 점, 또 고구려와 백제에서 실제로 향로가 사용된 점[193] 등으로 미루어 그 가능성은 충분하다고 생각된다. 어쨌든 이 아라비아산 유향은 동아시아에서 때로는 분향용의 훈향으로, 조명용 침광향으로, 때로는 향신료로, 때로는 '왕의 병'으로 알려져 있는 연주창이나 나병의 치료제 등으로 널리 사용된 향료 중의 향료라고 할 수 있다.

정지향은 몰약을 가리킨다. '정지(精祇)'는 파르티아어 'Zangi'를 중국식으로 번역한 명칭으로 아프리카 소말리아 북부 흑인국(Zangi)에서 생산된 몰약을 말한다.[99] 당시 한나라 궁정에서는 이 몰약을 분향 외에 역병 치료제와 해독제로도 사용했다고 한다. 도혼향은 반혼향(返魂香) 또는 소합향(蘇合香)으로도 불리는데, 유럽 남부와 지중해 동부 연안을 원산지로 하는 스토락스(storax)[100]를 가

191 불국사 석가탑에서 나온 아라비아산 유향포.

192 쌍영총의 행향 장면.

193 장천1호분의 향로. 대좌 아래에 향로가 보인다.

리킨다. 이 향은 후한 시대에 환약(丸藥)의 주재료로 사용되어 기사회생의 특효약으로 이름이 높았던 것으로 전한다.[101]

명정향, 금미향은 정확히 어떤 향료인지 알려져 있지 않으나 서역에서 전해진 향료의 일종이라 할 수 있다.

이러한 서역의 향료들은 한 무제 이래 중국의 왕실과 귀족 사이에서 널리 사용되었으며, 박산향로가 쇠퇴일로를 걷던 후한대에도 그 사용이 그치지 않았다. 어환(魚豢)의 『위략(魏略)』[102]에 서한 말기에 로마에서 전해진 물품 65종[103] 중 향료가 무려 열두 가지나 포함되어 있었다고 하는 것이 이를 말해준다. 이들 열두 가지 향료 중에 대표적인 분향용 향료인 유향(薰陸), 몰약(兜納), 안식향(藝膠)[104] 등이 포함되어 있음은 말할 것도 없다. 서역의 향료가 중국인들에게 얼마나 큰 영향을 주었는지 짐작케 하는 대목이다.

서역의 향로

라우퍼가 지적한 것처럼, 이들 서역의 향료가 박산향로의 출현 내지 발전에 어떤 형태로든 영향을 미쳤으리라는 점을 생각한다면, 고대 서아시아와 이란, 그리고 북방 유목민들의 산악도가 박산향로에 등장하는 것도 그리 놀라운 일은 아니다.

중국인들은 서역에서 사용되는 '향로'에도 관심을 가졌을 것이 틀림없다. 왜냐하면 유향과 몰약을 사르는 저들의 향로야말로 중국인들로 하여금 향 문화에 빠지게 만든 주요한 동기라고 할 수 있기 때문이다. 그렇다면 중국의 박산향로와 서역의 향로는 어떤 관계에 있는 것일까?

현재 중앙아시아와 중동 방면의 고대 향로는 남아 있는 것이 거의 없다. 중국보다 훨씬 더 광범위하고 오래된 향 문화를 갖고 있었음에도 그들의 문화가 철저히 파괴되었기 때문이다. 알렉산드로스대왕의 동방 원정과 후대 이슬람 세력의 중앙아시아 문화의 파괴가 그 대표적인 것으로, 특히 알렉산드로스대왕의 동방 원정은 현대 문명의 발생지라고 할 바빌로니아, 페르시아 등지의 문화를 철저히 파괴한 것으로 악명 높다.

그렇지만 19세기 이래 고대 서아시아에서 광범위하게 이루어진 고고학적 성과로 발굴된 원통형 인장이나 경계석(kudurru)―메소포타미아 남부 지역에서 발견된 돌로 왕실에서 신전 등에 할당한 토지의 경계를 표시하기 위해 세워졌다. 표면에 신전과 관계된 신화적 내용이나 신들의 상징물이 새겨진 경우가 많다―, 그리고 부조 등에 고대 향로의 모습이 일부 남아 있어, 서아시아 향로의 모습을 대강이라도 살필 수 있는 것은 다행이 아닐 수 없다. 고대 메소포타미아와 이란의 향구(香具)는 크게 향대(香臺)와 향로 두 형태로 나눌 수 있는데, 향로는 다시 뚜껑이 있는 것과 없는 것으로 구분된다.[105]

194 뚜껑이 없는 향로들. 왼쪽은 기원전 2250년경 수메르의 석조 향대, 오른쪽은 기원전 8세기 바빌로니아의 부조.

195 원통형 인장에 묘사된 고대 메소포타미아의 향대들. a, b는 고대 바빌로니아의 향대, c는 아시리아의 향대.

196 고대 페르시아의 향로들. BC 5세기. a, b, c는 원통형 인장. 특히 c는 꽃봉오리의 형태의 향로 본체와 그 위에 새 한 마리가 날개를 펴고 있는 모습이 놀라울 정도로 한대의 박산향로와 닮아 있다. d는 페르세폴리스 궁전의 부조로 크 세르크세스 왕 앞에 두 대의 향로가 세워져 있다. a, b, d 향로의 뚜껑과 받침대 사이에 연결줄이 있는 것이 보인다.

기원전 3000년기부터 후기 바빌로니아 시대까지 메소포타미아에서 가장 흔히 사용된 향구는 뚜껑이 없는 향로194와 향대195였다. 뚜껑이 없는 향로는 기둥 위의 반원형 그릇에 향료를 넣고 태우도록 되어 있으며, 향대는 기둥 위에 평평한 받침 대가 있어 그 위에 향료를 놓고 태우게 되어 있다.

뚜껑이 있는 향로는 비교적 후대인 기원전 6세기경 바빌로니아를 점령한 페르 시아제국 시대에 비로소 그 모습을 드러내는데, 이 역시 현재 실물은 전하지 않는 다. 〈도 196〉에서 보는 것처럼 원통형 인장과 페르세폴리스 궁전의 부조에 겨우 몇몇 향로의 모습이 남아 있을 뿐이다. 페르시아의 뚜껑 있는 이들 향로는 박산향 로와 비교할 수 있는 최초의 서역 향로라는 점에서 특별히 우리의 관심을 끈다. 만 일 중국의 박산향로가 페르시아 향로의 영향을 받았다면 이들 뚜껑이 있는 향로 가 가장 유력할 것이기 때문이다.

이들 페르시아 향로 중 특히 우리의 관심을 끄는 것은 c다. 꽃봉오리 형태의 향 로 본체와 그 위에 새 한 마리(神鳥)가 날개를 펴고 있는 모습이 놀라울 정도로 한

대의 박산향로와 닮아 있다. 좌대가 이
전 시대 향대의 좌대 형식을 그대로 갖
고 있는 점을 제외하면, 사실상 본체의
양식은 중국의 박산향로와 거의 동일
하다고 할 수 있다. 이 향로가 새겨진
원통형 인장의 연대가 기원전 5세기인
점을 고려할 때, 꽃봉오리 형태의 중국
박산향로의 본체 양식은 이런 유의 페
르시아 향로의 영향을 받았을 가능성
이 높다.

이와 관련해서 우리의 관심을 끄는
것은 기원후 3세기 파키스탄에서 발굴
된 향로197다. 향로 본체의 장식과 기둥
상단에 있는 장식, 그리고 받침
대 등 후대에 덧붙여졌을 장식
들을 제거하면 페르시아 향로의
연장선상에 있다는 것을 한눈에
알 수 있다. 그런데 서역의 향로
가 한대에 전해졌다는 것을 구
체적으로 증명하는 중요한 유물
이 있다. 손잡이가 있어 들고 다
닐 수 있게 되어 있는 '병향로(柄
香爐)'106가 그것이다. 병향로란
이집트에서 고대부터 사용해온
향구로 손잡이가 달린 종지 형
태의 향로로, 종지에 향을 피우
도록 되어 있는데,198 놀랍게도
한대의 향로 중에 병향로가 포

197 파키스탄에서 발굴된 3세기의 향로.

198 이집트 「사자(死者)의 서(書)」에 묘사된 병향로. 기원전
15세기에서 기원전 14세기.

199 한대의 병향로. 왼쪽은 라우퍼가 모사한 한대의 병향로이고, 오른쪽은 이 병향로의 본체 모습. 손잡이가 분리되어 있으며, 상단에 아시리아의 정형화된 산악도가 장식되어 있다.

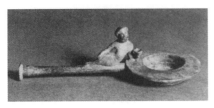

200 파르티아의 병향로. 1세기에서 2세기.

201 러시아 톰스크(Tomsk)에서 출토된 고대 병향로. 뚜껑이 있으며, 손잡이에 사자상이 장식되어 있다.

함되어 있다. 〈도 199〉의 한대의 병향로를 보면 향로에 긴 손잡이가 달려 있는 것이 전형적인 서역의 병향로임을 알 수 있다.

이 병향로는 고대 오리엔트와 페르시아,200 그리고 간다라 지방을 거쳐 중국에 전해졌다.201 따라서 서역의 일반적인 향로 역시 향료와 함께 중국에 전해졌을 가능성이 높다.107

흥미로운 것은 서역에서 전해진 위의 병향로에 산악도가 있다는 점이다. 병향로의 산악도는 반원형의 정형화된 산이 중첩된 전형적인 고대 아시리아 산악도의 형식을 취하고 있다. 따라서 서역의 향로에도 산악도가 있었을 가능성이 높다. 이러한 사실은 〈도 196〉의 a, b, d 향로의 뚜껑에 지구라트를 포함한 다층 형태의 산이 장식되어 있는 점을 통해서도 확인된다. 고대 서아시아에서 지구라트와 산이 모두 신들이 하늘과 지상을 오르내리는 사다리로 간주되었던 점을 고려할 때, 지구라트 형태의 장식 또한 산악도와 동일한 의미를 갖는다고 할 수 있기 때문이다.

병향로와 관련하여 또 하나 주목되는 것은 산악도 위에 새가 장식되어 있다는 점이다. 앞의 페르시아 향로에서도 새가 장식된 것을 볼 수 있다는 점에서, 중국의 향로에 장식된 새 역시 서역에서 유래했을 가능성이 있음을 시사한다.

따라서 이런 여러 가지 점을 고려할 때, 중국의 박산향로는 기본적으로 서역 향로의 영향을 받았다고 말할 수 있다. 다만, 위의 페르시아 향로에는 본체를 받치는 기둥이 박산향로의 두와 다르고 승반도 보이지 않는다. 그러므로 만일 서역의 향로가 중국의 박산향로에 영향을 미쳤다면 그것은 본체의 형식과 산악도에 국한된다고 할 수 있다.

그러나 중국의 박산향로가 서역 향로의 영향을 받았다고 해도 분명한 것은 중국에서 만들어졌다는 사실이다. 이것은 매우 중요하다. 왜냐하면 산악도나 향로 본체의 외적 요소에도 불구하고, 박산향로는 여전히 전통 용기인 두의 요소를 지니고 있기 때문이다. 그뿐만 아니라 이 두의 받침대가 서역의 향로에서는 볼 수 없는 바다를 상징하는 승반과 기둥의 형태로 변화된 것이라든지, 향로 본체와 산악도가 중국인의 시각으로 다듬어지고 재구성된 점 역시 박산향로가 중국인들의 손에 의해서 재창조되었음을 말해준다.

결국 박산향로는 두라는 중국적인 요소와 서역의 향 문화, 그리고 서역과 북방의 산악도 형식이 복합되어 재구성된 향로라고 할 수 있으며, 중국인들이 여기에 그들의 우주관이나 신선사상 등을 반영하기 시작한 것은 어느 정도 박산향로의 형식이 완성된 뒤의 일이라고 할 수 있다.

제5장 　북위와 백제의 향로

북위의 박산향로

박산향로는 서역의 향 문화와 북방계 산악도에
대한 관심과 함께 만들어졌고, 동양화의 근간이
되는 산수화의 길을 열었지만, 유교가 국교화되
고 방사들의 신선사상이 쇠하면서 중국인들의 관
심사로부터 점차 멀어진다. 한 무제의 북방 정책
에 따라 드높던 흉노족의 기세가 꺾인 데다 중국
인들이 서역에 대해 품었던 동경과 신비감이 줄

202 산악도가 단순화된 후한대의 향로.
2세기.

어든 것도 한 요인이 되었다. 또 전한 중기부터 널리 확산되기 시작한 서왕모 신화
의 대중화도 그와 계열이 다른 박산향로의 쇠퇴를 부추겼을 것이다.

이 과정에서 산악도의 중첩된 산들과 동물들, 그리고 인물상들은 점차 사라지
고 향로는 본체 뚜껑이 하나의 산악 형태로 단순화하는 경향을 보인다.202

그 후 박산향로는 위진(魏晉) 시대에 겨우 명맥만 유지하다가203 남북조 시대에
들어와 선비족이 세운 북위 시대에 다시 성행한다. 그러나 북위의 향로는 서역적
요소가 두드러진 것이어서 신선사상이 영향을 미친 한대의 박산향로와는 분위기
가 크게 다르다. 그렇지만 간과해서는 안 될 것은 한족들 사이에서 쇠퇴한 향로 문

203 서진(西晉) 시대의 박산향로들. 왼쪽은 투루판에서 출토된 토제 향로. 3~4세기. 오타니(大谷光瑞) 탐험대가 수집
한 유물 중의 하나로 국립중앙박물관에 소장. 가운데는 중국 강소성 무석현(無錫縣) 장만(張灣)에서 출토된 향로
로 옆면에 계단식 피라미드 문양이 역시 3열로 나란히 투각되어 있다. 305년 이전. 오른쪽은 중국 절강성에서 출토
된 향로. 동진 시기.

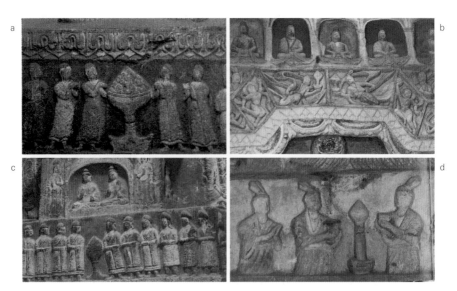

204 제2기 운강석굴에서 볼 수 있는 5세기 후반의 북위 향로들. a는 제11굴 동벽의 향로, b는 제6굴 후실 서벽의 향로, c는 제6굴 후실 남벽의 향로, d는 제11굴 남벽의 향로.

화가 북방 민족에 의해서 다시 그 전성기를 맞았다는 사실이다. 이렇게 된 데는 무엇보다도 북위가 불교를 국교화하면서 향로를 공양구(供養具)로 사용했기 때문이다. 그러나 한대 박산향로의 출현에 북방 내지 서역 문화가 주요하게 작용했던 것과 마찬가지로 북위 향로의 등장이 북방 문화의 흥기와 깊이 맞물려 있다는 것은 주목할 부분이 아닐 수 없다.

그렇지만 한대의 박산향로가 비교적 실물로 많이 남아 있는 데 반해서 북위 시대의 박산향로는 실물로 남아 있는 것이 거의 없다. 북위 향로가 이처럼 망실된 이유는 자세히 알려지지 않았으나 무엇보다 북위의 선비족 정권이 한족이 아닌 이민족—오랑캐가 세운 정권이었기 때문이었을 것이다. 정권의 몰락과 함께 그들 문화유산 또한 철저히 잊힌 것이다. 따라서 당시에 사용된 향로에 대해서는 석굴의 조각이나 불상, 석각(石刻) 등에 남아 있는 것들을 통해서 그 형태를 추정할 수밖에 없는 실정이다.

그나마 다행스러운 것은 북위의 향로가 묘사된 유물들이 상당수 남아 있다는 것이다. 그 가운데 우리의 주제와 관련된 중요한 것들을 살펴보면 다음과 같

256

다. 〈도 204〉는 운강석굴의 제2기 (465~494) 석굴들에 장식된 향로들이다. a는 제11굴 동벽의 불상에 바쳐진 향로로 뚜껑에 모종의 정형화된 문양이 있는 것을 볼 수 있다. 전체적으로 한대 박산향로와 마찬가지로 산악도 - 기둥 - 승반의 기본 형태를 유지하고 있다. b는 제6굴 후실 서벽에 있는 것으로 두 개의 향로가 보인다. 모두 비천상들이 들고 있는데, 왼쪽 향로는 아무것도 장식되어 있지 않으나 오른쪽 향로는 노신에 꽃문양 같은 것이 장식되어 있다. c는 같은 제6굴 후실 남벽의 불상에 바쳐진 향로로 아무것도 장식되지 않은

205 〈황□상조좌불비(黃□相造坐佛碑)〉에 조각된 향로. 북위 시대 474년.

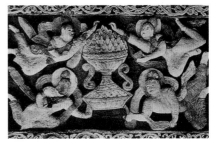

206 운강석굴 제10굴 후실 남벽에 나 있는 굴문 천정에 장식된 북위 향로.

단순한 형태이나 박산향로의 기본 형태를 그대로 유지하고 있다. d는 제11굴 남벽의 불탑에 바쳐진 향로로 a와 거의 유사하나 승반이 일종의 좌대 형태로 되어 있는 점이 다르다. 이 밖에도 운강석굴에는 여러 개의 향로가 산견되는데, 대체로 위의 범주에 든다.

〈도 205〉는 472년 황□상(黃□相)이 만들었다는 좌불비(坐佛碑)에 장식된 향로다. 불상 아래에 조각된 이 향로는 북위의 향로 가운데 비교적 초기에 속한다. 산악도에도 작은 산들이 규칙적으로 배열되어 있으며, 향로의 노신에는 모종의 꽃문양이 장식되어 있다. 이와 거의 동일한 형태의 향로가 운강석굴 제1기 석굴 (460~465)에 속하는 제17굴 남벽에도 있다. 따라서 이러한 형식의 향로가 이미 5세기 중반에 널리 사용된 것을 알 수 있다.

〈도 206〉은 운강석굴 제10굴의 후실 남벽에 나 있는 굴 문의 천정에 새겨진 향로다. 이 굴의 축조 연대는 484년에서 489년 사이이므로[1] 대략 이 시기에 만들어진 것이라고 할 수 있다. 이 향로의 산악도는 백제대향로에서 볼 수 있는 '산삼형'

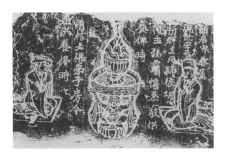

207 산동성 비성에서 출토된 〈석조손보희명삼존불좌〉
의 하단부에 조각된 북위 향로.[Sirén, Osvald, Chi-
nese Sculputure from 5th to 14th, Vol. 1, SDI
Publications, 1925(1998), 도판 159B에서]

산들로 이루어져 있으며, 정형화된 삼산형 산들이 피라미드처럼 일정한 배열로 중첩되어 있는 것을 볼 수 있다. 노신의 꽃 장식이 앞의 것들보다 선명하다. 산악도와 노신의 꽃 사이에는 '∞' 자를 반복한 형태의 테두리 장식이 있으나 깨어져 뚜렷하지 않으며, 기둥과 승반은 좌대의 형태로 되어 있다.

〈도 207〉은 산동성 비성에서 출토된 것으로 518년에 손보희(孫寶憘)가 만든 삼존불좌(三尊佛坐)의 기단에 새겨진 향로다. 향로를 연화대 위에 서 있는 거인이 들고 있다. 역시 향로의 노신에 꽃문양이 장식되어 있다. 이 향로의 산악도는 운강석굴 제10굴 향로의 산악도와 달리 삼산형 산들이 자연스러운 산악 형태로 변화되어 있는 것이 특징이다. 정형화된 삼산형 산형이 현실의 자연스러운 산악 형태로 변화해가는 과정에 있는 모습이다.

〈도 208〉은 525년에 제작된 것으로 조망희(曹望憘)가 만든 석불상의 기단 4면

a b c

208 〈조망희조석불상〉 기단의 3면에 새겨진 향로. 북위 시대 525년.

중 3면에 묘사된 향로들이다. 기단
의 좌우에 새겨진 a와 b 두 향로의 산
악도는 모두 삼산형 산들로 이루어
져 있으며, 노신에는 역시 모종의 꽃
이 장식되어 있다. 특히 이들 향로의
본체 중간의 테두리에 장식된 '류운
문', 즉 흐르는 구름 문양이 선명하고
크게 부각되어 있어 이때쯤 테두리
의 류운문 장식, 곧 '류운문 테두리'
양식이 성행했음을 보여준다.[2] 다만,
a향로의 경우 일반적인 승반의 형태

209 고신파 일족이 만든 비석 아래에 새겨진 불상의 향로.
향로의 기둥을 두 마리의 용이 감싸고 있다. 북위 시
대 528년.

로 되어 있으나 b향로는 승반이 연화대의 형태로 바뀌어 있는 점이 주목된다. 주
로 북위 후기의 향로에서 볼 수 있는 형태이다. 뚜껑의 산악도 정상에는 손잡이용
장식물이 있으며, 여기에 리본이 장식되어 있다. a, b 모두 '행향' 장면을 나타낸 것
으로 마차가 세워져 있는 것이 이를 말해준다. 기단 후면에 새겨진 c는 거인이 향
로를 머리에 이고 있는 형태이나 향로 본체는 위의 두 향로와 비슷하다. 다만, 중
간의 류운문 테두리가 좀 더 강조된 점, 그리고 승반 위의 기둥이 매우 짧은 점 등
이 앞의 두 향로와 구별된다.

〈도 209〉는 528년 고신파(高神婆) 일족(一族)이 만든 비석에 새겨진 향로다. 향
로의 산악도에는 화염문 비슷한 문양이 새겨져 있고, 노신에는 작은 문양들이 가
득 장식되어 있다. 전체적으로 앞 향로들의 본체 양식에서 벗어나 있음을 알 수 있
다. 향로 기둥을 두 마리의 뱀이 감싸고 있는데, 불법(佛法)을 수호하는 인도의 뱀
신(Naga)을 표현한 것으로 생각된다.

이들 북위의 향로는 대체로 한대 박산향로의 본체 - 좌대의 형식이나 본체 - 기
둥 - 승반의 형식을 유지하고 있으며, 이는 북위 향로가 한대 향로의 연장선상에
있다는 것을 말해준다. 그러나 이들 북위의 박산향로에는 한대의 박산향로에 있
는 수렵도가 없다든지, 산악도 위에 신조가 보이지 않는 등 뚜렷한 변화가 목격된
다. 반면에 북위 향로에는 한대의 박산향로에서는 볼 수 없던 새로운 양식들이 나

타나 있다. 이것들은 백제대향로의 본체 양식과도 밀접한 관계가 있으므로 하나씩 살펴보자.

첫 번째는 북위 향로의 산악도가 대체로 삼산형 산들이 중첩된 형태로 되어 있다는 점이다. 이러한 삼산형 산악도는 넓게 보면 한대의 반원형 또는 삼각형 산들이 중첩된 산악도의 형식에 드는 것이지만, 기본 산형이 반원형이나 삼각형이 아닌 '삼산형'이라는 점에서 그와 구별된다. 이 삼산형 산들은 운강석굴 제10굴 남벽의 향로206에서 보는 것처럼 초기의 것들이 정형화된 형태를 보이는 반면에 후기의 것은 보다 자연스러운 산악 형태로 완곡화하는 경향을 보인다.207 208

두 번째는 북위 향로의 노신에 모종의 꽃문양이 장식된 예들이 많다는 점이다. 이 역시 한대에는 없는 새로운 양식이다. 다만, 노신의 꽃문양이 연꽃을 나타낸 것인지는 확실하지 않다.

세 번째는 북위 향로의 노신과 뚜껑 테두리에 종종 양식화된 류운문이 등장한다는 점이다. 이러한 류운문 테두리 장식 역시 한대의 향로에는 없던 것이다. 한대의 산형 향로에 더러 구름 문양(雲紋)이 나타나기는 하지만, 이처럼 향로 본체의 테두리에 양식화된 '류운문'이 장식된 예는 없다. 따라서 이러한 류운문 테두리 양식은 북위 향로에서 처음 나타난 것이라고 할 수 있으며, 그것이 함축하는 의미 또한 한대의 구름 문양과는 다를 가능성이 많다.

그렇다면 이들 북위 향로의 새로운 양식들은 백제대향로의 본체 양식과는 어떤 관계에 있는 것일까? 먼저 백제대향로의 산악도부터 보자. 산악도에서 동식물과 인물상을 제거하고 산악 형태만 남기면 산들이 정확히 '삼산형' 산악 형태로 되

210 백제대향로 본체의 산악도. 동식물과 인물상을 제외하면 삼산형 산형이 뚜렷이 드러난다.

어 있는 것을 볼 수 있다.[210] 운강석굴 제10굴 남벽 향로의 정형화된 산악도보다는 518년 산동성 비성에서 출토된 향로의 산악도에 보다 가깝다고 할 수 있다. 향로 본체의 테두리에 장식된 류운문 역시 북위 향로의 류운문과 같은 계열의 양식이라고 할 수 있다.

백제대향로 노신의 연꽃 장식도 마찬가지이다. 각종 날짐승과 물짐승 들을 제거하면 이 역시 북위 향로의 꽃 장식과 유사한 형태라는 것을 알 수 있다. 다만, 백제대향로의 경우 연꽃이 분명한 반면, 북위 향로 노신의 꽃 장식은 연꽃과는 약간 다른 형태이다. 그러나 백제대향로의 산악도와 류운문 테두리 양식이 북위 향로의 것과 일치한다는 점을 고려할 때 노신의 꽃 장식 역시 서로 연관이 있을 가능성이 높다.

따라서 백제대향로의 본체 양식은 기본적으로 북위 향로 본체 양식의 연장선상에 있다고 말할 수 있으며, 시기적으로도 백제대향로보다 북위 향로가 앞선다.

여기서 우리는 백제대향로의 본체에 나타난 세 가지 양식의 의미를 알기 위해서는 먼저 북위 향로의 본체 양식에 대한 연구가 선행되지 않으면 안 된다는 것을 알 수 있다.

북위 향로의 삼산형 산악도의 유래

북위 향로 산악도의 삼산형 산형과 관련해서 주목할 것은 앞 장에서 살펴본 고대 서아시아의 반원형 또는 삼각형 산형이 중첩된 산악도다. 비록 삼산형 양식이 이들 반원형 또는 삼각형 산형과 약간의 차이가 있기는 하지만 다같이 '구획된 양식'을 갖고 있는 점에서 같은 계열의 산악도라 할 수 있다. 이러한 사실은 운강석굴 제10굴 향로의 산악도[206]와 중국 섬서성 수덕에 있는 양군맹원사묘 화상석에 그려진 향로의 산악도[177a]를 비교해보면 쉽게 알 수 있다. 산형에 약간의 차이가 있지는 하지만 정형화된 기본 산형이 반복해서 중첩되어 있는 방식이 동일하다. 그렇게 볼 때 삼산형 산형 역시 고대 서아시아의 산악도와 관련이 있을 가능성이 높다.

211 고대 아시리아와 우라르투의 삼산형 산들.

　실제로 삼산형 산형은 고대 아시리아와 우라르투3의 산악도211에서 여러 점 발견되고 있어 이를 뒷받침하고 있다. 이들 산악도를 좀 더 자세히 살펴보자. a는 님루드 궁전에서 나온 부조로 아시리아 군대가 적군의 성을 공격하는 모습을 담고 있다. 성 아래의 산에 삼산형 산들이 반복적으로 중첩된 형태다. b는 아슈르나시르팔(기원전 883~기원전 859 재위) 왕이 마차를 타고 산악을 넘어가는 장면으로 역시 산악이 삼산형의 작은 산들로 채워져 있다. 삼산형 산들의 둘레에 테두리가 쳐져 있는 것이 주목된다. c는 우라르투의 최고의 신을 모신 무사시르(Musasir) 신전을 묘사한 것으로 신전 왼쪽 3층 건물 아래의 산이 삼산형의 작은 산들로 채워져 있다. d는 기원전 714년 무사시르 신전을 파괴한 아시리아의 병사들이 신전에서 약

212 사산조의 양식화된 산악도 부분. 삼산형 산 안에 동물들이 묘
사되어 있다.(Sullivan, Michael, *The Birth of Landscape
Painting in China*에서)

탈물을 가져가는 모습을 표현한 것이다. 어느 것이나 정형화된 삼산형의 산들이 반복해서 중첩되어 있는 것을 볼 수 있다.

그런데 이처럼 북위 향로의 삼산형 산형이 아시리아나 우라르투의 삼산형 산들과 일치한다는 것은 어떤 형태로든 고대 서아시아의 삼산형 산형이 동북아에 전해졌다는 것을 뜻한다. 특히 백제대향로의 삼산형 산들의 둘레에 쳐진 (빗금) 테두리까지 아시리아의 삼산형 산에서 확인된다는 것은 양자 사이에 어떤 형태로든 전승 관계가 있다는 것을 알려준다. 문제는 이것을 증명할 연결 고리가 분명치 않다는 것이다. 그런 점에서 설리번이 알렉산더 소퍼의 '잃어버린 아케메네스 왕조의 수렵도' 대신 내놓은 사산조페르시아의 산악도212는 매우 중요한 의미를 지니고 있다. 사산조 산악도의 산들이 아시리아의 삼산형 산들과 거의 동일한 삼산형으로 되어 있기 때문이다.

비록 사산조페르시아의 삼산형 산들이 '잃어버린 아케메네스 왕조의 수렵도'를 완벽하게 대신할 수는 없지만, 적어도 그 전 시대 아시리아의 양식화된 산악도를 계승하고 있는 것만은 분명하다. 이것을 보다 구체적으로 증명하는 것이 〈도 213〉의 사산조 왕들의 수렵도가 묘사된 은쟁반들이다.

a는 일명 '바흐람 구르(Bahram Gur)'로 알려진 은쟁반으로 사산왕이 사자를 사냥하는 수렵도를 묘사한 것이다. 은쟁반의 대부분을 차지한 사산왕의 수렵 장면에 견주어 삼산형 산들은 하단부에 조그맣게 묘사되어 있다. b는 사산왕이 황소를 사냥하는 모습으로 삼산형 산들이 역시 맨 아랫부분에 조그맣게 묘사되어 있다. c는 러시아 에르미타슈 미술관에 소장된 것으로 사산왕이 밧줄을 던져 야생말을 잡고 있는 모습이다. 역시 삼산형 산들이 아랫부분에 조그맣게 묘사되어 있는 것을 볼 수 있다. 이들 세 은쟁반에 묘사된 삼산형 산들은 하나같이 인물과 동물들에 비해

213 삼산형 산악도가 장식된 사산조 은쟁반의 수렵도.(Harper, Prudence O., *Silver Vessels of the Sasanian Period Volume One: Royal Imagery*, Metropolitan Museum of Art, 1981에서)

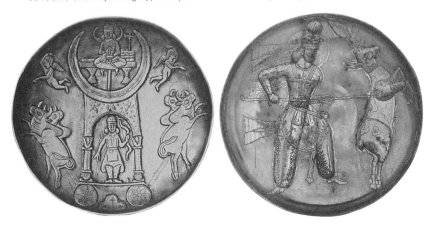

214 보다 양식화된 사산조의 삼산형 산들.

매우 조그맣게 표현되어 있는데, 이 역시 아시리아의 전통 양식을 계승한 것으로 생각된다.

물론 사산조페르시아의 삼산형 산들[4] 가운데는 아시리아의 삼산형보다 주 봉우리가 낮게 표현된 것들도 있고,[212] 개중에는 세 봉우리의 윤곽이 보다 뚜렷해진 삼산형도 보인다.[214] 이 가운데 〈도 214〉 오른쪽 도판의 사슴에 장식된 삼산형은 위의 도판의 삼산형 산이 장식 문양으로 발전한 경우다.[5] 이 삼산형 산과 관련해서 특별히 우리의 관심을 끄는 것은 이것들이 하나같이 왕과 관련된 유물이나 신화적 세계를 나타낸 그림에만 등장한다는 사실이다. 이것은 삼산형 산이 그들의 신성한 산을 나타내는 상징 문양임을 뜻한다.

215 오르도스 준가르치 시구판 흉노 무덤(기원전 2세기)에서 나온 귀고리 장식. 황금판의 위쪽 테두리가 삼산형으로 되어 있으며, 그 안에 스키토-시베리아 계통의 동물 문양이 들어 있다.(Emma C. Bunker, *Ancient Bronzes of the Eastern Eurasian Steppes*에서

이 북위 향로의 삼산형 산과 관련해서 1979년 오르도스의 준가르치(准格爾旗) 시구판(西溝畔)에서 발굴된, 기원전 2세기 흉노족 여사제로 추측되는 여인6의 귀고리 장식215은 매우 특별한 의미를 지니고 있다. 귀고리의 황금판이 정확히 삼산형 산의 형태로 되어 있는 데다 황금판 안에 스키토 – 시베리아 계통의 동물 문양이 들어 있기 때문이다. 이것은 이 유물이 고대 이란 계통의 산악도에 스키토-시베리아의 동물 문양이 결합된 양식으로 사산조 이전에 이미 삼산형 형태의 산악도가 이란과 북방 유목 민족들에게 알려져 있었다는 것을 의미한다.

우리는 이 흉노 무덤에서 나온 귀고리의 삼산형 장식으로부터 한대에 이미 삼산형 산형이 알려졌을 가능성도 생각해 볼 수 있다. 한대에 같은 계열에 속하는 고대 서아시아의 반원형 내지 삼각형 산형이 중복된 형태의 산악도가 상당수 나타나고 있기 때문이다. 그렇지만 북위 향로와 백제대향로의 삼산형 산악도가 한대의 산악도로부터 발전되었다는 뜻은 아니다. 아직까지 한대의 산악도 중에 삼산형 산들로 이루어진 예가 없을뿐더러 북위 향로의 본체 양식이 한대의 박산향로와 뚜렷이 구별되기 때문이다. 북위 향로의 삼산형 산악도는 오히려 북위와 사산

조페르시아의 잦은 교류의 결과로 보는 것이 자연스러울 것이다.

노신 '꽃' 장식의 유래

그렇다면 북위 향로 노신의 꽃 장식은 정확히 무엇을 상징하는 것일까? 과연 이 꽃 장식을 연꽃으로 간주해도 좋은 것일까? 만일 이 꽃 장식을 연꽃으로 볼 수 있다면 북위의 장인들이 불교의 공양구로 사용할 요량으로 노신에 장식했을 가능성이 높다. 그러나 여기에는 근본적인 난점이 있다. 북위 향로와 백제대향로의 산악도는 인도가 아니라 사산조페르시아, 나아가 고대 아시리아와 우라르투의 산악도를 배경으로 하고 있기 때문이다. 이것은 북위 향로와 백제대향로의 산악도가 인도의 수미산과 상관이 없다는 것을 뜻한다. 따라서 노신의 꽃이 불교의 연화화생 관념을 배경으로 한 연꽃일지도 확실하지 않다.

설령 산악도의 문제를 무시한다고 해도 북위 향로 노신 꽃 장식을 연화화생의 의미로 보는 데는 또 다른 난점이 있다. 노신 꽃 장식과 위의 산악도 사이의 테두리에 류운문이라는 미묘한 상징 문양이 장식되어 있기 때문이다. 향로 본체 중간에 장식된 이 흐르는 구름 문양은, 다음 장에서 자세히 보겠지만, 노신의 꽃 장식과 뚜껑의 산악도를 공간적으로 분리해주는 기능을 하고 있다. 불교의 연화화생과 관련된 중국과 인도의 어떤 도상에도 연꽃과 그로부터 화생한 대상 사이에 이와 같은 구름 문양이 삽입된 예가 없다. 게다가 류운문은 고대 동아시아의 장식 문양에 속하는 것이므로 불교의 전통과 거리가 멀다.

또 하나의 문제는 노신의 꽃 장식이 일반적인 연꽃의 형태와 다르다는 점이다. 연꽃은 일반적으로 속꽃잎과 겉꽃잎이 중첩되어

216 발라릭 테퍼 벽화의 헌주(獻酒) 잔에 새겨진 꽃 장식. 북위 향로의 노신 꽃 장식과 같은 계통임을 알 수 있다.

묘사되는 것이 보통인데, 이 꽃 장식에는 그런 흔적이 없다. 그뿐만 아니라 동시대 북위의 다른 기물에는 이런 형태의 꽃이 장식된 예가 없고 보면 북위인들이 그들의 향로를 위해 특별히 이러한 꽃 장식을 고안했다고 보기도 어렵다. 따라서 이 꽃 장식은 외부에서 유입되었을 가능성이 높다. 이 점은 중앙아시아의 아랄해로 흘러드는 아무다리야강 상류에 위치한 발라릭 테퍼(Balalyk Tepe)의 옛 성(城) 벽화[7]에 묘사된 그릇[216]을 보면 분명해진다.

발라릭 테퍼 궁전은 이 지역의 소그드인들의 유적[8]으로 시기적으로는 5, 6세기에 속한다. 이 궁전의 창이 없는 사원 한 방의 사방 벽에는 모두 47명의 남녀가 술잔을 들고 주연(酒宴)─또는 조로아스터교의 '하오마(haoma)' 의식─을 하는 모습이 그려져 있다. 벽화의 인물들이 들고 있는 술잔을 자세히 보면 그릇 바깥쪽에 북위 향로의 노신에서 볼 수 있는 꽃 장식이 있고 그 아래에 조그만 받침대가 붙어 있다. 이러한 그릇의 양식은 놀랍게도 운강석굴 제10굴 향로의 노신 아랫부분 양식[217]과 정확히 일치한다. 그뿐만 아니라 소그드인들의 술잔 받침대에는 사산조페르시아의 대표적인 미술 양식 중 하나인 '연주문(連珠紋)'[9]─구슬을 둥글게 늘어놓은 문양─이 장식되어 있는데, 운강석굴 제10굴 향로의 좌대에도 똑같이 연주문이 장식되어 있다.

217 운강석굴 제10굴 향로의 연꽃 받침과 좌대 부분.

그런데 이러한 소그드인들의 그릇은 일반적으로 이란 계통의 그릇으로 알려져 있다. 때문에 이런 유의 그릇들은 팔미라(Palmyra, 시리아의 고대 도시)[218]나 사마르칸트의 판지켄트 벽화[219]처럼 고대 이란의 영향을 많이 받은 지역에서 주로 발견된다.[10] 그

218 팔미라 유적의 이아르하이(Iarhai) 무덤. 주인공이 들고 있는 잔의 아랫부분에 로제트 문양이 장식되어 있다.

219 사마르칸트 판지켄트 벽화 중 로제트 문양
이 장식된 그릇.(Belenitsky, Aleksandr,
*Mittelasien: Kunst der Sogden*에서)

뿐만 아니라 고대 이란의 다른 그릇에서도 이러한 꽃문양이 장식된 예들을 볼 수 있다. 〈도 220〉이 그 예들이다. 왼쪽은 사산조 시대의 헌주 그릇으로 추측되는 것으로 그릇 아랫부분에 꽃 장식이 있다. 가운데는 물병으로 역시 아랫부분에 동일한 꽃 장식이 있다. 오른쪽은 이란의 영향을 받은 스키타이의 유물로 역시 그릇의 아랫부분에 꽃문양이 장식되어 있는 것을 볼 수 있다.

따라서 운강석굴 제10굴 향로의 노신의 꽃 장식과 좌대 양식은 이란 계통의 그릇에 널리 사용되던 꽃 장식과 연주문을 채용한 것임을 알 수 있다. 이러한 꽃 장식은 미술사에서 흔히 '로제트' 문양이라고 하는 것으로 기원전 3000년기 이래 중동 지방의 유물에 자주 등장하는 문양이다.[221] 일반적으로 태양과 그 광휘를 상징하는 것으로 알려져 있다.[11]

고대 이란인들이 그들의 그릇에 특별히 이 로제트 문양을 많이 장식한 이유는

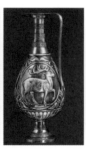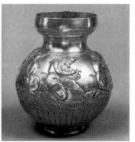

220 이란계 그릇의 로제트 문양. 왼쪽과 가운데는 사산조 페르시아의 그릇, 오른쪽은 스키타이의 황금 그릇.

221 기원전 2000년기 중기의 그릇에 장식된 로제트
문양. 중동.

그들의 종교인 조로아스터교의 최고신인 아후라 마즈다(Ahura Mazda)가 '무량한 광명'의 신인 것과 밀접한 관계가 있지 않나 생각된다. 조로아스터교는 빛과 어둠, 선과 악의 대립으로 상징되는 이원론의 세계관을 갖고 있으며, '빛의 종교'라고 할 만큼 빛과 밝음, 명랑을 숭상하는 문화를 지니고 있다.

게다가 중앙아시아에는 조로아스터교가 일찍부터 토착 종교로 뿌리를 내리고 있었고,[12] 투르크계의 타브가츠로 알려진 북위인들은 중앙아시아인들의 이러한 전통을 잘 알고 있었을 가능성이 높다. 이러한 사실은 사산조페르시아의 사절이 455년에서 522년 사이에 무려 열 차례나 평성(平城, 현재의 산서성 대동시)에 왔었다는 점,[13] 그리고 선비족들이 사산조 귀족들의 주연 문화를 흠모하여 그와 유사한 주연을 자주 벌였다는 점 등을 통해서 확인된다.[14] 따라서 북위인들은 이란과 중앙아시아 지역에서 널리 숭상되는 신성한 로제트 문양을 아무 거부감 없이 자연스럽게 그들의 향로에 채택했던 것으로 보인다.

여기에는 물론 북위의 수도인 평성에 거주하고 있던 소그드 상인들의 역할도 빼놓을 수 없을 것이다. 소그드인들이라면 그들의 종교(조로아스터교)와 대상 무역을 통해서 이란 문화의 전파에 특히 중요한 역할을 한 이들이다. 북위는 일찍이 439년 하서회랑의 북량 정권을 정복하면서 그곳에 상주하며 동서 무역에 종사하던 상당수의 소그드인들을 인질로 잡아 그들의 수도에 유폐시켰다. 그들이 북량 정권에 협력했다는 이유에서다. 결국 그들은 452년 소그드 왕의 청원으로 풀려났고, 그 뒤 많은 소그드인들이 평성에 머물며 서역의 문물을 북위에 전해주었다.[15] 사산조의 삼산형 산형이나 로제트 문양은 이때 소그드인들에 의해서 북위에 전해졌을 가능성이 높다. 그렇게 볼 때, 사산조페르시아의 주요한 양식들이 북위의 향로에 자주 나타나는 것은 결코 우연이라고 할 수 없다.[16]

그렇다면 백제대향로 노신의 연꽃 문양은 북위 향로 노신의 로제트 문양과 어떤 관계가 있을까?

우리는 이미 앞에서 백제대향로 노신의 연꽃이 북위 향로 노신의 꽃 장식에 대응된다는 것을 지적한 바 있다. 이 점은 백제대향로 본체의 삼산형 산들이나 류운문 테두리가 북위 향로의 양식과 일치한다는 사실로부터 분명하게 드러난다. 또 우리는 백제대향로 노신의 연꽃 장식이 태양의 빛을 받아 온 세상을 환히 밝히는

'광휘', 또는 '광명'의 의미를 갖고 있다는 것을 알고 있다. 그리고 광휘를 발하는 이러한 연꽃의 이미지는 놀랍게도 북위 향로의 로제트 문양이 갖고 있는 태양과 그 광휘의 이미지와 정확히 대응된다. 백제의 장인들은 이러한 대응 관계를 근거로 북위 향로의 로제트 문양을 고대 동북아의 광휘의 연꽃으로 대체했던 것으로 생각된다.

이것은 백제인들이 북위인들 못지않게 로제트 문양의 의미를 잘 알고 있었다는 것을 뜻한다. 그렇지 않다면 서역의 로제트 문양을 함부로 동북아의 광휘의 연꽃으로 바꿀 수는 없었을 것이기 때문이다. 이것은 아울러 그들이 서역적 취향이 강한 북위인들과 달리 고대 동북아의 연꽃 문화를 그 중심에 놓고자 했다는 것을 의미한다. 이것은 매우 중요하다. 왜냐하면 북위의 장인들이 단순히 서역의 신성한 광휘의 개념을 취한 데 반해서 백제의 장인들은 고대 동이계의 광휘의 연꽃을 채용함으로써 향로에 자신들의 우주관과 신령관을 표현해 넣을 수 있었기 때문이다.

백제대향로의 제작 시기

이와 같이 북위 향로 본체의 양식과 백제대향로의 본체 양식이 서로 대응 관계에 있다는 것은 백제대향로의 제작 시기를 결정하는 데도 중요한 준거점으로 작용한다. 무엇보다도 북위 향로 본체의 양식들이 시기에 따라 조금씩 변화를 보이기 때문이다.

222 운강석굴 제10굴 향로의 산악도 부분.

실제로 북위 향로에 집중적으로 나타나는 삼산형 산들을 보면 처음에는 정형화된 형태로 나타나지만 점차 시간이 지나면서 그 형태가 조금씩 바뀐다. 따라서 북위 미술에 나타난 이 삼산형 산악도의 변화 과정을 추적하면 백제대향로의 산악도 양식이 대충 어느 시기에 위치하는

가를 추정할 수 있다.

우선 운강석굴 제10굴 남벽 통로의 천정에 장식된 향로222의 산악도는 정형화된 삼산형 산들이 규칙적으로 중첩되어 있다는 점에서 북위 향로의 삼산형 산악도 중에서도 초기 형태에 속한다는 것을 알 수 있다. 그런데 같은 운강석굴 제10굴에는 후실 굴문 위에 장식된 수미산도(須彌山圖)223에서 보는 것처럼, 정형에서 벗어난 삼산형 산들을 배경으로 동식물이 장식된 예도 있다. 이 수미산도의 산악도는 남벽 통로 천정의 향로에 견주어 이미 상당한 정도의 변화가 일어난 형태다. 따라서 남벽 통로 천정에 장식된 향로의 산악도는 이 굴의 축조 연대(484~494)보다 이른 시기에 북위에 전래되었을 가능성이 높다.

그런데 518년에 제작된 산동성 비성에서 출토된 삼존불좌의 하단부에 새겨진 향로의 산악도224를 보면, 산들이 서로 연결되어 보다 자연스러운 산악의 형태를 이루고 있다.

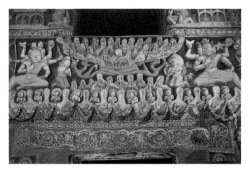

223 운강석굴 제10굴의 수미산도와 모사도. 산들이 여전히 정형화되어 있기는 하지만 한결 자유로워진 곡선을 느낄 수 있다.

224 산동성 비성에서 출토된 〈석조손보희명삼존불좌〉에 조각된 향로의 산악도 부분.

225 보스턴 미술관에 소장된 불상의 측면에 그려진 산악도. 비정형의 산악도 위에 수목이 크게 그려져 있다.(Sirén, Osvald, *Chinese Sculputure from 5th to 14th*에서)

산악도가 초기의 정형화된 형태에서 점차 자연스러운 산악 형태로 변모해가는 과정에 있는 것이다. 백제대향로의 산악도210 역시 정형화된 삼산형 산들이 자연스러운 산악 형태로 변화해가는 과정에 있다. 따라서 비성 불상에 묘사된 향로의 산악도를 기준으로 볼 때, 백제대향로의 삼산형 산악도는 대략 518년 전후의 양식에 해당한다고 할 수 있다.

이와 관련해서 백제대향로의 산악도와 같은 계통으로 보이는 북위 시대의 산악도가 하나 있다. 보스턴 미술관에 소장되어 있는 불상의 좌우 측면에 새겨진 산악도225가 그것이다. 북주의 무제 2년

(562년)의 명문이 있는17 이 불상의 산악도는 앞에서 본 비성에서 출토된 불상의 하단부에 장식된 향로의 산악도와 마찬가지로 산들이 능선으로 연결되어 있고 동물들이 구획된 산의 틀을 벗어나 자유롭게 장식되어 있다.

226 백제대향로의 바위 장식. 내부에 테가 있는 것이 특징이다.

백제대향로의 산악도를 보스턴 미술관 불상의 산악도와 비교해보면, 정형화된 산들이 연속된 곡선 형태의 산형을 이루고 있는 점에서는 양자가 일치한다. 또 동물들이 산들의 주위에 장식된 점도 유사하다. 그러나 보스턴 미술관 불

227 북위 시대의 산악도에 등장하는 바위들. a는 보스턴 미술관에 소장된 불상(445년) 하단부의 산악도. b는 워싱턴 프리어 갤러리에 소장된 불상(북위 말기) 하단부의 산악도.

상의 산악도 산들은 정확한 '삼산형' 산들이 아닐뿐더러 전체적으로 간략화된 형태를 보이고 있다. 게다가 산악 위에 수목을 과도하게 크게 그리고 있는 점 역시 전형적인 삼산형 산악도에서 벗어나 있는 모습이다. 따라서 양식적으로 볼 때, 보스턴 미술관 불상의 산악도는 백제대향로의 산악도보다 후대의 것이라고 말할 수 있다.

이러한 사실은 백제대향로의 산악도 곳곳에 장식된 바위들을 통해서도 확인된다(〈도 226〉, 〈도 11〉 왼쪽 참조).**18** 안에 테가 쳐져 있는 것이 보스턴 미술관 불상의 산악도에 장식된 판석 형태의 바위들**19**과는 그 양식이 구별된다. 그런데 백제대향로의 산악도에 장식된 것과 같은 형태의 바위들이 북위 시대의 산악도에서 발견된다.

〈도 227〉의 a는 보스턴 미술관에 소장된 것으로 북위 태무제 진평진군(太平眞

228 일본 호류사에 있는 옥충주자의 바위산들.

君) 6년(445)의 명문이 있는 불상의 하단에 그려진 산악도다.[20] 산 위에 조그만 바위들이 붙어 있는 것을 볼 수 있다. b는 워싱턴 프리어 갤러리에 소장된 불상의 하단부에 그려진 산악도로 북위 말기 것으로 추정되는 것이다.[21] 모두 바위 안에 테가 쳐져 있는 것들로 a보다 b에서 바위가 크게

그려진 것을 볼 수 있다. 이것은 북위 말기로 갈수록 바위들이 점점 크게 장식되는 경향이 있다는 것을 의미한다. 이러한 경향은 돈황 벽화에서도 확인된다. 제257굴 등 북위 시대의 벽화에서는 산에 조그맣게 장식되던 바위들이 제285굴 등 서위(西魏, 535~556) 시대의 벽화에서는 산보다 더 크게 그려져 있다.[22]

반면에 보스턴 미술관 불상의 산악도에 묘사된 판석 형태의 바위는 북위 말기에 등장해서 일본 호류사(法隆寺)에 있는 7세기의 옥충주자(玉虫廚子)에서 가장 발달된 형태로 나타난다.[228 23] 따라서 판석 형태의 바위들보다 백제대향로에 장식된 바위들이 시기적으로 앞 시대의 것임을 알 수 있다. 이상의 사실로부터 우리는 백제대향로의 바위 형식이 적어도 북위 말기 이전의 것이라는 결론을 내릴 수 있다. 이것은 백제대향로의 제작 연대가 북위 시대를 넘지 않는다는 것을 의미한다.

따라서 산악도의 삼산형 산들과 바위들의 변화 과정을 토대로 할 때, 백제대향로의 제작 시기는 대략 518년 전후에서 북위 말기 이전으로 압축된다고 할 수 있다.

이러한 사실은 북위 향로가 520년을 전후하여 급격히 변화하는 경향에서도 확인된다. 즉, 494년 북위가 낙양(洛陽)으로 천도한 뒤 차츰 변화를 겪던 북위 향로는 북위 말기에는 향로 주위에 인동초 문양과 연꽃이 추가되거나[229] 승반이 연화대로 대체되는 등 그 변화가 뚜렷해진다.[208b]

북위 향로에 나타난 이러한 변화는 그만큼 불교적인 색채가 뚜렷해진 것을 의

미한다. 이러한 사실은 당
시 저들의 향로가 대부분
불상에 공양구로 바쳐졌다
는 점을 생각하면 그리 놀
라운 일이 아닐지도 모른
다. 그러나 북위인들이 새
로 천도해간 낙양은 전통적
으로 남조 문화가 성한 지
역이고 그곳의 남조인들은
서역적 색채가 강한 북위의
향로를 이질적인 것으로 인
식했을 가능성이 있다. 결
국 그들은 향로에 불교와
관계된 연화대나 인동초 문
양, 연꽃 등을 추가함으로
써 향로의 이질적인 요소를
완화하거나 제거하려고 했
던 것으로 보인다.

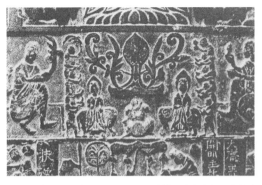

229 〈여씨일족조불상(呂氏一族造佛像)〉의 향로. 낙양 시대 520년. 북위 향로의 본체 양식이 바뀌고, 주위에 인동초 문양이 장식되어 있다.

이러한 경향은 534년 북
위가 동위와 서위로 갈라

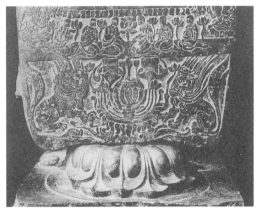

230 〈낙자관조불상(駱子寬造佛像)〉의 뒷면 하단 부분. 543년. 향로의 뚜껑 부분이 바뀌어 있으며, 기둥 줄기에 꽃과 잎대가 뻗어 있다.

진 뒤에 더욱 심해진다. 이 시기의 향로에는 삼산형 산악도가 거의 나타나지 않으며,230 24 류운문 테두리도 자취를 감춘다.25 그리하여 550년 동위와 서위가 다시 북제(北齊)와 북주로 바뀐 뒤 북위 향로는 그 원형조차 확인하기 어려울 정도로 심하게 훼손되고 만다.231 26

따라서 백제대향로는 북위 향로 본체의 양식이 변화되기 전인 534년 이전에 제작되었거나 최소한 제작에 착수된 것이 분명하다. 이상의 사실을 정리하면 다음과 같다.

첫째, 운강석굴 제10굴 남벽의 통로 천정에 장식된 향로의 정형화된 산악도는

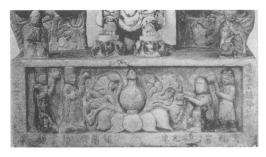
231 북위 이후의 향로. 〈조씨조미륵좌상(趙氏造彌勒坐像)〉 하단 부분.
522년. 향로의 받침대가 연화대로 바뀌었을 뿐 아니라 향로의 형
태도 호로병 모양을 하고 있다.

늦어도 494년 이전에는 이
미 북위에 들어와 있었다고
할 수 있다. 아마도 그 앞 시
대에 전해졌을 가능성이 높
으며, 이것은 백제대향로의
제작 시기가 아무리 빨라도
5세기 후반기 이전으로는
올라갈 수 없다는 것을 뜻
한다.

둘째, 518년 산동성 비성의 삼존불좌에 장식된 향로의 산악도에서 보듯이 이미
정형화된 삼산형 산들이 현실의 자연스러운 산악 형태로 변화하고 있다. 따라서
그와 유사한 산악 형태를 보이는 백제대향로의 산악도는 대략 이 시기를 전후하
여 출현한 양식이라고 할 수 있다.

셋째, 보스턴 미술관에 소장된 불상의 측면에 장식된 산악도를 기준으로 할 때
백제대향로의 산악도는 보스턴 미술관 불상의 제작 시기인 562년보다 앞 시대의
양식이라고 할 수 있다.

넷째, 북조 시대 바위 양식의 변화 과정을 고려할 때, 백제대향로 산악도의 바위
들은 북위 말기 이전의 양식이라고 할 수 있다.

다섯째, 북위 향로 노신의 로제트 문양이 연꽃으로 바뀌는 것은 대체로 북위
이후다. 이때는 북위 향로의 산악도와 류운문 테두리 양식이 일탈을 겪기 시작한
뒤이므로 백제대향로 노신의 연꽃이 이 시기의 연꽃 장식을 취했다고는 말할 수
없다.

여섯째, 북위 향로의 류운문 테두리 장식은 525년 조망희가 만든 불상에 장식
된 세 향로에서 가장 발달된 형태를 보이나 그 뒤 거의 모습을 보이지 않는다는 점
에서 곧 사라진 것으로 추정된다. 이것은 북위 향로에 불교적 요소가 점점 강해지
는 것과 밀접한 관련이 있다고 할 수 있다.[27]

따라서 이상의 북위 향로에 나타난 양식상의 변화와 보스턴 미술관 소장 불상
의 산악도 등을 기준으로 할 때, 백제대향로의 양식은 520년 전후에서 북위가 동

232 낙양의 한 무덤에서 출토된 북위 시대(522년)의 화상석. 구름 문양이 백제 벽화고분의 구름 문양과 유사하다.

233 공주 송산리 무령왕릉에 합장된 무령왕비의 족좌. 흐르는 구름 문양이 장식되어 있다.

위와 서위로 갈라진 534년 이전의 양식에 해당한다고 할 수 있으며, 백제대향로
는 이 시기에 만들어졌거나 최소한 이 시기에 제작에 착수되었다고 결론 내릴 수
있다.

이를 뒷받침하는 보조 증거로 우리는 다음의 몇 가지 사실을 들 수 있다. 그중의
하나가 무령왕의 무덤에서 나온 동탁은잔[134]이다. 이미 제3장에서 본 것처럼, 동탁
은잔은 그 구성 내용이 백제대향로의 기본 구성과 일치한다. 그런데 동탁은잔은
525년 무령왕릉에 수장되었으므로 그 당시에 생존했던 사람이 아니면 동탁은잔
에 대해서 알 수 없다. 따라서 백제대향로의 제작자들은 이 동탁은잔의 실물을 눈
으로 본 사람들일 가능성이 매우 높다. 그렇게 볼 때 백제대향로는 무령왕이 서거
한 뒤 그의 뒤를 이은 성왕 때에 만들어졌을 가능성이 높으며, 이것은 앞의 결론과
일치한다.

다른 하나는 백제대향로의 류운문 테두리의 구름 문양이다. 백제대향로의 류운
문에 보이는 구름 문양은 현재 낙양의 북위 시대 석각[28] 232과 무령왕릉에 합장된
왕비(?-527)[29]의 족좌(足座),233 그리고 성왕의 무덤으로 추정되는 부여 능산리 벽
화고분 등에서 확인된다.[132][133][30] 이 구름 문양을 ∽ 자형으로 재구성하면 정확히
백제대향로 본체의 테두리에 장식된 류운문과 같은 형태가 된다. 북위의 석각은
522년에 만들어진 것으로 밝혀져 있으며, 무령왕비의 족좌는 이차장(二次葬)을 고
려할 때 529년에 무령왕릉에 넣어진 것으로 생각된다. 그리고 능산리 벽화무덤은

 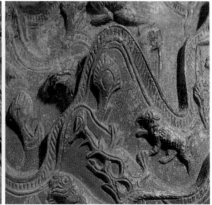

234 백제대향로의 식물 문양. 왼쪽은 소나무, 오른쪽은 신수.

235 동진 화가 고개지의 〈낙신부도〉 부분. 백제대향로의 식물 문양과 같은 것이 보인다.

대략 550년대 중반에 축조된 것이다. 따라서 백제대향로의 류운문을 둘러싼 이러한 정황은 백제대향로가 성왕대에 만들어졌을 거라는 앞의 결론과 다르지 않다.

그 밖에 백제대향로 산악도의 식물 문양과 봉황의 궁형 날갯죽지, 그리고 용의 인동초 문양, 산악도의 귀면문 등의 문양들 또한 백제대향로가 6세기 전반기, 성왕 때에 제작되었음을 뒷받침한다. 즉, 백제대향로의 산악도에 등장하는 식물 문양 중 〈도 234〉의 왼쪽 도판의 나무는 동진 시대의 화가 고개지(顧愷之, 346~407)가 그린 〈낙신부도(洛神賦圖)〉에 등장하는 소나무와 동일하며,235 31 백제대향로 봉황의 날갯죽지는 6세기 전반기 북위에서 유행한 봉황이나 주작의 양식과 같다.236

278

236 왼쪽은 백제대향로의 '궁'형 날갯죽지, 오른쪽은 북위묘의 주작의 궁형 날갯죽지. 이러한 궁형 날갯죽지는 동북아에서 창안된 새로운 양식으로 판단되며, 북위의 석각에 새겨진 봉황이나 주작에서 집중적으로 나타난다.

237 왼쪽은 백제대향로 용 장식의 인동초 문양, 오른쪽은 북위 석각의 인동초 문양. 봉황의 등에 신선이 타고 있다.

238 왼쪽은 백제대향로의 귀면상, 오른쪽은 강소성 단양현 호교(胡橋)의 건산(建山) 남조묘에서 출토된 문의 포수(495년경).

이 경우 활모양의 '궁(弓)'형은 봉황이 태양새라는 것을 나타내기 위한 것이라고 할 수 있다.32 또 용에 장식된 인동초 문양은 6세기 전반기 북위의 인동초 문양과 동일하며,237 산악도의 하단부에 장식되어 있는 귀면상은 특별히 5세기 말 남조의 포수(鋪首)의 형태와 매우 가깝다.238 33 34

따라서 이상의 사실들을 종합할 때, 백제대향로는 6세기 전반기에 백제의 장인들에 의해서 제작되었다고 말할 수 있으며, 그 시기는 좀 더 정확히 말하면 520년대 중반에서 530년대 전반기 사이라고 결론 내릴 수 있다. 이 시기는 바로 성왕의 재위 연대에 해당한다. 다만, 이러한 결론은 어디까지나 백제대향로를 둘러싼 당시의 미술사를 근거로 해서 얻은 것이므로 백제에서 이 향로를 필요로 했던 역사적, 정치적 배경 등을 포괄적으로 검토하면 제작 시기는 보다 구체화되리라고 생각된다. 우리는 제7장에서 백제의 성왕이 백제대향로를 제작한 배경을 살펴봄으로써 백제대향로를 제작한 목적과 용도, 그리고 백제대향로가 발굴된 능산리 유적지의 성격 등에 대해서 종합적인 결론을 내리게 될 것이다.

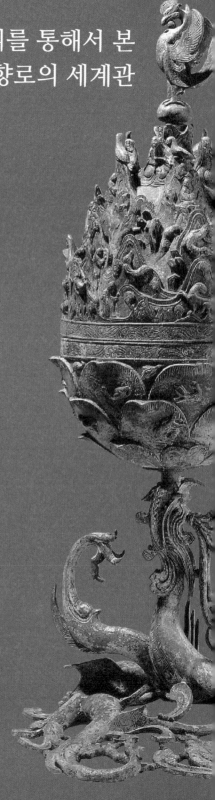

제6장 류운문 테두리를 통해서 본
백제대향로의 세계관

고구려 고분의 류운문 도리

백제대향로와 북위 향로는 삼산형 산
악도와 광휘의 꽃 장식 외에 류운문
테두리라는 또 하나의 중요한 상징체
계를 공유하고 있다. 류운문 테두리
양식은 중국에서는 북위 향로 외에는
나타난 적이 없다는 점에서 일단 북
위 향로에서 처음 시작된 상징문이라
고 할 수 있다. 그러나 무령왕릉에서
나온 동탁은잔에 류운문이 장식되어
있었던 점을 고려할 때, 백제대향로
의 류운문 테두리가 북위 향로의 영
향을 받아 시문된 것이라고 단정 지
을 필요는 없어 보인다. 당시 동북아
국가들 사이에서 보편적으로 사용되
었을 가능성이 있기 때문이다.

이러한 사실은 고구려 고분에서
류운문 계통의 구름 문양이 상당히
많은 수가 확인된다는 점에 의해서
뒷받침된다. 실제로 백제대향로와 비
슷하거나 조금 앞 시대에 속하는 고
구려의 감신총, 안악1호분, 덕흥리고
분, 쌍영총, 수산리고분, 덕화리고분,
천왕지신총의 도리239에서 류운문을
볼 수 있으며, 안악1호분, 삼실총, 성
총, 용강대묘(龍岡大墓)의 경우에는
천정 고임돌 측면부240에서 역시 류

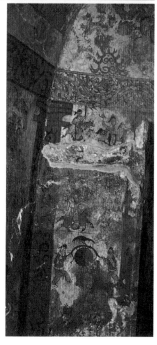

239 고구려 고분의 류운문 도리. 위부터 덕흥리고분, 쌍
영총, 수산리고분.

240 고구려 고분 천정 고임돌 측면부에 장식된 류운문. 왼쪽은 삼실총의 천정 고임돌 측면부에 장식된 류운문, 오른쪽은 용강대묘의 천정 고임돌 측면부에 장식된 류운문.

241 고구려 고분의 구름무늬 중 양식화된 연속구름무늬. 대체로 ∞ 자 형태와 물결무늬의 형태로 되어 있다.(김영숙, 「고구려무덤벽화의 구름무늬에 대하여」, 『조선고고연구』, 1988년 2호에서)

운문을 볼 수 있다.

북한의 김영숙은 고구려 고분에 장식된 류운문들을 넓은 의미에서 '연속구름무늬'로 통칭하고 있는데, 〈도 241〉에서 보는 것처럼 그 형태가 매우 다양하다.[1] 대체로 물결 형태나 ∞ 자형의 특징을 갖고 있는데,[2] 이러한 점은 ∞ 자 형태를 보이는 백제대향로의 류운문이나 북위 향로의 류운문을 모두 포괄하는 것이다. 그뿐만 아니라 그 풍부함에서도 고구려 벽화에 견줄 만한 것이 없다. 따라서 기물이나 건축물, 고분 등에 류운문을 장식하는 풍습은 북위보다는 오히려 고구려에서 먼저 시작되었을 가능성이 높다고 할 수 있다.[3]

고구려 고분의 도리에 장식된 류운문의 쓰임새를 보면, 대체로 천정 벽의 천상

242 고구려 덕흥리고분 전실 남벽의 모사도.

도 공간과 무덤 주인공의 생전 생활상을 묘사한 사방 벽의 세속 공간을 경계 짓는 형태로 되어 있다. 또한 천정 벽의 고임부에도 장식되는 등 향로에서는 볼 수 없는 새로운 양식들도 발견되고 있다. 따라서 백제대향로와 북위 향로의 테두리에 장식된 류운문의 의미를 알기 위해서는 먼저 고구려 고분에 장식된 류운문의 의미를 정확히 알 필요가 있다.

고구려 고분에서 류운문이 갖고 있는 공간 구획 기능이 비교적 잘 드러나 있는 것은 덕흥리고분이다. 덕흥리고분의 전실 남벽 모사도를 보면,242 양쪽 기둥 위에 도리가 걸쳐 있고 거기에 물결무늬의 류운문이 장식되어 있다. 그리고 이 류운문이 장식된 도리를 경계로 위쪽의 천정 벽에는 은하수를 사이에 둔 견우와 직녀 그림과 각종 성수와 별자리 들이 보이는 반면, 도리 아래쪽에는 무덤 주인공의 생전 생활상이 묘사되어 있다. 도리를 경계로 한 이러한 대비는 전실의 동벽과 서벽에서도 확인된다.243 먼저 동벽 모사도를 보면, 도리 위쪽의 천정 벽에는 산악을 배경으로 한 수렵도와 성수들, 그리고 삼족오가 들어 있는 태양과 별자리들이 그려져 있고, 도리 아래쪽에는 주인공의 생전 행렬도가 그려져 있다. 서벽의 모사도를 보면, 도리 위쪽의 천정 벽에는 천인(天人 또는 仙人)들4과 인두조(人頭鳥)들, 그리

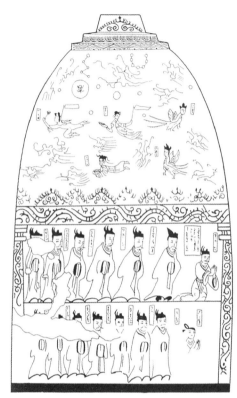

243 고구려 덕흥리고분 전실 동벽과 서벽의 모사도.

고 두꺼비가 들어 있는 달과 별자리들이 그려져 있고, 도리 아래쪽에는 무덤의 주인공에 하례를 드리는 13태수도가 그려져 있다.

전체적으로 도리 위쪽의 천정 벽에는 일월성신과 성수 등을 포함한 천상도, 즉 천상계의 세계가 표현되어 있는 반면, 도리 아래쪽에는 13태수 하례도, 행렬도 등 무덤 주인공의 생전 생활상들이 묘사되어 있어 도리를 경계로 위쪽과 아래쪽의 벽화 내용이 판이하게 다름을 알 수 있다. 도리 위쪽이 천상계를 나타낸다면 도리 아래쪽은 지상의 세속적인 세계를 표현하고 있다.

그런가 하면 〈도 240〉의 용강대묘의 천정 벽에서 보는 것처럼 여러 층의 천정 고임돌에 천상계의 신령들과 함께 류운문이 장식되어 있는 것을 볼 수 있다. 이는 천상계에 있는 여러 층의 권역을 상징적으로 나타낸 것으로 계단식으로 층위가

진 천정 벽 각각의 고임부에 각종 신령들과 류운문 등을 장식함으로써 각 층의 권역과 거기에 거주하는 신령들을 나타낸 것이다. 다만, 용강대묘의 경우는 천상계의 신령들은 표시하지 않고 류운문만으로 각 층의 권역을 표현한 경우라고 할 수 있으며, 성총의 천정 벽에서도 유사한 경우를 볼 수 있다.

이상의 도리와 천정 벽에 장식된 류운문을 통해서 우리는 류운문이 허공의 공간을 함축하고 있다는 것을 알 수 있으며, 류운문의 바로 이러한 성격을 고려하여 도리나 권역과 권역 사이에 장식한 것으로 보인다. 고구려 고분의 류운문이 갖고 있는 이러한 성격은 백제대향로의 테두리에 장식된 류운문의 경우에도 유사하게 나타난다. 백제대향로 역시 류운문 테두리를 경계로, 위쪽의 산악도에는 각종 성수들과 기마수렵도, 천인(또는 선인)들로 보이는 인물들과 봉황 등이 묘사되어 있고 아래쪽의 노신에는 연지의 수상 생태계를 배경으로 갖가지 날짐승과 물고기, 그리고 수중의 용이 표현되어 있다. 비록 고구려 고분의 세속 공간이 백제대향로에서는 연지의 수상 생태계로 바뀌어 있긴 하지만, 류운문 테두리를 경계로 위쪽 공간과 아래쪽 공간을 나누고 있는 점에서는 차이가 없다.

따라서 고구려 고분에 장식된 류운문과 백제대향로의 테두리에 장식된 류운문의 기능은 기본적으로 동일하다고 할 수 있다. 이러한 사실은 덕흥리고분의 류운문 도리 위에 장식된 이른바 불꽃 형태의 삼각형 박산 문양[5]을 통해서도 확인된다. 위의 덕흥리고분의 모사도 〈도 242〉과 〈도 243〉을 보면 천공의 '광명'을 상징하는 불꽃 형태의 삼각형 박산 문양이 도리 위에 연속적으로 장식되어 있는데, 백제대향로의 류운문 테두리 위에도 역시 같은 유의 불꽃 형태 박산 문양이 장식되어 있다.[244] 모두 네 개의 박산 문양이 장식되어 있는데, 박산 문양은 본래 고대 근동의 지구라트(계단식 피라미드) 여장(旅裝)에서 유래된 것으로 천공의 신성함과 광명을 나타내기 위한 장식이다. 고구려 고분에서는 이러한 박산 문양이 안악1호분, 무용총, 각저총, 덕흥리고분, 쌍영총, 감신총 등의 도리 위와 천정 벽의 고임부 등에 주로 장식되어 있는데, 그중에서 특히 안악1호분의 박산 문양[245]이 백제대향로의 류운문 테두리 위의 박산 문양과 가깝다.[6]

이처럼 고구려 고분의 류운문 도리와 백제대향로의 류운문 테두리의 공간 구획 기능이 서로 같고 그 위에 장식된 박산 문양이 일치한다는 것은 고구려 벽화와 백

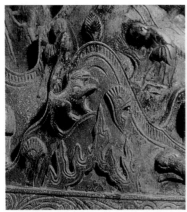
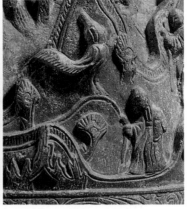

244 백제대향로의 류운문 테두리 위의 불꽃 형태의 삼각형 박산 문양. 향로의 류운문 테두리 위에 모두 네 개가 있다.

245 안악1호분 도리 위의 불꽃 형태의 삼각형 박산 문양. 백제대향로의 류운문 테두리 위에 장식된 불꽃 형태의 삼각형
박산 문양과 매우 닮았다.

제대향로 사이에 긴밀한 대응 관계가 존재한다는 것을 의미한다. 여기서 우리는
백제대향로의 류운문 테두리 위쪽 산악도의 영역은 천상계를, 그리고 그 아래쪽
노신의 연꽃과 용 장식 부분은 지상의 연지를 중심으로 한 수상 생태계를 나타낸
것으로 결론을 내릴 수 있다.

다만, 주의할 것은 도리에 류운문이 장식되지 않은 4세기의 무용총,[102] 각저총
등의 경우에도 도리를 경계로 위쪽의 천상계와 아래쪽의 지상 공간이 구분되어
있다는 점이다. 또 장천1호분처럼 도리를 표시하지 않은 고분의 경우에도 고분의

288

천정 벽(천상도의 영역)과 그 아래의 사방 벽 공간(세속의 공간)을 나누어 처리하고 있는 것이 보통이다.246 7 따라서 도리에 류운문이 장식되어 있는 덕흥리고분 계열의 고분은 이미 위와 아래의 공간 구분 기능을 갖고 있는 고대 건축물의 도리에, 허공의 의미를 함축하고 있는 흐르는 구름 문양을 추가한 경우라고 할 수 있다.

그러므로 류운문이 장식된 향로의 테두리나 고분의 도리는 '테두리/도리'와 '류운문'의 두 개의 공간 구획 기능이 중첩된 경우라고 할 수 있으며, 테두리나 도리만으로는 자칫 실감이 부족한 공간 구획의 의미를 허공의 흐르는 구름 문양을 장식함으로써 그 본래의 의미를 강조한

246 도리가 없는 장천1호분의 공간 구분. 도리가 따로 표현되어 있지는 않지만 천정 벽은 천상계를, 사방 벽은 지상의 세속 공간을 상징하고 있다.

경우라고 할 수 있다. 다만, 고구려 고분에서 류운문은 천정 벽과 도리에만 사용되고 있는데, 이는 류운문에 공간 구획 기능만 있는 것이 아니라 신령스러운 영역을 나타내는 일종의 상징적 의미를 갖고 있는 것으로 생각된다. 말하자면 류운문을 추가함으로써 이승과 저승, 삶과 죽음의 경계를 분명히 드러내고 있는 것이다.

천상계의 산

백제대향로와 고구려 고분벽화의 공간 구성 사이에는 또 하나의 중요한 공통점이 있다. 백제대향로를 보면 산악도가 류운문 테두리 위에 있는데, 덕흥리고분 전실 동벽의 류운문 도리 위쪽에도 산악을 배경으로 한 수렵도가 묘사되어 있다.247 덕흥리고분의 이 산악 – 수렵도는 같은 공간에 일월성신과 성수들이 있는 데서 알 수 있듯이 천상의 산에서 사냥하는 모습을 나타낸 것이다. 무용총, 약수리고분 등

247 덕흥리고분 천상도에 묘사된 산악-수렵도.

248 고구려 고분의 수렵도. 왼쪽은 무용총의 수렵도, 오른쪽은 약수리고분의 수렵도.

249 강서대묘 천정 벽의 산악도.

의 산악 – 수렵도248가 도리 아래의 벽에 주인공의 생전 생활상 일부로 그려져 있는 것과 비교할 때, 매우 이례적인 것이다. 그러나 강서대묘의 천정 벽에도 이러한 천상계의 산악도가 묘사되어 있음을 고려할 때249 8 고구려에 천상계의 산의 관념이 널리 퍼져 있던 것으로 보인다.

고구려 벽화에 나타난 이러한 천상계 산의 관념은 그에 대응하는 백제대향로의 류운문 테두리 위의 산악도 역시 천상계의 산이라는 것을 말해준다. 그리고 이처럼 백제대향로의 산악도가 천상계의 산이라는 것은 산악도 위의 각종 성수들이나 수렵도, 그리고 거기에 등장하는 인물들 역시 천상계 산의 구성원이라는 전혀 새로운 차원의 의미를 갖게 된다는 것을 뜻한다.

그런데 고구려 고분벽화는 고구려인들의 타계관(他界觀)을 전제로 그려진 것이므로 벽화에는 당연히 그들이 죽어서 돌아가는 타계가 표현되어 있다고 보아야 한다. 그러나 고구려 고분에는 천상계와 지상계 외에는 다른 계(界)가 표현되어 있지 않다. 따라서 우리는 천상계가 고구려인들이 죽어서 돌아가는 타계라는 결론을 내릴 수 있다. 타계로서의 천상계는 육신을 벗어둔 채 혼령만 가는 신령들의 세계다. 그러므로 고구려 고분 도리 위의 천정 벽에 표현된 일월성신과 기린, 천마 등의 각종 성수는 그들이 생전에 모시던 천상계의 신령들을 묘사한 것이라고 할 수 있다.

이것은 백제대향로의 산악도도 마찬가지다. 류운문 테두리 위의 산악도 역시 '타계로서의' 천상계의 영역을 나타낸 것이라 할 수 있기 때문이다.

그렇다면 고구려 고분의 천상도와 백제대향로의 류운문 테두리 위의 천상계의 산에 등장하는 인물들의 성격은 무엇일까? 타계인 천상계에 머무는 인물들이라면 당연히 죽어서 돌아가신 조상들이라고 할 수 있다. 그런데 통구사신총의 현실 천정에 그려진 나무 막대를 비벼 불을 붙이는 인물과 먹물을 찍어 붓글씨를 쓰는 인물250에서 보듯이 고구려 고분의 천상도에 그려진 인물들은 중국의 신선사상에 나오는 선인풍의 모습을 하고 있는 예가 적지 않다.

이러한 사정은 백제대향로의 산악도에 등장하는 인물들의 경우도 마찬가지다. 5부체제와 관련된 5악사와 수렵 인물들은 별도로 친다고 하더라도, 씨를 뿌리고 있는 인물, 낚시하는 인물, 활을 들고 있는 인물, 코끼리를 타고 있는 인물, 나무 밑

250 고구려 통구사신총 현실 천정 받침의 천인들. 먹을 찍어 붓글씨를 쓰는 인물과 나무를 비벼 불을 붙이는 인물.

251 백제대향로 산악도의 인물들. 윗줄 왼쪽부터 씨를 뿌리는 인물, 낚시하는 인물, 활을 들고 있는 인물, 코끼리를 타고 있는 인물, 나무 밑에서 명상하는 인물, 폭포에서 머리 감는 여인, 지팡이를 짚고 있는 인물(2), 과실을 따고 있는 인물, 곡식의 낟알을 거두는 인물

292

에서 명상을 하는 인물, 폭포에서 흘러내리는 물에 머리를 감고 있는 인물, 지팡이를 짚고 있는 인물, 나뭇가지에서 과실(?)을 따고 있는 인물, 곡식의 낟알을 거두고 있는 인물251의 모습이 다분히 신선풍의 분위기를 풍기고 있는 것이다.

그러나 죽어서 타계에 가서 또 다른 삶을 사는 조상들의 삶과 이 세상에서 불로장생을 추구하는 위진 남북조 시대의 선인들의 삶 사이에는 명백한 차이가 있

252 백제 무령왕릉에서 출토된 〈방격규구신수문경〉.

다. 전자가 이 세상을 마치고 다음 세상에서 삶을 계속하는 계세적(繼世的 세계관9)을 전제로 하고 있다면 후자는 이생에서의 불로장생을 희구할 뿐 다음 생은 전제하고 있지 않기 때문이다. 그렇지만 고대 동북아인들이 천상계의 조상들을 신선풍으로 표현한 것은 어쨌든 중국의 신선사상이나 도교가 어느 정도 영향을 미치고 있었다는 것을 의미한다. 그러나 고구려 고분에 일관되게 나타나는 타계관과 이생에서 다음 생으로 이어지는 삶을 고려할 때, 신선사상이나 도교의 관념은 중심적인 위치에 있었다기보다는 장수와 기복을 위한 보조적인 것이었다고 보는 것이 옳을 것이다.

이와 관련해서 우리의 관심을 끄는 백제의 유물이 있다. 무령왕릉에서 발굴된 세 개의 동경(銅鏡)10 중의 하나인 〈방격규구신수문경(方格規矩神獸文鏡)〉252이 그것이다. 이 청동거울의 뒷면을 보면 이지창(二枝槍)을 든 인물11과 네 마리의 동물이 조각되어 있는데, 그 분위기가 백제대향로 산악도의 수렵도와 몹시 흡사하다. 이 청동거울의 안쪽에는 다음과 같은 명문이 새겨져 있다.

> (천자의 기물을 만드는) 상방(尚方)이 거울을 만드니 진실로 매우 좋다. 위(上)에는 선인이 있어 늙음을 모르며, 갈증이 나면 옥천수를 마시고 곡식이 부족할 때는 대추를 먹는다. 목숨이 금석(金石)과 같이 영원하다.(尚方作竟 眞大好 上有仙人不知老 渴飲玉泉飢食棗 壽(如)金石兮)

이와 관련해서 주목할 것은 1953년에 중국 장사에서 출토된 한대의 동경이다. 이 한대 동경의 명문에는 놀랍게도 위의 인용문에 있는 것과 동일한 "위(上)에는 선인이 있어 늙음을 모르며, 갈증이 나면 옥천수를 마시고 곡식이 부족할 때는 대추를 먹는다"라는 구절이 들어 있다.[12] 따라서 〈방격규구신수문경〉의 명문은 이 한대 동경의 명문으로부터 가져온 것이 분명하다. 그런데 이 한대 동경은 전통적으로 '곤륜(崑崙)에의 승천(昇天)'의 관념을 갖고 있던 고대 초나라의 호남성 장사에서 출토된 것이다. 따라서 이 한대 동경의 명문은 사후에 하늘과 맞닿아 있는 곤륜산―곧 천산(天山)―을 통해 하늘로 승천한다는 이 지역 특유의 관념을 배경으로 한 것이라 할 수 있다.[13]

이런 이유로 위의 인용문에 나오는 '선인'이란 용어는 신선을 가리키기보다는 죽어서 하늘나라에 올라간 조상들을 지칭하는 의미가 강하다. 일견 신선사상에 기초한 것처럼 보이지만 실제로는 강남 - 초나라 쪽의 타계관이 바탕에 깔려 있는 것이다.

그런데 위의 〈방격규구신수문경〉의 명문에는 백제인들의 세계관을 이해하는 데 결정적인 단서가 되는 또 하나의 중요한 용어가 있다. '위(上)'라는 말이 그것이다. 여기서 '위'가 지상의 세속 공간과 구별된다는 것은 말할 것도 없다. 다만, 이 말이 구체적으로 하늘과 닿아 있는 천산을 의미하는 것인지, 천상계를 의미하는 것인지, 또는 신선들이 산다는 선계를 의미하는 것인지는 분명하지 않다. 그런데 곤륜에의 승천 관념을 표현한 한대의 그림들을 보면, '위'는 고인이 도달하고자 하는 상층부로 선인들(즉, 조상들)과 일월, 성수 등이 함께 그려져 있는 천상계의 공간에 해당한다. 이것을 좀 더 자세히 보도록 하자.

〈도 253〉은 기원전 2세기 호남성 장사 마왕퇴 무덤에서 나온 'T' 자 그림으로 사후에 온갖 괴물들이 지키는 위험한 곤륜산 길을 지나 조상들이 있는 '위' 상층부에 도달하는 과정을 나타낸 것이다. 상층부의 입구 양쪽에 두 명의 천리(天吏)가 무덤 주인공을 기다리는 모습이 있고 그 위 공간에 일월과 별자리, 그리고 여러 신령들이 보인다. 전체적으로 신화적인 색채가 강하나 그럼에도 '위' 상층부의 성격이 뚜렷하게 드러나 있다.

〈도 254〉는 전한 중기의 산동성 임기(臨沂) 금작산(金雀山) 9호묘에서 출토된

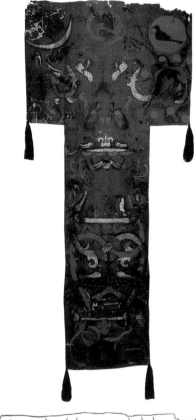

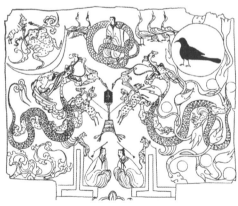

253 호남성 장사 마왕퇴 무덤에서 나온 T 자 그림 상층부(천상계)에 일월성신과 선인, 성수 들이 묘사되어 있다. 전한 초기. 아래는 상층부 모사도.

254 임기에서 출토된 그림으로 상층부(천상계)에 곤륜산이 있고 그 밑의 궁전에서 가족들이 고인을 맞는 모습이 그려져 있다. 전한 중기.

비단그림(帛畵)으로 맨 아래에 저승길을 가로막는 괴물들이 있고, '위' 상층부에는 세 개의 봉우리를 배경으로 집이 그려져 있다. 그리고 그곳에는 무덤 주인공을 맞이하는 가족들의 모습이 묘사되어 있어 무덤 주인공이 '위' 상층부의 조상들이 있는 곳으로 무사히 가기를 비는 마음이 잘 나타나 있다.[14]

이러한 한대 그림에 나타난 '위' 상층부의 세계는 놀랍게도 조상신들과 일월성신, 그리고 각종 신령(聖獸)들이 표현되어 있는 덕흥리고분의 류운문 도리 '위' 천상도의 세계와 그 내용이 거의 일치한다. 이것은 중국의 신선사상에 영향을 미친 초나라 계통의 곤륜에의 승천의 관념에 나타난 천상계의 관념과 고구려 고분에 나타난 천상계 사이에 상당한 정도의 연속성이 있다는 것을 의미한다.

그런데 고구려 고분의 류운문 도리 위의 공간과 백제대향로의 류운문 테두리 위의 공간이 서로 대응 관계에 있다는 것은 앞에서 본 대로이다. 따라서 〈방격규구신수문경〉 명문의 '위'가 가리키는 세계는 궁극적으로 백제대향로의 류운문 테두리 '위'의 공간에 해당한다고 말할 수 있다. 그러므로 〈방격규구신수문경〉의 '위'의 선인들과 백제대향로의 류운문 테두리 '위'의 산악도에 묘사된 인물들은 그 표현 방식의 차이에도 불구하고 궁극적으로 동일한 대상을 표현한 것이라고 할 수 있다. 말하자면 양자 모두 신선풍의 분위기를 약간 보이기는 하지만 실제로는 죽어서 천상계의 성산(聖山)으로 돌아간 백제의 조상들을 표현하고 있는 것이다.

그렇다면 당시 신선사상이나 도교는 고대 동북아인들에게 어느 정도나 영향을 끼쳤을까? 이와 관련해서 사비 시대의 도교 상황을 알려주는 중요한 기록이 있다. 『주서』「백제전」의 "승니와 사탑은 많으나 도사는 없다(僧尼寺塔甚多 而無道士)"라는 구절이 그것이다. 한마디로 사비 시대의 도교라는 것이 보잘것없다는 것이다.[15] 이러한 상황은 고구려도 마찬가지였다고 생각된다. 연개소문이 중국에 도교 관련 문서를 보내줄 것을 요구한 것이 7세기라는 사실이 이를 말해준다.[16] 그러나 당시 동북아에 신선사상이나 도교가 알려져 있었던 것은 분명하며, 이러한 사정은 무령왕릉의 묘지석(墓誌石) 등의 유물에서도 확인된다.

따라서 당시 백제와 고구려 사람들이 조상들을 신선풍으로 묘사한 것은 실제로 신선이 되기를 원해서라기보다는 '기복' 차원에서 당시 대륙 쪽에서 유행하던 복식이나 인물 표현 기법을 따른 것으로 이해하는 것이 옳다고 생각된다. 고구려

인들이 불교를 받아들이면서도 전통 신앙을 그대로 고수한 것과 같은 맥락이라고
할 수 있다.

알타이 샤만의 북에 나타난 우주관

그렇다면 백제대향로와 고구려 벽화에 나타난 이러한 권역 구분 또는 공간 구분
방식은 어디에서 유래한 것일까?

　이와 관련해서 우리의 관심을 끄는 것은 북유라시아 샤만들이 굿을 할 때 사용
하는 북이다.[17] 일반적으로 샤만의 북은 한쪽 면에 순록이나 사슴, 말 등의 수컷 가
죽을 씌워서 만들며,[18] 북의 안쪽에는 가로, 세로 기둥을 세워 손잡이와 각종 상징
물들을 장식하는 용도로 사용한다.[255] [19] 샤만들은 북을 순록이나 말처럼 '타는 것
또는 타는 동물'[20]로 간주하며, 굿을 할 때는 북을 타고 타계 여행을 하는 것으로
알려져 있다. 샤만의 북을 가리켜 흔히 '샤만의 말(shaman's horse)'이라고 하는 것도
그 때문이다.[21] 따라서 북이 없으면 샤만은 제대로 굿을 할 수 없으며, 이런 이유로
북은 샤만 의식에 없어서는 안 되는 제1의 무구(巫具)라고 할 수 있다.[22]

　샤만의 북은 기원전 2000~기원전 1000년기 청동기시대의 암각화에서도 확인
될 정도로 오랜 역사를 갖고 있다.[256] [23] 그 형태는 예나 지금이나 변함없이 원형

255 시베리아의 샤만. 왼쪽은 알타이 텔레우트 여성 샤만의 모습. 오른쪽은 퉁구스족 샤만이 굿을 하는 모습. 머리에 뿔
　　장식이 달려 있다.

256 시베리아 오카강 절벽에 그려진 청동기시대의 암각화 중 북 모사도. 북의 전체적인 형태는 케트족 샤만의 북과 유사하며, 가운데 태양의 가장자리에 있는 네 개의 광선 역시 오늘날 케트족 샤만의 북에서 흔히 볼 수 있는 것이다. 북 아래쪽에 있는 일곱 개의 선은 알타이-사얀 지구 투르크족 샤만의 북에 매달려 있는 오색 띠와 매우 유사하다.(Diószegi, Vilmos, *Tracing Shamans in Siberia*, Anthropological Publications, 1960에서)

이나 달걀모양의 타원형으로 되어 있으며, 북면에는 대개 여러 형태의 그림들이 장식되어 있어,[257] 샤만의 의상과 함께 샤만의 우주관과 신령관을 이해하는 데 주요한 단서를 제공하는 것으로 알려져 있다.[24]

이러한 샤만의 북 그림 중에서 특별히 우리의 관심을 끄는 것은 알타이 민족[25] 샤만들이 사용하던 북의 그림이다.[26] 알타이 샤만(kam, udagan)의 북 그림의 가장 큰 특징은 가로선에 의해 북면의 공간을 위아래로 구분하는 것으로, 이러한 공간 구획 방식은 알타이 투르크족의 북 외에는 스칸디나비아의 라프족(Lapp)의 북[27]에서만 발견된다. 또 알타이 샤만의 북에는 샤만과 관계된 갖가지 신령들이 그려져 있는데, 이런 관계로 그들의 북을 알타이 샤만의 '만신전(萬神殿)'으로 부르기

257 북유라시아 샤만들의 북 그림. a는 에벤키족, b와 c는 셀쿠프족, d는 나나이족, e는 케트족, f는 돌간족, g는 라프족, h는 알타이 투르크족.(Jankovics, M., "Cosmic Models and Siberian Shaman Drums", in Hoppál, M. ed., *Shamanism in Eurasia*, Göttingen, 1984에서)

298

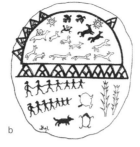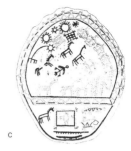

258 알타이 샤만의 북 그림. a, b는 하카스족 샤만의 북 그림, c는 텔레우트족 샤만의 북 그림.

도 한다. 실제로 알타이 샤만의 북 그림은 유라시아 샤만의 북 중에서도 그들의 우주관과 신령관을 가장 잘 나타내고 있는 것으로 유명하다.[28]

알타이 샤만의 북 그림들은 샤만 조상으로부터 후대의 샤만에게, 그리고 부족의 계통을 따라 전승되며, 이러한 관계로 북 그림은 같은 알타이 민족 내에서도 부족마다 조금씩 다르다. 또 후대의 샤만은 극히 사소한 것을 제외하고는 북에 그려진 신령들의 위치나 해석을 함부로 변경할 수 없다. 이런 이유로 같은 부족, 같은 계통에 있는 샤만의 북 그림과 그에 대한 해석은 기본적으로 같을 수밖에 없다.[29] 이런 점들을 염두에 두고 〈도 258〉의 알타이 샤만의 북에 그려진 그림들을 보자. a와 b는 미누신스크 분지에 거주하는 하카스족(Khakass)[30] 샤만의 것이며, c는 남부 알타이의 텔레우트족(Teleut)[31] 여성 샤만의 것이다. 양자 모두 가로로 그은 선(가로선)을 중심으로 위쪽과 아래쪽이 구분되어 있다.

북의 가로선 명칭에 대해서는 같은 알타이 민족 내에서도 약간의 차이가 있다.[32] 이를테면 북부 알타이의 쇼르족(Shor),[33] 첼칸족(Chelkan),[34] 쿠만딘족(Kumandin)[35]은 가로선을 '하늘의 권역(belt of heaven)' 또는 '무지개'라고 부르고, 텔레우트족은 산들이 있는 지상(jär)으로 해석한다. 또 하카스족은 '샤만이 다니는 먼 길'이라고 부른다. 그러나 가로선을 경계로 위쪽은 천상계(upper world), 아래쪽은 지하계(lower world)를 나타내는 점에서는 모두 일치한다. 이처럼 알타이 샤만의 북에는 천상계와 지하계가 주로 표현되어 있으며, 인간의 삶의 영역인 지상계(middle world)는 그 사이에 있는 가로선에 비유되곤 한다.[36] 그 밖에 천상계의 윗부분을 감싸고 있는 선은 은하수[37]를 상징하는 것으로 말해진다.

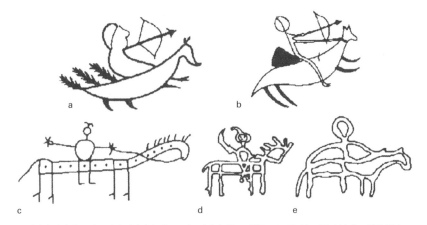

a b

c d e

259 알타이 샤만의 북에 그려진 샤만과 부라. a, b는 바라바 투르크족(Baraba Turk) 샤만의 북에 그려진 것이고, c, d, e는 텔레우트족 샤만의 북에 그려진 것이다.(Diószegi, Vilmos, "Pre-Islamic Shamanism of the Baraba Turks and Some Ethnogenetic Conclusions"에서)

샤만의 북 가로선 위쪽에는 보통 태양, 달, 별 등의 천체38와 샤만의 나무로 알려진 자작나무와 버드나무 가지, 그리고 기마 수렵인259—활을 들고 말(bura, pura)39을 타고 있는 인물로 샤만 자신을 나타낸다—과 그의 보조 신령인 사슴, 순록, 새 등이 그려져 있는데, 이는 고구려 벽화의 (류운문) 도리 위 천상도의 내용과 아주 흡사하다. 특히 샤만의 북 천상계에 그려져 있는 기마 수렵 인물은 고구려 벽

260 백제대향로의 기마 수렵 인물. 알타이 샤만의 북에 그려진, 말에 타 활을 들고 있는 샤만의 모습과 매우 흡사하다.

화와 백제대향로의 류운문 도리/테두리 위의 산악도에 등장하는 기마 수렵 인물과 정확히 대응된다.260 이것은 샤만의 북 그림과 고구려 벽화나 백제대향로의 수렵도 사이에 상당한 정도의 연속성이 있음을 의미한다.

지하계를 나타내는 샤만의 북 가로선 아래에는 주로 그의 보조 신령의 하나인 개구리40와 뱀, 도마뱀, 벌레, 개, 늑대, 물의 주인(Master)41 등 지하계의 신령들이 그려지며, 그 밖에 샤만과 그의 부라, 그

리고 지하계의 악령들이 묘사되기도 한다. 그런데 알타이 샤만 북의 지하계와 관련해서 주의할 것은 고대 투르크족의 세계관에는 지하계의 관념이 없다는 사실이다. 이러한 사실은 고대 투르크족의 세계관이 잘 나타나 있는 몽골 오르콘강가에 있는 〈오르콘 비문〉[42]의 다음 구절에서 확인된다.

> 위에 계신 투르크 신들과 투르크의 신성한 땅과 물은 다음과 같이 했다. 투르크 부족들이 멸망하지 않고 다시 국가를 이루도록 그들(투르크의 신들과 고귀한 신령들)은 나의 아버지 일테리쉬 가한(Kagan, 可汗)과 일빌게 가돈(Katun, 可敦)을 하늘의 상층부에 머무르게 하여 그들을 일으켜 세웠다.(〈퀼 티긴 비문〉 E10-11)[43]

> 위의 하늘, 신성한 땅과 물과 (나의 아저씨, 가한)의 혼령은 틀림없이 그것을 좋아하지 않았다.(〈빌게 가한 비문〉 E35)[44]

> 하늘, 우마이(umay, 생육의 신),[45] 신성한 땅과 물은 (어려움을 극복하는 데) 성공하도록 우리에게 은혜를 베풀었다.(〈톤유쿡 비문〉 W3)[46]

여기서 '위의 하늘(üzä täŋri)'과 '신성한 땅과 물(iduq yer sub)'은 고대 투르크족의 우주관의 구조를 나타내는 핵심적인 어휘로, 전자가 천상계를 의미한다면 후자는 지상계의 산과 강, 곧 그들이 사는 국토(國土) 또는 모국(母國)을 의미한다.[47] 따라서 고대 투르크인들의 우주관에는 위의 하늘과 신성한 땅과 물의 관념뿐 지하계의 관념이 없다. 이러한 사실은 투르크의 빌게 가한(Bilgä Kagan, 毗伽可汗)이 자신의 아버지 일테리쉬 가한(Ilterish Kagan, 頡跌利施可汗)의 죽음을 가리켜 '하늘로 올라가셨다(uča barmis)'[48]고 한 데서도 드러난다. 그들은 죽은 뒤 혼령이 하늘로 올라간다고 생각한 것이다. 따라서 오늘날 알타이 민족들의 샤마니즘에 보편화되어 있는 지하계의 관념은 후대에 불교와 기독교 등 타 문화에서 유래되었을 가능성이 높다.[49] 알타이 신화에서 지하계의 최고신인 엘릭 칸(Erlik Khan)이 본래 천상계의 신이었다는 전승이 이를 뒷받침한다.[50]

이러한 사실은 투르크족의 역사에서도 확인된다. 우선, 고대 투르크 민족의 일

파로 기원후 5세기경 남시베리아에서 예니세이강 북쪽으로 쫓겨간 야쿠트족이 다른 투르크족들과 달리 지하계의 최고의 신인 엘릭 칸을 숭배하지 않는다는 사실이 그것이다.[51] 엘릭 칸이 고대 투르크족에게 나타나기 시작하는 것은 기원후 7세기 이후이므로,[52] 야쿠트족이 엘릭 칸을 숭배하지 않는 것은 엘릭 칸이 투르크족에게 알려지기 전에 이미 북쪽으로 이동해 간 때문이라고 할 수 있다. 기원후 7세기는 불교가 투르크족에게 침투하는 바로 그 시기이기도 하다. 그런가 하면 위구르 불교에서는 고대 이란 – 인도 계통의 지하계의 왕 야마(Yama)[53]를 엘릭 칸으로 부르는 것으로 알려져 있다.[54] 이는 엘릭 칸에 대한 야마 신화의 영향을 짐작케 하는 대목이다. 따라서 비록 7세기에 투르크족에게 불교가 알려지기 시작했다고 하지만, 8세기 전반기에 세워진 위의 오르콘 비문에서 보는 것처럼, 투르크족은 상당 기간 동안 자신들의 세계관을 그대로 유지했던 것으로 보이며, 지하계의 관념이 그들에게 나타나기 시작하는 것은 불교가 정착된 보다 후대의 일이라고 할 수 있다.[55]

이렇게 후대에 외부에서 유입된 지하계이지만, 오늘날 시베리아인들이 생각하는 지하계는 기독교나 불교의 지옥과는 그 의미가 전혀 다르다. 기독교나 불교의 지옥이 대체로 죄인이 벌받는 '징벌과 유폐의 장소'의 의미가 강한 반면, 북방 샤머니즘에서의 지하계는 단지 우주의 공간 구성에서 지상계의 아래에 있다는 의미일 뿐 기독교나 불교의 '어둡고 죄스러운' 분위기는 전혀 찾아볼 수 없기 때문이다. 실제로 시베리아의 죽은 자들의 혼령은 타계의 일부인 이 지하계에 먼저 가 있는 가족들과 합류해 생전의 방식대로 자기의 삶을 계속하는 것으로 되어 있다.

흥미롭게도 고구려 벽화나 백제대향로에는 샤만의 북에서 볼 수 있는 이러한 지하계의 관념이 보이지 않는다. 실제로 고구려 고분벽화의 경우 천상계와 함께 지상계가 크게 부각되어 있을 뿐 지하계는 보이지 않는다. 백제대향로 역시 지상계보다는 수상 생태계를 나타내는 연지와 수중의 용이 보다 뚜렷하게 표현되어 있을 뿐 지하계는 보이지 않는다. 따라서 고구려나 백제 역시 불교가 전래되기 전에는 지하계의 관념이 없었을 가능성이 높다.

한편 알타이 샤만들의 북에는 가로선을 경계로 천상계와 지하계의 영역이 비교적 분명하게 표시되어 있는 반면, 지상계는 뚜렷하게 드러나 있지 않다. 고작 가로

선에 비유되는 정도가 전부라고 할 수 있다. 그렇지만 샤만들이 사람들이 사는 지상계를 결코 소홀히 생각했을 리 없고 보면, 이것은 샤만이 관계하는 신령들이 주로 천상계와 지하계의 신령들이라는 데서 기인하는 것으로 생각된다.[56] 이와 관련해서 알타이 샤만 북의 대표적인 연구자인 포타포프(L. P. Potapov)는 샤만이 숭배하는 산과 관련해서 매우 흥미로운 시사점을 제공한다. 그는 일찍이 알타이 샤만들이 북을 어떤 신령으로부터 받았는가를 조사한 적이 있는데, 거기에는 '조상들의 산'[57]과 관계된 다음의 사례들이 포함되어 있다.

> 쇼르족 샤만들은 그들의 북(mars)을 샤만 조상들의 산인 '무스탁(Mustag)'으로부터 받는다.[58]

> 첼칸족은 샤만에게 온 보호 신령에 따라 '조상들의 산'으로부터 받은 북과 '하늘 (täŋri)'로부터 받은 북을 구별하며, 특별히 후자를 테짐 북(täzim drum)이라고 부른다. 그러나 양자의 형태는 동일하다.[59]

> 쿠만딘족은 테짐 북을 하늘의 신령이 아닌 조상들의 산 '솔로그(Solog)'로부터 받는다.[60]

> 북부 알타이의 투바족(Tuva)은 테짐 북을 산으로부터 받으며, 카툰강의 오른쪽 둑에 사는 알타이 사람과 일부 투바족은 테짐을 '성산(聖山, tajga)'이라고 부르고 샤만의 산과 보호자로 간주한다.[61]

여기서 우리는 북을 보내준 신령이 주로 '조상들의 산'이나 '하늘'의 신들과 관련이 있다는 것과 대체로 양자가 겹쳐진다는 사실을 알 수 있다. 이것은 샤만의 북 그림에는 명시적으로 드러나 있지 않지만, 조상들의 산이 가로선 위의 천상계에 속한다는 것을 나타낸다.[62]
일반적으로 북유라시아인들은 조상들의 산을 3계(三界)의 우주 축의 중심 또는 배꼽으로 간주하는 경향이 있는데,[63] 이는 조상들의 산이 우주 나무[64]와 마찬가지

로 천상계와 지상계, 지하계를 하나로 연결하는 우주 축으로서 기능하기 때문이다. 조상들의 산이 현실적으로 지상의 산임에도 불구하고 하늘의 영역에 속한다고 믿은 것이다.

알타이 민족들의 이와 같은 '조상들의 산'에 대한 관념은 백제대향로와 고구려 벽화의 천상계의 산을 이해하는 데 결정적인 단서를 제공한다. 지상계에 있으면서도 천상계의 산으로 간주되는 산들이 실은 '(샤만) 조상들의 산', 즉 (샤만의) 조상들이 묻힌 산임을 알타이 샤만의 북은 증언하고 있기 때문이다.

알타이 민족들의 이와 같은 조상들의 산에 대한 관념은 그들의 직접적인 조상인 고대 투르크족의 역사에서도 확인된다. 고대 투르크족이라면 알타이 지역의 부족 연합국가로 중국의 사서에는 흔히 '돌궐'이란 이름으로 기록되어 있다. 그들은 제국이 커지자 알타이 지방에서 몽골 초원으로 그 중심을 옮겼다. 알타이 산록은 겨울에는 풀이 부족하여 제국의 많은 가축을 키우기에는 적합하지 않았기 때문이다. 그렇지만 몽골 초원으로 이동한 뒤에도 투르크의 가한들은 매년 알타이의 '외튀켄산(Ötüken Mountain, 都斤山)'[65]—현재의 힝가이(Khingai, 杭愛)산—에서 아시나족 등 투르크의 중심 부족들과 함께 그들의 '푸른 늑대'의 조상들에게 제사를 지냈다.

따라서 외튀켄산은 고대 투르크족의 정신적 고향과 같은 곳이다. 위구르족의 마니교 문서에 의하면, 투르크족은 마니교가 전파된 이후에도 외튀켄산을 변함없이 숭배한 것으로 알려져 있다.[66] 그러므로 알타이 투르크족 샤만의 북에 나타나는 조상들의 산의 관념은 최소한 1000년기의 투르크족 시대까지 거슬러 올라간다고 말할 수 있다.

하지만 알타이 민족의 조상들의 산에 대한 관념은 고대 북방 민족들의 조상 숭배와 산악 숭배의 관념을 배경으로 하고 있다는 점에서 그 기원은 훨씬 더 고대로 올라갈 것이 틀림없다. 이러한 사실은 기원전 5, 기원전 4세기 이식 쿠르간 황금 인간의 모자에 장식된 사카족의 성산을 비롯하여 오환족(烏桓族)의 조상들의 산인 적산(赤山),[67] 단군(檀君)이 노년에 돌아와 산신(山神)이 되어 살았다는 아사달(阿斯達)[68] 등에서 쉽게 확인된다. 그 범위도 알타이 민족의 경계를 넘는 것이 분명하다.

따라서 알타이 샤만의 북에 나타난 공간 구분과 조상들의 산의 관념이 백제대향로와 고구려 고분벽화의 권역 구분이나 천상계의 산의 관념과 일치하는 것은 결코 우연이라고 할 수 없다.

백제대향로의 수렵도

백제대향로의 수렵도에 묘사된 기마 수렵 인물들은, 앞에서 지적한 것처럼, 알타이 샤만의 북 그림에 묘사된 말 탄 샤만의 존재와 밀접한 관계가 있다. 이것은 백제대향로의 수렵도가 샤만의 신령 세계에서의 수렵 행위와 관계가 있다는 것을 의미한다. 따라서 백제대향로의 수렵도에 등장하는 기마 수렵 인물들은 어떤 형태로든 샤만의 직능과 관계가 있는 것이 분명하다. 그런데 백제대향로는 왕실의 제기다. 따라서 향로의 수렵도에 묘사된 기마 수렵 인물들은 사실상 백제 왕들의 수렵 행위를 표현했을 가능성이 있다.

　그렇다면 백제 왕들은 실제로 샤만의 직능을 갖고 있었을까? 그러나 백제인들이 시조로 모신 동명왕을 제외하면 백제의 왕들이 샤만의 직능을 수행했다는 기록은 어디에도 없다.[69] 다만, 우리는 제1장에서 백제대향로의 봉황이 샤만의 직능을 갖고 있다는 것을 확인했을 뿐이다. 그러나 봉황은 고대 동이계의 신조이므로 북방계 수렵도와는 그 계통이 다르다. 따라서 만일 백제대향로의 수렵도가 시베리아 샤만의 수렵 행위와 마찬가지로 신령 세계에서의 수렵 행위를 묘사한 것이 확실하다면, 백제 왕들은 그에 걸맞은 모종의 다른 '상징적 직능'을 갖고 있어야만 한다. 그러한 것이 과연 있을까? 만일 있다면 그것은 어떤 것일까?

　여기서 우리가 눈여겨보아야 할 것은 백제대향로의 수렵도가 남북조 시대에 등장한 '삼산형' 산들을 배경으로 하고 있다는 사실이다. 삼산형 산은 제5장에서 본 것처럼 고대 아시리아 – 우라르투 – 페르시아의 전통적인 산악 표현법이다. 그러므로 삼산형 산들을 배경으로 한 백제대향로의 수렵도 역시 그들의 수렵도와 관계가 있을 가능성이 높다. 더욱이 백제대향로의 삼산형 산들과 밀접한 관계가 있는 북위 향로의 산악도에는 수렵도가 전혀 나타나지 않는 점을 고려할 때, 백제인

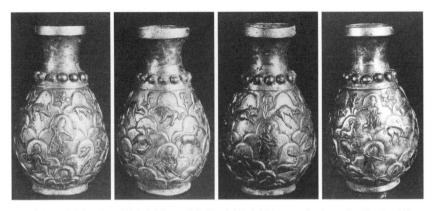

261 사산조 은화병의 수렵도. 산형이 삼산형으로 되어 있는 것이 특징이다.(Harper, Prudence O., *The Royal Hunter*, The Asian Society, 1978에서)

들의 삼산형 산악 – 수렵도는 북위가 아닌 서역으로부터 직접 가져왔거나 전래되었을 가능성이 크다.

일반적으로 삼산형 산악도와 수렵도가 결합된 예로서 가장 잘 알려져 있는 것은 사산왕들의 수렵도가 묘사된 은쟁반들이다.[213] 그러나 이들 은쟁반에는 삼산형 산들이 사산왕의 발밑에 조그맣게 묘사되어 있기 때문에, 이 은쟁반의 수렵도를 삼산형 산들 사이에 동물들과 수렵인이 장식된 백제대향로의 삼산형 산악 – 수렵도의 직접적인 조형(祖形)으로 보기는 어렵다.

그런데 백제대향로의 수렵도와 마찬가지로 삼산형 산들을 배경으로 수렵도가 그려져 있는 유물이 있다. 사산조페르시아의 한 은화병(銀花甁)이 그것이다.[261] 5, 6세기경에 제작된 것으로 추정되는[70] 이 은화병의 표면에는 정형화된 삼산형 산들을 배경으로 각종 동식물과 수렵 인물 들이 장식되어 있어 한눈에 백제대향로 산악도의 조형임을 알 수 있다.

이 은화병에 표현된 동물들을 보면, 삼산형 산들을 배경으로 사자, 낙타, 양, 염소, 사슴, 큰뿔사슴, 소, 말, 표범, 그리고 맹금류를 비롯한 각종 새들이 있으며, 나무와 각종 식물들이 곳곳에 묘사되어 있다. 비록 기마 인물은 등장하지 않지만 동물에 활시위를 겨누고 있는 인물이나, 그물을 들고 동물한테 조심스럽게 접근하는 인물, 또 돌팔매(또는 칼)로 동물을 잡으려는 인물들의 모습은 이 은화병의 산악

도가 그들의 수렵도를 묘사한 것임을 말해준다.

이 은화병을 소개하고 있는 미국 메트로폴리탄 미술관의 프루던스 하퍼 (Prudence O. Harper)는 이 은화병 수렵도의 문화적 배경으로 두 가지 요소를 들고 있다. 하나는 고대 페르시아인들의 이상향인 천상계의 '낙원'이고, 다른 하나는 '왕실 수렵 공원', 즉 왕의 금렵지(禁獵地)다.[71]

우선, 낙원에 대해서 살펴보자. 고대 이란에서 낙원의 상징물로 자주 등장하는 것 중의 하나로 '낙원의 포도밭'262이 있다. 예수의 포도밭의 비유에서도 볼 수 있는 것처럼, 포도밭은 고대 중동인들에게 낙원의 상징으로 가장 많이 언급되는 소재다. 포도밭이 낙원의 상징물로 간주되는 것은 무엇보다도 그 풍요로움과 신들의 음료로 일컬어지는 포도주 때문이다. 사산조의 향연에 사용되는 술은 예외 없이 포도주였다고 할 만큼 포도주는 그들의 일상생활에서 없어서는 안 되는 기호품이었다.[72] 〈도 262〉를 보면 포도를 따는 사람들과 함께 새를 잡는 사람, 여우들, 새들의 모습이 보인다. 그런데 이 화병의 맨 아래쪽을 보면 삼산형 산들이 장식되어 있다. 이 삼산형 산들은 사산왕들의 수렵도가 묘사된 은쟁반의 아래에 장식된 삼산형 산들과 마찬가지로 일종의 신성 공간, 즉 하늘과 맞닿아 있는 후카이리아

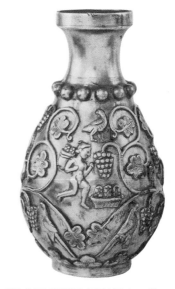

(Hukairya)산을 나타내는 상징 문양이라고 할 수 있다. 후카이리아산은 이란 서북부의 최고봉인 엘부르즈산 정상을 가리키는 말로 그 자체가 낙원으로 간주되기도 한다.[73] 따라서 삼산형 산 위의 포도밭과 마찬가지로 삼산형 산들을 배경으로 한 은화병의 수렵도 역시 천상계 낙원의 수렵도를 나타낸 것이라고 할 수 있다.

한편 고대 중동에는 일찍부터 왕의 수렵 공원 또는 사냥터가 존재하였다. 아시리아의 한 부조에는 한쪽에 그물 울타리를 쳐놓고 뒤에서 동물들을 모는 모습이 새겨져 있다.[179d] 또 로마 황제 율리아누스의 동방 원

262 사산조 은화병에 새겨진 낙원의 포도밭.

정에 종군했던 역사학자 아미아누스 마르셀리우스(Ammianus Marcellinus)에 의하면, 다양한 과실수가 풍부하게 있는 수풀 지역의 크테시폰(Ctesiphon, 유프라테스강가에 있으며 파르티아 후기 수도였다) 근처에 왕실 사냥 공원이 있었으며, 그곳에서는 왕을 즐겁게 하기 위해 각종 야생동물들을 키웠다고 한다.[74]

사산조 왕들 역시 금렵지를 갖고 있었으며, 이란 남서부를 가로지르는 자그로스 산록에 있는 타키부스탄(Taq-i Bustan) 동굴에 그 모습이 일부 남아 있다. 이 동굴은 이란 케르만샤의 동북쪽에 11km 떨어져 있는 동굴로 크고 작은 동굴 두 개로 이루어져 있다. 수렵도가 있는 것은 큰 동굴로, 동굴 안쪽 상단에는 왕의 즉위식이, 아래쪽에는 말 탄 왕의 모습이 묘사되어 있다. 그리고 동굴의 왼쪽 벽에는 멧돼지 수렵도263가, 그리고 오른쪽 벽에는 사슴 수렵도264가 부조로 장식되어 있다. 두 수렵도 모두 사방에 기둥을 세우고 벽으로 둘러친 것을 볼 수 있어 이것이 고대 이란 왕들의 금렵지를 묘사한 것임을 한눈에 알 수 있다.

이 중 멧돼지 수렵도를 보면, 중앙에 코끼리 부대에 쫓기는 멧돼지 무리 중 한 마리가 떨어져 나와 왕이 탄 배로 돌진해오는 것을 왕이 활로 쏘는 장면이 그려져 있고, 그 오른쪽 배에는 머리에 후광이 둘려 있는 조로아스터교의 최고신 아후라 마즈다가 활을 들고 서 있는 모습이 보인다. 왕이 탄 배 앞뒤에는 수공후를 연주하는 여성 악대가 탄 작은 배들이 있고 상단에는 가창대가 탄 배가 있어 낙원의 분위기를 한껏 연출하고 있다. 따라서 이 수렵도는 그들 종교의 이상향인 천상계의 낙원을 배경으로 한 것임을 알 수 있으며,[75] 이러한 사실은 이 수렵도가 부조된 '타키부스탄'이 '낙원의 궁륭'의 의미를 갖고 있는 데서도 확인된다.[76]

이상의 낙원과 수렵 공원의 존재로부터 우리는 앞의 은화병의 수렵도가 천상계의 낙원 또는 후카이리아산에서의 수렵 행위를 묘사한 것이라는 결론을 내릴 수 있다. 그런데 이 은화병의 수렵도도 그렇지만 사산왕들의 수렵도를 묘사한 은쟁반에는 사슴, 염소, 영양, 멧돼지, 곰, 사자, 소 등 많은 동물이 묘사되어 있다. 올레그 그라바르(Oleg Grabar)에 의하면, 현재 이 동물들의 의미를 낱낱이 알 수는 없으나 모두 사산조페르시아의 국교였던 조로아스터교의 신령관과 밀접히 연결되어 있다고 한다.[77] 따라서 사산왕들의 수렵도는 단순히 왕의 사냥을 표현한 것이 아니라 천상계의 낙원에서 행해지는 왕의 상징적인 수렵 행위를 표현한 것이라고

263 타키부스탄 동굴 왼쪽 벽의 멧돼지 수렵도.

264 타키부스탄 동굴 오른쪽 벽의 사슴 수렵도.

할 수 있으며,[78] 이것은 사산조의 왕들이 현실계의 왕인 동시에 우주의 동물 신령들을 지배하는 '수렵왕(hunter king)'이라는 것을 나타낸다. 잘 알려져 있는 것처럼, 사산조의 왕들은 자신들이 수렵왕임을 내외에 널리 알리기 위해 자신들의 수렵도가 새겨진 은쟁반을 만들어 외국의 사신이나 제후들에게 하사품으로 나누어주곤 했는데, 오늘날 사산조의 은쟁반이 대부분 이란 바깥에서 발굴되는 것도 그 때문이다.

사산조페르시아의 삼산형 산악도 또는 수렵도와 관련된 이러한 문화적, 사상적 배경을 고려할 때, 백제대향로의 삼산형 산악-수렵도에 사산왕들의 수렵왕 개념이 반영되어 있다는 것은 의문의 여지가 없다. 백제대향로의 삼산형 산악-수렵도야말로 사산조에서 직수입한 것이라고 할 수 있기 때문이다. 백제의 장인들이 백제대향로에 굳이 사산조풍의 삼산형 산을 배경으로 수렵도를 시문한 이유가 비로소 납득되는 순간이다. 그들은 향로에 사산조의 산악도와 수렵도를 시문함으로써 백제의 왕이 현세의 왕이면서 동시에 우주의 동물 신령들의 지배자라는 상징적 권위를 나타내고자 했던 것이다. 고대인들에게 동물 신령들을 지배한다는 것은 곧 우주의 신령들을 마음대로 지배할 수 있다는 것을 의미한다. 따라서 이러한 수

렵왕 개념이 궁극적으로 의도하는 바는 분명하다. 한마디로 백제 왕들은 이 세상의 현실계뿐 아니라 영계도 지배하기를 원했던 것이다.

그런데 문제는 백제의 왕들이 사산조의 왕들과 마찬가지로 과연 수렵왕으로서 군림했느냐 하는 것이다. 백제 왕들의 수렵 기사를 보자.

부여계 왕들의 사슴 사냥

『삼국사기』「백제본기」에는 백제 왕들의 '순수(巡狩)'와 관련된 수렵 기사들이 자주 나타난다.[79] 이러한 순수 형태의 수렵은 사산조의 수렵왕들이나 고대 중국의 왕들이 주로 왕실 수렵 공원이나 금렵지[80]에서 수렵을 했던 것과 달리 백제의 왕이 직접 왕도(王都) 근교의 산이나 변방 지방을 다니면서 군사적, 경제적 목적을 겸해 수렵 행위를 했다는 것을 의미한다.

백제의 관련 기사 중 사냥 동물이 명시되어 있는 경우를 보자.

> 온조왕 5년(기원전 14) 10월, 왕이 북쪽 변방을 순무(巡撫)하고 사냥하여 신록(神鹿)을 잡았다.
> 10년(기원전 9) 9월, 왕이 사냥을 나가 신록을 잡아 마한(馬韓)에 보냈다.
> 다루왕 4년(31) 9월, 왕이 횡산 기슭에서 사냥을 하였는데, 연달아 한 쌍의 사슴을 맞히자 사람들이 찬탄하였다.
> 기루왕 27년(103), 왕이 한산에서 사냥하여 신록을 잡았다.
> 고이왕 3년(236) 10월, 왕이 대도(大島)에서 사냥해 손수 40마리의 사슴을 잡았다.
> 비류왕 22년(325) 11월, 왕이 사냥하여 손수 사슴을 쏘았다.
> 진사왕 7년(391) 7월, 왕이 대도에서 사냥하여 친히 사슴을 쏘았다.
> 동성왕 6년(484) 4월, 왕이 웅진 북쪽에서 사냥하여 신록을 잡았다.
> 14년(492) 10월, 왕이 (사비 근처인) 우명곡(牛鳴谷)에서 사냥하여 친히 사슴을 쏘았다.

왕의 수렵 동물이 모두 사슴과 신록에 집중되어 있는 것을 볼 수 있다. 여기서 신록은 동아시아인들이 신령스럽게 여기던 큰뿔사슴(엘크)으로 추정된다. 참고로, 백제의 수렵 문화와 밀접한 관련이 있는 고구려 왕들의 수렵 기사를 옮기면 다음과 같다. 역시 사냥 동물이 명시되어 있는 경우만 열거하였다.

> 유리명왕 2년(기원전 18) 9월, 왕이 서쪽으로 순수하여 흰 노루(白獐)를 잡았다.
> 민중왕 3년(46) 7월, 왕이 동쪽으로 사냥을 나가 흰 노루를 잡았다.
> 태조대왕 10년(62) 8월, 왕이 동쪽에서 수렵하여 흰 사슴(白鹿)을 얻었다.
> 46년(98) 3월, 왕이 서쪽 계산(鷄山)에 이르러 흰 사슴을 잡았다.
> 55년(107) 9월, 왕이 질산(質山) 남쪽에서 사냥하여 자색 노루를 잡았다.
> 중천왕 15년(262) 7월, 왕이 기구(箕丘)에서 사냥하여 흰 노루를 잡았다.
> 서천왕 7년(276) 4월, 왕이 신성(新城)에서 사냥하다가 흰 사슴을 얻었다.
> 19년(288) 8월, 왕이 동쪽으로 사냥을 나가 흰 사슴을 얻었다.
> 장수왕 2년(414) 10월, 왕이 사천원(蛇川原)에서 사냥하여 흰 노루를 잡았다.

역시 사냥 대상이 사슴류에 집중되어 있는 것을 알 수 있다. 노루 역시 사슴의 일종이란 점에서, 고구려 왕들 역시 백제 왕들과 마찬가지로 사슴을 목표로 사냥했음을 알 수 있다. 다만, '흰 사슴', '흰 노루' 등에서 보듯이 고구려 왕들은 특별히 '흰색'의 사슴을 수렵 대상으로 삼고 있는 것을 알 수 있는데, 흰색(白)이 태양의 빛을 상징하는 것과 무관하지 않아 보인다.[81]

여기서 의문은 백제와 고구려 왕들의 사냥 대상이 왜 하필이면 사슴에 집중되어 있냐는 것이다.

우선 두 나라의 모국인 부여(扶餘)가 사슴 사냥으로 이름 높았다는 사실을 지적할 수 있을 것이다. 부여의 사슴 사냥에 관해서는 '부여(扶餘, pjujo)'의 고대 음이 사슴을 뜻하는 여진어 'buyo'와 같다고 하는 지적이 있으며,[82] 중국의 『신당서』 「발해전」에는 부여의 사슴을 최고로 쳤다는 내용이 실려 있다.[83] 따라서 부여에 사슴 사냥의 오랜 전통이 있었음을 짐작하기 어렵지 않다. 그러나 사슴 사냥을 중요시한 것은 비단 부여계 사람들만이 아니다. 이란의 은쟁반과 타키부스탄의 동굴부

조에서도 보았듯이 사산조의 수렵왕들 역시 사슴 사냥을 중요시했다. 또 북방 민족들 역시 하나같이 사슴과 순록 사냥을 매우 신성시하는 전통을 갖고 있다.

따라서 백제와 고구려의 왕들이 유독 사슴을 왕의 수렵 동물로 간주한 데는 보다 특별한 이유가 있었던 것으로 생각된다. 이와 관련하여 아무르강 상류 지역에 거주하는 에벤키족[84] 사이에는 '우주 사냥(cosmic hunt)'으로 알려진 다음과 같은 중요한 신화가 전해지고 있다.

옛날에 '우주 사슴(cosmic elk)' 케글렌(Kheglen)이 천상의 숲(taiga, 푸른 하늘)에서 나와 산정에 있는 태양을 보았다. 우주 사슴은 태양에 다가가서 뿔로 태양을 찔러 숲으로 가지고 갔다. 그러자 지상계에는 어둠이 계속되었다. 그때 용감한 영웅, 마인(Main)이 스키를 타고 천상계로 우주 사슴을 뒤쫓아갔다. 그가 화살을 쏘아 우주 사슴을 죽이고 태양을 되찾아오자 마침내 지상계에 낮이 돌아왔다. 그러나 우주 사슴은 이내 다시 살아나 저녁이 되면 태양을 천상의 숲으로 가져갔고, 지상계에는 다시 어둠이 찾아왔다. 그러면 마인은 다시 날개 달린 스키를 타고 우주 사슴을 쫓아가 한밤중에 태양을 다시 찾아왔고, 이런 일이 반복되면서 지상계에는 낮과 밤이 교차되었다.[85]

이러한 우주 사슴의 사냥 이야기는 알타이족, 야쿠트족, 오로치족, 그리고 오비강의 우그리아족(Ob Ugric), 한티족(Khanty), 만시족(Mansi 또는 보굴족Vogul), 라프족, 돌간족 등 북유라시아 샤머니즘 문화에 광범위하게 퍼져 있다.[86] 그런데 사슴이 이처럼 태양신화의 중심 동물로 등장한 데는 사슴의 뿔이 일종의 '살아 있는 생명나무'로 간주되는 것과 무관하지 않아 보인다. 실제로 사슴뿔은 식물과 마찬가지로 나서 자라고 빠진 뒤 다시 나오는 성질을 갖고 있으며, 이는 겨울이 간 뒤 봄이 되면 초목이 다시 소생하는 계절의 순환과 정확히 일치한다.[87] 기원전 알타이 산록의 무덤에서 발굴된 미라의 살갗에 그려진, 꽃이 핀 사슴뿔[265]은 이러한 관

265 알타이 파지리크 쿠르간 무덤의 주인공(샤만) 몸에 새겨진 꽃사슴 문신. 사슴뿔이 마치 식물의 가지처럼 꽃피어 있다.(Rudenko, Sergei I., *Frozen Tombs of Siberia: The Pazyryk Burials of Iron-Age Horsemen*, Thompson, M. W. trans., California, 1970에서)

넘이 상당히 오래전부터 북방 민족들 사이에 유포되어 있었음을 보여준다. 스키토–시베리아 지역에 퍼져 있는 녹석(鹿石, deer stone)[266] 또한 사슴이 태양신화의 중심에 있었음을 보여주는 예이다. 하늘을 향해 날아가는 순록들의 뿔이 둥글게 말려 있는 모습이 마치 태양을 머리에 이고 비상하는 우주 사슴의 모습을 연상케 하는 것이다.[88]

266 시베리아 녹석. 순록의 뿔이 둥글게 말려 있는 모습이 마치 태양을 머리에 이고 비상하는 우주 사슴을 연상케 한다.

그런데 이러한 우주 사냥과 관련해서 특별히 우리의 관심을 끄는 것이 있다. 시베리아의 에벤키족 사이에 널리 퍼져 있는 봄의 사냥 의식 '이케닙케(ikenipke)'가 그것이다.[89] 이케닙케는 생명의 '재생', '부활'과 '떠들썩한 술판'을 의미하는 말이다.[90] 우리는 심강가에 사는 에벤키족(Sym Evenks)의 이케닙케를 통해서 앞의 우주 사슴 사냥 이야기에 함축된 또 다른 의미들을 살펴볼 수 있다.

심강의 에벤키족은 숲의 나무에 첫 잎이 돋아나고 가축들이 첫 번째 새끼를 낳을 때, '봄의 사냥 의식'을 거행한다.[267] 그 과정을 간단히 옮기면 다음과 같다.[91]

먼저 샤만은 그의 북에 사슴(beyun)의 부드러운 고기를 제공하기 위해 며칠 전 꿈속에서 본 사슴과 닮은 사슴 한 마리를 준비한 뒤, 다른 부족 사냥꾼을 시켜 죽인다. 다음에는 통나무로 큰 오두막집

267 심 에벤키족의 봄의 사냥 의식을 위한 오두막집의 모습.(Vasilevich, G. M., "Древние охотничьи и оленеводческие обряды эвенков", *Сборник Музея антопологий и этнографий*, 17, 1957에서)

(dumi 또는 byukan)을 짓고, 그 둘레에 샤만의 보조 신령인 커다란 학과 백조가 그려진 나무 기둥들을 세운다. 그리고 오두막집의 입구를 제외한 사방의 둘레에 사람형태의 모형들과 샤만의 보조 신령들을 설치한다. 오두막집 안에도 사람 형태의 조그마한 모형을 좌우에 두 개씩 세운다. 또 마루(malu, 입구의 맞은편)**92** 뒤편에는 자작나무, 낙엽송, 삼나무를 세우고 그 사이에 한 마리의 수컷 우주 사슴 모형을 넣어둔다. 그리고 마루 근처에 '사다리'를 상징하는 나무 기둥(muru)을 세운다. 참가자들은 이 나무 기둥에 신에 대한 예물로 다람쥐, 여우, 오소리 등의 모피와 새로 만든 손수건, 헝겊 조각, 고삐 등을 매단다.

그동안 일부의 젊은 여자와 남자 들은 샤만의 의상과 북을 준비한다. 모든 준비가 끝나면, 샤만은 모든 참석자들의 부정을 씻고 오두막집 안을 향해 간단한 주문(kamlanie)을 왼다. 그러고 나서 북을 치고 노래하며 하늘의 신을 부른다. 신은 나무 기둥을 타고 내려와 참가자들이 바친 예물을 살펴보고 난 뒤 사슴을 얼마나 잡을 수 있을지, 그리고 앞으로 어떤 일들이 일어날지 샤만을 통해 공수를 내린다. 샤만은 다시 땅의 주인(Master)을 부르고, 땅의 주인은 마을의 누구에게 언제 질병이 생길지 샤만을 통해 공수를 내린다. 공수가 모두 끝나면 샤만은 예물의 일부는 고아들에게 나누어주고, 일부는 자기가 가져가고, 나머지는 그대로 걸어둔다. 이렇게 해서 모든 준비가 끝나면 다음 날부터 본격적인 의식이 시작된다.

첫날은 '동물을 겁을 주어 쫓기(ilbedekich)'라고 부른다. 이날 샤만은 북을 뗏목이나 배로 삼아 지하계가 있는, '샤만의 강(engdekit, '금지된 땅'의 뜻)'**93**—천상계의 동쪽에서 지하계의 북쪽으로 흐르는 강으로 일종의 우주의 강에 해당한다—의 하류 쪽으로 갔다가 방향을 바꾸어 상류의 수원으로 향한다. 샤만이 노래와 행동으로 그 과정을 묘사하면, 주민들은 샤만과 그의 보조자를 따라 춤으로 그 진행 방향과 일어난 사건들을 똑같이 재현한다. 샤만의 행위를 춤과 노래의 팬터마임 형식으로 재현하는 이러한 과정을 이후 8일 동안 계속한다. 샤만이 태양의 길을 따라 가야 할 길을 노래로 설명하면 참가자들은 노래와 춤을 추며 사슴을 추격한다. 이렇게 밤까지 춤을 춘 뒤 그들은 꿈을 꾸기 위해 휴식한다. 샤만은 꿈속에서 그가 앞으로 가야 할 먼 길을 알아내야 한다.

2일째 되는 날 마침내 샤만은 가야 할 먼 길을 알아낸다. 그리고 이날 처음으로

사슴을 발견한다. 모든 참가자들이 오두막집에 모여 원형으로 둘러선 다음 태양의 길을 따라 나아가는 춤을 춘다. 그리고 사슴이 도망가지 못하도록 원형으로 둘러서서 사슴을 몰이하는 팬터마임 춤이 밤까지 계속된다.

3일째 되는 날에는 '올가미와 덫을 놓는 방법'을, 4일째 되는 날에는 '불을 지르는 방법'을, 그리고 5일째와 6일째 되는 날에는 '좋은 방법'을 사용해 사슴을 추격하는 노래와 춤이 밤까지 계속된다. 그리고 '동물에게 상처를 입히기(goyodekich)'란 의미를 갖고 있는 7일째 되는 날, 모든 남자들은 샤만의 활로 오두막집의 사슴 모형을 쏜다. 샤만은 활에 맞은 사슴 모형을 조그맣게 쪼개서 각 가족들에게 나누어준다. 각 가족은 이 조각을 이듬해 봄의 사냥 의식 때까지 소중히 보관한다.

'저쪽에서 시작하기(daribdyakich)'란 의미를 갖고 있는 8일째 되는 날, 샤만은 온갖 어려움 끝에 샤만의 강 상류의 수원에 도착한다.[94] 그리고 마침내 천상계에 올라가 하늘의 신성한 사슴을 쏘아 살해하고 귀환한다. 이 과정을 참가자들이 노래와 춤의 팬터마임으로 재현하는 것으로 8일 동안의 봄의 사냥 의식은 모두 끝난다. 그와 함께 새해가 시작되고, 죽었던 우주 사슴은 다시 살아나며 만물이 다시 소생한다. 딱딱한 얼음은 부서지고, 땅의 눈은 녹으며, 숲의 초목에는 신선한 잎들이 돋아나고, 순록과 동물들과 새들은 새끼를 낳아 기른다. 자연의 소생과 더불어 주민들에게도 축복이 내려 생활에 필요한 음식과 모든 것들이 풍족해진다.[95]

심 에벤키족의 봄의 사냥 의식에 담겨 있는 이와 같은 생명의 부활, 재생의 의미는 앞에서 본 우주 사슴의 사냥 이야기와 정확히 일치한다. 그뿐만 아니라 북방 수렵 민족들 사이에서 널리 행해지는 봄의 사냥 의식이 궁극적으로 자연과 동식물의 재생, 부활과 밀접한 관계가 있다는 것을 상징적으로 보여준다.

여기서 우리는 우주 사슴의 사냥과 샤만의 봄의 사냥 의식을 통해서 백제와 고구려, 그리고 이란의 왕들이 왜 그처럼 사슴 사냥에 큰 의미를 두었는지를 이해할 수 있다. 백제와 고구려의 왕들은 우주 사슴을 쫓는 사냥꾼이 되어 우주를 창조하고, 날을 밝히며, 만물의 부활과 재생을 가져오는 인간과 자연 사이의 중재자임을 자처하고자 했던 것이다. 고대인들에게 동물들의 신령을 지배한다는 것은 곧 우주의 지배를 의미하기 때문이다.

백제와 고구려의 왕들은 본래는 샤만이 아니지만 우주의 동물 신령들을 지배하

는 수렵왕으로서 행동했으며, 백제대향로에 나타난 삼산형 산에서의 상징적인 수렵은 이것을 나타낸다. 물론 이러한 수렵왕 개념은 초기의 동명이나 주몽과 같은 건국신화의 주인공들이 '최초의 샤만'[96]으로서 씨족이나 부족 차원에서 신령들과 관계했던 것과는 다른 것이다. 백제와 고구려 왕들이 오직 사슴, 곧 우주 사슴만을 사냥 대상으로 삼은 까닭도 바로 여기에 있다. 이러한 수렵왕 중심의 신령체계는 어느 정도 국가 체제가 정비되고 난 후에 생겨난 개념이라고 할 수 있다. 기능적인 측면에서 보면 초기 건국자들의 씨족이나 부족 차원의 샤만의 직능을 왕권 차원으로 확대한 것이라고 할 수 있다.

샤만의 상징적인 수렵 행위

이러한 수렵왕 개념과 관련해서 주목해야 할 고대 동북아의 세시풍속이 있다. 삼월삼짇날의 수렵 대회가 그것이다.『삼국사기』에 의하면 고구려에서는 "해마다 삼월삼짇날이 되면 낙랑의 언덕에 모여 수렵 대회를 열어 이날 잡은 사슴과 멧돼지로 하늘과 산천에 제사를 지냈다. 이날 왕이 수렵에 나가면 신하들과 5부 병사들이 그 뒤를 따랐다"[97]고 한다. 한마디로 국가적인 차원에서 대규모 수렵 대회가 열렸음을 알 수 있다. 온달 장군이 그 뛰어난 수렵 솜씨로 평원왕(平原王, 평강왕平岡王이라고도 한다)의 눈에 든 것도 바로 이 삼짇날의 수렵 대회를 통해서였다.[98]

얼마 전까지만 해도 삼짇날이 되면 사람들은 진달래꽃을 따다가 화전(花煎)을 붙여먹었으며, 아이들은 버드나무 가지를 꺾어 버들피리를 만들어 불었던 기억이 생생하다. 또 이날은 강남 갔던 제비가 돌아온다는 날[99]로 신라의 박혁거세와 가락국의 김수로왕이 탄생한 날[100]이기도 하다. 남부 지방에서는 이날 목욕재계하여 묵은 때를 씻고 재액을 막는 계욕(禊浴)의 풍습이 널리 행해졌는데,[101] 이는 묵은해를 보내고 한 해를 새로 시작하는 의미를 갖고 있다. 따라서 봄기운이 완연한 삼짇날 낙랑의 언덕에서 행해졌던 고구려의 수렵 대회는 단순한 수렵 대회가 아니라 위의 에벤키족들의 봄의 사냥 의식에서 보듯이 한 해를 새로 시작하는 '봄맞이 사냥 축제'의 성격이 강했다고 할 수 있다.

더욱이 이날 잡은 동물 중 사슴과 멧돼지로 하늘과 산천에 제(祭)를 지냈다고 하는데, 아마도 사슴은 하늘의 천신들에게, 그리고 멧돼지는 산천의 신들에게 바쳐졌을 것이다.

다만, 백제 관련 문헌에는 삼월삼짇날에 대한 직접적인 기록이 남아 있지 않다. 이것은 삼짇날의 수렵 대회가 사비 시대에 중국식의 '납제(臘祭)'[102]로 바뀐 것과 관계가 있지 않나 생각된다.[103] 다음 장에서 보겠지만, 백제 조정은 6세기 중엽 이후 토착 세력의 저항을 무마하고 왕권을 강화하기 위해 제사 체계에 불교를 도입하는가 하면 중국식 제도를 일부 채택하고 있다. 삼짇날이 납제로 변경한 것 역시 이와 맥을 같이하는 것으로 생각된다.[104] 그러나 삼짇날 풍습이 가야와 신라에도 있던 점이라든지, '고구려와 풍속이 같다(俗 與高麗同)'[105]고 한 점, 그리고 『주서』「백제전」에 백제인들이 '말 타고 활을 쏘는 것을 중히 여겼다(俗重騎射)'[106]고 한 점 등으로 미루어 적어도 사비 시대 초기까지는 백제에도 삼짇날의 수렵 대회가 있었던 것으로 생각된다.

흥미롭게도 이러한 봄의 사냥 축제는 고대 이란에서도 행해졌다. 고대 이란의 정월은 춘분에 시작되는데, 이날부터 그들의 유명한 봄 축제 '노루즈(Nō Rōz)'[107]가 시작된다. 이 봄 축제의 정점에 해당하는 정월 13일은 대략 고대 동아시아의 삼월삼짇날에 해당한다.[108] 이 봄 축제 동안 고대 이란인들은 타키부스탄 동굴 양쪽 벽의 수렵도에서 보는 것처럼 사슴과 멧돼지를 잡아 하늘과 산천(또는 토지신)에 제를 올렸으며, 정월 13일―이날은 하루 종일 야외에서 지내는 관습이 있다―동굴 앞에 있는 큰 연못가에 모여 노래와 춤으로 하루를 보내고 돌아갔다고 한다.[109] 우리의 삼짇날과 유사한 풍습이 그곳에도 있었던 것이다.

그런데 앞에서 본 것처럼 생명의 부활, 재생의 의미를 갖고 있는 봄의 사냥 의식은 샤만의 '상징적인 수렵 행위(chasse rituelle/symbolique)'[110]를 중심으로 이루어진다. 여기서 샤만의 상징적인 수렵 행위란 위의 에벤키족의 이케닙케에서 보듯이 샤만이 활을 쏘아 사슴의 혼령을 사냥하는 것을 포함한 일련의 행위를 가리키는데, 이것은 대체로 다음 두 가지 목적과 밀접한 관계가 있다. 하나는 주민들의 식량원이 되는 '사냥감(prise, game)'을 공동체에 공급하는 것이고, 다른 하나는 그러한 사냥감이 계속 공급될 수 있도록 사냥감들의 왕성한 생명력을 고조시키는 것

이다. 전자의 경우, 샤만은 공동체의 사냥꾼들에게 사냥감을 공급하기 위해 대개 동물들의 주인(Master, animals-giving spirit)에게 가서 필요한 동물들의 혼령을 얻어와 공동체의 사냥꾼들에게 나눠준다. 그리고 사냥꾼들은 이 혼령이 육화(肉化)한 동물을 사냥함으로써 비로소 한 해 동안 필요한 동물들을 사냥할 수 있다.[111]

일반적으로 북방 민족들의 사냥꾼들은 동물들의 주인이 보내주는 동물(행운 또는 선물이라고 한다)만을 잡아야 하며, 샤만의 상징적인 수렵 행위 없이 동물들을 잡는 경우 동물들의 주인의 노여움을 산다고 믿는다.[112] 이때 샤만은 사냥감의 합법적인 획득을 위해 동물들을 보내주는 신령(Master)의 딸(또는 그의 부인)과 '의례적인 결혼(mariage rituelle)' 상태를 유지하며 동물들을 보내주는 신령의 딸은 그의 몸주가 되어 그의 각종 의례 행위를 돕는다.[113] 이러한 신령과의 혼인 관계를 통해서, 샤만은 비로소 자연 세계의 동물들을 약탈하지 않고 정당하게 공동체에 가져올 수 있다.

한편 자연 세계의 동물들의 왕성한 생명력을 고조시켜 그들이 영원히 재생, 부활하도록 하려는 샤만의 행위는 주로 발정기 때의 동물들의 소리와 동작을 흉내낸 노래와 춤으로 표현된다. 샤만은 이러한 행위를 통해서 신령들을 즐겁게 하고 사람들이 자연의 재생, 부활을 위한 주술적인 의식에 참여하도록 이끈다. 이러한 노래와 춤은 대체로 뿔이 달린 반추동물들(주로 큰사슴과 순록 등)이나 메추라기나 수탉 등과 같은 새들이 발정기 때 보이는 행위들, 이를테면 공중으로 '펄쩍 뛰'거나, 수컷끼리 서로 '뿔로 들이받는' 행위, 그리고 수컷들이 암컷 앞에서 '속보로 달리는' 등의 행위와 소리를 흉내 낸 것이다.[114]

로베르트 아마용(Roberte Hamayon) 여사에 의하면, 샤만이 상징적인 수렵 행위에서 보이는 이러한 노래와 춤의 팬터마임은 북방 민족들의 공동체 성원들의 놀이(jeu, play)로 발전해갔으며, 그 대표적인 것이 북방 민족들의 각종 춤과 씨름 등의 '경기(prises, games)'라고 한다.[115] 여기서 우리는 사냥과 놀이, 그리고 동물과 인간이 하나 되는 것을 보게 되는데, 이러한 측면은 봄의 사냥 의식을 가리키는 위의 에벤키어 'ikenipke(이케닙케)'에서도 확인된다. 이케닙케는 '생명', '살다'는 말의 어근 'i(n)'와 '모방', '흉내'의 뜻을 가진 접미사 '-ken', 그리고 연결어미 'i'와 '의식(儀式)'을 뜻하는 접미사 '-pke'로 이루어져 있는데, 여기에서 파생된 'iken(이켄)'은

'노래하다', '춤추다', '놀다'의 의미를 갖고 있다.[116]

샤만의 춤과 놀이가 이처럼 동물들의 소리나 동작과 밀접한 관련이 있다는 사실은 몇몇 북방 민족들의 샤만을 가리키는 말의 어근에서도 확인된다. 즉, 퉁구스족의 샤만을 가리키는 'saman(사만)'의 어근 'sam(삼)'은 '춤추다', '펄쩍 뛰다', '밀고 당기다', '흥분하다'이며,[117] 야쿠트족의 샤만을 가리키는 'ojun(오윤)'의 어근 'oj(오이)'는 '뛰어오르다', '펄쩍 뛰다', '놀다'이다.[118] 사모예드족의 샤만을 가리키는 'taadib'e(타아디베)'의 어근 'taad(타아드)' 역시 '뿔로 받다', '암내를 내다', '짝짓기를 하다'이며,[119] 부랴트족의 놀이, 경기를 뜻하는 'naadaxa(나다하)' 또한 동물들의 짝짓기를 의미한다.[120] 그런가 하면 부랴트족의 샤마니즘을 가리키는 말 'böö mürgel(뵈에 뮈르겔)'은 '뿔로 받다'는 뜻을 갖고 있는 동사 'mürgexe(뮈르게헤)'의 파생어인 'mürgel(뮈르겔)'과 '건장한 사람, 투사, 씨름꾼'의 뜻을 갖고 있는 'böke(뵈케)'와 같은 말인 'böö(뵈에, 전통 몽골어로는 böge뵈게)'로 이루어져 있다.[121] 따라서 샤만의 기원이 이러한 상징적인 수렵 행위와 관계가 있는 것을 짐작하기 어렵지 않다.[122] 많은 샤만들이 그들의 모자에 뿔을 장식하고 있는 것도 같은 맥락에서 이해할 수 있다.[255][123]

지금은 자세한 내용이 알려져 있지 않지만,『사기』에 전하는 흉노족의 5월 용성제(龍城祭) 역시 이러한 봄의 사냥 의식과 크게 다르지 않았을 것이다. 그들이 남

268 흉노족의 씨름도. 허리띠 장식.

269 몽골 나담 축제의 씨름 장면.

긴 유물에 장식된 씨름 장면이 이를 말해준다.[268] '3월이 되면 늘 큰 대회를 열었다'[124]는 선비족의 풍습 또한 마찬가지였을 것이며, 봄에 행해진 고대 투르크족의 제천의식 역시 예외가 아닐 것이다.[125] 그리고 이들 북방 유목 민족들의 봄의 행사에서는 오늘날 몽골족의 나담(naadam 또는 naadan)[126] 축제에서 보는 것처럼 춤과 노래와 함께 남자들의 씨름 등의 경기가 널리 행해졌을 것이다.[269] [127] 잘 알려져 있는 것처럼, 나담의 씨름 대회는 몽골 민족의 자부심과 정체성이 잘 드러나는 것으로 유명하며, 부랴트 서사시의 주인공이 행하는 유일한 경기 역시 씨름으로 알려져 있다. 몽골 남자들은 이 씨름 대회에 참여하는 것이 의무로 되어 있으며, 특히 청소년들이 성인이 된 뒤 정상적인 결혼 생활을 하기 위해서는 반드시 이 경기에 참가해야 한다고 한다. 오늘날 시베리아의 거의 대부분의 민족이 봄의 사냥 의식 때 춤과 노래와 함께 씨름 등의 경기를 하는 것도 같은 맥락이라고 할 수 있다.

몽골의 나담 축제는 일반적으로 오보(Obo, 우리의 서낭당에 해당함)[128]에서 제사가 끝난 뒤에 행해지는데, 고구려, 백제의 삼짇날의 수렵 대회 역시 이날 잡은 동물로 제사를 지낸 뒤 가무와 함께 씨름 등의 축제가 벌어졌을 것이다.

그러고 보면 남녀노소를 불문하고 춤과 노래를 즐겼다는 부여계 사람들의 가무 문화는 기본적으로 이러한 북방 수렵 문화와 밀접한 관련이 있을 가능성이 높다. 이제까지 우리 음악의 3박자 또는 3분박의 기원을 두고 여러 가지 설이 있었지만, 북방 민족들의 봄의 사냥 의식 때의 춤과 놀이만큼 우리 음악의 3박자나 3분박의 장단과 가락을 잘 설명해주는 것은 없다. 특히 번식기 동물들의 왕성한 생명력에서 나오는 호흡과 긴장의 요소는 우리 음악의 3분박 장단과 가락이 갖고 있는 길고 짧은 호흡의 대비와 긴장과 일치할 뿐 아니라, 우리의 노래와 춤에 깃든 멋과 흥겨움, 그리고 지칠 줄 모르는 생명력과 신명을 설명하기에 부족함이 없다.[129] 우리의 놀이 문화 이면에 '사랑놀음'이 깊게 자리한 것 역시 이들과 닮아 있다. 따라서 의식적으로는 농경민족이라고 말하면서도 우리는 기질 면에서는 여전히 북방 수렵 문화의 생활 리듬을 가지고 있는 셈이다.

백제대향로의 신령 세계

그러면 여기서 백제대향로의 산악도와 연꽃에 묘사된 각종 동물 신령들과 그들이 갖고 있는 의미를 살펴보자.

백제대향로의 산악도에는 갖가지 동물들과 두 명의 기마 수렵인, 그리고 조상신들로 생각되는 열 명의 인물이 묘사되어 있다. 그리고 류운문 테두리 아래의 연꽃에는 갖가지 날짐승과 수생동물, 그리고 두 명의 인물이 표현되어 있다. 이 밖에도 산악도에는 소나무, 신수 등의 식물들과 귀면문, 그리고 머리는 사람이면서 동물이나 새의 모습을 한 신들이 있으며, 전혀 그 이름을 알 수 없는 이상한 형태의 신수(神獸)들도 있다. 이들은 알타이 샤만의 북에 그려진 신령들에 견주어지는 것으로 백제 왕실에서 모시던 신령들을 나타낸 것으로 생각된다.

이 가운데 가장 중요한 신은 산악도에 있는 두 명의 말 탄 수렵 인물260이다. 이들은 알타이 샤만의 북에 그려진 말 탄 수렵 인물에 견주어지는 신령들로, 여기서는 백제의 왕들에 해당한다. 백제의 왕은 앞에서 본 것처럼 본래 샤만은 아니지만 수렵왕의 직능을 갖고 있으므로 그의 수렵 행위는 자연히 세속의 수렵 행위와는

구별된다. 우주의 동물 신령들의 지배자로서 일종의 '상징적인 수렵 행위'를 하고 있는 것이다. 이 경우 수렵 인물들이 샤만과 마찬가지로 천상계는 물론 지상계, 수중계를 넘나들 수 있음은 두말할 필요가 없다. 그러나 샤만이 단순히 인간 세상과 신령 세계를 중재하는 것과 달리 수렵왕은 우주의 동물 신령들을 지배한다는 점에서 사실상 백제대향로의 신령체계의 중심적 위치에 있다고 할 수 있다.

다음으로 중요한 신은 산악도에서 지팡이를 짚고 있는 인물 등 열 명의 인물251이다. 이들은 고구려 고분 천상도의 인물들과 비슷한 분위기를 갖고 있으며, 백제대향로의 신령체계 내에서 상당히 높은 위치를 점하고 있는 것으로 보인다. 사실상 '조상들의 산'의 중심인물들이라고 할 수 있기 때문이다. 이와 관련하여 주목할 것은 백제인들이 기우제를 천신이 아닌 조상들에게 드렸다는 사실이다.[130] 이것은 백제인들이 그 어떤 신령들보다도 조상들을 중요하게 모셨다는 것을 의미한다. 따라서 열 명의 인물은 조상들의 산에 거주하며 지상의 후손들을 보호하고 도와주는 조상들을 표현한 것이라고 할 수 있다. 이는 오늘날 만주의 여진족(오늘날의 만주족)이 조상들을 그들의 수호 신령으로 모시고 있는 것과 유사하다.[131]

그렇다면 이들 열 명의 조상은 구체적으로 어떤 사람들일까? 왜냐하면 단순히 선대의 조상들을 나타낸 것으로는 생각되지 않기 때문이다. 그보다는 오히려 선대의 조상들 중에서도 특별히 신격을 부여해 받들던 '조상신'들을 나타냈을 가능성이 높다. 고구려의 5부체제의 기반이 된 5부족의 전승이나 신라 6부의 기반이 된 6촌 전승에서 보듯이, 고대 동북아 민족들은 모두 부족이나 씨족 단위의 공동체를 중심으로 생활해왔으며, 공동체의 시조(始祖)를 신으로 모시는 경우가 많았다.[132] 사비 시대에 8대성(八大姓)의 씨족들이 있었다는 것 역시 그와 유사한 경우라고 할 수 있다. 따라서 산악도의 열 명의 인물은 단순히 선대의 조상들을 표현했다기보다는 조상들 중의 조상, 즉 신으로 받들어 모셔지던 조상신들을 표현한 것으로 보는 것이 옳다고 생각된다. 시조 동명왕을 비롯하여 온조 등 백제 왕실을 대표하는 이들과 5부체제의 지배 귀족들을 대표하는 조상신들이 여기에 해당된다고 할 수 있을 것이다.[133]

그런데 산악도가 조상들의 산의 의미를 갖고 있는 것과 관련해서 주목되는 것이 있다. 바로 산악도 하단에 장식된 귀면상이다.[238] 백제대향로 뒷면에 장식된 이

270 백제대향로의 태껸 하는 인물. 산악도의 기마 수렵 인물의 상징적인 수렵 행위와 밀접한 관계가 있는 것으로 생각된다.

271 백제대향로의 달리는 동물의 등에 탄 인물.

귀면상은 남북조 시대의 문고리 장식 '포수'와 유사한 특징을 지니고 있는 점을 염두에 둘 때 외부 세계로부터 내부를 보호하고 악귀를 쫓는 의미가 있는 것으로 생각된다. 이 귀면상의 머리 한가운데에는 '뫼 산(山)' 자와 관련된 장식134이 있는데, 이것은 이 귀면상이 산과 관련된 신령임을 나타낸다. 아마도 조상들의 산의 입구에 자리하여 출입을 통제하는 귀면 신령을 묘사한 것이 아닌가 생각된다.

따라서 류운문 테두리 아래의 연지에 묘사된, 태껸을 하는 인물270과 달리는 동물의 등에 탄 인물271은 앞의 조상신들과는 그 성격이 다르다고 할 수 있다. 우선 천상계의 산악도가 아닌 연지의 수상 생태계에 표현된 사실이 이를 말해준다. 그렇다고 이들 두 인물이 현실계의 인물을 묘사한 것이라고는 할 수 없다. 향로에 묘사된 인물들은 동물들과 마찬가지로 신령들을 나타낸 것이라고 보아야 하기 때문이다. 그렇다면 이들 두 신령은 각각 어떤 의미를 갖고 있는 것일까?

우선 태껸을 하는 인물부터 보자. 노신의 연꽃 바로 밑에 장식된 이 인물은 향로의 다른 신령들과 달리 일종의 '놀이'를 하는 신령이다. 고구려 벽화를 보면 태껸과 유사한 수박희(手搏戲)와 씨름(角抵, 相撲)135을 하는 인물들이 천상도와 세속의 공간 양쪽에서 모두 발견된다. 고구려의 안악3호분과 무용총, 그리고 각저총과 장천1호분에 묘사되어 있는 수박희와 씨름의 그림이 그것이다.272 136 백제대향로의 태껸 하는 인물 역시 이들과 같은 맥락에서 장식되었을 가능성이 높다. 백제대향

272 고구려 벽화의 각력(角力)들. a는 무용총의 수박희, b는 각저총의 씨름도, c는 안악1호분의 수박희, d는 장천1호분의 씨름도.

로와 고구려 고분벽화의 공간 구성이 밀접한 관계에 있다는 사실 또한 이를 뒷받침한다.

이와 관련해서 고구려 벽화를 연구하는 전호태는 아시아 내륙 민족들이 장례 때 씨름을 행하는 풍습[137]과 장례 뒤에 씨름을 행한 『일본서기』의 기록 등을 들어[138] 고구려 벽화의 씨름과 수박희 장면을 장례 의식과 연관시키고 있다. 말하자면 고구려 벽화에 등장하는 씨름과 수박희 장면들은 저승문을 통과하기 위한 일종의 통과의례로서 장식되었다는 것이다. 그러나 이러한 견해는 고구려 고분의 씨름, 수박희와 같은 맥락에 있는 것으로 생각되는 백제대향로의 태견 하는 인물을 설명하는데는 적절하지 않다. 백제대향로의 구성이나 신령체계는 장례 의례와는 거리가 멀

기 때문이다. 더욱이 중앙아시아의 투르크족, 위구르족, 그리고 헝가리 민족, 부랴트족 등의 서사시를 보면, 영웅들은 강한 적수를 만나면 씨름으로 자웅을 겨루거나 내기를 하는 의식이 있는데, 장례 의식으로는 이러한 경기나 내기를 설명할 수가 없다.[139] 이들 영웅서사시가 샤마니즘 문화를 토대로 하고 있는 점을 고려하면 더욱 그렇다.

게다가 백제대향로의 태껸 하는 인물은 다른 신령들로부터 독립해 있는 것이 아니라 전체 신령체계의 일부로서 장식되었을 가능성이 높다. 앞에서도 말했지만, 샤만의 상징적인 수렵 행위에는 동물들의 왕성한 생명력을 비는 주술적인 측면이 있고, 그것은 각 부족들의 노래와 춤, 그리고 각종 경기로 발전해갔다. 따라서 백제대향로의 신령체계의 중심에 있는 기마 인물, 즉 백제 왕의 수렵 행위를 고려할 때, 태껸 하는 인물은 향로에 묘사된 각종 신령들의 왕성한 생명력 또는 생생력(生生力)을 비는 주술적인 의례 행위로서 장식되었을 가능성이 매우 높다.

일반적으로 태껸, 씨름, 수박희 등은 힘을 겨루는 '각력(角力)'에 속한다. 이러한 놀이 또는 경기는 앞에서 지적한 것처럼 뿔 달린 사슴, 순록 등의 동물들이 발정기 때 암컷을 차지하기 위해 서로 뿔(角)을 맞대고 힘을 겨루는 행위에서 유래한 것들이다. 씨름을 '각저(角抵)'로 부르는 것도 그 때문이다.

따라서 백제대향로의 태껸 하는 인물이 갖고 있는 의미는 비교적 분명하다고 할 수 있다. 신령들의 왕성한 생명력을 비는 주술성이 바로 그것이다. 백제대향로의 태껸 하는 인물의 이러한 성격은 고구려 고분의 씨름, 수박희에도 똑같이 적용되며, 통과의례로서보다는 무덤 주인공의 왕성한 생명력과 타계에서의 재생을 비는 주술적 의례 행위로서 장식되었다고 할 수 있다.

다음으로 달리는 동물의 등에 타고 있는 인물은 동물을 타고 어디든지 마음대로 갈 수 있을 듯한 그런 모습인데 그 정확한 내용에 대해서는 알려진 것이 없다. 다만, 아무르강의 분지에 사는 골디족(Goldi, 아무르강 분지의 나나이족[140])의 경우에 샤만의 몸주인 아야미(ajami, 여자 샤만 조상)가 날개 달린 호랑이로 변신해 샤만을 등에 태우고 여기저기를 돌아다니며 세계 여러 곳을 보여준다는 이야기가 있어[141] 그와 유사한 경우가 아닐까 싶다. 오늘날 우리의 무속에 무당과 그의 몸주에 대한 이야기가 적지 않고, 또 몸주가 무당한테 자기의 능력을 보여주는 예도 많이 있으

273 우리의 산신각에서 흔히 볼 수 있는 '호랑이의 등에 탄 산신도(山神圖)'. 고대의 산신이 대부분 여신이었음을 고려할 때, 이러한 산신도는 산신이 여신에서 남신으로 변화된 뒤의 것이라고 할 수 있다.(김호근·윤열수, 『한국호랑이』에서)

므로 충분히 검토해볼 만하다고 생각된다.**142**

이와 관련해서 주목할 것은 우리의 산신각(山神閣)에 모셔진 산신도이다. 산신도에는 흔히 '호랑이를 탄 산신령'의 모습이 그려져 있는 경우가 많은데,273 흥미롭게도 백제대향로의 동물의 등에 탄 인물과 매우 유사한 분위기를 느낄 수 있다. 이 것은 백제대향로의 동물의 등에 탄 인물과 관계된 신화가 아직까지도 우리의 정신세계에 생생하게 살아 있다는 것을 의미할 뿐 아니라 산신도 그림의 기원을 이 해하는 데도 커다란 빛을 던지리라는 것을 말해준다.

백제대향로에는 인간 신령 외에도 산악도에 30여 종, 그리고 연꽃에 20여 종 등 전부 60종에 가까운 갖가지 동물 신령이 장식되어 있다. 현재로서는 그 하나하나의 의미를 다 헤아리는 것이 불가능하다. 그렇지만 이들 동물 신령들 가운데 상당수는 선대(先代)의 샤만이나 조상 들로부터 내려온 수호 신령이나 보조 신령일 가능성이 높다. 이를테면 동명 신화에서, 탁리국(槖離國)의 왕이 하녀가 아이를 낳자 불길하다 하여 돼지우리에 버리자 입김을 불어 동명을 보호해준 돼지나 마구간에

버리자 역시 밟지 않고 그를 보호해준 말 등과 같은 경우가 여기에 속한다. 동명이 탁리국 병사들에게 쫓기어 큰 강에 이르렀을 때, 활로 강물을 내려치니 몰려와 다리를 놓아주었다는 물고기와 자라 역시 마찬가지이다.[143] 부여계 왕들의 사냥 동물인 사슴이나 노루, 그 밖에 멧돼지 등도 왕실의 주요한 신령으로 모셔졌을 것이다. 그리고 철따라 계(界)를 넘나들며 지상의 연못과 하늘연못 사이를 오가는 철새들과 물고기 신령들 역시 중히 다루어졌을 것이다.

이들 동물 신령들은 샤만의 각종 의례나 타계 여행에서 중요한 역할을 하는 것으로 알려져 있다. 특히 사슴이나 말은 샤만의 부라로서 그의 타계 여행을 인도하는 것으로 알려져 있으며, 기러기, 오리 등은 샤만이 천상계를 여행할 때 그를 인도한다. 향로의 노신에 장식된 물고기들 또한 샤만이 수중계를 여행할 때 그를 돕거나 안내하기도 한다. 그리고 동물 신령들 중에는 사람에게 이로움을 주는 것들이 있는 반면에 각종 질병이나 흉사를 가져오는 것들도 적지 않은데, 모두 우리 선조들의 삶에 깊이 자리 잡았던 것들이라고 할 수 있다.

백제대향로에는 그 밖에 사자나 코끼리, 원숭이, 낙타 등과 같은 서역의 동물들도 보이는데, 고대 동북아의 샤만들이 모셨던 신령들은 아니지만 백제 왕이 우주의 동물 신령들을 지배하는 수렵왕이라고 할 때 이 또한 빼놓을 수 없었을 것이다.

다른 한편 고대인들이 섬기던 신령들 중에서 동물 신령 못지않게 중요한 것이 바로 자연 신령들이다. 일월성신이나 산신, 물의 신 등이 그들이다. 우리는 일월성신을 그저 광명을 주고 밤하늘을 수놓는 발광체쯤으로 여기지만, 고대인들에게 그들은 천상계의 중요한 신령들이었다. 이러한 사실은 하늘을 별사람들이 사는 곳으로 생각하는 코리악족, 축치족, 야쿠트족 등 시베리아 민족들의 사고에서 잘 드러난다.[144] 별자리를 보고 점을 치던 것이나 앞일을 예측하던 고대의 풍습 역시 본래는 이와 같은 별들의 신령관에서 유래했을 가능성이 크다.

비록 백제대향로에는 이러한 일월성신이 표현되어 있지 않지만 백제인들 역시 그러한 신들을 모셨을 것이 틀림없다. 낮과 밤의 조화를 낳는 해와 달, 그리고 별이 없는 세상은 생각할 수 없기 때문이다. 실제로 산악도 위에 하늘연꽃이 장식된 동탁은잔이나, 천상도와 사신도가 장식된 부여 능산리 벽화고분은 백제인들이 천상도를 갖고 있었음을 보여준다.

이와 관련해서 특별히 우리의 관심을 끄는 것이 있다. 무령왕릉 발굴 당시 왕의 머리맡에 놓여 있던 〈의자손수대경〉과 동종(同種)으로 알려진, 일본의 인덕(仁德) 천황 무덤에서 나온 동경145이 그것이다. 이 동경에는 특별히 사신도와 함께, 세 발 달린 까마귀와 두꺼비(蟾蜍)—두 동물은 각각 태양과 달의 상징동물이다—등 이 묘사되어 있어, 당시 백제에서도 고구려와 마찬가지로 삼족오가 그려진 태양 과 두꺼비가 그려진 달을 숭상하고 있었음을 알 수 있다.

당시 백제인들이 섬기던 천상계의 신령들에 대해서 보다 자세히 알려진 것은 없다. 그러나 우리는 고구려 고분의 천상도에 묘사된 일월성신을 통해서 백제인 들이 섬긴 하늘의 자연신들을 어느 정도 추정해볼 수 있다. 앞에서 언급한 것처럼, 고구려 고분의 천상도에는 하늘연꽃 외에도 각종 해와 달, 그리고 각종 별자리들 이 무수히 장식되어 있다. 무용총, 각저총, 약수리고분, 복사리고분, 덕흥리고분, 덕화리 2호분, 진파리 4호분 등이 그 대표적인 경우들이다.146 이 가운데 특히 진 파리 4호분의 천정에는 무려 136개의 별자리가 그려져 있을 뿐 아니라 별자리들 옆에 실성(室星), 벽성(壁星), 위성(胃星), 정성(井星), 유성(柳星) 등의 이름이 쓰여 있다. 이들은 현재 우리나라에서 가장 오래된 천문도로 알려진 조선 시대의 〈천상 열차분야지도(天象列次分野之圖)〉의 해설문에 나와 있는 28수 별자리의 이름이기 도 하다.

〈천상열차분야지도〉274는 1396년(태조 4)에 만들어졌으나 그 해설문에 의하면, 고구려가 망할 때 대동강 물에 빠진 고구려 천문도의 탁본을 바탕으로 제작한 천 문도라고 한다. 무려 1,467개의 별자리가 표시되어 있는데, 최근 국내 천문학자들 에 의해서 그 관측 지점이 평양 일대로 밝혀진 바 있다.

고구려인들은 밤하늘의 수많은 별들 중에서 특별히 북두칠성을 매우 숭상한 것으로 알려져 있는데, 장천1호분 천정 북쪽에는 북두칠성 옆에 '북두칠청(北斗七 靑)'이란 붉은 글씨가 새겨져 있어 당시 고구려인들이 북두칠성을 어떤 이름으로 불렀는가를 알려준다.275 장천1호분 외에도 안악1호분, 삼실총, 대안리 1호분, 천 왕지신총, 각저총, 덕흥리고분, 오회분 4, 5호묘 등 모두 14개의 고분에서 북두칠 성이 확인되고 있다. 고구려인들은 북두칠성과 함께 '남두육성(南斗六星)' 또한 매 우 숭배했는데, 고구려 고분의 각저총, 덕화리 1호분, 통구사신총, 오회분 4, 5호

묘, 삼실총 등에는 북두칠성과 함께
남두육성이 나란히 장식되어 있다.
북한의 리준걸에 의하면, 고구려인
들은 이 남두육성을 '왕(王)'의 별자
리로 여기고 천기(天氣)를 살폈다고
한다.147

하늘의 일월성신을 섬기는 이와
같은 풍습은 당시 북방 민족들 간에
보편적인 것이었으므로 정도의 차
이는 있을 망정 부여계인 백제인들
역시 같은 풍습을 갖고 있었을 것으
로 생각된다.

백제인들은 하늘의 자연신들과
함께 또한 지상의 산과 강의 자연
신들도 섬긴 것으로 보인다. 우리는
그러한 사실을 『삼국사기』 「백제본
기」와 「제사(祭祀)」편에 나오는 '제
천사지(祭天祀地)'148의 의례를 통
해서 추적할 수 있다. 제천(祭天)은
천신, 곧 하늘의 신령들을 제사지내
는 것을 뜻한다. 그리고 사지(祀地)
는 문자 그대로는 토지에 제사지낸
다는 말이지만, 여기서는 고대 투
르크족과 마찬가지로 '산과 강(yer-
sub)',149 곧 국토를 포괄적으로 지칭
해서 사용한 것으로 생각된다. 그렇
게 보는 이유는 백제대향로의 산과
거기에서 흘러내리는 물이 연지를

274 고구려의 천문도에 기초해서 만든 조선 시대 〈천상열
차분야지도〉의 목판인쇄본. 140×87cm, 성신여대 박
물관 소장.

275 장천1호분 천정에 장식된 일월성신.

276 삼실총 천정 벽의 사슴.

277 무용총 천정 벽의 수탉.(전호태, 『고구려 고분벽화 연구』에서)

이루고 있는 구성이 기본적으로 투르크족의 산과 강의 관념과 일치하기 때문이다.

그 밖에 자연 신령 이외의 신령들도 적지 않았을 것이다. 이를테면 고구려 고분의 천왕지신총에 보이는 천왕[130]을 비롯하여, 삼실총에 보이는 갖가지 천록(天鹿)과 기린,[276] 무용총의 수탉을 닮은 천계(天鷄)[277]와 천마, 그리고 각저총 등에 보이는 신목(神木)[272b] 등과 같은 것들이 그것이다. 이 가운데 천왕지신총의 천왕은 알타이 투르크족들이 천상의 최고신으로 섬기는 바이 윌겐(Bai Ülgen)을 연상시키는 것이어서 주목된다. 그리고 덕흥리고분의 천정 벽에서 볼 수 있는 '천추(千秋)', '만세(萬歲)', '부귀(富貴)', '길리(吉利)' 등 인간의 부귀와 장수를 비는 말들을 새나 짐승 얼굴을 한 새로 표현한 언령(言靈)의 신령들[278]도 빼놓을 수 없다. 고대 일본에 언령의 신에 대한 이야기가 전승되고 있기 때문이다.

물론 이들 신령들 가운데 백제인들이 정확히 어떤 신령을 모시고 있었는지는 알 길이 없다. 하지만 백제대향로의 산악도에 덕흥리고분의 천정 벽에서 볼 수 있는 인면수신상(人面獸身像)이나 인면조신상(人面鳥身像) 등과 유사한 신령들이 있고[279] 신수로 생각되는 나무(〈도 234〉 오른쪽)도 있으므로 고구려의 신령들과 상당히 유사했을 것으로 짐작된다.

그런데 이러한 신령들과 관련해서 주의할 것은 아주 드문 경우를 제외하고는 역사책에 좀처럼 기록으로 남지 않는다는 사실이다. 그만큼 신령 세계의 문제는

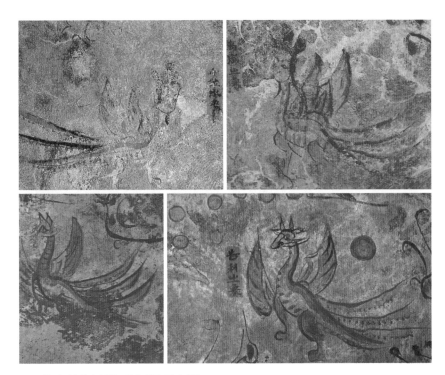

278 덕흥리고분 천정의 천추, 만세, 부귀, 길리 새들.

279 백제대향로의 인면수신상과 인면조신상.

비밀스럽고 영험한 것이기 때문이다. 게다가 고대의 사서는 기본적으로 현실 정치의 기록이므로 눈에 보이지 않는 정신세계의 문제는 자칫 소홀히 다루기 쉽다. 그나마 언급된다 해도 겉으로 드러난 사건만을 전할 뿐이어서 그 자세한 내용은 알

수가 없는 경우가 대부분이다. 그러나 신령들의 문제는 당시 사람들에게 이 세상과 다른 계(界) 사이를 넘나드는 신령들의 문제, 그리고 삶과 죽음, 길흉, 질병 등의 중심에 놓여 있는 것이므로, 이러한 신령의 문제를 모르고서는 그들의 세계관이나 우주관을 온전히 이해했다고 말할 수 없다.

그런 점에서 백제대향로는 고구려 고분벽화와 함께 이 땅의 고대 신령들에 관한 최대의 '텍스트'라고 할 수 있다. 특히 백제대향로는 신령들을 모시는 제기라는 점에서 큰 샤만 조상이 남긴 북과 닮은 점이 많다. 그러고 보면 백제가 멸망할 때 백제인들이 그 황급한 와중에서도 왜 향로를 칠기에 넣어 공방터의 수조 속에 깊이 매장했는지 이해할 수 있다. 고대의 전쟁이 궁극적으로 상대방의 종묘사직을 빼앗는 데서 완성된다는 점을 생각하면 백제대향로는 그 어떤 경우에도 결코 적에게 넘겨줄 수 없는 보물 중의 보물이었던 것이다. 생각해보라. 조상들의 위패나 다름없는 유물을 어떻게 적들의 손에 넘겨줄 수 있겠는가!

따라서 1993년 12월 천수백 년 만에 그 모습을 온전히 세상에 드러낸 백제대향로는 백제의 조상신들과 신령들이 오랜 잠에서 깨어난 일대 사건이라고 할 수 있다. 백제인들이 모셨던 조상신들과 신령들이 궁극적으로 고구려의 것들과 다르지 않음을 생각할 때, 그것은 어쩌면 고대 부여계의 조상신들과 신령들이 우리를 일깨우기 위해 찾아온 것이라고 할 수 있기 때문이다. 마치 어느 날 조상들의 영이 꿈속에서 찾아와 우리를 부르듯이 말이다.

〈가무배송도〉를 통해서 본 타계관

백제대향로가 샤만의 북과 마찬가지로 우주관과 신령체계를 중심으로 표현한 것이라면, 고구려 고분벽화는 죽은 자의 타계관과 보다 밀접한 관련이 있다. 따라서 고구려 고분벽화는 백제대향로와 기본적으로 같은 세계관과 신령관을 갖고 있음에도 불구하고 그 표현 방식에는 일정한 차이가 있을 수밖에 없다. 즉, 백제대향로가 류운문 테두리를 중심으로 천상계와 지상계, 수중계의 우주관과 신령 세계를 표현하고 있다면, 고구려 고분벽화는 무용총, 각저총, 덕흥리고분 등에서 보듯이

(류운문) 도리 위쪽에는 천상계를 표현하고, (류운문) 도리 아래쪽에는 무덤 주인공의 생전의 생활 모습을 그려 넣고 있다. 이것은 무덤의 주인공이 장차 이 세상에서 타계인 천상계로 승천하리라는 관념을 반영한 것이다.

따라서 고구려 고분은 우주의 신령체계를 중심으로 한 백제대향로와는 달리 인간의 혼령의 영속성 문제, 즉 죽음과 타계에서의 부활, 재생의 주제를 담고 있다. 이러한 관계로 고구려 벽화에는 천상계와 지상계만 나타날 뿐 다른 계는 나타나지 않는다. 그나마 후기의 사신계 고분으로 가면 초기 고분의 지상계의 영역마저도 사신도의 영역으로 확대되어 무덤 안은 온통 천상계의 영역으로 바뀐다.

고대 동북아인들은 육신이 죽은 뒤에도 혼령만은 타계에 가서 삶을 계속한다고 믿었다. 이러한 세계관은 신령들의 입장에서 보면 혼령이 서로 다른 계를 넘나들며 삶을 계속하는 것이고, 불교식으로 말하면 돌고 도는 삶, 곧 윤회에 해당한다.[150] 그들은 이렇게 이승과 저승을 넘나드는 것을 죽음과 부활, 재생(환생)의 연속성 문제로 보았으며, 고구려 고분벽화는 이것을 구체적으로 표현한 귀중한 유적이다. 문화사적으로 볼 때 피라미드 안에 그려진, 죽음 뒤 육신을 떠난 혼령이 타계에서의 삶을 계속하는 과정을 그린 이집트의 『사자(死者)의 서(書)』에 견줄 인류의 귀중한 문화유산이라고 할 수 있다.

따라서 고구려 고분벽화는 백제인들의 타계관을 이해하는 데 없어서는 안 되는 중요한 자료라고 할 수 있으며, 반대로 백제대향로는 고구려인들의 세계관 내지 우주관을 이해하는 데 꼭 필요한 유물이라고 할 수 있다. 이와 같이 양자는 서로 보완적인 관계에 있으며, 고대 동북아인들의 우주관, 타계관, 신령관, 혼령관 등을 재구성하는 데 빼놓을 수 없는 제1의 텍스트라고 할 수 있다.

이런 점을 염두에 두고 고구려와 백제인 들의 타계관을 살펴보자.

고구려인들의 죽음과 장례 의식을 묘사한 것으로는 무용총 현실 왼쪽 벽에 그려진 〈가무배송도〉[280]가 널리 알려져 있다. 이 그림을 자세히 보면, 왼쪽 상단에는 지붕에 세 개의 연꽃봉오리가 장식된 가옥이 있고 오른쪽에는 가창대와 무용수들이 양쪽에 늘어서서 가무하는 가운데 무덤 주인공의 혼령이 말을 타고 저승길을 떠나는 장면이 묘사되어 있다.

이와 관련해서 『수서』「고구려전」에는 고구려의 장례 풍습을 다음과 같이 소개

280 고구려 무용총의 〈가무배송도〉.

하고 있다.

> 죽은 자는 집안의 빈소에 모셔두었다가 3년이 지난 뒤 길일을 택해 장례를 지낸다.
> 부모와 남편이 죽었을 때는 모두 3년 동안 상복을 입고, 형제간에는 석 달 동안 입
> 는다. 처음에 시신을 빈소에 모실 때는 곡(哭)을 하고 눈물을 흘리지만, (3년 뒤) 장
> 례를 치를 때는 북을 치고 춤을 추며 가무로써 보낸다. 매장이 끝나면 죽은 자가 생
> 전에 입고 쓰던 옷과 수레와 말 들을 모두 무덤 옆에 놓아두는데, 장례에 온 사람들
> 이 다투어 가져간다.151

여기서 우리는 고구려의 장례 풍습이 일단 시신을 빈소에 모셨다가 3년 뒤 탈골
이 된 뼈를 수습해 본장(本葬)을 지내는 이차장(二次葬)152의 형태라는 것을 알 수
있다. 아울러 위의 〈도 280〉의 연꽃봉오리가 장식된 집이 무덤 주인공의 시신을
안치해 두었던 빈궁153이라는 것을, 그리고 가무배송154의 풍습은 본장을 치를 때
의 모습이라는 것을 어렵지 않게 읽을 수 있다. 또 곡을 하고 눈물을 흘리는 것은
처음에 상을 당해 시신을 빈소에 모실 때뿐이라는 것도 확인할 수 있다.

사서에 의하면, 이런 가무배송 풍습은 고구려 외에 오환, 동예(東濊) 등에도 있
었던 것으로 전한다.155 고구려와 같이 부여에서 나온 백제의 지배층 역시 이러한
가무배송의 풍습을 갖고 있었을 것으로 생각되며, 이러한 사실은 위의 인용문이

들어 있는『수서』「고구려전」에 이어서 등장하는「백제전」의 '장례 제도가 고구려와 같다(喪制 如高麗)'는 기록[156]을 통해서 뒷받침된다. 백제 역시 고구려와 마찬가지로 이차장과 가무배송의 풍습을 갖고 있었던 것으로 알려져 있으며, 백제의 이차장 풍습은 1971년 무령왕릉에서 발굴된 묘지석에 의해서 사실로 확인되었다. 즉, 523년에 서거한 무령왕을 임시로 빈궁에 모셨다가 3년째 되는 해인 525년에 지금의 무령왕릉에 모신 사실이 묘지석에 기록되어 있는 것이다.[157] 1930년대까지만 해도 부여 지방에서는 이런 이차장이 두루 행해졌던 것으로 알려져 있다.

그런데 이러한 가무배송의 풍습은 신라에도 있었던 모양이다. 453년 왜(倭, 야마토)[158]의 윤공(允恭)천황이 서거했을 때 신라 조정에서 조문단을 보냈는데, 이때 신라의 사신들이 "갖가지 악기를 연주하며 난파(오사카)에서 수도(아스카)에 이르는 동안 혹은 곡을 하고 혹은 가무를 하였으며, 마침내 빈궁에 참배하였다"[159]라는 내용이『일본서기』에 전하기 때문이다. 이 밖에도『삼국지』「왜인전(倭人傳)」이나『수서』「왜국전(倭國傳)」에는 왜 역시 가무배송의 풍습이 있었음을 전하고 있어[160] 당시 동북아에서 이와 같은 장례 풍습이 두루 행해진 것을 알 수 있다.

『조선왕조실록』「태조실록」7년(1398) 12월조를 보면, "외방(外方)의 백성들은 부모의 장례날이 되면 인근 마을의 사람들이 모여 술 마시고 악기를 연주하며 노래를 부르는데 슬퍼하는 기색이 없다. 이것은 오래된 풍습이다"[161]라고 하여 이러한 가무배송의 풍습이 북방 민족들의 일반적인 장례 풍습임을 지적하고 있다. 그런데 이러한 가무배송의 풍습은 당시 조선 사회에도 일부 유습이 남아 있었던 모양이다.「성종실록」5년(1474) 정월조에 보면, 경상, 전라, 충청도 풍속에 장례에 큰 악대를 동원하여 밤새도록 성악(聲樂)하는 풍습이 있는데 이를 논단(論斷)해야 한다는 기록이 있는가 하면, 같은「성종실록」20년(1489) 5월조에는 부모의 장례에 배우를 불러 갖가지 놀이를 노는(俳優百戱) 풍습을 금하는 훈시가 보이기 때문이다.[162]

어쨌거나 가무로써 고인을 보낸다는 것은 여간 특별하지가 않다. 그렇다면 이 경우에 가무는 어떤 의미를 지니고 있는 것일까? 또 고인이 그곳을 향해 길을 떠나는 타계는 구체적으로 어디를 말하는 것일까? 물론 무덤 주인공의 혼령이 천상계의 조상들의 산을 향해 길을 떠났으리라는 것은 어렵지 않게 예상할 수 있다. 그

러나 그것만으로는 설명이 충분치가 않다. 이와 관련해서 『후한서』 「오환전」에는 오환족 역시 장례 때 고인을 가무로써 보냈다는 흥미로운 내용이 전한다.

장례는 가무로써 보낸다. 살찐 개 한 마리를 채색 끈으로 묶은 다음 죽은 자의 (혼령이) 타고 갈 말, (생시에 입던) 의복, 물건 들을 모두 함께 태워 (죽은 자와 함께 타계로) 보낸다. 이때 죽은 자의 혼령이 적산에 돌아갈 수 있도록 잘 수호할 것을 (채색 끈으로) 묶은 개에게 명령한다.[163]

오환족도 부여계 사람들과 마찬가지로 가무로써 배송했다는 것인데, 흥미로운 것은 죽은 자의 혼령이 '적산'으로 가기를 빌고 있는 점이다. 여기서 적산은 오환족의 조상들이 머무는 신성한 산을 의미하는 것으로 알타이 샤만들의 '조상들의 산'에 해당한다.[164]

281 〈가무배송도〉의 무덤 주인공과 개 부분.

282 각저총의 개.(전호태, 『고구려 고분벽화 연구』에서)

또 위의 인용문에 의하면 오환족은 오색 끈을 묶은 개로 하여금 죽은 자의 저승길을 안내케 하고 있는데, 〈가무배송도〉 역시 주인공의 앞쪽에 목에 검은 띠를 두른 개 한 마리가 앉아 있는 것을 볼 수 있다.281 아마도 오환족의 경우처럼 주인공의 혼령을 인도하는 개일 것이다. 우리는 각저총 등에서도 이러한 개를 볼 수 있다.282 [165]

그런데 백제대향로나 고구려 고분벽화를 보면, 조상들의 산이 있는 천상계는 류운문 테두리나 도리에 의해서 지상계와 분리되어 있다. 이것은 지상계와 조상들의 산이 있는 천상계 사이에 공간과 단절이 있음

을 뜻한다. 실제로 「오환전」에는 적산이 요동 서북쪽 수천 리 되는 곳에 있다고 적고 있다. 따라서 조상들의 산에 간다고는 하지만 그곳에 가는 저승길은 한없이 멀고 험하기 짝이 없다. 무구와 보조 신령의 도움을 받는 샤만마저도 주저하는 저승길을 아무 도움 없이 혈혈단신으로 가야 한다는 것은 여간 어렵지 않다. 『삼국지』 「오환전」에는 오환족 조상의 혼령이 적산에 이르는 저승길이 매우 험난함을 시사하는 다음과 같은 내용이 있다.

> 장례날이 되면 친족과 친구들은 모여 둥글게 앉는다. 그러면 (채색 끈을 묶은 살찐) 개와 (죽은 자의 혼령이 타고 갈) 말을 끌고 나와 사람들이 앉은 자리를 순회하는데, 이때 가무하는 사람과 곡을 하는 사람들은 개와 말에게 (저승길에 식량으로 쓰라고) 고기를 던져준다. 그런 다음 두 사람으로 하여금 주문을 구송케 하여 사자(死者)의 혼령이 횡귀(橫鬼)에게 잡히지 않고 지름길로 험준한 장애를 넘어 적산에 도달하기를 빈다. 그런 후에 개와 말을 죽이고 옷가지를 태워 (죽은 자와 함께 타계로 보낸다).[166]

한마디로 적산, 즉 조상들의 산에 이르는 길이 매우 험난하다는 것을 말하고 있다. 그래서일까? 오환족은 저승길을 떠나기 전에 말을 탄 조상의 혼령을 개가 잘 인도하여 무사히 적산에 도착하기를 기원하는 주문을 구송한다.

이렇듯 사자의 혼령이 무사히 적산에 도착하기를 기원하여 주문을 구송하는 것은 중국의 소수민족들이 사자를 조상들이 있는 곳으로 안내하기 위해 〈지로경(指路經)〉을 낭송하는 것과 매우 흡사하다. 저승길을 가다가 혹여 횡귀에게라도 걸리면 영영 조상들의 산에 도착하지 못하고 객사할 수 있으므로 부디 사고 없이 적산에 도착하기를 비는 것으로, 어디를 가면 어떤 강이 있고 또 어디를 가면 무슨 산이 있는지 자세히 길 안내를 하는 것이다. 죽은 자가 조상들이 있는 그들의 정신적 고향으로부터 멀리 떨어져 있으면 있을수록 〈지로경〉의 길 안내는 길고 복잡해진다. 따라서 적산에 가는 길이 멀고 험하다는 것은 그만큼 오환족의 거주지가 조상들이 살던 곳으로부터 멀리 떨어져 있다는 것을 의미한다. 오환족이 아니더라도 고대 북방 민족들의 저승길은 대부분 멀고 험한 것으로 묘사되어 있는데, 아마도 정착 생활을 하기 전까지 이곳저곳을 이동하며 사는 경우가 많았기 때

문일 것이다.

그런데 이처럼 조상들이 있는 곳을 찾아가는 저승길이 멀고 험하다는 것은 우리의 서사무가(敍事巫歌)에서도 비슷하게 나타난다. 예를 들면, 서사무가 「바리공주」167에서 부모로부터 버려진 바리공주(또는 바리데기)는 병든 아버지를 살리기 위해 약수(藥水)를 얻으러 산 넘고 물 건너 서천서역국(西天西域國)을 찾아간다. 타계를 서천서역국이라고 하는 것은 다분히 불교적으로 윤색된 대목이나 어쨌든 타계를 찾아가는 길이 그만큼 멀고 험하다는 것을 의미한다. 제주도의 시왕맞이 큰굿에서 구송되는 「차사(差使)본풀이」에서도 강림이 염라대왕을 찾으러 가는 길은 산 넘고 물 건너 끝도 없이 가는 것으로 되어 있다.168

그러나 이러한 저승길의 어려움에도 불구하고 우리의 무가(巫歌)에는 오늘날 시베리아 샤마니즘에서 볼 수 있는 지하계의 관념이 전혀 나타나지 않는다.169 더러 '지하궁(地下宮)' 또는 '지하국(地下國)'과 같은 용어가 등장하는 경우에도 실제로는 지상계를 가리키는 것이 보통이다.170 이러한 사정은 무속 이외의 다른 이야기에서도 마찬가지이다. 한 예로, 일제강점기의 민속학자 손진태가 몽골민담으로 소개하고 있는 「지하국 큰도둑 물리치기(地下國大賊除治說話)」 설화를 보면 '땅 밑에 있는 지하국'이 나오는데,171 이 설화의 원형은 7세기에 불교가 유입된 뒤의 투르크족 영웅들의 지하계 여행담이다.172 이 설화는 그 뒤 투르크로부터 몽골에 전승된 것으로 추정되며, 우리나라에는 몽골의 지배를 받던 고려 때 전해진 것이 아닌가 생각된다. 따라서 이 설화에 나오는 지하국을 우리 고대의 저승 관념과 연결 짓는 데는 한계가 있다.

이처럼 우리나라의 무가나 다른 전승에 지하계의 관념이 없다는 것은 이미 앞에서 살펴본 백제대향로나 고구려 고분을 통해서 충분히 예상할 수 있는 바이지만, 우리의 무속에 불교의 영향이 강하게 남아 있는 점을 고려하면 매우 이례적인 것이 아닐 수 없다. 무속이 불교와 습합되는 동안에도 고대 샤마니즘의 세계관을 상당 부분 그대로 간직하고 있었음을 보여주는 예라 할 수 있다.

그런데 이렇게 멀고 험한 저승길을 가는 동안 가장 흔히 만나는 장애물―알타이 샤만들은 이를 '푸닥(pudak)'이라고 말한다173―이 바로 '산과 강'174이다. 이 가운데 특별히 우리의 관심을 끄는 것은 저승길에 만나는 강들이다. 그 강들이야말

로 조상들의 산에서 흘러내리는 강일 것으로 생각되기 때문이다. 우리의 서사무가 중에 저승길에서 만나는 강에 대해 가장 잘 묘사하고 있는 것은 「바리공주」이다. 중부 지방 판본들을 보면 바리공주가 돌아오는 길에 '저승 가는 배'들의 행렬을 구경하는 다음과 같은 대목이 있다.

> 앞으로는 황천강이요 뒤로는 유사강이오
> 해울 여울 피바다에 줄줄이 떠오는 배에
> ……
> 저기 돌에 얹혀 오는 배는 어떠한 배인고
> 그 배에 오는 망제는 세상에 있을 적에
> 무자귀신과 해산길에 간 망제와
> 지노귀 새남 사십구재 칠재 백제도 못 받고
> 길을 잃고 떠돌아댕기는 배로소이다.[175]

저승길에 만나는 이러한 강은 시베리아의 여러 민족에서도 발견된다. 예를 들어, 죽은 자를 살리기 위해 저승에 간 만주족의 여자 샤만 니샨(尼山)은 두 개의 큰 강을 건넌 뒤에야 비로소 저승의 왕 일문한(Ilmun Han)이 있는 곳에 도착한다.[176] 골디족 역시 저승에 가기 위해서는 큰 강을 건너야 하며, 네네츠족(예니세이강 북부 산림지대의 유라크족)은 나무 조각으로 가득 찬 강과 샤만의 낡은 북 조각으로 가득 찬 강, 그리고 죽은 샤만의 목뼈들이 가로막고 있는 강을 건넌 뒤에 다시 또 하나의 큰 강을 건너야만 한다.[177]

저승길에 등장하는 이러한 강들에 대해서 에벤키족의 '샤만의 강'은 매우 중요한 시사점을 제공한다. 이미 앞에서 본 것처럼, 샤만은 봄의 사냥 의식(이케닙케)이 끝날 무렵 마침내 이 강의 상류에 도착한다. 그런데 이 강은 천상계의 동쪽으로부터 흘러 북쪽의 지하계(얼음 바다)로 흘러가므로[178] 샤만이 도착한 상류의 근원은 천상계의 산이 된다. 따라서 샤만의 강은 천상계의 산에서 지상계를 거쳐 지하계로 흘러드는 일종의 '우주의 강(river of the Universe)'이라고 할 수 있다.[179] 「바리공주」나 「니샨 샤만」의 저승길에 나오는 강들 역시 에벤키족의 샤만의 강과 마찬가

지로 천상계의 산에서 발원하여 지상으로 흐르는 강일 가능성이 높다. 오환족의 적산에 이르는 저승길은 그 험준함만을 언급하고 있어서 그 자세한 과정은 알 수 없지만, 산이 있는 곳에는 으레 강이 함께 있는 법이므로 그들 역시 도중에 적산에서 흘러내리는 강들을 건너야 했을 것이다. 백제와 고구려인들 역시 '조상들의 산'에 가자면 산 넘고 강을 건너야만 했을 것이다.

그렇다면 고대인들은 이처럼 멀고 험한 저승길로 고인을 떠나보내면서 무슨 까닭으로 '춤과 노래로' 배송(拜送)을 했던 것일까? 가창대와 무용대가 길 양편에 늘어서서 완함의 반주에 맞춰 춤과 노래를 하는 것은 단순히 먼 길을 떠나는 주인공의 불안한 마음을 위로하기 위한 것일까? 하지만 상을 당한 처음에는 곡을 하나 정작 고인을 떠나보낼 때는 가무로써 배송하며 '슬퍼하지는 않는다'. 따라서 가무배송을 단순히 슬픔을 덮기 위한 작위(作爲)로 볼 수는 없다. 오히려 가무배송은 각저총 등에 그려진 씨름도와 마찬가지로 무덤 주인공의 혼령이 타계에 가서 즐거움과 기쁨이 넘치는 새로운 삶을 시작하기를 기원하는 의례의 한 절차였을 가능성이 높다. 북방 민족들의 춤과 노래가 기본적으로 봄의 사냥 의식 때 행해지는 샤만의 춤과 노래에서 유래한 것이라는 점을 고려할 때,[180] 죽은 자를 가무배송하는 전통 역시 일종의 주술적 행위로서 수렵 문화와 샤마니즘의 오랜 전통 속에서 자연스럽게 형성된 것으로 판단되기 때문이다.

우리는 이러한 가무배송 풍습의 흔적을 오늘날 무속에 남아 있는 망자를 위한 굿에서 찾아볼 수 있다. 죽음의 부정(不淨)을 정화하고 죽은 혼령의 원혼을 위로한 뒤 타계로 인도하는 무속의 망자굿(사령제死靈祭 또는 진혼 의식鎭魂儀式)에서는 거의 예외 없이 「바리공주」가 구송되는데, 이는 바리공주가 그 먼 저승길을 마다 않고 달려가 '저승 꽃밭'에 있는 '꽃'을 구해 아버지를 살려내는 '재생'의 모티프와 무관해 보이지 않는다. 이러한 망자굿으로는 평양 지방의 다리굿(수왕굿), 함흥 지방의 망묵이굿, 경기도, 황해도 지방의 진오기굿, 전라남도 지방의 씻김굿, 경상도, 강원도 지방의 오구굿, 제주도 지방의 시왕맞이굿 등이 그 대표적인 것들이다.[181]

그런데 이처럼 망자굿에 〈가무배송도〉의 흔적이 남아 있고, 바리공주가 찾아간 저승이 꽃밭으로 묘사되고 있는 점을 고려할 때, 무엇보다도 우리의 관심을 끄는 것은 무용총의 〈가무배송도〉에서 주인공의 시신이 안치되었던 빈소 지붕 위에 장

식된 세 개의 연꽃봉오리와 천상계에 무수히 장식된 연꽃들이다. 이들 연꽃들이야 말로 죽은 이를 저승길로 인도하는 상여에 치장하는 꽃 장식이나 망자굿을 위시한 각종 굿에서 사용되는 연꽃 지화(紙花), 그리고 죽은 자가 돌아간다는 '저승 꽃밭', '서천(西天) 꽃밭(花田)', '꽃동산'182에 핀 생명의 꽃의 원형이라고 할 수 있기 때문이다.

무속학자 조흥윤은 한국의 샤머니즘에 자주 등장하는 이러한 서천 꽃밭과 재생의 관념에 대해서 "꽃은 한국 무(巫)에서 생명의 원천이고 재생의 본향(本鄉)"이라고 말한다.183 매우 적절한 해석이 아닐 수 없다. 안타까운 것은 아직도 많은 이들이 무속에 등장하는 이러한 서천 꽃밭 또는 연꽃 장식을 불교와 관련 지어 해석하는 경향이 있다는 점이다. 고구려 고분의 천상도에 장식된 수련 계통의 연꽃을 불교의 연꽃으로 고집스럽게 간주해온 그동안의 통설은 이러한 편향된 사고의 결과라 할 수 있을 것이다. 그러나 제3장에서 본 것처럼 불교 전래 이전부터 존재하던 고대 동북아의 하늘연꽃 관념을 고려할 때, 그것을 과연 불교로부터 온 것으로 볼 수 있을지는 매우 회의적이다. 오히려 후대에 무속과 불교가 습합되는 과정에서 우리의 무가에 불교적 요소가 삽입된 것과 마찬가지로, 전통적인 무속의 상징체계에 불교적 요소가 포함된 것으로 보는 것이 옳지 않을까. 조흥윤이 지적하듯이, "저승으로서의 꽃밭과 …… 그 꽃에 의한 환생의 관념은 한국 불교에서는 생소한" 것이기 때문이다.184 실제로 그러한 것들은 우리 무속에서 흔히 듣고 보는 것들이며, 저승 꽃밭과 관련된 내용에 불교적 윤색이 가해진 경우에도 그것은 주로 고유명사에만 국한될 뿐 그 구조와 내용은 여전히 전형적인 무속의 형태를 유지하고 있다.185

이와 관련해서 또 하나 주의할 것은 고구려 고분이나 부여 능산리 벽화고분의 연꽃 주위에 장식된 구름 문양이다. 바람 따라 끊임없이 변하는 구름이야말로 광휘의 연꽃과 마찬가지로 죽음의 정적을 넘어 새롭게 약동하는 기운을 나타낸 것이라고 할 수 있기 때문이다. 실제로 고구려 고분의 구름 문양이 주로 천상도에 장식된다는 점, 그리고 지상계에서는 오직 수렵 행위나 씨름도와 같은 주술적 장면에만 시문된다는 것은 이들 구름 문양이 천상계의 부활, 재생의 의미와 긴밀하게 연결되어 있다는 것을 암시한다.

283 아무르 지역의 나선형 장식 문양.(Laufer, Berthold, *The Decorative Art of the Amur Tribes*, Memoirs of the American Museum of Natural History: Volume VII, Part I., The Knickerbocker Press, 1902에서)

284 고구려의 부경에 해당하는 울치족 창고의 류운문 장식.(Levin, M. G. and Potapov, L. P. eds., *The Peoples of Siberia*, Chicago, 1964에서)

따라서 도리에 장식된 류운문은, 앞에서 지적한 것처럼, 단순히 권역 구분이나 경계의 의미를 넘어 또 다른 의미를 함축하고 있을 가능이 높다. 이와 관련해서 나나이족, 울치족(Ulchi), 니브흐족(Nivkh), 네기달족(Negidal), 우데헤족(Udehe) 등 아무르강 하류에 거주하는 소수민족들이 그들의 의복, 장신구 등 각종 생활 용기에 장식하는 나선형 무늬가 류운문과 유사하다는 것은 흥미로운 사실이 아닐 수 없다.283 186 게다가 이 나선형 문양은 곡물을 저장하는 고상식(高床式) 건물187의 도리와 기둥은 물론 지붕의 테두리에까지 장식되는데,284 이는 앞서 덕흥리고분 전실 벽의 도리와 기둥에 류운문이 장식되어 있는 것과 매우 유사하다.242 243

중국에서는 한(漢)나라 이후 거의 자취를 감춘 류운문이 북방 민족이 다시 흥기한 남북조 시대에, 그것도 선비족을 포함한 동북아 국가들에서만 건축물이나 고분의 천정 벽과 향로의 테두리 등에 나타난다는 것은 당시의 류운문이, 기원전 수천 년 전까지 거슬러 올라가는188 이 지역 특유의 나선형이나 물결 문양 등의 영향을 받았을 가능성을 제기한다.

그뿐만 아니라 아무르강 유역은 일찍부터 숙신(肅愼) 또는 읍루(挹婁), 물길(勿

吉), 말갈(靺鞨) 등의 민족이 거주하던 지역이다.[189] 이들 민족은 전통적으로 부여, 고구려, 발해 등과 깊은 관계를 맺고 있던 민족들이다. 따라서 고구려, 백제와 북위에 나타나는 류운문 장식은 이 지역의 전통 문양인 나선형이나 물결 문양과 어떤 형태로든 접촉이 있었다고 말할 수 있다.

아무르강 지역의 샤머니즘을 오랫동안 연구한 러시아의 로파틴(Ivan A. Lopatin)에 의하면, 이러한 나선형 문양은 '부활', '재생'의 상징적 의미를 지니고 있다고 한다.[190] 즉, 나선형 문양은 그들의 혼령이 영원한 삶을 누리기를 비는 마음과 그들이 사냥한 동물과 물고기 들이 끊임없이 '재생'하여 그들의 양식이 끊어지지 않기를 바라는 마음을 나타내는 일종의 부적(符籍)과 같다는 것이다. 그렇게 볼 때, 고구려 고분의 천정 벽과 백제대향로의 테두리에 장식된 류운문은 단순히 권역 구분이나 경계의 의미만을 갖고 있는 것이 아니라 천상계가 갖는 부활, 재생의 의미를 한층 더 강조하기 위한 상징적 기능을 갖고 있었던 것이 틀림없다.

이처럼 고구려 고분과 백제대향로의 많은 상징체계는 그 어느 하나도 이 땅에 살았던 고대인들의 세계관과 타계관, 혼령관 등을 바탕으로 하지 않은 것이 없다. 현재로서는 그 모든 의미를 낱낱이 다 헤아릴 수 없지만, 이렇게나마 고대인들의 정신세계에 한 걸음 더 다가갈 수 있다는 것은 여간 다행이 아니다. 그것이야말로 우리가 돌아가야 할 근원적인 그 무엇, 본향과 같은 것이기 때문이다.

제7장 백제의 신궁과
두 계통의 왕권 신화

성왕은 왜 백제대향로를 제작했는가

제5장에서 본 것처럼, 백제대향로는 6세기 전반기, 좀 더 정확히 말하면 520년대 후반에서 530년대 전반기 사이에 제작되었거나, 또는 최소한 제작에 착수되었다고 할 수 있다. 이 시기는 백제의 성왕이 재위(523~554)하던 시기다. 따라서 백제대향로가 성왕의 주도로 제작되었다는 것은 의심할 여지가 없다. 그렇다면 성왕은 왜 이 향로를 제작했을까? 그리고 그 동기와 배경은 무엇일까?

잘 알려진 대로 성왕은 무령왕의 아들이다. 그는 백제인들이 '성왕(聖王)'으로 일컬을 만큼 총명하고 백성을 사랑한 왕이었다. 비록 밖으로는 고구려의 남하 정책에 밀려 수세에 처해 있었지만 그의 재위 시대는 그 어느 때보다도 활발한 국제 교류가 돋보이는 시대였으며, 문화적으로 활짝 개화한 시기였다. 이러한 사실은 그의 재위 동안 있었던 일들을 보면 곧 알 수 있다. 인도에 보낸 겸익(謙益)이 526년에 많은 경전을 갖고 뱃길로 돌아왔으며, 541년에는 중국의 양(梁)나라로부터 모시박사(毛詩博士, 유학자) 등의 학자와 의장(醫匠), 공장(工匠), 화사(畵師) 등의 장인들을 청하여 문화의 진흥에 힘썼다. 또 해외로도 활발히 진출하여 538년에는 왜에 불교를 전해주었으며, 543년에는 동남아시아 부남국의 보물을 가져다 가야와 왜에 나누어주었다.[285] 또 545년에는 구레(吳)의 보물을 가야와 왜에 나누어주었으며, 554년에는 중앙아시아에서 나는 질이 좋은 카펫 탑등(氍毹)을 왜에 보내기도 했다.

이처럼 주변국에 빈번하게 신문물(新文物)을 제공한 것을 두고 일본의 이노우에 히데오(井上秀雄)는 급박한 국제 정세의 변화에 대처하고 주변국에 도움을 청하기 위한 외교정책의 일환이었다고 말한다.[1] 그러나 주변국에 대한 이러한 신문물의 제공은 위기에 대한 대비책의 소

285 무령왕릉에서 대량으로 출토된 구슬들. 일부 유리구슬에 대한 성분조사를 한 결과 인도, 동남아시아계의 소다 - 석회유리계로 나타났다.

산이라기보다는 무령왕 이후 신장된 백제의 국력과 활발한 해외 활동의 결과로 보는 것이 옳을 것이다. 그렇게 보는 이유는 당시 왜와 밀접한 관계를 갖고 있던 가야의 국력이 기울어지던 시기임을 고려할 때, 백제가 가야 대신 왜에 신문물을 제공하기 시작했을 가능성을 의미하기 때문이다. 말하자면 그만큼 왜에 대한 백제의 영향력이 커졌다는 것을 의미한다. 뒤집어서 말하면 왜가 대외 문물의 수입을 그만큼 백제에 의존했다는 것을 뜻한다. 또한 이노우에 히데오의 주장은 백제의 국력 신장과 대외적 활동을 올바로 평가하기보다는 백제와 왜의 역학 관계를 왜곡함으로써 다분히 그들의 입지를 높이려는 정치적 의도가 있는 것으로 생각된다.

백제대향로는 야심적인 스케일이나 상징체계로 볼 때, 말할 것 없이 국가적인 역량을 집중시킨 유물이라고 할 수 있다. 따라서 백제대향로의 제작은 국가적 대사와 관련이 있을 가능성이 크다. 그러나 『삼국사기』「백제본기」에는 백제대향로의 제작과 관련된 어떠한 단서도 없다. 그뿐만 아니라 백제대향로가 제작된 시기에 향로의 제작을 추정할 만한 기사도 보이지 않는다.

그런데 530년대 후반기에 들어 「백제본기」에는 매우 중요한 사건이 하나 기록되어 있다. 538년에 성왕이 왕도를 웅진(공주)에서 사비(부여)로 천도한 사건이 바로 그것이다. 이때 성왕은 국호마저 백제에서 '부여(扶餘 또는 南扶餘)'로 바꾼 것으로 전해지는데, 한 나라의 천도가 하루아침에 이루어질 수 있는 것이 아니고 보면, 그 훨씬 이전부터 천도 준비가 있었던 것이 틀림없다.

이와 관련하여 주목할 것은 『일본서기』 계체천황 23년(529)에 백제를 '부여(扶餘, 곧 扶餘)'라고 부르고 있는 점이다. 고대에는 천도 전에 국호를 먼저 제정하는 것이 보통이므로, 이것은 백제가 529년 당시에 이미 국호를 바꾸고 사비 천도 준비를 시작했다는 것을 뜻한다. 따라서 성왕의 사비 천도 계획은 529년 이전에 이미 착수된 것이 분명하다. 그리고 이 시기는 정확히 백제대향로의 제작 시기와 겹친다. 따라서 우리는 사비 천도가 이루어지던 시기에 백제대향로가 제작되었다는 잠정적인 결론을 내려도 좋을 듯하다.

그리고 국호에 대해서도 『삼국사기』에는 '남부여(南夫餘, 곧 南扶餘)'라고 되어 있는데, 『일본서기』에는 단순히 '부여(扶餘)'라고만 되어 있어 약간의 차이를 보이

고 있다.[2] 그런데 만주의 부여가 494년에 끊어졌다는 사실을 생각하면 과연 성왕이 '남'부여란 국호를 사용했을지는 의문이다. '남'에 대한 '북'의 대응 항이 없기 때문이다.[3] 따라서 남부여의 '남(南)'은 만주의 북부여(北扶餘), 동부여(東扶餘) 등과 구별하기 위해 사서를 편찬한 이들이 덧붙인 접사일 가능성이 크다.

그렇다면 성왕은 왜 사비 천도를 준비하던 시기에 백제대향로를 제작한 것일까? 그리고 사비 천도와 백제대향로의 제작 사이에는 어떤 관계가 있는 것일까?

사비 천도와 새 국호 '부여'

고구려는 일찍이 주몽이 졸본성에서 건국한 이래 꾸준히 주변국을 흡수하였다. 그와 함께 자신들이 부여를 계승한 국가라는 정통성을 확립하려고 힘썼다. 그 대표적인 예가 부여의 '동명 신화'를 토대로 한 '주몽 신화'의 유포다. 주몽 신화는 주몽이 알에서 태어났다는 점을 제외하면, 동명이 이전에 살던 곳을 떠나 남쪽으로 도망친 사건이나 병사들이 쫓아올 때 물고기와 자라가 다리를 놓아주어 무사히 강을 건넌 후 국가를 세운 점 등 전반적으로 동명 신화와 구조가 같다. 이는 고구려가 부여의 계승자라는 뚜렷한 의식이 있었음을 말해준다. 본래 부여는 예맥족 중 가장 이른 시기인, 기원전 5세기에서 기원전 3세기 사이에 송화강 상류 지역에 국가의 기틀을 정했던 나라로 해모수와 동명왕으로 상징되는 범부여계 건국신화의 원형을 갖고 있는 나라다. 그러나 고구려와 흥안령산맥에서 남하한 선비족 등 주변 국가들에 시달리면서 국운이 쇠하였고 더 이상 나라를 보전할 수 없게 되자 마침내 494년에 고구려에 투항하였다. 이렇게 해서 예맥계의 모국이라고 할 수 있는 부여는 만주에서 사라지고, 그 부여를 흡수한 고구려가 예맥계의 중심 국가로 떠오르게 되었다. 이미 광개토왕 때 그 국세가 크게 신장되어 북조, 남조와 함께 동아시아의 가마솥(鼎)의 한 축을 이루었던 고구려로서는 이 사건으로 범부여계의 계승자라는 확고한 위치를 다지게 된다.

부여의 계승자라는 정통성을 놓고 오랫동안 고구려와 경쟁 관계에 있던 백제로서는 만주의 이러한 형세 변화에 몹시 당황했던 것으로 보인다. 근초고왕(346~375

재위) 때는 황해도 지방까지 북상하여 고구려를 압박했던 백제였지만, 475년에 고구려에게 한성을 함락당하는 위기 상황에서 다시 고구려가 부여의 잔여 세력마저 흡수해버린 이 사건은 백제 왕실의 권위와 정통성에 커다란 위협이 되기에 충분했을 것이다.

더욱이 만주의 부여가 고구려에 투항한 시기는 한성이 함락된 후 위기 상황에 처해 있던 백제가 일본에 가 있던 곤지왕의 아들 동성왕(東城王, 479~501 ㅓ361재위)을 불러들여 겨우 국가의 기틀을 정비하던 바로 그때였다. 고구려에 앞서 이미 온조왕대에 동명왕을 시조로 모시고 부여의 계승자를 자처했던 백제였지만, 당시로서는 만주에서의 이러한 변화에 아무런 대응도 할 수 없었다. 실제로 동성왕으로서는 그보다는 우선 왕실과 나라를 안정시키는 것이 급선무였다. 이를 위해서 그는 먼저 전라도 남부 지역에 군사를 파병하여 이 지역을 실질적으로 지배하도록 하는 한편 가야의 내정(內政)에도 관여하였다. 이러한 그의 노력은 무령왕과 성왕대에 이르러 보다 적극적인 형태로 나타나 안으로는 가야의 서부 지역까지 영토를 확장했으며, 밖으로는 일본의 구마모토(熊本)와 아스카(飛鳥) 지역에서 시야를 넓혀 멀리 중국 동부 해안 지방과 동남아시아의 일부 지역까지 담로(擔魯)를 설치하는 등 해양 국가로서의 백제의 면모를 일신하였다.

이렇게 국가의 기틀이 정비되고 국력이 점차 신장되자 백제의 지배층은 고구려를 효과적으로 방어하고 대외적으로 뻗어나가기에는 지정학적으로 웅진이 비좁게 느꼈을 것이다. 우리는 웅진이 외성인 나성을 쌓기에 부적당한 조건을 갖고 있는 점이라든가, 곰나루의 범람으로 주민들이 피해를 입은 사실 등을 통해서 이러한 사실을 추정해볼 수 있다. 게다가 남부 지방에 새로 영입된 지역들을 효과적으로 관리하고 해상으로 보다 쉽게 진출하기 위해서는 큰 강을 낀 보다 넓은 지역이 필요했을 것이다. 이 점에서 사비는 주변에 넓은 평야가 있으며, 비교적 큰 배가 드나들 수 있는 백마강을 끼고 있어 웅진보다는 방어나 대외 교역에 훨씬 더 유리한 위치에 있었다.

이와 관련해서 주목할 것은 사비 지역에서 발굴된 고고학적 유물들이다. 그중에서도 우리의 관심을 끄는 것은 부여 정동리요지(井洞里窯址) A지구에서 공주 송산리 6호분과 무령왕릉의 축조에 사용된 벽돌과 동일한 벽돌들이 출토된 점[4]과

부소산성의 동문지(東門址) 부근에서 '대통(大通)'이란 글자가 새겨진 명문 기와[286]가 발굴된 사실[5]이다. 이 가운데 특히 후자의 '대통' 명문이 새겨진 기와는 웅진의 대통사(大通寺)에 사용하기 위해 만든 기와로『삼국유사』「원종흥법(原宗興法)」조에는 "또 대통 원년(丁未)에 양나라 무제를 위해 웅천주(웅진)에 절을 창건하고 그 이름을 대통사라 하였다"[6]라고 되어 있다. 대통 연간은 527년에서 528년이므로, 대통 명문이 새겨진 기와 역시 그 무

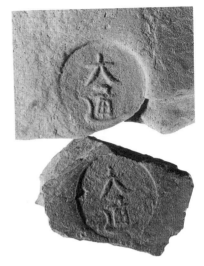

286 무부소산성에서 출토된 '대통(大通)' 명문 기와.

렵에 만들어졌음을 알 수 있다. 대통사 건축용으로 제작된 기와가 부소산성의 축성에까지 사용되었다는 것은 527년 당시 이미 사비 천도를 위한 준비가 진행 중이었으며, 물자가 부족하자 대통사 건축용 기와까지 차출했다는 것을 뜻한다. 이는 529년 당시 이미 국호가 '부여'로 바뀐 사실과 일치한다.

사비 천도의 움직임은 이미 동성왕의 활동에서도 어느 정도 관측된다.[7] 동성왕은 사비 지역으로 무려 세 번에 걸쳐 사냥을 나갔는데, 이것은 그의 수렵이 단순히 사냥을 목적으로 한 것이 아니라 천도를 위한 선지(選地) 작업과 같은 중요한 사실과 관련되어 있었을 가능성이 높다. 따라서 성왕의 사비 천도는 결코 성왕 개인의 결단에 의한 것이 아니라 웅진 시대 내내 선왕들에 의해서 면밀하게 준비되어온 결과로 보는 것이 옳을 것이다.

오랜 준비 끝에 이루어진 사비로의 천도는 실제로 백제 왕실의 권위를 높이고 세력을 확장하는 데 크게 기여했던 것으로 보인다. 성왕이 사비 천도 후 관제와 행정 체계를 새로 정비한 사실이 이를 말해준다. 성왕은 관료의 등급을 16관등으로 나누고 행정 부서를 22부로 세분하였으며, 왕도에는 5부제(五部制)를, 지방에는 5방·군·성제(五方郡城制)를 실시하였다. 이 가운데 5부제와 5방·군·성제는 초기

의 5부체제를 사비 천도를 계기로 왕도와 지방으로 나누어 정비한 것으로, 왕도는 상부(上部), 전부(前部), 중부(中部), 하부(下部), 후부(後部)로 나누고,8 지방은 전국을 중방(中方), 동방(東方), 남방(南方), 서방(西方), 북방(北方)으로 나눈 뒤 다시 그 밑에 군(郡)과 성(城, 중국의 현縣에 해당)을 두었다.

이와 같이 관제와 행정 체계를 정비하고 국호를 '부여'로 변경한 데서 만주 부여의 정통성을 계승하고자 한 성왕의 국가 경영의 방향을 읽을 수 있다. 그리고 이러한 일련의 정치적 개혁은 당연히 그에 상응하는 정신적, 사상적 정비를 수반했을 것이다. 따라서 사비 천도를 앞두고 백제대향로와 같은 중요한 유물이 제작되었다는 것은 이 유물이 사비 천도 계획의 일환으로 제작되었을 가능성을 시사한다.

그렇다면 성왕은 왜 백제대향로를 제작하였으며, 거기에 무엇을 담고자 했을까?

우선, 국호를 '부여'로 변경했다는 것은 그에 따른 종묘와 제사 체계의 정비를 수반했다는 것을 의미한다. 비록 명목상의 부여이기는 하지만, 만주 부여의 정통성을 계승한다고 한 이상 그를 위한 모종의 정비가 있었을 것이기 때문이다.9 이러한 변화는 무엇보다도 조상신들과 전통 신앙의 대상들을 모신 '신궁'10을 중심으로 일어났을 것이다. 그동안 백제 왕실에서 모셔오던 신령들만이 아니라 만주 부여의 왕실에서 모시던 신령들도 함께 모시는 것이 필요했을 것이다.

백제대향로라는 새로운 제기가 만들어진 것은 이와 같은 시대적 상황의 변화와 요구에 따른 것이라고 할 수 있다. 그리고 이 과정에서 새로운 제사 체계의 내용이 향로에 반영되었을 것이다. 물론 지금으로서는 백제대향로의 어느 부분이 만주 부여의 신령체계와 관련된 것이지 구분할 도리가 없다. 다만, 산악도를 천상계에 두는 북방계의 우주 구조나, 산악도에 장식된 신령들 중에 일부가 반영되지 않았을까 추측해볼 따름이다.

둘째, 사비 천도는 곧 제2의 건국을 의미한다는 점에서 그에 걸맞은 신화 체계를 담고자 했으리라는 점이다. 왕도를 옮기고 국호를 변경한다는 것은 국가를 새로 세우는 작업에 버금간다. 따라서 그에 상응하는 새로운 세계관, 우주관과 천하관을 천명했을 가능성이 높다. 또 천도와 그에 따른 새 왕도의 건설에 대한 백성들의 불만을 무마할 수 있는 명분도 필요했을 것이다. 백제대향로의 5부체제를 상징

하는 봉황을 중심으로 한 5악사와 기러기라든지, 산악도의 수렵도 등은 이러한 배경에서 구성되었을 것으로 생각된다.

셋째, 사비 천도와 함께 발생할지도 모르는 토착민들의 동요와 혼란을 막기 위해 토착민들의 신화 체계를 그들의 제사 체계에 수용했으리라는 점이다. 북방 유이민 정권인 백제 왕실의 입장에서 볼 때, 남부 지역으로의 천도는 무엇보다도 토착민들에 대한 교화와 사회적 통합을 필요로 하기 때문이다. 『주서』「백제전」 등에서 보듯이, 지배층의 왕에 대한 호칭 '어라하(於羅瑕)'와 백성들의 왕에 대한 호칭 '큰 긔즈(鞬吉之)'¹¹ 사이에 차이가 있다는 것은 이러한 통합 정책이 더욱 절실히 요구된다고 할 것이다. 따라서 북방계의 신화 체계를 일방적으로 강요하기보다는 토착민들의 신화 체계를 어느 정도 수용하여 종합하는 태도를 보였을 가능성이 높다. 북방계 산악도에 대비되는 노신의 연화대 장식과 좌대격의 용 장식이 바로 그러한 예에 속한다고 할 수 있다.

물론 백제대향로의 상징체계들이 모두 이러한 구도에 따른 것인지는 단언할 수 없다. 그러나 적어도 성왕은 사비 천도와 새로운 국호 '부여'의 선포에 손색이 없는 왕권 신화를 중심으로 백제대향로를 제작토록 했을 것이다. 그만큼 사비 천도가 갖는 의미가 크기 때문이다.

그렇다면 이렇게 왕도의 천도와 맞물려 제작된 백제대향로는 어디에 봉안되었을까? 백제대향로의 우주적 구성이나 거기에 등장하는 조상신들과 각종 신령들로 미루어 가장 유력한 사용 장소는 백제 왕실의 신들을 모신 신궁이었다고 할 수 있다.

백제의 건방지신

백제에 신궁이 있었다는 사실은 『일본서기』 흠명(欽明)천황 16년(555) 2월조의 기사에 나와 있다. 성왕의 아들인 창왕(554~598 재위)이 그의 동생 혜(惠)를 왜¹²의 조정에 보내 성왕의 죽음을 알리는 과정에서, 왜의 소가(蘇我) 대신이 성왕의 죽음을 탄식하며 백제의 '건방지신(建邦之神)'에 대해서 이야기하는 부분이 그것이다.

(흠명천황) 16년 춘2월, 백제의 왕자 여창(餘昌)이 왕자 혜를 보내, "성명왕(聖明王)이 적에게 살해되었다"라고 알리었다(15년에 신라에게 죽임을 당하였다. 고로 지금 알리었다). 천황이 듣고 몹시 슬퍼하였다. 곧 사자를 보내 나루에서 마중하여 위문하였다. ……

잠시 후에 소가신(蘇我臣)이 물었다.

"성왕은 천도지리에 통달하여 이름이 사방에 널리 알려졌습니다. …… 어찌 뜻밖에 서거하여 흘러간 물과 같이 돌아오시지 않고 무덤에서 쉬리라고 생각이나 했겠습니까. 어찌 아픈 것이 이렇게 심하고 슬픔이 이렇듯 간절합니까. 무릇 마음이 있는 자 그 누가 애도하지 않겠습니까. 혹 어떤 죄라도 있어 이런 화를 불렀습니까? 이제 또 어떤 묘책을 써 국가를 안정시킬 것입니까?"

혜가 대답하였다.

"신, 천성이 우매하여 대계를 알지 못합니다. 하물며 화복이 말미암은 곳과 국가의 존망에 대해서 어찌 알겠습니까."

소가경(卿)이 말하였다.

"옛날 웅략천황 때 그대의 나라가 고구려에 공박당하여 누란의 위기에 처한 적이 있었습니다. 그때 천황이 신기들의 우두머리(神祇伯)에게 명하여 계책을 물어보게 했습니다. 그랬더니 신기들이 신의 말을 빌려 말하기를, '(백제의) 건방지신을 청하여, 가서 망국의 위기에 처한 왕을 구하면 반드시 나라가 바로 서고 백성 또한 편안할 것이다'고 하였습니다. 이에 건방지신을 청하여, 가서 백제를 구하였습니다. 이렇게 하여 나라의 사직이 안녕을 얻었던 것입니다. 원래 건방지신이란 하늘과 땅이 나뉠 때, 초목도 말을 하던 그런 시절에 하늘에서 내려와 나라를 세운 신입니다. 요즈음 들으니 그대 나라에서는 건방지신을 방치해두고 제사하지 않는다고 하는데, 지금이야말로 지난 죄를 뉘우치고 신궁을 수리해 신령들을 모시어 제사 지내면 나라가 번성할 것입니다. 그대는 부디 이것을 잊지 마시기 바랍니다."[13]

여기서 소가경이 말하고 있는 것은 다음의 두 가지로 요약된다. 하나는 475년 한성이 고구려군에게 함락당하고 개로왕(蓋鹵王, 455~475 재위)이 사로잡혀 죽임을 당하면서 국가가 위기에 처했을 때 건방지신을 청해 망국의 위기를 구했다는 것

이고, 다른 하나는 요즈음 건방지신을 방치해두고 모시지 않는다는데, 지금이라도 늦지 않았으니 신궁을 수리하여 신령들을 모시고 제사를 지내면 위기를 극복하고 나라가 다시 번성하리라는 것이다.

첫 번째 내용부터 살펴보자. 475년 고구려군의 침입을 받아 한성이 함락당하고 개로왕마저 사로잡혀 죽임을 당하면서 백제는 건국 이래 최대의 위기를 맞는다. 백제는 황급히 왕도를 웅진으로 옮겨 전열을 정비했는데, 위의 인용문에 의하면 그때 건방지신을 청하여 망국의 위기에 처한 왕을 구하고 나라와 백성을 구했다고 한다.14 여기서 우리는 백제가 웅진 시대 또는 그 이전부터 건방지신을 모시고 있었다는 사실을 알 수 있다. 그런데 주의할 것은 건방지신은 최초의 조상을 의미하는 '시조'와는 구별된다는 점이다. 시조가 단순히 최초의 조상을 의미하는 데 반해서 '건방지신'은, '신(神)'자가 붙어 있는 데서도 알 수 있듯이, 건국신으로서 국가의 최고 신격에 해당한다. 따라서 건방지신은 시조 사당이 아닌 신궁에 모셔지는 것이 보통이다. 왜냐하면 신궁이야말로 왕실에서 모시는 조상신들과 각종 신령들을 모시는 일종의 '신들의 집'이기 때문이다.

백제는 온조왕 때 이미 동명사당을 짓고 시조로 모시기 시작해서 전지왕(腆支王, 405~420 재위) 때까지 왕들이 즉위한 이듬해에 동명사당을 찾아 배알한 사실이 『삼국사기』「백제본기」에 나와 있다.15 다만, 전지왕 이후로는 시조묘에 대한 기록이 없는데, 위의 『일본서기』의 기록으로 보아 아마도 이때 신궁을 세우고 이곳에 조상신들과 각종 신령들을 모시게 되면서 따로 시조 사당을 찾을 필요가 없어진 데 따른 것이 아닌가 생각된다.

삼국 시대 신궁의 예로는 신라의 신궁이 잘 알려져 있다. 『삼국사기』「신라본기」에는 신궁과 관련된 기사가 자주 나와 같은 시기의 백제나 고구려의 신궁(國社)을 이해하는 데 도움이 된다. 『삼국사기』「신라본기」에 의하면, 제21대 왕인 소지마립간 9년(487)에 시조 탄강지인 내을(奈乙)에 신궁을 지었으며, 17년(495)에는 왕이 직접 신궁에 제사를 지낸 것으로 되어 있다.16 시조 사당이 있음에도 불구하고 이처럼 별도의 신궁을 세우게 된 배경에 대해서는 아직까지 자세하게 알려진 것이 없다. 그러나 신궁이 세워지면서 이듬해에 시조 사당을 찾아 즉위 사실을 고하던 관습이 신궁을 중심으로 바뀐다는 점을 고려할 때, 무엇보다도 김씨 왕조의 등장

과 함께 신라 왕실의 제사 체계를 정리할 필요가 있었기 때문으로 추정된다.[17]

다만, 왕권과 제사권이 분리되어 있던 신라의 사정으로 미루어 신궁 제사는 왕비를 중심으로 한 모권 집단에서 주관했을 것으로 생각된다.[18] 그리고 최근에 발굴된 김대문의 『화랑세기(花郞世記)』에 드러나고 있는 것처럼 신라의 화랑 집단 역시 이 신궁 제사와 깊은 관련이 있었던 것으로 보인다.[19]

백제의 경우 한성백제 시절에 신궁을 모셨다는 기록이 없는 것으로 보아, 웅진으로 내려온 뒤 신궁을 짓고 모시지 않았을까 생각된다. "이에 건방지신을 청하여, 가서 백제를 구하였습니다"라는 소가경의 말이 이를 뒷받침한다. 그렇다면 이때 백제의 신궁에 모셔진 건방지신은 누구였을까? 한마디로 동명 이외의 다른 사람은 생각할 수가 없다. 백제의 왕들이 동명을 시조로 모셔왔을 뿐 아니라 사비 시대의 국호마저 부여로 변경한 상황에서 백제와 부여를 아우르는 건방지신의 신격으로 동명에 견줄 만한 이가 없기 때문이다. 그와 함께 신궁에는 백제대향로의 특성상 표현할 수 없었던 천상도의 신령들, 이를테면 일월성신 등의 신령들도 함께 모셔졌을 것이다. 무릇 한 나라의 제사 체계의 정점에 있는 신궁이라면 당연히 우주의 각종 신령들을 모시고 있었을 것이기 때문이다.

이와 같은 전후 사정을 고려할 때, 부여 능산리 유적지에서 발굴된 백제대향로는 그 제작 시기로 보나, 향로 본체에 시문된 신령체계로 보나 사비 천도와 함께 사비에 세워질 신궁에 배향할 목적으로 제작된 것이 분명하다고 할 수 있다.

물론 이러한 신궁은 백제와 신라에만 있었던 것은 아니다. 고구려, 왜에도 있었다. 고구려에서는 고국양왕이 391년에 '국사'를 재건[20]한 바 있으며, 이는 『양서(梁書)』「고구려전」에 있는 "거주지 왼쪽에 큰 사당을 짓고 귀신을 제사하였으며, 또 하늘의 별들과 사직(社稷)을 섬겼다(於所居之左 立大屋 祭鬼神 又祀零星社稷)"라는 기록과 일치한다.[21] 따라서 고구려에는 국사 형태의 신궁이 있었음을 알 수 있다. 일본의 경우는 태양신 아마테라스 오미카미(天照大神)를 주신으로 모신 이세신궁(伊勢神宮)이 잘 알려져 있다.

다음으로, 소가경이 말한 두 번째 내용은 성왕 말기 백제인들의 신궁에 대한 태도를 전해주고 있다는 점에서 중요한 의미를 지니고 있다. 위의 소가경의 말에는 당시 백제인들이 '건방지신에 대한 제사를 지내지 않고 있다는 것'과 '신궁이 수리

를 해야 할 정도로 방치되어 있는 것'이 구체적으로 언급되어 있다. 이는 사실상 신궁에서 건방지신을 위시한 조상신들과 신령들에 대한 제사가 중단되었다는 것을 가리킨다. 아울러 소가경은 건방지신에 대한 제사를 소홀히 한 것이 결과적으로 관산성 패전을 초래했다는 내용의 경고를 하고 있다. 성왕은 554년 바로 이 관산성 전투에서 전사하였다.

그러므로 관산성 전투 이전에 이미 백제의 제사 체계에 일대 변화가 있었다는 것을 알 수 있다. 말하자면 왕실의 조상신들과 각종 신령들을 모시던 신궁을 버려 둘 정도로 그 무렵 백제의 제사 체계에 커다란 변화가 있었다는 것이다. 그렇다면 신궁을 대체할 정도의 제사 체계란 무엇일까?

그 전에 먼저 능산리 유적지를 살펴보자.

신궁에서 신궁사로

능산리 유적지와 관련해서 주목할 것은 그 구조가 백제의 여느 사찰터와 전혀 다르다는 점이다.[22] 〈도 287〉을 보면 이 유적지는 얼핏 1탑 1금당 1강당식의 가람 배치 형식을 취하고 있는 것처럼 보인다. 그러나 동서 회랑의 북단에 부속 건물이 있는 점, 남쪽 회랑이 동서 회랑이 시작되는 곳을 지나 양쪽의 배수로에까지 연장되어 있는 점, 그리고 사찰의 대문격인 남문(南門)이 없고 수레가 왕래했을 것으로 보이는 나무다리와 돌다리가 있는 점 등 모두 백제의 다른 사찰에서는 볼 수 없는 것들이다. 또 중문(中門) 앞에 있는 연못터에서는 이곳이 제사터임을 암시하

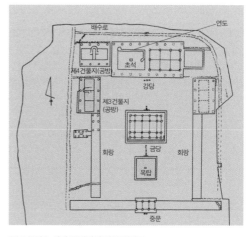

287 부여 능산리 유적지의 건물 배치도.

는 '천(天)', '봉천(奉天)' 등의 글자가 새겨진 목간(木簡)들이 나와 이곳이 단순한 사찰터가 아닐 가능성을 말해준다.[23] 그런가 하면 강당 자리로 생각되는 곳에는 강당 대신 동실(東室)과 서실(西室)의 두 본체가 있고 그 주위에 회랑(回廊)이 둘러쳐져 있는데, 이 역시 백제 사찰의 강당 양식으로는 전례가 없는 것이다.[24]

강당 자리의 이러한 독특한 양식은 능산리 유적지의 성격을 파악하는 데 매우 중요한 의미를 지니므로 좀 더 자세히 살펴보자. 강당 자리의 두 본체 중 먼저 서실을 보면, 동서 14.3m, 남북 9.7m의 규모로 되어 있다. 특이한 것은 북쪽과 동쪽의 안벽에 너비 40~50cm, 깊이 45~50cm의 연도(煙道)가 있고[25] 동벽의 중간에 아궁이가 있어 이곳에서 불을 피우면 연기가 연도를 통해 북벽의 서쪽 끝에 있는 굴뚝 하부 시설로 배출되도록 되어 있다는 점이다. 그런데 정작 놀라운 것은 강당 자리의 본체 내부에 설치된 이 같은 연도 시설이 고구려의 국사 터로 추정되는 집안의 동대자(東臺子) 유적[26]에서 발견된 연도 시설과 동일하다는 사실이다.[27] 〈도 288〉의 동대자 건물지를 보면, 제1건물지 둘레에 회랑이 있었음을 보여주는 초석들이 있고 제1건물지 안에는 동벽 중간부터 북벽에 걸쳐 연도가 있다. 이 연도는 다시 북벽 뒤쪽에 있는 굴뚝 하부 시설과 연결되어 있는데, 전체적으로 능산리 유적지 강당 자리의 서실 구조와 똑같다. 그뿐만 아니라 동대자 유적의 제1건물지 중앙에는 길이 0.8m, 너비 0.6m의 초석이 놓여 있는데, 능산리 유적지 강당 자리의 서실 중앙에도 한 변의 길이가 1.05m 정도 되는 초석이 놓여 있다. 따라서 양자의 구조가 정확히 일치함을 알 수 있다. 두 유적은 이 같은 구조상의 일치점 외에도, 모두 도성 밖 동쪽에 위치해 있는 공통점을 갖고 있는데 이는 두 유적의 기능이 기본적으로 같았다는 것을 암시한다.

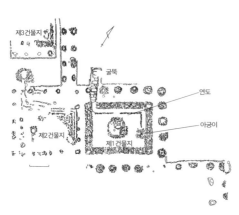

288 고구려의 국사로 추정되는 집안 동대자 유적. 능산리 사찰터의 강당 왼쪽 방의 구조와 매우 비슷하다. 가옥의 위쪽으로 연도가 보인다.(吉林省博物館,「吉林集安高句麗建築遺址的淸理」,『考古』1961年 1期에서)

289 고대의 고상식 가옥들. 왼쪽은 덕흥리고분의 부경. 오른쪽은 마선구 1호분의 부경으로 아래에 베틀이 그려져 있다.

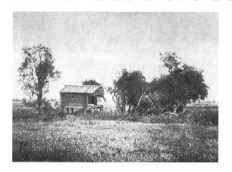

290 시베리아 한티족의 신궁.(Kodolanyi Jr., J., "Khanty Sheds for Sacrificial Objects"에서)

한편 서실과 220cm의 통로를 사이에 두고 떨어져 있는 동실은 동서 15.75m, 남북 9.7m의 규모로 서실보다 동서 길이가 약간 더 길다. 내부는 초석이 없는 통간으로 되어 있는데,28 이 역시 백제 사찰의 구조물로는 유례가 없는 것이다. 이러한 통간 구조는 일반적으로 고상식 가옥에서 흔히 볼 수 있는 양식으로 동실터에 고상식 가옥 형태의 건축물이 있었을 가능성을 시사한다. 고대 동북아의 고상식 가옥으로는 고구려의 부경(桴京, 창고)289과 고대 일본의 신궁 등이 잘 알려져 있는데, 사찰터의 강당 자리에 창고나 신전이 있다는 것은 이치에 맞지 않는다. 따라서 이 고상식 가옥터는 사찰의 구조물이 있던 곳이 아니라 사비시절 백제의 신궁이 있던 건물지로 생각된다.

고상식 가옥 하면 일반적으로 강가나 저습지에 지어지는 남방식 건축물로 생각하는 경향이 있지만, 북유럽에서 서시베리아에 이르는 유라시아 지역, 그리고 동시베리아의 아무르 지역의 북방 민족들의 신전과 창고를 보면 하나같이 고상식 가옥 형태로 되어 있다.290 29 지금까지 알려진 집안의 동대자 유적만으로는 고구

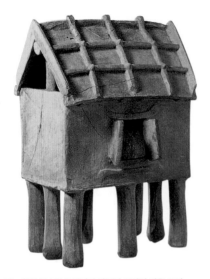

려의 국사(신궁)에도 이러한 고상식 가옥이 있었는지 단언할 수 없지만, 동대자 유적의 일부 건물지의 구조가 능산리 유적지의 건물터 구조와 일치한다는 점을 감안하면 고구려의 국사에도 이와 같은 고상식 가옥이 있었을 가능성이 높다.

신라와 가야 지역에서 고상식 가옥형태의 토기가 여러 점 발굴되고 있는 점291 역시 당시 한반도 남부 지역에서 고상식 가옥이 신궁이나 창고 등으로 널리 사용되었음을 뒷받침한다.

291 창원 다호리 유적에서 발굴된 고상식 가옥 토기.

따라서 이상의 사실들을 종합할 때, 능산리 유적지의 독특한 구조는 본래 신궁이 있던 이곳을 위덕왕 때 불사(佛事)를 겸한 '신궁사(神宮寺)'30로 개편하면서 그와 같은 복합 구조를 갖게 된 것이라고 결론 내릴 수 있다. 여기서 우리는 비로소 능산리 유적지가 갖고 있는 독특한 구조의 비밀, 즉 금당과 목탑이 있는 사찰이면서 동시에 전통 신앙의 대상과 고상식 가옥이 있는, 따라서 사찰 양식만으로는 설명할 수 없는 구조를 갖고 있는 이유를 이해할 수 있다. 말하자면 능산리 유적지는 처음부터 사찰이 있던 곳이 아니라 본래 사비의 신궁이 있던 곳으로, 후대에 이곳에 불교식 목탑과 금당이 들어선 것이라고 할 수 있다. 목탑지에서 발굴된 사리감의 '창왕 13년(567)'의 명문 역시 이를 뒷받침한다. 왜냐하면 사비에 신궁이 세워진 것은 천도 전후가 확실하므로 이곳에 금당과 목탑이 세워진 것은 그로부터 다시 30년 정도가 경과한 뒤라고 할 수 있기 때문이다.

이러한 사정은 강당 자리의 신궁 건물지와 그 양쪽의 동서 건물지, 회랑 건물지 등의 기단 구조가 잡석과 기와를 쌓아서 조성하고 있는 데 반해서 목탑과 강당지의 기단 구조가 장대석(長臺石)을 이용하고 있는 사실에서도 드러난다.31 신궁의 건물지들의 기단 구조와 목탑 – 금당지의 기단 구조가 이렇게 다르다는 것은 건

축양식이나 시기에 있어서 양자 간에 뚜렷한 차이가 있다는 것을 의미하기 때문이다.

이와 관련해서 『일본서기』 흠명기 16년(555) 8월조에는 여창(위덕왕)이 출가해 불제자(佛弟子)가 되고자 했던 다음과 같은 이야기가 전한다.

8월, 백제의 여창은 신하들에게 말하였다.

"나는 지금 부왕을 위해 출가를 하여 수도하려고 합니다."

모든 신하와 백성이 말하였다.

"지금 군왕이 출가하여 수도를 하겠다는 것은 선왕의 가르침을 받드는 것이 아닙니다. 애석하게도 전날 신중하지 못해 큰 화를 부른 것이 누구의 잘못입니까. 무릇 고구려와 신라는 서로 다투어 백제를 멸망시키려고 합니다. 개국 이래 지금까지 내려온 이 나라의 종묘사직을 장차 어느 나라에 맡기려고 하십니까? 마땅히 지켜야 할 도리를 지켜 선왕의 가르침을 따르셔야만 합니다. 진작에 원로대신들의 말을 들었던들 오늘과 같은 지경에는 이르지 않았을 것입니다. 청컨대 이전의 잘못을 뉘우치시고 출가를 하시겠다는 말씀은 거두어주시기 바랍니다. 만일 선왕의 원혼을 위로하여 드리고자 하신다면 대신 백성들을 출가시키면 될 것입니다."

여창이 이에 '알았다'고 답하고 신하들과 상의하였다. 신하들은 백성 100인을 출가시켜 많은 장식 깃발들을 만들게 하는 등 여러 가지 공덕을 행하였다.[32]

이를 정리하면 위덕왕이 출가하여 부왕, 즉 성왕의 명복을 빌겠다고 하자 신하들이 말렸다는 것이다. 위덕왕이 불교에 매우 심취해 있었음을 알 수 있다. 또 백성 100명을 출가시켰다고 했는데, 이들 100명의 출가자들은 성왕의 원혼을 위로하고 명복을 빌기 위해 전국 각지의 사찰에 배치되었을 것이다.

이와 관련해서 우리의 관심을 끄는 것은 백제대향로가 출토된 능산리 유적지가 성왕의 능사(陵寺)가 아니었을까 하는 점이다. 실제로 여러 학자들이 그 가능성을 주장했다. 그곳에서 얼마 안 되는 곳에 성왕의 무덤으로 추정되는 벽화무덤이 있었기 때문이다. 그러나 이 유적지가 성왕의 능사였다면 554년 성왕의 서거 직후에 건립되었어야 한다. 그런데 1995년에 이 유적지의 목탑지에서 발굴된

사리감9에 적힌 '창왕 13년'의 명문은 이 목탑이 창왕, 곧 위덕왕 13년(567)에 착공되었다는 것을 보여준다. 이것은 능산리 유적지의 목탑이 백성 100명을 출가시킨 위의 기사가 있은 지 10여 년이 지난 뒤에야 비로소 착공되었다는 것을 의미한다. 따라서 능산리 유적지는 성왕의 능사였을 가능성이 거의 없다.

아마도 위덕왕은 성왕의 죽음에 대해서 신궁을 방치해두어 이와 같은 일이 생겼으므로 이제라도 신궁을 수리하여 건방지신을 다시 정성껏 모시라는 소가경의 기왕의 지적도 있는 터이므로, 자신의 정치적 기반이 안정되자 그동안 방치해두었던 신궁을 수리하면서 차제에 신궁의 앞마당에 불교식 금당과 목탑을 세워 신궁과 사찰의 형식을 겸한 신궁사로 개편했던 것으로 생각된다. 어쨌든 이를 계기로 그동안 방치되었던 신궁은 그 기능을 다시 회복하게 되고, 백제의 제사 체계는 신불 양립이라는 독특한 구조 속에서 새로운 형태로 발전해간 것으로 보인다. 물론 백제대향로 역시 예전처럼 신궁에서 다시 배향되었을 것이다. 그리고 백제대향로가 백제 멸망시에 황급히 공방터에 매장된 사실로 미루어 이러한 신궁사의 성격은 그 뒤 백제 말기까지 지속되었던 것으로 생각된다.

그렇지만 여전히 풀리지 않는 의문이 있다. 앞에서 이야기했지만, 국호마저 '부여'로 바꾸며 만주 부여의 정통성을 계승하고자 했던 성왕이 왜 말기에 신궁을 방치해둘 정도로 불교에 기울어졌는가 하는 점이다. 이것은 무령왕 이래 꾸준히 성장해온 백제의 불교만으로는 설명이 되지 않는 부분이다. 그렇다면 그 이유는 무엇일까? 도대체 무엇이 만주 부여의 계승을 내세우며 사비 천도를 단행하고 백제의 부흥을 꾀했던 성왕의 의지를 꺾은 것일까?

무엇보다도 가장 큰 이유는 소수의 북방계 지배층만으로는 상대적으로 인구수가 많은 사비와 남부 지역의 토착민들을 다스리는 데 한계를 느낀 때문이 아닌가 생각된다. 이러한 사실은 전라도 등 남방 지역의 실질적인 지배가 동성왕대에 들어와서야 비로소 이루어진 점이라든지, 동성왕이 사비 지역의 세력인 백가(苩加)에게 살해된 사건33 등 토착 세력의 반발이 만만치 않았던 점을 통해서 어느 정도 짐작할 수 있다. 게다가 이 지역은 전통적으로 농경문화가 승한 곳이다. 이런 곳에서 북방계 수렵 문화의 전통을 강요한다는 것은 지역의 현실과 맞지도 않을 뿐더러 자칫 북방계 지배층과 남방계 피지배층의 갈등만 증폭시킬 우려마저 있

다. 따라서 성왕이 제사 체계를 불교식으로 개편한 것은 무엇보다도 북방계 지배층과 남방계 토착 세력 간의 갈등과 불화를 타개하기 위해서 새로운 통합 이념으로 불교를 선택한 결과가 아닌가 생각된다. 당시 보편 이념으로 불교만 한 것이 없었고, 또 선비족 북위가 불교를 통해 한족(漢族)을 통합하고자 했던 선례도 있으므로, 성왕은 차선책으로 그러한 방식을 택한 것으로 추측된다.

이와 관련하여 『삼국유사』 남부여조에는 사비 시대의 삼산(三山)에 대한 다음과 같은 흥미로운 이야기가 실려 있다.

> 도성(사비성)에는 삼산(三山)이 있는데, 일산(日山), 오산(吳山), 부산(浮山)을 말한다. 국가의 전성기에는 모두 신인들이 그 위에 거하였는데, 서로 날아 왕래함이 조석으로 그치지 않았다.[34]

이 인용문에 등장하는 신인들은 백제대향로의 산악도에 등장하는 조상신들을 연상케 한다. '삼산' 또한 정확히 백제대향로의 '삼산형' 산에 견주어진다.[35] 따라서 사비 시대의 삼산 숭배는 백제대향로의 삼산형 산악도에 담긴 이념과 밀접한 관계가 있는 것이 틀림없다. 이러한 사실은 사비 시대 후기에 만들어진 〈산수봉황문전〉이나 〈산수산경문전〉 등의 문양전[5]에 등장하는 산악도가 백제대향로의 삼산형 산악도의 양식으로 되어 있는 사실을 통해서도 확인된다. 특히 〈산수봉황문전〉은 가운데의 제일 높은 삼산형 봉우리 위에 봉황이 날개를 활짝 펴고 운무를 거느린 모습을 하고 있어 산악도의 정상에 봉황을 배치한 백제대향로의 구성을 모델로 하고 있음을 한눈에 알게 한다.

그런데 한 가지 이상한 점은 위의 인용문에 삼산에서의 수렵 행위가 전혀 나타나 있지 않다는 점이다. 사비 시대의 문양전에도 역시 수렵은 나타나 있지 않다. 따라서 백제대향로의 산악도를 기준으로 볼 때, 사비 시대의 산악도는 삼산형 산들만 있고 수렵도가 빠져 있는 형태다. 신기하게도 그것은 불교를 국교로 했던 북위 향로들의 산악도에 수렵도가 없는 것과 정확히 일치한다. 백제대향로의 수렵도가 한편으로는 서역의 수렵왕 개념과, 다른 한편으로는 북방 샤머니즘의 상징적인 수렵 행위와 관련이 있음을 고려할 때, 이 같은 변화는 전통적인 제사 체계에

불교적 요소가 도입되면서 수렵왕 개념과 샤만(백제 왕)의 상징적인 수렵 행위의 개념이 빠진 결과가 아닌가 생각된다.

그러고 보면 위의 사비 시대의 문양전에 조상신(또는 신인)들의 모습이 보이지 않는 것도 같은 맥락에서 이해할 수 있다. 사비 시대에 삼월삼짇날의 전통적인 수렵 축제가 12월의 중국식 납제(臘制)로 바뀐 것도 역시 마찬가지라고 보면 될 것이다.

또 하나의 왕권 신화─용신 신앙

한편 사비 천도와 함께 점차 역사의 전면에 떠오른 한인(韓人) 토착 세력은 이후 점차 그 세력을 신장하여 마침내 무왕에 이르러 대망의 왕권을 잡기에 이른다. 『삼국유사』에는 무왕의 출생담과 관련된 다음과 같은 흥미로운 사실이 전한다.

> 무왕의 이름은 장(璋)이다. 그 어머니는 과부가 되어 서울(익산) 남쪽 연못가에 집을 짓고 살았는데, 연못의 용과 관계하여 장을 낳았다. 어릴 때 이름은 서동(薯童)이다.[36]

여기서 연못은 무왕의 출생지이며 뒤에 그가 천도하려고 했던 익산의 남쪽에 있는 궁남지(宮南池)로 추정된다. 인용문의 내용은 무왕의 어머니가 연지의 용과 관계해서 무왕을 낳았다는 것으로 동명왕으로 대표되는 앞서의 북방계 신화와는 전혀 다른 계통의 신화적 특징을 보인다.

이 신화와 관련해서 최상수의 『한국민간전설집』[37]에는 다음과 같은 내용의 무왕 탄생 설화가 조사되어 있다.

> 백제의 서른세 번째 임금이신 무왕의 어머니가 과부가 되어 서울 남지(南池) 가에 집을 짓고 살았을 때의 일이었다.
> 밤마다 잠자는 밤중에 불그스름한 옷을 입은, 이름도 성도 말하지 않는 고운 사내

하나가 아무 소리도 없이 과부의 잠자리 속으로 슬그머니 들어와 자고는 밤이 새기 전에 나가곤 했다.

과부는 부끄럽고 또 한편으로는 남이 알까 두렵기도 하여, 그 이야기를 감히 입 밖에 내지 못하였다. 그러다가 자기의 몸이 이상해지고 또 배가 점점 불러오므로 이일을 끝내 숨길 수가 없게 되자 하루는 친정아버지에게 사실대로 아뢰었다. 아버지는 "참으로 이상한 일이다"라고 하시며 말하기를, "그러면 그 사내가 오늘밤에도 또 올 것이니 실패에다 실을 많이 감고 바늘을 꿰어두었다가 그 사내가 돌아갈 때쯤 옷자락에 찔러두어라"라고 가르쳐주므로, 과부는 그날 밤 친정아버지가 시킨대로 옷자락에다 살그머니 바늘을 찔렀더니 사내는 대경실색을 하고는 황급히 달아나버렸다.

이튿날 새벽 일찍이 그 실의 끝 간 데를 찾으니, 남지 못 속에 들어가 있었다. 과부가 더욱 이상하게 여겨 그 실을 살금살금 잡아당기니, 큰 어룡(魚龍) 하나가 나오는데, 보니까 허리 쪽에 바늘이 찔려 있었다.

그 뒤 과부는 달이 차서 사내아이 하나를 낳았는데, 점점 자라매 비범하여 도량을 헤아리기 어려웠고, 늘 마(薯蕷)를 캐어 팔아서 살았으므로 이로 인하여 나라 사람들이 그를 맛동(薯童)이라고 하였다.

이 이야기는 위의 『삼국유사』의 내용보다 훨씬 더 구체적이어서 『삼국유사』의 탄생 설화에서 드러나지 않은 서사 구조를 보여주고 있다. 『삼국유사』에는 이와 비슷한 또 하나의 이야기가 실려 있다. 후백제를 세운 견훤(甄萱)의 탄생 설화가 그것이다. 줄거리는 다음과 같다. 광주(光州) 북촌(北村)[38]에 사는 한 처자의 방에 밤마다 자주색 옷을 입은 남자가 찾아와 관계하므로, 처자는 그녀의 아버지가 말한 대로 남자의 옷고름에 긴 실을 꿴 바늘을 꽂아두었다. 날이 밝아 그 실을 따라가 보니 북쪽 담 밑의 지렁이 허리에 꽂혀 있었다. 그 후 처자는 아이를 임신하여 낳았는데, 그 아이가 바로 견훤이라는 것이다. 이때 지렁이는 '지룡(地龍)'의 변이로 볼 수 있다는 점에서 위의 무왕의 출생담과 같은 유의 설화로 생각된다.

우리는 제2장에서 충남 연기군에 있는 백제의 옛 사찰 비암사의 유래담에도 이런 유의 설화가 전해 내려오는 것을 본 바 있다. 이런 유의 설화를 학계에서는 '야

래자(夜來者) 설화'**39**라고 하는데, 고대 동북아의 처가방문혼(妻家訪問婚)과 밀접한 관련이 있다. 남자가 밤에 몰래 처녀의 방을 방문해 관계를 갖는 것으로, 어둠속에서 관계가 이루어지므로 상대방 남성의 얼굴을 알 수 없다. 따라서 남자가 자기의 신분을 스스로 밝히기 전에는 누군지 알 수 없다. 야래자 설화는 이런 경우 대개 남자의 신분을 확인하는 과정을 포함하고 있으며, 밤 손님은 사람이 아닌 '신령한 동물'로 위장되는 것이 특징이다.

국내의 야래자 설화를 정리한 김화경에 의하면,**40** 이런 유의 신화는 왕권 기원 설화의 성격과 영웅의 탄생 설화의 성격을 갖고 있는 것이 특징이라고 한다. 현재 우리나라의 경기, 강원, 충남, 전라, 경상 등 남부 지방과 함경북도 회령과 성진 등에서 30개 정도의 설화가 수집되어 있으며,**41** 일본에서도 상당수의 설화가 확인되고 있다.**42**

일본의 야래자 설화로는 삼륜산(三輪山) 전설(또는 神婚傳說)이 널리 알려져 있으며, 그 내용이 『고사기(古事記)』와 『일본서기』에 실려 있다.**43** 여기서는 밤마다 찾아온 남자가 삼륜산의 뱀으로 되어 있는데, 이 뱀이 그 산을 신체(神體)로 모시는 무당과 혼인한다는 내용이다. 이런 유의 이야기는 한반도 남부에서 규슈를 거쳐 현재의 삼륜산(미와야마) 일대에 전해졌다는 것이 한일 학계의 일반적인 주장으로,**44** 그 전해진 시기는 대체로 3, 4세기경으로 추정된다. 따라서 야래자 설화는 비교적 이른 시기부터 마한권(馬韓圈)에 널리 퍼져 있었던 것으로 보이며, 무왕의 탄생 설화는 이러한 남방계의 용신(龍神) 신앙이 전면에 등장한 경우라고 할 수 있다.

그런데 무왕의 출생담을 비롯한 이러한 야래자 설화에 등장하는 용과 관련해서 특별히 우리의 관심을 끄는 것이 있다. 백제 말기의 조룡대(釣龍臺) 설화가 그것이다.**45** 설화의 내용은 대략 당나라의 소정방이 금강에서 백마를 미끼로 백제 왕을 돕는 용을 낚자 마침내 백제가 멸망했다는 식이다. 여기서 중요한 것은 용이 소정방의 낚시에 잡히자 곧 백제가 멸망했다는 것이다. 따라서 백제의 왕을 도왔다는 용은 사실상 백제의 왕실 내지 왕권을 보호하는 호국룡(護國龍)을 의미한다. 이런 점을 고려할 때 무왕의 어머니와 관계한 용―무왕의 부계(父系)를 나타낸다―은 백제의 왕실 내지 왕권을 상징하는 용일 가능성이 높으며,**46** 무왕의 성씨가 백제 왕실의 성씨인 '부여씨(扶餘氏)'인 점이 이를 뒷받침한다.**47**

그런데 사비 시대 백제의 왕권 내지 왕실이 이처럼 수신계(水神系)를 대표하는 용으로 상징되고 있다는 것은 여간 특별하지 않다. 무엇보다 백제대향로의 좌대 격인 용이 향로에서 차지하는 비중이 결코 작지 않기 때문이다. 또 백제대향로가 사비 천도의 일환으로 제작되었다는 점을 고려하면, 향로 본체를 받치는 용에는 남방계의 용신 신앙이 반영되었을 가능성이 높다.

국문학자 정병헌은 논문 「백제 용신설화의 성격과 그 전개양상」에서, 백제의 왕권 신화가 무왕대를 고비로 천손계(天孫系)의 동명 신화에서 수신계의 용신 신앙으로 그 중심이 변하고 있다고 말한다.[48] 실제로 좌대에 해당하는 용으로부터 연꽃과 그 위의 산악도, 그리고 봉황으로 이어지는 수직선을 백제 왕권 신화의 중심축으로 보면, 백제대향로는 수신계의 용신 신앙이 북방의 천손계 신화를 떠받치고 있는 묘한 형국을 하고 있음을 알 수 있다. 이것은 북방계의 백제 왕실이 남방계 주민들에 의지하고 있는 당시의 상황을 적절히 대변한 것이라고 할 수 있으며, 사비 천도와 함께 남방계 신화가 왕실 신화 체계에 적절히 반영된 결과라고 할 수 있다.

사실 백제대향로의 용을 자세히 보면 단순한 좌대로서의 기능을 넘어 향로 전체에 대단한 역동성을 부여하고 있음을 알 수 있는데, 이러한 용의 형태는, 마치 인도나 중동의 우주 뱀(Cosmic Serpent)처럼, 우주 창조의 근원적 의미마저 지니고 있는 것과 같은 뉘앙스를 풍긴다. 이것은 백제인들이 그만큼 해양 세계에 대한 명확한 의식을 가지고 있었다는 것을 의미한다. 실제로 백제는 한성 몰락 이후 꾸준히 해상 세력을 키워왔으며, 무령왕 시대에는 멀리 동남아시아 지역까지 진출했다.[49] 따라서 백제대향로의 용 장식은 이러한 해양의 중요성을 염두에 둔 조형으로 보아도 좋지 않을까 싶다. 그동안 해양 진출에 한계가 있었던 웅진의 곰나루보다 입지가 좋은 사비의 백마강을 염두에 두고 이 지역의 용신 신앙을 적극적으로 채택한 결과일 것이다. 장차 펼쳐질 원대한 해양 백제의 미래를 꿈꾸면서 말이다. 5악사 중의 한 명이 남방계 청동북을 연주하고 있는 것 역시 이러한 맥락에서만 이해될 수 있다.

그렇게 볼 때, 백제대향로의 전체적인 구성은 북방 민족의 기백과 신화 체계를 그대로 가져가면서 새로이 남부 지방과 해양을 향해 활짝 열려진 또 다른 시야와

신화 체계를 포괄하는 것이라고 할 수 있다. 다만 성왕의 이러한 포부와 이상은 앞에서 본 것처럼 사비 천도 후 얼마 지나지 않아 상당한 시련에 부딪혔던 것으로 보이며, 그것은 곧 신궁의 방치와 불교 중심의 제사 체계의 도입으로 나타난다. 하지만 위덕왕 대에 들어와 다행히 신궁이 복원되고 제사 체계가 신불양립 체계로 새롭게 자리 잡아가게 되면서, 성왕의 이상은 이후 백제의 정책과 진로의 결정에 커다란 영향을 끼쳤던 것으로 보인다. 왜냐하면 용신 신앙으로 대표되는 남방계의 신화가 역사의 전면에 등장하고 북방보다는 해양으로의 진출이 뚜렷해지는 가운데서도 북방신을 대표하는 동명왕에 대한 숭배가 변함없이 지속된 것으로 나타나고 있기 때문이다.

사비 시대 백제인들이 동명왕을 숭배했다는 것은 백제의 멸망과 함께 일본으로 이주해간 백제 유민들의 뿌리 의식에도 잘 나타나 있다.『속일본기』환무(桓武)천황 9년(79년) 정월조를 보면, 그의 어머니 고야신립(高野新笠) 황태후―광인(光仁)천황의 부인―의 장례를 치르는 대목에서, 그의 어머니가 백제 무령왕의 아들 순타태자(純陀太子)의 후손이라는 사실과 함께 다음과 같은 내용이 나온다.

> 백제의 먼 조상은 도모왕(都慕王)이라는 분이다. 하백녀가 일광에 감응하여 그를 낳았으니, 황태후는 그 후손이다.[50]

그리고 같은 해 7월조에는 다음과 같이 되어 있다.

> 무릇 백제태조 도모대왕(都慕大王)은 태양신(日神)이 강령하여 (태어난 분으로) 부여를 덮어 나라를 열었다. 천제가 부명(符命)을 주니 한(韓)을 모두 복속하였으며 모두 왕으로 우러렀다.[51]

두 인용문에 나오는 '도모왕'이나 '백제태조 도모대왕'의 표현은 일본의 『신찬성씨록』에도 여러 번 등장한다. "후와 가문(不破連)은 백제국 도모왕의 후손 곤유왕에서 나왔다(不破連 出自百濟國都慕王之後昆有王也)", "백제국 도모왕 18세손 무령왕(百濟國都慕王十八世孫武靈王)", "가와우치 가문(河內連)은 백제국 도모왕 남음

태귀수왕에서 나왔다(河內連 出自百濟國都慕王男陰太貴首王也)"는 등의 예들이 그것이다.[52] 따라서 일본의 백제 유민들 사이에는 백제의 시조가 도모대왕이라는 것이 일반화되어 있었음을 알 수 있다. 여기서 '도모대왕'은 〈광개토왕비문〉에 적혀 있는 '추모왕(鄒牟王)'이나 『삼국사기』 백제본기에 나오는 '온조왕의 부친 추모 또는 주몽(溫祚王其父鄒牟 或云朱蒙)'과 동격으로 볼 수 있는 말로,[53] 동명, 주몽, 추모 등의 이칭(異稱)이라 할 수 있다. 옛날에는 소리 나는 대로 한자를 적는 경우가 많았으므로 같은 이름이라도 그 표현이 다른 경우가 적지 않았기 때문이다.

이처럼 북방계의 동명 신화가 후대까지 백제 왕권 신화의 중심을 차지하고 있었다는 사실은 옛 백제권에 전승되어 오는 서사무가에서도 확인된다.

무가 속의 부여계 건국신화

고대 건국신화와 밀접한 관계를 갖고 있는 것으로 추정되는 서사무가는 「제석본풀이」이다. 이 서사무가의 분포를 보면 〈도 292〉[54]에 표시된 것처럼 경상도 내륙 지방을 제외한 한반도 전역에서 확인된다. 이것은 신라를 제외한 고구려, 백제 등 예맥계(濊貊系)의 고대 정권이 자리했던 거의 모든 지역에서 「제석본풀이」 유의 신화가 존재한다는 것을 의미한다. 여기에 만주 지역의 부여까지 포함하면, 사실상 신라를 제외한 고대 동북아 전역이 제석본풀이 신화권에 드는 셈이다.

그렇다면 「제석본풀이」에 담겨 있

292 서사무가 「제석본풀이」의 분포도. 경상도 내륙 지방을 제외한 전 지역에 퍼져 있음을 알 수 있다.(徐大錫, 『韓國巫歌의 研究』, 文學思想史, 1980에서)

는 신화적 요소는 무엇이며, 이것은 예맥계, 즉 부여계(扶餘系) 국가들의 건국신화와는 어떤 관계가 있는 것일까?

「제석본풀이」는 제석굿(帝釋굿), 시준굿(世尊굿), 셍굿(聖人굿) 등의 굿에서 짧게는 한두 시간, 길게는 하루 종일 구연(口演)되는 생산신(生産神) 또는 수복신(壽福神)의 본풀이다. 여기서 '제석'은 불교의 제석천(帝釋天)에서 온 말로 본래 천신을 가리키는 말이며, '본풀이'는 '본향풀이'라고도 하는데 무속의 신의 내력을 밝힌다는 뜻을 갖고 있다. 따라서 '제석본풀이'를 한마디로 설명하면 천신의 내력을 밝히는 무가라는 의미가 된다. 「제석본풀이」는 여주인공의 명칭을 따서 흔히 '당금아기', '서장아기' 또는 '제석님네 따님아기' 등의 이름으로도 불리며, 현재 60편 이상의 이본(異本)이 알려져 있다.[55] 그 줄거리는 대개 다음과 같다.

당금아기의 가족들이 일 때문에 모두 집을 떠난 뒤 당금아기만 혼자 집에 남아 있는데, 중이 당금아기가 아름답다는 말을 듣고 시주하러 온다. 중은 잠긴 문을 신통력으로 열고 들어가 시주를 청한 뒤 당금아기와 하룻밤을 같이 지낸다. 그리고 혹시 아이들이 태어나거든 자기에게 보내라는 말을 남기고는 그곳을 떠난다. 당금아기는 곧 잉태하고 가족들은 귀가하여 딸이 잉태한 사실을 알게 된다. 당금아기는 추방되어 감금되고, 감금 중에 신이한 도움으로 세 아이를 낳는다. 아이들이 자라 서당에 다니던 어느 날 서당 아이들에게서 '중의 자식' 또는 '아비 없는 자식'이라고 놀림받는다. 이에 아이들이 자신들의 아버지에 대해서 묻자 마침내 당금아기는 아이들에게 태생의 비밀을 알려주고 아이들과 함께 중을 찾아간다. 중은 몇 번의 시험을 거친 뒤 아이들이 자기의 혈육임을 확인하고는 이름을 지어주고 삼제석(三帝釋)의 직분을 내린다. 그리고 당금아기에게도 삼신(할머니)의 직분을 내린다.

얼핏 보면 동명이나 주몽의 건국신화와는 아무 상관없는 이야기같이 보이지만, 국문학자 서대석은 이 무가 속에 부여계 국가들의 건국신화의 원형이 고스란히 담겨 있다고 말한다.[56] 그에 의하면, 무속의 제석은 수명을 연장시켜주고 재물을 늘려주며, 새로 태어나는 생명을 보호해주는 우리 고유의 신으로 불교의 제석천과는 거리가 멀다고 한다. 오늘날 일부 민가에서 여전히 모셔지고 있는 '제석단지'나 '제석항아리' 들을 보면 하나같이 곡신 또는 농경신의 기능을 갖고 있어 이러한

사실을 뒷받침해준다. 따라서 무속의 제석은 명칭만 불교에서 빌려왔을 뿐 그 내용은 불교와는 거리가 멀다고 할 수 있다.

그렇다면 불승(佛僧)으로 바뀌기 전의 남주인공의 명칭은 무엇이었을까?

여기서 서대석은 제석본풀이의 여러 이본에 남주인공이 불승 대신 '황금산'으로 되어 있는 사실에 주목한다. 왜냐하면 황금산의 '황'은 구전 과정에서 '한(ᄒᆞᆫ)'의 변형일 가능성이 있고, 한은 고어(古語)에서 '크다(大)' 또는 '왕(王)'을 의미하는 말이기 때문이다. 또 '금'은 고어(古語) '곰(神)'이 구전 과정에서 변형된 것으로 볼 수 있으므로 '황금'은 '한곰(大神)'이 변한 말일 가능성이 높다. 또 황금산의 산은 남주인공의 명칭이 불승으로 변형된 뒤에 붙은 것으로 볼 수 있으므로, 남주인공은 불승의 호칭을 갖기 전에 '한곰', 즉 대신(大神) 또는 대감(大監)의 호칭을 가졌던 존재라는 것을 알 수 있다. 이 신은 우리 고유의 무속신이며, 동시에 고대 국조(國祖) 신화에 나타나는 부계신(父系神)과 접목되는 신이라고 할 수 있다.[57] 따라서 남주인공은 우리 고유의 천신일 가능성이 높다. 남주인공이 본래 무속의 천신이었다고 생각되는 흔적은 「제석본풀이」의 여러 이본에서 발견된다. 이를테면, 남주인공이 종이 말을 타고 백운중천(白雲中天)에 올라간다든가, 옥황상제와 함께 천궁에 거하는 행위, 그리고 무지개다리를 놓고 비상천(飛上天)하는 것 등이 그것이다. 이러한 신이한 행위는 시베리아 샤만들의 전형적인 타계 여행에 해당하는 것이다.

그런데 서대석에 의하면 남주인공의 성격을 알게 해주는 또 하나의 중요한 사실이 있다고 한다. 남주인공이 당금아기에게 잉태시키고 나서 자기를 찾는 방법으로 주고 간 '박(匏)씨'가 그것이다. 당금아기는 아이들이 아버지가 누구냐고 묻자 중이 주고 간 박씨를 내어준다. 박씨를 심으니 박의 줄기가 하늘로 뻗어 올라간다. 마침내 당금아기와 아이들이 이 박의 줄기를 따라 올라가니 그곳에 중의 거처가 나타났다는 이야기는 중이 천상의 신이라는 것을 말해준다.

따라서 중이 주고 간 박씨 역시 단순한 박씨 이상의 의미를 함축하고 있는 것이 틀림없다. 게다가 신라의 시조 '박혁거세'의 박(匏)과 혁거세(赫居世=弗矩內, 붉음 또는 광명)의 관계에서 보는 것처럼 박은 고대에 밝음 또는 광명의 의미를 갖고 있던 말이다. 따라서 박씨는 밝음의 씨, 즉 광명의 원천을 상징하는 말일 가능성이 크다. 여기서 남주인공은 자연스럽게 태양신 또는 천신이라는 풀이가 가능해진다.

서대석은 이상의 여러 가지 사실을 토대로 「제석본풀이」의 남주인공이 불교식으로 윤색된 우리 고유의 천신이라는 결론을 내린다.

그러면 여주인공인 당금아기의 경우는 어떨까? 당금아기는 당고마기, 당구매기, 당금각씨 등으로 불리는데, 여기서 '애기'를 빼면, '당곰', '당굼', '당금'만이 남는다. 이때 당과 곰을 따로 떼어서 생각하면, '곰', '굼', '금' 등은 '금(神)'이 구전 과정에서 변형된 음으로 볼 수 있다. 문제는 '당'인데, 서대석은 이를 다음과 같이 풀이한다. 고구려어에서 '곡(谷)'를 의미하는 단어는 '튼(呑)', '돈(旦)', '돈(頓)'으로 표기되었는데, 『조선역관어(朝鮮譯官語)』에는 '촌(村)'을 의미하는 말로 '튼(呑)'이 사용되었다. 그런데 '곡(谷)'과 '촌(村)'은 모두 사람들이 거주했던 지역을 가리키는 말이다. 따라서 서대석은 두 말이 어원적으로 같다고 보고, 당금아기의 '당'의 어원을 '촌(村)'이나 '곡(谷)'을 의미하는 '튼' 또는 '돈'에 소급시킨다. 이렇게 해서 그는 앞의 '한금'이 황금으로 바뀐 것과 마찬가지로 '돈금' 역시 구전 과정에서 '당금'이나 '당굼'으로 변형된 것으로 볼 수 있다고 한다.[58]

이상의 어휘 분석과 함께 서대석은 「제석본풀이」의 남주인공과 여주인공이 부여계 건국신화의 주인공의 성격과 상당히 유사하다는 점을 밝히고 있다. 이를테면, 주몽 신화에서 천신의 아들인 해모수가 유화를 유혹하여 임신하자 이에 대노한 하백신이 그녀를 내쫓는 과정, 그리고 유리가 아비 없는 자식이라고 아이들에게 놀림받고 돌아오자 유화가 그가 주몽의 아들임을 일러주는 대목, 그리고 유리가 돌기둥 밑의 부러진 단검을 찾아 아버지를 찾아가서 주몽의 왕위를 계승하는 내용들이 그것이다.

따라서 서대석은 위의 「제석본풀이」를 동명 신화―또는 주몽 신화[59]―를 중심 내용으로 하던 서사무가가 주인공이 불승으로 변용되면서 '제석'의 본풀이 형태로 변형된 것으로 결론 내린다. 불교학자 홍윤식 역시 불교의 제석 신앙이 이 땅의 국조 신앙과 습합되어 있음을 지적하고 있다.[60] 그에 의하면, 전래의 천신 신앙이 제석 신앙으로 변화한 데는 불교를 통해서 왕실의 권위를 강화하려는 정치적 의도와 밀접한 관계가 있다고 한다. 여기서 우리는 「제석본풀이」가 본래의 건국신화가 왕실의 제석 신앙과 결합되면서 생겨난 형태임을 짐작할 수 있다.

여기서 한 가지 더 주목할 것은 「제석본풀이」의 이본들에 나타난 지역적 차이

다.「제석본풀이」의 내용은 대체로 중이 당금아기를 유혹하여 임신케 한 뒤 징표를 주고 떠나는 부분(주몽 신화적 요소)과 당금아기의 아이들이 동네 아이들한테 놀림받고 아버지를 찾아나서는 부분(유리 신화적 요소)으로 나눌 수 있는데, 앞의 〈도 292〉에서 옛 백제권을 제외한 지역의 「제석본풀이」에서는 주몽 신화(또는 동명 신화)와 유리 신화가 모두 전승되는 데 반해서 옛 백제권의 「제석본풀이」에서만은 유리 신화가 전승되지 않고 있는 것이다. 지역에 따른 이러한 신화소의 차이는 놀랍게도 한성백제를 세운 온조와 비류가 주몽의 아들 유리가 등장하면서 고구려를 떠나 남하한 사실과 일치한다. 따라서 백제권의 「제석본풀이」는 고구려의 주몽 신화보다는 부여의 동명 신화를 바탕으로 하고 있다는 것을 알 수 있으며, 이는 백제에서 동명이 백제의 건방지신, 즉 건국 시조로 섬겨진 것과 정확히 부합한다.

따라서 우리는 「제석본풀이」를 통해서 백제인들이 시종일관 부여계의 동명왕을 그들의 건국 시조로, 또 건방지신으로 섬겼다는 것을 알 수 있으며, 이것은 일본으로 이주해간 백제유민들의 시조관과도 서로 통한다.

두 계통의 왕권 신화가 의미하는 것

성왕이 사비 천도와 함께 내걸었던 '부여'란 국호가 언제 다시 백제로 환원되었는지는 알려져 있지 않다. 다만, 성왕 말기에 제사 체계가 바뀌면서 원래의 국호인 백제로 환원된 것이 아닌가 추측할 뿐이다.[61] 부여의 정통성을 내세움으로써 결과적으로 고구려와의 끝없는 경쟁과 마찰을 피할 수 없었던 성왕의 정책에 대해서 명분보다는 실리를 택한 백제 귀족들의 힘이 크게 작용한 결과라고 할 수 있을 것이다.

그러나 범부여계의 정통성을 확립하면서 동시에 남방계의 세력을 포용하고자 했던 성왕의 의도에는 이 땅에 사는 우리가 놓쳐서는 안 될 중요한 측면이 있다. 대륙과 해양의 중간에 위치해 있는 우리의 지정학적 조건을 고려할 때, 우리는 대륙쪽도 해양 쪽도 포기할 수 없는 절체절명의 역사적 과제를 안고 있기 때문이다. 실제로 우리는 고구려가 멸망하고 발해가 소멸함으로써 영원히 대륙의 변방으로 밀

려나고만 뼈아픈 역사를 갖고 있다. 그뿐인가. 조선 시대에는 해양을 봉쇄함으로써 우리는 임진왜란과 일제의 식민지 지배라는 돌이킬 수 없는 굴욕마저 겪었다.

결국 우리가 대륙으로의 진출을 포기했을 때는 대륙으로부터 위협이 닥쳐왔으며, 해양을 봉쇄했을 때는 해양으로부터 거대한 외세의 힘이 밀어닥쳤다. 따라서 이러한 후대의 역사적 경험을 고려할 때, 한편으로는 북방 문화를 계승하고 다른 한편으로는 해양으로 열린 남방 문화를 적극적으로 포용하고자 했던 성왕의 웅지야말로 우리의 역사적 위상과 좌표를 일찌감치 내다본 혜안이 아닐 수 없다. 다름 아닌 지금 이 순간에도 우리는 북방과 해양으로의 진출 가능성과 그들로부터의 위협을 동시에 느끼고 있기 때문이다.

잘 알다시피, 성왕이 천도해간 사비는 충청·전라 지역을 포괄하는 위치에 있는 곳으로 백제가 지배하기 전에는 삼한(三韓)의 수장(首長)이라고 할 수 있는 마한과 왜의 땅이었다. 그들은 광대뼈가 튀어나오고 골격이 큰 북방계인들과 달리 얼굴의 선이 뚜렷하고 입술이 두터운 남방계인의 특징을 갖고 있었다.[62] 수렵과 밭농사를 주로 하던 백제의 지배층과 달리, 그들은 중국 강남 지방과 연계된 벼농사 중심의 농경문화를 갖고 있었으며, 기원전 3세기에 시작되는 일본의 야요이(彌生) 문화를 탄생시킨 주인공이기도 하다.

마한과 왜의 문화는 예맥계 만주인들의 문화와는 상당히 달랐던 것으로 보인다. 예맥계의 부여, 고구려, 백제 사람들이 금과 은을 중요시한 반면 그들은 중국의 사서[63]가 전하는 것처럼 옥(玉)과 구슬을 더 중히 여겼다. 그런가 하면 부여의 영고나 고구려의 동맹과 달리 삼한인들은 5월과 10월에 '소도(蘇塗)'에서 제천 행사를 거행했다. 이러한 사실은 백제의 지배층의 언어와 피지배층의 언어가 달랐던 데서도 확인된다. 따라서 만주 지역의 밭농사와 수렵유목 문화를 배경으로 한 신화 체계와 한강 이남의 농경과 해양 문화를 중심으로 한 신화 체계는 서로 다를 수밖에 없었을 것이다.

이 점을 잘 알고 있던 성왕은 사비 천도를 준비하면서 한편으로는 북방계 신화 체계를 계승하면서 다른 한편으로는 남방계 문화를 적극적으로 수용하고자 했던 것으로 보인다. 왕실의 제기인 백제대향로에 남방계 신화를 채용한 점이라든지, 해양으로 적극적으로 진출한 사실이 이를 말해준다. 5악사가 들고 있는 청동북 역

293 왼쪽은 무령왕릉에서 출토된 능형옥, 오른쪽은 가야 대성동 지역에서 출토된 다면옥.

시 농경문화를 중시하는 남방계의 산물이다. 그러나 이러한 그의 노력은 잠시 빛을 발하다가 백제의 멸망과 함께 좌절되고 만다.

물론 이 땅의 역사는 청동기시대 이래 끊임없이 북방의 영향을 받아온 것이 사실이며, 그것이 우리의 고대 문화의 많은 부분을 점하고 있는 것 역시 부인할 수 없다. 특히 기원전 3세기에 흉노가 흥성하면서부터 동북아시아에 불기 시작한 북방 문화의 여파는 탁리국에서 부여로(동명 신화), 부여국에서 고구려로(주몽 신화), 그리고 고구려에서 백제로(비류와 온조), 다시 가야와 백제에서 왜로 계속된 중심의 이동을 가져왔으며, 그 과정에서 남하한 북방 세력이 그 지역의 토착 세력과 연합해간 것이 바로 이 땅의 역사였다. 이러한 시대적 흐름은, 무가 「제석본풀이」의 천신이 그 뒤 지역 토착민의 신으로 바뀌어 서낭당의 신이나 삼신할머니, 골매기신, 또는 마을의 신이 되는 과정에서 잘 나타난다. 그만큼 북방 문화는 우리의 역사에 깊은 고랑과 이랑을 남기고 있다.**64**

그러나 그것이 아무리 컸다고 해도 삼면이 해양으로 둘러싸인 우리의 지정학적 조건을 무시해도 좋을 정도였다고는 말할 수 없다. 사실 한반도에는 북방 문화의 영향이 본격화되기 훨씬 전부터 남방 문화가 들어와 있었다. 신석기시대에 이 땅의 선사 문화는 내륙보다는 해안 지방이나 큰 강의 하구를 중심으로 성하였으며, 중국 강남에 뿌리를 두고 있는 이 땅의 벼농사는 최소한 기원전 2000년기까지 올라간다. 게다가 삼한 시대의 유적에서는 능형옥(菱形玉)이나 다면옥(多面玉)293 등의 남방계 옥이 자주 출토되고 있으며, 무령왕릉에서는 동남아시아 계통의 구슬

285이 다량 출토된 바도 있다. 이 밖에 우리의 음식 문화에서 빼놓을 수 없는 젓갈 문화나 동지(冬至)에 먹는 팥죽 문화 역시 남방계 문화를 대표하는 것들이다.

그리고 가야의 허 왕후 전설은 고대의 해양 실크로드가 우리나라 남부 지역까지 연결되어 있었음을 상징적으로 보여준다.[65] 남만주를 무대로 활동했던 고구려가 그들의 맥궁(貊弓)에 사용하는 물소 뿔을 얻기 위해서 중국의 강남 지방과 동남아시아 국가들과도 교역했던 것 역시 당시의 해양 실크로드가 한반도의 북쪽 지역까지 연결되어 있었음을 말해준다.

따라서 북방계이면서도 일본과 중국 해안, 그리고 동남아시아까지 진출하여 담로를 설치하고 해상 왕국을 꿈꾸었던 성왕의 포부는 이러한 남방 문화의 가능성이 북방 실크로드에 못지않음을 간파한 결과라고 할 수 있다. 장보고가 9세기 동아시아의 해상무역을 주름잡을 수 있었던 것이나 고려가 동아시아 해양 세력의 종주국 노릇을 할 수 있었던 것도 이러한 남방 문화의 전통과 백제인들의 선구적 노력이 있었기에 가능했던 것이다.[66]

이처럼 북방과 남방의 이질적인 문화를 한데 융합하여 우리들 자신을 풍요롭게 하고 세계에 대한 시각을 넓히고자 했던 것이 백제인들의 삶이었다고 할 수 있다. 백제대향로는 그들의 이상과 포부가 담긴 백제의 대표적인 유물이라고 할 수 있으며 지금 이 순간에도 우리 역사가 나아가야 할 방향을 뚜렷이 제시하고 있다.

결론

요약

부여 능산리 유적지에서 1993년 12월에 발굴된 백제대향로는 백제의 유물사뿐 아니라 우리의 고대 문화 연구에 획을 긋는 중요한 문화재라고 할 수 있다. 백제대향로는 백제인들의 세계관, 우주관, 신령관만이 아니라 고대 동북아인들의 세계관, 우주관, 신령관 등을 연구하는 데 매우 중요한 단서들을 제공하고 있으며, 고구려 고분벽화와는 서로 보완적인 관계에 있다고 할 만큼 문화적인 연속성을 보이고 있다.

성왕 때 사비 천도를 준비하면서 국가적 사업의 일환으로 제작된 이 향로의 제작 연대는 520년대 후반에서 530년대 전반기 사이로 추정된다. 이 향로는 천도와 함께 사비에 세워진 신궁에 봉안하기 위해 제작된 것으로 생각되며, 향로가 발굴된 부여 능산리 유적지는 본래 사비의 신궁이 있었던 곳이라고 할 수 있다. 이곳이 백제의 신궁이 있던 곳이라는 것은 이곳 강당 자리의 본실 중 서실의 초석 배치가 고구려의 국사로 추정되는 길림성 집안 동쪽에 있는 동대자 유적의 초석 배치와

일치하는 점, 그리고 동실의 기단이 고상식 건물의 초석 형태를 보이는 점 등을 통해서 알 수 있다.

이 신궁은 성왕 말기에 있었던 제사 체계의 변화로 한때 방치되기도 했지만 위덕왕 때 신불양립 정책에 따라 567년 신궁사로 개편되었으며, 백제대향로는 이곳의 신궁에서 계속 사용되다가 백제가 멸망할 때 부속 건물 중의 하나인 공방터의 수조에 황급히 매장된 것으로 판단된다.

백제대향로는 양식적으로 중국 박산향로의 영향을 받았다고 할 수 있다. 그리고 이러한 사실로 인해서 신선사상과 불교의 연화화생설을 사상적 배경으로 하고 있는 것으로 오인되기도 하였다. 그러나 백제대향로는 중국의 박산향로가 신선사상의 영향을 받거나 불교의 공양구로 사용된 것과 달리, 신궁에 봉안되어 백제 왕실의 건방지신을 위시한 조상신들과 각종 신령들을 모시는 데 사용되었을 것으로 생각된다.

한대의 '박산향로'는 본래 고대 중국의 전통 제기인 두에 서역과 북방의 산악도와 수렵도 등이 결합되면서 탄생한 것으로, 기본적으로 전국 시대 이래 동서 교류를 통해서 동아시아에 전해진 서역의 향료 문화와 밀접한 관계가 있다. 따라서 한대의 박산향로는 원래 신선사상을 배경으로 출현한 것이라고 할 수 없으며, 오히려 서역과 북방의 산악도, 수렵도, 그리고 향료 문화의 유입과 함께 향료를 태울 향로의 필요에 따라 생겨난 것이라고 할 수 있다. 박산향로에 신선사상이 결합되기 시작한 것은 대략 전한 중기 무렵부터라고 할 수 있으며, 당시 신선사상을 주장하던 발해 연안과 초나라 지방의 방사들이 박산향로의 산악도를 자신들의 이상향인 해중의 삼신산 등으로 재해석하면서부터라고 할 수 있다. 그러나 한 무제 때 유교가 국교화되고, 같은 시기에 중국 서북부 지방에서 발원한 서왕모 설화가 크게 유행하면서 한대의 박산향로는 급속히 쇠퇴하였다. 이후 향로는 북위 시대에 불교의 발흥과 함께 다시 공양구로 널리 사용되었다. 그러나 북위의 향로는 한대 박산향로의 기본 양식을 계승하면서도 세부 양식에 있어서는 서역의 요소들을 채용한 경우가 많았다. 이를테면, 향로 본체의 삼산형 산악도와 노신의 로제트 문양이 그 대표적인 것들로, 이들 요소들은 백제대향로의 본체 양식에도 커다란 영향을 미쳤다.

그러나 백제대향로와 북위 향로 본체의 기본 양식이 많은 부분 일치하긴 하지만 양자 사이에는 뚜렷한 차이점이 있다. 무엇보다도 북위 향로의 삼산형 산악도에는 수렵도가 없는 반면에 백제대향로에는 사산조페르시아의 삼산형 산악도를 배경으로 한 수렵도가 장식되어 있다. 따라서 북위 향로의 산악도가 단순히 서역의 산악도 양식을 채택한 것에 불과한 반면에, 백제대향로의 수렵도에는 우주의 동물 신령들을 지배하는 사산조페르시아 왕들의 '수렵왕' 개념이 반영되어 있다. 이러한 차이점은 백제대향로 노신의 연꽃 장식의 경우에도 마찬가지이다. 북위 향로가 단순히 서역의 로제트 문양을 노신에 채용하고 있는 데 반해서 백제의 장인들은 태양과 그 광휘를 상징하는 로제트 문양을 고대 동이 계통의 '광휘'의 연꽃으로 대체함으로써 고대 동이계의 전통적인 세계관, 우주관을 중심으로 재구성하고 있다.

　　이러한 광휘의 연꽃은 가깝게는 전국 시대 이래 궁전 등의 목조 건축물의 천정 중앙에 하늘연못(天井)을 만들고 그 주위와 서까래, 들보, 서까래의 끝 등에 연꽃, 마름 등의 수초를 장식하던 조정 양식과 밀접한 관계가 있으며, 멀리는 고대 은나라 때의 청동기 장식까지 거슬러 올라간다. 백제대향로의 연꽃에는 특별히 날짐승과 물짐승 들을 장식하여 '연화도'의 주제를 형상화하고 있는데, 이러한 연화도의 주제는 철 따라 지상계와 천상계, 수중계 사이를 왕래하는 물새와 물고기 들을 표현함으로써 노신의 연꽃이 천상의 하늘연꽃에 대응함을 나타내기 위한 것이다.

　　이 경우 백제대향로의 좌대격인 용 장식은 독립적인 상징물이라기보다 연꽃과 결합된 하나의 상징체계라고 할 수 있으며, 이러한 유의 '연꽃과 용'의 조형물은 고대 은나라 이래 동아시아의 유물에서 여러 점이 확인되고 있다. 용은 수신을 대표하는 짐승으로 우주의 물의 순환을 상징하며, 여기서는 특별히 광휘의 하늘연꽃이 있는 천상의 연못과 지상의 연지 사이를 순환하는 것으로 나타난다.

　　한편 백제대향로 산악도의 정상에 배치된 봉황을 중심으로 한 5악사와 5기러기는 백제만이 아니라 고구려, 부여 등 고대 동북아 국가들의 정치체제의 근간을 이루는 '5부체제'를 상징한 것이라고 할 수 있으며, 이러한 사실은 5음을 안다는 봉황과 5악사, 5기러기, 5개씩 이중으로 되어 있는 구멍(香孔) 등 백제대향로에 나타난 성수 '5'의 체계와 『삼국사기』 「백제본기」에 기러기를 백성의 상징이라고 한 점

등에 의해서 뒷받침된다. 5부체제는 본래 초원을 이동하며 생활하는 북방 유목국가들의 '부체제'와 고대 동북아의 적석묘 문화를 바탕으로 한 '5방위 관념'이 결합되어 탄생한 것으로, 고대 동북아의 정치체제의 근간이다. 백제대향로의 탁월한 점은 이러한 5부체제를 봉황을 중심으로 한 5악사와 5기러기가 산의 정상에서 천신을 맞아 오신하는 형태로 표현한 것이다. 고대 정치의 이상을 천음(天音)과 '음악의 화(和)'를 통한 사회적 통합에 두었던 고대 동북아인들의 정신세계를 나타낸 것이라 할 수 있다.

5악사들이 들고 있는 악기들은 완함, 거문고, 배소, 종적, 남방계의 청동북으로, 중국의 남조 음악을 대표하는 청상악의 근간이 된 오성과 서곡의 악기 구성보다는 오히려 고구려의 안악3호분과 덕흥리고분 주악도의 악기 구성과 매우 가까운 특징을 보이고 있다. 이것은 백제의 음악이 남조 계열의 음악일 것이라는 그동안의 통설이 근본적으로 잘못된 것임을 보여준다.

이러한 사실은 5악기 중 백제대향로의 전면에 장식된 완함을 통해서도 확인된다. 완함은 당시 중국에서는 거의 사용되지 않은 반면에 고구려에서는 중심 악기 중의 하나로 사용될 만큼 널리 성행하던 악기였다. 그러므로 백제대향로의 완함은 고구려에서 전해졌거나 서역에서 직접 전해진 악기로 볼 수 있으며, 이는 백제의 음악이 동북아의 음악과 가무를 대표하던 고구려악의 영향을 많이 받고 있었다는 것을 의미한다. 남방계의 청동북은 중국 남부의 소수민족들과 동남아시아의 베트남 등지에서 기원전 500년~기원후 1000년 사이에 발생한 악기로 쌀농사 문화를 배경으로 하는 것이다. 문화사적으로는 무령왕릉에서 출토된 동남아시아계의 구슬들과 함께 백제의 남방계 유물을 대표하는 것이라고 할 수 있다.

백제대향로의 테두리에 장식된 류운문은 양식적으로 북위 향로의 테두리에 장식된 류운문과 밀접한 관련이 있다. 그러나 류운문 자체로 보면 고구려 고분의 도리와 천정 벽에서 훨씬 더 많은 숫자와 다양한 쓰임새가 발견된다. 따라서 류운문은 북위보다는 고구려에서 먼저 사용되었을 가능성이 높다. 백제대향로의 테두리의 류운문은 산악도와 그 아래 연지의 수상 생태계를 가로로 구획하고 있으며, 류운문의 이러한 기능은 고구려 고분벽화에서는 도리에 장식된 류운문이 천정 벽의 천상도 공간과 그 아래의 무덤 주인공의 세속의 생활상이 그려진 사방 벽의 공간

을 구획 짓는 형태로 나타난다. 따라서 류운문을 중심으로 볼 때, 백제대향로의 공간 구분과 고구려 고분벽화의 공간 구분 사이에는 일정한 대응 관계가 성립한다. 고구려 고분의 류운문 도리 위쪽의 공간은 무덤 주인공이 죽어서 돌아가야 할 타계, 곧 천상계를 상징한다. 따라서 그에 대응하는 백제대향로의 류운문 테두리 위의 공간 역시 천상계를 상징한다고 할 수 있다. 여기서 향로의 산악도는 '천상계의 산', 또는 '조상들의 산'을 상징한 것이라 할 수 있으며, 산악도에 대응하는 노신의 연꽃은 지상의 연지의 수상 생태계, 즉 연화도를 나타낸 것이라 할 수 있다.

그런데 백제대향로와 고구려 고분벽화의 류운문 테두리와 도리에 의한 이러한 공간 구분은 문화적으로 시베리아 알타이 샤만의 북에 그려진 천상계와 지상계, 지하계의 공간 구분과 밀접한 관계가 있는 것으로 나타난다. 이것은 백제대향로의 본체에 장식된 동물들과 인물들, 그리고 고구려 고분벽화에 등장하는 수많은 천상계의 신령들과 인물들이 기본적으로 샤마니즘의 세계관과 신령관에 토대를 두고 있다는 것을 의미한다.

이러한 사실은 특별히 백제대향로의 산악도에 묘사된 기마 수렵 인물이 알타이 샤만의 북에 그려진 샤만 자신의 모습—말 탄 샤만이 활을 들고 동물들을 겨냥하는 모습—에 정확히 대응한다는 점에 의해서 확인된다. 그런데 백제대향로는 왕실 제기이다. 따라서 향로에 묘사된 수렵 기마 인물들은 백제의 왕들을 상징한 것이라고 결론 지을 수 있으며, 백제 왕들은 이러한 상징적인 수렵 행위를 통해서 사산조페르시아의 '수렵왕'들처럼 우주의 동물 신령들을 지배하고자 했던 것으로 생각된다. 백제대향로의 산악도가 사산조의 삼산형 산악수렵도를 배경으로 하고 있다는 사실이 이를 결정적으로 뒷받침한다.

전체적으로 볼 때, 백제대향로에는 고대 동북아의 5부체제를 상징하는 조형물을 정점으로, 고대 동이계의 광휘의 연꽃과 연화도의 주제, 그리고 서역의 삼산형 산악도와 북방계 수렵 문화 등이 결합되어 있으며, 이를 배경으로 백제인들의 세계관, 우주관, 신령관이 표현되어 있다. 이것은 이제까지 삼국 시대의 정신문화를 불교와 도교를 중심으로 파악해온 것과는 다른 것으로 도리어 샤마니즘이 그 중심에 있었다는 것을 뜻한다. 말하자면 삼국 시대에는 전통 신앙이 정신문화의 중심에 있었으며, 불교나 도교는 상대적으로 보조적인 위치에 있었다고 할 수 있다.

따라서 백제대향로에 나타난 여러 가지 상징체계나 세계관, 우주관, 신령관은 삼국 시대의 정신세계를 재조명할 필요성을 제기하고 있으며, 이것은 장차 이 땅의 고대 문화의 원형을 밝히는 데 고구려 고분벽화와 함께 상당한 기여를 할 것으로 생각된다.

고대 동북아의 문화적 배경

백제인들에게 중국의 박산향로는 어디까지나 중국의 박산향로일 뿐이었던 것 같다. 그런 이유로 그들은 왕실의 향로를 만들면서 박산향로의 구성이나 신화 체계에 구애받지 않고 자신들만의 독자적인 상징체계를 구현할 수 있었던 것으로 생각된다. 우리가 백제대향로에 특별히 주목하는 이유도 여기에 있다.

　　확실히 고대 동북아의 세계관을 배경으로 한 백제대향로의 출현은 이제까지 '중화적 세계관'이 곧 '동양적인' 것으로 착각해온 우리의 인식에 커다란 충격을 던지고 있다. 중국적인 것을 통해서 우리 것을 파악해왔던 이제까지의 고대사 연구 방법에 문제가 있음을 제기하고 있는 것이다. 고대인들보다 개명되었다고 자신하는 우리가 그동안 한족(漢族)의 시각에서 바라본 동아시아사를 '동양사'로 착각하는 경우가 많았다는 것은 여간 부끄러운 것이 아니다.

　　20세기 후반기에 들어오면서 이미 링춘성(凌純聲), 장광즈(張光直) 등 중국의 석학들은 중화 문명이 한족(漢族)에 의해서 독자적으로 완성되었다는 시각을 버린 지 오래다. 그들은 오늘의 중국 문명이 주변의 오랑캐 문화, 이를테면, 중국 동부 지방과 황해발해 연안의 '동이문화', 흉노, 돌궐, 몽골로 이어지는 북방의 '유목 문화', 양자강 이남과 동남아 일대의 '만족(灣族) 문화', 1990년 세상에 알려져 중국인은 물론 전 동아시아인을 깜짝 놀라게 했던 양자강 상류의 '삼성퇴(三星堆) 문화', 그리고 실크로드를 통해 유입된 '서역 문화' 등의 영향 속에서 탄생했다는 결론을 내렸다. 이에 따라 그동안 정설이었던 '황화 문명 기원론'은 점차 수정되는 추세에 있으며, 오히려 '다원주의적 문화 기원론'이 그 중심을 회복해가고 있다.

　　이것은 고대 동북아사를 중국인들의 시각이 아닌 고대 동북아인들의 시각을

통해서 바라볼 때, 그리고 북방 문제를 북방 수렵민들과 유목민들의 시각을 통해서 접근할 때 비로소 이 땅의 한국학 또는 동아시아학의 올바른 지평이 열릴 것임을 시사한다. 따라서 동아시아사를 과거처럼 중국의 '25사(二十五史)' 중심으로 보는 것은 잘못이며, 중국 주변 문화의 다양한 문화적 특수성을 무시하는 것 또한 바람직한 일이 아니다. 고대 중국 문명의 젖줄이라고 할 수 있는 동이문화의 전통과 함께 북방의 수렵유목 문화와 남방의 농경해양문화가 중첩된 복합 문화의 전통을 갖고 있는 우리인 만큼 우리의 시각으로 보다 넓게, 그리고 창조적으로 역사를 바라볼 필요가 있는 것이다.

그러나 국내의 상당수 학자들은 여전히 중국, 중국 문명, 중국 문화 하면 껌벅 죽는다. 심지어 고대 동이문화에 뿌리를 둔 것이 분명한 경우에도 '중국 것'을 역수입한 것처럼 취급하는 때도 적지 않다. 그러는 동안 우리 것은 멸시당하고 차별당하고 폄하되어서 유치한 오랑캐의 화장술 정도로 간주되어버린다. 이러한 자기 비하와 패배주의는 식자층에서 더욱 심하다. 한족들이 기록한 사서 속에 구차하게 끼어 있는 몇 줄 기록을 가지고 우리의 역사를 연구해온 빈궁함 때문일까?

물론 여기에는 우리 스스로 우리의 역사를 기록하지 못한 탓도 있을 것이고, 우리의 강토를 지키지 못해 조상들이 일구었던 문화유산들마저 송두리째 잿더미로 날려보내야 했던 뼈아픈 좌절의 역사도 있을 것이다. 그러나 이 땅에서 우리의 역사가 계속되는 한 이 땅에서 꽃피었던 선조들의 삶에 대한 흔적과 기억마저 지워버릴 수는 없다. 결국 문제는 어떤 시각으로 어떻게 역사를 바라보는가 하는 것이다. 문화는 그것을 이해하고 자기 것으로 만드는 자의 것이기 때문이다.

역사적으로 볼 때, 남만주를 중심으로 한 고대 동북아 국가들의 지정학적 조건은 농경을 중심으로 하는 중국이나 철 따라 초원을 이동하며 생활한 북방 유목 민족들과는 확실히 달랐다. 그들은 잉여를 산출하는 농경문화의 토대 위에 기마 문화가 결합된 복합 문화의 특징을 갖고 있었다. 고구려가 남만주 일대에서 1000년에 가까운 영화를 누릴 수 있었던 것은 이러한 복합 문화가 갖고 있는 장점들과 거기에서 나오는 독자적인 문화적 역량 때문이라고 할 수 있다.

남만주 지역이 갖고 있는 이러한 복합 문화의 전형을 우리는 농업적 토대에 유목 문화의 기동성을 결합해 아시아의 역사상 유례가 없는 찬란한 문화적 꽃을 피

웠던 고대 페르시아와 사산조페르시아에서 볼 수 있다. 5호16국에서 시작해 수당까지 계속된 서역 문물의 파도 한복판에 늘 고대 이란과 중앙아시아가 자리하고 있었다는 사실은 그들의 복합 문화가 갖고 있는 문화적 힘이 얼마나 컸는가를 짐작케 한다. 당시로서는 이들 서역의 선진 문물을 누가 빠르게 흡수하여 자기 것으로 만드느냐에 따라서 국가의 명운(命運)이 바뀔 정도였으니 말이다.

따라서 남만주의 경제적 토대를 바탕으로 강력한 기마 문화를 갖고 있었던 고구려가 북방 유목 민족들보다 훨씬 더 유연하고 풍부한 독자적인 문화를 꽃피웠던 것은 어쩌면 너무도 당연한 결과라고 할 수 있다. 여기서 우리는 중국을 통일한 수양제(隋煬帝)가 힘들게 북방의 투르크족(돌궐족)을 쫓아내어 변경을 안정시킨 뒤에 굳이 유례가 없는 대규모의 군사를 일으켜 고구려를 치고자 했던 이유를 짐작할 수 있다. 누구보다도 북방 문화에 매료됐었고 또 그 성격을 누구보다도 잘 알고 있던 그로서는 농업의 잉여와 기마 문화의 기동성을 겸비한 고구려가 남만주에 버티고 있는 한 언제든지 북방 민족들이 다시 재기할 수 있다고 보았고, 투르크족을 변경으로 쫓아버린 차제에 고구려까지 쳐서 뒷날의 후환을 제거하고자 했던 것이다.

그러나 동아시아의 전 역사상 최대의 전쟁 중의 하나로 꼽히는 이 수나라와 고구려의 생존을 건 싸움은 우리가 익히 아는 대로 고구려의 일방적 승리로 끝났다. 당시 고구려의 역량과 기상이 그들에게 뒤지지 않았던 점도 있었지만, 요동과 남만주 일대의 지정학적 조건이 한족이 원정해서 전투를 하기에는 결코 용이하지 않았기 때문이다. 실제로 중국의 한족 정권은 남만주 일대를 실질적으로 지배해 본 적이 거의 없다. 그만큼 이 지역은 중국 본토와는 지리적으로 떨어져 있을 뿐 아니라 문화적으로도 그 배경이 달랐다.

비록 수양제의 고구려 정벌은 무모한 시도로 끝났지만, 장차 남만주 일대가 태풍의 눈이 되리라는 수양제의 우려는 뒷날 그대로 적중하여 거란의 요나라, 여진의 금나라, 그리고 1616년에 누르하치가 세운 청나라를 통해서 중국은 철저히 짓밟히고 말았다. 모두 남만주에서 흥기한 한 무리의 작은 기마 군단에 의해서 중국이 정복된 것이다. 사정이 이러할진대 만일 고구려가 그대로 존속했다면 지금쯤 동아시아의 역사와 판도는 완전히 달라졌을지도 모른다. 그러나 역사는 그 반대

로 진행되어 남만주를 잃어버린 우리는 그곳에 새로운 중심이 들어설 때마다 뼈 아픈 국난을 겪어야만 했다. 거란, 여진, 몽골, 청나라의 침입이 그것이다.

한편 고대 동북아인들은 중국보다는 북방, 서역과 보다 밀접한 관계를 갖고 있었던 것으로 보인다. 그것을 단적으로 보여주는 것 중의 하나가 고구려가 하서 지역이나 쿠차 등과 직접 교류를 했던 것이다. 백제대향로의 삼산형 산악도를 배경으로 한 수렵도 역시 동서 교류의 직접적인 산물이라고 할 수 있다.

이처럼 고구려나 백제가 북방과 서역에 우호적인 태도를 보였던 것은 무엇보다도 그들의 수렵유목 문화의 전통과 밀접한 관계가 있다고 생각된다. 여기에다 중국에 대항하여 일의대수(一衣帶水)로 연결되어 있었던 북방과 서역의 정치 문화적 연대감도 크게 작용했을 것이다. 또 대상들의 빈번한 왕래라든지 같은 북방 민족들 사이에 존재했던 사신에 대한 교통과 숙박 편의의 제공 등 상호간의 호혜적 태도도 그들의 교류를 보다 용이하게 했을 것이다. 이러한 것들은 고대 동북아 국가들이 정서적으로나 문화적으로나 중국인들보다는 북방 민족들과 보다 긴밀한 관계에 있었음을 강력히 시사한다.

이러한 현상은 삼국 시대 내내 지속되었던 것으로 보인다. 일부 중국 문물이 삼국에 들어와 있었다고는 하지만 그것들은 주변적이거나 부수적인 역할밖에는 하지 못했다.

백제는 만주에서 내려온 부여계 사람들이 지배층을 형성한 나라다. 따라서 그들의 문화는 남만주의 문화적 패턴을 상당 부분 그대로 가지고 있었을 것이다. 한성 시대 백제의 관직에 북방 흉노족의 관직인 좌현왕, 우현왕 제도가 있었던 것이 이를 뒷받침한다. 그들이 해양으로 눈을 돌린 것 역시 기마 문화의 진취성과 관련해서만 이해할 수 있는 대목이다. 이는 북방으로의 진출이 좌절되면서 불가피한 선택이기도 했지만, 그 바탕에는 역시 농업의 잉여를 토대로 외부로 진출하여 선진 문화를 흡수하고 독자적인 문화적 역량을 키우고자 했던 그들의 기마 문화적 사고와 세계관이 있었기 때문이다. '말'이 '배'로 바뀌었을 뿐 그들의 개척과 모험 정신은 시종일관 변함이 없었던 것이다. 따라서 백제의 해양으로의 진출은 각별한 것이 아닐 수 없다. 우리가 뒤에 일본으로부터 임진왜란을 당하고, 다시 일제의 식민지 시대를 반복적으로 겪어야 했던 것은 무엇보다도 우리가 해양의 중요성을

소홀히 한 결과라고 할 수 있다.

고구려와 백제의 진취적인 기상을 오늘에 되돌아보는 또 다른 이유가 여기에 있다.

동서 교류에 대한 잘못된 시각

그동안 실크로드 하면 주로 한 무제의 서역 진출을 중심으로 논의되어왔다. 그 결과 실크로드는 한 무제 때 처음으로 개설된 듯한 인상을 주었고, 고대의 동서 교류는 오직 한 무제의 서역 루트, 즉 천산 남쪽의 타클라마칸 사막 남변과 북변을 가로지르는 오아시스로를 통해서만 이루어져온 것처럼 잘못 인식되기도 하였다. 이러한 경향은 19세기 말 이래 서구 열강의 중앙아시아 탐험대 파견과 일본 학자들의 활동에 의해서 일반화되었으며,[1] 특히 일본 NHK 방송의 〈실크로드〉 프로그램이 국내에 방영된 뒤 더욱 널리 확산되었다.[2]

그러나 동서의 교류는 천산 남쪽의 오아시스로보다는 유라시아 북부에 동서로 널리 분포한 북방 스텝 지역을 통해서 훨씬 일찍부터 인적, 물적 교류가 이루어졌다. 북유라시아의 초원 지대는 기원전 1000년기에 이미 하나의 문화권으로 통합되어 있었으며, 이러한 전통은 지난 세기까지 거의 변함없이 계속되었다. 북유라시아 민족들이 거의 대부분 유사한 생활양식을 갖고 있는 점이라든지, 기원전 스키토시베리아의 유목 문화가 거의 동질적이라는 점, 그리고 기원후 5세기에서 8세기 사이에 유라시아를 주름잡았던 투르크족의 유목 문화 역시 동몽골에서 중앙아시아에 이르는 거의 전 지역에서 유사하게 나타나고 있는 점 등이 이를 말해준다.

따라서 동서 교류를 중국과 인도, 페르시아, 로마의 교역 관계를 중심으로 규정하는 것은 동아시아사를 중국사 중심으로, 그리고 동서 교류를 비단의 전파와 불교문화의 전래라는 제한된 틀 속에서 바라보는 근본적인 한계를 갖는다. 더 큰 문제는 고대 동서 교류사에서 동북아가 갖는 중요한 위치를 망각하고 마치 중국을 경유해서 서역과 교류한 것과 같은 편견을 낳고 있다는 점이다. 그러나 북방 스텝

로의 동쪽 하이웨이는 발해 연안과 남만주까지 이어져 있었으며, 우리는 이러한 지정학적 조건으로 해서 일찍부터 북방 문화의 영향권에 놓여 있었다. 따라서 동서 교류사를 중국과 서역의 교류를 중심으로 보는 것은 동서 교류사에서 고대 동북아가 갖는 중요성을 부정하고 왜곡하는 결과를 초래할 위험이 높다. 물론 지금은 이러한 경향이 다소 개선되어 북방 스텝로에 의한 동서 교류도 부분적으로 연구되고 있지만, 아직까지도 그 폐해는 적지 않다.

그러나 고구려와 백제의 기마 문화만 하더라도 북방 유목 민족들과의 관계를 떠나서는 설명할 수 없으며, 고구려 고분의 천상도나 이 땅의 고대 건국신화에 흔히 나타나는 '천손족' 관념도 마찬가지다. 주몽의 어머니 유화가 일광(日光)을 쐬고 임신했다는 이야기[3]나 천신과 수신이 결합해 국가의 시조가 태어났다는 신화소[4] 또한 북유라시아에 두루 퍼져 있으며, 고구려인들의 까마귀에 대한 숭배도 중앙아시아와 북방 스텝로 주변 지역에서 두루 목격된다. 이와 함께 스키타이 유목 민족의 전형적인 무덤 양식으로 알려진 신라 경주의 대형 적석목곽분[5]에서 출토된 로만글라스(roman glass)는 멀리 로마에서 북방 유목 민족들을 경유해 유입된 것이다. 저 유명한 신라의 출자형 금관 또한 북방 유목 민족들과의 관계를 떼어놓고는 설명하기 어렵다.

서역과 북방의 영향은 여기에서 그치지 않는다. 마을 입구에 장승과 함께 서 있는 솟대나 장승 역시 시베리아의 샤머니즘과 밀접한 관계가 있으며, 과거에 시골에서 흔히 볼 수 있었던 물레방아나 수차(水車), 그리고 쟁기, 맷돌 역시 서역과의 관계를 떼어놓고는 생각할 수 없다. 쟁기와 맷돌은 인류 최초로 대규모 밀농사를 지었던 메소포타미아의 수메르인들에 의해서 개발된 것이며, 물레방아나 수차는 지하 수로로 유명한 이란 지방에서 수천 년 전에 발명된 것이다. 그런가 하면 밀을 위시해서 수박, 참외, 포도, 석류, 호도, 완두콩 등의 종자(種子)도 이란과 중앙아시아에서 고대의 동서 교류의 물결을 타고 전해진 것이며, 고대에 '아랑주', '아래기', '아랭이' 등으로 불렸던 소주(燒酒) 역시 아라비아어 '아라크(araq)'에서 유래된 것이다.[6] 이렇듯 서역의 파도는 우리의 생활문화 깊숙이 모래톱을 남기고 있다.

따라서 동서 교류의 문제는 유라시아 전체의 교류사의 시각에서 접근하는 것이 필요하며, 결코 어느 한쪽을 중심에 놓고 정리해가는 그러한 식의 접근은 역사적

진실을 왜곡할 뿐이다. 또 실크로드를 경유한 동서 교류를 '불교문화의 전래'의 틀 속에서 보아온 그동안의 시각도 수정이 불가피하다. 일본은 이미 1902년 이래 서본원사(西本願寺)의 교주(寺主)인 오타니 고즈이(大谷光瑞)가 중앙아시아 불교 유적 탐사대를 수차례 파견한 바 있다.[7] 이때 그의 탐사대가 가져온 막대한 불교 유물은 이후 일본 학자들의 불교학 연구에 커다란 기여를 하였으며, 일본의 초기 '동양학'은 이러한 불교학의 비교 연구를 토대로 하고 있다고 해도 과언이 아니다. 그 결과 그들은 동아시아사에 내재된 다양한 문화적 지층과 갈래를 종합적으로 바라보기보다는 불교문화를 중심으로 편의주의적으로 접근하였으며, 연꽃과 관련된 거의 모든 유적과 유물을 불교 관계 자료로 단정하는 오류를 범하였다. 그러나 하야시 미나오가 밝힌 것처럼, 불교의 연꽃 문화가 동아시아에 전래되기 전에 이미 한대의 궁전과 고분 천정에는 하늘연꽃이 장식되어 있었고, 이것은 고대 동아시아에 면면이 내려오는 광명 또는 광휘의 연꽃 문화에 토대를 둔 것이다.

이에 반해서 불교미술에 본격적으로 연꽃이 사용되기 시작한 것은 기원후 2세기 간다라 불상에 처음으로 연화대가 등장한 후이다. 이것이 다시 호탄과 쿠차 등 타클라마칸 사막의 오아시스를 거쳐 중국에까지 전해진 것은 대체로 삼국 시대 후기에서 서진 시대 사이로 기원후 250년에서 316년 사이가 이에 해당된다. 중국에서 발견된, 연화대가 시문된 가장 초기의 불교 유물들이 3세기 중반 이후의 것이란 사실이 이를 뒷받침한다.[8]

따라서 한대의 연꽃 유물을 불교문화의 영향으로 간주하고 그 연장선상에서 고구려 벽화의 수련 계통의 연꽃 장식을 불교문화와 연결 지어온 학계의 그동안의 태도는 상당 부분 수정이 불가피하다. 물론 고구려 벽화가 활짝 개화한 5, 6세기에는 불교가 들어와 있었으므로 불교의 연꽃도 어느 정도 알려져 있었을 것이다. 그러나 고구려 벽화에 나타난 불교 계통의 연꽃은 대체로 연화화생이나 연화대, 그 밖에 불교행사 등과 관련된 것으로, 고구려 고분의 천상도에 장식된 대다수의 광휘의 연꽃과는 뚜렷이 구별된다.

그런 점에서 고대 동아시아의 하늘연못에 대한 함축을 담고 있는 『주역』의 8괘 중의 하나인 '태'괘가 주는 의미는 매우 상징적이다.[9] 두 개의 양효 위에 하나의 음효가 올려져 있는 이 괘는 일찍부터 하늘 위의 연못을 상징하는 괘로 알려져 있다.

이미 고대 은나라 때의 청동기에 하늘연꽃을 배경으로 한 광휘의 연꽃과 용의 상징체계의 원형이 나타나 있고 보면, 이러한 태괘의 상징성은 분명해 보인다. 그만큼 하늘연꽃에 대한 관념은 그 유래가 오래된 것이다. 따라서 고대 유적의 연꽃을 일방적으로 불교문화의 유산으로 단정하는 것은 매우 잘못된 것이라고 하지 않을 수 없다.

북방 샤마니즘의 정신세계

현재 북방 샤마니즘에 대한 연구는 김열규 교수를 비롯한 극히 소수의 몇 명에 의존하고 있으며, 대다수 학자들은 이에 대한 관심이 부족한 상태다. 그러나 이 땅의 고대 국가의 건국신화가 대부분 샤마니즘을 배경으로 하고 있다는 것은 그 누구도 부인할 수 없는 엄연한 사실이다.

그런데, 이 역시 중화적 사고의 영향 때문이겠지만, 삼국 시대에 이미 불교가 사상계의 중심에 자리 잡고 있었고 샤마니즘은 주변부로 밀려나거나 쇠퇴 과정에 있었던 것으로 보는 시각이 우세하다. 그러나 고구려의 경우 4세기 말 이래 불교가 확산되기는 했지만 후대로 가면서 급격히 쇠퇴하는 양상을 보인다. 이러한 사실은 고구려 벽화의 추이를 보면 분명하게 드러난다. 4, 5세기 고분에서 조금씩 영역을 넓히는 듯하던 불교미술이 후기의 사신도 계열의 고분으로 가면서 급속히 후퇴하는 것이다. 이것은 고구려인들의 정신세계에 샤마니즘이 줄곧 중심에 있었다는 것을 의미한다. 불교가 성행했을 때조차 불교는 샤마니즘을 대체한 적이 없으며 언제나 샤마니즘과 공존할 뿐이었다. 이러한 현상은 신라도 마찬가지여서 신라 조정이 불교를 국교로 한 뒤에도 신라에서 샤마니즘은 사그라지지 않았으며, 불교가 최성기를 맞았을 때에도 시조신들과 신령들을 모신 신궁 제사는 중단된 적이 없었다.

불교가 성했던 것으로 알려진 백제 역시 신궁에서의 제사를 계속했으며, 불교가 전통 사상을 대체한 것이 아니라 오히려 신궁의 한쪽 터전에서 그들과 공존했다는 것을 우리는 앞에서 보았다. 이것은 이제까지 삼국 시대의 정신문화를 불교

중심으로 파악해온 기존 학계의 접근 방식이 대단히 잘못되었다는 것을 뜻한다.

삼국 시대의 불교문화는 오히려 기복적 또는 현세적 호국 불교의 성격을 띤 것이 많았다고 할 수 있으며, 이것은 여전히 샤머니즘이 삼국 시대 사람들의 정신세계의 중심에 위치해 있었다는 것을 뜻한다. 따라서 신불양립의 경우에도 그 중심은 여전히 샤머니즘에 있었다고 보는 것이 순리일 것이다.

그런데 삼국 시대에 이처럼 신불이 양립할 수 있었던 데는 불교를 기복 신앙으로 받아들인 데도 원인이 있지만 샤머니즘의 신령관과 불교의 윤회관이 유사한 데도 그 원인이 있었던 것으로 생각된다. 잘 알려져 있듯이 샤머니즘은 혼령이 죽지 않고 영원히 산다는 신령관에 기초하고 있다. 그래서 그들은 조상들이 죽는 것을 죽는다고 말하지 않고 '돌아가신다'는 표현을 써서 조상들이 머무는 타계, 또는 조상들의 산이 있는 곳으로 돌아간다고 생각했다. 그리고 이렇게 타계로 간 조상의 혼령은 새로 태어나는 아이의 몸에 실려 다시 이승으로 돌아온다고 믿었다. 이렇게 그들은 혼령이 이승과 저승 사이를 오가며 영원히 산다고 생각했다.

불교 역시 이 점에서는 크게 차이가 없다. 그들의 신령관은 윤회관에 기초해 있으며, 혼령이 영원히 산다는 데 바탕을 두고 있다. 또 사람과 마찬가지로 동물들의 혼령 역시 윤회를 거듭한다고 보는데 이 역시 샤머니즘의 신령관과 크게 다르지 않다. 따라서 불교가 처음 이 땅에 들어왔을 때, 사람들은 그들의 신령관과 유사한 불교에 대해서 호의적이었던 것으로 보이며, 이러한 분위기는 불교가 이 땅에 터를 잡는 데 크게 기여했을 것이 틀림없다.

이러한 사정은 중국에서도 크게 다르지 않아 중국에 불교가 널리 성행하게 된 것은 북방 민족들이 정권을 잡은 5호16국 시대 이후로 그들 역시 전통적으로 샤머니즘을 신봉하던 이들이었다.

상황이 이러한데도 삼국 시대의 사상을 불교 중심으로 파악해온 데는 당시 승려들 대부분이 지식인들이었던 점, 그리고 그들이 기록과 전승의 중심에 있었던 점과 무관하지 않아 보인다. 또 샤머니즘이 불교와 습합되어간 점이라든지, 경전이나 석조물과 같은 가시적인 유물을 거의 남기지 않은 것도 샤머니즘의 역할을 소홀히 다루게 된 요인이라고 할 수 있다. 게다가 일본 학자들의 불교학에 기초한 '동양학' 역시 이와 같은 잘못된 해석을 일반화하는 데 적지 않은 기여를 한 것으

로 생각된다.

그러나 제6장에서 본 것처럼 알타이 샤만의 북의 그림(宇宙圖)과 고구려 벽화나 백제대향로의 세계관 사이에는 긴밀한 연관 관계가 있다. 이것은 우리의 샤머니즘이 중앙아시아에서 유래되었을 것이라는 미할리 오팔(M. Hoppál)의 주장과도 일치한다.[10] 그러나 알타이 샤만의 북에서 보듯이 오히려 그 영역은 남시베리아까지 확대하는 것이 보다 합리적일 것이다.[11] 우리의 여자 샤만을 가리키는 명칭인 '무당'이 알타이 지역의 여자 샤만을 지칭하는 '우다간(udagan)'에서 왔다는 관측이 유력한 점이라든지,[12] 우리의 샤머니즘에 자주 등장하는 '대감(大監)'의 신격이 알타이 지역의 천신을 의미하는 텡그리 캄(Tengri Kam)에서 왔을 거라는 점[13] 등 역시 이를 뒷받침한다.

게다가 퉁구스 계통의 에벤키족, 만주족, 아무르 지역의 소수민족들 또한 우리 문화와 긴밀한 관계가 있는 점을 생각하면, 사실상 유라시아 대륙 전체의 샤머니즘이 문제된다고 해도 과언이 아닐 것이다. 유라시아 샤만들의 의상이나 북 등의 무구가 거의 동일한 형태와 기능을 갖고 있는 점을 고려할 때, 유라시아 샤머니즘은 일부 지역적 편차에도 불구하고 상당한 정도의 보편성을 띠고 있기 때문이다.

따라서 북방 샤머니즘의 연구가 본격적으로 진행되면 이 땅의 고대 문화와 민속에 대해서도 상당 부분 재해석이 불가피할 것으로 생각된다. 당장 고구려 고분벽화에 대한 연구가 새롭게 시작될 것이 틀림없으며, 신라의 적석목곽분(積石木槨墳)과 관련된 매장 의례에 대해서도 보다 진전된 시각으로 접근하는 것이 가능해질 것이다. 또 백제의 칠지도(七支刀)[294][14]나 신라의 출자형 금관, 토우(土偶)와 같은 유물의 연구도 새로운 국면을 맞게 될 것이다. 지금부터라도 이 땅

294 백제에서 왜에 하사한 칠지도. 일본 이소노카미신궁(石上神宮)에 보관되어 있다.

의 샤머니즘의 원형과 그 발달 과정에 대한 체계적인 연구가 이루어져야 하는 것은 그 때문이다.

학자들 중에는 오늘날 이 땅의 샤머니즘 현상에 대해서 북방 샤머니즘보다는 남방적 요소가 더 많다는 주장을 하는 이들도 있으나 이는 현상만 본 것일 뿐 그 역사적, 지리적, 문화적 배경을 간과한 견해라고 할 수 있다. 잘 알려져 있듯이 우리는 고구려, 발해가 멸망한 뒤로 남만주를 잃었다. 본래 북방 샤머니즘은 수렵 문화와 그 변형인 유목 문화를 바탕으로 하는데, 우리는 고구려의 멸망 후 그 문화적 토대가 되는 지역을 잃어버린 것이다. 그와 함께 북방 샤머니즘을 정신적 바탕으로 하는 고구려, 백제, 신라 등 북방계 정권들마저 모두 무너져 그 명맥이 끊어졌다. 따라서 후기 신라 이래 이 땅의 샤머니즘이 점차 수렵 문화의 본성을 잃고 농경적 성격으로 변모해간 것은 불가피한 것이었다고 할 수 있다.

그 결과는 곧 구체적인 형태로 나타난다. 이를테면, 오늘날 우리의 샤머니즘에서 시베리아 샤먼의 북을 볼 수 없는 것이 그 단적인 예다. 그러나 만주족이나 퉁구스족, 아무르 지역의 나나이족 등이 모두 샤먼의 북을 가지고 있는 점을 고려할 때, 고대에는 우리 역시 그들과 유사한 샤먼의 북 문화를 가지고 있었을 가능성이 많다. 그렇게 볼 때 이 땅에서 샤먼의 북 문화가 사라진 것은 우리의 샤머니즘에서 타계 여행이 사라진 것과 대체로 맥을 같이하는 것으로 보인다.[15] 말하자면 타계 여행이 점차 약화되면서 샤먼의 '부라'로서의 주요한 기능을 갖고 있는 동물 신령으로서의 북 또한 그 기능을 상실한 것이다. 이러한 사실은 오늘날 우리의 무당이 관계하는 신령들 중에 동물 신령이 거의 없는 데서도 확인된다.

또 북방 민족들의 샤먼이 모시고 있는 '몸주'를 보면 대개 동물을 보내주는 신령의 딸이나 여동생으로 그들과 일종의 부부 관계를 맺고 있는 경우가 많은 반면에 우리 무당들이 모시고 있는 몸주를 보면 동물 신령들보다는 단군이나 유명한 장수 등 역사적 인물들인 경우가 상대적으로 많다. 그러나 우리의 무당이 몸주와 영적인 부부 관계를 맺는 점에서는 북방 민족들과 별 차이가 없다. 그리고 수렵 지역에는 대체로 남자 샤먼들이 많은 반면, 농경적, 또는 정착적 요소가 뚜렷한 지역일수록 여성 샤먼의 활동이 두드러지는데, 삼국 시대 이후 농경적 요소가 계속 강화되어온 이 땅의 현실을 고려할 때 여성 샤먼이 압도적으로 많은 것은 당연한 결과

라고 할 수 있다.

따라서 무엇보다도 필요한 것은 이 땅의 샤마니즘과 북방 샤마니즘을 체계적으로 비교 연구하는 것이라고 할 수 있으며, 우리는 그 작업을 통해서 이 땅의 샤마니즘의 발전과 변형 과정을 어느 정도 되짚어볼 수 있을 것으로 생각된다. 최근의 샤마니즘에 대한 이해가 점차로 독립된 종교 체계로서보다는 '고대의 수렵 문화와 연관된 복합적인 신념과 의례 체계'로서 보는 경향이 두드러지고 있는 점도 이러한 접근을 보다 용이하게 하는 것이라 생각된다.[16]

삼계관과 삼재관의 차이

잘 알다시피 샤마니즘의 세계관은 중국의 전통적인 세계관을 대표하는 노장(老莊)―유가(儒家)의 세계관과 많은 점에서 구별된다. 그중에서도 가장 큰 차이점은 전자가 '삼계관(三界觀)'을 갖고 있다면, 후자가 천지인의 '삼재관(三才觀)'의 세계관을 갖고 있다는 사실이다. 오랜 중국 문화의 영향 탓으로 흔히 양자를 혼동하여 섞어 쓰는 경향이 있으나[17] 양자 사이에는 뚜렷한 차이점이 있으므로 신중히 가려서 쓸 필요가 있다.

일반적으로 북방 민족들의 삼계관은 천상계, 지상계, 수중계(또는 지하계)의 3계(界)로 이루어져 있으며, 이들 세계 사이에는 신령의 이동이 전제되어 있다. 말하자면 일종의 타계관이 전제된 세계관이라고 할 수 있다. 그리고 삼계관의 세계는 반드시 수직적 중층 구조로 되어 있는 것은 아니며, 막연히 위, 중간, 아래에 다른 계가 있다고 생각하는 식이다. 여기에 견주어 고대 중국의 삼재관은 이른바 하늘(天), 땅(地), 인(人)의 세 가지 요소를 우주의 기본 원리로 하는 세계관으로, 하늘과 땅 사이(間)에 위치해 있는 인간을 그 중심에 놓고 있다. 이러한 고대 중국의 삼재관에는 사람이 죽은 뒤 혼령이 돌아가는 타계에 대한 관념이 없으며, 유가에서 죽음을 신령관이 아닌 기(氣)의 문제, 즉 혼백(魂魄)의 문제로 보는 것도 그 때문이다. 한마디로 죽음 뒤의 세계(來世)에 대한 명확한 인식이 없으며, 시간이 지나면 조상의 기가 서서히 흩어져 완전히 소멸하는 것으로 되어 있다.

또 삼재관에서는 우주를 하나의 '시공간(時空間)' 개념으로 보는 데 반해서, 삼계관에는 순환적 시간 개념과 다층적 공간 개념이 존재한다. 즉, 이 세상과 타계 사이를 넘나드는 혼령관이라든지, 천상계 - 지상계 - 수중계가 각각 일정한 권역을 형성하고 있다고 보는 공간 관념이 그것이다. 대체로 북방 민족들은 하늘에 여러 층의 권역이 있다고 여겼는데, 고구려 고분 천정 벽의 다층적 구조 역시 이러한 권역 관념을 반영한 것이다. 이러한 샤마니즘의 시간 - 공간 개념은 고대 중국의 시공간 개념보다는 오히려 불교의 시간 - 공간 개념과 유사한 것으로, 외래 종교인 불교가 토착 종교인 샤마니즘과 크게 충돌하지 않은 것도 그와 같은 세계관의 유사성에서 기인한 것이라고 할 수 있다.

따라서 다른 세계들 사이를 넘나드는 신령관을 전제로 하는 삼계관과 천지인 삼재를 바탕으로 하는 삼재관 사이에는 근본적인 차이점이 있다. 그러나 민속학을 하는 이들조차 이를 혼동해서 사용하는 예가 적지 않은 것이 현실이다. 이것은 단순히 용어의 혼란에 그치는 것이 아니라 이 땅의 전통적인 사고 체계를 중국적인 사고 체계로 설명하는 어이없는 결과가 아닐 수 없다.

이 땅에서 삼계관이 결정적으로 위축되기 시작한 것은 조선 시대에 주자학(朱子學) 중심의 유교를 국교로 채택하면서부터다. 이 일은 이 땅에서 살아온 수많은 사람들의 정신세계를 크게 뒤흔들어놓은 '일대 사건'이라고 할 수 있다. 일찍이 신라가 당나라와 연합하여 백제, 고구려를 멸망케 한 사건이 우리의 정신적 고향인 남만주 일대를 상실케 했다면, 유교의 정치 이념화는 우리의 전통적인 사고의 틀을 근본에서부터 뒤흔들었다. 이 땅의 많은 민속 문화의 명맥이 끊어진 것을 두고 흔히 일제강점기부터라고 말하지만, 엄밀히 말하면 이미 조선 시대부터 그 조짐이 시작되었다고 할 수 있다.

유교를 국기(國基)로 하는 나라에서 샤마니즘이 억압되고 왜곡되었으리라는 것은 불을 보듯 뻔하다. 따라서 고대 중국의 세계관과 관계된 내용이 아니면 이 삼재관이란 용어를 가려서 쓰는 것이 마땅하며, 특히 민속학 분야에서는 더욱 이 점을 유의할 필요가 있다. 백제대향로의 신령 세계나 고구려 벽화의 내용을 유교의 삼재관으로 설명할 수는 없기 때문이다.

이처럼 분명한 삼계관과 그에 바탕한 신령관을 갖고 있는 샤마니즘의 세계이

지만, 샤머니즘은 여전히 미신이나 푸닥거리쯤으로 치부되는 경향이 없지 않다. 하지만 그것은 일제가 이 땅의 샤머니즘을 미개하고, 야만적인 문화로 규정하여 탄압하고 왜곡한 데다 근래에 서양 문물을 받아들이면서 우리의 문화를 저급한 것으로 폄하한 문화적 환경 등이 포개지면서 생겨난 그릇된 관념이다. 물론 오늘날의 샤머니즘이 물질주의에 오염된 측면을 부인할 수는 없지만, 그 또한 우리의 뿌리 깊은 기복 문화와 연결되어 있는 것이어서 우리의 자성을 요구하는 부분이 많다.

본래 샤머니즘의 정신세계는 인간과 자연 세계를 하나로 통합해서 보는 생태적 관점과 동식물을 포함한 모든 사물에 영혼이 내재해 있다는 신령관을 바탕으로 한다. 이러한 인식은 자연을 인간과 분리해 지배의 대상으로 간주하는 서구의 도구적 이성과는 근본적으로 다른 것이다. 그뿐만 아니라 오늘날 고도의 과학 문명이 세계화의 미명 속에 토착문화와 전통을 획일화해가는 추세에 있는 것과 달리 샤머니즘은 제3세계의 토착 문화와 그 정신세계를 떠받치는 원동력이 되고 있다. 샤머니즘은 전통적으로 인간과 자연 세계의 동식물들 사이에 부단히 순환하는 상호적 관계가 있다고 생각해왔으며, 인간이 지상계와 타계 사이를 넘나들며 생을 계속하는 순환적 세계관도 그러한 인식의 결과라고 할 수 있다. 따라서 앞으로 샤머니즘을 어떻게 볼 것인가 하는 것은 전적으로 우리의 삶과 문화의 지향점을 어디에 둘 것인가에 달려 있다고 해도 과언이 아니다.

문화의 시대, 자기 정체성의 시대

21세기는 문화의 시대라고 말한다. 그러나 그 문화란 민족적이면서도 또한 민족을 뛰어넘지 않으면 안 된다는 것이 이 시대의 요청이다. 한마디로 민족 없는 문화는 존재할 수 없지만, 민족만을 앞세운 문화 역시 존재할 수 없다. 그것을 슬기롭게 헤쳐 가는 길이란 오직 한 가지뿐이다. 우리의 정체성을 회복하고 그 중심에서 다양한 문화를 포용하고 융화하는 것뿐이다. 자기 역사를 소중히 하지 않는 문화나, 자기 정체성이 없는 문화는 죽은 문화나 다름없다. 그것은 한낱 복제 문화요

일회용 문화요 통과 문화일 뿐이다. 오직 자기의 문화와 역사를 소중히 하고 그 위에서 세계와 인류를 포용할 수 있을 때, 우리는 비로소 가슴을 활짝 열고 이웃과 팔 벌려 어깨동무할 수 있다.

최근 최준식의 『한국미, 그 자유분방함의 미학』[18]은 여러 가지로 많은 시사점을 준다. 그에 의하면, 오늘날 우리의 대표적인 문화 예술을 관통하는 특징은 단연코 '자유분방함'과 '무질서'와 '시나위 유의 즉흥성'과 '파격과 해학' 등으로 모아질 수 있다고 한다. 이러한 것들이 그 근간을 이루는 판소리나 백자, 탈춤, 민속음악, 장승, 한옥 등은 모두 조선이 해체되고 근대로 넘어가는 19세기 말에 형성된 것들인데, 그것들을 자세히 들여다보면 하나같이 그 저변에 샤마니즘 전통이 흐르고 있다는 것이다. 필자는 일찍이 동학을 공부하면서 19세기의 저 제국주의 시대에 세계사적으로 유례가 없는 '개벽(開闢) 사상'을, '우주 생명의 사상'을 제창했던 민중들의 저력이 어디에서 나왔을까, 그리고 구한말의 그 험악했던 시기에 그 싹을 틔웠던 자유분방하면서도 완숙한 민중문화의 힘이 어디에서 나왔을까 늘 궁금했는데, 지난 몇 년 동안 백제대향로와 고구려 고분벽화를 공부하면서 어느 정도 그 실마리를 푼 느낌이다.

실제로 백제대향로와 고구려 고분벽화는 우리가 그동안 잊고 있던 이 땅의 많은 잊힌 이야기들을 들려준다. 고구려 벽화 앞에 서면 누구나 가슴이 뛴다고 말한다. 더 이상 말이 필요 없는 것이다. 그렇게 고구려는 우리의 정신적 본향과 같은 그 무엇으로서 우리의 가슴에 살아 있다.

비록 백제인들은 만주를 떠나 반도로 남하한 이들이지만, 자신들의 이야기는 물론 고대 동북아인들의 세계관과 정신을 고스란히 자신들의 가슴에 담고 살았다. 우리는 그것을 백제대향로를 통해서 확인할 수 있다. 그들은 백제인이기에 앞서 늘 동북아인임을 잊지 않았으며, 자신들이 고향 만주 벌판을 떠나 반도로 내려온 이주민이란 것을, 따라서 새로운 땅에서 자신들의 문화의 꽃을 피우기 위해서는 자신들이 백제인이면서 동시에 진취적인 국제인이어야 함을, 늘 깨어 있는 코즈모폴리턴이지 않으면 안 된다는 것을 뼛속 깊이 자각하고 있었다. 그들이 반도의 좁은 울타리를 넘어 과감히 대륙과 해양으로 진출할 수 있었던 것은 바로 그러한 자기 인식이 있었기 때문에 가능했다고 할 수 있다.

우리는 지금 이 시간에도 대륙과 해양 어느 한쪽도 소홀히 할 수 없는 경계선 상에 위치해 있다. 그러나 그동안 반도의 울타리에 갇혀 우리와 같은 뿌리를 갖고 있는 북방 문화를 오랑캐 문화로 배척했으며, 남방 문화 역시 야만인들의 문화라 하여 멸시해온 뼈아픈 굴절된 역사를 갖고 있다. 어디 그뿐인가. 근대에서 현대로 넘어오는 과정에서는 우리의 의사와 상관없이 강제로 세계 자본주의 체계에 편입 되었으며, 그것이 가져다준 결과는 지금까지도 분단이란 비극으로 계속되고 있다. 그리고 개발이란 명분 아래 나와 이웃과의 관계, 그리고 우리나라와 이웃 나라, 인류와의 관계에 대한 자기규정 없이 추진했던 국제화, 세계화가 가져온 냉혹한 결과를 뼈저리게 체험하고 있는 것이 또한 지금의 우리 아니던가.

그렇게 볼 때, 백제대향로의 봉황을 중심으로 한 5악사와 5기러기의 상징체계는 요즈음처럼 정치가 실종된 혼탁한 시대에 그 옛날 음악의 화(和)를 통한 인간과 사회와 우주의 통합을 시도했던 조상들의 꿈과 이상이 어떠한 것이었나를 되돌아보고 또 되돌아보게 한다.

그리고 그것은 우리 문화의 토대 위에서 이 시대가 요구하는 새로운 통합의 원리를 우리 스스로 제시할 것을 요구하고 있다. 그것은 두말할 것 없이 선인들의 천음(天音)의 이상(理想)에 부끄럽지 않은, 노래와 춤이, 기쁨과 즐거움이 끊어지지 않는, 그리하여 더 이상 단절과 고통과 슬픔이 없는 생명의 세계를 펼쳐 보이는 것이다.

주석

책 머리에

1 최성자, 『한국의 멋 맛 소리』, 혜안, 1995, pp. 13~61.
2 「서울신문」 1994년 12월 23일 자.
3 「서울신문」 1994년 12월 24일 자.
4 「문화일보」 1994년 1월 12일 자 참고.
5 「문화일보」 1994년 12월 27일 자.
6 「문화일보」 1994년 12월 27일 자.

서론

1 「문화일보」 1994년 12월 27일 자에 의하면, 서울대 최몽룡 교수가 이와 같은 견해를 개진한 것으로 되어 있다. 그러나 그는 곧 자신의 주장을 뒤엎고 백제대향로가 백제 왕실의 시조 탄생 설화를 형상화한 것이라는 새로운 견해를 내놓았다. 「문화일보」 1994년 12월 28일 자.
2 백제대향로와 동탁은잔의 비교에 대해서는 제3장 '백제 동탁은잔의 하늘연꽃' 부분을 보라.
3 이와 유사한 견해가 박용전 씨에 의해서 초기에 개진된 바 있다. 「문화일보」 1994년 12월 27일 자.
4 일부 학자 중에 남조 시대 문헌에 신선사상을 담은 박산향로에 대한 언급이 있는 점을 근거로 당시 이러한 향로가 존재했을 가능성을 제기하는 이들이 있으나(박경은, 「박산향로에 보이는 문양의 시원과 전개」, 홍익대 미술사학과 석사학위논문, 1998, pp. 66~78) 현재까지 그러한 남조의 향로는 보고된 바 없다. 설령 그러한 향로가 존재했다고 치더라도 백제대향로의 산악도와는 중요한 차이점이 있다. 즉, 백제대향로의 산악도는 이른바 삼산형 산들로 이루어져 있는데, 이러한 산악도는 중국의 향로 중에서 유일하게 북위의 향로에서만 나타난다. 더욱이 이 삼산형 산형은 본래 중동 지방에서 발생한 것으로 북위는 이것을 사산조페르시아의 수렵도로부터 취해왔다. 따라서 백제대향로의 산악도의 연원은 북방과 서역에 있다고 할 수 있다. 따라서 백제대향로의 산악도의 양식을 남조 향로의 산악도에 견주

어 설명하려는 발상은 기본적으로 한계를 가질 수밖에 없다.

5 제6장 주 5 참조.

6 「문화일보」 1994년 6월 18일 자. 실제로 백제 음악을 복원하려는 시도가 이루어진 것은 그로부터 수년이 지난 뒤에 KBS의 역사스페셜 팀에 의해서였다. 백제의 노래 '정읍(井邑)'을 계승한 것으로 알려진 '수제천(壽齊天)'을 백제대향로에 등장한 악기와 유사한 악기들의 합주를 통해서 옛 백제 음악을 재현해보려는 시도였으나, 악기부터 조현에 이르기까지 정확한 고증이 없이 이루어진 터여서 아직까지는 그 성과를 말하기 어려운 실정이다.

7 국립중앙박물관, 『금동용봉봉래산향로(金銅龍鳳蓬萊山香爐)특별전』, 통천문화사, 1994.

8 최병헌 교수의 이러한 견해는 뒤에 발표된 그의 논문 「백제금동향로」(『한국사 시민강좌』 23, 일조각, 1998, pp. 134~152)에 자세히 정리되어 있다.

9 「문화일보」 1994년 5월 17일 자.

10 국립중앙박물관, 『금동용봉봉래산향로』. 그러나 박물관 측의 41곳의 능선과 화생 중인 33곳의 산이라는 주장은 자의적인 해석에 가깝다. 왜냐하면 백제대향로의 산들은 기본적으로 삼산형 산을 하나의 단위로 하고 있기 때문이다(제5장 참조). 능선이 41개란 주장은 이것을 무시한 것일 뿐 아니라 도대체 어떤 기준으로 능선을 세어서 그 숫자가 나왔는지도 불확실하다. 또 화생 중인 33곳의 산이라는 주장도 마찬가지다. 그 바위들이 남북조 시대의 산악도에 자주 나오는 점을 고려할 때 유독 백제대향로의 그것만을 화생 중인 산이라고 할 이유가 없다(제5장 참조). 따라서 74곳의 산 운운은 백제대향로의 산악도를 연화화생설로 설명하기 위해 만들어낸 자의적인 산물에 지나지 않는다.

11 전영래, 「향로의 기원과 형식변천」, 『백제연구』 25, 충남대학교 백제연구소, 1995, pp. 153~186.

12 溫玉成, 「백제의 금동대향로에 대한 새로운 해석」, 『미술사논단』 4, 1997, pp. 239~245.

13 「대전일보」 1995년 10월 4일 자.

14 박경은, 「박산향로에 보이는 문양과 시원과 전개」, 홍익대 미술사학과 석사학위논문, 1998, pp. 66ff.

15 溫玉成, 「백제의 금동대향로에 대한 새로운 해석」, 『미술사논단』 4, 1996, pp. 239~245.

16 국립중앙박물관, 『금동용봉봉래산향로특별전』, 통천문화사, 1994.

17 제5장 '백제대향로의 제작 시기' 부분 참고.

18 『삼국사기』에는 성왕 16년(538)에 사비로 천도한 것으로 되어 있으나 『일본서기(日本書紀)』에는 계체(繼體)천황 23년(529)조에 이미 '부여(扶余)'란 국호를 사용한 것으로 되어 있다. 이것은 백제가 529년 당시 이미 국호를 바꾸고 사비 천도 준비를 시작했음을 의미한다(坂本太郎 外 校注, 『日本書紀』, 下, 岩波新書, 1965, p. 38 注 9, 補注 17~24). 이 책 제7장 '성왕은 왜 백제대향로를 제작했는가' 참조.

19 샤머니즘과 수렵 문화에 대해서는 Lommel, Andreas, *The World of the Early Hunters: Medicine-men, shamans and artists*, Bullock, Michael trans., London, 1967; Lot-Falck, Eveline, *Les rites de chasse chez les peuples sibériens*, Gallimard, 1953; Hamayon, Roberte N., *La chasse à l'âme: Esquisse d'une théorie du chamartisme sibérien*, Société d'ethnologie, 1990; "Game and Games, Fortune and Dualism in Siberian Shamanism", in Hoppál, M. and Pentikäinen, J. ed., *Northern Religions and Shamanism*, Budapest, 1992, pp. 134~137; Findeisen, Hans, *Das Tier als Gott, Dämon und Ahne*, Stuttgart: Kosmos, 1957, SS. 18~33; Harva, Uno, *Die Religionen Vorstellungen der Altaischen Völker*, FF Communications N:o 25, Helsingki: Academis Scentiarum Fnnica, 1938, SS. 406~448; Lemmel, Andreas, *The World of the Early Hunter: Midicine-men, shamans and artists*, Bullock, Michael trans., London: Evelyn Adams & Mackay, 1967 등을 보라.

제1장 5 악사와 기러기

1 『日本書紀』欽明天皇 14年(553)條.

2 제7장 참조.

3 중국 사서인 『주서(周書)』, 『수서(隋書)』, 『북사(北史)』 등의 「백제전(百濟傳)」에서 사비시대의 시조로 전해지는 구대(仇台) 역시 동명(東明)의 후예로 되어 있다. 구대가 중국 사서에만 등장한다는 점에서 그의 존재에 대한 의문이 남는데, 최근 임기환은 「백제 시조전승의 형성과 변천에 관한 고찰」(『백제연구』 28, 1998, pp. 1~27)에서 구대 전승과 온조 전승의 구조가 유사하다는 점, 그리고 김부식이 『삼국사기』 「백제본기」를 집필할 때 저본으로 삼은 텍스트가 백제 말기의 왕계(온조계)를 중심으로 정리된 것이라는 점 등을 근거로 구대를 온조와 동일시하고 있다. 그의 주장에 따를 경우, 구대는 온조 전승의 변형으로 볼 수 있으며 온조가 동명계라는 것을 분명히 해주는 의미가 있다.

4 이병도는 졸본 지역의 비류수를 동가강에 비정한 바 있다. 이병도, 『한국사: 고대편』, 을유문화사, 1959, pp. 227f.

5 이러한 사실은 현재 만주족의 성씨(姓氏, 만주족은 哈拉라 부른다)를 보면, 지명에서 유래한 것이 제일 많고 다음으로 마을 이름, 동식물과 물건 이름, 전대(前代)의 옛 성(舊性), 조부 이름의 첫음절 등에서 유래한 것 등으로 되어 있는 점을 고려하면 어느 정도 이해할 수 있다(張聯芳 主編, 『中國人的姓名』, 中國社會科學出版社, 1992, pp. 81ff 참조). 그렇게 볼 때 온조의 형 비류의 이름은 소서노가 처음 출가한 혼강 유역의 '비류'라는 지명에서 유래했을 가능성이 높다고 생각된다.

6 노중국, 『백제정치사 연구』, 일조각, 1988, pp. 59ff.

7 『신증동국여지승람(新增東國輿地勝覽)』 「성천도호부(成川都護部)」에는 성천을 비류국 송양왕고도(沸流國宋讓王古都)라 하고 군명(郡名)으로 비류(沸流), 강명(江名)으로서 비류강(沸流江), 고적(古跡)으로서 비류국 등을 들고 있다.

8 『신증동국여지승람』 「영흥도호부(永興都護部)」조에는 비류수(沸流水)가 보이고 또 「팔도총도(八道總圖)」조에도 비류수(沸流水)가 보인다.

9 안정복에 의하면, 인천의 문학산(文鶴山) 위에 비류성(沸流城) 터와 비류정(沸流井)이 남아 있다고 한다. 또 문학동(文鶴洞)에는 비류왕릉(沸流王陵)으로 불리는 유적도 있다고 한다. 안정복, 『동사강목(東史綱目)』 제1; 정영호, 「서울지역의 백제문화」, 『마한백제문화』 3집, 1979, p. 87.

10 이 이동로는 함경북도 회령과 성진에서 채록된 '야래자(夜來者) 설화'와 관련해서 주목된다. 왜냐하면 야래자 설화가 특별히 중국 동북 지방과 백제 지역에 집중되어 있는 데 반해서 함경도 지역의 야래자 설화는 그동안 계통이 불확실하게 여겨졌기 때문이다. 아울러 함경도 지역의 야래자 설화는 한 걸음 더 나아가 일본 이와야마(三輪山) 신혼(神婚) 전설의 원형으로 추측되는 규슈(九州) 휴가(日向) 지방의 '우바다케(姥岳) 전설'과 연결되는 것으로 추정된다. 제7장 주 43 참조. '우바다케 전설'에 대해서는 日高正晴, 『古代日向の國』, NHK Books, 1993, pp. 212ff 를 보라.

11 王姓夫餘氏 號於羅瑕 民號爲鞬吉之 夏言竝王也 妻號於陸 夏言妃也.

12 건길지의 '길지'에 주목할 필요가 있다. 『일본서기』에는 한반도에서 일본으로 건너간 이들의 이름 뒤에 '吉之'가 나오는 경우가 적지 않다. 吉之 이외에 '吉士(길사)', '吉師(길사)', '吉志(길지)' 등이 붙는 경우도 있는데, 흥미로운 것은 모두 '키시(きし)'로 읽는다는 점이다. 실제로 『일본서기』 웅략(雄略)천황 5년조에는 곤지왕(개로왕의 동생 또는 아들)을 '코니키시(軍君)'로 부르고 있는데, 이 말은 정확히 건길지(큰 길지)에 대응하는 것이라고 할 수 있다(코니=큰, 키시=길지). 그런가 하면 일본서기 무열(武烈)천황 4년조에 보면 사마왕(斯麻王, 백제 무령왕)을 '시마키시'로 읽고 있어 이 키시가 '王' 또는 '君'과 동일한 의미로 두루 사용되던 말임을 알 수 있다. 「光州版 千字文」에는 왕의 훈이 '긔즈'(기치)로 되어 있어 『일본서기』의 키시와 긔즈가 언어학적으로 동일한 모어(母語)에서 파생

된 단어임을 알려주고 있는데 아마도 고대에 부족장 또는 족장을 의미하던 말이 왕권의 확립과 더불어 왕 또는 군의 의미로 확장된 게 아닌가 생각된다. 따라서 '고니키시'는 '큰 긔ᄌ(大王 또는 大君)'에 해당함을 알 수 있다. 이는 언어학적으로 백제의 비(非)부여계인들, 즉 마한인들이 상당수 일본에 건너가 고대 일본의 건국에 중요한 역할을 했음을 보여주는 것이라고 하겠다.

13 어라하와 어륙에 대해서는 『일본서기』 등에도 'オリコケ'와 'ヲルク' 등의 옛 훈(古訓)으로 나타나고 있다. 이에 대해서는 이홍직, 『한국 고대사의 연구』, 신구문화사, 1971, p. 330 주 34 참조.

14 朝鮮總督府, 『朝鮮古蹟圖譜』第3卷, 1916, 圖 704 石村洞附近 百濟古墳分布圖; 이도학, 『백제 고대국가 연구』, 일지사, 1995, p. 73 에서 재인용.

15 제3장 주85 참조.

16 일본의 북방 문화 연구가 하야시 도시오(林俊雄)에 의하면, 이미 기원전 8세기에 북만주로부터 남시베리아를 거쳐 카자흐스탄 등 중앙아시아, 터키의 소아시아, 그리스 북부와 로마 지역에까지 북방 유목민들의 무덤 양식인 쿠르간이 분포해 있었다고 한다. 이것은 북방 스텝로를 통해 이미 기원전 8세기에 북만주에서 그리스-로마 지역에까지 동일한 쿠르간 문화가 진행되었음을 말한다(林俊雄, 「北方ユ-ラシアと民族移動」, 『古代文明と環境』, 思文閣出版, 1994, pp. 216~239 참고). 한편 이들 쿠르간은 우리나라 경주의 왕릉급 고분들의 적석목곽분(積石木槨墳)과 동일한 양식으로, 신라의 지배층이 북방으로부터 남하한 세력임을 뒷받침한다. 경주와 경남 일대의 고고학적 성과 역시 적석목곽분 등 북방계의 무덤 양식이 4세기에 갑자기 등장하기 시작하여 기존의 고분군을 파괴하고 그 위에 건설되고 있음을 보여주고 있다.

17 『송서(宋書)』, 『양서(梁書)』, 『통전(通典)』 등의 「백제전」 참조.

18 初夫餘居于鹿山, 爲百濟所侵, 部落衰散, 西徙近燕, 而不設備.

19 『晋書』卷109: 句麗百濟及宇文段部之人, 皆兵勢之徒, 非如中國慕儀而至, 感有思歸

之心. 今戶垂十萬, 狹湊都城, 恐方將爲國家深害.

20 高崎市敎育委員會 編, 『古代東國と東アシア』, 河西書房新社, 1990.

21 Napolskikh, V. V., "Proto-Uralic World Picture: A Reconstruction", in Hoppál, M. and Pentikäinen, J. ed., *Northern Religions and Shamanism*, Budapest, Budapest: Akadémiai Kiadó, 1992, pp. 9ff.

22 Napolskikh, V. V., 앞의 글, pp. 5ff; Hoppál, M., "Folk Beliefs and Shamanism among the Uralic Peoples", in Hajdú, Péter ed., *Ancient Cultures of the Uralian Peoples*, Corvina, 1976, p. 233.

23 Napolskikh, V. V., 앞의 글, pp. 9ff.

24 Jusupov, G. V., "Survivals of Totemism in the Ancestor Cult of the Kazan Tatars", in Diószegi, Vilmos, ed., *Popular Beliefs and Folklore Tradition in Siberia*, Indiana University, 1968, p. 198.

25 Napolskikh, V. V., 앞의 글, p. 13.

26 이필영, 「한국 솟대신앙의 연구」, 연세대 박사학위논문, 1989, pp. 121f.

27 Napolskikh, V. V., 앞의 글, p. 8.

28 퉁구스족 샤만은 씨족이나 부족의 선대 샤만의 혼령이 후대 샤만의 몸주로 들어옴으로써 비로소 온전한 샤만이 된다. 이때 선대 샤만의 혼령은 아비새의 모습을 하고 있는 것으로 여겨진다. Harva, Uno, *Die Religionen Vorstellung der Altaischen Völker*, S. 475; Hultkrantz, Åke, "Ecological Phenomenological Aspects of Shamanism", in Diószegi, V. and Hoppál, M. eds., *Shamanism in Siberia*, Budapest: Akadémiai Kiadó, 1978, p. 40, or Bäckman, L. & Hultkrantz, Á., *Studies in Lapp Shamanism*, Stockholm: Almqvist Wiksell, 1978, p. 19. 이러한 동물 형태의 몸주는 야쿠트족과 돌간족 샤만의 신령들 중에서 중심적 위치에 있는 '동물어미(Tier-Mutter)'와 밀접한 관련이 있는데, 이에 대해서는 Harva, 앞의 책, S. 476f; Findeisen, Hans, *Schamanentum*, Stuttgart, 1957, S. 29ff를 보라.

29 Harva, Uno, *Finno-Ugric and Siberian Mythology*, The Mythology of All Races IV, Boston and London, (1927)1964, p. 506. 퉁구스족의 죽음의 기원에 관한 한 이야기에 의하면, 한 위대한 샤만이 죽은 뒤 가을에 백조를 따라 바다를 건너간 이야기가 전해진다. Lot-Falck, Eveline, "Textes eurasiens", in Boyer, R. & Lot-Falck, E. éds., *Les Religions de l'Europe du Nord*, Paris: Fayard-Denoël, 1974, p. 723; Massenzio, M., "Variations on the Mythical Origins of Shamanism and Death", in Hoppál, M. ed., *Shamanism in Eurasia*, Göttingen, 1984, p. 208.

30 Hamayon, Roberte N., *La chasse à l'âme: Esquisse d'une théorie du chamartisme sibérien*, Société d'ethnologie, 1990, pp. 461~465; Anisimov, A. F., "Cosmological Concepts of the Peoples of the North", in Michael, Henry N. ed., *Studies in Siberian Shamanism*, University of Toronto Press, 1963, pp. 187~192; Prokof'eva, Ye. D., "The Costume of Sel'kup Shaman", *Sbornik Muzeya antropologii i etnografii*, 11, 1949, pp. 335~375; Prokof'eva, Ye. D., "The Sel'kups", in Levin, M. G. and Potapov, L. P. eds., *The Peoples of Siberia*, University of Chicago Press, (1956)1964, p. 601.

31 솟대에 관해서는 이필영의 「한국 솟대신앙의 연구」, 연세대 박사학위논문, 1989; 『솟대』, 대원사, 1990; 『마을신앙의 사회사』, 웅진, 1994 등을 참고할 것.

32 야쿠트족과 오로치족 역시 솟대를 연속으로 세우는 풍습이 있다. Harva, Uno, 앞의 책, S. 547ff, Abb.103; Hamayon, Roberte N., 앞의 책, pp. 313f, fig. 3을 보라. 참고로, 우리 솟대와 북방 민족 솟대의 비교 연구로는 이필영, 「한국 솟대신앙의 연구」, 연세대 박사학위논문, 1989, pp. 110~128, 146~171; 『마을신앙의 사회사』, 웅진, 1994, pp. 344~374를 보라.

33 전안례를 마친 신랑은 '초례청(醮禮廳)'에 오르는데, 이때 '초례'란 말은 도교에서 온 말로 본래 북극성과 북두칠성 등 별에게 제사를 지내는 것을 의미한다. 기러기가 날아가는 곳이 북쪽이므로 이 경우 자연히 북극성이 있는 곳이 기러기가 날아가는 곳이 된다. 초례청 또한 기러기가 전령조임을 암시하는 주요한 증거라고 할 수 있다. 전안례나 초례청에 대해서는 려증동, 「퇴계 선생선 '혼례홀기' 연구 2—전안례를 중심으로」, 『퇴계학보』 66, 1990, pp. 70~77; 『전통혼례』, 문음사, 1996, pp. 98~121를 보라. 참고로, 려증동 선생에 의하면, 우리는 본래 천상계의 존재인데 이 세상에 와 살게 되었으며, 이곳에서 천상에서의 인연을 다시 만나 혼인하게 되었으므로 이 기쁜 소식을 천신께 전하기 위해 전안례 때 북녘을 향해 절을 하는 것이라고 한다. 려 선생은 이와 같은 내용을 어렸을 적에 노인들로부터 자주 들었다고 제자들에게 말한 것으로 알려져 있다. 또 다른 전승에 의하면 옛날에는 전안례 때 산 기러기를 북녘을 향해 직접 날려 보냈다고 한다.

34 『삼국사기』 「제사지(祭祀志)」에는 백제인들이 5제(五帝)를 숭배한 것으로 되어 있는데, 이때의 5제는 5방 사상(五方思想)과 관련된 5악(五岳)의 신들을 말한다. 참고로, 백제대향로 산악도의 5봉우리 위에 있는 기러기 5마리를 5제로 보는 견해가 있는데(박경은, 「박산향로에 보이는 문양의 시원과 전개」, pp. 70f), 이러한 견해는 주로 중국 호남성 장사(長沙) 마왕퇴(馬王堆) 1호묘에서 출토된 T 자 백화(帛畵) 상단의 천상계에 그려진 여와(女媧)의 좌우에 있는 새가 5마리인 점에 근거를 둔 것이다. 그러나 이 새는 두루미, 또는 학으로 기러기와 구별될 뿐만 아니라 마왕퇴 3호묘에서 출토된 같은 유의 T 자 백화에는 똑같은 새가 5마리가 아닌 7마리가 장식되어 있다. 따라서 마왕퇴 무덤에서 출토된 T 자 백화 상단의 천상계에 장식된 새들이 5제를 나타낸다는 것은 설득력이 없다(曾布川寬·谷豊信 編, 『秦·漢』, 世界美術大全集 東洋編 第2卷, 小學館, 1998, p. 349의 도판 55의 모사도를 보라). 이 밖에도 백제에 5제(五帝)의 관념이 나타나는 것은 중국의 제도를 채용하기 시작한 6세기 중반 이후라고 할 수 있는데, 백제대향로가 제작된 시기는 제5장에서 보겠지만 사비 천도 직전이다. 따라서 백제대향로에 5제의 관념을 적용할 수 있을지는 의문이다. 또 봉황은 천제(天帝)나 태일(太一)이 아니라 천제의 사자(使者)이다. 또 이제까지 고대 동아시아의 천제를 봉황

으로 표현한 예가 없다. 따라서 5기러기를 5제로 해석하는 것은 적절치 않다고 생각된다. 그러므로 기러기가 앉아 있는 5봉우리는 5부체제의 5방위 개념과 연관지어 이해하는 것이 자연스러워 보이며, 이 점에서 원위청이 5기러기(그는 이를 봉황에 대비해서 작은 천계天鷄로 본다)를 '천하의 5방'을 나타낸 것으로 본 것(溫玉成,「백제의 금동대향로에 대한 새로운 해석(談百濟金銅大香爐)」, p. 242)은 나름대로 의미가 있다고 생각된다.

35 Sarah Allan,『龜之謎—商代神話, 祭祀, 藝術和宇宙觀研究』, 四川人民出版社, 1992) pp. 42ff.

36 『大漢和辭典』6卷, 1956, p. 324: 東方有桃都山 山上有一大樹 名曰桃都 枝相去三千里 上有天鷄 日初出時照 此木天鷄卽鳴 天下鷄皆隨之 諸橋轍次.

37 호르헤 루이스 보르헤스,『상상동물 이야기』, 남진희 역, 까치, 1994, p. 114.

38 백제대향로의 봉황의 볏을 보면 수탉의 머리 형태로 되어 있는데, 이는 백제대향로의 봉황에 태양새로서의 수탉 관념이 반영되어 있음을 의미한다. 한편 이런 이유로 중국의 원위청은 백제대향로의 봉황을 천계로, 그리고 5기러기를 작은 천계로 설명한다. 앞의 주 34 참조. 그러나 그의 주장은 백제대향로의 봉황을 중심으로 한 가무상을 해석할 수 없을 뿐 아니라, 그는 누가 보아도 분명한 기러기를 작은 천계로 해석하는 오류를 범하고 있다.

39 何新,『中國遠古神話與歷史新探』, 黑龍江敎育出版社, 1988, p. 107f.

40 何新, 위의 책, pp. 115~116. 하신은 중국 사서에 '봉황이 나타났다'는 기록을 열거하고 있는데, 한나라 때 19차례를 비롯해 명나라 때까지 모두 43차례이다. 가장 이른 것은 서한(西漢) 소제(昭帝) 때인 기원전 84년으로 되어 있다.

41 갑골문 원문: "료제(燎祭)를 지내니 상제께서 봉황을 내려보내셨다, 소 한 마리를 희생물로 바쳤다(燎帝史鳳, 一牛)." 여기서 료제란 섶을 때어 연기가 하늘에 오르도록 하는 제사를 말하며, '史'는 '使'와 같은 자이다. 郭末若,「于帝史鳳, 二犬」,『卜辭通纂』, 東京, 1933, 398片; 張

光直,『신화 미술 제사』, 李徹 역, 동문선, 1990, p. 113; Wu Hung, "A Sanpan Shan Chariot Ornament and the Xiangrui Design in Western Han Art", *Archives of Asian Art*, No. 37, 1984, p. 54; 劉城淮,『中國上古神話』, 上海文藝出版社, 1988, p. 57 등 참조.

42 何新, 앞의 책, p. 109 참조.

43 원위청은 백제대향로 봉황의 머리에 두 가닥의 깃털이 없고 수탉의 볏을 갖고 있다는 점을 근거로 이 새를 백제의 장미계(長尾鷄)의 형상에서 비롯된 천계라고 주장하나 고대 동아시아의 봉황 중에는 수탉의 볏을 갖고 있는 봉황 내지 주작의 도상이 많이 있다. 그 대표적인 것이 북위 시대의 석각(石刻)에 장식된 봉황이나 주작이다(安國 編著,『中國鳳紋圖集』, 萬里書店·輕工業出版社, 1987, pp. 98ff를 보라). 참고로, 고대 동이 지역 봉황들의 머리를 보면 수탉의 형태로 되어 있는 경우가 많은데, 이는 고대 동이족들이 닭을 태양새로서 숭배한 전통과 관련이 있는 것으로 생각된다. 원위청,「백제의 금동대향로에 대한 새로운 해석(談百濟金銅大香爐)」, pp. 241f; 박경은,「박산향로에 보이는 문양의 시원과 전개」, p. 69 참조.

44 이 책은 특별히 조선(朝鮮), 개국(蓋國), 숙신국(肅愼國), 맥국(貊國) 등 고대 동북아 여러 나라의 이름이 등장하고 있는 데서 알 수 있는 것처럼 고대 동이문화와 밀접한 관계를 가지고 있다. 중국의 쑨줘윈(孫作雲)은 후예(后羿) 전설의 분석을 통해『산해경』의「산경(山經)」, 굴원의『초사(楚辭)』,『회남자(淮南子)』등을 동이 계통의 책으로,『좌전(左傳)』은 서방 계통의 책으로 단정한 바 있으며(孫作雲,「后羿傳說叢考」,『中國上古史論文選集』上, 台北 華世出版社, 1979, p. 458),「이하동서설(夷夏東西說)」로 잘 알려진 푸스녠(傅斯年) 역시 그와 비슷한 견해를 표명하고 있다.『산해경』은 비록 전국 시대에 쓰인 책이지만 그 내용은 고대 은나라 또는 그 이전까지 거슬러 올라가며, 대체로 연(燕), 제(齊), 초(楚)의 무당 또는 방사 들에 의해서 집성되었다는 것이 정설이다. 이와 관련해서 허유치(何幼奇)는『산해경』의「해경(海經)」이 산동성 중부 지방의 민족지적 내용을 반영한 것이라고

말하고 있으며, 샤오빙(蕭兵)은 연(燕)·제(齊) 지역의 방사들에 의해서 정리된 종합지리서로 간주하고 있다. 그런가 하면 위앤커(袁珂) 등은 초(楚) 지역에서 초인(楚人)에 의해서 성립된 것이라고 주장하고 있다. 何幼奇, 「海經」新探」, 『歷史研究』, 1985, No. 2 또는 『山海經新探』, 四川省社會科學院出版社, 1986, pp. 73~92; 蕭兵, 「四方民俗文化的交匯—兼論山海經由東方早期方士整理而成」, 『山海經新探』; 정재서, 『불사의 신화와 사상』, 민음사, 1994, pp. 23~26; 정재서, 『동양적인 것의 슬픔』(살림, 1996)에 실린 「산해경 다시 읽기의 전략」, 「고구려 고분벽화의 신화, 도교적 제재에 대한 새로운 인식」 등 논문 참조.

45 有五采之鳥 相向棄沙 惟帝俊下友 帝下兩壇 彩鳥是司.(大荒東經) 有弇州之山 五采之鳥 仰天(鳴)曰鳴鳥 爰有百樂歌舞之風.(大荒西經) 有載民之國 …… 有歌舞之鳥 鸞鳥自歌 鳳鳥自舞.(大荒南經)

46 『산해경』 「대황서경」에 "세 가지 이름이 있으니, 황조(皇鳥), 난조(鸞鳥), 봉조(鳳鳥)이다"라는 구절이 있다.

47 『산해경』 「해내경」에는 "제준에게는 여덟 명의 아들이 있는데, 이들이 처음으로 가무를 행하였다(帝俊有子八人 是始爲歌舞)"라는 구절이 있다. 이 구절에 대해 송나라 때의 나필(羅泌)은 그의 『노사(路史)』에서 『조선기(朝鮮記)』에 실려 있다는 다음과 같은 기록을 注로 인용하고 있다.
"순에게는 여덟 명의 아들이 있는데, 이들이 가무를 창시하였다(舜有子八人 始歌舞)."
『산해경』과 이 인용문은 내용 및 문장 구성이 거의 일치한다. 여기서 주목할 것은 특별히 순임금에 대한 이 내용이 『조선기』에 등장한다는 사실이다. 이것은 봉황과 관계된 위의 제준의 고사가 동이족, 그중에서도 고조선과 밀접한 관계를 가지고 있음을 시사한다. 『산해경』은 고대의 발해 연안과 산둥반도, 장강(長江)의 초나라의 무(巫) 또는 방사들의 저작으로 알려져 있어 위의 내용이 갖는 의미는 매우 각별하다고 할 수 있다. 필시 고대 은나라 시대의 동이족 신화가 『산해경』과 동이족의 후예인 예맥족에게 전승된 것

이 아닌가 생각된다. 위의 인용문에 대한 주석들은 다음과 같다. 袁珂, 『山海經校注』, 台北, 巴蜀書社, 1993, p. 532: 珂案, 『路史』後紀十一注引『朝鮮記』(吳任臣說卽此經荒經已下五篇) 云 舜有子八人 始歌舞 是逕以帝俊爲舜也. 그리고 羅泌, 『路史』後紀11注(代宗詔云 虞夏之制 諸子疎封 世紀云 九人『朝鮮記』云, 舜有子八人 始歌舞). 『노사』의 주석은 송대의 나평(羅苹)에 의해서 이루어진 것으로 정재서, 『동양적인 것의 슬픔』, p. 112 주26에서 재인용.

48 제준은 고대 은나라 때의 상제로 『산해경』에 등장하는 동이계 신 중에서 가장 중요한 신이다.

49 春二月 王設大壇 親祠天地 異鳥五來翔.

50 九月 鴻雁百餘集王宮 日者曰 鴻雁民之象也. 將有遠人來投者乎. 冬十月 南沃沮仇頗解等二十餘家至斧壤納款 王納之安置漢山之西.

51 이러한 관념은 춘추 시대에 편집된 『시경(詩經)』 「소아(小雅)」의 '홍안(鴻雁)'에 잘 나타나 있다.

52 三十一年 春正月 分國內民戶爲南北部 三十三年 秋八月 加置東西二部.

53 이에 대해서는 노중국 역시 동일한 견해를 보이고 있다. 노중국, 『백제정치사 연구』, 일조각, 1998, p. 96.

54 백제의 '부(部)'에 관한 기록은 다음과 같다. 『삼국사기』 「백제본기」, 온조왕 31년 5월조 "分國內戶爲南北部"; 같은 왕 33년조 "加置東西二部"; 같은 왕 41년조 "拜北部解婁爲右輔 解婁扶餘人也"; 다루왕 7년조 "以東部屹于爲右輔"; 같은 왕 10년조 "右輔屹于爲左輔 北部眞會爲右輔"; 같은 왕 11년조 "巡撫東西兩部"; 같은 왕 29년조 "王命東部築牛谷城"; 초고왕 45년조 "移東部民戶"; 같은 왕 48년 추(秋)7월조 "西部人茴會獲白鹿 獻之"; 같은 왕 49년조 "命北部眞果領兵一千 襲取靺鞨石門城"; 전지왕 13년조 "徵東北二部人年十五以上 築沙口城"; 비유왕 2년조 "王巡撫四部"; 동성왕 12년조 "徵北部人年十五以上 築沙峴耳山二城"; 의자왕 20년조 "武王從子福神嘗將兵 …… 西北部皆應"; 『삼국사기』 「열전」 "黑齒常之 百濟西部

人也 云云";『삼국유사』권5 "惠現求靜條 釋惠現百濟人 少出家……初任北部修德寺 云云";『신구당서(新舊唐書)』「백제전」, "五部 三十七郡七十六萬戶 云云";『周書』「翰苑百濟傳」, "都下有五部 云云".

백제의 '부'에 대해서는 노태돈, 「삼국시대의 '부'에 관한 연구」, 『한국사론』2, 1975. 2, pp. 8f 참고할 것. 일부에서는 온조왕 시대의 '부'에 대해 의문을 표시하는 이도 있으나 천관우는 초고왕 49년(214) 이후 특정 인물의 부 소속(所屬) 표시가 끊어지는 것을 지적하여 오히려 초기의 4부가 실재했음을 주장한다. 천관우, 「삼한고(三韓攷) 제3부―삼한의 국가 형성」, 『한국학보』3, 1976 여름, pp. 121f.

55 5부체제와 관련된 중국 측 기록과 이에 대한 논쟁은 손대준, 『고대 한일관계사 연구』(경기대 학술진흥원, 1993)의 제2부 「한국에 있어서 부(部)의 생성과 전개」에 잘 정리되어 있다.

56 차용걸, 「백제의 제천사지(祭天祠地)와 정치체제의 변화」, 『한국학보』11, 1978 여름, pp. 71ff; 笠井倭人, 「欽明朝におけける百濟の對倭外交―特に日系百濟官僚を中心として」, 上田正昭 · 井上秀雄 編, 『古代の日本と朝鮮』, 學生社, 1974(이 논문은 김기섭 편역, 『고대 한일관계사의 이해―왜(倭)』, 이론과실천, 1994, pp. 237~253에 번역 수록되어 있다).

57 大林太郎, 『邪馬臺國』, 中央公倫社, 1977, pp. 143ff(이도학, 「方位名 夫餘國의 성립에 관한 검토」, 『白山學報』38, 1991, p. 12에서 재인용); 박경철, 「부여국가의 지배구조 고찰을 위한 一試論」, 한국고대사연구회 편, 『고조선과 부여의 제문제』, 신서원, 1996, pp. 147~154 등 참조.

58 여기서 '나(那)'와 '노(奴)'는 같은 단어의 이기(異記)라고 할 수 있다. 본문 참조.

59 노태돈, 「삼국시대의 '부'에 관한 연구」, 『한국사론』2, 1975. 2, pp. 1~79 또는 「부체제의 성립과 구조」, 『고구려사연구』, 사계절, 1999, pp. 97~168; 김기흥, 「고구려의 국가형성」, 『한국 고대국가의 형성』, 민음사, 1990, pp. 199~219; 이옥, 『고구려 민족형성과 사회』, 교보문고, 1984, pp. 188~210; 여호규, 「고구려 초기 나부(那部)

통치체제의 성립과 운영」, 『한국사론』27, 1992, pp. 1~64; 「1~4세기 고구려 정치체제 연구」, 서울대 박사학위논문, 1997, pp. 12~69; 임기환, 「고구려 집권체제 성립과정의 연구」, 경희대 박사학위논문, 1995, pp. 13~48; 이옥 외, 『고구려 연구』, 주류성, 1999, pp. 118~136. 한편 고구려를 계승한 발해는 전국을 15부(府)로 나누어 다스렸는데, 그중 중요한 5부에는 경(京)을 두었다. 수도인 상경용천부(上京龍泉府)를 중심으로 중경현덕부(中京賢德府), 동경용원부(東京龍原府), 남경남해부(南京南海府), 서경압록부(西京鴨綠府)의 '5경'이 그것이다. 이 5경은 부여나 고구려의 5부와는 약간의 차이가 있지만 동북아의 5부체제의 골간을 계승한 것으로 보아도 무리가 없을 것이다.

60 이상은 『일본서기(日本書紀)』「신대기(神代記)」(상) 제7단과 『고사기(古事記)』의 '천손강림'조. 다른 일설에는 오오토모노무라지(大伴連)와 구메베(來目部)의 조상이 열거되기도 한다. 江上波夫, 『騎馬民族國家』, 中公新書, 1967, pp. 173f.

61 박현숙, 「백제초기의 지방통치체제의 연구―'부(部)'의 성립과 변화과정을 중심으로」, 『백제문화』20, 1990, pp. 23~33; 『백제 이야기』, 대한교과서, 1999, pp. 94~101; 양기석, 「백제초기의 부(部)」, 『한국고대사 연구』17, 서경문화사, 2000, pp. 173~196; 김영심, 「백제사에서의 부(部)와 부체제(部體制)」, 『한국고대사 연구』17, 서경문화사, 2000, pp. 197~218.

62 백제의 5부체제가 다섯 부족의 요소 위에서 출발했으리라는 것은 『일본서기』의 천손 강림 신화에서 천손 니니기노미코토(邇邇藝命)가 5부신(五部神) 또는 5씨신부(五氏神部)를 거느리고 내려온 사실을 통해서도 추측해볼 수 있다. 일본의 천손족이 궁극적으로 한반도에서 건너간 세력이라는 점, 그리고 다섯 부족의 요소를 갖고 건너가고 있다는 점에서 백제 역시 북방에서 남하할 때 그와 유사한 귀족 세력을 데리고 남하했을 것으로 볼 수 있기 때문이다.

63 조조에게 편입된 남흉노(南匈奴)의 경우 5부로 재편되었는데, 이 경우 5부는 흉노족의 조직 방식에 기초한 것으로 볼 수 있다는 점에

서 흉노족 역시 5부체제에 대한 관념을 갖고 있었다고 할 수 있다. 그러나 이 경우에도 역시 선우를 중심으로 좌·우현왕 체계가 기본으로 되어 있어 초기에는 5부체제보다는 3부체제 방식이 보다 유력했던 것으로 생각된다. 内田吟風, 『北アジア史研究: 匈奴編』, 同朋舍, 1975, pp. 263~305; 杉山正明, 『유목민이 본 세계사』, 이진복 역, 학민사, 1999, pp. 178f.

64　有勇健能理決鬪訟者 推爲大人 無世業相繼 邑落各有小帥 數百千落自爲一部.『삼국지』「오환선비동이전(桓鮮卑東夷傳)」에도 유사한 내용이 나온다. 内田吟風, 앞의 책, p. 345.

65　『위서(魏書)』「서기(序紀)」에 의하면, 기원전 2세기 말에서 기원전 1세기 전반기의 탁발모(拓跋毛)는 "원근의 사람들에 의해서 추대되어 36국, 대성 99씨족을 지배하였다(遠近所推 統國三十六 大姓九十九)"라고 되어 있다. 이 경우 36국은 36부, 즉 선비족의 원거주지로 추정되는 대흥안령산맥 북쪽기슭(大興安嶺 北麓)의 알선동(嘎仙洞)을 중심으로 인근 산간 각처에 흩어져 있던 36개의 부락을 망라하는 것으로 추정된다. 杜士鋒 主編, 『北魏史』, 山西高敎聯合出版社, 1992, pp. 17, 46.

66　단석괴는 짧은 시간에 북흉노의 일부를 흡수하고 고원의 여러 세력을 합쳐 만주에서 준가리아에 이르는 대판도를 실현했으나 그의 제국은 그의 죽음과 함께 와해되었다. 이때 그는 선비의 모든 부락을 통합해 중부(中部), 동부(東部), 서부(西部)로 나누고 각 부에 세 명에서 다섯 명의 대인(大人)을 두어 다스리게 했다. 杜士鋒 主編, 앞의 책, p. 41; 内田吟風, 위의 책, pp. 345f.

67　内田吟風, 위의 책, pp. 346f.

68　『수서』열전49「거란(契丹)」편: 실위는 거란의 부류이다. 그 남쪽에 거주하는 자를 거란이라고 하고, 그 북쪽에 거주하는 자를 실위라고 부른다. 실위는 5부로 나뉘어 있는데, 서로 간섭하지 않는다. 소위 남실위, 북실위, 발실위, 심말달실위, 대실위가 그것이다(室韋 契丹之類也 其南者爲契丹 在北者號室爲 分爲五部 不相總一 所謂南室爲 北室爲 鉢室爲 深末怛室爲 大室爲). 한편 중국의 쑨진지(孫進己)에 의하면, 실위는 거란의 일종으로 보기 어려우며 오

히려 탁발족과 밀접한 관계가 있는 별개의 일족이라고 한다(쑨진지, 『동북민족원류』, 임동석 역, 동문선, 1992, pp. 161~203). 탁발족(Topa)이 투르크계임을 고려할 때 실위족도 투르크계로 보는 것이 타당할 듯하다. 대실위의 전신인 '단단(檀檀, Tatar)'의 명칭이 이를 뒷받침한다. 실위의 5부는 이후 점차 분열되어 25부, 18부 등으로 나타난다.

69　『魏書』「高車傳」: 5부 고차가 함께 모여 제천 행사를 치르니 무리가 수만에 이르렀다. 큰 대회에 말을 달려 희생물을 사냥하고 둘러 모여 즐겁게 노래를 부르니, 전세(前世) 이래에 이처럼 성황을 이룬 적이 없다고 하였다(五部高車合聚 祭天 衆至數萬 大會 走馬殺牲 遊遶歌吟忻忻 其俗稱自前世以來無盛於此).

70　『수서』권49,「奚傳」. 5부의 명칭은 욕흘왕(辱紇王), 막하불(莫賀弗), 계개(契箇), 목곤(木昆), 실득(室得)이다. 고막해의 족원(族源)에 대해서는 쑨진지, 『동북민족원류』, 임동석 역, 동문선, pp. 150~160을 보라.

71　薛宗正,『突厥史』, 中國社會科學出版社, 1992, pp. 111ff.

72　725년에서 735년 사이 제작된 이들 비문은 후돌궐의 뛰어난 세 지도자인 퀼 티긴(Kül Tigin), 빌게 가한(Bilgä Kagan, 毗伽可汗), 톤유쿡(Tonyukuk)의 비문을 중심으로 구성되어 있으며, 1893년 덴마크의 언어학자 톰센(V. Thomsen)이 처음으로 비문의 내용을 판독하면서 투르크사는 물론 중앙아시아 유목 민족의 역사 인식에 새로운 전기를 마련해주었다. 비문은 투르크의 룬문자(runic scripts)로 기록되어 있으며, 종래 중국 쪽의 기록과 구비 서사에만 의존했던 연구사에 투르크인들 자신이 기록한 명문을 추가한 것으로 평가된다. 구체적 내용을 보면 투르크 제국의 건국에서부터 역대 가한들의 치적, 중국과 주변의 부족들과의 관계, 군사 정복과 교역, 사회조직, 법 관습 등 다양한 내용이 담겨 있다. 이희수, 『터키사』, 대한교과서, 1993, pp. 99ff. 오르콘 비문의 원문은 Tekin, Talât, *A Grammer of Orkhon Turkic*, Indiana University, 1968을 보라.

73　Sinor, D. and Klyashtorny, S. G., "The

Türk Empire", in Litvinskii, B. A. ed., *History of Civilizations of Central Asia Vol. 3: The Crossroads of Civilizations: AD 250 to 750*, Unesco, 1996, p. 336; Potapov, L. P., "The Origin of the Altayans", in Michael, Henry N. ed., *Studies in Siberian Ethnogenesis*, Toronto, 1962, p. 172, 175.

74 583년 투르크가 동서로 갈라지면서 성립한 서투르크는 부족들을 동서의 양 날개로 나누어 동쪽 날개를 돌륙부(咄陸部), 서쪽 날개를 노실필부(弩失畢部)라 하고 각각 다섯 부족을 두었는데, 이러한 다섯 부족의 양 날개 배치는 본래 동투르크에서 기원한 것으로 알려져 있다. 실제로 사가(saga)에 의하면 동투르크족은 열 부족이었던 것으로 되어 있다. Czeglédy, K., "On the Numerical Composition of the Ancient Turkish Tribal Confederations", *Acta Orientalia Academiae Scientiarum Hungaricae 25*, 1972, pp. 278ff. 이러한 다섯 부족 양 날개 체제는 위구르족, 키르키즈족(Kirkiz)에도 이어진 것으로 알려져 있다. 위의 논문 참조.

75 나(那)의 경우에도 순수하게 단일 부족이라고 말할 수는 없다. 이미 여러 부족들 간의 통합 과정이 드러나고 있기 때문이다. 三品彰英, 「高句麗 五部について」, 『朝鮮學報』 6, 1953, pp. 13~57.

76 三品彰英, 앞의 글, pp. 32~39.

77 노태돈, 「삼국시대의 '부(部)'에 관한 연구」, 『한국사론』 2, 1975. 2, p. 4.

78 참고로, 『후한서』 「고구려전」과 『삼국지』 「위지동이전」에는 이 나(那)가 '노(奴, no)'로 기록되어 있는데, 소노부(消奴部 또는 涓奴部), 절노부(絶奴部), 순노부(順奴部), 관노부(灌奴部), 계루부(桂婁部)의 다섯 부족 명칭에 사용된 '노(奴)'가 바로 그것이다. 이 경우 노(奴)는 나(那)의 이칭(異稱)이라고 할 수 있다.

79 '-나부'의 구조와 그 성격에 대해서는 노태돈, 「부체제(部體制)의 성립과 구조」, 『고구려사 연구』, 사계절, 1999, pp. 122~127; 여호규, 「고구려초기 나부(那部) 통치체제의 성립과 운영」, 『한국사론』 27, 1992, pp. 5~18 참조.

80 여호규, 「고구려초기 나부(那部) 통치체제

의 성립과 운영」, pp. 13ff; 「1~4세기 고구려 정치체제 연구」, 서울대 박사학위논문, 1997, pp. 121~138; 「고구려 초기 정치체제의 성격과 성립기반」, 『한국고대사 연구』 17, 서경문화사, 2000, pp. 133~172; 임기환, 「고구려 집권체제 성립과정의 연구」, 경희대 박사학위논문, 1995, pp. 49~60; 김현숙, 「고구려초기 나부(那部)의 분화와 귀족의 성씨」, 『경북사학』 16, 1993, pp. 26~40; 「고구려 전기 나부통치체제(那部通治體制)의 운영과 변화」, 『역사교육논집』 20, 1995, pp. 77~109 참조.

81 内田吟風, 앞의 책, pp. 263~305.

82 Tekin, Talât, 앞의 책, p. 231; 薛宗正, 앞의 책, p. 113; 芮傳明, 『古突厥碑銘研究』, 上海古籍出版社, 1998, p. 234 주 4.

83 이처럼 해가 떠오르는 쪽을 전면으로 생각하는 방위 관념은 투르크족, 흉노족 외에 타클라마칸 사막의 고어(古語)인 토하라어에서도 확인된다. Pinault, Georges-Jean, "Tocharian Languages and Pre-Buddhist Culture", in Mair, Victor H. ed., *The Bronze Age and Early Iron Age Peoples of Eastern Central Asia*, Vol. 1, Institute for the Study of Man, 1998, p. 366.

84 평양 천도 후에는 봉토를 덮은 고분들이 주류를 이루는데, 이러한 무덤들 역시 피라미드 형태로 되어 있다. 또한 그 내부의 말각조정 양식은 측면도를 보면 지구라트 형태로 되어 있다. 따라서 봉토를 덮은 고분들의 경우에도 적석묘의 연장선상에 있는 것으로 볼 수 있다.

85 桐原建, 『積石塚渡來人』, 東京大學出版會, 1989; 森浩一, 『騎馬民族と道はるか』, NHK 出版, pp. 105ff. 모리 구이치(森浩一)는 이 적석총이 일본 천황가의 무덤 양식으로 알려진 '전방후원분(前方後圓墳)'의 기원과 모종의 관련이 있을 것으로 추정하고 있다.

86 홍콩의 「성도일보(星島日報)」 1995년 6월 26일 자에 보도된, 북경발 신화사(新華社) 통신을 인용한 기사를 번역하여 옮기면 다음과 같다. "길림성 통화현에 사는 고고학 애호가 리수린(李樹林)은 장백산 서북부의 광대한 지역에서 지금부터 4000년에서 2000년에 이르는 고제단(古祭壇) 유적 및 그것들을 둘러싼 수백 기의 취락 유

적과 적석묘군을 발견하였다. 저명한 고고학자이며, 중국고고학회 이사장인 수빙치(蘇秉琦) 교수는 유적 지도와 사진, 그리고 그곳에서 출토된 유물들을 검토한 후, '이것은 대문화(大文化), 대문물(大文物)로, 읍도(邑都)의 성격을 구비하고 있으며, 일종의 새로운 고고학 문화로서 고고학적으로 대단히 높은 가치가 있다'고 하였다.

금년 25세의 리수린은 10년 전 여가를 이용해 고고학에 몰두했다. 1989년 봄 그는 통화현 쾌대무진 여명촌(通化縣快大茂鎭黎明村)에서 최초로 이 제사 유적을 발견하였고 이후 길림, 요령에서 계속해서 근 40기를 발견하였다. 이 제사 유적들은 모두 강 연안의 구릉과 산 정상에 질서정연하게 위치하고 있으며, '환형 계단식(全環階式)', '환형 참호식(全環壕式)', '환형 계단식과 환형 참호식의 중간 형태'의 세 종류를 이루고 있다. 제단의 방위는 대다수가 북쪽에서 남쪽을 향하고 있는데, 평태(平台), '신전', 환형 계단, 환형 참호, 장방형 밭(環埠), 고도(古道)로 구성되어 있고 그 부근 지역에는 동시대의 취락 유적과 적석총군이 비교적 밀집된 형태로 분포되어 있다. 제단 유적에서 출토된 유물은 석기, 도기, 골기(骨器)와 철기 등이다. 그중에는 중국에서 처음으로 발견된 돌화살 촉(鑽孔石鏃)과 연대가 가장 이른 사암질로 된 '성상석(星相石)'의 원형 파편이 포함되어 있다.

이 성상석 윗면에는 크기가 일정치 않은 11개의 구멍(凹窩)이 끌로 파져 있고 또 실선이 새겨져 있는데, 학자들은 고대인들이 밤하늘의 별자리를 관측하던 '천문도(天文圖)'일 것으로 보고 있다. 리수린에 의해서 '여명 문화(黎明文化)'로 지칭된 이 고제단 유적의 연대는 상한은 청동기시대, 하한은 서한 중기에 이르는 것으로 확인되었다. 리수린은 이 유적들을 연구한 후 '여명문화'와 '홍산문화'가 서로 연원 관계에 있으며, 동북아 지구의 고문화에 중대한 영향을 미쳤을 것으로 보았다. 아울러 그는 이 제단 유적의 족속에 대해서 고문헌에 나오는 맥족(貊族) 계통으로 보았다. 저명한 고고미술 전문가이며 중앙미술학원 교수인 진즈린(靳之林)은 리수린이 발견한 대량의 '세 유형의 환형 제단'이 요령 서부의 우하량 홍산문화의 제단, 신전, 고분과 매우 흡사함에

주목하고 이 유적들이 유하량 홍산문화의 연속선상에 있음을 인정하였다."

위의 기사에서 장백산이란 곧 백두산을 말하는데, 기원전 2000년까지 올라가는 그 연대도 연대이지만 제단의 형태가 환형 계단식 또는 환형 참호식으로 되어 있다는 기사 내용은 특히 우리의 관심을 끈다. 적석묘와 함께 발굴된 환형의 고제단이라면, 진즈린이 말하고 있듯이, 우하량의 고제단을 연상시키기 때문이다. 아마도 우하량의 고제단과 마찬가지로 여신 또는 천신을 모시던 집단으로 추측된다. 그리고 이 서북부 유적지에서는 중국에서는 발견된 적이 없는 구멍 뚫린 돌화살촉과 밤하늘의 별자리를 보고 점을 치는 성상석이 출토됐는데, 이상의 여러 가지 고고학적 특징으로 보아 이 유적지의 주인공이 고구려족의 조상인 맥족 계통일 것으로 추정된다고 위의 기사는 전하고 있다. 이러한 사실은 여명 문화의 중심지로 떠오른 통화현 쾌대무진 여명촌이 비류수로도 불리는 혼강의 상류에 위치해 있다는 사실을 통해서도 충분히 짐작된다. 또 이 지역은 고구려 적석묘의 직접적인 선대 유적으로 알려진 '기원전 4~기원전 3세기의 적석묘 유적'(이 적석묘 유적은 요동 남단의 기원전 8~기원전 7세기 또는 그 이전의 적석묘 유적과도 긴밀히 연결되어 있다)이 집중 분포해 있는 지역이기도 하다. 따라서 위의 기사에 따르면, 고구려 계통의 적석묘는 최소한 기원전 2000년 전까지 소급된다고 할 수 있을 것이다.

87 張志立, 「東北原始社會墓葬硏究」, 李德潤·張志立 主編, 『古民俗硏究』, 第1集, 吉林文史出版社, 1990, pp. 38f. 적석묘라고는 하지만 그 양식에는 약간의 차이가 있는데, 장즈린은 이를 크게 단실(單室) 적석묘, 단배다실(單排多室) 적석묘, 다배다실(多排多室) 적석묘로 나눈다.

88 아카드 왕국을 세운 사르곤 왕(Sargon, 기원전 2334~기원전 2279 재위)의 손자인 나람신 왕(Naram-Sin, 기원전 2254~기원전 2218 재위)은 자신이 직접 '현인신(god-king)'이 되어 스스로를 'lugal an-ub-da-4-ba'라고 칭했다. 이 말은 '사방(四方)의 왕', '우주의 왕'을 의미한다. 이러한 칭호는 사르곤 왕이 스스로를 '사방을

지배하는 자'라고 했던 것을 확장한 것이다. 관료들은 그를 '아가데의 신(god of Agade)'으로 불렀다고 한다. 현재 남아 있는 그의 '승리의 석비(石碑)'에는 메소포타미아의 신들처럼 활과 도끼, 그리고 뿔관(角冠)을 머리에 쓴 그의 모습이 새겨져 있다. Frankfort, Henri, *Kingship and the Gods: A Study of Ancient Near Eastern Religion as the Integration of Society and Nature*, Chicago, 1948, pp. 223~230; Kramer, Samuel Noah, *The Sumerians: Their History, Culture, and Character*, Chicago, 1963, pp. 62ff; Michael Roaf, *Cultural Atlas of Mesopotamia & The Ancient Near East*, pp. 98f.

89 고대 페르시아의 천문도에 중동 지방의 영향을 받은 5방위 관념이 나타나기는 하지만 고대 동북아처럼 뚜렷했던 것 같지는 않다. Needham, Joseph, *Science and Civilization in China, Vol. 3: Mathematics and Sciences of the Heavens and the Earth*, Cambridge, 1959, p. 257 참조.

90 여기서 우리가 유의해야 할 것은 고대 중국의 성수 '5'와 관련된 관념들이다. 중국의 고전 중 가장 오래된 것으로 알려진 『서경(書經)』의 「홍범구주」편에는 오행(五行), 오사(五事), 오기(五紀), 오복(五福) 등의 어휘가 나오는데, 이 중 오행은 『중국의 과학문명』을 쓴 조지프 니덤(Joseph Needham)이 지적하듯이 진시황의 분서갱유 이후 복승(伏勝)이란 사람을 중심으로 『서경』을 복원하면서 당시 성행하던 오행의 관념을 추가한 것일 가능성이 높다(조지프 니덤, 『중국의 과학과 문명 II』, 이석호 외 역, 을유문화사, 1985, p. 347). 그 이유는 오행의 관념이 중국사에 등장한 것은 대체로 전국 시대 말로 모아지기 때문이다. 따라서 『서경』에 나오는 오행의 관념은 그 실체를 인정하기 어렵다. 그렇지만 오행 이외에도 오사, 오기, 오복 등의 어휘에서 보는 것처럼 주나라 초기에 성수 '5'와 관련된 관념이 있었던 것은 분명하다. 그런데 최근의 갑골문 연구에 의하면, 성수 '5'의 관념은 이미 고대 은나라 때에 나타난다. 즉, '4방(四方)'을 비롯하여 오제(五帝), 오제(五禘), 오화(五火), 오신(五臣), 오족(五族) 등 성수 '5'와 관련된 어휘들이 갑골문에서

상당수 확인되고 있는 것이다(宮哲兵, 「변증법적 모순관 형성의 논리적 과정」, 梁啓超, 馮友蘭 외, 『음양오행설의 연구』, 김홍경 편역, 신지서원, 1993, pp. 378f; 사송령, 「음양오행학사」, 위의 책, p. 479. 그 밖에 갑골문 복사 참조). 중국의 후 허우쉬안(胡厚宣) 역시 그의 「論五方觀念及'中國'稱號之起源」이란 논문에서 은나라 시대에 5방위 관념이 있었음을 주장하고 있다. 따라서 은나라에 성수 '5'의 관념이 존재했었던 것은 의심의 여지가 없으며, 앞의 『서경』의 성수 '5'의 관념도 이러한 은나라의 성수 '5'의 관념으로부터 전해진 것으로 판단된다.

그렇다면 고대 은나라의 성수 '5'의 관념은 어디에서 온 것일까? 이와 관련하여 중요한 단서를 제공하는 것이 두 가지 있다. 하나는 안양의 은나라 왕묘들로 추정되는 무덤들의 양식이다. 은나라 왕묘의 형식을 보면 묘혈을 중심으로 '십(十)'자형 계단이 나 있어 전체적으로 중동 지방의 지구라트(계단식 피라미드)를 엎어놓은 듯한 모습이다. 고대 은나라인들이 왜 이러한 형태의 무덤을 만들었는가는 알려져 있지 않지만, 어쨌든 이러한 무덤의 양식은 고대 은나라인들이 동북아의 적석묘 문화를 알고 있었음을 뜻한다. 또 하나는 산동성 곡부에 있는 고대 동이계의 신인 소호씨(少昊氏)의 무덤이다. 이 소호씨의 무덤이 중국에서는 아주 드물게 적석묘 계열의 무덤 양식으로 되어 있다. 소호씨라면 새 이름을 관직명으로 삼았다는 고대 동이계의 신으로 동쪽 바다 밖―즉, 요동 지방―에 소호국(少昊國)을 세운 것으로 유명하다. 따라서 그의 적석묘 형태의 무덤은 적석묘 문화의 본고장의 하나인 요동 지방의 적석묘 문화와 연결되어 있는 것으로 생각된다. 이렇게 볼 때 고대 은나라의 성수 '5'의 관념, 그리고 혹시 있었을지도 모르는 5방위 관념은 기본적으로 동북아의 적석묘 문화로부터 유래된 것이라고 할 수 있다. 그 밖에 요서 지방의 신석기시대의 적석묘를 대표하는 홍산문화 유적에서 나온 용옥(龍玉) 등이 은나라 시대의 같은 유물들과 연장선상에 있음이 확인되고 있는 점이라든지, 조지프 니덤이 지적하듯이, 고대 은나라 때에 이미 하늘을 중궁(中宮)과 동궁(東宮), 서궁(西宮), 남궁(南宮), 북궁(北宮)으로

나누고 28수(宿)의 별자리를 이들 다섯 개의 천궁(天宮)에 배치하는 천문학의 초기 형태가 출현하고 있다는 사실은 은나라 당시에 5방위 관념이 알려져 있었음을 뒷받침한다(Needham, Joseph, *Science and Civilization in China, Vol. 3: Mathematics and Sciences of the Heavens and the Earth*, Cambridge, 1959, pp. 171~283). 다만, 이러한 5방위 관념은 주나라의 한족이 들어서면서 한동안 잊혔다가 전국 시대 말에 북방 민족이 흥기하면서 다시 그 모습을 드러낸 것으로 생각된다. 중국의 오행 관념이 출현하는 것도 바로 이 시기로 추정된다.

91 근래 신장자치구에서 발굴된 고대 유목인들의 의상에서 다채색이 자주 발견되는 점으로 보아 다채색 문화는 이미 상당히 오래전부터 중앙아시아와 북방 유목민들 사이에 널리 퍼져 있었던 것으로 생각된다(Hadingham, Evan, "The Mummies of Xinjiang", *Discover*, April 1994, pp. 68~77 참조). 북방 유목민들 사이에서 다채색 문화를 활짝 펼쳤던 이들은 사르마트인들로 이들은 특히 각종 색깔의 보석을 치장한 장식품들을 많이 남기고 있다(Sulimirski, T., *The Sarmatians*, Praeger, 1970, pp. 127f). 리처드 프라이어(Richard Frye)는 사르마트인들의 다채색 문화는 중앙아시아로부터 영향을 받은 것이라고 한다(Frye, Richard N., *The Heritage of Persia*, World Publishing Co., 1963, p. 157). 참고로, 중국 소수민족의 다채색 의상 또는 색동 문양 역시 이 북방 유목 문화와 밀접한 관계가 있는 것으로 생각된다.

92 흉노족의 경우 오방색 문화가 비교적 뚜렷하다. 이를테면, 『한서(漢書)』 「진탕전(陳湯傳)」에는 흉노족이 "성 위에 오색의 군기(軍旗)를 내걸었다(城上 立五采幡織)"라는 내용이 있다. 그런가 하면 백등산에서 흉노 30만 대군이 한고조 유방을 포위했을 때, 묵특(冒頓)은 사방의 군사를 서쪽에는 백마, 동쪽에는 청방마(靑駹馬, 흰 바탕에 푸른색), 북쪽에는 오려마(烏驪馬, 까마귀 날개 같은 검은색), 남쪽에는 성마(騂馬, 붉은색) 등 말 색깔에 따라서 편성하고 있다(『史記』 「匈奴列傳」).

93 조지프 니덤, 『중국의 과학과 문명 II』, 이

석호 외 역, pp. 264~368; Eberhard, Wolfram, "Beiträge zur kosmologischen Spekulation Chinas in der Han-Zeit", *Baessler Archiv*, Berlin: Beitäge z. Volker-kunde/ Baessler Instituts, 16, I, 1933, pp. 48~85.

94 참고로 『여씨춘추』에는 천문학의 오성(五星) 관념이 오행 관념과 무관하게 서술되어 있는데, 이는 월령 그룹이 오행의 발전에 천문학 그룹보다 먼저, 그리고 주도적으로 관계했음을 뜻한다. 徐復觀, 「음양오행설과 관련 문헌의 연구」, 梁啓超, 馮友蘭 외, 『음양오행설의 연구』, 김홍경 편역, 신지서원, 1993, p. 136; 馮友蘭, 「유물론적 요소를 가진 음양오행가의 세계관」, 위의 책, pp. 283~294; Eberhard, Wolfram, 앞의 글, pp. 75~78.

95 왕건군, 「광개토왕비문」, 『광개토왕비 연구』, 임동석 역, 역민사, 1985.

96 松原孝俊, 「神話學から見た '廣開土王碑文'」, 『朝鮮學報』 145集, 1992. 10, pp. 1~54 참조. 마쓰바라는 고구려의 이러한 천하관을 중화주의의 영향이라고 말한다. 그러나 이러한 '5방위'적 사고는 한족(漢族)의 영향을 받았다기보다는 태양숭배와 적석묘 문화를 가지고 있는 고구려인들의 내부에서 발생한 것으로 보는 것이 타당하며, 이러한 사실은 5방위 개념과 밀접한 관계가 있는 오행 사상이 적석묘 문화와 밀접한 관계가 있는 발해 연안에서 발달한 것과 무관하지 않다. 이에 대해서는 본문의 설명 참조.

97 사해관(四海觀)은 신라 문무왕이 배다른 동생 차득공(車得公)을 불러 "사해를 태평케 하라(平章四海)"라고 한 데서도 확인된다. 아마도 고대 동이 계통 민족들의 보편적인 관념이 아니었나 생각된다(『삼국유사三國遺事』 「기이紀異 제2第二」 文虎(武)王 法敏 참조).

98 중국 고대의 천문에 대해서는 『사기』 「천관서(天官書)」, 『한서』 「천문지(天文志)」에 잘 정리되어 있지만, 이미 『여씨춘추』 「십이기」와 『회남자』 「천문훈(天文訓)」에 나온다. 현재 가장 오래된 28수에 대한 직접적 자료는 1978년 호북성 수현(隨縣) 뇌고돈(擂鼓墩)에서 발굴된 증후을묘(曾侯乙墓, 기원전 433년 전후)의 칠상(漆箱)에 장식된 것으로 기원전 5세기 것

이다. Needham, Joseph, *Science and Civilization in China, Vol. 3: Mathematics and Sciences of the Heavens and the Earth*, Cambridge, 1959, pp. 171~283; 夏鼐, 「從宣化遼墓的星圖論二十八宿和黃道十二宮」, 『考古學報』 45, 1976, pp. 35~58; 王昆吾, 「火曆論衡」, 『中國早期藝術與宗敎』, 東方出版中心, 1998, pp. 17~25 曾侯乙墓 二十八宿; 任世權, 「古墳壁畵에 나타난 二十八宿」, 『崔永禧先生華甲記念 韓國史學論叢』, 探求堂, 1987, pp. 763~766 등 참조.

99 윤무병은 사신도가 대체로 승선도(昇仙圖), 천문도(天文圖)와 함께 그려지는 특징을 지적하고 있는데, 이러한 내용은 고구려 고분 천장벽의 천상도 내용과도 일치한다. 윤무병, 「백제 미술에 나타난 도교적 요소」, 『백제의 종교와 사상』, 충청남도, 1994, pp. 228f.

100 Eberhard, Wolfram, *Conquerors and Rulers*, Leiden, 1965, p. 56. 에버하르트는 이 밖에 중국인들의 천문학 체계가 365일의 태양력이 아닌 354일의 태음태양력으로 되어 있다고 말한다. 이것은 농경민들이 농사의 절기를 결정하는 데 충분치 않다고 한다. 한편 천랑성은 중국의 고대 문헌에서는 주로 북방 민족의 흥기나 침입 등과 관련 지어 부정적으로 다루어지고 있는데(屈原, 『九歌』; 『진서晉書』 「天文」), 이것은 이 별이 본래 북방 유목 민족의 별이라는 점을 시사한다. 이와 관련해서 고대 이집트에서 시리우스(Sirius)는 새해(新年) 첫날 아침에 태양과 함께 떠오르는 별로서 이시스(Isis) 여신 또는 하토르(Hathor) 여신과 연결되어 있다. 그리스 아테네에서는 이 별이 새해를 여는 별로 알려져 있으며, 야누스처럼 두 개의 머리를 가지고 있어 하나는 지난해를 향하며, 다른 하나는 새해를 향한다고 한다. 그런가 하면 중동 지방에서는 기원전 2000년기 초의 바빌로니아 왕조 때 이미 춘·추분과 동·하지 때마다 이 별의 출현이 함께 기록되어 있다(MUL. APIN 토판). 또 중앙아시아의 고대 인도 - 아리안족들은 이 별을 티시트리야(Tishtrya, rain-star)로 숭배하였다. 이란인들은 1년 중 여덟 번째 달을 이 별에게 바쳤으며, 조로아스터교의 Yasht 8(*The Sacred Books of the East: Avesta*, Darmesteter, James trans., American Edition, 1898)도 이 별에 바쳐져 있다. Budge, E. A. Wallis, *The Gods of the Egyptians*, Vol. 1, Dover, 1969, pp. 435f; Budge, E. A. Wallis, *Osiris & The Egyptian Resurrection*, Vol. 2, Dover, 1973, pp. 250f; Graves, Robert, *The Greek Myths*, Vol. 1, Penguin, 1955, p. 130; Baigent, Michael, *From the Omens of Babylon: Astrology and Ancient Mesopotamia*, Arkana, 1994, p. 165; Boyce, Mary, *A History of Zoroastrianism*, Vol. 1, Brill, 1975, pp. 74ff; Herzfeld, Ernst E., *Zoroaster and his World*, Vol. 2, Princeton, 1947, pp. 584~614 등 참조.

101 중국의 천문학이 흉노족이 흥기하기 전에 이미 어느 정도 기틀을 잡았음을 고려하면, 중국에 북방계 천문학을 가져온 이들은 바로 주나라의 한족(漢族)이었을 가능성이 높다. 그들이 스스로를 가리켜 '서이(西夷)'라 칭한 것이나 고대 중앙아시아에 보편화되어 있는 '천명(天命, sky-order)'관을 정치의 근간으로 삼은 것 등을 생각하면 그들이 본래 북방계 출신이었다는 것을 알 수 있다. 다만, 그들은 중국 서북부의 황토지대에 일찍부터 거주했던 것으로 알려져 있으며, 은나라 말경에는 이미 농경으로 전환했던 것으로 보인다. 참고로, 몽골족, 부랴트족, 알타이 투르크족, 타타르족(Tatars), 만시족(Mansi), 추바시족(Chuvash) 등 고대 중앙아시아인들의 천명관에 대해서는 Harva, Uno, *Finno-Ugric and Siberian Mythology*, pp. 391~394를 보라.

102 노중국은 고구려 각 부족의 대표들이 모인 회의체를 '제가회의'라고 부르고, 5부족의 회의체로 보았다. 노중국, 「高句麗國相考(上)—초기의 정치체제와 관련하여」, 『한국학보』 16, 일지사, 1979, 가을, pp. 20ff; 여호규, 「高句麗 初期의 諸加會議와 國相」, 『한국고대사 연구』 13, 1998, pp. 33~78.

103 이병도, 『한국고대사 연구』, 박영사, 1976, pp. 630f. 이병도에 의하면 남당이란 명칭도 백제에서 먼저 나타났을 것이라고 한다.

104 백제대향로의 5악사를 자세히 살펴보면 여성 악사가 섞여 있는 듯한 분위기를 느낄 수 있는데, 완함과 배소를 연주하는 악사들을 보면 두 무릎을 모아서 옆으로 비껴 앉은 자태가 영락

없이 여 악사의 연주 모습이다. 이와 관련해서 중국의 원위청은 머리카락을 오른쪽 귀 뒤에 서린 악사들의 머리 장식이 마한 처녀들의 머리 장식과 유사하다 하여 백제대향로의 악사들을 모두 여 악사로 본 바 있다. 溫玉成, 「백제의 금동대향로에 대한 새로운 해석」, 『미술사논단』 4, 1996, pp. 243f 참조. 원위청은 『주서』 「백제전」과 『진서』 「마한전」의 복식과 머리 장식에 대한 설명을 근거로 마한의 처녀들은 머리를 한 가닥으로 땋아 오른쪽 귀로 넘기고, 기혼 여성들은 좌측과 우측으로 각기 한 가닥씩 머리를 내리는 것이라고 해석하고, 이런 근거로 백제대향로의 악사들을 마한 처녀 악사들이라고 결론 내리고 있다.

그러나 그가 근거로 인용한 『주서』 「백제전」과 『진서』 「마한전」의 관련 구절에는 머리카락을 오른쪽 뒤쪽에 서린다는 구절이 없어 다분히 사서의 관련 내용을 자의적으로 해석한 느낌이 강하다. 즉, 원위청이 인용한 『주서』 「백제전」에 의하면 "부인들의 옷은 도포와 유사하며 소매가 약간 넓다. 처녀들은 머리카락을 땋아 머리에 서리고 뒤에 한 가닥을 늘여 꾸민다. 출가자는 머리를 두 가닥으로 나눈다(婦人衣(以)(似)袍 而袖微大 在室者 編髮盤與首 後垂一道爲飾 出嫁者乃分爲兩道焉)"라고 되어 있어 그의 주장과 다르다. 그뿐만 아니라 『진서』 「마한전」 역시 "세속은 금과 은, 비단, 모직 담요 등을 중히 여기지 않고 구슬 목걸이를 귀하게 여기며, 옷에 꿰매어 장식하거나 혹은 머리에 장식하거나 귀에 매달아 늘어뜨린다(俗不重金銀錦罽 而貴瓔珠 用以綴衣或飾髮垂耳)"라고 되어 있어, 머리나 귀에 구슬을 달아 장식한다는 의미이지 머리카락을 땋아 귀로 넘겨 장식한다는 그의 주장과는 다름을 알 수 있다. 따라서 악사들의 머리 장식을 피지배층인 마한 여성의 머리 장식 풍습으로 보는 그의 관점은 근본적으로 잘못되었다고 할 수 있다.

이러한 오류는 그만큼 백제 악사들의 머리 장식이 흔치 않은 모습을 하고 있기 때문일 것이다. 그러나 왕실 향로에 없는 머리 장식을 표현했을 리 없고 보면 대체로 당시 백제 악사들의 의례용 머리 장식쯤으로 보는 것이 무난할 듯하다. 남녀 악사들이 모두 똑같은 머리 장식을 하고 있다는 사실 역시 이러한 가능성을 높여준다.

105 凡音者生人心者也 情動於中故形於聲 聲成文謂之音 是故治世之音安以樂其政和亂世之音怨以怒其政乖 亡國之音哀以思其民困 聲音之道與政通矣.

106 宮爲君 商爲臣 角爲民 徵爲事 羽爲物 五者不亂卽無점체之音矣 宮亂卽荒其君驕 商亂卽陂其臣壞 角亂卽憂其民怨 徵亂卽哀其事勤 羽亂卽危其財匱 五者皆亂迭相陵謂之慢 如此則國之滅亡無日矣.

107 昔黃帝令伶倫作爲律 伶倫自大夏之西 乃之阮隃之陰 取竹於嶰谿之谷 以生空竅厚鈞者 斷兩節間 其長三寸九分而吹之 以爲黃鐘之宮 吹曰舍少 次制十二筒 以之阮倫之下 聽鳳皇之鳴 以別十二律 其雄鳴爲六 雌鳴亦六 以比黃鐘之宮 適合 黃鐘之宮 皆可以生之 故曰黃鐘之宮 律呂之本.

108 12율관(十二律管)의 삼분속익법의 산술적 배경과 도량(度量)에 대해서는 『한서(漢書)』 「율력지(律歷志)」 상(上)을 보라.

109 『삼국유사』 권2, 「만파식적(萬波息笛)」.

110 낙랑국(樂浪國)은 한사군(漢四郡)의 낙랑군(樂浪郡)과는 다르다. 『삼국사기』에 의하면, 낙랑군은 기원후 313년에 고구려에 의해서 멸망한 데 반해서 낙랑국은 기원후 32년에 이미 멸망한 것으로 되어 있기 때문이다.

111 『삼국사기』 「고구려본기」 대무신왕 11년(28)조. 이두현은 낙랑의 자명고를 샤만의 북과 관련된 것으로 보고 있는데 탁견이라고 생각된다. 이두현, 「내림무당의 쇠걸립」, 『한국무속과 연극』, 서울대학교출판부, 1996, pp. 28f.

112 사회과학출판사 편, 『고구려 문화사』, 논장, (1975)1988, p. 247.

113 常以五月下種訖 祭鬼神 群聚歌舞 飮酒 晝夜無休 其舞 數十人俱起相隨 踏地低昂 手足相應 節奏有似鐸舞 十月農功畢 亦復如之. 민속학자 김광언은 『삼국지』 「위지동이전」의 한(韓)조에 전하는 가무를 전라도 지방의 전통가무인 강강술래의 원형일 것이라고 말하고 있다. 김광언, 『김광언의 민속집』, 조선일보사, 1994, pp. 278~288.

114 중국의 소수민족은 모두 50여 집단에 달하며, 이들은 대개 서북 황토고원과 청장고원에

서 남하한 '저강족군(氐羌族群)'과 동남 연안에서 서남과 동남아에 광범위하게 걸친 '백월족군(百越族群)', 원래부터 운남과 동남아 접경지대 산지에 살던 '백복족군(百濮族群)', 그리고 강남에서 서쪽으로 이동하여 전(滇), 검(黔), 상(湘), 계(桂) 산지 등에 거주하는 '묘요족군(苗瑤族群)'의 네 부류로 나뉜다. 이들 중국 소수민족은 가원 외에도 우리와 같은 색동옷을 입는다든지 각종 생활도구들이 우리의 민속기구와 같은 것이 많아 최근 들어 주목을 받고 있다. 특히 1992년 UN 식량농업기구(FAO)의 수석 고문 김병호 자신이 직접 태국 치앙마이의 라후족과 함께 생활한 체험기『치앙마이』(매일경제신문사, 1992)와 그가 엮은『우리 문화 대탐험─민족의 뿌리를 찾아 아시아 10만리』(황금가지, 1997) 등이 주목된다.

115 이러한 가원 풍습으로는 묘족의 노생회(蘆笙會)가 가장 유명하며, 그 밖에 납서족 모소인의 전산절(轉山節), 라후족의 도로생(跳蘆笙), 하니족의 고랑절(姑娘節)과 고찰찰(苦扎扎), 이족(彝族)의 아세도월(阿細跳月), 화파절(火把節), 삼월회(三月會), 그리고 고대 월인(越人)의 후예인 장족(壯族)의 가우(歌圩), 남방 백월(百越) 계통의 삼월삼짇날(三月三日) 등이 잘 알려져 있다. 黃澤,『西南民族節日文化』, 雲南教育出版社, 1995;『貴州少數民族』, 貴州民族出版社, 1991; 曾慶南, 張緯雯,『中國少數民族風情錄』, 中國青年出版社, 1988;『中華民俗源流集成』(甘肅人民出版社, 1994) 중 제1권 節日歲時卷과 제3권 婚姻卷 등 참조.

제2장 백제의 서역 악기

1 송방송,「백제악기의 음악사학적 조명」,『한국음악사학보』, 제14집, 1995, p. 25 표 2.
2 국립부여박물관 편,『陵寺─扶餘 陵山里寺址發掘調査 進展報告書』, 국립부여박물관, 2000, 본문편 p. 85.이 보고서는 2000년으로 되어 있으나 실제로는 이듬해에 출간되었다.
3 孔繁,『魏晉玄談』, 遼寧教育出版社, 1992,

pp. 61~107 참조. 宋伯胤,「竹林七賢磚畵散考」,『南京博物院藏寶錄』, 三聯書店, 1992.
4 완함의 이름에 대해서는『신당서』「원행충전(元行沖傳)」과『통전』권144에 다음과 같은 내용이 전한다. 즉, 당나라 측천무후 때 촉(蜀) 지방 사람 괴랑이 한 오래된 무덤에서 악기를 얻었는데 아무도 이 악기에 대해 아는 사람이 없었다고 한다. 이때 태상소경(太常少卿)으로 있던 원행충이 이것은 완함이 만든 것이라고 하였는데, 마침 진나라의 '죽림칠현' 중 한 사람인 완함이 타고 있는 악기와 똑같으므로 이로부터 이 악기를 완함으로 부르게 되었다고 한다. 완함에 대해서는『진서』「완함전」참조.
5 백제대향로의 종적을 퉁소로 보는 시각은 백제대향로가 7세기 백제 말기에 제작되었을 거라는 생각과 무관하지 않은데, 뒤에 보겠지만 백제대향로의 제작 시기는 정확히 6세기 전반기이다. 장적의 개량 악기인 중국의 퉁소는 그 길이가 1척 8촌인 연유로 척팔(尺八)로도 불린다. 현재 당나라 시대의 척팔 4점이 일본의 쇼소인에 보관되어 있어 그 모습을 확인할 수 있다. 우리나라의 퉁소는, 송방송 교수가 지적하듯,『고려사』「악지(樂志)」에 그 이름이 처음 나오며 당악기(唐樂器)의 하나로 되어 있다. 세종 때 편찬된『악학궤범』에도 역시 당부악기(唐部樂器)의 하나로 도설되어 있는데(송방송,「백제악기의 음악사학적 조명」,『한국음악사학보』14, 1995, P. 28), 통일신라 시대 때 유행한 당악(唐樂)과 함께 유입된 것으로 추측된다.
참고로, 송나라 때의 진양(陳暘)은 그의『악서(樂書)』(1101년) 130권에서 중국 퉁소의 기원을 강적(羌笛)으로 보고 그 근거를 다음과 같이 설명하고 있다. "강적은 5공으로, 척팔관이라고 하며, 혹은 수적, 혹은 중관이라고도 부른다. 척팔은 그 길이를 말한다(羌笛爲五孔 謂之尺八管 或謂之竪篷 或謂之中管 尺八其長數也)". 이러한 내용은 종적 형태의 강적이 바로 퉁소의 전신임을 엿보게 한다. 그러나 강적이란 강족(羌族)이란 명칭이 막연히 중국 서북부의 유목민들을 지칭하는 의미인 것과 마찬가지로 강적 역시 중국 서북부에서 사용되던 종적을 말하는 것으로 생각된다(양인리우,『중국고대음악사』, 이

창숙 역, 솔, 1999, p. 217, 도판 53 羌笛). 이러한 사실은 당나라 때의 『악부잡록(樂府雜錄)』에 '적은 강족의 악기(笛 羌樂也)'라는 설명에서도 확인된다. 즉, 동아시아의 적류가 서역의 네이(ney)에서 유래되었음을 고려할 때, 이는 서역의 종적을 강족의 악기로 인식하고 있던 당시의 시각을 잘 보여주는 기록이라고 할 수 있다. 이렇게 볼 때 강적은 서역의 적류 악기인, 앞으로 부는 네이의 일종이라고 할 수 있다. 따라서 중국의 통소는 종적 형태의 네이에서 변화된 악기로 보는 것이 옳다고 생각된다.

6 중국 서북부의 고대 강족이 사용한 적은 3공(孔)의 골적(骨笛)이며, 후대의 강적은 5공이다. 현재 서역의 석굴 벽화에 그려진 적은 7공이다. 강족의 3공 골적은 남북조 시대에도 사용되었으며, 고대의 유목민들의 악기로 판단된다. 周菁葆, 『絲綢之路的音樂文化』, 新疆人民出版社, 1987, pp. 95f. 주 4 참조.

7 뒤의 연기군 비암사의 〈계유명전씨아미타불삼존석상〉의 주악도 설명 참조.

8 현재 서역 지방의 석굴사원 등에서 발견되는 배소는 대개 10관이며, 드물게 14관도 있다. 고대 중국의 배소는 10관과 함께 16관, 22관, 23관 등이 있었으며, 수나라 때에는 16관 2척, 당나라 때는 18관, 21관이 주로 사용되었고, 그 밖에 10관의 소소(韶簫), 11관의 백옥소(白玉簫), 19관의 자옥소(紫玉簫) 등도 사용되었다고 한다. 周菁葆, 앞의 책, pp. 92f; 趙渢 主編, 『中國樂器』, 現代出版社, 1991, p. 124.

9 『시경』「주송(周頌)」의 '유고(有瞽)' 참조. 『이아(爾雅)』「석악(釋樂)」에는 "23개의 관에 길이가 1척 4촌 되는 것은 언(言)이라고 하고, 16관에 길이가 1척 2촌 되는 것은 효(筊)라고 한다. 무릇 소는 뢰라고도 한다(編二十三管 長一尺四寸者曰言 十六管長尺二寸者曰筊 凡簫一名籟)"라고 되어 있어 크고 작은 배소가 있었음을 알려준다.

10 趙渢 主編, 앞의 책, p. 124. 또 기원전 5세기의 호북성 증후을묘에서도 13관의 배소가 출토되었다. 吳釗·劉東升 編著, 『中國音樂史略』, 人民音樂出版社, 1993 도판 26 참조.

11 고취는 진나라 말기 북방 소수민족과의 접

경 지역에서 목축업을 하던 반일(班壹)이 사냥할 때 사용한 악대(樂隊)에서 유래하며, 본래 북방 민족의 취주악에 바탕을 둔 것이다. 양인리우, 앞의 책, pp. 187~193, 215; 易水, 「漢魏六朝的軍樂—'鼓吹'和'橫吹'」, 『文物』, 1981年 7期, pp. 85~89; 周菁葆, 앞의 책, p. 64. 고취의 중심 악기는 소(簫, 排簫), 가(笳)이다. 고취와 유사한 횡취(橫吹)에 대해서는 본문 참조.

12 『舊唐書』「音樂志」 卷2: 고취는 본래 행군할 때 사용하던 음악으로 말 위에서 연주한다. 그런 고로 한나라 이래 북적악(北狄樂)은 모두 고취치(置)에 귀속하였다(鼓吹本軍旅之音 馬上奏之 故自漢以來 北狄樂總歸鼓吹置). 또한 易水, 앞의 글, p. 87를 보라.

13 周菁葆, 앞의 책, p. 64.

14 배소는 쿠차의 키질석굴에서만 31개가 확인되고 있다. 이 숫자는 봉수공후, 5현 다음으로 많은 숫자로 당시 쿠차에서 배소가 매우 널리 사용되고 있었음을 말해준다(姚士宏, 「克孜爾石窟壁畵中的樂舞形象」, 『中國石窟 克孜爾石窟』, Vol. 2, 新疆維吾爾自治區文物管理委員會 外 編, 文物出版社, 1996, pp. 233f). 현재 석굴에서 발견된 쿠차의 배소는 모두 10관으로 되어 있다. 다만, 쿠차에서 출토된 7세기의 사리함에 그려진 〈소마차무도도(蘇摩遮舞蹈圖)〉의 배소의 경우 14관으로 되어 있다. 이 14관 배소는 중국의 『악서』에 언급된 바 없는 것이어서 쿠차에 독자적인 배소가 있었음을 말해준다. 周菁葆, 앞의 책, pp. 92f.

15 기시베 시게오, 『고대 실크로드의 음악』, 송방송 역, 삼호출판사, (1982)1992, p. 73; 周菁葆, 앞의 책, p. 93.

16 이 고분의 주인공이 그려진 서실(西室) 입구에 선비족 출신의 동수(冬壽)에 대한 357년의 묵서명(墨書名)이 있다. 하지만 이 무덤은 무덤 양식이나 백라관을 쓴 무덤 주인공의 모습, 대규모의 행렬도, 천정의 하늘연꽃 등 여러 가지 벽화 내용으로 볼 때 고구려의 왕급 무덤으로 판단되며, 매장자는 백제의 근초고왕에 의해 371년에 전사한 고국원왕일 가능성도 배제할 수 없다.

17 중국 사서에 전하는 백제악의 악기에 포함된 남방계 악기인 우(竽)나 지(篪)가 남조의 음

악에서 확인되는 데 반해서, 배소는 당시 남조의 음악에서 사용된 흔적이 발견되지 않는다. 뒤의 "안악3호분과 덕흥리고분의 '주악도'" 부분 참조.

18 송방송, 「백제악기의 음악사학적 조명」, p. 29.

19 인도의 타블라는 서아시아의 북 타블레(table)의 영향을 받아 생긴 것이다. Sachs, Curt, *The History of Musical Instruments*, Norton, 1940, p. 223.

20 보로부두르 대탑은 인도 굽타시대 대승불교의 이상을 구현한 최대의 걸작으로 꼽힌다. Rowland, Benjamin, *The Art and Architecture of India*, 3rd ed., Penguin, 1967, p. 151.

21 Sachs, Curt, 앞의 책, p. 250. Nou, Jean-Louis & Frérééric, Louis, *Borobudur*, Abbeville Press, 1994의 도판 목록 Ib19(p. 157 컬러 도판), IV10, IBa46, IBa300 등에서 항아리 북을 볼 수 있다.

22 국립중앙박물관, 『베트남 고대문명전: 붉은 강의 새벽』, 2014; 이권홍, "사람과 신을 소통케 하는 매개……동고(銅鼓)", http://www.jnuri.net/news/articleView.html?idxno=24855

23 김성호, 『중국진출백제인의 해상활동 천오백년』, 맑은소리, 1996; 이도학, 「백제의 해상무역전개—그 문화의 국제적 성격과 관련하여」, 『우리문화』, 1990년 1월호; 이도학, 『백제 고대국가 연구』, 일지사, 1995, pp. 177~207; 이도학, 『백제장군 흑치상지 평전』, 주류성, 1996 등 참조.

24 이도학, 『백제장군 흑치상지 평전』.

25 이인숙, 『한국의 고대유리』, 창문, 1993, pp. 79~82.

26 『日本書紀』欽明天王 4年條.

27 '십부기(十部伎)'의 고구려기에 이들 남방계의 악기가 들어 있는 것에 대해서 일본의 음악학자 기시베 시게오(岸辺成雄)는『신당서』를 편찬한 구양수의 실수라고 말한다. 그러나 이는 당시의 교류 관계를 무시한 것이라고 생각된다. 왜냐하면 고구려는 남조 국가들과 무려 47차례 이상 교류를 했을 뿐만 아니라(韓昇, 「南北朝與百濟政權」, 文化關係的演變」, 『百濟研究』 26, 忠南大 百濟研究所, 1996, p. 234) 활(貊弓)의 제

작에 필요한 물소(水牛) 뿔을 확보하기 위해서도 남방계 국가들과 늘 어떤 형태로든 교역을 했을 것이기 때문이다. 고구려에서 물소 뿔로 활을 제작했을 거라는 것은 무용총의 수렵도에 묘사된 '맥궁(貊弓)'의 존재로 확인된다. 또한 산동 지방에서 일어난 남연(南燕)이 408년 고구려에 물소를 보낸 사실 역시 실제로 고구려에서 물소 뿔을 활 제작에 사용했음을 말해준다(李殿福 · 孫玉良, 『高句麗簡史』, 강인구 · 김영수 역, 삼성출판사, 1990, p. 111). 설령 이들 악기가 고구려에서 사용된 것이 아니라 중국의 고구려기에서만 사용된 것이라고 할 경우에도 사정은 마찬가지이다. 왜냐하면 이는 중국인들이 동남아 계통의 악기를 고구려악의 범주에 드는 것으로 간주했다는 것을 의미하기 때문이다. 동남아 계통의 음악을 고구려악의 범주로 간주했다는 것은 실제로 고구려에서 이들 악기가 사용되었을 가능성을 의미하므로 어느 경우이든 기시베 시게오의 논지는 설득력이 없다고 생각된다. 기시베 시게오, 앞의 책, 송방송 역, pp. 126ff.

28 『삼국사기』「잡지(雜志)」1, 악(樂)조.

29 참고로 오늘날의 거문고는 3현의 개방현을 포함해 모두 6현인 데 반해서, 고대의 거문고는 개방현이 없는 4현악기였다. 지판 격인 괘는 오늘날 16괘인 데 반해서 고구려 벽화에 그려진 거문고의 경우는 12개에서 16개까지 나타나 있다. 『악학궤범』에 묘사된 거문고가 요즈음의 거문고와 같고 보면 이미 그 이전에 거문고가 개량되었음을 알 수 있다.

30 전인평, 「1300년 전 백제음악 복원할 수 있다」, 「문화일보」, 1994년 6월 18일 자.

31 송방송, 앞의 글, pp. 11~34.

32 당나라 때 12현 또는 13현으로 확대되었다. 중국의 쟁을 변형한 우리나라의 가야금은 12현으로 되어 있다.

33 이 악기는 특이하게 줄감개가 표시되어 있는 점으로 미루어 일반적인 쟁과는 구별된다. 참고로, 뒤의 '구부기' 표에는 고구려기에 서량악의 탄쟁이 들어 있다.

34 이병도, 『무령왕릉 발굴보고서』, 문화재관리국, 1974, pp. 41f. 보고서에 의하면 무령왕릉 현실(玄室)의 남북에 거문고의 잔해가 한 개씩

있었고 연도(羨道)에도 또 하나의 악기 잔해가 있었다고 한다.

35 『通典』云 百濟樂中宗之代工人死散 開元中岐王範爲太常卿復奏置之 是以音伎多闕 舞者二人紫大袖裙襦章甫冠皮履 樂之存者箏笛桃皮篳篥箜篌樂器之屬多同於內地『北史』云 有鼓角箜篌箏笒篪笛之樂.

36 그 밖에 위징(魏徵)이 636년에 편찬한『수서』의「백제전」에 백제의 악기에 대한 기술이 있지만 앞의『북사』의 내용과 동일하다. 아마도『수서』의 편자가『북사』의 것을 그대로 옮긴 것이 아닌가 추측된다.

37 종적은 키질 동굴벽화 중 제38, 77, 98, 114, 193굴 등에서 모두 6개가 확인되고 있다. 姚士宏, 앞의 글, pp. 233f 표 1 참조.

38 쇠, 돌, 비단, 대나무, 박, 흙, 가죽, 나무, 이를 8음이라고 한다. 금목(金木)의 음은 부딪쳐서 소리를 내니, 지금 동이에 있는 관이 나무로 된 도피피리가 이것이다(金石絲竹匏土革木 謂之八音 金木之音 擊而成樂 今東夷有管木者 桃皮是也).

39 百濟樂師四人 橫笛 箜篌 莫目 舞 等師也(國史大系本). 참고로, 백제의 공후를 군후(箆篌)로 보는 시각도 있는데 이에 대해서는 기시베 시게오, 앞의 책, pp. 259f를 보라.

40 기시베 시게오, 앞의 책, p. 260.

41 장덕순,「한국의 야래자 전설과 일본의 야래자 전설의 비교 연구」,『한국문화』3, 1988, pp. 7f.

42 황수영,「충남 연기 석상 조사」,『예술논문집』, 제3집, 예술원, 1964. 이 논문은 저자의『한국의 불상』, 문예출판사, 1989, pp. 233~272에 재수록됨.

43 송방송, 앞의 글, p. 17ff.

44 쟁은 전국 시대 진나라에서 만들어진 악기로 이 악기 역시 고구려를 통해 백제에 전해졌을 가능성이 높다. 고구려 악기 부분 참조.

45 周菁葆, 앞의 책, p. 64. 그리고 吳釗·劉東升 編著,『中國音樂史略』, 人民音樂出版社, 1993, pp. 63ff.

46 周菁葆, 앞의 책, p. 64.

47 王曰 以國業新造 未有鼓角威儀 沸流使

者往來 我不能以王禮迎送 所以輕我也 從臣扶芬奴進曰 臣爲大王取沸流鼓角 王曰 他國藏物何取手 對曰 此天之與物 …… 天帝命而爲之 何事不成於是 扶芬奴等三人 往沸流取鼓而來 沸流王遣使告曰云云 王怨來觀鼓角色暗如 故 宋讓不敢爭而去.

48 노중국,『백제정치사 연구』, 일조각, 1988, p. 60.

49 백제에서 고취, 즉 고각 위의를 사용했다는 기록은 또 있다. 백제의 승려 겸익(謙益)이 인도에 갔다 돌아왔을 때(526년) 성왕이 우보(羽葆)와 고취(鼓吹)로 맞이했다는 것이 그것이다.「彌勒佛光寺事蹟」,『朝鮮佛敎通史』上篇 , pp. 33f.

50 주 3 참고.

51 '구부기(九部伎)'를 확대한 당 태종 때의 '십부기(十部伎)'를 보면, 비파의 항목에 유독 청상기(淸商伎)만 '진비파'로 되어 있어, '십부기'의 청상기에 완함이 사용되었음을 알 수 있다. 그러나 이것은 완함이 당 아악에 든 8세기 이후의 일로, 6세기 전반기에 제작된 백제대향로에 장식된 완함과는 그 계열을 달리한다.

52 서구 학자들에 의하면, 북위를 세운 탁발씨(Topa) 부족은 투르크계의 타브가치(Tabgach)라고 한다. Grousset, René, *The Empire of the Steppes: A History of Central Asia*, Walford, Noami trans., Rutgers University Press, 1970, pp. 60~66; Luc Kwanten, *Imperial Nomads: A History of Central Asia*, 500~1500, Pennsylvania, 1979, pp. 15~20; 이희수,『터키사』, 대한교과서, 1993, pp. 65~68 참조. 이러한 사실은 중국의 문헌에 남아 있는 북위 관계 어휘들이 터키계 언어라는 사실에 의해서 뒷받침된다. 물론 북위에는 북중국이나 몽골계의 사람들이 포함되어 있기는 하지만, 그 중심은 어디까지나 터키계의 토파족(Topa)이라는 이야기가 된다. 이것은 선비족 세력을 단순히 동호족(東胡族)으로 묶어 설명했던 이제까지의 학설에 근본적인 변화가 있어야 함을 예고해주는 것으로, 선비족과 유사한 풍습을 보이는 백제의 좌현왕, 우현왕 등의 제도가 이들 투르크계와 밀접한 관계가 있음을 시사하는 것이라고 할 수 있다.

53 북위의 음악 문화를 대표하는 산서성 대동시 운강석굴 제12굴 불뢰동(佛籟洞) 북벽의 기악도(『중국악기』 도판 54)에는 곡경비파와 5현 비파, 그리고 완함이 보인다. 그러나 완함이 북위에서 좀 더 자주 모습을 드러낸 것은 494년 효문제가 낙양 천도를 단행하면서 '한화정책(漢化政策)'을 한층 강화한 뒤이다. 그러나 그것도 한인 관료들 사이에서 복고풍의 문화가 유행하면서 잠시 유행한 것일 뿐 지속되지 못하고 단절되고 만다. 낙양 시절의 북위의 대표적인 석굴인 용문석굴에 나타난 완함에 대해서는 李文生, 『龍門石窟與洛陽歷史文化』, 上海人民美術出版社, 1993, pp. 58ff를 보라.

54 『北齊書』, 「后主紀」. 또 呂一飛, 『胡族習俗與隋唐風韻』, 書目文獻出版社, 1994, p. 177f. 참고로 저우칭바오(周菁葆)는 이 호비파를 쿠차에서 만들어진 5현 비파로 보나 이것은 잘못이다(『絲綢之路的音樂文化』, 新疆人民出版社, 1988, p. 77). 오히려 북위인들이 사산조의 곡경비파를 애호했다는 사실과 관련해서 주목해야 할 것은 당시 북위가 타클라마칸 사막의 쿠차와 갈등 관계에 있었다는 점이다. 그뿐만 아니라 북위는 쿠차보다는 사산조의 문물을 수입하는 데 보다 적극적이었는데, 이러한 것들이 북위가 완함보다 사산조의 곡경비파를 선호하는 이유를 어느 정도 짐작게 한다.

55 이들 고분의 연대는 북한의 고분 연대 분류에 의한 것이다.

56 方起東, 「集安高句麗壁畵中的舞樂」, 『文物』, 1980년 7호의 번역물(『고구려·발해문화』, 최무장 역, 집문당, 1985), pp. 60~73; 齋藤忠, 「高句麗古墳壁畵にあらわれた葬禮儀禮について」, 『朝鮮學報』 91, 1979, p. 8 참조.

57 琵琶以蜿皮爲槽 厚寸餘 有鱗甲 楸木爲面 象牙爲杆撥 畵國王形.

58 〈광개토왕비문〉에 기술되어 있는 백제(百殘)와 신라, 거란(碑麗), 북연(北燕) 등의 복속도 같은 맥락으로 파악된다. 즉, 적극적인 통합보다는 신민 관계를 유지함으로써 고구려 중심의 세계관 내지 지배 질서를 관철하고자 했던 것이라고 할 수 있다. 광개토왕의 신하였던 모두루(牟豆婁) 묘지의 "천하 사방이 이 나라와 고을이 가장 성스러움을 안다(天下四方知此國郡最聖)"라는 구절이나 고구려의 천손국(天孫國) 의식이나 사해관 등은 이러한 고구려의 세계관을 잘 말해준다. 노태돈, 「5세기 고구려인의 천하관」, 『한국사 시민강좌』 3, 1988, pp. 61~90(이 논문은 「5세기 금석문에 보이는 고구려인의 천하관」이란 제목으로 『한국사론』 19, 1988에도 실려 있다). 유주자사 진씨의 유주 지배의 문제에 대해서는 李仁哲, 「德興里壁畵古墳의 墨書銘을 통해 본 고구려의 幽州經營」, 『歷史學報』 158, 1998, pp. 1~30을 보라.

59 『구당서』 「음악지」 권2에 "송나라 때에 고구려, 백제의 기악이 있었다(宋世 有高麗 百濟 伎樂)"라는 말이 있다. 당시의 중국은 남조의 한인 정권과 북조의 북방 정권들이 대립해 있던 상황으로 고구려와 백제가 그들과 등거리 외교를 하던 때이다. 5세기 남조의 송나라에 고구려와 백제의 음악이 전해져 있던 것은 이런 시대 상황과 밀접한 관계가 있다고 할 수 있다.

60 뒤의 '구부기'와 '십부기' 참고. 이때 청상기의 진비파는 완함을 가리킨다.

61 『宋書』 「樂志」; 『魏書』 「樂志」; 『隋書』 「音樂志」 中; 『舊唐書』 「音樂志」 2; 吳釗·劉東升 編著, 앞의 책, pp. 56ff; 孫繼南·周柱銓 主編, 『中國音樂通史簡編』, 山東教育出版社, 1993, pp. 62f; 양인리우, 앞의 책, pp. 223f, 232~244 참조.

62 뒤에 나오는 '구부기'의 청상기에 드는 공후, 비파(완함), 지, 생, 쟁 등이 오성과 거의 완벽하게 일치함을 알 수 있다.

63 기시베 시게오, 앞의 책, pp. 91ff.

64 枇杷本出胡中 馬上所鼓也 推手前曰枇 引手却曰杷 象其鼓時因以爲名也.

65 고대 사서에서는 이 악기를 완함이나 곡경비파 등의 비파류와 구분해 단순히 '5현'이라 부르고 있다. 이 5현 비파에는 곡경 5현 비파와 직경 5현 비파가 있는데, 곡경 5현 비파는 사산조 페르시아에서 전래된 것이고 직경 5현 비파가 쿠차에서 만들어진 것이다. 周菁葆, 앞의 책, p. 78.

66 姚士宏, 앞의 글, pp. 233f; 周菁葆, 앞의 책, pp. 81ff; 劉錫金·陳良偉, 『龜玆古國史』, 新

彊大學出版社, 1992, p. 159.

67 姚士宏, 앞의 글, pp. 233f.

68 周菁葆, 앞의 책, p. 82. 그 밖에 키질 제77굴에서는 3현의 완함도 확인되는데, 일본의 하야시 겐조(林謙三)는 이를 사산조페르시아의 탄부르(Tanbur)에서 유래한 것으로 생각한다. 위의 책, p.89.

69 제1장 "'음악의 화(和)'를 통한 통합의 이념" 부분 참조.

70 始開皇初定令 置七部樂 一曰國伎 二曰清商伎 三曰高麗伎 四曰天竺伎 五曰安國伎 六曰龜玆伎 七曰文康伎 又雜有疏勒 扶南 康國 百濟 突厥 新羅 倭國等伎.

71 『隋書』「音樂志」.

72 『수서』「음악지」 '구부기'의 고구려기: 歌曲有芝栖 舞曲有歌芝栖 樂器有彈箏 臥箜篌 竪箜篌 琵琶 五絃 笛 笙 簫 小篳篥 桃皮篳篥 腰鼓 齊鼓 擔鼓 唄等十四種 爲一部 工十八人. 『구당서』「음악지」 권2의 고구려기: 樂用彈箏一 搊箏一 臥箜篌一 竪箜篌一 琵琶一 義觜笛一 笙一 簫一 小篳篥一 大篳篥一 桃皮篳篥一 腰鼓一 齊鼓一 擔鼓一 唄一 武太后尙二十五曲 今有習一曲 衣服亦寖衰 敗失其本風. 『신당서』「예악지(禮樂志)」 권11 '십부기'의 고구려기: 高麗伎有彈箏 搊箏 鳳首箜篌 臥箜篌 竪箜篌 琵琶以蜿皮爲槽 厚寸餘 有鱗甲 楸木爲面 象牙爲杆撥 畵國王形 又有五絃 義觜笛 笙 葫蘆笙 簫 小觱篥 桃皮篳篥 腰鼓 齊鼓 擔鼓 龜頭鼓 鐵版 唄 大觱篥 胡旋舞舞者 立毬上旋轉如風.

73 姚士宏, 앞의 글, pp. 233f; 杜亞雄 · 周吉, 『絲綢之路的音樂文化』, 民族出版社, 1997, p. 117 참조. 야오스훙(姚士宏)은 쿠차의 적(縱笛)을 소(簫)로 표현하고 있으며, 두야샹(杜亞雄)과 저우지(周吉)는 적을 수적(竪笛)으로 표현하고 있다. 쿠차의 키질석굴에서만 모두 여섯 개가 확인되고 있다.

74 '십부기'의 고구려기에 들어 있는 중국 소수민족의 악기 호로생 역시 동남아 계통의 귀두고, 철판의 경우에 대해서 똑같이 말할 수 있다. 주 25 참조. 호로생에 대해서는 주 131 참조.

75 張師勛, 『增補 韓國音樂史』, 世光音樂出

版社, 1986, p. 42.

76 일본의 하야시 겐조나 기시베 시게오는 일본 호류사(法隆寺)의「금동번투조(金銅幡透彫)」에 장식된 악기[林謙三, 『東亞樂器考』, 人民音樂出版社, (1957)1962, p. 200 도판 71]를 와공후라고 주장하지만, 이 악기는 거문고처럼 술대를 사용하는 것으로 되어 있어 이 악기가 정말 와공후인지는 확신하기 어렵다. 일반적으로 공후는 술대를 사용하지 않기 때문이다. 게다가 와공후는 7현으로 알려져 있는데, 두 사람이 제시하는 악기는 거문고처럼 4현으로 되어 있다. 따라서 두 사람이 와공후라고 하는 악기는 오히려 거문고로 보는 것이 옳다고 생각된다. 林謙三, 앞의 책, pp. 196~209; 岸辺成雄, 앞의 책, pp. 31, 86f; 李惠求,「臥공후와 玄琴」, 『韓國音樂論叢』, 수문당, 1976, pp. 147~163; 趙渢 主編, 앞의 책, p. 156.

77 『수서』「음악지」 '구부기'의 서량기: 其樂器有鍾 磬 彈箏 搊箏 臥箜篌 竪箜篌 琵琶 五絃 笙 簫 大篳篥 長笛 小篳篥 橫笛 腰鼓 齊鼓 擔鼓 銅拔 唄等十九種 爲一部 工二十七人. 『구당서』「음악지」 권2의 서량기: 樂用鍾一架 磬一架 彈箏一 搊箏一 臥箜篌一 竪箜篌一 琵琶一 五絃琵琶一 笙一 簫一 篳篥一 小篳篥一 笛一 橫笛一 腰鼓一 齊鼓一 擔鼓一 銅拔一 唄一. 『신당서』「예악지」 권11 '십부기'의 서량기: 西涼伎有編鐘 編磬 皆一 彈箏 搊箏 臥箜篌 首箜篌 琵琶 五絃 笙 簫 觱篥 小觱篥 笛 橫笛 腰鼓 齊鼓 擔鼓 皆一 銅拔二 唄一 白舞一人 方舞四人.

78 『수서』「음악지」 '구부기'의 쿠차기: 其樂器有竪箜篌 琵琶 五絃 笙 笛 簫 篳篥 毛員鼓 都曇鼓 答臘鼓 腰鼓 羯鼓 雞婁鼓 銅拔 唄等九種 爲一部 工二十人. 『구당서』「음악지」 권2의 쿠차기: 樂用竪箜篌一 琵琶一 五絃琵琶一 笙一 橫笛一 簫一 篳篥一 毛員鼓一 都曇鼓一 答臘鼓一 腰鼓一 羯鼓一 雞婁鼓一 銅拔一 唄一. 『신당서』「예악지」 권11 '십부기'의 쿠차기: 龜玆伎有彈箏 竪箜篌 琵琶 五絃 橫笛 笙 簫 觱篥 答臘鼓 毛員鼓 都曇鼓 候提鼓 雞婁鼓 腰鼓 齊鼓 擔鼓 唄 皆一 銅拔二 舞者四人 設五方師子 高丈餘 飾以方色 每師子有十二人 畵以執紅

拂 首加紅袜 謂之師子郎.

79 『수서』「음악지」'구부기'의 안국기: 樂器有箜篌 琵琶 五絃 笛 簫 篳篥 雙篳篥 正鼓 和鼓 銅拔等十種 爲一部 工十二人.『구당서』「음악지」권2의 안국기: 樂用琵琶 五絃琵琶 竪箜篌 簫 橫笛 篳篥 正鼓 和鼓 銅拔 箜篌 五絃琵琶今亡.『신당서』「예악지」권11 '십부기'의 안국기: 安國伎有竪箜篌 琵琶 五絃 橫笛 簫 觱篥 正鼓 和鼓 銅拔 皆一 舞者二人.

80 『수서』「음악지」'구부기'의 소륵기: 樂器有竪箜篌 琵琶 五絃 笛 簫 篳篥 答臘鼓 腰鼓 羯鼓 雞婁鼓等十種 爲一部 工十二人.『구당서』「음악지」권2의 소륵기: 樂用竪箜篌 琵琶 五絃琵琶 橫笛 簫 篳篥 答臘鼓 腰鼓 羯鼓 雞婁鼓.『신당서』「예악지」권11 '십부기'의 소륵기: 疏勒伎有竪箜篌 琵琶 五絃 橫笛 簫 觱篥 答臘鼓 羯鼓 候提鼓 腰鼓 雞婁鼓 皆一 舞者二人.

81 『수서』「음악지」'구부기'의 강국기: 樂器有笛 正鼓 加鼓 銅拔等四種 爲一部 工七人.『구당서』「음악지」권2의 강국기: 樂用笛二 正鼓一 和鼓一 銅拔一.『신당서』「예악지」권11 '십부기'의 강국기: 康國伎有正鼓 和鼓 皆一 笛 銅拔 皆二 舞者二人.

82 『수서』「음악지」'구부기'의 천축기: 其樂器有鳳首箜篌 琵琶 五絃 笛 銅拔 毛員鼓 都曇鼓 銅拔 唄等九種 爲一部.『구당서』「음악지」권2의 천축기: 樂用銅鼓 羯鼓 毛員鼓 都曇鼓 篳篥 橫笛 鳳首箜篌 琵琶 銅拔 唄 毛員鼓 都曇鼓 今亡.『신당서』「예악지」권11 '십부기'의 천축기: 天竺伎有銅鼓 羯鼓 都曇鼓 毛員鼓 觱篥 橫笛 鳳首箜篌 琵琶 五絃 唄 皆一 銅拔二 舞者二人.

83 『구당서』「음악지」권2의 고창기: 樂用答臘鼓一 腰鼓一 雞婁鼓一 羯鼓一 簫二 橫笛二 篳篥二 琵琶二 五絃琵琶二 銅角一 箜篌一 箜篌今亡.『신당서』「예악지」권11 '십부기'의 고창기: 平高昌收其樂 有竪箜篌 銅角一 琵琶 五絃 橫笛 簫 觱篥 答臘鼓 腰鼓 雞婁鼓 羯鼓 皆二 人 工人布巾袷袍 錦襟 金銅帶 畫綺 舞者二人 黃袍裦練襦 五色 條帶 金銅二璫 赤鞾 自是初有十部樂.

84 『수서』「음악지」'구부기'의 청상기: 其樂器有鍾 磬琴 瑟 擊琴 琵琶 箜篌 筑 箏 節鼓 笙 笛 簫 篪 塤等十五種 爲一部 工二十五人.『신당서』「예악지」권11 '십부기'의 청상기: 淸商伎者 隋淸樂也 有編鐘 編磬 獨絃琴 擊琴 瑟 秦琵琶 臥箜篌 筑 箏 節鼓 皆一 笙 笛 簫 篪 方響 跋膝 皆二 歌二人 吹葉一人 舞者四人 幷習巴渝舞.

85 벤저민 로랜드(Benjamin Rowland)는 이 지역에 서부 이란과 인도의 전통과는 구별되는 '제3의 전통'이 존재했다고 말한다(Rowland, Benjamin, 앞의 책, p. 108). 여기서 제3의 전통이란 개념은 사산조페르시아의 양식(즉, 서부 이란적인 것) 및 인도의 양식과 구별하기 위한 것으로 순수한 중앙아시아 양식을 말한다. 지역적으로는 동서 투르키스탄 지역이 여기에 해당한다. 위의 책, pp. 106ff.

86 자라투스트라(Zarathustra, 조로아스터는 그리스식 이름임)는 본래 서부 이란 사람으로 자신의 고향에서 배척받은 뒤 고대 박트리아(Bactria, 大夏) 지역에 와서 복음을 전파하였는데, 이곳의 왕 비슈타스파(Vishtaspa)의 열렬한 지지 아래 처음으로 종교 교단을 조직하는 데 성공한다. 박트리아의 역사적 위치에 대해서는 장 노엘 로베르,『로마에서 중국까지』, 조성애 역, 이산, 1998, pp. 187~193, 그리고 그동안의 고고학적 논의를 정리한 Gerard Fussman, "Southern Bactria and northern India before Islam: a review of archaeological reports", *The Journal of the American Oriental Society*, 1996, 4~6월호, pp. 8~25 등 참조.
자라투스트라가 박트리아에 온 때는 42세로 그때까지는 자신의 사촌인 마이드요이마흐(Maidhyoimah) 외에는 신도가 전혀 없었다고 한다. 그는 박트리아의 왕 비슈타스파의 애마(愛馬)를 치료한 후 그의 지지를 얻었으며, 그 후 박트리아를 중심으로 복음을 전파한 것으로 되어 있다. 그는 박트리아 궁정의 고관이며 자신의 신도인 프라샤오쉬트라의 딸 하보비와 혼인하였으며, 다시 그의 막내딸인 파루치스타는 최초의 조로아스터교 교단을 조직한, 비슈타스파 왕의 대신(大臣) 야마스파의 처가 되었다. 자라투스트라는 나중에 박트리아에서 설법 도중 이

교자에게 살해되었는데, 이런 여러 가지 측면을 고려할 때 고대 박트리아는 조로아스터교의 복음이 전파되어 나간 중심지로서 또 교단이 처음으로 형성된 곳으로 조로아스터교의 성지(聖地)라고 할 수 있다(Boyce, Mary, *A History of Zoroastrianism*, Vol. 1, Brill, E. J., 1975(1966), pp. 181~191 참조). 고향에서 배척받은 자라투스트라가 박트리아를 복음 전파의 무대로 삼은 이유로는 아마도 박트리아 지역이 이란과 인도, 북아시아와 인도, 이란과 중국 등 동서남북으로 사방의 교차로였던 점과 그러한 이유로 다양한 사람들이 섞여 살았고 또 사람들이 비교적 개방적이었으리라는 점 등이 고려되었을 것으로 추측해볼 수 있다.

87 고대의 이란-아리안족은 빛과 행복과 즐거움으로 가득 찬 낙원(Paradise)에 대한 커다란 염원을 가졌던 것으로 알려져 있는데, 중앙아시아와 이란의 황막한 사막에서 생활하는 유목민들에게 꽃과 나무가 사시사철 풍요롭게 자라는 낙원이야말로 저 생에서라도 꼭 가서 살아보고 싶은 희구의 땅일 것이다. 본래 'Paradise'란 말이 '성(城)'으로 둘러싸인 정원'을 가리키는 고대 페르시아어에서 유래한 말이라고 하니, 낙원이란 말이 하필이면 왜 저 유목민들로부터 유래되었는지 이해할 수 있을 것이다.

88 Pavry, J. D. C., *Zoroastrian Doctrine of a Future Life: from Death to the Individual Judgment*, 2nd ed., Columbia, 1929, pp. 49~55; Boyce, Mary, 앞의 책, p. 198; Marshak, B. I., "Worshipers from the Northern Shrine of Temple 2, Panjikent", in Litvinskii, B. A. and Bromberg, C. A. ed., *Archaeology and Art of Central Asia Studies from the Former Soviet Union*, Bulletin of the Asia Institute 8, 1994, pp. 199f 등 참조. 특히 위의 파브리의 저서에는 사자(死者)가 죽은 지 3일 후 하늘과 닿아 있는 천산(天山)인 후카이리아(Hukairya)산과 낙원 사이에 있는 친바트 다리(Chinvat Bridge)에서 심판을 거쳐 '노래의 집', 즉 '무량한 광명'으로 가득 차 있는 '영원의 집', 그리고 낙원으로 들어가는 과정이 각 시대의 조로아스터교 문헌별로 자세히 설명되어 있다. 조로아스터교의 '노래의 집'

은 흔히 인도의 「리그베다」에 나오는 최초의 인간이며, 죽어야 할 운명을 선택한 최초의 불멸자로서 알려진 야마(Yama)—이란의 「아베스타(Avesta)」에 나오는 이마(Yima)에 해당된다—가 무화과나무 아래에서 피리를 부는 신들의 집과 비교되는데, 이에 대해서는 Boyce, Mary, 앞의 책, p. 152; Zaehner, R. C., *The Dawn and Twilight of Zoroastrianism*, Putnam, 1961, pp. 132ff 참조.

89 중앙아시아에는 고대 이란의 조로아스터교와 마니교, 불교, 경교(景教), 샤머니즘 등 여러 종교가 혼합된 지역이다. 그러나 그중에서도 가장 큰 영향을 미친 것은 단연 조로아스터교이다(Rowland, Benjamin, *The Art of Central Asia*, Crown Publishers Inc., 1970, p. 25; Klimkeit, Hans-Joachim, 趙崇民 譯, 『死綱古道上的文化』, 新疆美術攝影出版社, 1994, p. 71을 보라). 조로아스터교가 토착 종교였다는 것은 중국의 문헌에서도 확인되는데, 이를테면, '高昌—俗事天神 兼信佛法'(『魏書』「高昌傳」)이라든지, '焉耆國……俗事天神 并崇信佛法'(『魏書』「西域傳」) 등의 예가 그것이다. 여기서 천신은 조로아스터교의 마즈다(Mazda)를 말하는데, 조로아스터교 이전의 신 바가(Baga)라는 주장도 있다(姜伯勤, 「高昌胡天祭祀與敦煌祆祀」, 『敦煌藝術宗教與禮樂文明』, 中國社會科學出版社, 1996). 또한 『위서』의 「쿠차전(龜玆傳)」에는 쿠차의 풍습, 혼인, 상장(喪葬), 물산이 언기(焉耆)와 대체로 동일하다고 되어 있어 쿠차 역시 조로아스터교가 토착 종교로 자리해 있었음을 보여준다. 『구당서』「서융전」에서도 이러한 천신 숭배의 풍속을 볼 수 있는데, 특히 위절(韋節)의 『서번기(西蕃記)』에는 서역 각 국의 조로아스터교 숭배 현황을 자세히 열거하고 있는 것으로 알려져 있다. 周菁葆·邱陵, 『絲綢之路宗教文化』, 新疆人民出版社, 1998, pp. 61~77; 蘇北海, 『絲綢之路與龜玆歷史文化』, 新疆人民出版社, 1996, pp. 371~374 참조. 중앙아시아 지역의 조로아스터교의 고고학 유물에 대해서는 Frumkin, Grégoire, *Archaeology in Soviet Central Asia*, Leiden, 1970; Marshak, B. I., "Worshipers from the Northern Shrine of

Temple 2, Panjikent", in Litvinskii, B. A. and Bromberg, C. A. ed., 앞의 책, pp. 187~208; Pavchinskaia, L. V., "Sogdian Ossuaries", in Litvinskii, B. A. and Bromberg, C. A. ed., 앞의 책, pp. 209~226; Pugachenkova, G. A., "The Form and Style of Sogdian Ossuaries", in Litvinskii, B. A. and Bromberg, C. A. ed., 앞의 책, pp. 227~244 등 참조.

90 Puri, B. N., Buddhism in Central Asia, Delhi: Motilal Banarsidass, 1987, pp. 116f.

91 周菁葆·邱陵, 앞의 책, pp. 61~77; 姜伯勤, 『敦煌吐魯番文書與絲綢之路』, 文物出版社, 1994, pp. 226~263을 보라. 또 북위와 북주 왕실에서도 조로아스터교를 신봉한 흔적이 있는데 이와 관련해서는 『위서』 「영태후전(靈太后傳)」과 『수서』 「의례지(儀禮志)」의 '胡天神', '拜胡天神' 기사를 보라. 그 밖에 돈황 제285굴 천상도 중의 조로아스터교적 요소와 관련해서는 姜伯勤, 「天'的圖像與解釋」, 『敦煌藝術宗教與禮樂文明』, 中國社會科學出版社, 1996, pp. 55~76을 참조할 것. 그 밖에 중앙아시아와 중국의 마니교 운동에 대해서는 Klimkeit, Hans-Joachim trans., Gnosis on the Silk Road, HarperSanFrancisco, 1993; Lieu, Samuel N., Manichaeism in Central Asia & China, Brill, 1998; Maillard, Monique, 耿昇 譯, 『古代高昌王國物質文明史』, 中華書局, 1995를 보라.

92 Zaehner, R.C., 앞의 책, pp. 276f. 실제로 조로아스터교는 풍요를 찬미하며, 생활의 즐거움과 가족의 번창을 긍정하는 종교로 어두운 면이 적다. 낙원은 어려움이 있는 현실에 견주어 더욱 밝고 즐거움과 기쁨이 넘치는 '영원한 집'이라고 할 수 있다. 그런 점에서 중앙아시아와 동북아시아의 불교 사원의 천정 벽에서 흔히 볼 수 있는 기악상과 비천상이 인도보다는 이란과 중앙아시아적 전통이 보다 두드러진 것이라고 할 수 있다.

93 마리오 부살리, 『중앙아시아 회화』, 권영필 역, 일지사, 1978, 2장 참고. 중앙아시아의 빛의 미학 이면에는 이 세계를 빛과 어둠의 대립으로 보는 조로아스터교와 마니교의 영지주의적 전통이 강하게 깔려 있으며, 이러한 결과로 이 지역의 미술에는 빛, 광명, 밝음과 낙원의 즐거움과 기쁨이 강하게 나타나고 있다. 마니교의 영지주의적 전통에 대해서는 Klimkeit, Hans-Joachim trans., 앞의 책; Lieu, Samuel N., 앞의 책을 보라.

94 方起東, 「集安高句麗古墳壁畫中的舞踊」, 『文物』, 1980年 7期, pp. 33~38; 「唐高麗樂舞剳記」, 『博物館研究』, 1987年 1期, pp. 29~32.

95 再思爲御使大夫時 張易之兄司禮少卿同休嘗奏請公卿大臣宴于司禮寺 預其會者皆盡醉極歡 同休戲曰 '楊內司面似高麗' 再思欣然 請剪紙自帖於巾 卻披紫袍 爲高麗舞 縈頭舒手 擧動合節 滿座嗤笑.

96 『구당서』 「음악지」 권2에 "송나라 때에 고구려, 백제의 기악이 있었다(宋世 有高麗 百濟伎樂)"라는 말이 있다. 方起東, 앞의 글, p. 29.

97 高句麗樂『通典』云 樂工人紫帽 飾以鳥羽 黃大袖紫羅帶 大口袴赤皮靴五色緇繩 舞者四人椎髻於後 以絳抹額飾以金璫 二人黃裙襦 赤黃袴 二人赤黃裙襦袴極長其袖 烏皮靴雙雙倂立而舞.

98 『구당서』 「음악지」 권2에 의하면, 측천무후 때 고구려 악곡이 25곡이나 되었다고 한다(武太后時尚二十五曲). 『구당서』에 유일하게 고구려의 악곡 수만이 전해지는 것으로 보아 당시 고구려악의 위세가 어느 정도였는지 짐작케 한다.

99 이 경우 횡취는 북방 유목 민족의 의장대인 횡취를 가리킨다기보다는 후대에 횡취에 사용된 횡적류의 악기를 말하는 것으로 보인다.

100 북한의 손영종은 최근 고구려의 악기가 약 40종이라고 밝히고 있다. 손영종, 『고구려사』, 제3권, 과학백과사전종합출판사/백산자료원, 1999, p. 127.

101 『일본서기』 흠명(欽明)천황 15년(554) 12월조.

102 토하라어는 흔히 '토하라어A'와 '토하라어B'로 분류되는데, 전자는 주로 언기, 투루판 지역에서 출토된 문헌의 언어를, 후자는 쿠차 지역에서 출토된 문헌의 언어를 가리킨다. 그러나 토하라어가 쿠차, 언기, 투루판 등에서만 사용된 것은 아니며, 니야 부근의 도화라(覩貨邏, toxri) 역시 그 명칭에서 보듯 토하라어

권에 든다. Mair, Victor H. ed., *The Bronze Age and Early Iron Age Peoples of Eastern Central Asia*, Vol. 1, Institute for the Study of Man, 1998, pp. 307~534; Klimkeit, Hans-Joachim, 趙崇民 譯, 앞의 책, pp. 51f; Renfrew, Colin, *Archaeology & Language: The Puzzle of Indo-European Origins*, Cambridge, 1987, pp. 65~67; Mallory, J. P., *In Search of the Indo-Europeans*, Thames & Hudson, 1989, pp. 56~61; 玄奘, 辯機, 『大唐西域記校注』, 中華書局, 1985, pp. 100ff 참조. 쿠차와 토하라어, 그리고 월지족의 관계에 대해서는 蘇北海, 앞의 책, pp. 9~25; Klimkeit, Hans-Joachim, 趙崇民 譯, 앞의 책, p. 166f를 보라.

103 티베트의 하서회랑과 관련된 문서에 나오는 Togara족과 기원후 800년경 호탄에서 발견된 한 문서에서 하서회랑의 도시를 가리킨 ttaugara는 하서회랑에서 실제로 토하라어가 사용되었음을 말해준다(Tarn, W. W., *The Greeks in Bactria and India*, Cambridge, 1951, pp. 285f). 따라서 토하라어를 사용하는 소월지 계통은 본래 하서회랑에서 타클라마칸 사막의 호탄, 쿠차, 언기, 투루판 등지로 이동했다고 할 수 있다.

104 인도의 고대 문헌에서는 대월지와 소월지를 모두 토하라(Tukhāra)로 불렀는데, 이는 쿠샨왕조와 타클라마칸 사막의 소월지 계통의 주민들 사이에 밀접한 관계가 있었음을 말해준다. Tarn, W. W., 앞의 책, p. 285; Rosenfield, John M., *The Dynastic Arts of the Kushans*, California, 1967, pp. 7~9 참조.

105 玄奘, 辯機, 앞의 책, pp. 54ff.

106 周菁葆, 앞의 책, pp. 73~103; 劉錫淦·陳良偉, 앞의 책, pp. 158~166; 姚士宏, 앞의 글, pp. 227~234.

107 姚士宏, 앞의 글, pp. 233f.

108 『高麗史』券71 俗樂.

109 周菁葆, 앞의 책, pp. 97f; 劉錫淦·陳良偉, 앞의 책, pp. 164f.

110 姚士宏, 앞의 글, pp. 233f.

111 姚士宏, 위의 글, pp. 233f.

112 王昆吾, 「漢唐佛敎音樂述略」, 『中國早期藝術與宗敎』, 東方出版中心, 1998, pp. 359~378.

113 『晋書』「四夷」西戎條; 『魏書』「西域」참조. 그 밖에 蔣福業, 『前秦史』, 北京師範學園出版社, 1993, pp. 160ff.

114 이에 대해서는 『草原絲綢之路與中亞文明』(張志堯 主編, 新疆美術撮影出版社, 1994)에 실려 있는 馬雍·王炳華, 「阿爾泰與歐亞草原絲綢之路」; 戴禾, 張英莉, 「先漢時期的歐亞草原絲路」; 魯金科, 「論中國與阿爾泰部落的古代文化」 등의 논문 참조.

115 말각 양식에 대한 연구로는 인류학자 김병모의 「말각조정(抹角藻井)의 성격에 대한 재검토―중국과 한반도에 전파되기까지의 배경」(『역사학보』 제80호, 1978)와 고고학자 김원룡의 「고구려 고분벽화의 기원에 대한 연구」(1960, 『진단학보』 21호)가 있다. 그 밖에 고유섭 등이 이에 대해 간단히 언급한 바 있다. 위의 연구 중 중요한 것은 귀죽임천정 양식에 대한 기존의 연구를 종합한 김병모의 것이다. 고구려 고분 천정의 말각조정 양식을 불교미술의 연장으로 보는 경향이 있는데, 이에 대해서는 제3장 '하늘연못에 거꾸로 심은 연꽃' 부분 참조.

116 Eckardt, Andre, 『한국어의 회화문법』 *Koreanische Konversations-Grammatik mit Lesestücken und Gespächen*, 1923. 그 후 독일로 돌아가 본격적인 언어학 연구를 한 그는 1966년 『한국어와 인도–게르만어』(*Koreanisch und Indo-germanisch*, 1966)라는 책을 다시 펴냈다. 이 책의 내용은 최학근의 『한국어 계통론에 관한 연구』에 정리되어 있다(명문당, 1988, pp. 87~105).

117 김방한, 『한국어의 계통』, 민음사, 1983, pp. 84~92.

118 최학근, 앞의 책, pp. 90f.

119 하서 지역의 서량악과 고구려악의 연관성에 대해서는 음악학자 이혜구 박사가 일찍이 그의 논문 「고구려악과 서역악」에서 지적한 바가 있다(이혜구, 『한국음악연구』, 국민음악연구회, 1957, pp. 191~214). 그러나 그는 '구부기', '십부기'의 고구려기에 나오는 악기들을 중국에서만 사용된 악기로 보았으며, 고구려 안에서는 『수서』「동이전」에 나오는 악기들[5현 비파, (현)금, 쟁, 피리, 횡취, (배)소, 고]만을 인정하였다. '구

부기', '십부기'의 고구려기에 사용된 악기들 중 일부 악기들이 중국 사서나 고구려 벽화에서 확인되지 않은 경우들이 있는 것은 사실이지만, 중국의 동이전 기록이 매우 간략할 뿐 아니라 고분 벽화 역시 유실된 것이 많은 점을 고려할 때 당장 확인되지 않는다고 하여 그 존재를 부정해버리는 것은 문제가 있다고 생각된다. 이러한 접근 방식은 결과적으로 고구려 벽화에 나타난 악기들 가운데 문헌에 언급되지 않은 악기들이 적지 않음에도 불구하고『수서』「동이전」에 기록된 악기들만 고구려에서 사용된 악기로 인정하는 격이어서 논리적으로도 맞지 않는다. 게다가 서량기의 악기들을 이유 없이 고구려기에 넣었을 리 없고 보면, 그만한 이유가 있었다고 보는 것이 상식이다. 그러므로 '구부기', '십부기'의 고구려기에 열거된 악기들은 고구려 안에서도 사용된 것으로 보는 것이 옳다고 생각된다.

120 쟁의 별종인 탄쟁, 추쟁에 대해서는 현재 구체적인 형태나 연주 방법 등이 알려진 것이 없다. 따라서 현재 쟁으로 분류되는 악기들 중에 탄쟁, 추쟁에 해당하는 것이 포함되어 있을 가능성이 있다. 그런 점을 고려할 때 고구려 벽화의 이 5현의 쟁 역시 정확히 쟁, 탄쟁, 추쟁 중 어느 것에 해당하는지 결론 내리기 어렵다. 이러한 점은 중국 고대의 벽화나 그림 등에 남아 있는 쟁 역시 마찬가지다.

121 이혜구,「안악 제3호분 벽화의 주악도」,『진단학보』, 1962.『한국음악서설』, 서울대학교 출판부, 1989(개정판), pp. 3~31에 재수록. 이혜구 박사는 이집트의 고대 플루트를 가리키는 콥트어 'Sebi'를 사용하고 있는데 이집트 상형문자로는 'Sba'이다. Budge, E. A. Wallis, *An Egyptian Hieroglyphic Dictionary*, Vol. 2, Dover, (1920)1978, p. 594.

122 Polin, Claire, C. J., *Music of the Ancient Near East*, Greenwood Press, 1954, pp. 39ff; Manniche, Lise, *Music and Musicians in Ancient Egypt*, British Museum Press, 1991, pp. 28f.

123 기원전 2600년경의 리드가 없는 종적 형태의 적(笛, ti-gi 또는 ti-gu)이 수메르의 무덤에서 발굴되었는데, 중동과 중앙아시아, 그리고 이집트의 네이(세비도 여기에 속함)의 기원에 해당하는 악기로 추정된다. Polin, Claire C. J., 앞의 책, p. 16; Rimmer, Joan, *Ancient Musical Instruments of Western Asia*, The British Museum, 1969, pp. 35f 참조. 초기에 중국 서북부의 유목민인 강족의 적으로 알려진 악기가 바로 네이로 보이며, 이 악기는 초기에 지공에 세 개였다가 다섯 개로 확장되었다. 양인리우,『중국고대음악사』, 이창숙 역, p. 217 도판53.

124 참고로, 오늘날 중앙아시아와 중동 지역에서 사용되는 ney는 대부분 종적이다.

125 북방 민족들과 이 악기의 관계에 대해서는 趙渢 主編,『中國樂器』, 現代出版社, 1991, p. 113 참조. 참고로, 한대 시인 마융(馬融)의 '장적부(長笛賦)'에 이 악기의 이름이 등장하고 있으나 위의 글에서 마융이 소개하고 있는 적은 강족의 쌍적(雙笛)이라는 점(近世雙笛從羌起 易京君明識音律 故本四孔加以一 君明所加孔後出 是謂商聲五音畢)에서, 위진 남북조 시대 이래 하서 지역과 동북아 지역에서 널리 사용된 장적과는 다른 것으로 생각된다. 아마도 마융은 강족들이 쓰던 쌍적 형태의 종적(縱笛)을 장적으로 간주한 것이 아닌가 생각된다. 양인리우,『중국고대음악사』, 이창숙 역, 솔, 1999, pp. 215f; 中央民族學院少數民族文學藝術研究所 編,『中國少數民族樂器志』, 新世界出版社, 1986, p. 121.

126 등정지조(藤井知昭),『아시아 민족음악순례』, 심우성 역, 동문선, 1990, p. 107.

127 사마춤과 샤마니즘에 대해서는 Rouget, Gilbert, *Music and Trance*, Chicago, (1980)1985, pp. 255ff를 보라.

128 연지 문화에 대해서는 周迅·高春明,『中國古代服飾大觀』, 重慶出版社, 1994, pp. 122~129 참조.

129 齊陳駿,『河西史硏究』, 甘肅敎育出版社, 1989, p. 26.

130 童恩正,「試論我國從東北至西南的邊地半月形文化傳播帶」,『文物與考古論集』, 文物出版社, 1986, pp. 17~43.

131 王昆吾,「對藏族文化起源問題的重新思考」,『中國早期藝術與宗敎』, 東方出版中心, 1998, p. 494. 중국 소수민족의 분류와 계통에

대해서는 祁慶富, 『西南夷』, 吉林教育出版社, 1990, pp. 105~138 참조.
132　張增祺, 『中國西南民族考古』, 云南人民出版社, 1990, 13章 '云南靑銅時代의"動物紋"牌飾及北方草原文化遺物' pp. 201~227 참조.
133　하서 지역의 색동 문양은 다음과 같은 또 다른 중요한 문제를 제기한다. 즉, 하서 지역은 예로부터 중국 서북부에서 서남부 지역으로 남하한 저강 계통 소수민족의 이동 경로와 관련해서 지정학적으로 매우 중요한 의미를 갖고 있는 곳이라는 사실이다. 잘 알려져 있듯이 중국 소수민족의 의상에는 유난히 색동 문양이 많은 것이 특징이다.

중국의 소수민족 하면 오늘날 주로 운남성, 귀주성, 그리고 태국과 미얀마 북부 산악 지대, 그 밖에 사천성, 청해성, 신강성 지역에 주로 분포되어 있는데, 현재 55개의 소수민족이 알려져 있다. 이들은 대체로 고대 동이족과 이웃해 거주했던 민족으로 알려진 묘족, 요족의 '오월(吳越) 계통'과 남부 산악 지대의 '복(僕) 계통', 그리고 서북 지역에서 남하한 '저강(氐羌) 계통'의 세 부류로 분류된다. 이 중 현재 우리의 관심을 끄는 것은 고대 서북 지역의 유목민인 강족 계통의 민족이다. 대체로 납서족(納西族), 라후족, 하니족, 리수족(태국에서는 아카족으로 부른다), 장족(壯族), 이족(彝族), 와족 등을 들 수 있는데, 어느 민족 할 것 없이 모두 색동 문양을 민속 의상으로 하고 있는 점이 특징이다. 이들 소수민족들은 '고대 문화의 화석'으로 일컬어질 만큼 중국과 이웃해 있으면서도 중국 문화의 영향을 거의 받지 않은 채—어느 면에서는 그들로부터 피해 산악 지대로 들어간 민족들이라고 할 수 있다—그들 고유의 민속 문화를 보존해온 것으로도 유명하다.

이를테면, 고대 삼한 시대의 소도를 연상시키는 그들의 소도 문화를 비롯해 우리나라의 팔작(八作)지붕과 같은 그들의 지붕 양식이라든지, 설날에 색동옷을 입는 풍습, 절구와 맷돌을 사용하는 방식, 긴 장대를 지렛대로 이용해 우물을 긷는 방식, 그리고 돼지를 풀어 기르는 풍습에서 김치와 된장을 담가 먹는 식생활에 이르기까지 동북아의 우리의 습속과 유사한 점이 많다. 심지어 공기놀이, 실뜨기놀이, 자치기놀이, 돌치기놀이 등 아이들의 놀이 문화에 이르기까지 우리의 민속과 거의 그대로 일치하는 것이 많다. 태국 북부의 라후족의 경우는 언어 구조까지 우리말과 매우 유사한 것으로 알려져 있으며, 납서족의 일파인 모소족은 우리나라 삼국 시대의 모권제(母權制)와 유사한 가족 구조를 그대로 가지고 있는 것으로 알려져 있어 이들 소수민족을 보고 있으면 마치 우리의 고대 문화를 보는 것 같은 착각에 빠져들 정도이다. 특히 이들 소수민족 여성들의 의상은 고대 수렵 유목 문화 시대의 강렬한 채색이라든가 문양, 장신구 들을 그대로 가지고 있는 경우가 많은데, 특히 색동 문양을 주조로 한 것이 매우 강렬한 인상을 준다. 이들의 민속과 생활 풍습, 의례 및 이들의 역사적 이동 경로 등에 대한 전면적인 연구가 매우 절실한 상황이다. 그들에 대한 연구야말로 고대 동북아 역사의 '잃어버린 고리'를 찾는 작업이라고 할 수 있기 때문이다.

그런데 하서 지역을 경유한 이들 소수민족과 고구려의 관계를 엿보게 하는 또 하나의 중요한 요소가 있다. 바로 중국 소수민족들의 대표적 악기인 호로생이다. 요즈음은 호로생보다 노생이 주류를 이루는데, 호로생이 호리병박을 공명통으로 사용하는 데 반해서 노생은 소나무나 삼나무를 방추형으로 깎아 공명통으로 사용하는 것이 다르다. 이 공명통에 대체로 3개에서 8개까지 대나무 관을 꽂아 사용하며, 지역에 따라서 차이가 많고 고음에서부터 저음까지 그 종류가 매우 다양하다. 호로생 또는 노생은 중국 서남부의 소수민족들의 대표적인 악기로 요즈음의 생(생황)의 조형(祖形)에 해당하는 악기라고 할 수 있다. 일찍이 동(銅)으로 만든 춘추 전국 시대의 호로생이 운남 지역에서 출토된 바 있어 상당히 일찍부터 서남부의 소수민족이 이 악기를 사용한 것을 알 수 있는데, 바로 이 악기가 수당 시대의 대표적인 북방 민족음악인 고구려악에 나타난다는 사실이다. 이러한 사실은 고구려와 중국 소수민족 간의 교류 내지 문화적 뿌리의 동일성을 시사하는 것으로 매우 중요한 의미를 갖는다고 하지 않을 수 없다. 한마디로 고구려가 하서 지역을 매개로 해서 서역뿐만 아니라 이들 소수민족들과도 긴밀한 연관을 갖고 있었음을 보여주는 것이라고 할 수 있다. 그 밖에 이들 소수민족의 가

원 풍습이 고대 동북아의 가무 풍습과 밀접한 관계를 가지고 있다는 것은 제1장에서 설명한 대로다.

134 이 시기의 복합 문화의 특징을 잘 보여주는 것이 주천 가욕관 무덤의 벽화이다. 1호묘, 3호묘, 4호묘, 5호묘, 6호묘, 7호묘의 상당수 화상전에 그려져 있는 당시의 생활 풍습을 담고 있는 이들 벽화에는 농경문화와 유목 - 수렵 문화의 요소가 함께 나타나 있다. 嘉峪關市文物淸理小組, 「嘉峪關漢畵像磚墓」, 『文物』, 1972年 12期, pp. 24~41; Fontein, J. and Tung, Wu, *Han and T'ang Murals*, Museum of Fine Arts Boston, 1976, pp. 54~77; 『漢唐壁畵』, 北京外文出版社, 1974, pp. 40~58 참조.

135 이 루트는 북위의 수도였던 평성(오늘날의 大同)에서 장안을 거쳐 하서 지역에 이르는 수당 시대의 신도(新道)에 견주어 고도(古道)로 불린다. 溫昌成, 『中國石窟與文化藝術』, 上海人民美術出版社, p. 163.

136 호남좌도 풍물가락을 면밀하게 살핀 김태훈은 이를 '삼진박(三進拍)'으로 부른다. 김태훈, 「풍물가락의 원리와 삼진박」, 『바람 결 風流』, 민족미학연구소, 1998년 10월 창간호, pp. 6~8; 채희완, 「전통 두레의 현재적 의미」, 『녹색평론』 43, 1998.11~12, pp. 41ff.

137 일본의 경우는 8, 9세기까지만 해도 '삼한악(三韓樂)' 또는 '좌방악(左方樂) 고구려악(高句麗樂)'이라고 해서 한반도에서 전해진 음악이 있었으므로 3박자 계열의 음악이 상당한 영향을 발휘했을 것이다. 그러나 백제와 고구려가 멸망한 뒤 중국 문물의 수입에 적극적이었던 일본은 음악마저 삼한악 계열의 음악은 뒷전으로 밀어내고 중국식의 2박 내지 4박 계열의 음악을 더 중시함으로써 결과적으로 오늘날 일본의 음악에는 3박자 계열의 음악이 별로 남아 있지 않은 것으로 알려져 있다.

138 周菁葆, 앞의 책, pp. 2~6, 295ff. 송방송, 『동양음악개론』, 세광음악출판사, 1989, 제4~5장; 쿠르트 작스(Curt Sachs), 『音樂의 起源』 하, 삼호출판사, 1986, pp. 155~157.

139 社亞雄, 「中國 朝鮮族 民家의 音樂特色」, 『韓國音樂史學報』 5, 1990, p. 159. 그는 이

와 관련하여 우리 음악에 널리 사용되는 장고가 중국에서는 사라지고 없다는 점에 주목하고 있다. 즉, 우리 음악의 장단과 밀접한 관계를 갖는 장고가 서역에서 중국과 우리나라에 전해졌지만 우리나라에만 남아 있다는 것이다. 이것은 우리의 음악이 중국 음악보다 서역 음악과 보다 친연적 관계에 있음을 시사한다는 점에서 매우 흥미로운 지적이 아닐 수 없다.

140 이 장의 '쿠차의 서역 악기' 부분 참조.

141 이혜구, 「수제천의 조(調)와 형식」, 『음대학보』, 서울대학교 음악대학학생회, 1970, pp. 6~9 참조.

142 이보형, 「한국무의식(韓國巫儀式)의 음악(音樂)」, 김인회 외, 『한국무속(韓國巫俗)의 종합적 고찰(綜合的 考察)』, 고려대학교 민족문화연구소 출판사, 1982, pp. 225f.

143 『增補文獻備考』 卷90, 「樂考」 1.: 獨三絃三竹 起於新羅 歷代因之有聲樂 然皆未嘗本之律呂 則其樂樂云乎哉. 김종수(金鍾洙) 역주, 『譯註 增補文獻備考—樂考』 2, 국립국악원, 1994, pp. 9f; 이민홍, 『한국민족악무와 예악사상』, 집문당, 1997, p. 61. 여기서 율려를 바탕으로 하지 않은 신라의 음악을 음악이라고 할 수 있겠냐고 한 것은 「악고」 집필자가 중국 예악을 기준으로 한 판단에 불과하다. 신라의 삼현삼죽은 『삼국사기』 「악지」편에 의하면, 거문고, 가야금, 비파의 삼현과 대금(大笒), 중금(中笒), 소금(小笒)의 삼죽으로 되어 있다.

144 『隋書』 「音樂志」; 周菁葆, 앞의 책, pp. 114ff.

145 周菁葆, 위의 책, pp. 114~123. 참고로 평균율(平均律)의 8음의 진동수를 각각 0(C), 200(D), 400(E), 500(F), 700(G), 900(A), 1100(B), 1200(C)으로 할 때, 순율의 진동수는 각각, 0, 204, 386, 498, 702, 884, 1088, 1200이며, 오도상생률의 경우는 0, 204, 408, 498, 702, 906, 1110, 1200이며, '사분의 삼음'의 경우는 0, 204, 355, 498, 702, 853, 996, 1200이다. 특히 순율과 오도상생률의 경우 삼분손익법보다 평균율에 더 가까운 것을 알 수 있다. 周菁葆, 위의 책, pp. 293ff.

146 전인평, 「중앙아시아 초원의 음악조사보

고」, 『한국음악사학보』, 한국음악사학회, 1991, pp. 61~85.

147 Chadwick, Nora K. and Zhirmunsky, Victor, *Oral Epics of Central Asia*, Cambridge, 1969, pp. 234~267; Reichl, Karl, *Turkic Oral Epic Poetry: Traditions, Forms, Poetic Structure*, Garland Pub., 1992, pp. 64~75; 郎櫻, 「중국 돌궐어 민족의 샤마니즘」, 『비교민속학』 11, 1994, pp. 399~405. 박시는 서사시를 구송할 때 주로 코비즈나 류트 계통의 악기를 사용한다. 박시와 그의 음악에 대해서는 Levin, Theodore, *The Hundred Thousands Fools of God: Musical Travels in Central Asia*, Indiana, 1996, pp. 146~156, 173~188, pp. 255f를 보라. 박시와 코비즈의 관계에 대해서는 Basilov, Vladimir N. ed., *Nomads of Eurasia*, Natural History Museum of Los Angeles, 1989, p. 156을 보라.

148 임석재, 「무속의 신앙체계」, 金宅圭·成炳禧 編, 『韓國民俗硏究論文選 III』, 一潮閣, 1982, p. 65.

149 Chadwick, Nora K. and Zhirmunsky, Victor, 앞의 책, p. 234.

150 Levin, Theodore, 앞의 책, pp. 242~255를 보라. 타지키스탄의 북부 도시 샤흐리스탄트(Shahristand)에 사는 여성 투르디잔(Turdijân)과 나스리오이(Nasri-oi)가 신병을 앓고 난 다음 바흐시가 된 이야기와 함께 굿(koch, 북을 치며 노래를 부르고 춤을 춘다)을 하며 병자를 치료하는 장면이 구체적으로 서술되어 있다.

151 Reichl, Karl, 앞의 책, pp. 64f.

152 Reichl, Karl, 위의 책, pp. 64ff. 참고로, '박수'란 표현은 투르크족 박시의 중국식 표기인 '박사(博士, pak-ši)'에서 왔을 가능성이 있다. 중국어 '博士'는 고금에 두루 통달한 자를 가리키는 뜻과 함께 바흐시의 의미인 예술 기능인과 전문직 종사자에 대한 존칭의 뜻을 지니고 있다. 이 중 후자는 고대 투르크족의 'baxši'에서 유래한 것으로 보인다. 李能和, 「朝鮮의 巫俗」, 金宅圭·成炳禧 編, 앞의 책, p. 183; 羅竹風 主編, 『漢語大詞典』, 漢語大詞典出版社, Vol. 1, 1990의 '博士' 항목 참조.

153 일찍이 강이문 선생이 그러한 주장을 하

였다. 일본 학자들도 그와 유사한 주장을 하는 이들이 있는 것으로 알려져 있다.

154 이에 대해서는 제6장에서 다루고 있는 북방 수렵 문화의 '봄의 사냥 의식'과 관계된 춤과 노래와 씨름 등 게임의 문화를 보라.

제3장 고대 동북아의 연꽃 문화

1 '동양학'의 '동양'은 기본적으로 일제강점기에 '서양' 제국주의자들을 축출하고 동아시아 정복과 침략을 정당화하기 위한 목적에서 서양에 대립하는 용어로 채택된 것으로 보인다. 일본은 1945년 패망 후 동아시아를 침략하려던 음모를 숨기기 위해 동양학, 동양 사상 등의 말 대신에 지역학 등의 이름으로 바꾸었다. 여기서는 적당한 말을 찾지 못해 임시방편으로 중국, 한국, 일본 등 한자권의 학문을 지칭하는 말로 사용하였다. 일제강점기의 '동양학'의 위치에 대해서는 에드워드 사이드, 『오리엔탈리즘』, 박홍규 역, 교보문고, 1999의 '역자 후기'를 참고하기 바란다.

2 현재 고구려 고분 중에서 연꽃이 장식되어 있는 것이 확인된 고분을 열거하면 다음과 같다. 산성하 332호분, 산성하 983호분, 마선구 1호분, 산성자 구갑총, 안악3호분, 태성리 1호분, 복사리 벽화고분, 안악1호분, 무용총, 각저총, 덕흥리고분, 미창구장군묘, 산연화총, 천왕지신총, 장천1호분, 장천2호분, 우산하 41호분, 통구12호분, 삼실총, 연화총, 감신총, 용강대묘, 동명왕릉, 안악2호분, 쌍영총, 성총, 팔청리 벽화고분, 고산리 1호분, 덕화리 1, 2호분, 수산리 벽화고분, 통구사신총, 대안리 1호분, 오회분 4, 5호묘, 진파리 1, 4호분, 내리1호분, 강서대묘, 강서중묘 등으로 모두 40기에 이른다(이상은 전호태의 「고구려 고분벽화 연구─내세관 표현을 중심으로」, 서울대 박사학위논문, 1997, pp. 182~228에 의한 것이다). 그러나 벽화가 심하게 훼손되어 벽화가 그려져 있었다는 것 외에는 그 내용을 알 수 없는 고분이 상당수 있고 보면 실제로 벽화 중에 연꽃이 장식된 고분은 훨씬 더 많을 것으로 추정된다. 이 가운데 부분적으로 불교적 요소가 장식된 고

분으로는 연화화생의 요소가 그려진 삼실총, 장천1호분, 성총, 진파리 1, 4호분 등의 고분과 연화대가 묘사된 감신총, 오회분 4, 5호묘 등, 그리고 불교 의례와 관계된 장면이 묘사된 덕흥리고분, 장천1호분, 쌍영총, 안악2호분 등이 여기에 든다. 이들 고분의 경우에도 불교적 요소와 관련된 일부 연꽃을 제외하면 대부분 비불교적인 연꽃으로 장식되어 있다. 이 밖에 오회분 5호묘, 진파리 1, 4호묘, 통구사신총, 강서대묘, 강서중묘 등의 인동문과 결합된 연꽃 장식은 불교미술의 영향이 일부 있었던 것으로 볼 수 있다. 그러나 일부 불교미술이 포함된 경우에도 적극적인 불교적 의장으로서보다는 단순히 길상문으로 장식된 경우가 대부분이다.

3 여기에서 말하는 고구려 고분의 연꽃 장식이란 천정 중앙에 장식된 '하늘연꽃'을 포함하여 천정 벽에 가득 장식된 연꽃을 말한다. 중국과 서역의 불교석굴 천정 벽에 장식된 연꽃들이 불교의 천상에 핀 연꽃인 반면, 고구려 고분의 천정 벽에 장식된 연꽃은 고대 동북아의 전통 신앙의 대상으로서의 연꽃으로 불교의 연꽃과는 구별된다. 뒤에서 보겠지만, 석굴사원의 천정 중앙에 장식된 하늘연꽃은 고대 동아시아의 광휘의 하늘연꽃과 관련되어 있다.

4 전호태, 『고구려 고분벽화 연구』, 사계절, 2000. 이 책은 그의 박사학위논문 「고구려 고분벽화 연구─내세관 표현을 중심으로」, 서울대, 1997을 정리한 것이다.

5 林巳奈夫, 「中國古代における蓮に花の象徵」, 『東方學報』59, 1987, pp. 1~61.

6 일부에서는 이 고분의 연꽃 장식을 두고 372년에 불교가 공식적으로 전래되기 전에 이미 고구려에 들어와 있었다는 증거로 해석을 하기도 하지만(전호태, 『고구려 고분벽화 연구』, 사계절, 2000, pp. 133ff, 145f, 207ff), 안악3호분의 벽화에는 연꽃을 제외하면 불교와 관련된 상징물이 전혀 보이지 않는다. 또 불교가 공식 인정된 뒤에 무덤이 축조되었을 가능성이 있지만, 그렇다고 해도 아직 생소하기 짝이 없는 외래 종교인 불교의 연꽃 장식을 그것도 고분의 천정 중앙에 장식한다는 것은 상식적으로 용인하기 어렵다. 이러한 사실은 후한 시대의 기남 화상석묘 천정에 장식된 연꽃을 통해서도 뒷받침된다. 기남 화상석묘는 천정의 연꽃 장식 외에도 양식적으로 안악3호분과 유사한 점이 많은 한대의 고분으로, 고구려 고분벽화와 마찬가지로 사방 벽에 갖가지 신화적 내용과 무덤 주인공의 생전의 생활상이 묘사되어 있는 반면 횡액(橫額)과 들보, 기둥에는 각종 신수(神獸)들이 장식되어 있다(中國畵像石全集編纂委員會 編, 『中國畵像石全集』, Vol. 1 山東漢畵像石, 山童美術出版社/河東美術出版社, 2000, 도판 179~227 참조). 여기서 주목할 것은 기남 화상석묘 천정에 장식된 연꽃이 사엽문 계통의 연꽃이라는 점이다. 이러한 사엽문 계통의 연꽃은 전국 시대 이래의 사엽문을 계승한 것으로 불교의 연꽃과는 문화적으로 뚜렷이 구별된다. 이 장의 〈하늘연못에 거꾸로 심은 연꽃〉 부분 참조.

7 1966년에 함께 발견된 산성하 983호분의 현실 천정 벽에도 역시 동일한 형태의 연꽃이 가득 장식되어 있다.

8 미창구 1호분의 경우는 산성하 332호분과 마찬가지로 무덤 현실의 사방 벽에 연꽃이 장식되어 있다. 東潮·田中俊明 編著, 『高句麗の歷史と遺跡』, 中央公論社, 1995, p. 416.

9 천왕지신총 사방 벽에 구갑문과 연꽃이 장식되어 있는데, 이것을 배경으로 무덤 주인공(王) 내외가 그려져 있다는 것은 연꽃이 왕권과 밀접한 관련이 있음을 의미한다고 할 수 있다.

10 물론 연꽃이 모든 고구려 고분의 천정에 장식된 것은 아니다. 집안 계열의 우산하 41호분처럼 현실 벽의 상단에만 장식된 경우도 있고, 통구 12호분, 장천1호분처럼 연꽃이 현실 벽의 상단과 천정 벽에 장식된 경우도 있고, 천왕지신총처럼 현실 벽의 배경을 이루는 경우도 있다. 그러나 주로 천정 벽에 장식되어 있으며, 벽에 장식되는 경우에는 상단에 묘사되는 경향을 보인다. 따라서 고구려 고분의 연꽃 장식은 기본적으로 천상도, 또는 천상의 세계와 밀접한 관계가 있는 영역에 묘사된 것으로 생각된다. 고구려 고분벽화의 연꽃 장식에 대해서는 전호태, 「고구려 고분벽화 연구─내세관 표현을 중심으로」, 서울대 박사학위논문, 1997, pp. 182~228을 보라.

11 중국에서 본격적으로 불교가 보급되기 시

작한 것은 316년 서진(西晉)이 멸망하고 5호 16
국의 북방 민족들이 중국 북부를 장악하면서부
터이다. 그들은 불교에 대해 이질적인 태도를 보
였던 한족과 달리 적극적으로 수용했는데, 이때
비로소 중국에 불교가 널리 퍼지기 시작했다. 따
라서 372년에 전진으로부터 고구려에 불교가 소
개된 것은 중국 내륙의 사정을 고려할 때 그다지
늦다고 할 수 없다. 이것은 불교가 그 이전에 들
어와 그때 처음으로 공인된 것이라는 주장이 그
다지 설득력이 없다는 것을 말하며, 『삼국사기』
에 이것이 '해동 불교의 시초'라고 한 것을 보다
진지하게 받아들일 필요가 있다고 생각된다.

12 인용문에는 이때 국사를 세운 것처럼 되어
있지만, 전통 신앙의 대상을 모시는 사당은 이전
부터 있었음이 틀림없다. 일례로, 『삼국지(三國
志)』와 『후한서』의 「고구려전」에 고구려에서 사
직(社稷)을 모셨다는 기록이 있다. 따라서 391
년에 건립한 국사는 4세기 중엽 연(燕)나라 모
용황(慕容皝)이 침공해 환도성을 파괴했을 때
부서진 사직을 다시 세운 사(社)이거나 이전의
전통 신앙의 대상들을 모시던 사당을 확대한 것
일 수도 있다. 方起東, 「集安東臺子高句麗建築
遺地의 성격과 연대」, 朴眞奭·姜孟山 외, 예하,
『中國境內高句麗遺蹟研究』, 1995, p. 446. 한
편 이 국사와 관련해서 특별히 주목할 것은 전통
신앙의 대상들을 모신 사당터로 추정되는 집안
동대자 유적과 밀접한 관련이 있어 보인다는 사
실이다. 이에 대해서는 제7장 '신궁에서 신궁사
로' 부분 참조.

13 고대 유적과 유물의 연꽃 장식을 모두 372
년 이후의 것으로 편년하는 이러한 경향은 남북
모두에서 광범위하게 이루어지고 있다. 이는 불
교학에 기초해 동양학의 틀을 마련한 일제강점
기 이래 일본 학자들의 연구 경향을 답습하는 것
으로 고대 동아시아의 불교 전래 이전의 연꽃 문
화를 제대로 인식하지 못한 데서 비롯된 것이라
고 할 수 있다. 그러나 일본의 고고미술사학자 하
야시 미나오가 그의 논문 「中國古代における蓮
に花の象徵」에서 지적하고 있는 것처럼 고대 동
아시아에는 이미 은나라 때부터 연꽃 문화의 오
랜 전통을 갖고 있으며, 고구려 등 고대 동북아의
연꽃 문화 역시 기본적으로 그와 맥을 같이한다

고 할 수 있다.

14 上原和, 「高句麗 繪畫가 日本에 끼친 영
향」, 한국미술사학회 편, 『高句麗 美術의 對外
交涉』, 예경, 1996, p. 219.

15 阪本祐二, 『蓮』, 法政大學出版局, 1977,
p. 97.

16 阪本祐二, 위의 책, p. 110 참고.

17 林巳奈夫, 앞의 글, pp. 44f. 한편 울산대의
전호태 역시 그의 「고구려고분벽화에 나타난 하
늘연꽃」(『미술자료』 46호, 1990)에서 고구려 고
분 천정과 벽면을 가득 장식한 연꽃을 '하늘연꽃'
이라고 부르고 있다. 그러나 이는 고구려 고분의
연꽃을 다분히 불교의 극락세계의 천련(天蓮)으
로 상정하고서 붙인 명칭으로 고구려 고분 천정
에 장식된 연꽃의 본래의 의미와는 다르다고 할
수 있다.

18 Klimkeit, Hans-Joachim, 趙崇民 譯, 『絲
綢古道上的文化』, p. 128. 칼라다반(Kalada
ban) 불교 사원의 중앙 정원을 둘러싼 사방 건축
물의 기둥 상단에 양련 형태의 연꽃이 장식되어
있고 도리 위에 지구라트 형태의 여장(旅裝)이
장식되어 있다. 뒤에 지구라트 형태의 여장이 동
아시아에서 박산 문양으로 발전하는 역사적 전
개를 고려할 때, 이 사원의 건축양식은 고구려 고
분의 연꽃주두와 도리 위에 장식된 박산 문양의
구조를 상기케 한다. 박산 문양에 대해서는 제6
장 주 5 참조.

19 현재 유럽이나 시베리아 등지에서 당시의
연꽃 화석들이 출토되고 있는데, 빙하기 때 거의
절멸되었으며, 현재의 연꽃 문화는 온대와 아열
대 지역에 남아 있던 종자들이라고 한다. 阪本祐
二, 앞의 책, pp. 16ff 참조.

20 林河, 『九歌'與沅湘民俗』, 上海三聯書
店, 1990, p. 225.

21 阪本祐二, 앞의 책, pp. 16ff.

22 中國民間文藝研究會 外 編, 『滿族民間
故事選』, Vol. 1, 春風文藝出版社, 1985, pp.
68~70의 「蓮花姑娘」 참조.

23 凌純聲, 『松花江下游的赫哲族』, 上海文
藝出版社, (1934)1990, p. 203. 동강현은 북위
47도 이북에, 요하현은 북위 47도 바로 아래에
있다.

24 阪本祐二, 앞의 책, pp. 16ff 참조.

25 무용총과 각저총의 지붕 위 연꽃 장식을 불교의 보주형(寶珠形) 장식으로 보는 견해가 있으나(전호태, 「고구려 고분벽화 연구—내세관 표현을 중심으로」, p. 114) 사이토 다다시(齋藤忠)는 연꽃봉오리가 장식된 각저총의 이 가옥을 사자(死者)를 안치하는 상옥(喪屋)으로 본다(齋藤忠, 「角抵塚の角抵(相撲), 木, 熊, 虎とのある畫面について」, 『壁畫古墳の系譜』, 學生社, 1989, pp. 284f.

26 앙리 마스페로, 『古代中國』, 김선민 역, 까치, 1995, p. 124.

27 굴원이 초나라를 떠나면서 지었다는 「이소(離騷)」에서도 확인된다. 즉, 「이소」에 나오는 '연꽃저고리(荷衣)', '연꽃치마(芙蓉裳)'라는 다음 구절이 그것이다. "마름과 연꽃을 다듬어서 저고리를 만들고 연꽃을 모아서 치마를 만드네(製芰荷以爲衣兮 集芙蓉以爲裳)." 부용은 활짝 핀 연꽃(荷花)을 지칭하는 말이다. 연꽃저고리란 곧 광명, 밝음을 뜻하는 우리의 '흰옷'을 연상시킨다는 점에서 굴원이 다루고 있는 연꽃에 대한 관념은 우리의 광명, 밝음 등에 대한 관념과 통한다고 할 수 있다.

28 앞의 주 25 참조. 또 제6장 〈가무배송도〉를 통해서 본 타계관' 부분을 보라.

29 이에 대해서는 제6장 〈가무배송도〉를 통해서 본 타계관' 부분을 보라.

30 역사과학연구소, 『고구려문화』, 사회과학출판사, 1975, p. 282.

31 『문선(文選)』, 장형(張衡)의 「서경부(西京賦)」에서 "조정(藻井)에는 연(蓮)줄기가 거꾸로 심어져 있고, 붉은 꽃잎들이 겹겹이 피어 있네(蒂倒茄於藻井 披紅葩之狎獵)"에 대한 설종(薛綜)의 주: "藻井 當棟中交木方爲之 如井幹也"를 보라.

32 上原和, 앞의 글, p. 316. 우에하라 가즈 역시 이러한 조정 양식이 불교가 전래되기 전부터 동아시아에 있었다고 본다.

33 조정 양식과 관련하여 『주역(周易)』의 8괘 중 하나인 '태(兌)'괘는 매우 상징적이다. 즉, 태괘는 두 개의 양효(陽爻) 위에 하나의 음효(陰爻)가 올려져 있는 모습으로 흔히 하늘 위의 연

못을 상징하는 괘로 알려져 있다. 태괘의 상징성에 대해서는 高懷民, 『中國古代易學史』, 숭실대동양철학과연구실 역, 숭실대학교출판부, 1990, pp. 83f 참고.

34 張衡, 「南都賦」, 『六臣註文選』, 上海古籍出版社, 1990.

35 夏屋宮駕縣聯房植 橑檐榱題雕琢刻鏤喬枝 菱阿 夫容 芰荷 五彩爭勝.

36 林巳奈夫, 앞의 글, p. 7 도판 7.

37 사찰 등의 와당에 장식된 연꽃이 그 이전의 사엽문이나 수련과의 수초 형태에서 발전된 것임은 와당 문양의 변천을 통해서도 쉽게 입증된다. 일례로 고구려나 백제에서도 사엽문 형태의 와당이 발견되는 점이 그것이다. 龜田修一, 「百濟古瓦考」, 『백제연구』 제12집, 학연문화사, 1981의 '百濟古瓦圖版' 63, 72, 그리고 김성구, 『옛기와』, 대원사, 1992, 사진 28, 31 등 참조.

38 다무라 엔조(田村圓澄), 『한국과의 만남』, 김희경 역, 민족사, 1995, p. 103.

39 林巳奈夫, 앞의 글, p. 2.

40 천정에 장식된 사엽문과 관련하여 전국 시대의 신화와 지리서로 유명한 『산해경』과 『회남자』 등의 '약목(若木)'에 대한 기술은 우리의 관심을 끈다. 우선 『산해경』, 「대황북경」의 다음 기술부터 보자. "대황의 한가운데에 산들이 있고 그 산 위에는 푸른 잎에 붉은 꽃이 피는 나무가 있는데, 이름을 약목이라고 한다(大荒之中有……山上有赤樹 靑葉 赤華 名曰若木)." 그런가 하면 『회남자』, 「지형훈(墜形訓)」에는 다음과 같은 설명이 있다. "약목은 건목(建木)의 서쪽에 있는데, 그 가지 끝에 열 개의 해가 있어 그 빛이 지상을 비춘다(若木在建木西 末有十日 其華照下地)." 여기서 건목은 세상의 중심에 있는 우주 나무를 가리킨다. 『회남자』에서는 이 건목을 천제들(衆帝)이 하늘에 오르내리는 사다리(天梯)로 기술하고 있는데, 약목이 건목의 서쪽에 있는 나무라면 건목의 동쪽에는 부상(扶桑)이란 나무가 있다. 그 역시 열 개의 해가 있어 그곳에서부터 해가 창공 여행을 시작하는 것으로 되어 있다. 따라서 건목, 약목, 부상 모두 열 개의 해가 있어 창공을 비추는 것으로 되어 있는데, 정작 우리의 흥미를 끄는 것은 위 구절에 후한

때의 고유(高誘)가 붙인 다음의 주이다. "약목의 가지 끝에 열 개의 해가 있는데 그 모습이 연꽃과 같다. 마치 햇빛처럼 빛이 난다(若木端有十日 狀如蓮華 華猶光也)." 말하자면 약목의 가지 끝에 열 개의 해가 있고 그 모습이 '연꽃'과 같다는 것인데, 이러한 사정은 부상이나 건목에 대해서도 똑같이 성립한다[『여씨춘추』의 建木에 대한 주에서 고유는 건목 역시 약목과 마찬가지로 '연꽃과 같다(狀如蓮華)'는 표현을 사용하고 있다(小南一郎, 『中國的神話傳說與古小說』, 中華書局, 1993, p. 69)]. 부상이 약목과 같은 형태임을 감안하면, 약목, 부상, 건목의 열 개의 태양 모두 연꽃과 같은 광채가 나는 형태로 되어 있음을 알 수 있다. 그런데 여기서 약목의 가지 끝에 있는 해를 두고 '연꽃과 같다'고 한 구절의 내용은 한대에 나타나는 궁전이나 고분 천정의 사엽문 또는 하늘연꽃과 관계가 있는 것으로 보인다.

41 중국인들은 사엽문을 '시체문(柿蒂紋)'이라고 부르는데, 시체는 감꼭지란 뜻이다. 林巳奈夫, 앞의 글, p. 54 도판 92 참조.

42 말각 양식의 보다 자세한 분포에 대해서는 김병모, 「말각조정(抹角藻井)의 성격에 대한 재검토─중국과 한반도에 전파되기까지의 배경」, 『역사학보』제80호, 1978을 보라.

43 김병모, 위의 글, p. 11 도판 참조.

44 김병모, 위의 글, pp. 3ff; 河南省文物研究所 編, 『密縣打虎亭漢墓』, 文物出版社, 1993.

45 말각 양식이 고구려에 언제 전해졌는지는 확실하지 않다. 그런데 이규보의 「동명왕편」에 전하는 유리의 행적과 관련해 말각 양식의 건축물이 고구려에 존재했음을 보여주는 매우 흥미로운 기사가 있다. 유리가 부러진 검을 갖고 주몽을 찾아가자 자신의 아들임을 확인한 주몽은 유리에게 "너는 어떤 신성함을 가지고 있느냐(有何神聖乎)"라고 묻는다. 이에 유리는 "몸을 공중으로 날려 창틀을 타고 해에 가 닿아 그 신성의 이적을 보였다(擧身聳空 乘牖中日 示其神聖之異)"라는 것이다. 우리의 관심을 끄는 것은 유리가 창틀을 타고 해에 가 닿았다는 대목이다. 창틀을 타기 위해서는 창문이 수직이 아니라 수평으로 나 있어야 하는데, 이러한 요구를 만족시키는 창틀이란 벽이 아니라 지붕에 있는 창틀을 뜻

한다. 따라서 주몽 당시에 이미 말각 양식의 천정 구조를 갖고 있는 건축물이 존재했을 가능성이 있다. 한편 『삼국유사』「고구려」편에 보면, "(주몽이) 졸본주에 이르러 도읍을 정했으나 아직 궁실을 짓지 못해 비류수가에 유르트를 짓고 살았다(至卒本州遂都焉 未遑作宮室 但結廬於沸流水上居之)"라는 말이 있어 고구려 초기에 유목민들처럼 유르트에서 생활했던 흔적을 볼 수 있다. 그리고 유르트 역시 천정에 통풍과 채광을 위한 구멍을 갖고 있음을 고려할 때, 위의 유리의 고사는 아마도 이러한 유르트에서의 생활 흔적이 반영된 것일 수도 있다고 생각된다. 김열규, 『한그루 우주 나무와 신화』, 세계사, 1990, pp. 225f 참조.

46 이것은 한대의 신선사상이 위진 시대를 지나면서 사후 세계보다는 현실세계에서 불로장생을 구하는 쪽으로 그 무게중심이 옮겨지는 것과 밀접한 관련이 있다고 할 수 있다.

47 고구려 고분 중 천정 벽에 별자리(星座)가 표시되어 있는 것은 4세기 전반기의 복사리고분을 비롯해서 무용총, 각저총, 삼실총, 덕흥리고분, 약수리무덤, 천왕지신총, 성총(星塚), 장천1호분, 덕화리 2호분, 진파리 4호분, 통구사신총, 오회분 4, 5호묘 등 모두 20여 기에 이르며, 대부분의 성수도에 북극성과 북두칠성이 표시되어 있다. 리준걸, 「고구려 벽화 무덤의 별 그림에 관한 연구」, 『고고민속론문집』9, 사회과학출판사, 1984, pp. 2~58.

48 한대의 청동거울에서 특별히 주의해서 보아야 할 부분이 있다. 사엽문이 가운데 놓여 있는 중앙의 '亞' 자형이 그것으로, 한대 신선들의 장기판인 박판(博板)의 중앙 부분의 형태와 같다.[295]

49 中宮天極星 其一明者 太一常居.

50 태일은 5제를 거느리는 신으로 알려져 있는데, 『사기』「봉선서」에는 다음과 같이 기록되어 있다. "천신 중에서 가장 귀한 것이 태일이며, 태일을 보좌하는 신을 5제라고 한다(天神貴者太一 太一佐曰五帝)." 따라서 태일은 천제를 상징하는 말임을 알 수 있다.

51 林巳奈夫, 앞의 글, pp. 20ff.

52 大帝上九星曰華蓋 所覆蔽大帝之坐也.

53 林巳奈夫, 앞의 글, pp. 44f.

54 吉村怜,「雲岡に於ける蓮華裝飾の意義」, 『美術史硏究』第3冊, 早稻田大學美術史學會, 1962, pp. 20~37. 이 논문은 吉村怜,『中國佛敎圖像の硏究』, 東方書店, 1983, pp. 55~74에 수정 게재되어 있다. 또 吉村怜,「雲岡に於ける蓮華化生の表現」,『中國佛敎圖像の硏究』, 東方書店, 1983, pp. 35~54를 보라.

55 林巳奈夫, 앞의 글, pp. 26ff.

56 부여 능산리 벽화고분에 대해서는 朝鮮總督府,『大正六年度古蹟調査報告書』, 扶餘郡, 1917, pp. 628~636 참조.

57 강인구,『백제고분연구(百濟古墳硏究)』, 일지사, 1977, p. 87.

58 김기웅,『한국의 벽화고분』, 동화출판사, 1982, pp. 273f; 김기웅,「세련된 색조의 능산리고분 사신도」, 최몽룡 편,『백제를 다시본다』, 주류성, 1998, pp. 252~256; 김영숙,「고구려무덤 벽화의 구름무늬에 대하여」,『조선고고연구』, 1988년 2호, pp. 22~32. 참고로 이와 같은 흐르는 구름무늬는 고구려의 진파리 1호분에서 볼 수 있는 것과 매우 유사하다. 강영숙, 위의 논문, p. 29, 그림 1~6 참조.

59 제6장의 '고구려 고분의 류운문 도리' 부분 참조.

60 전호태에 의하면, 부여 능산리 2호분의 하늘연꽃은 고구려 진파리 1, 4호분의 연꽃 계열의 특징과 남북조 시대 연꽃의 특징을 반영하면서도 그와는 일정한 거리를 보이고 있다고 한다. 전호태,「가야고분벽화에 관한 일고찰」,『한국고대사논총』4집, 1992, p. 189.

61 제5장 참조.

62 백제대향로 류운문의 의미에 대해서는 제6장을 보라.

63 집안 지역의 조선족 사이에 전해 내려오는 고구려의 전설을 수집한 강윤동(姜潤東)은 그의 『高句麗的傳說』(北方婦女兒童出版社, 1993)에서 이 이야기에 나오는 수초를 연잎으로 전하고 있다.「鯉魚退兵」참조. 이 책은 김서영이 번역하고 한국방송공사고구려특별대전기획본부에서 엮어『고구려 이야기』(범조사, 1994)로 내놓은 바 있다.

295 한대 신선들의 장기 박(博)판.

64 강윤동, 위의 책, p. 93. 참고로, 이 책에는 조선족 사이에 전승되는 '연꽃선자가 만백성의 목숨을 구하다(荷花仙子)', '하늘에 오르기 위해 적석묘를 쌓다(積石墓的傳說)' 등 연꽃에 관련된 이야기가 실려 있다.

65 금장식 연화도와 비슷한 은제, 금동제 유물은 현재 국립중앙박물관에서 소장하고 있다.『大高麗國寶展』도판 257, 261.

66 연년유여(延年有餘)라는 말에는 평생 재물이 풍족하고 정신적으로 여유롭기를 비는 뜻이 담겨져 있다. '延'과 '年'은 '蓮'을 바꿔 쓴 것이며, '餘'는 연화도에 자주 등장하는 물고기 '魚'와 바꿔 쓴 것이다. 모두 동음 관계이다. 연생귀자(連生貴子)는 연속해서 득남하기를 바라는 마음을 담은 것인데, '連'과 '蓮'은 동음이다. 이 밖에도 연년대길(年年大吉) 등의 문구를 쓰기도 한다.

67 중앙아시아 쿠차 바이청현 타이타일 석굴에 그려진 '연지부압도'16가 그 증거이다.

68 이러한 사고의 흔적은 북방 샤마니즘에서도 뚜렷하게 드러난다. 샤만의 의상에 장식되는 새 장식물이 그것이다. 이 경우 새 장식물은 사슴이 있는 천상계의 영역에 장식된다. 샤만의 우주 신화에서 새는 지상계의 출현에 중요한 역할을 한다. 즉, 태초에는 바다밖에 없었는데, 새

가 물속에 다이빙해 들어가 바닥의 흙을 조금씩 물어다 쌓은 결과 지상이 출현했다는 이야기들이 그것이다. 이러한 신화는 예니세이 셀쿠프족, 부랴트족, 야쿠트족, 핀족 등에서 전승된다(Campbell, Joseph, *Historical Atlas of World Mythology, Vol. 1: The Way of the Animal Powers, part 2: Mythologies of the Great Hunt*, Harper & Row, 1988, p. 236). 이러한 우주 신화에서 새는 천상계, 지상계, 수중계의 3계에 모두 살며, 주로 '천상계의 물'과 '지상계와 수중계의 물' 사이를 왕래하는 것으로 여겨진다(Pavlinskaya, Larisa R., "The Shaman Costume: Image and Myth", in Seaman, G and Day, J. S. eds., *Shamanism in Central Asia and Americas*, University Press of Colorado & Denver Museum of Natural History, 1994, pp. 261f).

69 황금 도금으로부터 우리는 하늘연꽃과 계통을 달리하는 또 하나의 광명 신화인 고대 북방 민족의 '황금 문화'의 흔적을 발견할 수 있다. 잘 알려져 있듯이 고대 알타이족은 자신들을 황금 씨족(Altan Urugh)이라고 불렀다. 황금 유물로 유명한 스키타이의 황금 문화도 이러한 알타이 문화를 배경으로 탄생했다는 것이 일반적인 견해이다. 신라의 황금관 역시 이러한 황금 문화를 배경으로 한 것이다. 이러한 황금 문화, 즉 광명의 문화는 북방 민족들의 신화 체계의 근간을 이루는 것으로 전적으로 비한족(非漢族)적인 것이다. 따라서 백제대향로의 황금 도금은 하늘연꽃을 중심으로 한 고대 동이계의 광명 신화에 북방 민족들의 황금 문화를 적절히 결합한 산물이라고 할 수 있다. 이러한 문화적 복합성은 백제의 지배층이 만주의 부여계 출신으로 고대 동이계 문화를 계승하고 있는 사실과도 정확히 일치한다 할 수 있다.

70 남조 시대의 시문(詩文) 중에서 박산향로의 기록이 백제대향로의 조형과 일치한다는 일부의 주장이 있다. 박경은, 「박산향로에 보이는 문양의 시원과 전개」, pp. 66ff. 그러나 백제대향로의 본체 양식이 북위 향로의 양식과 관계가 있다는 점을 고려할 때(제5장 참조) 백제대향로를 남조 미술사의 연장선상에서 보려는 것은 양식상의 문제를 무시한 것이다. 또한 남조 시대의 박

산향로에 대한 관념이 위진 남북조 시대의 불로 장생을 목표로 한 신선사상과 밀접한 관련이 있는 반면 백제대향로는 샤머니즘에 바탕을 둔 신령 세계를 나타내고 있으며, 백제대향로의 산악–수렵도 역시 전형적인 사산조 양식으로 남조와는 거리가 멀다(이상 제6장 '백제대향로의 수렵도' 부분 참고). 다만, 남제(南齊) 시대의 유회(劉繪, 458~502)의 시 「영박산향로(詠博山香爐)」에 "위는 학의 등에 탄 진왕자가 붉은 노을을 타는 듯하고 아래는 머리를 힘껏 쳐든 반룡의 턱에 연꽃이 반쯤 물려 있다(上鏤秦王子 駕鶴乘紫烟 下刻盤龍 勢矯首半銜連)"라는 내용이 있어 연꽃과 용이 함께 장식된 박산향로가 있었을 가능성을 엿볼 수 있다. Soper, Alexander C., *Textual Evidence for the Secular Arts of China in the Period from Liu Sung through Sui(A. D. 42~618)*, Artibus Asiae, 1967, p. 39; 經濟彙 編, 『古今圖書集成』 「考工典」 第236卷, 爐部, p. 97500. 그러나 이것이 백제대향로의 연꽃과 용 장식의 기원이라고 말할 수는 없다.

71 한대 향로 중에는 좌대에 용이 장식된 것이 몇 개 있는데, 이를테면 섬서성 흥평현 무릉(茂陵)에서 나온 향로와 하북성 형태(邢台)의 전한 시대 묘에서 나온 향로, 그리고 하북성 만성(滿城)의 유승왕 무덤에서 출토된 향로 등이 여기에 든다. 그러나 한대 향로의 노신에 연꽃이 장식된 예는 없다. 이와 관련하여 드물게 사엽문이 기둥 상단에 장식된 예가 있으나 이 사엽문과 용이 함께 장식된 예는 알려진 바 없다. 이들 사엽문이 장식된 향로에 대해서는 조용중(趙容重), 「中國 博山香爐에 관한 考察(上)」, 『美術資料』 53, 1994, p. 85 도판 6, p. 94 도판 25, 26; Erickson, Susan N., "Boshanlu—Mountain Censers: Mountains and Immortality in the Western Han Period", Ph. D. dissertation, University of Minnesota, 1989, p. 176 도판 33을 보라.

72 山西省 大同市博物館 外, 「山西大同石家寨北魏司馬金龍墓」, 『文物』, 1972年 3期, pp. 20~29.

73 林巳奈夫, 앞의 글, p. 39, 도판 71.

74 林巳奈夫, 앞의 글, p. 41, 도판 73.

75 林巳奈夫, 앞의 글, p. 41, 도판 74.

76 고대 은주 시대의 청동기에는 태극 형태
의 문양이 상당히 많이 나타나는데, 하야시 미
나오는 이를 별 등의 발광체로 해석한다. 林巳
奈夫,『龍の話─圖像から解く謎』, 中公新書,
1993, 97f. 은주 시대 태극 문양의 발광체에 대해
서는 願望·謝海元 編著,『中國靑銅圖典』, 浙
江撮影出版社, 1999, pp. 607~623, 634~637,
그리고 Bagley, Robert W., *Shang Ritual Bronzes
in the Arthur M. Sackler Collections*, The Arthur
Sackler Foundation, Washing, 1987과 Pope, J.
A. et al., *The Freer Chinese Bronzes*, Vol. 1, Freer
Gallery of Art, 1967 등을 보라.

77 이러한 꽃 장식은 비단 기룡문이나 도철문
외에 봉황, 범, 뱀, 코끼리, 소 등 각종 동물이 마
주한 중앙에도 장식되어 있는데, 이에 대해서는
願望·謝海元 編著, 앞의 책의 봉황문과 동물문
편을 보라. 그러나 기룡문이나 도철문에 견주어
상대적으로 그 수가 매우 적은 것으로 보아 아마
도 기룡문이나 도철문의 상징이 전화된 것으로
추정된다. 또 은나라 청동기 상단에는 도식화된
꽃잎이 장식된 경우가 많은데, 그 아래에는 거의
대부분 기룡문이나 도철문이 장식되어 있다. 따
라서 이 꽃잎들과 기룡문 또는 도철문은 하나의
상징체계를 이루고 있는 셈인데, 이것은 이 꽃잎
들 역시 광휘를 상징하는 수련 꽃잎이라는 것을
말해준다. Pope, J. A. et al., 앞의 책, Plate 8~11,
16~18, 20, 23~25, 61; Bagley, Robert W., 앞
의 책, Plate 5, 12~14, 18, 24, 29, 32~38, 42, 46,
49, 70 등을 보라. 그 밖에 수련 장식이 기룡문이
나 도철문 아래에 장식되어 있는 경우도 있다.
Pope, J. A. et al., 위의 책, Plate 30, 60 참조.

78 하영삼,「갑골문에 나타난 천인관계(天人
關係): 인간중심적 사유」,『인문연구논집』3, 경
성대학교, 1998의 '꽃꼭지'와 '제(帝)'' 부분; 劉
復,「帝'與'天'」, 顧頡剛 編,『古史辨』, 第2冊 上
篇, 上海古籍出版社, 1982, pp. 20~27; 郭沫若,
「先秦天道觀之進展」,『靑銅時代』(곽말약 전
집 역사편 1) pp. 329f; 허진웅,『중국고대사회
(中國古代社會)』, 홍희 역, 동문선, 1991, p. 31;
范明三,『中國的自然崇拜』, 中和書局, 1994,
pp. 189~192 등 참조. 유복의 위의 논문에 의
하면, 고대 중국의 '제(帝)'는 천신을 가리키는

말로서 인도의 '데바(deva)', 그리스의 '제우스
(zeus)', 라틴의 '데우스(deus)' 등과 같은 계통의
말로서 고대 바빌로니아의 천신을 가리키는 '에
딤(e-dim)' 또는 '에딘(e-din)', 그리고 수메르
의 '딩기르(ding-gir)'와 관련이 있다고 한다. 실
제로 갑골문의 '籴籴籴籴籴'자는 고대 바빌로
니아나 수메르의 천신을 가리키는 '个米'의 형
태와 유사하다고 하고, 그 본래의 뜻은 '화체(花
蔕)'라고 한다. 곽말약 역시〈석조비(釋祖妣)〉
등에서 갑골문 '帝' 자가 籴 등으로 표현되어 있
는 점을 중시, 이 글자가 사실은 '花蔕'의 초기 형
태라는 주장을 낸 바 있다. 화체란 꽃봉오리와 그
것을 받치는 꽃받침, 그리고 꽃대가 하나로 이어
진 꽃의 형태를 가리키는 것으로, 하늘의 태양이
온 세상을 비추듯 태양의 빛을 받아 만물을 비추
는 꽃의 의미를 가지고 있다는 것이다. 또 허진웅
역시 위의 책에서 "제(帝)' 자는 본래 꽃의 형상
으로서 만물을 잉태하고 기르는 창생 토템의 대
상으로 숭배되었으며, 해의 빛이 사방으로 뻗어
나가는 모습을 상징한 것"이라고 말하고, "이때
'화(華)'는 꽃나무 전체의 모습을 가리킨다. 아마
도 고대에 중국인들은 꽃을 토템으로 삼고 이를
숭배하여 민족의 최고 신으로 삼았기 때문에, 은
나라 사람들은 그들의 최고의 신인 상제에다 그
이름을 붙였는지도 모른다"라고 말하고 있다. 따
라서 고대 은나라의 기룡문이나 도철문에 연꽃
의 형태가 나타나는 것은 결코 우연이라고 할 수
없다.
참고로, 은나라 때의 도철문의 눈을 보면 갑골문
자의 '날 일(日)' 자의 형태로 되어 있음을 알 수
있는데, 이는 도철문의 가운데 장식된 연꽃과 눈
(目) 사이에 일종의 태양과 광휘의 상징체계가
함축되어 있음을 나타내는 것이라고 할 수 있다.
何靖,『商文化窺管』, 四川大學出版社, 1994,
pp. 1~11 참조.

79 두루미는 장사 마왕퇴 1, 3호분의 T 자 백
화의 맨 윗부분, 천상계 공간에도 묘사되어 있다.
제1장 주 34 참조. T 자 백화는〈도 253〉을 보라.

80 林巳奈夫,『龍の話』, 中公新書, 1992, pp.
139f.

81 劉志雄·楊靜榮,『龍與中國文化』, 人民出
版社, 1992, pp. 116ff.

434

82 〈광개토왕비문〉: "(주몽왕은) 비류곡 홀본 지방 서쪽 산 위에 성을 쌓고 국도로 삼았다. (그러나) 인간세계의 왕 노릇 하는 것이 싫어졌다. 이에 (천제가) 황룡을 보내 그를 맞았다. 추모왕은 홀본 동강에서 황룡을 타고 하늘로 올라갔다 (于沸流曲 忽本西 城山上而建都焉 不樂世位 因遺黃龍來下迎王 王于忽本東岡 黃龍負昇天)."

83 중국의 경우에도 이와 유사한 신화가 있는데, 바로 황제(黃帝)가 형산(荊山) 아래에서 정(鼎)을 다 만들자 용이 수염을 늘어뜨리며 내려와 황제를 영접하므로 황제가 용을 타고 승천했다는 류의 것이 바로 그것이다. 劉志雄·楊靜榮, 앞의 책, p. 117.

84 뇌공은 고대의 전설에 종종 멧돼지의 모습으로 회자되는데, 이와 관련하여 이조(李肇)의 『당국사보(唐國史補)』 하권에는 다음과 같은 중요한 내용이 들어 있다. "뇌공은 가을과 겨울에는 땅에 엎드려 있어 사람들이 그것을 잡아먹는데, 그 모습이 멧돼지류이다(雷公秋冬則伏地中 人取而食之 其狀類�)."(何新, 『龍: 神話與眞相』, 上海人民出版社, 1990, p. 115). 한마디로 천둥이 치지 않는 가을과 겨울이면 천둥이 하늘에서 내려와 땅에 엎드려 있어 사람들이 그것을 잡아먹는데, 그 모습이 멧돼지류라는 것이다. 천둥이 멧돼지의 모습을 닮았다는 것은 매우 흥미 있는 대목인데, 왜냐하면 천둥을 구름끼리 부딪쳐 나는 소리, 즉 자연현상으로 인식한 것이 아니라 모종의 생물로 인식했음을 보여주기 때문이다. 그런데 이러한 시각은 당나라 사람 방천리(房千里)의 『투황잡록(投荒雜錄)』에도 나타난다. 그 역시 '뇌공이 멧돼지 머리를 하고 있다(雷公豕首)'고 말했다.

돼지의 습성과 관련해서 중국의 리유쯔슝(劉志雄)·양징룽(楊靜榮)은 『龍與中國文化』(人民出版社, 1992)라는 책에서 다음과 같은 중요한 특성을 지적하고 있다. "돼지는 특히 물을 좋아해서 늪지에서 지내는 경우가 많은데 얼핏 그 모습이 물속에서 용이 노는 모습을 연상시킨다." 흔히 멧돼지라고 하면 산짐승으로 생각하는 경향이 있지만 고대인들은 오히려 수축(水畜)으로 여겼다. 돼지 머리에 물고기 꼬리 형태를 한

은나라 때의 옥룡(玉龍)은 돼지가 수축임을 여실히 보여주는 예이다. 이러한 사실은 문헌에서도 확인된다. 우선 춘추 시대의 『모전(毛傳)』『정전(鄭箋)』을 보면 '멧돼지의 성질은 물에 능하다(豕之性能水)'고 했으며, 『예기』 「월령(月令)」의 정씨(鄭氏) 주(註)에도 '돼지는 물짐승(豕水畜也)'이라고 되어 있다. 실제로 돼지는 물을 좋아하는데, 고대인들 역시 그러한 점을 매우 잘 숙지하고 있었던 것이다.

여기서 우리는 고대 은나라 때의 옥룡이 저룡(猪龍) 형태로 되어 있음에 주목하게 되는데, 허신(許愼)의 『설문해자(說文解字)』에는 고대 동북아의 이 옥룡 또는 저룡과 관련해서 매우 흥미로운 글자가 소개되어 있다. '롱(瓏)' 자가 바로 그것이다. "롱은 가뭄 때 (비를) 구하는 옥이다. 용 문양을 새겨 넣는다(瓏 禱旱玉也 爲龍文)."

롱은 옥룡의 의미이니, 여기서 우리는 고대의 옥룡이 기우제를 지낼 때 무당이 사용하는 의례용 옥이라는 것을 알 수 있다. 실제로 은나라의 갑골문 복사에는 가뭄이 들어 기우제를 지낼 때 의례용 용을 만든 사실이 나타나 있다. "을미날에 점을 치다. 용을 만들었으나 비는 오지 않았다(乙未卜 龍 亡其雨)", "범전에서 용을 만들었다, 비가 왔다[其乍(作)龍于凡田 又(有)雨]" 등의 것들이 그것이다. 宋鎭豪, 『夏商社會生活史』, 中國社會科學出版社, 1994, pp. 492f; 劉志雄·楊靜榮, 앞의 책, p. 246 참조.

이와 관련해서 죽간(竹簡) 형태로 발견된 전국 시대 고본『죽서기년(竹書紀年)』에는 매우 흥미로운 기사가 있다. "은나라를 세운 성탕이 왕위에 즉위한 뒤 7년간이나 큰 가뭄이 계속되었다. 이에 성탕이 뽕나무 숲에서 하늘에 비를 구하자 마침내 비가 내렸다(大旱 王禱于桑林 雨)"라는 것이 그것이다. 이 기사에 옥룡의 이야기는 나와 있지 않으나 필경 옥룡을 사용해 비를 구했으리라는 것을 쉽게 예측할 수 있다. 바로 위의 복사 중에 옥룡을 만들어 비를 구했다는 기사가 있기 때문이다. 따라서 우리는 은나라 때의 수많은 옥룡이 사실은 가뭄 때 비를 구하기 위해 만든 의례용 옥이라는 것을 알 수 있으며, 이러한 점은 실제로 은나라 때의 옥룡에 운문(雲紋), 비늘문(鱗紋) 등 후대의 용 문양에 주로 등장하

는 용 문양이 새겨져 있다는 사실을 통해서도 증명된다.

한편 『회남자』, 왕충(王充)의 『논형(論衡)』 등에는 토룡(土龍)으로 기우제를 지낸 사례들이 전해지고 있는데(劉志雄·楊靜榮, 앞의 책, pp. 246f), 동시대를 살았던 허신의 위의 인용문을 고려할 때 이 토룡이 옥룡의 변형임을 짐작하는 것은 그리 어렵지 않다. 전한 시대의 학자인 동중서(董仲舒)는 그의 『춘추번로(春秋繁露)』라는 책에서 토룡을 만들어 기우제를 지내는 한대의 예속에 대해 자세히 설명하고 있다. 그 요지를 옮기면 이렇다. 즉, "오행설에 따라 봄에는 창룡을 만들어 동쪽을 향하게 하며, 여름에는 적룡을 만들어 남쪽을 향하게 하며, 여름의 마지막 달(季夏)에는 황룡을 만들어 역시 남쪽을 향하게 하며, 가을에는 백룡을 만들어 서쪽을 향하게 하며, 겨울에는 흑룡을 만들어 북쪽을 향하게 한다. 토룡을 만들 때는 각기 그 수를 달리하며, 작은 용을 여러 개 함께 만든다. 이때 사람 또한 그 수를 달리하여 계절에 맞는 옷을 입고 춤을 춤으로써 비를 구하게 하며, 경자일(庚子日)에는 남녀 부부를 합하게 하여 음양의 조화를 이룬다"(劉志雄·楊靜榮, 앞의 책, pp. 248f.). 시대에 따라서 약간의 변화는 있지만 상고 시대의 용을 이용하여 비를 구하는(祀龍求雨) 전통이 후대에까지 그대로 전해졌음을 잘 보여준다. 그런가 하면 불과 수십 년 전까지도 중국에서는 이러한 토룡을 이용하여 비를 구하는 풍습이 성행한 것으로 알려지고 있다.

그런데 이처럼 옥룡이 기우제에 사용되는 의례용 옥이라는 것은 용의 기원이 수축인 돼지에서 기원했다는 앞서의 주장을 뒷받침하는 중요한 의미가 있다. 초기의 옥룡이 돼지 머리 모양을 하고 있기 때문이다. 따라서 우리는 옥룡이 사실상 수축인 돼지의 신령함을 빌려 비를 부르는 의례용 옥이었음을 알 수 있는데, 흥미롭게도 위의 동중서의 기우제법 가운데는 북문의 안팎에 각각 늙은 멧돼지 한 마리씩을 준비한 뒤 북소리에 맞추어 그 꼬리를 태우는 의식이 있다. 돼지의 꼬리를 태우는 것은 만일 하늘이 비를 내리지 않으면 하늘의 용에 대비되는 지상의 수축인 돼지를 태워 죽이겠다는 위협이다. 이 역시 돼지가 비를 부

르는 수축임을 강력히 시사하는 것이라고 할 것이다.

옥룡이나 토룡과 관계된 이러한 의식으로부터 우리는 다음과 같은 사실을 알 수 있다. 돼지가 비를 부르는 지상의 수축이라면, 용은 비를 내리게 하는 하늘의 수축이라는 것이다. 사실 용의 기원이 돼지와 관련이 있는 것은 분명하지만, 돼지가 하늘을 나는 짐승은 아니라는 점에서 용에는 돼지와 달리 하늘의 구름과 비와 관계된 모종의 다른 신화적 요소가 관계되어 있으리라는 것을 예상할 수 있다. 이러한 사실은 옥룡의 머리 부분이 돼지 머리 형태로 되어 있는 반면 몸체는 발이 없는 C 자형 곡형으로 되어 있는 것에서도 잘 나타난다. 분명 C 자형 옥룡에는 돼지 이외의 다른 요소가 추가되어 있는 것이다. 만일 옥룡에서 돼지 이외의 요소가 확인된다면 우리는 용의 기원에 한 발자국 더 근접하는 셈이 된다. 여기서 우리의 관심을 끄는 것은 옥룡의 몸체 부분에 새겨진 장식이다. 허신 역시 '룡' 자에 대한 주석에서 옥룡에는 용의 문양이 새겨져 있다고 했으니, 이 몸체에 새겨진 장식이야말로 용의 실체를 확인할 수 있는 또 하나의 결정적인 단서인 셈이다. 그런데 은나라 때 옥룡의 몸체를 보면, 주로 두 가지 형태의 문양이 장식되어 있음을 알 수 있다. 이미 앞에서 언급한 것처럼 구름을 나타내는 운문과 물고기의 비늘문이 그것이다. [은나라 후기에는 그 밖에 격자 문양으로 추측되는 문양이 있으나 이 문양의 기원이 무엇인지는 정확하지 않다. 안양 은허의 부호묘에서 출토된 청동제 그릇(盤)에 새겨진 반룡 문양이 바로 여기에 해당되는데, 운문의 변형이나 구갑문(龜甲文)일 가능성이 높을 것으로 추측된다. 그러나 이 문양의 등장 시기는 운문이나 비늘문보다 늦은 은나라 후기이며 그 사용 빈도도 그리 높지 않다.] 운문이 용이 하늘을 나는 짐승임을 나타내는 표시라면, 비늘문은 용이 연못이나 하천의 물과 관계가 있음을 나타낸다. 당연히 우리의 관심을 끄는 것은 운문이다. 왜냐하면 옥룡의 이 운문이야말로 용이 하늘을 하는 짐승임을 담보해주는 결정적인 단서이기 때문이다. 또 『주역』 건괘에는 '구름은 용을 쫓는다(雲從龍)'는 구절이 있어 용의 관념이 처음부터 구름과 밀접한 관련하에 발생했음

을 시사하고 있다. 주나라 때의 옥룡(劉志雄·楊靜榮, 앞의 책, p. 141도판)의 몸체에 은나라 때의 옥룡과 마찬가지로 운문과 비늘문이 장식되어 있다는 점이라든지 위의 건괘 구절을 포함한 현재의 『주역』의 복사들이 대체로 주나라 초기에 결집되었다는 점을 고려할 때, 옥룡의 몸체가 비를 내리는 구름과 모종의 관계가 있다는 것은 분명해 보인다.

85 鄧奎金,「龍就是雷電的形象」,「四川日報」1988年 1月 23日字; 龐進 編著,『八千年中國龍文化』, 人民日報出版社, 1993, p. 177f 참조.

86 徐山,『雷神崇拜一中國文化源頭探索』, 上海三聯書店, 1992, p. 7.

87 김재원,『단군신화의 신연구』, 탐구당, 1976, pp. 60f. 무지개는 홍(虹) 외에도 예(蜺), 체(螮), 동(蝀) 등을 쓰는데 모두 벌레 '충(虫)' 자가 들어 있다.

제4장 박산향로의 기원

1 국립중앙박물관,『금동용봉봉래산향로특별전』, 통천문화사, 1994; 조용중,「부여 능산리 출토 백제금동용봉봉래산향로에 대하여」,『공간』, 1994. 7, pp. 14~25; 「중국 박산향로에 관한 고찰」상,『미술자료』53, 1994, pp. 68~107; 「중국 박산향로에 관한 고찰 하」,『미술자료』54, 1994, pp. 92~140; 최몽룡,「최근 발견된 백제 향로의 의의」,『한국상고사학보』15, 1994, pp. 459~463; 윤무병,「백제미술에 나타난 도교적 요소」,『백제의 종교와 사상』, 충청남도, 1994, pp. 230~241; 전영래, 앞의 글, pp. 153~186; 최병헌,「백제금동향로」,『한국사시민강좌』23, 일조각, 1998, pp. 141f; 박경은,「박산향로에 보이는 문양의 시원과 전개」, 홍익대 미술사학과 석사학위논문, 1998, pp. 66~78. 이 밖에 1993년 12월 향로 발굴 사실이 발표되면서 각 언론에 실린 학자들의 견해를 보라.

2 전국 시대에 이미 해충을 쫓기 위해 방향(芳香) 등을 훈초(薰草)로 사용한 기록이 있

으며(國立古宮博物院,『古宮歷代香具圖錄』, 臺灣: 國立古宮博物院, 1994, p. 8.), 장사 마왕퇴 1호묘에서 출토된 한 향로에는 방향과 상근경(狀根莖)이, 또 다른 향로에는 고량강(高良姜), 신이(辛夷), 고목(藁木) 등의 향료가 채워져 있었다고 한다(Erickson, Susan N., "Boshanlu—Mountain Censers: Mountains and Immortality in the Western Han Period", Ph. D. dissertation, University of Minnesota, 1989, p. 88). 이로 미루어 진한 이전부터 여러 향료가 사용된 것을 알 수 있다. 하지만 훈향을 목적으로 한 것이라기보다는 일종의 구충제 내지 방향제의 성격이 더 컸다고 할 수 있다.

3 물론 그 전에도 냄새를 제거하거나 해충 방제를 위한 목적으로 난초(蘭), 울창(鬯) 등의 향기로운 풀과 노루의 사향 등을 사용한 예가 없는 것은 아니지만 아무래도 본격적인 중국의 향 문화는 향로의 등장과 함께 서역의 향료가 유입되면서부터라고 보는 것이 옳을 것이다.

4 Erickson, Susan N., 앞의 글, p. 37ff; "Boshanlu-Mountain Censers of the Western Han Period: A Typological and Iconological Analysis", *Archives of Asian Art*, No. 45, 1992, pp. 6f; 전영래, 앞의 글, p. 156.

5 Erickson, Susan N., 앞의 글, pp. 37~41; "Boshanlu—Mountain Censers of the Western Han Period: A Typological and Iconological Analysis", pp. 6f. 이들 논문에는 20세기 들어 새로 발굴된 초기 향로와 박산향로 100여 점의 목록이 정리되어 있다. 참고로, 박산향로 뚜껑의 손잡이가 새의 형태로 되어 있는 것과 관련해서 고대 페르시아의 향로의 영향일 가능성도 생각해 볼 수 있다.

6 先師廟用木鬃漆塗金 通高五寸五分 深二寸 口徑四寸九分 校圍二寸 足徑四寸七分 蓋高二寸二分 頂高五分 腹爲垂雲紋回紋 校爲波紋鈑紋 足爲獻紋 蓋爲波紋 頂用絢紐. Laufer, Berthold, *Chinese Pottery of the Han Dynasty*, Brill, 1909, p. 124 주1)에서 재인용.

7 Sullivan, Michael, *The Birth of Landscape Painting in China*, California, 1962, p. 57; Munakata, Kiyohiko, *Sacred Mountains in*

Chinese Art, University of Illinois Press, 1991, p. 30; Erickson, Susan N., 앞의 글, pp. 91ff 등 참조.

8 박산향로에는 서한 중기 이후에 유행한 서왕모(西王母)류의 신화적 요소—박(博) 게임, 삼족오, 구미호(九尾狐), 두꺼비, 옥토끼, 날개 달린 신선 등—가 거의 등장하지 않는다. 등장한다 해도 전한 시대의 박산향로에는 전혀 보이지 않는다. 이것은 서왕모류의 신화가 유행하기 이전에 박산향로의 형식이 완성되었다는 것을 의미한다. 曾布川寬, 「漢代畵像石における昇仙圖の系譜」, 『東方學報』65, 1993, pp. 49ff.

9 박산향로란 명칭이 처음 등장하는 것은 한나라 때 유흠(劉歆)이 쓴 『서경잡기(西京雜記)』다. 이 책은 한나라 때의 잡기를 모은 것으로, 여기에 "장안의 정완이란 사람이 '9층 박산향로'를 제작했는데, 각종 금수를 새겨 넣어 신령스러운 동물들이 스스로 움직이는 듯하였다(長安丁緩作九層博山香爐 鏤爲奇禽怪獸窮 諸靈異皆自然運動)"라는 내용이 실려 있다.

10 小杉一雄, 『中國文樣史の研究—般周時代爬虫文樣展開の系譜』, 新樹社, 1959, pp. 43~55.

11 참고로, 박산향로의 '박산' 명칭의 기원과 관련하여 일본계 미국 학자인 기요히토 무나카타(Kiyohito Munakata)는 다음과 같은 흥미로운 논거를 제시하고 있다. 즉, 한대의 수도 장안에서 가까운 화산(華山)—산둥성에 있는 태산(泰山)에 대응하여 서악(西岳)으로 불리며 흔히 중원의 명산으로 꼽힌다—이 있는데, 이 산이 '박산'으로도 불렸다고 한다. 화산이 그렇게 불리게 된 것은 전국 시대 진(秦)나라의 소왕(昭王, 기원전 306~기원전 251 재위)이 화산에 올라가 천신과 '박(博)'—신선들이 영산(靈山)에서 두는 장기와 유사한 게임—을 둔 다음, "소왕이 이곳에서 천신과 박(博)을 두다"라는 글을 적어놓은 데서 비롯되었으며, 박산향로의 본체를 보면 물 위에 솟아오른 연꽃봉오리 형태를 닮았는데 화산의 형태 역시 연꽃봉오리와 닮았다고 한다. 이 밖에도 그는 한나라의 유향(劉向)의 시로 추정되는 한 시(詩)에서 박산향로를 언급하면서 화산을 지칭하고 있다는 점, 그리고 박(博)이 천상

의 신선들이 노는 우주적 모형의 게임이라는 점 등을 들고 있다. Munakata, Kiyohiko, 앞의 책, p. 30.

12 Rostovtzeff, M., *Inlaid bronzes of the Han dynasty*, Paris, Brussels: G. Vanoest, 1927.

13 Rostovtzeff, M., 위의 책, p. 47.

14 Rostovtzeff, M., 위의 책, pp. 46~56. 그러나 그 자신도 인정하고 있듯이 중국의 운문과 헬레니즘의 식물 문양의 구체적 관계를 밝히기는 어렵다. 위의 책, p. 54.

15 Rostovtzeff, M., 앞의 책, pp. 48ff.

16 重田定一, 「博山香爐考」, 『史學雜誌』15-3號, pp. 56~64.

17 서왕모는 곤륜산에 산다는 전설 속의 여신(女神)이다. 서왕모류의 신화는 서한 중기 이후 신선설의 중심적 위치를 차지하며 중원에서 널리 유행하였다. 서왕모 신화에 대해서는 曾布川寬, 「漢代畵像石における昇仙圖の系譜」, 『東方學報』65, 1993, pp. 49ff; 林巳奈夫, 『石に刻まれた世界—畵像石が語る古代中國の生活と思想』, 東方選書 21, 東方書店, 1992, pp. 173~184 참조.

한편 서왕모류의 신선사상과 관련해서 주목되는 산악도가 있다. 카자흐스탄의 이식 쿠르간(Issyk Kurgan)에서 그다지 멀지 않은 곳에서 출토된 오손족(烏孫族)의 황금관(기원전 2~기원전 1세기)[296]이 그것이다. 이 관은 1939년 카자흐스탄 알마아타 근처 카르갈리(Kargaly) 계곡의 우수니(Ussuni) 여자 샤만의 무덤에서 발굴되었다. 이 황금관에는 산 위에 서 있는 날개 달린 천마를 비롯해, 날개 달린 표범과 그 위에 탄 날개 달린 신선, 사슴, 염소, 돼지, 그리핀, 용과 그 위에 탄 날개 달린 신선, 새 등의 각종 동물과 신선이 묘사되어 있는데, 그 모습이 전체적으로 서왕모 신화와 대단히 유사하다. 이 관이 여자 샤만의 관이라는 것을 고려할 때 더욱 그렇다. 게다가 날개 달린 신선 형태의 인물들은 이것이 한대의 서왕모 신화에 등장하는 날개 달린 신선의 원형이라는 것을 말해준다. 본래 날개 달린 동물이나 인물이 서역에서 유래한 것이란 점을 고려하면 이러한 날개 달린 신선의 관념이 서역에서 전래되었을 가능성은 충

438

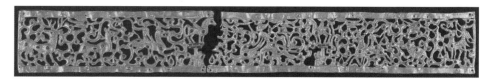

296 카자흐스탄의 이식 쿠르간에서 그다지 멀지 않은 곳에서 출토된 오손족의 황금관.

분하다. 서왕모 신화가 한대 중기에 갑자기 중국
의 서북부로부터 등장한 것 역시 이 황금관의 내
용이 서왕모 관념의 원형에 해당함을 뒷받침하
는 것으로 보인다. 우수니 여자 샤만의 황금관
에 대해서는 Bernshtam, A., "The find near the
lake of needle-leaf tree region in Kazakhstan",
Sbornik Muzeya antropologii i etnografii M.-L.,
1949, p. 13(А. Бернштам, "Находка у озера
Борового в Казахстане", *Сборник Музея
антропологии и этнографии М.-Л.*, 1949, т.
13); Akishev, K. A. and Belyayeva, O., *The
Ancient Gold of Kazakhstan*, Alma-Ata, 1983,
pp. 41f, 도판 158~169; Zadneprovskiy, Y. A.,
"The Nomads of Northern Central Asia after
the Invasion of Alexander", in Harmatta, J.
ed., *History of Civilizations of Central Asia Vol.
2: The Development of Sedentary and Nomadic
Civilizations: 700 BC to AD 250*, Unesco, 1994,
pp. 461f 참조.

18　Soper, Alexander C., "Early Chinese
Landscape Painting", *Art Bulletin*, No. 23-2,
1941, p. 147.

19　안식기사법은 흔히 퇴각하면서 적을 공격
하는 방법에서 유래된 기사법으로 알려져 있다.
이러한 수렵 자세를 안식국(Parthia)의 이름을
따서 붙인 이유는 기원 전후 페르시아의 부흥 운
동을 주도한 안식국에서 이러한 기사법이 널리
성행했기 때문이다. 원래는 스키타이 이전의 북
방 유목민들 사이에서 널리 사용되어온 것으로,
스키타이인들이 흑해 북부에 도착했을 때에 이
미 그곳의 키메라인들이 이러한 기사법을 사용
하고 있었던 것이 확인되고 있어 최소한 기원전
7세기 이전으로 거슬러 올라간다는 것을 알 수
있다(Minns, Ellis H., Scytians and Greeks, New
York: Biblo & Tannen, (1913)1971, p. 55 참조).

말을 탈 때 발을 거는 등자(鐙子)가 중국에서 발
명된 것이 기원후 3세기이고 보면(로버트 템플
·조지프 니덤 서문, 『그림으로 보는 중국의 과학
과 문명』, 까치, 1993, pp. 151f) 이 기사법은 기
본적으로 상당한 정도의 기마술을 요한다고 할
수 있다. 고구려의 무용총 등에 그려진 수렵도
의 수렵인들 역시 이러한 안식기사법을 구사하
고 있는데 흉노족을 통해서 전해진 것으로 추정
된다. 참고로, 이러한 안식기사법에는 '공중부상
형(空中浮翔型, Flying Gallop)'—말이 네 다리
를 모두 쭉 뻗고 지면에서 떨어져 있는 자세—이
수반되는 경우가 많은데, 이 또한 고대의 동서
교류를 뒷받침하는 중요한 요소라고 할 수 있다.
고구려 고분의 수렵도와 백제대향로의 수렵도
에서도 이러한 공중부상형의 모습을 볼 수 있다.
이 문제는 일찍이 로스톱체프 등에 의해서 본격
적으로 연구된 바 있다. 이에 대해서는 조지프
니덤, 『중국의 과학과 문명 I』, 이석호 외 역, 을유
문화사, 1985, pp. 200f를 보라.

20　이와 관련해서 두라유로포스(Dura
Europos)의 미트라 신의 수렵도는 중요한 의미
를 갖는다(Porada, Edith, *The Art of Ancient Iran:
Pre-Islamic Cultures*, Greystone Press, 1969, p.
197 Fig. 99). 이 수렵도는 미트라 신이 말을 타
고 달리며 동물들을 사냥하는 모습을 표현한 것
으로 사산조 이전의 파르티아 시대에 속한다. 다
만, 이 수렵도에는 산악이 표현되어 있지 않다
는 점에서, 소퍼가 말한 '잃어버린 아케메네스 왕
조의 수렵도'에 해당한다고 할 수 있을지는 의문
이다. Hopkins, Clark, in *The Discovery of Dura-
Europos*, Goldman, Bernard ed., Yale, 1979, pp.
195, 200~203; Porada, Edith, 앞의 책, pp. 196f.

21　Sullivan, Michael, 앞의 책, pp. 25~162.

22　Sullivan, Michael, 앞의 책, p. 57.

23　Laufer, Berthold, 앞의 책, Brill, 1909, p.

187ff.

24 小杉一雄, 앞의 책, p. 41 주 13. 원문은 다음과 같다. 一云 罏象海中博山 下有槃貯湯 使潤蒸香 以象海之回環.

25 또는 '서복(徐福)'이라고도 한다.

26 중국 산동성 북부의 항구도시 봉래(蓬來)에는 고대부터 몇 년에 한 번씩 발해 한가운데에 큰 섬이 나타난다는 전설이 있었는데, 1988년 6월 17일 마침내 발해 한가운데에 나타난 이 섬을 중국의 한 TV방송국에서 촬영하는 데 성공했다. 이 필름은 1995년 11월 국내에서도 MBC의 '시황제(始皇帝)'라는 다큐멘터리 일부로 공개된 바 있다. 이로써 해중의 삼신산 운운하는 말은 이러한 신기루를 두고 하는 말에 지나지 않는다는 것이 밝혀졌다고 할 수 있으며, 방사들은 이러한 신기루를 이용해 신선들이 사는 곳이라는 등 허황된 이야기를 꾸며내어 사람들을 미혹케 했던 것으로 생각된다.

27 이들의 박산향로에 대한 견해는 小杉一雄, 앞의 책, pp. 40ff에 정리되어 있다.

28 小杉一雄, 앞의 책, pp. 26~40 참조.

29 Frye, Richard N., The Heritage of Persia, World Publishing Co., 1963, p. 157.

30 프리어 갤러리가 소장한 박산향로의 세부도에 대한 설명은 Wenley, A. G., "The Question of the Po-Shan-Hsiang-Lu", Archives of the Chinese Art Society of America, 3, 1948~49, pp. 5~8을 보라.

31 프리어 갤러리가 소장한 박산향로의 산악도에 묘사된 그림들162 중 a에는 한 인물이 마차를 끌고 가는 모습이 표현되어 있는데, 무나카타는 이 그림을 수렵한 동물을 삶과 죽음의 경계를 넘어 조상들의 혼령에게 가져가는 모습으로 해석하고 있다. Munakata, Kiyohiko, 앞의 책, pp. 29f. 그 근거로 무나카타는 한대의 가을 사냥인 '추유(貙劉)'를 들고 있다(Munakata, 앞의 책, p. 23). 추유는 한나라 때 황제가 백마가 끄는 전차를 타고 수렵터에 나가 무쇠활로 어린 사슴을 사냥하면, 신하들이 사자를 시켜 능묘(陵墓)로 운송하여 조상들에게 제물로 바치던 일련의 의식을 말한다. 『後漢書』 「禮儀志」: 立秋之日 白郊禮畢 始揚威武 斬牲於郊東門 以薦陵墓 其

儀 乘輿於戎路 白馬朱鬛 射執弩射牲 牲以鹿麕 太宰令 謁者各一人 載以獲車 馳送陵墓 於是乘於還宮 遺使者齎束帛以賜武官 武官隸兵習戰車之禮 斬牲之禮 名曰貙劉.

32 에마 벙커에 의하면, 머리에 뿔이 달린 용이 두 마리의 호랑이의 공격을 받자 그들에게 공격을 가하는 모습의 흉노 계통 용의 모습이 한대의 산형 향로에서 확인되고 있다고 하며(Bunker, Emma C., Ancient Bronzes of the Eastern Eurasian Steppes: from the Arthur M. Sackler Collections, Abrams, 1997, p. 275 도판), 로슨(Rawson) 또한 맹수들이 초식동물을 공격하는 북방계의 모습이 또 다른 향로에서 확인된다고 한다(Rawson, Jessica, Mysteries of Ancient China: New Discoveries from the Early Dynasties, George Braziller, 1996, p. 172). 당시 향로의 산악도가 북방계 미술과 밀접한 관계에 있었다는 것을 뒷받침하는 귀중한 자료라고 할 수 있다.

33 Watson, William, Ancient Chinese Bronzes, Faber, 1977, Plate. 78a.

34 Munakata, Kiyohiko, 앞의 책, p. 29, 73.

35 Munakata, Kiyohiko, 앞의 책, p. 29.

36 Sullivan, Michael, 앞의 책, 도판 48.

37 Soper, Alexander C., 앞의 글, Fig. 10.

38 Rawson, Jessica, 앞의 책, pp. 82f; 『滿城漢墓發掘報告』, Vol. 1, 北京, 1980, pp. 256~257, figs.170~1.

39 Jacobson, Esther, "Mountains and Nomads: A Reconsideration of the Origins of Chinese Landscape Representations", Bullentin of the Museum of the Far Eastern Antiquities, No. 57, 1985, pp. 135f.

40 Soper, Alexander C., 앞의 글, P. 147; Sullivan, Michael, 앞의 책, pp. 44f.

41 Akishev, K. A., Issyk Kurgan: Saka Art of Kazakhstan, Moscow, 1978; Akishev, A. K., Art and Mythology of Saka, Alma-ata, 1984; Akishev, K. A. and A. K., The Ancient Gold of Kazakhstan, Alma-Ata, 1983 참조. 그 밖에 Rolle, Renate, The World of the Scythians, Walls, F. G. trans., California, 1989, pp. 47~51를 보라.

42 Akishev, K. A., 앞의 책, pp. 24~28,

43~47; Jacobson, Esther, 앞의 글, pp. 140ff.

43 이식 쿠르간의 주인공은 긴 칼을 차고 있긴 하지만 의상이나 머리 장식은 전투에는 적합하지 않다. 따라서 황금 갑옷은 의식용 옷일 가능성이 높다. 또 이 무덤에서는 말과 마구(馬具)들이 출토되지 않은 대신 쟁반, 국자, 그릇, 주전자 등 여성들의 부엌 용기와 청동거울이 출토되었다. 그 밖에 옥이 달린 귀고리와 네 겹의 고리가 겹쳐지고 끝에 호랑이 두상이 장식된 시베리아 계통의 황금 목걸이도 출토되었는데 (Akishev, K. A., 앞의 책, pp. 27~31), 이와 같은 유물의 예로 보아 무덤의 주인공은 여자 샤만 또는 여사제였을 가능성이 높다. 이에 대해서는 David-Kimball, J., "Statues of Sauromatian and Sarmatian Woman" from The Center for the Study of the Eurasian Nomads(CSEN), 1998를 보라.

44 신라의 출자형 금관이 여자 샤만이나 여사제의 관이라는 사실은 이 금관의 계보에 드는 박트리아의 틸리아 테페(Tillya-Tepe)에서 발굴된 황금관이나 흑해 연안의 노보체르카스크(Novocherkassk)에서 발굴된 황금관이 모두 여자들의 관이라는 사실에 의해서도 뒷받침된다. 그뿐만 아니라 신라의 출자형 황금관이 출토된 다섯 개의 무덤 가운데 여자들의 무덤으로 확인된 것이 두 개나 되는 반면 남자들의 무덤으로 확인된 것은 하나도 없다는 사실 역시 이 출자형 황금관이 여자 샤만이 쓰던 관이라는 것을 말해준다. 이 밖에도 제6장에서 보겠지만, 고구려와 백제가 모두 '수렵왕'의 개념을 갖고 있었던 데 반해서 신라의 경우 왕이 직접 수렵을 한 사례가 없는 점이라든지, 『화랑세기』에서 보는 것처럼 신라 사회의 모권(母權) 중심 부족 공동체 역시 이들 출자형 황금관이 왕이 쓰던 관이 아니라 여자 샤만 또는 여사제가 쓰던 관이라는 것을 뒷받침해준다.

45 Akishev, K. A., 앞의 책, pp. 32~39.

46 Gryaznov, M. P., *Der Großkurgan von Arzan in Tuva, Südensibirien*, C. H. Beck München, 1984; Rolle, Renate, *The World of the Scythians*, Walls, F. G. trans., California, 1989, pp. 38~44; Bokovenko, Nikolai A.,

"Tuva During the Scythian Period", in David-Kimball, J. et al. ed., *Nomads of the Eurasian Steppes in the Early Iron Age*, Zinat Press, 1995, pp. 265~281을 참조할 것.

47 바실로프(Basilov)는 황금 인간의 원추형 머리 장식(kulakh)에 대해서 카자흐족, 키르키즈족, 그리고 고대 오르콘 투르크족, 스키타이 등에서 널리 사용된 것으로 전통적으로 여성들의 머리 장식이라고 말한다(Basilov, Vladimir N. ed., *Nomads of Eurasia*, Natural History Museum of Los Angeles, 1989, p. 113, 119). 그러나 고대에는 남성들 역시 이러한 유의 머리 장식을 사용했었기 때문에 이 머리 장식만 가지고는 무덤 주인공의 성별을 판단하기는 어렵다(Jacobson, Esther, *The Deer Goddess of Ancient Siberia: A Study in the Ecology of Belief*, Brill, 1993, pp. 77ff; Rosenfield, John M., *The Dynastic Arts of the Kushans*, California, 1967, p. 15를 보라). 러시아 민속학자 오클라드니코브(Okladnikov) 역시 야쿠트족─투르크-몽골 계통─여성들의 전유물이 동일한 계통의 머리 장식을 과거에는 남자들도 사용했었다고 보고하고 있다(Okladnikov, A. P., *Yakutia: Before its Incorporation into the Russian State*, McGill Queen's, 1970, p. 258 참조).

48 이러한 사실은 에마 벙커도 적절히 지적하고 있다. Bunker, Emma C., "Ancient Ordos Bronzes", Rawson, J. and Bunker, E. C., *Ancient Chinese and Ordos Bronzes*, The Oriental Ceramic Society, 1990, p. 302 참조.

49 샤만이 타는 말을 '부라(bura 또는 pura)'라고 한다. Potapov, L. P., "The Shaman's Drum as a Source of Ethnographical History", in Diószegi, V. and Hoppál, M. eds., 앞의 책, pp. 107~117.

50 북유라시아 유목민들의 성산에 대해서는 Akishev, A. K., 앞의 책, pp. 20~23; Jacobson, Esther, 앞의 글, pp. 138~141; "The Stag with Bird-Headed Antler Tines: A Study in Image Transformation and Meaning", *Bullentin of the Museum of the Far Eastern Antiquities*(BMFEA), No. 56, 1984, pp. 113~179; 앞의 책, 1993, pp.

57~87을 보라. 또한 알타이 민족들의 샤만의 '조 상들의 산'에 대해서는 Potapov, L. P., "Shaman's Drums of the Altaic Ethnic Groups", in Diószegi, Vilmos ed., *Popular Beliefs and Folklore Tradition in Siberia*, pp. 205~234 참조.

51 아키셰프(Akishev)는 고대 인도 - 아리안 족의 삼계관(tri chacty mipa)을 토대로 이식 쿠르간의 황금 인간의 모자 산악도가 하늘과 태양, 새로 상징되는 천상계와 땅으로 상징되는 지상 계로 구성되어 있다고 말한다. Jacobson, Esther, 앞의 글, p. 142; Akishev, A. K., 앞의 책, pp. 73ff.

52 앞의 주 51 참조.

53 제이콥슨 여사는 이 이식 쿠르간과 중국 박산향로의 산악도를 연결하는 고리로 1970년 대 후반에 신장자치구박물관 고고학팀에 의 해서 발굴된 아랍구(阿拉沟, Alagou) 수혈목 곽묘(竪穴木槨墓)의 유물을 들고 있다. 이 무 덤은 고대에 이미 도굴된 상태이지만 그럼에 도 일부 남아 있는 유물들은 이식 쿠르간의 주 인공의 의상, 그리고 머리 장식의 동물 양식 등 과 견주어질 수 있다고 한다. 아랍구 무덤에 대 해서는 新疆社會科學院考古硏究所, 「新疆 阿拉沟竪穴木槨墓發掘簡報」, 『文物』 1981 年 1期, pp. 18~22; Jacobson, Esther, 앞의 글, pp. 141ff; Yong, Ma and Binghua, Wang, "The Culture of the Xinjiang Region", in Harmatta, J. ed., *History of Civilizations of Central Asia Vol. 2: The Development of Sedentary and Nomadic Civilizations: BC 750 to AD 250*, Unesco, 1994, pp. 218~220를 보라.

54 이러한 양식의 산악도의 경우 수렵도의 동식물은 정형화된 작은 반원형 등의 각각 산 안에 묘사되는 특징을 지니고 있다. Sullivan, Michael, 앞의 책, p. 41.

55 전영래, 앞의 글, p. 176~177 표 2, 3 참조; Erickson, Susan N., 앞의 글, 도판 26, 52, 57; 寧 夏文物考古所 外, 「鹽池縣宛記沟漢墓發掘簡 報」, 『寧夏考古文集』, 許成 主編, 寧夏人民出 版社, 1996, pp. 99f 도판10 -2.

56 원통형 인장은 두께 1.5~2.5cm, 길이 2.5~8cm에 이르는 실린더처럼 생긴 인장으로

돌, 옥, 금속, 상아, 유리, 뼈, 흙, 나무 등의 재료로 만들어져 있다. 표면에 갖가지 기하학적 문양에 서부터 동식물 그림, 일상생활, 신화적 내용, 글 등이 다양하게 음각 또는 양각으로 조각되어 있 어 이것을 진흙 위에 굴리면 거기에 조각된 그림 이나 글자 등이 나타나게 되어 있다. 이들 원통 형 인장에 새겨진 그림이나 도안 들은 매우 풍부 하여 기원전 3000년기와 기원전 2000년기의 초 기 예술을 이해하는 데 결정적인 자료로 이용된 다. 이 원통형 인장 가운데는 실린더처럼 가운데 에 구멍을 뚫어 끈으로 꿰어 목에 걸 수 있는 것 도 있다. 이 원통형 인장은 주로 거래나 계약 등 에 많이 사용되었는데, 동시에 신분 표지나 부 적으로도 널리 사용되었다. 메소포타미아의 우 루크(Uruk)와 고대 페르시아의 수도인 수사에 서 초기의 것이 집중적으로 발굴되고 있다. 이 집트에서는 기원전 3000년경의 제1왕조 이전 에 원통형 인장이 나타나는데, 그 형태와 디자 인이 우루크, 수사의 원통형 인장의 영향이 뚜렷 해 메소포타미아와 이집트 사이의 초기 교류 관 계를 파악하는 데 도움이 된다. 원통형 인장에 대해서는 Collon, *Dominique, First Impressions: Cylinder Seals in the Ancient Near East*, Chicago, 1987, pp. 13ff; Wiseman, D. J., *Cylinder Seals of Western Asia*, London: Batchworth, 1959; Teissier, Beatrice, *Ancient Near Eastern Cyclinder Seals from the Marcopoli Collection*, California, 1984 그리고 Nissen, Hans J., *The Early History of the Ancient Near East 9000~2000 B.C.*, Chicago, 1988, pp. 74ff를 보라. 특별히 원통형 인장의 시 대적 분포에 대해서는 Roaf, Michael, *Cultural Atlas of Mesopotamia & Ancient Near East*, Facts On File, 1990, p. 73을 보라.

57 아시리아는 한때 바빌로니아를 점령했 을 정도로 기원전 9~기원전 7세기에 흥기했 던 유목 민족이다. Saggs, H. W. F., *The Might that was Assyria*, Sidgwick & Jackson, 1984, pp. 93~95; Roaf, Michael, *Cultural Atlas of Mesopotamia and the Ancient Near East*, Facts On Files, 1990, pp. 148~191 참조. 아시리아 미 술의 역사적 의의에 대해서는 Parrot, André, *The Arts of Assyria*, Golden Press, 1961; Curtis,

J. E. & Reade, J. E., *Art and Empire: Treasures from Assyria in the British Museum*, MMA/Abrams, 1995; Groenewegen-Frankfort, H. A., *Arrest and Movement: An Essay on Space and Time in the Representational Art of the Ancient Near East*, Faber and Faber, 1951, pp. 170~181; Frankfort, Henri, *The Art and Architecture of the Ancient Orient*, Penguin, 1954, pp. 65~105; Lloyd, Seton, *The Art of the Ancient Near East*, Praeger, 1961, pp. 193~228; Du Ry, Carel J., *Art of the Ancient Near and Middle East*, Abrams, 1969, pp. 94~113; Moortgat, Anton, *The Art of Ancient Mesopotamia*, Phaidon, 1969, pp. 104~157; Reade, Julian, *Assyrian Sculpture*, British Museum, 1983 등을 보라.

58 로스톱체프는 이 노인울라의 흉노족 유물을 사르마트인의 유물로 간주하고 있는데, 이 경우 그의 서역 기원설은 전체적으로 스키타이 – 사르마트 문화의 연장선상에 있다고 할 수 있다. Rostovtzeff, M., 앞의 책, pp. 48f.

59 Rudenko, Sergei I., *Frozen Tombs of Siberia: The Pazyryk Burials of Iron-Age Horsemen*, Thompson, M. W. trans. and preface, University of California Press, 1970, pp. 174ff; 魯金科, 「論中國與阿爾泰部落的古代文化」, 張志堯 主編, 『草原絲綢之路與中亞文明』, 新疆美術撮影出版社, 1994, pp. 315~326. 특히 아자르페이(G. Azarpay)는 파지리크 쿠르간 유물에 로터스 – 팔메트 문양, 그리핀, 동물의 뒤틀린 자세, 상상 속 동물의 싸움 장면 등 중동의 모티프가 다양하게 나타나고 있음을 밝히고 있는데, 이에 대해서는 Azarpay, Guitty, "Some Classical and Near Eastern Motives in the Art of Pazyryk", *Artibus Asiae*, 22-4, 1959, pp. 313~339를 보라.

60 옥수스는 아랄해로 흘러드는 아무다리야 강 주변 지역을 가리킨다. 이 옥수스 보물들은 1877년 인도에서 처음 그 존재가 확인된 것으로, 1905년 돌턴(Dalton)에 의해서 사산조 때의 것으로 확인된 바 있다. 이 유물 대부분은 황금으로 되어 있으며, 1926년 돌턴에 의해서 책으로 묶여 출판되었다. Dalton, O. M., *The Treasure of*

the Oxus: With Other Examples of Early Oriental Metal-Work, 3rd ed., The British Museum, 1964. 한편 에마 벙커는 이 유물의 상당 부분을 사카족의 것으로 분류한다. Bunker, E. C. et al., *"Animal Style" Art from West to East*, The Asia Society Inc., 1970, p. 61 참고.

61 Rudenko, Sergei I., 앞의 책, p. 296.

62 馬雍·王炳華, 「阿尒泰與歐亞草原絲綢之路」, 張志堯 主編, 『草原絲綢之路與中亞文明』, 新疆美術撮影出版社, 1994, pp. 1~8; 戴禾·張英莉, 「先漢時期的歐亞草原絲路」, 『草原絲綢之路與中亞文明』, 張志堯 主編, 新疆美術撮影出版社, 1994, pp. 9~21 참조.

63 스키토 – 시베리아의 동물 양식에 대해서 개괄한 것으로는 Martynov, Anatoly I., *The Ancient Art of Northern Asia*, University of Illinois Press, 1991, pp. 52~54; E. V. 뻬레보드치꼬바(Perevodchikova, E. A.), 『스키타이 동물 양식』, 정석배 역, 학연문화사, 1999 등이 있으며, 스키토 – 시베리아 유목 문화 전반에 대해서는 Artamonov, M. I., *The Splendor of Scythian Art: Treasures from Scythian Tombs*, Frederick A. Praeger, 1969; Piotrovsky, Boris et al., *Scythian Art*, Phaidon/Aurora, 1987; 국립중앙박물관, 『스키타이 황금전』, 조선일보사, 1991; Jacobson, Esther, *The Art of Scythians: The Interpenetration of Cultures at the Edge of the Hellenic World*, Brill, 1995; Minns, Ellis H., *Scytians and Greeks*, New York: Biblo & Tannen, (1913)1971; Rostovtzeff, M., *Iranians & Greeks in south Russia*, Oxford, 1922; Rice, Tamara Talbot, *The Scythians*, Frederick A. Praeger, 1957; Jettmar, Karl, *Art of the Steppes*, revised, Greystone Press, 1967; Bunker, E. C. et al., 앞의 책; Sokolov, G., *Antique Art on the Northern Black Sea Coast*, Leningrad: Aurora, 1974; Galania, Ludmila et al., *Skythika*, München, 1987; Gryaznov, M. P., *The Ancient Civilization of Southern Siberia*, Cowles, 1969; Rolle, Renate, *The World of the Scythians*, Walls, F. G. trans., California, 1989 등 참조.

64 이러한 사실은 로스톱체프와 샐머니(Salmony) 등의 선구적 연구[Rostovtzeff, M.,

Inlaid bronzes of the Han dynasty, Paris, Brussels: G. Vanoest, 1927; Andersson, J. G., "Hunting Magic in the Animal Style", *Bullentin of the Museum of the Far Eastern Antiquities(BMFEA)*, No. 4, 1932, pp. 221~317, Plates I-XXX VIVI; Salmony, Alfred, *Sino-Siberian Art in the Collection of C. T. Loo*, Paris, 1933]에 이어 1970년대 이후 중국 서북부와 내몽골 지방에서의 북방 유물의 발굴 작업이 가속화되면서 더욱 분명하게 드러나고 있다. 이들 유물에 대해서는 Bunker, E. C. et al., 앞의 책, pp. 60~103; Bunker, Emma C., *Ancient Bronzes of the Eastern Eurasian Steppes: from the Arthur M. Sackler Collections*, Abrams, 1997; "Sources of Foreign Elements in the Culture of Eastern Zhou", in Kuwayama, G. ed., *The Great Bronze Age of China: A Symposium*, Los Angeles County Museum of Art, 1983, pp. 84~93; "Ancient Ordos Bronzes", in Rawson, J. and Bunker, E. C., *Ancient Chinese and Ordos Bronzes*, The Oriental Ceramic Society, 1990, pp. 287~362; Rawson, Jessica, "The Transformation and Abstraction of Animal Motifs on Bronzes from Inner Mongolia and Northern China", in Denwood, Philip ed., *Arts of the Eurasian Steppelands*, Percival David Foundation, 1978, pp. 52~73; So, J. F. & Bunker, E. C., *Traders and Raiders on China's Northern Frontier*, Sackler Gallery, 1995; Pang, Tina, *Treasures of the Eurasian Steppes: Animal Art from 800BC to 200AD*, Ariadne Galleries, 1998 등을 보라. 또한 알타이 지역의 유목 문화에 대해서는 Rudenko, Sergei I., 앞의 책; Jettmar, Karl, "The Altai before the Turks", *Bullentin of the Museum of the Far Eastern Antiquities(BMFEA)*, No. 23, 1951, pp. 135~223, Plates I-XXXV; Art of the Steppes, revised, Greystone Press, 1967, pp. 94~188; Gryaznov, M. P., 앞의 책, pp. 134~198; Okladnikov, A. P., *Ancient Population of Siberia and its Cultures*, AMS Press, 1971, pp. 34~42; Potapov, L. P., *Introduction to the History of Altai Peoples*, Moscow/Leningrad, 1953, pp. 55~79 등을 보

라. 그리고 북방 유목 문화와 중국 문화 사이의 영향과 채용 관계에 대해서는 Jacobson, Esther, "Beyond the Frontier: A Reconsideration of Cultural Interchange Between China and Early Nomads", *Early China*, No. 13, 1988, pp. 201~240을 보라.

65 Levi, Peter, *Altlas of the Greek World*, Facts On Files, 1991, p. 19.

66 중국을 가리키는 '지나'라는 말은 춘추 시대에 서북쪽에 위치해 있던 진나라(기원전 770년에 건국)의 명칭에서 유래된 것으로, 그 밖에 脂那, 至那, 指那, 震旦 등으로도 표기한다. 黃時鑒 主編, 『解說揷圖中西關係史年表』, 浙江人民出版社, 1994, p. 32.

67 본래 프랑스 학자들에 의해서 채용된 개념으로, 흔히 이란 주변 지역, 즉 중앙아시아, 흑해 연안의 스키타이-사르마트 유목민들의 활동 지역 등 이란-아리안 문화권을 포괄하는 개념으로 사용된다. Frye, Richard N., 앞의 책, p. 3.

68 비단이 중앙아시아와 서구에 알려진 데는 월지국(月支國) 사람들과 사카인(塞人)들의 역할이 컸던 것으로 알려져 있다. 월지국 사람들은 춘추 전국 시대부터 하서회랑에 거주하며 중국의 비단과 서역의 옥을 중계 무역했던 것으로 알려져 있으며, 사카인은 기원전 5세기 페르시아 다리우스 대왕의 중앙아시아 경영 이전에 이미 타클라마칸 사막 남쪽 호탄(Gostana)과 카슈가르(Kashgar), 야르칸드(Yarkand), 그리고 파미르고원 등에 거주했던 것으로 알려져 있다. 월지국과 사카인들에 대해서는 Narain, N. A., "Indo-Europeans in Inner Asia", in Sinor, Denis, ed. *The Cambridge History of Early Inner Asia*, Cambridge, 1990, pp. 151~174; Richard N. Frye, Richard N., 앞의 책, pp. 119~150; Emmerick, R. E., "Iranian Settlement East of the Pamirs", *The Cambridge History of Iran Vol. 3-1: The Seleucid, Parthian and Sasanian Periods*, Cambridge, 1983, pp. 263~275 등을 보라.

69 So, Jenny F. and Bunker, Emma C., 앞의 책, pp. 148ff; Bunker, Emma C., *Ancient Bronzes of the Eastern Eurasian Steppes: from the Arthur M. Sackler Collections*, Abrams, 1997, p.

293. 참고로 에마 벙커는 이 조현 키와 관련해서 고대 중국의 악기로 알려진 금이 사실은 북방 민족으로부터 전해져 발전된 악기일 가능성을 지적하고 있다. 그는 그 증거로 파지리크 쿠르간 무덤에서 출토된 현악기를 예로 들고 있다.

70 Rawson, Jessica, *Ancient China: Art and Archaeology*, Book Club Associates, 1980, p. 137; E. V. 뻬레보드치꼬바, 앞의 책, p. 170 참조.

71 Bunker, Emma C., "Significant Changes in Iconography and Technology among Ancient China's Northwestern Pastoral Neighbors from the Fourth to the First Century B. C.", *Bulletin of the Asia Institute 6*, 1992, pp. 99~109; So, J. F. & Bunker, E. C., 앞의 책, pp. 54~59; Bunker, Emma C., *Ancient Bronzes of the Eastern Eurasian Steppes: from the Arthur M. Sackler Collections*, Abrams, 1997, pp. 33~75.

72 Bunker, Emma C., "Significant Changes in Iconography and Technology among Ancient China's Northwestern Pastoral Neighbors from the Fourth to the First Century B. C.", p. 102; So, J. F. & Bunker, E. C., 앞의 책, pp. 56ff.

73 So, J. F. & Bunker, E. C., 앞의 책, pp. 56ff.

74 스기야마 마사키(杉山正明), 『유목민이 본 세계사』, 이진복 역, 학민사, (1997)1999, pp. 111ff.

75 司馬遷, 『史記』, 「趙世家」.

76 같은 무덤에서 출토된 또 다른 직물에는 큰 눈에 높은 코와 검은 머리를 가진 전형적인 카프카스 계통의 인물도가 묘사되어 있다. 新疆維吾爾自治區博物館 編, 『新疆維吾爾自治區博物館』, 文物出版社, 1991, 도판 35.

77 Andrews, F. H., "Ancient Chinese Figured Silks Excavated at Ruined Sites of Central Asia by Aurel Stein", *Burlington Magazine*, No. 37, 1920, pp. 3~10. 또한 Fig.1, 2의 수렵도를 보라.

78 梅原末治, 『蒙古ノイン·ウラ發見の遺物』, 東洋文庫論叢 27, 1960.

79 Sullivan, Michael, 앞의 책, pp. 134ff; Rowland, Benjamin, 앞의 책, pp. 64f 참조.

80 Laufer, Berthold, 앞의 책, Brill, 1909, pp. 180f.

81 정향이 중국에 소개된 것은 후한대로, 그것도 훈향용보다는 구취 제거용으로 사용되었던 것으로 알려져 있다. 山田憲太郎, 『東亞香料史研究』, 中央公論美術出版, 1976, pp. 321f.

82 이러한 사실은 최근 유향 산지의 하나로 확인된 아라비아 남부의 오만(Oman)의 '잃어버린 도시 우바르(Ubar)'의 유적 탐사를 통해서 밝혀졌다. 「뉴욕 타임스(The New York Times)」 1997년 1월 28일 자 B9~B10. 우바르 유적은 인공위성의 도움으로 1992년에야 비로소 그 실체가 알려졌는데, 로마 시대 알렉산드리아의 지리학자 프톨레마이오스의 지도에는 오늘날 예멘의 마라와 함께 '미리페라 레기오(Myrrifera Regio)', 즉 몰약의 나라라는 명칭으로 기재되어 있다. 우바르는 『아라비아의 천일야화』에도 소개되어 있는데, 그 풍요로움으로 인해 알라신의 저주를 받아 기원후 1세기에서 4세기 사이에 멸망한 것으로 되어 있다. 우바르는 알시스르(Al-Shisr)라고도 하며, 기원전 2800년부터 기원후 상당 기간까지 중동의 향 무역(香貿易)의 중심을 이루었던 곳이다. 아프리카 홍해 연안 지역인 푼트(Punt), 즉 오늘날의 소말리아 동북 해안 지방과 함께 유향의 대표적인 산지로 꼽힌다.

83 Groom, Nigel, *Frankincense and Myrrh: A study of the Arabian Incense Trade*, Longman, 1981, pp. 1~21.

84 마태복음 2장 9~12절에 나오는 동방박사들이 금, 유향, 몰약을 가져온 이 사건은 이미 이사야서 60장 5~6절에 예언되고 있다. 이 밖에도 출애굽기 30장 34절, 레위기 2장 1절, 예레미야 제6장 20절, 에스더 2장 12절, 마가복음 15장 23절, 요한복음 19장 39~40절 등에서 유향이나 몰약에 대한 언급을 볼 수 있다. 특히 구약 성경의 향료에 대한 내용은 오늘날 향에 대한 문헌 기록 중 가장 오래된 것들로서 그 내용 또한 매우 풍부한 편이다. 레위기나 민수기에 의하면, 사제들은 저마다의 향로를 하나씩 가지고 있으며, 향은 반드시 향로에서 태웠던 것으로 알려져 있다. 따라서 향은 초기 야외 제단에서는 사용하지 않다가 점차 야외에서도 향을 사용하기 시작한 것으로 보인다.

85 Yure-Cordier ed., *Travels of Marco Polo*,

Vol. 1, Dover, (1929/1920)1993, pp. 78~83. 세 명의 동방박사가 출발한 곳은 페르시아의 '사바 (Saba)'라는 곳으로 되어 있는데, 지금도 테헤란 남서쪽 50km 되는 곳에 '사바(sávah)라는 이름 으로 존재한다(위의 책, p. 21 note 3). 동방박사 (Magi)는 조로아스터교의 승려를 말한다.

86 Groom, Nigel, 앞의 책, pp. 8f; 山田憲太郎, 『香談 東と西』, 法政大學出版局, 1977, pp. 57~72 등 참조. 야마다 겐타로(山田憲太郎)는 예부터 고대 페르시아에는 황금은 왕, 유향은 신, 몰약은 의사(구세주)라는 관념이 있었음에 주목 하고, 마태복음의 편자들이 그리스도의 탄생을 찬미하기 위해 취합했을 가능성을 제기하고 있 다. 위의 책, p. 61.

87 유향 산지에 대한 최초의 보고는 기원 전 5세기 그리스의 역사가 헤로도토스로, 그 의 『역사(Historiai)』에는 유향이 아라비아 남 부 해안과 아프리카 동북 해안 두 지역에서 생 산됨을 정확히 기술하고 있다(Herodotos, The Histories, De Selincort, Aubrey trans., Penguin, 1954(1972), pp. 132, 248f). 두 유향 생산지에 대해서는 Groom, Nigel, 앞의 책, pp. 96~115을 보라. 한편 두 지역 이외의 유향 산지로는 인도 지역이 보고되어 있는데, 인도에서 유향이 생산 되기 시작한 것은 기원후로 보스웰리아 세라타 (Boswellia serrata) 품종과 그 변종이 여기에 해 당한다. 아라비아산 유향의 인도 내 수요에 충당 하기 위해서 비슷한 나무에서 수지를 채취해 만 든 것으로 아라비아 남부와 아프리카 동북 해안 지역의 유향과는 그 성분이 전혀 달라 엄격히 구 별된다. 현재도 인도 서북 지역의 마디아프라데 시, 라자스탄, 구자라트 등지에서 생산되며 오 늘날에는 주로 신문 인쇄용 잉크 오일로 사용된 다. Yure-Cordier ed., Travels of Marco Polo, Vol. 2, Dover, 1993, p. 396n; 山田憲太郎, 『東亞香 料史研究』, 中央公論美術出版, 1976, pp. 87ff; Watt, Martin & Sellar, Wanda, Frankincense & Myrrh, Saffron Walden, 1996, p. 25.

88 유향을 가리키는 아라비아어 '루반 (luban)', 히브리어 '레보나(lebonah)', 힌두 어 '쿤두(Kundu)', '쿤두루(Kunduru)', 그리스 어 '리바노스(Libanos)', 로마어 '투스(Thus)',

중세 라틴어 '올리바눔(Oblibanum)'의 본래 의 의미는 '참된 향료', '순수한 향료'이며, 영어 'frankincense'는 프랑스어 'franc encens'에서 온 말이다.

89 헤로도투스에 의하면, 유향나무 근처에는 조그맣고 색깔이 울긋불긋한 공격적인 뱀들이 떼를 지어 살기 때문에 이들을 쫓기 위해 스토락 스(storax, 蘇合香)를 피워야만 했다고 한다. 아 라비아인들은 이 향을 이집트에서 직접 수입해 서 쓴 것으로 알려져 있다. Herodotos, 앞의 책, De Selincort, Aubrey trans., pp. 132, 248f; 『역 사』, 박광순 역, 범우사, 1987, p. 254.

90 아라비아 남부 해안의 유향과 몰약 산지 와 채집 방법, 운송 루트와 현지의 과세 등에 대해서는 1세기 로마의 역사가 Pliny, Natural History, Harvard University, 1945, XII, chap. 30~35 그리고 저자가 알려지지 않은 Periplus Maris Erythraei(Mccrindle, John Waston, The Commerce and Navigation of The Erythraean Sea, Amsterdam: Philo Press, 1873에 영어 번역문과 함께 주석이 붙어 있다)의 pp. 27~32 등에 자세 히 나와 있다. 山田憲太郎, 앞의 책, pp. 76~84 와 『香談 東と西』, 法政大學出版國, 1977, pp. 57~111에도 이들 내용이 부분적으로 소개되어 있다. 특별히 이 주제와 관련해서 Groom, Nigel, Frankincense and Myrrh: A Study of the Arabian Incense Trade, Lonhman, 1981은 가장 풍부한 자료를 제공해주고 있다.

91 沈福偉, 『中國與非州』, 中華書局, 1990, p. 106. 일본의 대표적인 향료 연구가 야마다 겐 타로는 유향과 몰약이 중국에 전래된 시기에 대 해 다른 견해를 보이고 있다. 그에 의하면, 훈륙 (薰陸, hun-lu)이란 이름이 중국에 등장하는 것 은 4, 5세기라고 한다. 또한 당시의 중국 문헌에 페르시아산 유향에 대한 언급이 없는 것은 아니 지만 크게 보아 인도산 유향의 한 종류로 볼 수 있다고 말한다. 그 근거로 훈륙이 인도 유향의 명 칭 '쿤두루'에서 유래했을 것이라는 점, 7세기 중 국인들에게 유향의 산지가 인도라는 견해가 보 편화되어 있었다는 점, 그리고 기원후 인도인들 이 꾸준히 아라비아 유향을 수입하여 가공하였 으며 인도산 유향(보스웰리아 세라타 품종과 그

446

변종)과 혼합하여 독자적인 유향 제품(즉, 인도산 '유사 유향' 제품)을 유럽이나 중국에 공급하였다는 사실을 들고 있다(『東亞香料史硏究』, pp. 85~96). 물론 이러한 인도산 '유사 유향' 제품은 그 자신도 지적하는 것처럼 8세기에 들어 아라비아산 향료가 직접 유입되면서 점차 후퇴하고 아라비아산 향료가 다시 훈향료의 중심으로 자리 잡게 되지만, 어쨌든 8세기 이전까지 중국에서 사용된 유향은 아라비아산이라기보다 인도 유사 제품이었다고 한다.

그러나 야마다 겐타로의 이와 같은 주장은 우선 유향, 몰약, 안식향 등 12가지의 향료가 로마에서 전해진 사실이 기록된 『위략(魏略)』의 저작 시기가 226년 전후라는 점과 맞지 않는다. 이 때문인지 그는 『香料─日本のにおい』(法政大學出版國, 1978, p. 15)에서는 유향의 전래 시기를 3세기로 수정하고 있다. 그뿐만 아니라 그는 후한 때 곽헌이 지은 『별국동명기』의 향료에 대해서 전혀 언급하지 않고 있는데, 이는 초기 기록을 간과한 것이라 할 수 있다. 또 그의 대표 저작이라고 할 『東亞香料史硏究』가 13세기 남송 때 해외무역 감독관이었던 조여적(趙汝適)의 『제번지(諸番志)』에 대한 주석을 목적으로 한 점 등으로 미루어 그의 탁월한 연구에도 불구하고 일정한 한계가 있다고 할 수 있다.

92 黃時鑒 主編, 『揷圖解說 中西關係史年表』, 浙江人民出版社, 1994, p. 10.

93 Tarn, W. W., *The Greeks in Bactria and India*, Cambridge, 1951, p. 283.

94 黃時鑒, 『揷圖解說 中西關係史年表』, 浙江人民出版社, 1994, p. 12.

95 山田憲太郎, 앞의 책, pp. 109ff의 몰약에 대한 설명 참조.

96 沈福偉, 앞의 책, p. 108.

97 '儒(njuo)'와 '乳(njuo)'는 중고음(中古音)이 서로 같으므로 '유향(儒香)'은 유향(乳香)의 이기(異記)로 판단된다.

98 민영규, 「예루살렘 입성기」, 『사천강단(四川講壇)』, 우반, 1996, pp. 37~38(또는 『연세춘추』 456~457호, 1967. 3). 민영규는 창세기 37장 25절에 나오는 길르앗의 유향(balm of Gilead)과 발삼(Balsam)류를 같은 것으로 보고 있는데,

나이겔 그룸(Nigel Groom)에 의하면, 발삼(아라비아어로는 Bashām)류는 아라비아 - 소말리아산 몰약과 유향을 말하는 것으로 양자는 구별되어야 한다고 말한다. Groom, Nigel, 앞의 책, p. 100, 126~131. 참고로, 『삼국유사』「아도기라(阿道基羅)」에는 신라의 제19대 눌지마립간 때 중국에서 '명단(溟檀)'이라는 향을 보내온 적이 있는데, 군신들이 그 이름과 용도를 몰라 수소문하였더니 마침 신라에 와 있던 고구려의 승려 묵호자(墨胡子, 이름에서 피부가 검은 서역 출신임을 시사한다)가 그것이 향임을 알려주었다는 기록이 있다. 이때의 명단은 향단(香檀)의 일종인 자단(紫檀)을 말하는 것으로 『삼국사기』「잡지」 2권, 그리고 일본 쇼소인 문서인 「매신라물해(買新羅物解)」 등에 이 자단에 대한 내용이 들어 있다. 이 자단의 산지는 동남아시아의 고산지대로 목재는 매우 견고하며 처음 벌채할 때는 심홍색을 띠지만 시일이 경과하면서 적포도주색 또는 검은빛의 암홍색에 가까운 색으로 변한다. 山田憲太郎, 앞의 책, p. 307ff.

99 沈福偉, 앞의 책, p. 107f.

100 1세기에 쓰인 「Peliplus Maris Erythraei」 문서에 의하면, 소합향은 유럽 남부와 페니키아 해안 지방(Levant)에서 주로 생산되나 아라비아 지방에는 이집트를 통해서 남부의 항구도시 카네로 유입되는 것으로 되어 있다. Mccrindle, John Waston, 앞의 책, p. 30 참조. 또 중국의 『후한서』 88권 「서역전」에는, 로마인들(大秦國人)은 "여러 가지 향을 모아 그 즙을 끓여서 소합향을 만든다(合會諸香 煎其汁以爲蘇合)"라고 되어 있다. 그런가 하면 『양서』 54권에는, "로마인들은 여러 가지 향나무의 즙을 섞어 향고(香膏, balsam)를 만든 후 이것을 다른 나라의 상인들에게 파는데, 중국에 도착하기까지 여러 사람의 손을 거쳐 오므로 향이 이곳에 왔을 때는 그 향내가 그다지 신통치 않다"라고 전한다. Hirth, Friedrich, *China and The Roman Orient*, Ares Publishers, Inc., 1885, pp. 263~266; 山田憲太郎, 앞의 책, pp. 157~168 참조.

101 沈福偉, 위의 책, pp. 174f.

102 이 책에는 각종 보석, 직물, 유리, 서역의 동물 등 로마─보다 정확히 말하면 당시 로마의

무역항인 이집트의 알렉산드리아―에서 전해진
물품 65가지가 소개되어 있다. 그 편찬 연대는
정확하지 않으나 『위략』 「서융전(西戎傳)」에 안
식국(安息國, Parthia)의 존립에 관한 기사가 있
는 것으로 보아 안식국이 멸망한 226년 전후에
쓰인 것으로 추정되고 있다. 山田憲太郞, 앞의
책, p. 117 주 12.

103 이들 로마의 물품 가운데는 166년 안남을
통해서 직접 로마인이 가져온 것도 있지만, 대부
분 로마와 비단 무역을 했던 파르티아와 쿠샨왕
조를 통해 유입된 것이라고 할 수 있다. 따라서
그 신뢰성이 매우 높다고 할 수 있다. 참고로, 중
국과 로마의 교역에 대해서는 Hirth, Friedrich,
앞의 책을 보라.

104 沈福偉에 의하면, 예교(藝膠)는 안식교
(安息膠, 安息香)와 흑교(黑膠)의 두 가지로 나
뉜다고 한다. 흑교는 '아카시아 세네갈(Acacia
senegal)'이라고 하는 아라비아 수지나무의 수액
이 응고된 고무수지로 주산지는 아프리카 동북
해안 지대와 홍해 동부 연안이라고 한다. 沈福
偉, 앞의 책, pp. 108f.

105 향대는 영어로 'incense stand'라고 하며,
향로는 'incense burner' 또는 'censer'라고 한다.
어느 경우든 향을 피우는 제단(祭壇, altar) 또는
향단(香壇, altar of incense)과는 구별되며, 이
경우 페르시아의 조로아스터교의 불의 제단도
마찬가지이다. 따라서 본문에서 말하는 향구는
제단이나 향단 이외의 것을 말한다.

106 이집트의 이 종지 형태 향로를 영어로는
흔히 'spoon-shaped incense burner'라고 한다.

107 현재 일본의 쇼소인과 호류사에는 수·당
대에 사용된 것으로 보이는 병향로 여러 점이 보
관되어 있는데(杉山二郞, 『正倉院: 流沙と潮の
香の秘密をさぐる』, ブレーン出版, 1975, 흑백
Plate 73~75), 이러한 양식은 일본의 향료 연구
가 야마다 겐타로가 지적하고 있는 것처럼(『香
料―日本のにおい』, pp. 26~28) 고대 이집트와
서아시아 지역에서 사용되던 병향로 계열에 속
한다. 중국 낙양의 용문석굴과 산서성 천룡산 석
굴에도 이러한 병향로가 묘사되어 있는 것으로
알려져 있다.

제5장 북위와 백제의 향로

1 中國美術全集編纂委員會 編, 『中國美術
全集 彫刻編10 雲岡石窟彫刻』, 上海人民美術
出版社, 1988, p. 9.

2 북위 향로 본체의 테두리에 류운문이 장식
된 것은 운강석굴 제10굴 후실 남벽에 장식된 것
을 비롯하여, 525년 조망희가 만든 석불상의 기
단 3면에 장식된 세 점, 그리고 1978년에 하남성
낙양에서 출토된 신왕석비(神王石碑)의 기단에
새겨진 향로(이 향로는 전체적으로 운강석굴 제
10굴 남벽의 향로와 닮았으나 연화대 등이 추가
되어 있는 점 등으로 미루어 북위 말기의 것으로
추정된다), 섬서성 서안에서 출토된 북주 시대
사방불(四方佛) 기단에 장식된 것 등이 알려져
있다. 나중의 두 점에 대해서는 中國畵像石全集
編纂委員會 編, 『中國畵像石全集』 8 「石刻線
畵」, 山童美術出版社/河東美術出版社, 2000,
도판 49, 128을 보라. 북위 향로의 류운문 테두리
는 삼산형 산형이나 로제트 문양에 견주어 상대
적으로 그 수가 적은 편이다.

3 우라르투는 기원전 8세기 아시리아, 소아시
아와 동방 무역로의 지배권을 놓고 힘을 겨룰 정
도로 강대했던 나라로 현재 이란의 서북부 아르
메니아 - 아제르바이잔을 무대로 활동했던 나라
였다. Piotrovsky, Boris, *The Ancient Civilization
of Urartu: An Archaeological Adventure*, Cowles,
1969 참조.

4 하퍼(Harper)는 이 삼산형 산을 'trilobate
mound', 즉 '세 갈래 잎 형태로 된 작은 산'이
라는 뜻으로 표현하고 있다. Harper, Prudence
Oliver, *The Royal Hunter*, Asia Soiety, 1978, p.
72. 그러한 견해는 삼산형 산형의 안에 종종 세
갈래의 잎맥과 같은 문양이 그려져 있는 데 근
거한 것으로 생각된다. 그러나 삼산형 산들로 이
루어진 산악도를 보면, 삼산형 안에 각종 동식물
이 장식된 예들도 있어 그의 견해가 잘못된 것임
을 알 수 있다. 이 책의 〈도 212〉 또는 Sullivan,
Michael, 앞의 책, 도판 28 참조.

5 사산조에서 양식화된 이 삼산형 산은 5, 6세
기 발라릭 테퍼(Balalyk Tepe)의 벽화에서도 한
인물이 입고 있는 의상의 장식 문양으로 사용되

고 있으며, 특히 7세기 소그드인 귀족들의 의상
이나 그릇 등의 장식 문양으로 많이 사용되고
있는데, 이에 대해서는 Belenitsky, Aleksandr,
Mittelasien: Kunst der Sogden, Leipzig, 1980, p.
215, 그리고 컬러 도판 19, 43; Azarpay, Guitty,
*Sogdian Painting: The Pictorial Epic in Oriental
Art*, California, 1981 등을 보라. 한편 사산조에
서 새롭게 양식화된 이러한 삼산형 문양은 7세
기 백제의 〈산수산경문전〉이나 〈산수봉황문전〉
에서도 볼 수 있다. 이 문양은 중국에서는 당송대
에 널리 사용되었다. 국립부여박물관, 『국립부여
박물관』, 삼화출판사, 1993, p. 90; 蕭默, 『敦煌建
築研究』, 文物出版社, 1989, p. 164 도판 109를
보라.

6 이 흉노족 여인은 사제로 보이며, 머리에
는 금관을 썼고 목에는 능형옥 등 다면옥(多面
玉)을 꿴 목걸이를 장식하고 있었다. Bunker,
Emma C., *Ancient Bronzes of the Eastern Eurasian
Steppes*, Abrams, 1995, p. 83. 이 무덤의 다른 유
물에 대해서는 伊克昭盟文物工作站 外, 「西沟
畔匈奴墓」, 『文物』, 1980年 7期, pp. 1~10 참조.
이 흉노족 여인의 금관은 신라 금관이나 사르마
트, 박트리아 등에서 발굴된 동일 계열의 금관과
일정한 관계를 갖고 있는 것으로 추정되므로 추
후 자세한 검토가 필요하다고 생각된다.

7 土居淑子, 「中央アジア出土バラルイク・
テペの壁畵」, 『國華』 937, 1971, pp. 5~17; 마
리오 부살리, 『중앙아시아 회화』, 권영필 역, 일
지사, 1978, pp. 51f; 마츠바라 사브로(松原三
郎) 편, 『동양미술사』, 최성은 외 역, 예경, 1993,
p. 477ff; Klimkeit, Hans-Joachim, 『絲綢古道
上的文化』, 趙崇民 譯, 新疆美術撮影出版社,
1994, p. 147 등 참조. 중앙아시아의 아무다리야
강 상류에 위치한 궁전 유적으로 5세기경의 것
으로 추정되며, 궁전의 한 방의 네 벽에 모두 47
명의 남녀가 '제주(祭酒)'하는 장면이 묘사되어
있다. 이 그림은 비불교적인 내용으로 가득 차 있
으며, 토속화된 조로아스터교의 풍요를 비는 의
식과 관계되어 있는 것으로 보인다.

8 일본의 로홍루(羅豊), 중국의 순지(孫
機) 등은 이 발라릭 테페 유적이 헤프탈인
(Hephthalite)들의 것이라고 말한다. 羅豊, 「固

原漆棺畵みに見えるペルシャの風格」, 『古代
文化』 44, 1992, pp. 40ff. 그러나 이 발라릭 테
퍼가 있던 지역이 당시 헤프탈인의 지배를 받기
는 했지만, 기본적으로 벽화의 내용이 같은 소그
드인들의 판지켄트(Panjikent)나 아프라시아브
(Afrasiab) 궁전 벽화와 마찬가지로 매우 화려
한 채색을 사용하고 있고, 주연 장면도 거의 동일
하다. 또 발라릭 테퍼의 벽화에 헤프탈의 군인으
로 투르크 군대와 싸우다 죽은 소그드인들의 두
상(頭像)인 '발발(balbal)'이 연주문 안에 그려져
있는 점도 이것이 소그드인들의 것임을 말해준
다. Rice, Tamara Talbot, *Ancient Arts of Central
Asia*, New York, 1965, pp. 100~115; 土居淑子,
「中央アジア出土バラルイク・テペの壁畵」, 『國
華』 937, 1971, pp. 5~17; Belenitsky, Aleksandr,
앞의 책, pp. 213~215; Azarpay, Guitty, 앞의 책,
pp. 87ff 참조.

9 연주문에 대해서는 道明三保子, 「ササンの
連株圓文錦の成立と意味」, 『シルクロード美術
論集』, 吉川弘文館, 1987, pp. 153~176 참조.

10 Ghirshman, Roman, *Persian Art: 249 B. C.-
A. D. 651 The Parthian and Sasanian Dynasties*,
Golden Press, 1962, p. 70. 야르카이 무덤의 주
인공이 들고 있는 헌주 그릇. 헌주 그릇은 발라릭
테퍼의 벽화에 나타난 소그드인들의 헌주 그릇
과 동일한 형태이다.

11 若宮信晴, 『西洋裝飾文樣の歷史』, 文化
出版局, 1980, p. 288.

12 제2장 주 89 참조.

13 사산조 사절이 북위에 온 것은 정확히, 문
성제(文成帝) 태안(太安) 1년(455), 화평(和
平) 2년(461), 헌문제(獻文帝) 천안(天安) 1년
(466), 황흥(皇興) 2년(468), 효문제(孝文帝)
승명(承明) 1년(476), 선무제(宣武帝) 정시(正
始) 4년(507), 효명제(孝明帝) 희평(熙平) 2년
(517), 신구(神龜) 1년(518), 정광(正光) 2년
(521), 정광 3년(522)의 일이다. 이에 대해서는
Ecsedy, I., "Early Persian Envoys in the Chinese
Courts(5th~6th Centuries AD)", in Harmatta,
J. ed., *Studies in the Sources on the History of Pre-
Islamic Central Asia*, Budapest, 1979, pp. 155f를
보라.

14 이러한 사실은 1981년 영하회족자치구(寧夏回族自治區)의 고원현(固原縣) 동교(東郊) 밖에서 발견된 북위묘(北魏墓)의 칠관(漆棺) 그림에서도 확인된다. 여기에는 사산조풍의 수렵도와 주연도(酒宴圖)가 있으며, 중국의 순지는 이 칠관의 그림과 발라릭 테퍼 유적의 그림이 대단히 유사함을 지적하고 있다. 羅豊, 앞의 글, pp. 40~52 참조. 이보다 약간 늦기는 하지만 북제(北齊) 때의 장테푸(Chang-te-fu) 고분에서 출토된 화상석에는 사산조 풍의 '포도밭 아래서의 주연' 장면이 묘사되어 있다. Shepherd, Dorothy, "Iran between East and West", in Bowie, Theodore ed., *East-West in Art: Patterns of Cultural and Aesthetic Relationships*, Indiana, 1966, p. 96, 도판 148.

15 『魏書』卷4~5. 또한 杜士鋒 主編, 『北魏史』, 山西高敎聯合出版社, 1992, p. 586 참조.

16 북위 향로에 나타난 소그드인들의 미술 양식의 영향은 소그드인들이 대체로 4세기 이후 역사 무대에 등장한다는 점을 고려할 때, 기원전 3세기경에 등장하기 시작한 한대의 박산향로의 원형에 해당하는 향로에까지 그들의 미술이 영향을 미쳤다고 말할 수는 없다. 오히려 한대의 향로는 당시 중앙아시아의 교역과 문화의 중심지라고 할 수 있는 박트리아 지역—뒤에 쿠샨 왕조가 들어선 지역—을 경유해, 또는 그곳에서 새로운 양식적 특징이 가미되어 사용되던 서역의 향로가 호탄의 천산남로 등을 경유해 중국에 전해졌다고 보아야 할 것이다. 기원 전후 중앙아시아를 경유한 동서 교역에 대해서는 장노엘 로베르(Jean-Noël Robert), 『로마에서 중국까지(De Rome a La Chine, Société d'édition Les Belles Lettres)』, 조성애 역, 이산, 1998, 제6장 '극동의 육로' 부분 참조.

17 Sirén, Osvald, *Chinese Sculputure from 5th to 14th*, Vol. 1, SDI Publications, 1925(1998), p. 53. 보정(保定) 2년 5월 18일의 명문이 있다. 북주의 무제 2년에 해당한다.

18 설리번에 의하면, 이러한 바위들은 인도에서 유래한 양식이라고 한다. Sullivan, Michael, 앞의 책, pp. 134~136.

19 Sullivan, Michael, 앞의 책, pp. 134ff.

20 Sirén, Osvald, 앞의 책, p. 37.

21 Sirén, Osvald, 위의 책, p. 32.

22 中國美術全集 編纂委員會 編, 『中國美術全集 繪畫編14 敦煌壁畫』, 上海人民美術出版社, 1985, 도판 28(제257굴), 도판 87(제285굴)의 산악도에 장식된 바위들을 비교해보라.

23 판석 형태의 바위들은 파리 루(Loo) 컬렉션에 들어 있는 것으로, 북위 효창(孝昌) 3년(527) 9월 10일의 명문이 있는 불상의 뒷면에 그려진 산악도(Sirén, Osvald, 앞의 책, 도판 153)와 북위 영희(永熙) 3년(534년) 3월 5일의 명문이 있는 북위 말기의 산악도(Sirén, Osvald, 앞의 책, 도판 144)에서 볼 수 있다. 또한 북주 시대의 돈황 제428굴의 산악도에서도 보인다. 7세기 일본 호류사의 옥충주자에 대해서는 小杉一雄, 앞의 책, pp. 124ff를 보라.

24 북위 이후 향로에 삼산형 산악도가 장식된 예로는 6세기 중반의 것으로 샌프란시스코 아시아 미술관에 소장되어 있는 석상에 장식된 향로(林巳奈夫, 「獸鐶, 鋪首の若干をめぐって」, 『東方學報』57, 1985, p. 22 도판 57)와 북제 천보(天保) 2년(551)의 명문이 있는 〈좌불구존비상(坐佛九尊碑像)〉(金申, 『中國歷代紀年佛像圖典』, 文物出版社, 1994 도판 188)에 장식된 향로 등 몇 점이 알려져 있으나 이들 주위에 연꽃과 인동초 문양을 장식했거나 연화대가 이중으로 추가되어 있는 등 불교적 색채가 뚜렷하다. 따라서 백제대향로의 본체 양식이 이와 같은 변형된 향로들로부터 그 양식을 가져왔다고는 생각할 수 없다. 더욱이 삼산형 산악도는 6세기 후반기가 되면 이른바 박산 문양 형태의 산들로 채워지는 경향을 보인다(Sirén, Osvald, 앞의 책, 도판 247B). 이러한 경향은 당송대에 들어와 더욱 심해져 삼산형 산형만 이른바 박산 문양의 형태로 탑의 지붕이나 수레 등의 천개 등에 장식되는 경향을 보인다. 삼산형 산형이 박산 문양의 형태로 사용된 예들은 蕭黙, 앞의 책, pp. 161~170; 孫機, 『中國古輿服論叢』, 文物出版社, 1993, p. 73 도판 6-3-1을 보라. 박산 문양에 대해서는 제6장 주 5 참조.

25 북위 시대 이후의 향로 테두리에 류운문이 장식된 것으로는 섬서성 서안에서 출토된 북주

시대의 사방불 기단에 장식된 향로가 유일하게 알려져 있다. 앞의 주 2 참조.

26 551년에 제작된 것으로 알려진 〈좌불구존 비상〉에서 보듯이 향로에 노신의 로제트 문양과 삼산형 산악도가 남아 있는 경우도 있지만, 이러한 경우는 극히 예외에 속한다. 그뿐만 아니라 향로의 승반이 연화대로 대체되어 있는가 하면 기둥의 상단에 복련 형태의 연화문이 장식되어 있고, 또 향로 주위에는 온통 연꽃으로 장식되어 있어 기본적으로 북위 향로의 일탈의 연장선상에 있다고 할 수 있다. 金申, 앞의 책, p. 528~529 도판 188~189 참조.

27 제6장의 류운문 테두리 참조. 류운문 테두리는 기본적으로 고대 동북아의 우주관 내지 세계관의 권역 구분과 밀접한 관계가 있다고 할 수 있다. 남북조 시대의 향로에 불교적 의미가 강화된다는 것은 전통적인 우주관 내지 세계관의 후퇴를 의미한다고 할 수 있다.

28 이 무덤에서 출토된 화상석은 현재 미국 캔자스시티, 넬슨앳킨스 미술관에 소장되어 있다. Sullivan, Michael, 앞의 책, pp. 159ff, Plates 123~128.

29 무령왕비가 실제로 무령왕릉에 합장된 것은 성왕 7년인 529년이다.

30 고구려의 진파리 1호분에서도 같은 유의 류운문이 확인된다.[31] 진파리 1호분에 대해서 북한의 주영헌은 6세기로 보고 있으며, 전호태는 6세기 중엽으로 보고 있다. 대체로 6세기 초에서 중엽 사이에 축조된 것으로 보는 것이 무난할 듯하다. 주영헌, 『고구려벽화무덤의 편년에 관한 연구』, 백산자료원, 1961, pp. 119f; 전호태, 『고구려 벽화고분 연구』, 사계절, 2000, p. 298.

31 Sullivan, Michael, 앞의 책, p. 114. 이 가운데 소나무는 죽림칠현의 그림에서도 확인된다. 〈도 35〉에서 완함 오른쪽에 서 있는 나무가 그것이다. 그 밖에 북조와 고구려의 진파리고분 등에서도 이러한 소나무를 볼 수 있어 당시 남북조에서 두루 사용되던 식물 문양임을 알 수 있다. 다만, 오른쪽의 복숭아나무에 대해서는 좀 더 고증이 필요하다고 생각된다.

32 백제대향로 봉황의 날개를 자세히 보면, 활짝 편 날개의 끝이 위쪽으로 젖혀 올려져 있다.

이러한 양식은 고대 페르시아에서 전래된 것으로 날개의 끝이 곧게 뻗은 북방 스키타이 계통의 그리핀 양식과 구별된다. 대체로 진한대의 봉황이나 주작이 스키타이 계통의 날개 양식을 보이는 데 반해서, 백제대향로의 봉황이나 고구려 고분의 봉황, 북위 시대의 석각에 장식된 봉황과 주작은 거의 대부분 페르시아 계통의 날개 양식으로 되어 있다.

'궁형(弓形)' 날갯죽지는 우선 그 모습이 옛 활처럼 두 번 굽어 있는 것이 특징이다. 궁형의 날갯죽지에서 우선적으로 연상되는 것은 다음의 두 가지이다. 하나는 봉황이 태양새라는 사실이다. 봉황은 5채조로 불리는 데서도 짐작할 수 있듯이 태양의 광채, 즉 일광과 밀접한 관련이 있다. 다른 하나는 궁, 즉 활이 전통적으로 고대 동이족의 신표처럼 되어 있다는 사실이다. 그런데 태양의 일광, 즉 '햇살'은 흔히 '화살'로 비유된다는 점이다. 햇살을 화살로 간주하는 이러한 경향은 우리나라를 포함한 동북아는 물론 전 세계의 고대 신화에서 두루 발견된다. 이를테면, 그리스의 태양신 아폴로의 화살은 일광을 상징하며, 인도의 천공신(天空神) 인드라의 화살 역시 태양의 빛을 나타낸다. 그런가 하면 고대 페르시아의 태양신 미트라는 화살을 그의 표징으로 하고 있으며, 아메리카의 인디언들 역시 태양의 빛을 화살로 간주한다. 진 쿠퍼(J. C. Cooper), 『그림으로 보는 세계문화상징사전(An Illstrated Encyclopaedia of Traditional Symbols)』, 이윤기 역, 까치, 1994의 '활(Arrow)'; Biedermann, Hans, Dictionary of Symbolism: Cultural Icons & the Meanings Behind Them, A Meridian Book, 1992의 'Arrow'. 참고로 일광, 즉 햇살은 창이나 칼과 마찬가지로 남성의 원리로서 찌르는 힘 또는 남근을 의미하기도 하는데, 고구려의 시조 주몽의 어머니 하백녀가 일광을 받고 임신했다는 일화가 여기에 속한다. 따라서 백제대향로의 봉황의 궁형 날갯죽지는 태양새인 봉황이 일광을 발산하는 모습을 상징적으로 표현한 것이라고 할 수 있다. 잘 알려진 것처럼 부여계 건국신화의 주인공들인 부여와 백제의 동명과 고구려의 주몽은 모두 활을 잘 쏜 인물로 묘사되어 있다. 그런가 하면 하늘에 열 개의 태양이 동시에 뜨자 이 중 아홉 개를 활로 쏘

아 떨어뜨렸다는 상고 시대의 동이족의 영웅 예(羿)가 있다. 또 춘추 시대에 회하(淮河) 지역의 동이족인 서언왕(徐偃王) 역시 활을 잘 쏜 것으로 전해진다. 그뿐만 아니라 이처럼 활을 잘 쏘는 영웅들은 곧잘 태양신(羿)이나 태양의 아들(日子)로 불렸는데, 예(羿)가 태양신(日神)으로 일컬어진 것이나 주몽이 일월의 아들로 불린 것이 그러한 예이다. 여기서 우리는 남북조 시대에 태양새이며 왕권의 상징인 봉황의 날갯죽지를 궁형으로 조형한 의도를 어느 정도 짐작할 수 있다. 만일 페르시아 계통의 날개 끝이 추켜올려진 날개 양식이 전해지지 않았다면 이러한 궁형의 날갯죽지의 형태는 출현하지 않았을지도 모른다. 그런 점에서 궁형의 날갯죽지 형태는 동서 교류를 통해 동서양의 신화가 하나로 결합된 결과라고 할 수 있다. 봉황의 턱밑에 있는 구슬 또한 봉황의 태양새 신화와 관련된 상징체계의 하나로 볼 수 있을 것이다.

33 林巳奈夫,「獸鐶, 鋪首の若干をめぐつて」,『東方學報』57, 1985, pp. 1~74; 윤무병, 「백제미술에 나타난 도교적 요소」,『백제의 종교와 사상』, 충청남도, 1994, pp. 235~237; 박경은,「박산향로에 보이는 문양의 시원과 전개」, 홍익대 미술사학과 석사학위논문, 1998, p. 75 등 참조.

34 이 밖에 백제대향로의 류운문 테두리 위에 장식된 불꽃 형태의 박산 문양 역시 백제대향로가 6세기 전반기에 제작된 사실을 뒷받침한다. 이에 대해서는 제6장 주 5 참조.

제6장 류운문 테두리를 통해서 본 백제대향로의 세계관

1 김영숙,「고구려무덤벽화의 구름무늬에 대하여」,『조선고고연구』, 1988년 2호, pp. 22~32.

2 이 가운데 ∞ 자형 구름무늬는 대체로 한대의 용운문이나 서역의 인동 문양의 영향을 받은 것으로 보인다. 이것은 백제대향로의 ∞ 자형 류운문의 경우도 마찬가지다. 大西修也,「高句麗古墳壁畵にみる雲文の系譜」上,『佛敎藝術』

143, 1982, pp. 35~51.

3 북위 향로의 류운문에 대해서는 제5장을 보라. 한편 시기적으로 보면 이러한 양식의 류운문은 중국 산동성 무씨사당(武氏祠堂) 건축물의 도리에 장식된 류운문이 고구려 것보다 앞선다.[297] 이 무씨사당은 후한 말기의 것으로 대체로 3세기 초에 속한다. 그러나 중국 한대의 류운문이 주로 테두리 장식으로 사용되는 경향을 보이는 데 반해 고구려 고분벽화의 경우는 그것을 경계로 상하의 공간을 구분하는 기능이 뚜렷하게 나타난다. 참고로 한대의 류운문에 대해서는 信立祥,『漢代畫像石綜合研究』, 文物出版社, 2000, pp. 46f와 An, Chunyang ed., *Han Dynasty Stone Relief: The Wu Family Shrines in Sandong Province*, Foreign Languages Press, Beijing, 1991; 中國美術全集編纂委員會 編,『中國美術全集 繪畫編19 石刻線畫』, 上海人民美術出版社, 1988; 中國畫像石全集編纂委員會 編,『中國畫像石全集』8, 山童美術出版社/河東美術出版社, 2000 등을 보라.

4 남북조 시대의 '천인' 개념에 대해서는 吉村怜,「天人の語義と中國の早期天人像」,『佛敎藝術』193, 1990, pp. 73~90을 보라. 그러나 이 개념이 당시 불교와 도교에서 사용되고 있었다고 하여 고대 동북아의 천상계 인물들을 이러한 불교 - 도교적 개념으로 규정하는 것은 적당하지 않다. 비록 천인이란 용어에 그러한 시대적 분위기가 반영되어 있다고는 해도, 고구려 고분의 경

297 중국 산동성 무씨사당 건축물의 도리에 장식된 류운문. 류운문 위쪽에 서왕모가 있다. 후한말기 3세기 초.

우 명확히 타계관을 전제로 한 천상계의 인물들을 가리키고 있기 때문이다. 그러므로 천인과 관계된 불교-도교적 관념은 부수적으로 시대의 분위기를 반영한 것으로 보아야 하며, 중심은 어디까지나 타계관의 대상으로서의 천상계에 있다고 보아야 할 것으로 생각된다. 이러한 사정은 백제의 경우도 마찬가지이다.

5 고구려 벽화의 (불꽃 형태의) 삼각형 박산 문양은 안악1호분, 무용총, 각저총, 덕흥리고분, 쌍영총, 감신총 등의 도리와 천정 벽에 장식되어 있다. 1973년에 영하회족자치구 고원현의 북위묘에서 발견된 관(棺) 표면의 칠화(漆畫)에는 불꽃 형태의 삼각형 박산 문양이 반복해서 연속적으로 그려져 있는데 삼각형 박산 안에 고구려의 삼각형 불꽃 박산과 동일한 양식의 불꽃 박산이 장식되어 있어 양자가 같은 계통임을 알 수 있다. 이 고원의 북위 시대 박산 문양이 발견됨으로써 운강석굴의 박산 문양과 고구려 고분의 불꽃 형태의 삼각 문양이 같은 계통의 박산 문양이라는 것이 보다 분명해졌다고 할 수 있다. 固原縣文物工作站,「寧夏固原北魏墓淸理簡報」,『文物』, 1984년 6期, pp. 46~56. 한편 영하 고원 북위묘의 불꽃 형태의 삼각형 박산 문양은 쿠차의 키질석굴 제163굴에서도 발견되고 있어(新疆維吾爾自治區文物管理委員會 外 編,『中國石窟 克孜爾石窟』, Vol. 2, 文物出版社, 1996, 도판 51, 174) 이 문양이 서역에서 전래되었음을 말해준다.

본래 박산 문양은 고대 서아시아의 지구라트 문양(계단식 피라미드 문양)이 성벽의 여장이나 고대 페르시아와 사산조의 왕관 장식 문양 등으로 사용된 이래, 이들 양식이 동아시아에 전해지면서 등장한 것이다. 한편으로는 왕이나 부처의 천개와 지붕, 도리 위의 장식으로, 다른 한편으로는 보살의 보관(寶冠)에 채용되면서 삼각형, 반원형, 반원형에서 발전한 연꽃 형태, 그리고 불꽃 형태 등 다양한 형태로 사용되었다. 또 박산 문양은 남북조 시대에 향로의 산악도는 물론 각종 문방구(文房具)나 의상, 귀중품 등에 길상문(吉祥文)으로도 널리 장식되었다. 박산 문양에 대해서는 일찍이 고스기 가즈오가 그의『中國文樣史の硏究─殷周時代爬虫文樣展開の系譜』(新

樹社, 1959)에서 다룬 바 있으나 박산향로의 '박산'이란 명칭이 박산 문양에서 유래되었다는 그의 논지는 잘못된 것이다. 이에 반해서 林良一,「サーサーン朝王冠寶飾の意義と東傳」,『美術史』28, 美術史學會, 1958, pp. 107~122; 桑山正進,「サーサーン冠飾の北魏流入」,『オリエント』22-1, 1977, pp. 17~36의 두 논문은 박산 문양의 유래에 대해서 좀 더 사실에 접근하고 있는 것으로 판단된다.

그 밖에 북위-백제대향로의 삼산형 산들 역시 박산 문양의 일종으로 사용된 흔적이 있는데, 특히 당송 시대에 박산 문양의 일종으로 널리 사용되었으며, 돈황석굴 등에 그 뚜렷한 흔적을 남기고 있다. 蕭黙, 앞의 책, pp. 161~170; 孫機, 앞의 책, p. 73 도판 6-3-1 참조.

6 백제대향로의 박산 문양과 유사한 박산 문양이 장식된 안악1호분의 축조 시기가 4세기 말이고, 쌍영총의 축조 시기가 5세기 후반으로 추정되는 점 또한 백제대향로의 제작 시기가 6세기 전반기임을 뒷받침해준다. 제5장 '백제대향로의 제작 시기' 부분 참조.

7 후기의 사신총 계열의 고분으로 가면 초기 고분벽화의 사방 벽에 무덤주인공의 생전 지상에서의 세속적인 생활상과 달리 사방 벽에 사신도가 그려지면서 사방 벽 전체가 천상계의 공간으로 확장되는 경향을 보인다.

8 강서대묘의 천정 벽에 일월성신은 없지만 천정 벽이 말각조정 형태로 되어 있으며, 천정 중앙에는 황룡이 용틀임하는 모습이 그려져 있다.

9 邊太燮,「韓國古代의 繼世思想과 祖上崇拜信仰」,『歷史敎育』3집, 1958, pp. 58~59.

10 무령왕릉에서 출토된 세 개의 동경은〈의자손수대경(宜子孫獸帶鏡)〉,〈방격규구신수문경〉, 그리고 또 하나의〈수대경(獸帶鏡)〉이다. 이 가운데〈의자손수대경〉은 왕의 머리 부분에서 배문부(背文部)를 위로 하여 출토되었으며,〈방격규구신수문경〉은 왕의 족좌(足座) 북쪽에서 배문부를 위로 하여 출토되었다. 또 하나의〈수대경〉은 왕비의 관식(冠飾) 아랫부분에 일부가 겹쳐진 상태로 역시 배문부를 위로 하여 출토되었다.〈의자손수대경〉과〈방격규구신수문경〉은 직경이 23.2cm이며, 또 하나의〈수대경〉은

직경이 18.1cm이다. 백제문화연구소,『百濟武寧
王陵』, 공주대, 서경문화사, 1993, pp. 274~278.
이들 동경 가운데 〈의자손수대경〉은 1872년 일
본 인덕(仁德)천황의 무덤 일부가 산사태로 무
너졌을 때 나온 부장품들 중에 포함된 동경(현
재, 보스턴 미술관 소장)과 같은 형식의 것으로
알려져 주목된다. 즉, 중앙의 반구체의 고리를 둘
러싼 아홉 개의 작은 돌기(小乳)가 있고, 다시
그 바깥 둘레에는 일곱 개의 사엽문 바탕의 돌기
((四葉座乳)가 있고, 이들 일곱 개의 돌기들 사
이에는 사신 등의 동물이 새겨져 있다. 현재 무
령왕릉에서 출토된 〈의자손수대경〉에서는 청룡,
백호, 주작, 현무의 사신 등이 확인되고 있으나
인덕천황릉에서 출토된 동경에서는 사신 외에
세 발 달린 까마귀, 두꺼비(蟾蜍) 등의 문양이 확
인되고 있다. 이들 두 동경에는 명문이 새겨져 있
는데, 모두 무령왕릉에서 나온 〈방격규구신수문
경〉의 명문과 동일한 것으로 알려져 있다. 전체
적으로 남조풍의 것이기는 하나 중국에서는 이
와 동일한 동경이 만들어진 적이 없어 두 동경은
백제와 왜 조정 간의 교류를 뒷받침하는 중요한
유물이라고 할 수 있다.
무령왕릉에서 나온 또 하나의 〈수대경〉은 왕비
의 것으로 〈의자손수대경〉보다 작지만 전체적으
로 매우 유사하다. 다만, 일곱 개의 사엽문 바탕
의 돌기는 이 수대경에서는 원형 바탕의 돌기로
되어 있다. 역시 사신도 등의 신수가 장식되어 있
다.

11 이지창을 든 인물이 상투머리를 하고 있는
점에서 남방계로 추정된다는 견해가 있다. 백제
문화연구소,『百濟武寧王陵』, 공주대, 서경문화
사, 1993, pp. 276f. 그 밖에 이난영은 고구려 각
지총의 인물과 유사하다고 말하고 있으나 구체
적으로 어느 인물하고 같다는 것인지 확실하지
않다.『한국고대금속공예연구』, 일지사, 1992, p.
151.
12 정경희,『한국고대사회문화연구』, 일지사,
1990, p. 207.
13 곤륜에의 승천(昇天 또는 昇仙)에 대해서
는 曾布川寬,『崑崙山への昇仙―古代中國人
か描いた死後の世界』, 中公新書, 1981;「漢代
畫像石における昇仙圖の系譜」,『東方學報』

65, 1993, pp. 23~221 참조.
14 산동성 임기에 이처럼 초나라 계통의 승천
도(昇天圖)가 나타나는 것은 전국 시대 말 초나
라가 노(魯)나라 등을 멸하고 산동성 남부를 차
지했을 때 초나라 문화가 이 지방에까지 전파
된 데 따른 것으로 판단된다. 曾布川寬,「漢代畫
像石における昇仙圖の系譜」,『東方學報』65,
1993, pp. 48f 참조.
15 『주서』의 이 구절은 사비 시대의 백제에 도
교가 전혀 알려져 있지 않았다는 의미보다는 도
교 교단이 아직 형성되지 않아 도사가 없다는 의
미로 보는 것이 옳다고 생각된다. 말하자면 당시
의 도교란 일부 귀족들 사이에 약간 알려져 있
는 정도에 불과한 것으로 백제 문화의 주류를 형
성할 정도는 아니었다는 것을 뜻한다고 할 수 있
다. 신동호,「백제의 도가사상」,『백제의 종교와
사상』, 충청남도, 1994, p. 277f.
16 『삼국사기』「고구려본기」보장왕(寶藏王)
2년(643). 영류왕(榮留王) 7년(624)에는 당나
라 고조(高祖)가 보낸 도사가 천존상과 도법을
가지고 와서『노자(老子)』를 강의한 일이 있었
음을 전하고 있다.
17 유라시아 샤만의 북 일반에 대해서
는 Prokof'eva, E. D., "Shaman's Drums",
in Levin, M. G. and Potapov, L. P. eds.,
Historic-ethnogaphiic Atlas of Siberia, Moscow/
Leningrad, 1981, pp. 435~490; Jankovics, M.,
"Cosmic Models and Siberian Shaman Drums",
in Hoppál, M. ed., *Shamanism in Eurasia*,
Göttingen, 1984, pp. 149~173; Jochelson,
Waldemar, *The Koryak*, Brill, (1905~1908)1975,
pp. 54~59; Czaplicka, M. A., *Aboriginal
Siberia: A Study in Social Anthropology*, Oxford,
1914, pp. 203~227; Harva, Uno, 앞의 책, SS.
526~540; Eliade, Mircea, *Shamanism: Archaic
Techniques of Ecstasy*, Princeton, (1951)1964,
pp. 168~176; Findeisen, Hans, 앞의 책, SS.
148~161; Dolgikh, B. O., "Nganasan Shaman
Drums and Costumes", in Diószegi, V. and
Hoppál, M. eds, 앞의 책, pp. 72f, 76f 등을 보라.
18 Potapov, L. P., "Certain Aspects of the
Study of Siberian Shamanism", in Bharati,

Agenhananda ed., *The Realm of the Extra-Human*, Mouton, 1976, p. 338. 이때 북은 반드시 가죽을 준 동물의 혼령을 불러들이는 '활성화(animation/enlivening)' 의식을 치러야만 샤먼의 북으로서 사용될 수 있으며, 이 활성화 의식을 거치지 않은 북은 'kara(black, dirty 의 뜻)' 북으로, 신성함을 갖지 못한다. 샤먼의 북의 활성화 의식에 대해서는 Potapov, L. P., "The ritual of the enlivening of the shaman drum among Turkic-speaking peoples of the Altay", *Trudy Instituta etnografii*, 1, 1947, pp. 159~182; Diószegi, Vilmos, *Tracing Shamans in Siberia*, Anthropological Publications, 1960, pp. 256ff; Vainshtein, S. I., "The Tuvan(Soyot) Shaman's Drum and the Ceremony of its 'Enlivening'", in Diószegi, Vilmos ed., 앞의 책, pp. 331~338을 보라. 오늘날에는 사슴, 말, 낙타의 가죽이 주로 사용된다. 야쿠트 샤마니즘에서는 특히 말이 중요하게 사용되는데, 이에 대해서는 Diachenko, Vladimir, "The Horse in Yakut Shamanism", in Seaman, G and Day, J. S. eds., *Shamanism in Central Asia and Americas*, University Press of Colorado & Denver Museum of Natural History, 1994, pp. 265~271 참조.

19 알타이 샤먼의 북 가운데에는 이 가로 세로 기둥(손잡이)이 종종 팔을 좌우로 벌리고 서 있는 사람의 모습으로 되어 있는 경우들이 있는데, 이는 '북의 주인(tüngür äsi)'을 형상화한 것으로 알려져 있다. 다만, 알타이 샤먼의 북에는 이 북의 주인의 얼굴이 위쪽에만 있는 경우(one-headed drum handles) 외에 얼굴이 위쪽과 아래쪽 모두에 있는 경우(two-headed drum handles)도 있으며, 전자는 대개 첼칸족(Chelkan), 쿠만딘족(Kumandin), 투바족(Tuva) 등 북알타이 지역에서 나타나며, 후자는 투바족(알타이산에 인접한 서쪽 지역) 등에서 볼 수 있다. 후자가 전자보다 그 범위가 넓게 나타난다. Diószegi, Vilmos, "Pre-Islamic Shamanism of the Baraba Turks and Some Ethnogenetic Conclusions", in Diószegi, V. and Hoppál, M. eds., 앞의 책, pp. 243; Potapov, L. P., "Shaman's Drums of Altaic Ethnic Groups",

in Diószegi, Vilmos ed., 앞의 책, pp. 212ff; Radloff, Wilhelm, *Aus Sibirien: Lose Blätter aus meinem Tagebuche*, II, Anthropological Pub., (1893)1968, S. 18; Harva, Uno, 앞의 책, SS. 528f 등 참조.

20 Harva, Uno, 앞의 책, S. 536.

21 일반적으로 알타이 투르크족과 야쿠트족 등은 샤먼의 북을 승마용 채찍을 수반한 '말(馬)'로, 셀쿠프족, 에벤키족, 축치족, 만주족 등은 '배(boat)'나 '뗏목'으로 간주한다. 그러나 알타이 투르크족 역시 북을 노를 가진 '배'로 간주하기도 하며, 또한 화살을 가진 '활', 또는 칼이 달린 '요대' 등으로 부르기도 한다. Hoppál, M. & Howard, K. ed., *Shamans and Cultures*, Budapest, 1993, p. 190; Siikala, A. & Hoppál, M., *Studies on Shamanism*, Budapest, 1998, p. 74; Hamayon, Roberte N., 앞의 책, pp. 483f; Diószegi, Vilmos, "The Origin of the Evenki Shamanic Instruments(Stick, Knout) of Transbaikalia", in Hoppál, M., ed., *Shamanism: Selected Writings of Vilmos Diószegi*, Budapest, 1998, pp. 165f; Nowak, M. and Durrant, S., *The Tale of the Nišan Shamaness*, Washington, 1977, p. 63; Austerlitz, R., "On the Vocabulary of Nivkh Shamanism: The Etymon of qas(drum) and Related Questions", in Hoppál, M. ed., 앞의 책, pp. 231~239 등을 보라.

22 Diószegi, Vilmos, *Tracing Shamans in Siberia*, Anthropological Publications, 1960, pp. 260f.

23 시베리아 샤먼의 북은 기원전 2000년기에서 기원전 1000년기에 이미 알려져 있었던 것으로 추정된다. Hoppál, M., "Performing Shamanism in Siberian Rock Art", in Kim, T. and Hoppál, M. ed, *Shamanism in Performing Arts*, Budapest, 1995, p. 275. 오클라드니코브의 오카강 절벽의 암각화 탐사에 참여한 헝가리의 샤먼 학자 디오세지(Vilmos Diószegi)는 청동기시대의 암각화 중에 샤먼의 북으로 추정되는 그림이 있음을 보고한 바 있다. 특히 이 북은 시베리아 케트족(Ket) 샤먼의 북과 유사할 뿐 아니라 알타이-사얀 투르크족 샤먼의 북과

도 유사한 측면을 보여, 근세 시베리아 샤먼 북의 원형이 최소한 청동기시대까지 거슬러 올라감을 실증적으로 보여주고 있다. 이에 대해서는 Diószegi, Vilmos, *Tracing Shamans in Siberia*, Anthropological Publications, 1960, pp. 195~198을 보라.

24 Jankovics, M., 앞의 글, pp. 149~173.

25 알타이 민족들은 대략 6세기에서 10세기에 걸쳐 고대 투르크, 위구르, 예니세이 키르키즈(Yenisey Kirkiz) 등에 의해서 투르크화된 민족들로 이들 부족 연합국가의 핵심 세력을 이루었던 민족들이다. 여기에는 대체로 고대 투르크의 직접적인 후예라고 할 수 있는 남부 알타이의 알타이 키지(Altay Kizhi), 테렝기트족(Telengits), 텔레우트족(Teleut)과 북부 알타이의 쇼르족(Shor), 첼칸족, 쿠만딘족, 투바족 등이 우선적으로 들어간다. 그 밖에 미누신스크 분지의 하카스족(Khakass) 등이 포함되며 모두 '투르크어'를 사용한다. Potapov, L. P., *Introduction to the History of Altai Peoples*, Moscow/Leningrad, 1953, pp. 5~162; "The Origin of the Altayans", in Michael, Henry N. ed., *Studies in Siberian Ethnogenesis*, Toronto, 1962. pp. 169~196; "The Altays", in Levin, M. G. and Potapov, L. P. eds., *The Peoples of Siberia*, Chicago, 1964, pp. 305~325; Potapov, L. P., "The Khakasy", in Levin, M. G. and Potapov, L. P. eds., 위의 책, pp. 342~370; "The Shors", in Levin, M. G. and Potapov, L. P. eds., 위의 책, pp. 440~465; "The Tuvans", in Levin, M. G. and Potapov, L. P. eds., 위의 책, pp. 380~422 참조.

26 알타이 샤먼의 북에 대해서는 Potapov, L. P., "Shaman's Drums of Altaic Ethnic Groups", in Diószegi, Vilmos ed., 앞의 책, pp. 205~234; "The Shaman Drum as a Source of Ethnographical History", Diószegi, V. and Hoppál, M. eds, 앞의 책, pp. 107~117; "The ritual of the enlivening of the shaman drum among Turkic-speaking peoples of the Altay", *Trudy Instituta etnografii*, 1, 1947, pp. 159~182; "Certain Aspects of the Study of Siberian Shamanism", in Bharati, Agehananda ed.,

앞의 책, pp. 335~344; "Toward to Problem for Ancient Turk's Basis and Date-decision of Altai Shamanism", in Okladnikov, A. P. ed., *Ethonography of Altai Nations of West Siberia*, Novosibirsk, 1978, pp. 3~36; "A Kachin shaman's drum as unique object in the ethnographic collection", *Material'naya kul'tura I mifologiya*, *Sbornik Muzeya antropologii i etnografii*, Vol. 37, 1981, pp. 124~137; *Altai's Shamanism*, Leningrad, 1991, pp. 159~203; Diószegi, Vilmos, "Pre-Islamic Shamanism of the Baraba Turks and Some Ethnogenetic Conclusions", in Hoppál, M., ed., *Shamanism: Selected Writings of Vilmos Diószegi*, Budapest, 1998, pp. 228~298; Czaplicka, M. A., 앞의 책, pp. 219~222; 국립중앙박물관, 『알타이문명전』, 거손, 1995, pp. 158~161 등을 보라.

27 라프족과 사아미족(Saami, 북극의 라프족)의 북은 알타이 샤먼들과 달리 대체로 샤먼의 북면을 삼등분하여 천상계, 지상계, 지하계의 신령들을 그려 넣는다. Manker, E., "'Seite' Cult and Drum Magic of the Lapp", in Diószegi, Vilmos ed., 앞의 책, pp. 27~40; "The Saami Shamanic Drum in Rome", in Ahlbäck, Tore ed., *Saami Religion*, Åbo/Finland, 1987, pp. 136~157; Pentikäinen, Juha, "The Sámi Shaman—Mediator Between Man and Universe", in Hoppál, M. ed., *Shamanism in Eurasia*, Göttingen, 1984, pp. 135~138; "The Shamanic Drum as Cognitive Map", in Gothoni, R. and Pentikäinen, J. eds., *Mythology and Cosmic Order*, Helsinki, 1987, pp. 17~36, or in Pentikäinen, Juha, *Shamanism and Culture*, Helsinki, 1997, pp. 23~42; Hultkrantz, Ake, "Aspects of Saami(Lapp) Shamanism", in Hoppál, M. and Pentikäinen, J. eds, 앞의 책, pp. 141f; Eliade, Mircea, 앞의 책, pp. 175f; Vorren, Ø. and Manker, E., *Lapp Life and Customs*, Oslo, 1962, pp. 94~99. 그 밖에 Harva, Uno, *Finno-Ugric and Siberian Mythology*, The Mythology of All Races IV, Boston and Rondon, (1927)1964, pp. 287~294을 보라.

28 Diószegi, Vilmos, "Pre-Islamic Shamanism of the Baraba Turks and Some Ethnogenetic Conclusions", in Hoppál, M., ed., *Shamanism: Selected Writings of Vilmos Diószegi*, Budapest, 1998, p. 242.

29 Diószegi, Vilmos, 위의 글, p. 251.

30 투르크어를 사용하며 10월혁명 전에는 미누사족(Minusa), 아바칸족(Abakan) 등으로 불렸으며 때로는 예니세이족(Yenysey), 타타르족 등으로도 불렸다. 크게 다섯 개의 부족―카친족(Kachins, Khaas), 사가이족(Sagays), 벨티르족(Bel'tirs), 키질족(Kyzyls), 코이발족(Koybals)으로 나뉜다. Levin, M. G. and Potapov, L. P. eds., 앞의 책, pp. 342~379; Potapov, L. P., 앞의 글, pp. 227~231; Diószegi, Vilmos, "How to Become a Shaman among the Sagais", in Hoppál, M. ed., *Shamanism: Selected Writings of Vilmos Diószegi*, Budapest, 1998, pp. 27~35. 참고로, 카친족 여성 샤만의 경우도 텔레우트족 여성 샤만의 북과 마찬가지로 북에 우주도를 갖고 있는 것을 볼 수 있다. Levin, M. G. and Potapov, L. P. eds., *Historic-ethnogaphiic Atlas of Siberia*, Moscow/Leningrad, 1981, pp. 443 도판 10 참조.

31 동쪽에서 오비강으로 흘러드는 인야강(Inya)의 왼쪽 지류인 크고 작은 바카르강(Bachat) 주변에서 살며 투르크어를 사용하는 부족이다. Potapov, L. P., 위의 글, pp. 210f.

32 Jankovics, M., 앞의 글, p. 156.

33 쇼르족은 고대 투르크족, 위구르족, 키르키즈족 등에 의해서 6세기에서 9세기 사이에 투르크화된 부족으로 북부 알타이의 첼칸족, 쿠만딘족과 기원을 같이한다. 고대 알타이족과 오르콘 투르크족의 샤마니즘의 흔적을 갖고 있다고 한다. 현재의 '쇼르'란 명칭은 콘도마강(Kondoma)에 주로 사는 이들 부족의 이름에서 왔으며, 현재의 쇼르족은 투르크화된 위구르-사모예드족과 북부 타이가의 케트족의 후손으로 알려져 있다. Potapov, L. P., "The Shors", in Levin, M. G. and Potapov, L. P. eds., *The Peoples of Siberia*, Chicago, 1964, pp. 440~473; Potapov, L. P., "Shaman's Drums of Altaic Ethnic Groups", in Diószegi, Vilmos ed., 앞의 책, pp. 206~209 참조.

34 첼칸족은 투로차크스키 아이마크(Turochakskiy Aymmak)의 레베드강(Lebed)의 지류인 바이골강(Baygol) 골짜기에 주로 거주하며, 쇼르족, 쿠만딘족과 유사한 기원을 갖고 있다. Potapov, L. P., "The Altays", in Levin, M. G. and Potapov, L. P. eds., 앞의 책, pp. 305~341; Potapov, L. P., "Shaman's Drums of Altaic Ethnic Groups", in Diószegi, Vilmos ed., 앞의 책, pp. 212~216 참조.

35 쿠만딘족은 투로차크스키 아이마크의 비야강(Biya) 오른쪽 강둑에도 많이 거주하지만, 대부분은 스타로-바르딘스키(Staro-Bardinskiy)에서 발견되며, 그 밖에 알타이 지구의 솔톤스키 랴온스(Soltonskiy Rayons)에도 거주하고 있다. 쇼르족, 첼칸족과 그 기원이 거의 같다. Potapov, L. P., "The Altays", in Levin, M. G. and Potapov, L. P. eds., 앞의 책, pp. 305~341; Potapov, L. P., "Shaman's Drums of Altaic Ethnic Groups", in Diószegi, Vilmos ed., 앞의 책, pp. 216~219 참조.

36 Jankovics, M., 앞의 글, p. 154.

37 클레메스(D. A. Klemec)는 이 반원형 테두리 형태의 문양이 은하수(tiger qurum)를 의미한다고 한다. Potapov, L. P., "Shaman's Drums of the Altaic Ethnic Groups", in Diószegi, Vilmos ed., 앞의 책, p. 209.

38 Diószegi, Vilmos, "Pre-Islamic Shamanism of the Baraba Turks and Some Ethnogenetic Conclusions", in Hoppál, M., ed., *Shamanism: Selected Writings of Vilmos Diószegi*, Budapest, 1998, p. 251.

39 부라는 샤만이 타계 여행할 때 타는 '샤만의 말'을 가리키며, 샤만의 생명과 밀접히 연결되어 있다. 만일 부라가 샤만으로부터 제거되면 샤만은 그의 직능을 상실하며, 곧 죽고 만다. 그래서 샤만들은 다른 샤만이나 악령의 공격을 받지 않도록 은밀히 다루며 좀처럼 공개하지 않는다. 또한 부라는 대개 말로 표현되지만, 사슴이나 순록의 모습을 닮은 경우도 적지 않아 본래 부라가 사슴 또는 순록이었음을 알 수 있다. 부라의

성격에 대해서는 Diószegi, Vilmos, 위의 글, pp. 251~255; Potapov, L. P., "Shaman's Drums of the Altaic Ethnic Groups", pp. 107~117을 보라. 참고로, 샤만의 말, 부라와 관련해서 주목할 것은 고구려 무용총 천정 벽에 그려진 천마가 사슴과 매우 닮아 있다는 점이다. 그런가 하면 신라의 천마총에서는 말안장 깔개에 발이 여덟 개인 천마의 그림이 장식되어 있는데, 발이 여덟 개인 말은 '샤만의 말'로 널리 알려져 있다(Eliade, Mircea, 앞의 책, p. 380, 469). 그뿐만 아니라 천마총의 천마는 고구려 벽화의 천마와 마찬가지로 사슴 형태를 하고 있는 것이 특징이다. 그 밖에 천마총에서는 한 인물이 말 위에 탄 그림도 발견되었다.
40 개구리는 보통 북의 맨 아래쪽에 그려진다. 쇼르족의 경우 개구리는 샤만의 중심적인 보조 신령으로 활동하며, 종종 천상계에 묘사되기도 한다. 이 경우 흔히 윌겐(Ülgen)의 개구리로 불린다. 텔레우트족, 쿠만딘족에서도 역시 샤만의 보조 신령으로 기능한다. Diószegi, Vilmos, 앞의 글, pp. 259ff; Potapov, L. P., "Shaman's Drums of the Altaic Ethnic Groups", pp. 208f.
41 샤마니즘의 세계에서는 동식물과 자연물 모두 각각의 주인(Master, maître)이 있다. 각각의 동식물은 인간과 비슷한 사회를 형성하고 있으며, 거기에 인간 사회의 추장이나 족장에 해당하는 주인이 있어 사냥꾼들이 어떤 동식물을 얻고자 하면 먼저 그 동식물의 신령의 주인에게 알리고 허락을 받아야 한다. 샤마니즘의 주인 신령의 관념과 종류에 대해서는 Lot-Falck, Eveline, *Les rites de chasse chez les peuples sibériens*, Gallimard, 1953, pp. 39~72를 보라.
42 고대 투르크족의 '룬(rune)'문자로 쓰인 이 비문은 725년에서 735년경 사이에 세워진 것으로 투르크인들 자신이 직접 돌에 새겨 남긴 명문(銘文)이라는 점에서 그 어떤 기록보다도 중요한 의미가 있다. Tekin, Talât, *A Grammer of Orkhon Turkic*, Indiana University, 1968, 2장 본문과 芮傳明,『古突厥碑銘研究』,上海古籍出版社, 1998의 부록 참조.
43 Tekin, Talât, 위의 책, p. 265.
44 Tekin, Talât, 위의 책, p. 277.
45 Potapov, L. P., *Altai's Shamanism*, Leningrad, 1991, pp. 284~298.
46 Tekin, Talât, 앞의 책, p. 288.
47 고대 투르크족의 땅과 물, 곧 산과 강을 뜻하는 'yer-sub'에 대해서는 Potapov, L. P. 앞의 책, pp. 274~284, 198ff; Radloff, Wilhelm, 앞의 책, S. 244f를 보라. 이와 관련해서 몽골인들이 그들의 조국을 가리킬 때 사용하는 '외튀겐(Ötügen)'이란 말은 많은 것을 시사한다. 이 말은 몽골의 신성한 '산과 강'을 신격화한 것으로, 고대 투르크족의 성산인 외튀켄산(Ötüken Mountain)과 어휘가 같다. 몽골의 외튀겐 숭배가 고대 투르크족의 외튀켄산의 숭배로부터 비롯되었음을 알려준다. Lot-Falck, Eveline, "A propos d'Ätügän, déesse momgole de la terre", *Revue de l'histoire des religions*, Paris, 1956, pp. 157~196; Banzarov, D.,「黑敎或ひは蒙古人に於けるシャマン敎」,『シャマニズムの硏究』, 新時代社, (1846)1940, pp. 21~28; 郎櫻,「중국 돌궐어 민족의 샤마니즘」,『비교민속학』 11, 1994, p. 398. 참고로, '땅과 물'이란 표현은 고대 이란과 볼가강가의 추바시족(Tschuwass, Chuvash) 등에서도 나타난다. Harva, Uno, 앞의 책, SS. 244~246. 우노 하르바(Uno Harva)는 '땅과 물'이란 표현이 고대 이란 지방에서 유입된 개념으로 본다. 위의 책, S. 246.
48 Tekin, Talât, 앞의 책, p. 234. KT E16.
49 투르크족 가운데 알타이 투르크족의 경우 지리적 요인 때문에 중앙아시아나 페르시아 북부의 투르크인들보다 타 문화의 영향을 적게 받은 것으로 알려져 있으며, 고대 투르크족의 관습과 신념을 순수한 형태로 잘 간직하고 있는 것으로 알려져 있다. Chadwick, Nora K. and Zhirmunsky, Victor, 앞의 책, p. 5. 그러나 세계의 창조에 관한 알타이 투르크족의 사가에는 인간의 창조와 타락 등 기독교적 요소가 등장하며, 불교의 미륵보살이나 문수보살과 관계된 'Mai-Tere', 'Mandy-Shire' 등의 이름도 등장한다. 이는 알타이 투르크족의 신화가 타 문화의 영향을 받았음을 말해준다. Chadwick, Nora K. and Zhirmunsky, Victor, 위의 책, pp. 178ff. 한편 지하계의 왕인 엘릭 칸(Erlik Khan)은 투르크족은 물론 이웃의 몽골족과 부랴트족 등에도 널

리 퍼져 있는데, 엘리아데(Eliade)는 중앙아시아의 신화와 민담에 남아 있는 이란-인도 계통 모델과의 관련 가능성을 지적한 바 있다. Eliade, Mircea, 앞의 책, p. 204.

50 어느 알타이 신화에 따르면, 엘릭 칸은 본래 천상의 신이었으나 서쪽의 천신 중 하나인 바이 윌겐(Bai Ülgen)과 싸운 후 동쪽의 신들과 시종들을 데리고 지하계로 갔다고 한다. Czaplicka, M. A., 앞의 책, p. 281; Lot-Falck, Eveline, 앞의 글, pp. 689f; Massenzio, M., 앞의 글, pp. 204f. 그런가 하면 라들로프(Radloff)가 수집한 투르크 신화에 의하면, 신들 중에서 가장 높은 신 텡게레 카이라 칸(Tengere Kaira Kan)에 의해서 그와 똑같은 모습으로 창조된 엘릭은 그 후 카이라 칸이 만든 천상계의 17층천(層天)을 닮은 또 하나의 천상계를 만든 것으로 되어 있다. Radloff, Wilhelm, 앞의 책, S. 3ff. 이처럼 알타이 투르크 신화에 엘릭이 천상계의 신이었다는 이야기가 심심치 않게 전하는 것을 볼 때, 엘릭 칸이 지금처럼 지하계의 신으로 변화된 데는 야마(Yama) 신화의 영향에 의한 것으로 생각된다. 이에 대해서 우노 하르바는 이란 쪽의 영향을 지적한다. Harva(Holmberg), Uno, *Finno-Ugric and Siberian Mythology*, The Mythology of All Races IV, Boston and Rondon, (1927)1964, pp. 316f; *Die Religionen Vorstellungen der Altaischen Völker*, FF Communications Nːo 25, Helsinki, 1938, S. 353.

51 Alekseev, N. A., "Shamanism among the Turkic Peoples", in Balzer, M. M. ed., *Shamanic Worlds: Rituals and Lore of Siberia and Central Asia*, North Castle Book, 1997, p. 100. 바스카코프(N. A. Baskakov)에 의하면, 야쿠트 언어는 기원후 5세기에 위구르-구즈(Uigur-Oghuz) 언어 그룹으로부터 분리되어 이후 독자적인 발전을 하였다고 한다. 위의 책.

52 Alekseev, N. A., 위의 글, pp. 100f.

53 야마(이란의 Yima)는 본래 이란-인도 계통 신화에 나오는 신으로 인간 세상 최초의 왕이었으나 뒤에 지하계의 왕이 되는 신이다. 이마와 야마에 대해서는 Müller, Max ed., *The Sacred Books of the East Vol. 4 The Zend-Avesta, Part 1*

Vendidad, Greenwood, (1880~1887)1972, pp. 10~21; Zaehner, R. C., *The Dawn and Twilight of Zoroastrianism*, Putnam, 1961, pp. 132ff; Boyce, Mary, *A History of Zoroastrianism*, Vol. 1, Brill, 1975, pp. 92ff를 보라.

54 Alekseev, N. A., 앞의 글, p. 101.

55 이와 비근한 예로, 만주족 사이에 퍼져 있는 지하계의 관념 역시 기독교와 러시아정교회의 영향을 받은 야쿠트족으로부터 들어왔을 가능성이 높은 것으로 지적되고 있다. Fu, Yuguang, "The Worldview of the Manchu Shaman", in Hoppál, M. & Howard, K., 앞의 책, p. 244.

56 그 밖에 북이 샤만의 타계 여행을 위한 도구라는 점, 그리고 타계 여행이 샤만의 능력을 가늠하는 기준이 되는 점도 이와 무관하지 않아 보인다. 참고로, 샤만의 지상계에서의 신령 여행에 대해서는 Alekseev, N. A., 앞의 글, p. 66을 보라.

57 '샤만 조상들의 산'의 원문은 'ancestral shaman mountain'이다. 이러한 조상들의 산을 티베트의 종교 뵌포(Bon-po)에서는 '혼령의 산(Soul-Mountain)'이라고도 한다. 이 산은 천상과 지상을 오르내리는 사다리로서 천상과 지상을 연결하는 밧줄과 동일한 의미를 갖는다. Tucci, Giuseppe, *The Religions of Tibet*, California, (1970)1980, p. 219.

58 Potapov, L. P., 앞의 글, p. 208.

59 Potapov, L. P., 앞의 글, p. 213.

60 Potapov, L. P., 앞의 글, p. 217.

61 Potapov, L. P., 앞의 글, p. 221.

62 Potapov, L. P., 앞의 글, p. 227.

63 Jankovics, M., 앞의 글, pp. 153f.

64 샤만 북의 가로선 위에 종종 언덕이나 산 위에 서 있는 듯한 나무들이 그려지는데, 이는 흔히 우주 나무를 나타낸 것으로 말해진다. Jankovics, M., 앞의 글, p. 154, 156.

65 Kwanten, Luc, *Imperial Nomads: A History of Central Asia, 500~1500*, Pennsylvania, 1979, pp. 43ff; Grousset, René, 앞의 책, p. 106; 薛宗正, 『突厥史』, 中國社會科學出版社, 1992, pp. 131f. 데니스 지노어(Denis Sinor)는 'Otuken'이 request 또는 prayer의 뜻을 갖고 있을 가능성을

시사한다. Sinor, Denis ed., *Cambridge History of Early Inner Asia*, Cambridge, 1990, p. 314 참조. 참고로 Ötükän은 투르크어 비문의 전사에 따라 우트칸(Utkan), 오투켄(Otuken) 등으로 표현되기도 하며, 도근산(都斤山) 역시 오덕건산(烏德鞬山), 오덕건산(烏德建山), 욱독군산(郁督軍山), 울독군산(鬱督軍山) 등으로 표현된다. 한편 외튀켄 산에 대한 고대 투르크족의 관념은 그후 몽골족에 의해서 신성한 산과 강을 신격화한 외튀겐(Ötügen, 모국) 관념으로 계승되는데 이에 대해서는 Yure-Cordier ed., *Travels of Marco Polo*, Vol. 2, Dover, (1929/1920)1993, 257, 258n1; Banzarov, D., 「黑敎或ひは蒙古人に於けるシャマン敎」, 『シャマニズムの研究』, 新時代社, (1846)1940, pp. 21~28; Harva, Uno, *Die Religionen Vorstellungen der Altaischen Völker*, FF Communications N:o 25, Helsinki, 1938, S. 244; Lot-Falck, Eveline, "A propos d'Ätügän, déesse momgole de la terre", *Revue de l'histoire des religions*, Paris, 1956, pp. 157~196; Hessig, Walter, *The Religions of Mongolia*, California, (1970)1980, pp. 102ff; Potapov, L. P. *Altai's Shamanism*, Leningrad, 1991, pp. 276f를 보라. 또 몽골의 외튀겐에 대해서는 앞의 주 47 참조.

66 Sinor, Denis ed., 앞의 책, p. 335.

67 제6장의 '〈가무배송도〉를 통해서 본 타계관' 부분 참조.

68 『삼국유사』 권1 「고조선 왕검조선(古朝鮮王儉朝鮮)」.

69 『삼국사기』 「백제본기」 의자왕 20년(645) 6월조. 왕이 무당에게 묻는 기사가 나오는데, 이것은 백제의 왕이 샤만이 아님을 의미한다.

70 은화병의 제작 시기와 관련하여 하퍼(Prudence Oliver Harper)는 *The Royal Hunter* (Asia Society, 1978, pp. 66f)에서 삼산형 산형을 타클라마칸 사막의 오아시스 쿠차의 석굴에서 그려진 불화(佛畵, 정확히 말하면, 키질석굴 등에 그려진 석가모니의 本生故事 그림들)에 나타나는 산형에서 유래한 것으로 보고 7세기로 잡고 있으나 이는 잘못이다. 왜냐하면 쿠차의 석굴에서 볼 수 있는 산형은 이 책의 삼산형 산형 문양과 직접적인 연관이 없기 때문이다. 제5장에

서 본 것처럼, 삼산형 산들은 아시리아와 우라르투에서 유래한 것이다. 더욱이 이러한 형태의 은화병이 사산조 이전부터 제작된 사실을 고려할 때, 경우에 따라서는 제작 시기가 더 올라갈 수도 있어 보인다. Grabar, Oleg, *Sasanian Silver: Late Antique and Early Medieval Arts of Luxury From Iran*, University of Michigan Museum of Art, 1967, pp. 42f.

71 Harper, Prudence Oliver, 앞의 책, p. 67.

72 羅豊, 「固原漆棺畵みに見えるペルシャの風格」, 『古代文化』 44, 1992, p. 42.

73 Olmstead, A. T., *History of the Persia Empire*, Chicago, 1948, p. 21.

74 Ammianus Marcellinus, *Loeb Classical Library*, Rolfe, J. C. trans., Cambridge, Mass./London, 1950), II, pp. 449~451, Bk. XXIV. 5.1-3); Harper, Prudence Oliver, 앞의 책, p. 67에서 재인용.

75 이러한 사실은 파르티아(安息國) 시대에 두라유로포스 벽에 그려진 고대 이란의 미트라(Mithra) 신의 사냥 그림에서도 확인된다. Porada, Edith, 앞의 책, p. 197, Fig. 99. 이 사냥도를 보면, 미트라 신—고대 아리안족의 세 남성신(바루나, 미트라, 인드라) 중의 나라로 흔히 태양신으로 알려져 있다—이 말을 타고 활로 사자, 멧돼지, 뿔사슴, 염소 등의 동물들을 사냥하는 장면이 그려져 있는데, 사산조 시대의 은쟁반에 새겨져 있지 않을 뿐 사실상 사산조의 수렵도와 그 분위기가 동일함을 알 수 있다. 이것은 사산왕들의 수렵도가 낙원의 신들의 수렵도를 모델로 하고 있다는 것을 시사한다. Porada, Edith, 앞의 책, pp. 196f; Hopkins, Clark, *The Discovery of Dura-Europos*, in Goldman, Bernard ed., Yale, 1979, pp. 200ff.

76 杉山二郎, 『正倉院—流沙と潮の香の秘密をさぐる』, ブレーン出版, 1975, p. 163.

77 Grabar, Oleg, 앞의 책, pp. 68f.

78 고대 조로아스터교의 동물과 신령 들에 대해서는 Boyce, Mary, 앞의 책, pp. 85~92를 보라.

79 김영하, 「고구려의 순수제(巡狩制)」, 『역사학보』 106, 1985, pp. 20~51 참조. 신라의 경우는 왕들의 수렵 기사는 없고 대신에 신하들이 귀

460

한 동물들을 잡아 진상한 기록들만 전하고 있는데, 이는 신라의 제사권이 왕실의 모권(母權) 쪽에 있었던 점과 관계가 있지 않나 생각된다.

80 중동 지역의 왕실 수렵 공원과 마찬가지로 진한대의 중국 왕실 역시 금렵지를 가지고 있었는데, 한 무제 때의 상림원(上林園)이 그 대표적인 예이다. 상림원은 서역의 왕실 수렵 공원의 영향을 받아 생겨난 것으로 추정된다. 상림원에 대한 자세한 묘사는 『六臣註文選』(上海古籍出版社, 1993)에 들어 있는 반고(班固)의 「양도부(兩都賦)」와 장형의 「서경부」, 그리고 『서경잡기』 「상림명과이목(上林名果異木)」편과 Sullivan, Michael, 앞의 책, pp. 29f; Schafer, Edward H., "Hunting Parks and Animal Enclosures in Ancient China", *Journal of the Economic and Social History of the Orient*, 2, 1968, pp. 318~343 등을 보라. 아울러 대동강 인근에서 출토된 한대의 동통에 묘사된 수렵도[167]를 보라. 이 동통의 수렵도는 금렵지에서의 왕의 신성한 수렵 행위를 묘사한 것으로 추정되며, 한대 박산향로의 수렵도는 한편으로는 이러한 금렵지에서의 수렵 행위와, 다른 한편으로는 장사 마왕퇴 무덤의 목관(木棺)에 장식된 '곤륜에의 승천'과 관련된 수렵 행위[298]—동물의 머리를 한 샤먼이 곤륜에의 승천을 방해하는 악령을 제거하기 위해 류운문 사이에서 활을 들고 사냥하는—등과 밀접한 관계가 있는 것으로 생각된다.

81 참고로, 노루는 사슴류 중에서 고라니와 함께 견치를 갖고 있는 동물이다. 노루의 견치는 초승달처럼 휘어 있고 흰빛을 띠며 지속적으로 자라는 성질을 갖고 있어 멧돼지의 견치와 함께 흔히 3일 동안의 어둠(無月日)을 깨치고 차오르는 초승달에 비유된다. 따라서 고구려인들의 사슴 사냥은 그들의 일월(日月) 숭배와 밀접하게 연결되어 있다고 할 수 있다. 또한 수렵 동물의 백색의 의미에 대해서는 김영하, 앞의 글, pp. 16ff를 보라.

82 김영하, 앞의 글, 1985, p. 15.

83 『신당서』 「발해전」: "세속에서 귀히 여기는 것으로 태백산의 새삼, 남해의 곤포, 책성의 북, 부여의 사슴, 막힐의 돼지, 솔빈의 말…… 등이 있다(俗所貴者 曰太白山之菟 南海之昆布 冊城之鼓 扶餘之鹿 鄚頡之豕 率濱之馬……)".

84 에벤키족은 북시베리아에 가장 광범위하게 퍼져 있는 민족으로 서쪽으로 오비강 - 이르티시강에서 동쪽으로 사할린과 오호츠크해안까지, 그리고 북쪽으로는 안가라강에서 남쪽으로는 아무르강에 이르는 광활한 지역의 소수민족들을 일컫는다. 그 밖에 북만주의 힝간산 지역에 거주하는 소수민족과 몽골의 일부 소수민족도 여기에 든다. 에벤키족은 과거에는 퉁구스족, 오로치족, 비라르족(Birars), 마네그리족(Manegry) 등으로 불렸으며, 순록을 기르는 에벤키족에서 말과 가축을 유목하는 에벤키족, 그리고 농경하는 에벤키족 등 경제 방식도 지역에 따라서 다양하다. 만주족은 모든 에벤키족을 '오론춘족(Oronchun)', '오로촌족(Orochen)' 등으로 부르며, 니브흐족은 에벤키족을 '킬리족(Kili)', 오로치족은 '킬레족(Kile)', 울치족과 네기달족은 '킬레족(혹은 킬렌족, Kile(n))', 그리고 나나이족은 '킬렌족(Kilen)' 등으로 부른다. 에벤키족들의 언어는 대체로 퉁구스 - 만주어 계통이며, 그 어휘는 몽골어, 투르크어와도 상당한 유사성을 보인다. Vasilevich, G. M. & Smolyak, A. V., "The Evenks", in Levin, M. G. and Potapov, L. P. eds., 앞의 책, pp. 620~654; Shirokogoroff, S. M., *Social Organization of the Northern Tungus*, Shanghai: The Commercial Press, 1929.

85 Anisimov, A. F., "Cosmological Concepts of the Peoples of the North", in Michael, Henry N. ed., *Studies in Siberian Shamanism*, Toronto, 1963, pp. 162f. 이 우주 사냥의 보다 오래된 전승에 의하면, 우주 사슴을 쫓는 사냥꾼 마인은 반인반수의 '우주 곰(cosmic bear, Mangi)'으로 나타난다. 이 경우 황금빛 사슴뿔과 우주 곰의 검은빛은 낮과 어두움, 겨울과 봄, 또는 생명과 죽음 등의 대조를 이루는 것으로 보인다. 위의 글, p. 164.

86 Pentikäinen, Juha, "The Shamanic Drum as Cognitive Map", in Gothoni, R. and Pentikäinen, J. eds., *Mythology and Cosmic Order*, Helsinki, 1987, pp. 31ff, or in Pentikäinen, Juha, *Shamanism and Culture*, Helsinki, 1997, p. 37ff; Pentikäinen, Juha,

298 장사 마왕퇴 무덤의 목관에 장식된 그림 중의 하나
로 동물의 머리를 한 샤만이 곤륜에의 승천을 방해
하는 악령을 제거하기 위해 류운문 사이에서 활을
들고 사냥하고 있다.

"Shamanism as Narrative Performance", in
Pentikäinen, Juha, Shamanism and Culture,
Helsinki, 1997, pp. 55~64; Martynov, Anatoly
I., The Ancient Art of Northern Asia, University
of Illinois Press, 1991, p. 68.
87 Jacobson, Esther, The Deer Goddess of
Ancient Siberia: A Study in the Ecology of Belief,
Brill, 1993, pp. 46f.
88 Jacobson, Esther, 위의 책, pp. 141~158;
Martynov, Anatoly I., The Ancient Art of
Northern Asia, University of Illinois Press,
1991, pp. 66ff; E. A. 노브고라도바(E. A.
Novgorodova), 『몽고의 선사시대』, 정석배 역,
학연문화사, 1995, pp. 260~340 참조.
89 Vasilevich, G. M., "Ancient hunting and
reindeer-breeding rituals among the Evenks",
Sbornik Muzeya antropologii i etnografii, 17,
1957, pp. 151~163; "Shamaistic Songs of the
Evenki(Tungus)", in Diószegi, Vilmos, ed., 앞
의 책, pp. 361~372; "Evenk Concepts about
the Universe", in Michael, Henry N. ed., Studies
in Siberian Shamanism, Toronto, 1963, pp. 57,
73; Boyer, R. & Lot-Falck, E. eds., "Textes
eurasiens", Les religions de l'Europe du Nord,
Paris: Fayard-Denoël, 1974, pp. 707~714;
Hamayon, Roberte N., 앞의 책, pp. 465~467;
Anisimov, A. F., 앞의 글, pp. 163f 참조.
90 Vasilevich, G. M., "Ancient hunting and
reindeer-breeding rituals among the Evenks",
앞의 책, p. 151. 이러한 생명의 부활, 재생의 의
미는 예니세이강 동쪽에 사는 셀쿠프족의 북
의 활성화 의식(iläptyko)에서도 동일한 형태

로 나타난다. 'iläptyko'의 어근 'ilyko'는 '살다'
란 뜻이다. 셀쿠프족의 일랩티코는 남쪽에서 철
새가 돌아오는 날까지 10일 동안 계속된다. 이
에 대해서는 Hamayon, Roberte N., 앞의 책,
pp. 461~465; "Game and Games, Fortune and
Dualism in Siberian Shamanism", in Hoppál,
M. and Pentikäinen, J. ed., 앞의 책, p. 134을 보
라.
91 Vasilevich, G. M., 위의 글, pp. 151~163;
Hamayon, Roberte N., 앞의 책, pp. 465~467.
92 퉁구스 천막 입구 맞은편에 해당하는 곳으
로 천막 내에서 가장 신성한 곳이며, 신을 모시는
곳이기도 하다. '마루(malu)' 외에 '마투(matu)',
'마로(maro)' 등으로도 불린다. Shirokogoroff,
S. M., 앞의 책, pp. 255ff; Psychomental Complex
of the Tungus, Kegan Paul, 1935, pp. 151ff. 우
리나라 전통 가옥의 '마루'의 원형에 해당하
며, 신라 왕의 칭호 중 하나인 '마립간(麻立干,
mari+p+khan)'의 '마리(mari)' 역시 이와 밀접
한 관계가 있는 것으로 추정된다.
93 Vasilevich, G. M., "Early Concepts about
the Universe among the Evenks(Materials)", in
Michael, Henry N. ed., 앞의 책, pp. 56f. 샤만이
봄의 사냥 의식 때 샤만의 강을 거슬러 올라가는
것은 생명의 순환처럼, 그 흐름을 되돌리는 의미
가 강하다. 이때 활성화된 북은 배나 뗏목으로 비
유된다. Hamayon, Roberte N., 앞의 책, p. 466.
94 샤만의 강은 폭포와 낭떠러지 등 위험과 예
상치 못한 온갖 어려움으로 가득 차 있다고 한
다. 따라서 샤만은 이 강을 거슬러 상류로 올라
가는 동안 갈증으로 고통받기도 하며, 추위로
몸을 떨기도 하고, 구름에 온몸이 촉촉히 젖기
도 하며, 바람에 날려 쓰러지기도 한다. 이에 대
해서는 Diószegi, Vilmos, "The Origin of the
Evenki Shamanic Instruments(Stick, Knout) of
Transbaikalia", in Hoppál, M., ed., Shamanism:
Selected Writings of Vilmos Diószegi, Budapest,
1998, pp. 165f를 보라.
95 Anisimov, A. F., 앞의 글, pp. 163f.
96 주몽의 경우 천신의 아들인 해모수와 하백
의 딸 유화 사이에서 태어난 것으로 되어 있다.
여기서 주몽은 고구려의 '최초의 샤만'으로 간

주되며, 이러한 신화 구조는 투르크 계통의 야쿠트족에서도 발견된다. Hultkrantz, Åke, "The Shaman in Myths and Tales", in Kim, T. and Hoppál, M. ed, 앞의 책, Budapest, 1995, p. 150.

97 『삼국사기』 권32, 「제사(祭祀)」편과, 권45 「온달(溫達)」편 참조.

98 『삼국사기』 권45, 「온달」편.

99 제비는 철새로 9월 9일 강남으로 가서 3월 3일 돌아오는 것으로 되어 있는데, 이러한 제비의 이동은 고대에 이 세상과 타계를 넘나드는 것으로 믿어졌다는 점에서 이날은 한 해를 새로 시작하는 의미가 매우 강하다고 할 수 있다. 실제로 이때쯤 되면 봄기운이 완연해지고 초목이 푸르러져 겨울의 추위가 완전히 물러간다.

100 『삼국유사』, 「가락국기(駕洛國記)」와 「신라시조 혁거세(新羅始祖 赫居世)」편을 보라. 또한 井本英一, 『王權の神話』, 法政大學出版局, 1990, p. 45, 54를 보라.

101 불계(祓禊)의 기원에 대해서는 宗懍, 守屋美都雄 譯註, 布目潮渢他 補訂, 『荊楚歲時記』, 平凡社, 1978, pp. 122ff 주 20을 보라. 또한 강남 지방의 삼월삼짇날 민속에 대해서는 Eberhard, Wolfram, The Local Cultures of South and East China, Leiden, 1968, pp. 3~43을 보라. 이 계욕의 풍습은 다분히 중국 쪽의 영향에 의한 것으로 보인다. 김택규, 『한국농경세시의 연구』, 영남대학교출판사, 1985, pp. 255ff.

102 중국의 납제는 한대 이전부터 행해진 것으로 보인다. 대체로 12월 8일에 수렵한 동물들의 고기를 조상들에게 제사지내는 의식을 말하는데, 이 때문에 12월은 납월(臘月), 12월 8일은 납일(臘日)로도 불린다. 이때 수렵 대상의 동물은 삼짇날의 풍습과 마찬가지로 사슴과 멧돼지에 국한된다. 宗懍, 守屋美都雄 譯註, 앞의 책, pp. 232ff/ 상기숙 역, 집문당, 1996, pp. 144ff; 井本英一, 『王權の神話』, 法政大學出版局, 1990, pp. 49ff.

103 『구당서』 「백제전」에 백제인들이 중국과 마찬가지로 복날과 납제의 풍속을 행한 것으로 기록하고 있으나(歲時伏臘 同於中國) 『구당서』 이전의 사서들은 이러한 납제에 대해서 언급하고 있지 않다. 따라서 6세기 후반에 이전의 삼

짇날의 수렵 대회 풍습이 중국식 납제로 바뀐 것으로 추정된다.

104 6세기 중엽 이후 백제가 중국식 정치 이념을 채택하고 있는 것에 대해서는 이기동, 『백제사연구』, 일조각, 1996, pp. 161~181.

105 『신당서』 「백제전」.

106 『주서』, 『수서』, 『북사』의 「백제전」.

107 Boyce, Mary, "Iranian Festivals", in Yarshater, Eshan ed., Cambridge History of Iran Vol. 3: The Seleucid, Parthian and Sasanian Periods, Vol. 2, Cambridge, 1983, pp. 797~800; Boyce, Mary, A History of Zoroastrianism, Vol. 1, Brill, 1975, pp. 172ff; Boyce, Mary, A Persian Stronghold of Zoroastrianism, Oxford, 1977, pp. 164~185; Boyce, Mary, Zoroastrians: Their Religious Beliefs and Practices, Routledge & Kegan Paul, 1979, pp. 33f; Boyce, Mary, Zoroastrianism: Its Antiquity and Constant Vigour, Mazda, 1992, pp. 104ff 등 참조. '노우르즈'는 조로아스트교 이전부터 있었던 봄 축제이다. 이란에는 자신들의 역사가 이 최초의 봄 축제와 함께 시작되었다고 믿는 강한 전통이 있으며, 겨울의 사다(Sada) 축제와 함께 오늘날까지 지속되고 있는 이란의 대표적인 축제의 하나이다. 이 봄 축제는 한 해의 시작과 함께 생명의 부활, 재생의 의미를 갖고 있다. 축제 동안 사람들은 새로 지은 옷으로 갈아입으며, 음식도 봄에 나오는 것들로 만들어 먹는다. 종교적으로는 불의 창조를 축하하는 의미가 있으며, 역사적으로는 고대 범(凡)이란 왕들의 신년 의식의 성격을 갖고 있다. 봄 축제에 대비되는 사다 축제는 겨울 축제로서 추위를 가져오는 악령을 몰아내고 태양의 원기를 돋우어 이 세계에 따스함과 빛을 되돌아오게 하려는 의식이라고 할 수 있다. 참고로, 고대 이란의 역법과 관련해서 봄 축제의 시기에는 약간의 변화가 있는데, 그에 대해서는 Bickerman, E., "Time-reckoning", in Yarshater, Eshan ed., Cambridge History of Iran Vol. 3: The Seleucid, Parthian and Sasanian Periods, Vol. 2, Cambridge, 1983, pp. 778~796; Boyce, Mary, Zoroastrians: Their Religious Beliefs and Practices, Routledge & Kegan Paul, 1979, pp. 70~74,

92~93, 104~107, 128~130을 보라.

108 井本英一, 앞의 책, p. 45. 그들의 정월 13일은 현재의 4월 2일에 해당하는데, 이 시기는 대략 삼월삼짇날 또는 그 전후의 시기에 위치한다.

109 井本英一, 앞의 책, p. 45.

110 Hamayon, Roberte N., 앞의 책, pp. 461~473, 541~601; 앞의 글, pp. 134~137.

111 사냥감을 공동체에 공급하기 위한 상징적인 수렵 행위가 반드시 우주 사슴의 사냥 이야기와 연결되어 있는 것은 아니다. 샤만의 상징적인 수렵 행위의 또 다른 예로 잘 알려진 유카기르족(Yukaghir)의 경우를 소개하면 다음과 같다. "대지의 주인(Master)의 집에 도착한 샤만의 혼령은 문을 반쯤만 열고 안으로 들어가지는 않는다. 공연히 대지의 주인을 노하게 할까 봐 두렵기 때문이다. 여기서 샤만은 그의 수호 신령들의 도움을 받아 열린 문틈으로 말한다. "대지의 주인이시여! 당신의 자식들이 장차 사용할 식량을 얻어 오라고 저를 당신에게 보냈습니다." 이때 샤만이 대지의 주인의 마음에 들면 순록 암컷의 혼령을 주지만, 그렇지 않으면 그에게 황소의 그림자를 준다. "샤만은 저 (순록의) 혼령을 데리고 (집으로) 돌아가라." 마침내 이와 같은 대지의 주인의 말이 떨어지면 샤만은 두 발로 일어서 북을 치며 기뻐서 춤을 춘다. 그런 다음 그는 대지의 주인에게 오는 것을 도와준 그의 수호 신령들을 향해 노래한다. "나를 악으로부터 잘 인도하라, (그렇지 않으면 악령들이) 나를 죽일 것이다." 그러고 나서 샤만은 사냥꾼 우두머리에게 다가가 그에게 그 순록의 혼령을 건네준다. 사냥꾼은 물론 보이지 않는다. 왜냐하면 오직 샤만만이 그 혼령을 볼 수 있기 때문이다. 샤만은 그것을 보이지 않는 끈으로 사냥꾼의 머리에 동여맨 다음 말한다. "강이 멈춰서 있는 곳으로 가라, 그곳에 이르면 강 오른쪽 둑으로 건너가라, 그러면 거기서 (그 순록을) 보게 될 것이다." 다음 날 아침 사냥꾼 우두머리는 그 강으로 가서 그 오른쪽 둑으로 건너간다. 그때 순록 한 마리가 그에게 다가온다. 그는 곧 그 순록을 쏘아 죽인다. "만일 대지의 주인이 암컷의 그림자를 주었으면, 사냥꾼은 순록 암컷을 갖게 될 것이다. 그 암컷은 샤만이 가져온 바로 그 순록이기 때문이다. 그러면 사냥 기간 내내 사냥꾼들은 순록을 잡는 행운(good luck)을 갖게 될 것이다. 그렇지만 대지의 주인이 황소 한 마리를 주었다면 사냥꾼은 그 황소 한 마리만 잡고 더는 사냥감을 얻지 못할 것이다. 이것은 대지의 주인이 그 샤만을 좋아하지 않기 때문이다……." Jochelson, Waldemar, *The Yukaghir and the Yukaghirized Tungus*, Momoirs of the American Museum of Natural History IX, New York, 1926, pp. 210~211. Siikala, A. & Hoppál, M., 앞의 책, p. 61에서 재인용.

112 Hamayon, Roberte N., 앞의 책, pp. 376~388; Hamayon, R. N., "Shamanism and Pragmatism in Siberia", in Hoppál, M. & Howard, K. ed., 앞의 책, pp. 200~205.

113 샤만의 신령과의 혼인 관계 또는 샤만과 신령의 배우자의 관계에 대해서는 Hamayon, Roberte N., 앞의 책 3부 "Une logique d'alliance", pp. 335~601를 보라. 이러한 신령과의 혼인 관계는 축치족, 코리약족 등의 가족 샤만이나 알타이족, 셀쿠프족, 에벤키족 등의 경우에서 보는 것처럼 대개 샤만의 북의 활성화 과정과 밀접한 관계가 있다. 샤만과 신령의 배우자의 관계에 대해서는 일찍이 시테른베르크(Shternberg)가 아무르강 중하류의 분지에 사는 골디족(나나이족), 야쿠트족, 알타이족, 사모예드 계통의 셀쿠프족, 그리고 코리약 - 축치족 등에 대해서 조사한 바가 있다. Shternberg, Lev Ia., "Election in Religion", Ethnogaphy, 1, 1927, pp. 3~56.

114 Hamayon, Roberte N., 앞의 책, pp. 491~515; 앞의 글, pp. 134~137; "Shamanism and Pragmatism in Siberia", in Hoppál, M. & Howard, K. ed., 앞의 책, pp. 200~205.

115 Hamayon, Roberte N., 앞의 책. 특별히 이 책의 3부 "Une logique d'alliance", pp. 335~601에 소개되어 있는 셀쿠프족, 에벤키족, 한티만시족(Xant-Mansi), 오로치족, 부랴트 - 몽골족, 야쿠트족, 축치 - 코리약족 등에 나타나는 샤만의 춤과 노래의 팬터마임, 그리고 놀이와 게임에 나타나는 동물의 행위의 모방에 대해서 보라. 그 밖에 Zornickaja, M. Ya., "Dances of

Yakut Shamans", in Diószegi, V. and Hoppál, M. eds., 앞의 책, pp. 127~135; Ojamaa, Triinu, "The Shaman as the Zoomorphic Human", *Folklore 4*, Institute of the Estonian Language USN, 1997; Eliade, Mircea, 앞의 책, pp. 96~99; Bogoras, Waldemar, *The Chukchee*, E. J. Brill, (1904~1908)1975, pp. 264~276; Jochelson, Waldemar, *The Koryak*, E. J. Brill, (1905~1908)1975, pp. 780~782 등 참조.

116 Vasilevich, G. M., "Ancient hunting and reindeer-breeding rituals among the Evenks", *Sbornik Muzeya antropologii i etnografii*, 17, 1957, p. 152. 그 밖에 Hamayon, Roberte N., 앞의 책, p. 775 n.27; "Game and Games, Fortune and Dualism in Siberian Shamanism", in Hoppál, M. and Pentikäinen, J. ed., 앞의 책, p. 135 참고.

117 Hamayon, Roberte N., 앞의 책, p. 142; Lot-Falck, Eveline, "A propos du terme chamane", *Études mongoles et sibériennes*, 8, 1977, pp. 8~11. 또한 'saman'의 어근 'sam'의 활용과 관해서는 Anisimov, A. F., "The Shaman's Tent", in Michael, Henry N. ed., *Studies in Siberian Shamanism*, Toronto, 1963, p. 108을 보라.

118 Hamayon, Roberte N., 위의 책, p. 142; Lot-Falck, Eveline, 앞의 글, pp. 15~16.

119 Hamayon, Roberte N., 위의 책, p. 494; "Game and Games, Fortune and Dualism in Siberian Shamanism", p. 135.

120 Hamayon, Roberte N., 위의 책, p. 492; 위의 글, p. 135.

121 Hamayon, Roberte N., 위의 책, pp. 142f. 부랴트족의 샤머니즘이 뿔겨루기와 관계가 있다는 것은 저녁때 벌어지는 대규모의 집단의식이나 결혼식, 그리고 비극적인 굿의 연행 중에 행해지는 '뿔겨루기 놀이(mürgeli naadan)'에서도 확인된다. 위의 책, p. 499.

122 오늘날 'shaman(샤만)'의 어원으로 알려진 퉁구스어 'saman(사만)'의 어근인 'sam-(삼)'은 한편으로는 '춤과 도약'의 관념을, 다른 한편으로는 '(심리적) 불안 상태와 흥분'의 관념을 갖

고 있다. 퉁구스어에는 이 밖에도 샤만의 의례 활동을 나타내는 세 가지 다른 용례가 있다. 'jaja-', 'nimnga-', 'sewe-'가 그들이다. 앞의 둘은 모두 샤만이 노래하고 굿하는 것을 나타내며, 샤만의 북을 나타내는 말의 어근이 되기도 한다. 마지막 것은 특별히 샤만의 보조 신령을 불러 병자의 혼령을 찾아오는 것과 관련해서 사용된다. Lot-Falck, Eveline, 앞의 글, pp. 9~15. 루제(Rouget)는 퉁구스어의 샤만(또는 샤만의 의례 행위)을 가리키는 이들 용례에 대해서 '샤만'을 '춤추고 노래하는 자'와 동일시하고 있음을 지적하고 있다. Rouget, Gilbert, 앞의 책, pp. 126f.

123 Hamayon, Roberte N., 앞의 책, pp. 144f, 316ff, 497ff 등을 보라.

124 『三國志』「烏桓鮮卑東夷傳」 관련 내용을 옮기면 다음과 같다. "늘 3월이면 큰 대회를 연다. 물가에서 (청춘 남녀들이 모여) 노래하고 시집 장가 가며, 머리를 깎고 음식을 차려 먹고 논다(常以季春大會 作樂水上 嫁女娶婦 髡頭 飲宴)".

125 薛宗正, 『突厥史』, 中國社會科學出版社, 1992, p. 729. 참고로, 고대 투르크족의 해(歲)를 가리키는 말인 'yāš(샤슈)'는 봄(yāz)의 특징인 새싹이 돋아 신록이 푸르러지고(草青, 返青), 동물들이 새끼를 낳는(新生, 年幼) 것을 뜻하는 동시에 나이(年齡) 또는 돌아가신 조상들의 햇수를 계산하는 기준(第幾歲)으로 사용된다. 실질적인 신년(新年)을 의미하며, 일반적인 연도를 가리키는 'yïl(이을)'과는 구별해서 사용된다. Bazin, Louis, 耿昇 譯, 『突厥曆法研究』, 中華書局, (1991)1998, pp. 69~82와 pp. 62f를 보라.

126 일반적으로 놀이, 춤을 뜻하는 'naadam(나담)' 또는 'naadan'의 어원은 'naadaxa(나다하)'로 '놀다'이며, 대체로 춤과 성적 행위, 씨름, 공격적인 행위 전반을 뜻한다. Hamayon, Roberte N., 앞의 책, pp. 192f, 204, 360, 492~499 등 참조.

127 몽골의 나담 축제는 춤추고 노래하는 가운데서 씨름, 경마, 궁술 등의 경기가 이루어지며, 그중에서도 씨름 경기가 가장 중요하다. Hamayon, Roberte N., 위의 책, pp. 506f; 앞의

글, p. 136; 박원길, 『몽골의 문화와 자연지리』, 두 솔, 1996, p. 108.

128 Banzarov, D., 「黑敎或ひは蒙古人に於 けるシャマン敎」, 『シャマニズムの研究』, 新時 代社, (1846)1940, pp. 23~27.

129 참고로, 힝간 퉁구스족(Xingan Tungus) 의 샤만은 천상계나 지하계로 여행할 때 항상 북 을 세 번 친다고 한다. 만주족 샤만 또한 희생 의 식에서 북을 칠 때 홀수로 '늘 세 번을 치는' 노삼 점(老三点)의 원칙을 갖고 있으며, 이러한 원칙 은 2박이나 4박일 때도 마찬가지이다. Rouget, Gilbert, 앞의 책, p. 19; Liu Gui-teng, "Musical Instruments in the Manchurian Shamanic Sacrificial Rituals", in Kim, T. and Hoppál, M. ed, *Shamanism in Performing Arts*, Budapest, 1995, pp. 106~110. 우리의 장단이나 3분박의 유래와 관련해서 음미해볼 대목으로 생각된다.

130 『삼국사기』「백제본기」에는 백제의 기우 제에 관한 기사가 세 번 나오는데, 구수왕 14년 (227)에 동명묘에 나가 기우제를 지낸 것과, 아 신왕(阿莘王) 11년 기사, 그리고 법왕 2년(600) 에 왕이 칠악사(漆岳寺)에 나가 기우제를 지낸 것이 그것이다. 특히 마지막의 법왕이 사찰에 나 가 기우제를 지냈다는 기사는 이전까지 조상신 들께 지내던 것이 불교 중심으로 바뀌었다는 것 을 의미한다는 점에서 백제의 제사 체계에 일대 변화가 있었음을 시사한다. 차용걸, 앞의 글, pp. 63f.

131 고대 만주족의 보호 신령들은 퉁구 스계와 달리 대부분 조상신으로 되어 있다. Shirokogoroff, S. M., *Psychomental Complex of the Tungus*, Kegan Paul, 1935, p. 143.

132 이처럼 조상신을 모시는 경우는 만주 족 외에도 조상숭배의 전통이 강한 유카기르 족, 코리약족, 축치족 등 고(古)시베리아족에 서도 확인된다. Hamayon, R. N., "Shamanism and Pragmatism in Siberia", in Hoppál, M. & Howard, K. ed., 앞의 책, pp. 200~205. 알 타이 민족들과 퉁구스족들이 대개 숲의 신 령(master), 산의 신령, 또는 동물들의 주인 (master), 신 등에게 요청하는 것과 비교할 때 상 당한 차이가 있다. Shirokogoroff, S. M., 앞의 책,

pp. 126f; I. S. 구르비츠(I. S. Gurvič), 「북부 야 쿠트족의 사냥의례」, V. 디오세지(V. Diószegi) ·M. 호팔(M. Hoppál) 편, 『시베리아의 샤머 니즘』, 최길성 역, 민음사, 1988, pp. 500~511; Paulson, I., "The Preservation of Animal Bones in the Hunting Rites of Some North-Eurasian Peoples", in Diószegi, Vilmos ed., 앞의 책, p. 455 참조. 이에 반해서 유카기르족, 코리약족, 축 치족 등 고시베리아족들은 수렵 동물이 없을 때 바로 조상들에게 수렵 동물을 보내줄 것을 요청 한다. I. S. 도빈(I. S. Vdovin), 「유카길·코리약· 축치족 조상숭배의 사회적 기반」, V. 디오세지· M. 호팔 편, 앞의 책, pp. 421~433. 이러한 사실 은 그들의 언어에서도 확인된다. 예를 들어, 축치 족의 '제물을 바친다(taaroŋik)'는 말은 정확히 '조상을 숭배하다', '조상을 달래다', '조상의 보 호를 바라다'는 뜻에 해당한다.(Vdovin, I. S., 앞 의 글, p. 431). 또 유카기르족의 경우 사냥한 동 물은 사냥꾼 개인의 것이 아니며 그가 속한 부족 또는 공동체의 것이라는 성격을 지니는데, 이러 한 사냥 풍습은 수렵 동물을 그들의 조상들이 보 내주신 것이라는 관념에 근거한 것이라고 할 수 있다. Czaplicka, M. A., 앞의 책, p. 38.

133 사비 시대에 도성의 삼산(三山)에 머물렀 다는 신들 역시 이러한 조상신들과 관계가 있을 것이다. 제7장 '신궁에서 신궁사로' 부분 참조.

134 林巳奈夫, 「獸鐶, 鋪首の若干をめぐつ て」, 『東方學報』 57, 1985, pp. 20ff.

135 전호태, 「고구려 고분벽화 연구―내세관 표현을 중심으로」, p. 103; 정연학, 「출토문물을 통해 본 중국의 씨름과 수박(手搏)」, 『비교민속 학』 13, 비교민속학회, 1996, pp. 647~680; 최상 수, 『한국의 씨름과 그네의 연구』, 성문각, 1988, pp. 16~39; 장정룡, 『한·중 세시풍속 및 가요의 비교연구』, 중앙대학교, 1988, pp. 184ff; 김광언, 『김광언의 민속지―한국인의 음식·집·놀이·풍 물』, 조선일보사, 1994, pp. 245~267; 『우리 문화 가 온 길』, 민속원, 1998, pp. 339~356.

136 齋藤忠, 「角抵塚の角抵(相撲), 木,熊,虎 とのある畵面について」, 『壁畵古墳の系譜』, 學 生社, 1989, pp. 281~283; 전호태, 「고구려 각저 총 벽화연구」, 『미술자료』 57, 1996, pp. 15~17;

임영애, 「고구려 고분벽화와 고대 중국의 서왕
모 신앙—씨름그림에 나타난 '서역인(西域人)'
을 중심으로」, 『강좌미술사』 10, 1998. 9, pp.
157~179.

137 전호태, 「고구려 고분벽화 연구—내세관
표현을 중심으로」, p. 104.

138 수인(垂仁)천황 7년 7월조의 씨름 대회
에 대대로 장례를 주관해온 두 집안, 다기마(當
麻) 씨와 노미(野見) 씨가 등장하며, 황극(皇極)
천황 1년 7월조에도 백제의 사신 가족이 사망한
뒤에 씨름 대회를 연 내용이 있다. 寒川恒夫, 「葬
禮相撲の系譜」 in 金善豊, 寒川恒夫 외, 『한·
일 비교민속놀이론』, 민속원, 1997, pp. 49~52;
전호태, 「고구려 고분벽화 연구—내세관 표현을
중심으로」, p. 104 주 63.

139 Horváth, Izabella, "A Comparative
Study of the Shamanistic Motifs in Hungarian
and Turkic Folk Tales", in Kim, T. and Hoppál,
M. ed., 앞의 책, pp. 161ff; Chadwick, Nora K.
and Zhirmunsky, Victor, 앞의 책, pp. 27, 34ff,
110. 참고로 채드윅(Chadwick)의 책에 소개된
키르키즈의 서사시 「마나스(Manas)」에는 장례
식과 관련해서 씨름 경기가 나오지만(pp. 34ff),
죽은 이를 추도하는 경기들(이를테면 달리기, 말
달리기, 씨름 등) 중의 하나로 되어 있어 특별히
장례 의식과 관련 지어 해석하기 어렵다.

140 대체로 아무르강 중하류와 우수리강, 그
리고 연해주와 사할린에 거주하는 나나이족, 울
치족, 우데헤족(Udehe), 니브흐족 등은 수렵과
어업을 하며 살아가는 만주 - 퉁구스 계통의 고
대 민족으로, 신석기시대 이래 이 지역에 뿌리를
내려온 조상들이 후손으로 알려져 있다. 이 중 나
나이족은 그 수가 가장 많다. 대부분 아무르강
하류와 우수리강 유역에 거주하고 있으며, 일부
(골디족)가 아무르강 중류 분지에, 그리고 또 다
른 일부(솔디Soldy 또는 솔돈Soldon)는 아무르
강 상류에 거주하고 있다. 'Nanai'는 'na'와 'nai'
의 두 부분으로 나뉘며, 'na'는 '땅', '장소'를, 그
리고 'nai'는 '사람'을 뜻한다. 따라서 'Nanai'는
'이 지역 사람들'이라는 뜻이다. 현재 러시아 쪽
에 나나이족이 20여만 명 살고 있으며, 중국 영
내에는 1,800여 명만이 거주하고 있다. 중국에

서는 이들을 허저족(赫哲族)이라고 부르는데,
송화강 하류(이란依蘭 아래쪽)에 주로 거주하
며 주로 어렵에 의존해 살고 있다. 과거 중국에
서는 이들을 가리켜 물고기 가죽으로 옷을 해 입
는다 하여 '어피부(魚皮部)', '어피달자(魚皮韃
子)' 등으로 부르기도 했다. Lopatin, Ivan A., The
Goldy of the Amur, the Ussuri, and the Sungari,
Vladivostok, 1922; "The Nanays", in Levin,
M. G. and Potapov, L. P. eds., 앞의 책, pp.
691~720; 凌純聲, 『松花江下游的赫哲族』, 上
海文藝出版社, (1934)1990; Lattimore, Owen,
"The Goldi tribe, 'Fishskin Tatars', of the lower
Sungari", Studies in Frontier History: Collected
Papers 1928~1958, Oxford, 1962, pp. 339~402.

141 Shternberg, Lev Ia., 앞의 글, pp. 8ff.
참고로, 이 책의 아야미에 대한 내용은 위 논
문의 전반부의 독일어 번역인 Shternberg,
Lev Ia., "Die Auserwählung im sibirischen
Schamanismus", Zeitschrift für Missionkunde
und Religionswissenschaft, Berlin, 1935, S. 235ff
에도 실려 있으며, 그 밖에 Eliade, Mircea, 앞의
책, pp. 71ff; 김열규, 「한국 신화 원류 탐색을 위
한 시베리아 샤머니즘 및 신화」, 조홍윤 외, 『한
국민족의 기원과 형성』 하, 소화, 1996, pp. 253ff
에 그 일부가 소개되어 있다.

142 김열규는 이 골디족의 샤만과 몸주인 아
야미의 관계에 대해서 우리 문화와 심층 비교하
고 있다. 앞의 책, pp. 253ff를 보라.

143 원문에는 동명이 활로 물을 내려치니 물
고기와 자라 들이 다리를 놓아주었다고 되어 있
지만, 여기서 활은 실제로는 샤만의 북을 상징하
는 것으로 보인다. 실제로 오늘날 시베리아 샤마
니즘에서는 북이나 북채를 활로 비유한 사례가
있다. 예를 들어, 툰드라 지대에 사는 유라크족
샤만들은 북을 '활나무(Bogenbaum)' 또는 '노
래하는 활나무(singenden Bogenbaum)'라고 부
른다(Harva, Uno, Die Religionen Vorstellungen
der Altaischen Völker, FF Communications N:o
25, Helsinki, 1938, S. 537; Eliade, Mircea, 앞
의 책, p. 174). 사모예드인이나 핀족의 샤만은
북을 사용하기는 하지만 그보다는 오히려 활을
더 중요시하며, 활로 악령들을 위협하거나 쏘

는 것으로 알려져 있다. 또 시베리아의 레베드강 가에 사는 샤만은 북 대신에 활을 사용하며, 알타이 샤만은 굿을 할 때 종종 조그만 활(jölgö)을 보조로 사용한다(Harva, Uno, 위의 책, S. 538). 이처럼 샤만의 북과 활 사이에는 밀접한 연관이 있는데, 이런 이유로 일부 학자들은 샤만의 북이 활을 계승한 것이라는 진화론의 입장을 취하기도 한다. Ränk, Gustav, "Shamanism as a Research Subject: Some Methodological Viewpoints", in Edsman, Carl-Martin ed., *Studies in Shamanism*, Stockholm, 1967, p. 17. 따라서 활로 물을 내려치니 물고기와 자라가 다리를 놓아주었다는 것은 실제로는 동명이 북을 쳐서 물고기와 자라들의 신령을 불러 모아 강을 건넌 것을 신화적으로 표현한 것이라고 할 수 있다. 이 이야기는 고구려의 주몽 신화에도 똑같이 나온다. 다만 활이 말의 채찍으로 바뀌어 있는 점이 다른데, 알타이 지역에서 샤만의 북이 '말'로, 그리고 북채가 '채찍'으로 불리는 점을 고려하면 이 역시 동명처럼 북을 쳐서 물고기와 자라들의 신령을 불러 모아 다리를 놓게 한 것으로 해석할 수 있다. 이에 대해서는 Harva, Uno, 위의 책, S. 536; Eliade, Mircea, 앞의 책, p. 174; Vainshtein, S. I., "The Tuvan(Soyot) Shaman's Drum and the Ceremony of its 'Enlivening'", in Diószegi, Vilmos ed., 앞의 책, pp. 335ff를 보라. 투바인들과 마찬가지로 몽골인, 부랴트인, 야쿠트인 또한 샤만의 북을 말(馬)로 간주한다.

144 Czaplicka, M. A., 앞의 책, pp. 256~290.

145 무령왕릉에서 출토된 〈의자손수대경〉의 경우는 사신도 외에는 뚜렷하게 확인되지 않으나, 인덕천황 무덤에서 나온 수대경에는 사신도 외에 삼족오와 두꺼비가 선명하게 보인다. 앞의 주 10 참조.

146 리준걸, 「고구려벽화무덤의 별그림에 관한 연구」, 『고고민속론문집』, 과학, 백과사전출판사, 1984.

147 리준걸, 앞의 글, pp. 45ff. 중국인들은 남두육성은 생명의 탄생을, 북두칠성은 죽음을 관장하는 것으로 생각했다고 한다.

148 차용걸, 앞의 글, pp. 62ff; 김두진, 『한국고대의 건국신화와 제의』, 일조각, 1999, pp.

178~187.

149 앞의 주 47 참조. 고대 투르크족의 〈오르콘 비문〉에 나타나는 '땅과 물'의 개념을 말하는 것으로, 실제로는 투르크-몽골족이 거주하는 '산과 거기에서 흘러내리는 강'을 총칭하는 개념이다. 국토, 또는 모국의 의미도 갖고 있다. Potapov, L. P. 앞의 책, p. 274; Harva, Uno, 앞의 책, S. 244.

150 불교의 윤회관은 『베다(Veda)』와 『우파니샤드(Upanishad)』 등에 나타난 고대 인도의 윤회관에 바탕을 둔 것으로 볼 수 있다. 또 불교에서 샤머니즘적 요소들이 배제되었기 때문에 직접적으로 샤머니즘의 계세적 신령관이나 세계관을 견주어 비교하기는 어려울지도 모른다. 그러나 불멸의 혼령이 이 세상과 타계를 순환하며 삶을 계속하는 이러한 신령관만을 전제로 이야기한다면 불교의 윤회관과 유사한 신령관이 북유라시아 민족들에게 보편적으로 존재한다고 말할 수 있다. 다만, 북유라시아 민족들은 윤회보다는 '환생(re-incarnation)'을 중요시하며, 윤회는 아메리카 인디언과 마찬가지로 사악한 인간의 운명—이를테면 사악한 인간이나 죄를 지은 인간이 동물이나 벌레로 다시 태어나는 것을 말함—으로 간주하는 경향이 있다(Lopatin, Ivan A., *The Cult of the Dead Among the Natives of the Amur Basin*, Mouton & Co., 1960, pp. 63~67; Findeisen, Hans, 앞의 책, SS. 98~102). 일부에서는 북유라시아의 샤머니즘의 이러한 환생 또는 윤회의 문제를 불교 등의 영향으로 간주하는 이들도 있지만, 불교문화의 영향이 전혀 없는 북아메리카 인디언들의 샤머니즘에도 동일한 환생이나 윤회관이 나타난다는 사실(이에 대해서는 Hultkrantz, Åke, *Conceptions of the Soul Among North American Indians*, Stockholm, 1953, pp. 412~480; "Spirit Lodge, a North American Shamanistic Séance", in Edsman, Carl-Martin ed., *Studies in Shamanism*, Stockholm, 1967, pp. 32~68 등을 보라)과, 그들의 샤머니즘이 동아시아 태평양 연안 지역의 샤머니즘과 대단히 유사하다는 점(Hultkrantz, Åke, "Ecological Phenomenological Aspects of Shamanism", in Diószegi, V. and Hoppál, M. eds., 앞의

책, pp. 53f; Fitzhugu, W. W. & Crowell, A. eds., *Crossroads of Continents*, Smithsonian Institution Press, 1988)을 고려할 때 오히려 샤머니즘이 불교보다 그 역사나 범위가 훨씬 더 광범위하다는 것을 알 수 있다.

샤머니즘의 혼령의 불멸성과 환생, 또는 윤회의 문제는 북유라시아 민족들에게 보편적으로 나타나지만, 그중에서도 특히 통구스족(에벤키족), 나나이족, 알타이족, 야쿠트족 등의 '새로 태어날 아이의 혼령(Kinderseele)' 문제에서 가장 특징적으로 잘 나타나는데, 이에 대해서는 Paluson, Ivar, *Die primitiven Seelenvorstellungen der nord-eurasischen Völker*, Stockholm, 1958, SS. 315~330과 위의 책의 각 민족의 혼령에 대한 설명을 보라.

151 死者殯於屋內 經三年 擇吉日而葬 居父母及夫之喪 服皆三年 兄弟三月 初終哭泣 葬則鼓儛作樂以送之 埋訖 悉取死者生時服玩車馬 置於墓側 會葬者爭取而去.

152 이러한 이차장은 고대 동북아에서 두루 행해지던 장례 풍습으로 판단되며 부여, 옥저, 예(濊), 왜(倭) 등에서도 확인된다. 『三國志』「烏桓鮮卑東夷傳」; 권오영, 「고대 한국의 상징의례(喪葬儀禮)」, 『한국고대사연구』 20, 2000, pp. 6~13을 보라.

153 『북사』「고구려전」에 의하면, 고구려의 장례법에 대해서 "죽은 자는 옥내에 초빈하며, 3년을 마치면 길일을 택하여 장례를 지낸다(死者殯在屋內 終三年擇吉日而葬)"라고 되어 있다. 따라서 지붕에 연꽃봉오리가 장식된 무용총과 각저총의 이런 유의 가옥은 기본적으로 시신을 모셔두었던 집이라고 할 수 있다. 齋藤忠, 「高句麗古墳壁畫にあらわれた葬禮儀禮について」, 『朝鮮學報』 91, 1979, pp. 1~13; 「角抵塚の角抵(相撲), 木, 熊, 虎とのある畫面について」, 『壁畫古墳の系譜』, 學生社, 1989, pp. 279~288.

154 가무배송의 풍습에 대해서는 『북사』「고구려전」에도 비슷한 내용이 언급되어 있다. 고구려의 장례 의식에 대해서는 齋藤忠, 위의 글, pp. 1~13을 보라.

155 『後漢書』「烏桓傳」과「(東)濊傳」, 『三國志』「倭人傳」, 『隋書』「倭國傳」 등 참고. 齋藤忠,

위의 글, pp. 8f.

156 참고로 『주서』「백제전」, 『북사』「백제전」, 『통전』「백제전」에는 "부모나 남편이 죽으면 3년 동안 상복을 입으며, 여타의 친척들은 장(葬)이 끝나면 곧 제(除)한다(父母及夫死者 三年治服 餘親則葬訖除之)"라는 내용이 실려 있다. 『수서』「고구려전」 내용 참고.

157 묘지석에는 무령왕의 왕비 역시 525년에 서거하여 527년에 개장한 것으로 되어 있다. 백제문화연구소, 『百濟武寧王陵』, 공주대, 서경문화사, 1993, pp. 156ff; 依田千百子, 「朝鮮の葬制と他界觀」, 『朝鮮民俗文化の硏究』, 琉璃書房, 1985, pp. 341ff. 참고로, 한성백제 왕족의 무덤이 모여 있던 강남 석촌동 일대와 공주 정지산 유적에도 빈궁의 흔적이 있다는 주장이 있다. 권오영, 앞의 글, pp. 16ff 참고. 그 밖에 『삼국사기』「백제본기」 개로왕 21년의 기사를 보면, 노지(露地)에 가매장되어 있던 선왕의 뼈를 수습해 곽(槨)을 만들어 장례 지냈다는 기록이 있는데, 백제의 이차장의 풍습을 전하는 중요한 내용이라 할 수 있다.

158 고대 일본에 있던 야마토(倭) 조정을 '大和', '日本' 등으로도 표기하는데, 大和라는 말이 출현한 것은 나라(奈良) 시대 후반, 엄밀히 말해서 효겸(孝謙)천황대인 천평승보(天平勝寶) 9년(757) 5월 이후이므로 그 이전에는 사용할 수가 없다고 한다. 上田正昭, 「三輪王權─倭王權のなりたち」, 『古代王權をめぐる謎』, 學生社, 1995 참고. 日本이란 용어 역시 7세기 후반 이전에는 사용이 불가능하다. 왜냐하면 그 이전에는 일본이란 국호가 없었기 때문이다.

159 張種種樂器 自難波至于京 或哭泣 或舞歌 遂參會於殯宮也.

160 『삼국지』「왜인전」에 의하면, "상주는 곡을 하고 눈물을 흘리나 타인들은 가무를 하고 음식과 술을 먹는다(喪主哭泣 他人就歌舞飲酒)"라고 되어 있으며, 『수서』「왜국전」에는 "친척들과 손님들은 시신 앞에 나아가 가무를 행한다(親賓就屍歌舞)"라고 되어 있어 왜인들이 가무배송을 하였음을 알 수 있다.

161 外方之民 其父母葬日 聚隣里香徒 飲酒歌吹 曾不哀痛 有累禮俗.

162 가무배송 풍습은 오늘날 황해도의 상여
돋움, 경기, 충청도의 손모듬 또는 걸거리, 경상
도의 개돋움과 휘겡이춤, 진도의 다시래기(多侍
樂) 등에서 보는 것처럼 최근까지도 그 뚜렷한
흔적을 남기고 있다. 이두현, 「장례와 연극고」,
『한국무속과 연희』, 서울대학교출판부, 1996, p.
207ff.

163 至葬則歌舞相送 肥養一犬 以彩繩纓牽
並取死者所乘馬衣物 皆燒而送之 言以屬累犬
使護死者神靈歸赤山.

164 오환족은 전통적으로 하늘과 땅, 태
양, 달, 별들, 그리고 산과 골짜기, 큰 이름을 남
긴 조상들을 숭배했으며, 병자를 치료할 때
는 보이지 않는 신령들의 힘을 빌려 치유하
려고 했던 것으로 알려져 있다. 이러한 풍습
은 선비족 역시 대체로 같았던 것으로 보인다.
Schmidt, Wilhelm, *Die Asiatischen Hirtenvölker:
Die sekundären Hirtenvölker der Mongolen, der
Burjaten, der Yuguren, sowie der Tungusen und der
Yukagiren*, Münster, 1952, S. 509. 참고로, 슈미
트(Schmidt)는 선비, 오환, 거란 등의 동호 무
리를 통구스족의 선구로 보고 있다. 위의 책, S.
506ff.

165 각저총 연도(連道) 오른쪽 벽에도 목에
검은 띠를 두른 누런 개가 그려져 있는데, 〈가무
배송도〉의 개처럼 주인의 혼령을 인도하거나 또
는 그의 무덤을 지키는 수호 신령으로서 그려졌
을 것이다. 齋藤忠, 앞의 글, pp. 10f; 전호태, 「고
구려 각저총 벽화연구」, p. 28; 「고구려 고분벽화
연구―내세관 표현을 중심으로」, p. 116. 백제 무
령왕릉을 발굴할 당시 무덤의 입구에 놓여 있었
던 뿔 달린 석수(石獸)도 각저총의 개와 마찬가
지로 수호 신령으로서의 개일 가능성이 높다. 일
본의 신사(神社) 등의 입구에 수호 신령으로서
고구려의 개(高麗犬, 고마이누)를 안치하는 풍
습이 있다.

166 至葬日 夜聚親舊員坐 牽犬馬歷位 或歌
哭者 擲肉與之 使二人口頌呪文 使死者魂神
徑之 歷險阻 勿令橫鬼遮護 達其赤山 然後殺
犬馬 衣物燒之.

167 「바리공주」는 오구굿(전라, 경상 지방),
지노귀굿(경기 지방), 망무기굿(함경 지방) 등에

서 무당에 의해 구송되는 서사무가로 한자로는
'捨姫公主(사희공주)', '鉢里公主(발리공주)'라
고도 쓴다. 김진영·홍태한, 『서사무가 바리공주
전집』 2, 민속원, 1997; 홍태한, 「서사무가 바리
공주의 형성과 전개」, 『구비문학연구』 제4권, 박
이정, 1997, pp. 393~427; 『서사무가 바리공주
연구』, 민속원, 1999; 서대석, 『한국무가의 연구』,
문학사상사, 1980, pp. 203~254. 참고로, 「바리
공주」 이야기와 유사한 이야기가 중국의 관음
보살의 내력 이야기에 나온다. Eitel, Ernest J.,
*Handbook of Chinese Buddhism: Being A Sanskrit-
Chinese Dictionary*, Tokyo, 1904, p. 24. 아이텔
(Eitel)은 여성 신으로서 관음의 일화를 소개하
고 있는데, 북쪽 나라의 왕 묘장(妙莊)의 셋째 딸
인 관음이 아버지로부터 버림받고 지옥에 떨어
졌다가 지옥의 왕인 야마의 도움으로 다시 지상
에 태어나 선원들의 질병을 치료하며 포탈라에 9
년 동안 머무르다가, 그의 아버지가 위독하다는
말을 듣고는 곧바로 달려가 자신의 팔의 살점을
떼어내 약을 지어 아버지를 구한다는 내용은 우
리 무속의 '바리공주'를 연상케 한다. 이에 대해
아이텔은 관음이 본래 불교 전래 이전에 중국에
서 숭배되던 자비와 다산의 토착 여신이었을 가
능성을 지적하고 있다. 즉, 이 여신은 본래 관음
이라는 이름을 갖고 있었던 것으로 보이며, 이 때
문에 불교 전래 후 관음(觀音, Avalokiteśvara)의
화신으로 채용된 것 같다는 것이다. 이것은 관음
신앙이 무속과 불교의 습합의 결과라는 것을 시
사한다는 점에서 매우 주목되는 예화라고 할 수
있다. 「바리공주」 이야기의 저승 여행 내용도 이
관음 이야기에서 보다 뚜렷하게 나타난다.

168 赤松智城·秋葉隆, 『조선무속의 연구』
上, 심우성 역, 동문선, 1991, pp. 317~324.

169 기존의 지하계에 대한 논의는 장주근, 『한
국의 신화』, 성문각, 1961, p. 234; 민영규, 「예
루살렘 입성기」, 『사천강단(四川講壇)』, 우반,
1994, 16-19; 이필영, 「북아시아 샤머니즘과 한
국 무교의 비교연구―종교사상을 중심으로」,
『백산학보』 25, 1979. 12., p. 17; 조흥윤, 「한국지
옥의 연구―무(巫)의 저승」, 『샤머니즘 연구』 1,
한국샤머니즘학회, 문덕사, 1999. 4, p. 55을 보
라. 이필영의 논문은 『한민족의 신화연구』, 백산

470

학회 편, 백산서당, 1999, pp. 151~185에 재수록
되어 있다.

170 천하궁(또는 천하국)과 지하궁(또는 지
하국)에 대한 이야기는 경기도 화성 지역의 무
가(巫歌) 중 부정굿, 조왕굿, 제석굿, 성주굿 등
에서 자주 나타난다. 또 강릉 지역의 서사무가인
「시준굿(제석본풀이)」이나 부산 동래 지역에서
집을 짓거나 이사할 때 성주를 새 집에 모시는
서사무가 「성주풀이」, 그리고 경기도 오산 지방
의 「오산열두거리」 등에서도 지하궁에 대한 예
를 볼 수 있다. 서대석, 박경신, 『안성무가』, 집문
당, 1990와 김태곤, 『한국무가집』, Vol. 3, 집문당,
1978, pp. 185~209; 김태곤, 『한국무가집』, Vol.
1, 집문당, 1971, p. 236; 김태곤 편저, 『한국의 무
속신화』, 집문당, 1985, p. 112; 赤松智城·秋葉
隆, 앞의 책, p. 86. 그러나 어느 경우이든 천하궁
은 천상계를 의미하고 지하궁은 지상계를 뜻하
며 지하계와는 관계가 없다.

171 그 줄거리는 대충 다음과 같다. 지하국의
큰 도적이 한 처자를 훔쳐가자 네 사람의 한량이
그 처자를 찾아나섰다. 지하국으로 통하는 조그
만 구멍을 발견하고 밧줄을 타고 지하국에 내려
가니 마침 그 처자가 물을 길러 나왔다. 그 처자
의 도움으로 도적을 죽이고 마침내 처자와 함께
학(또는 독수리나 매)을 타고 지상으로 돌아온
다. 이 설화에 나오는 처자는 지역에 따라 딸, 부
인, 공주 등의 변이를 보인다. 손진태, 『한국민족
설화의 연구』, 을유문화사, 1947, pp. 106~133;
Curtin, Jeremiah, A Journey in Southern
Siberia, Arno Press, (1907)1971, pp. 186~195.

172 Chadwick, Nora K. and Zhirmunsky,
Victor, 앞의 책, pp. 131~134, Khan Shentäi의
saga; Horváth, Izabella, "A Comparative Study
of the Shamanistic Motifs in Hungarian and
Turkic Folk Tales", in Kim, T. and Hoppál, M.
ed., Shamanism in Performing Arts, Budapest,
1995, pp. 159~170 참조.

173 알타이 샤만들은 천상계에 오를 때 만나
는 장애물들도 역시 푸닥이라고 한다. Eliade,
Mircea, 앞의 책, pp. 201, 205, 275, 279. 무속의
'푸닥거리'는 여기에서 온 것으로 보인다.

174 이때 투르크 - 몽골의 '산과 강(yer-sub)'

은 수직적인 구조보다는 수평적인 구조를 갖는
것이 특징이다. 앞의 주 47 참조.

175 김진영·홍태한, 『바리공주 전집』 1, 민속
원, 1999, pp. 192f.

176 만주족의 「니샨 샤만」의 이야기는 「바리
공주」와 유사한 서사 구조를 갖고 있는 것으로
알려져 있는데, 니샨 샤만과 바리공주가 모두 여
자 샤만이라는 점, 샤만이 죽은 자의 혼령을 찾
아오기 위해 저승으로 가는 것과 저승길이 강들
을 건너가게 되어 있는 점, 그리고 이미 죽은 자
를 다시 살려내는 점 등에서 양자 사이에 모종
의 영향 관계가 있음을 알 수 있다. 최길성, 「바리
공주 신화의 구조분석」, 『한국무속의 연구』, 아
세아문화사, 1978, pp. 262f. 니샨 샤만의 이야
기에 대해서는 Nowak, M. and Durrant, S., The
Tale of the Nišan Shamaness, Washington, 1977;
Shirokogoroff, S. M., 앞의 책, p. 308을 보라. 참
고로, 「니샨 샤만」의 이야기와 유사한 것으로 송
화강에 거주하는 나나이족의 「이신 샤만(一新薩
滿)」이란 이야기가 있다. 다만, 여기서는 죽은 자
가 쌍둥이 형제로 되어 있는 점이 다를 뿐 여자
샤만 이신(一新)이 죽은 형제를 구하기 위해 굿
을 해 저승에 가서 죽은 자를 살려내는 서사 구
조에서는 일치한다. 니샨 샤만의 서사무가는 그
밖에 에벤키족, 오로치족 등에서도 발견된다. 凌
純聲, 『松花江下游的赫哲族』, 上海文藝出版
社, (1934)1990, pp. 637~658; 황인원, 「샤마니
즘 신화의 유형과 원시적 사유의 특징」, 『동북아
샤머니즘 문화』, 전북대 인문학연구소, 소명출
판, 2000, pp. 319~327 참조.

177 Lopatin, Ivan A., The Goldy of the Amur,
the Ussuri, and the Sungari, Vladivostok, 1922,
pp. 309~319; 같은 이의 The Cult of the Dead
Among the Natives of the Amur Basin, Mouton
& Co., 1960, pp. 44~46; Harva, Uno, 앞의
책, SS. 333~341, 345; Lehtisalo, T., Entwurf
einer Mythologie der Jurak-Samojeden, Helsinki,
1924, SS. 132~135; Eliade, Mircea, 앞의 책, pp.
210~213. 이와 같이 골디족(나나이족)과 유라
크족(네네츠족)은 샤만이 죽은 자의 혼령을 직
접 저승으로 인도하는 것으로 되어 있는데, 이
러한 관념은 알타이 민족들, 그리고 골디족의

이웃에 거주하는 오로치족과 우데헤족 등에서도 발견된다. Eliade, Mircea, 앞의 책, p. 209; Shirokogoroff, S. M., 앞의 책, pp. 309f 참조.

178 이처럼 천상계에서 지상계를 거쳐 지하계로 흘러드는 샤만의 강, 또는 우주의 강의 개념은 에벤키족 중에서도 특별히 레나강 서쪽의 주민들에게 나타나며, 이웃 우랄 지역 주민들(오비강의 우그리아족, 핀족, 라프족, 북방 사모예드족, 셀쿠프족 등이 여기에 든다)의 우주관과 매우 유사해 서로 접촉이 있었거나 영향 관계가 있었을 가능성이 있다고 한다. Napolskikh, V. V., "Proto-Uralic World Picture: A Reconstruction", in Hoppál, M. and Pentikäinen, J. ed., 앞의 책, p. 13.

179 각 부족의 샤만들은 그들의 샤만의 강을 가지고 있으며, 이 강은 천상계와 지상계, 지하계를 연결하는 샤만의 '물의 길(water-way river)'로 이어져 있다고 한다. 따라서 천상계는 이 강의 상류와, 지상계는 이 강의 중류와 연결되어 있으며, 지하계는 이 신화적 강의 하구와 연결되어 있다고 한다. 모든 부족들은 이 강가에 살며, 그들이 사는 위치에 따라 구별된다. 즉, 강의 상류에는 아직 태어나지 않은 혼령들(omi)이 살며, 강의 중류(taiga)에는 에벤키족들과 나머지 인간들이 살고, 강의 하구에는 죽은 자들이 산다고 한다. Diószegi, Vilmos, "The Origin of the Evenki Shamanic Instruments(Stick, Knout) of Transbaikalia", in Hoppál, M., ed., *Shamanism: Selected Writings of Vilmos Diószegi*, Budapest, 1998, pp. 165f; Anisimov, A. F., "The Shaman's Tent", in Michael, Henry N. ed., *Studies in Siberian Shamanism*, Toronto, 1963, p. 98.

180 Hamayon, R. N., "Game and Games, Fortune and Dualism in Siberian Shamanism", in Hoppál, M. and Pentikäinen, J. ed., 앞의 책, pp. 134f.

181 김열규는 이러한 망자굿이 아무르강 분지의 나나이족의 카사(kasa/qasa) 굿과 매우 유사함에 주목하고 있다. 이 경우 카사는 '멀리 떠나보내다', '내보내다'의 의미가 있으며, '여정의 어려움의 극복'을 의미하는 에벤키어의 카사가(qasaya)와도 관련이 있는 것으로 생각된

다. 이때 카사굿을 하는 샤만을 카사티(kasati/qasataj) 샤만이라고 부른다. 김열규, 「한국 신화 원류 탐색을 위한 시베리아 샤머니즘 및 신화」, 조흥윤 외, 『한국민족의 기원과 형성』 하, 소화, 1996, pp. 250ff; Menges, Karl H., "Die nānaj-tungusischen Materialien von Lipskij-Val'rond in Leningrad", *Ural-Altaische Jahrbücher*, 52, 1980, SS. 87~100. 참고로, 나나이족의 카사티 샤만이 하는 망자굿은 '카자타우리(kaza-tauri 또는 kaza-taori)'라고 하는데, 이에 대해서는 Lopatin, Ivan A., *The Goldy of the Amur, the Ussuri, and the Sungari*, Vladivostok, 1922, pp. 309~319; Loptain, Ivan A., *The Cult of the Dead Among the Natives of the Amur Basin*, Mouton & Co., 1960, pp. 160~173; Harva(Holmberg), Uno, *Die Religionen Vorstellungen der Altaischen Völker*, FF Communications N:o 25, Helsinki, 1938, SS. 333~341, 345; Eliade, Mircea, 앞의 책, pp. 210~212를 보라.

182 '저승 꽃밭', '서천 꽃밭' 또는 '꽃동산'은 우리 무가의 「바리공주」나 「원앙부인 본풀이」, 「안락국전」, 제주도의 「이공본풀이」, 「세경본풀이」 등에서 자주 나타난다. 이때 서천 꽃밭은 표면적으로는 극락세계나 약수가 있다는 신선 세계 등 불교나 도교의 영향을 받은 것으로 보이나, 실제로는 우리의 타계인 저승을 가리킨다. 이에 대해서는 조흥윤, 『한국의 원형신화, 원앙부인 본풀이』, 서울대학교출판부, 2000; 「한국지옥연구─무(巫)의 저승」, 『샤머니즘 연구』 1, 한국샤머니즘학회, 문덕사, 1999. 4, pp. 59~67을 보라. 무가의 인세(人世) 차지 경쟁에서 흔히 나타나는 '꽃피우기' 시합 또한 천상계의 꽃밭과 밀접한 관련이 있는 것으로 생각된다. 김헌선, 『한국의 창세신화─무가로 보는 우리의 신화』, 길벗, 1994, 4부 참조.

183 조흥윤, 앞의 글, pp. 59~67; 『한국의 원형신화, 원앙부인 본풀이』, 서울대학교출판부, 2000; 「한국의 넋건지기─삼천궁녀제와 관련해서」, 『삼천궁녀제 연구』, 문덕사, 2000, pp. 50ff.

184 조흥윤, 앞의 책, p. 7. 참고로, 최근 조흥윤이 발굴 정리한 「원앙부인 본풀이」에 의하면, 원앙부인의 뼈가 해체되었다가 다시 결합되면서

무당이 되는 과정이 생생하게 그려져 있는데, 이는 시베리아 샤만의 입무(入巫) 과정에서 몸과 뼈의 해체와 재결합 과정을 통해서 샤만으로 거듭나는 의식과 매우 흡사하다. 그뿐만 아니라 원앙부인의 해체된 뼈가 재결합될 때 안락국이 저승 꽃밭의 '다섯 가지 색깔의 꽃(五世應花)'—혈기(血氣), 골절(骨節), 피육(皮肉), 명전(命全), 능언(能言)—을 순서대로 뼈 위에 놓자 원앙부인이 소생하는 것으로 되어 있어 우리 무속에 등장하는 저승 꽃밭이 재생과 환생의 꽃임을 역력히 보여주고 있다. 조흥윤, 위의 책, p. 13, 31 등 참조.

185 조흥윤, 『한국의 원형신화, 원앙부인 본풀이』, p. 9.

186 아무르강 분지의 나선형 문양에 대해서는 Okladnikov, A. P., "Ancient Petroglyphs and Modern Decorative Art in the Amur Region", in Michael, Henry N. ed., *Studies in Siberian Ethnogenesis*, Toronto, 1962, pp. 54~61; "Spiralornament und Urmythos", *Der Mensch Kam aus Sibirien*, Verlag Fritz Molden, 1974, SS. 131~174; *Art of the Amur: Ancient Art of the Russian Far East*, Aurora/Abrams, 1981; Levin, M. G. and Potapov, L. P. eds., 앞의 책, p. 713, 728~729; Laufer, Berthold, *The Decorative Art of the Amur Tribe*, Memoirs of the American Museum of Natural History: Volume VII, Part I., The Knickerbocker Press, 1902 등을 보라. 오클라드니코브에 의하면, 기원전 4000년기 이 지역의 신석기 암각화 유적에서 나선형 문양의 초기 형태들이 발견되고 있으며, 이후 나선형 문양은 이 지역에서 역사적 우여곡절을 겪는 과정에서도 거의 변함없이 원형의 모습을 간직하고 있다고 한다[Okladnikov(1962), pp. 54~61; Okladnikov(1974), SS. 131~174; Okladnikov(1981), pp. 10~20, 92~94와 관련 도판들]. 이러한 견해는 일찍이 라우퍼도 제시한 바 있다(1902, p. 2). 한편 오클라드니코브는 이 지역의 나선형 문양은 이 지역의 '우주 뱀(Cosmic Serpent, mudur)' 숭배와 태양숭배 문화에 그 기원을 두고 있다고 말한다(1981, pp. 18~20, 93). 즉, 그들의 신화에서 우주 뱀은 지

상에 내려올 때 번개(雷)와 함께 내려오는 것으로 되어 있는데, 그들의 장식 문양에 나선형 문양과 지그재그 문양이 종종 함께 등장한다는 것이다. 그뿐만 아니라 신석기시대의 암각화에서 실제로 이 두 문양의 결합 문양이 확인되고 있다고 한다(1981, p. 20). 따라서 오클라드니코브의 주장을 근거로 할 때, 나선형 문양이 우주 뱀 숭배와 밀접한 관련이 있다는 것을 알 수 있으며, 여기에 북방민들의 전통적인 태양숭배가 결합되어 이 지역의 독특한 나선형 – 류운문 형태의 장식 문화를 낳은 것이라고 할 수 있다. 참고로, 아무르 지역의 나선형 문양은 라우퍼나 오클라드니코브 등의 선진적인 연구가 있지만 작가 나기슈킨(Nagishkin)이 이 지역의 민담을 수집하고 화가 파브리쉰(Pavlishin)이 민속 문화를 재현한 Nagishkin, D., Folktales of the Amur, Khabarovsk, 1975의 삽화에서 보다 생생한 분위기를 느낄 수 있다.

187 고상식 건물은 오비강의 우그리아족들에게서도 발견되며, 그 밖에 핀란드에서 서시베리아 지역에 이르는 지역과 동시베리아의 아무르 지역에서 두루 발견된다. 대체로 신령들을 모시기 위한 것과 희생 제물을 위한 것으로 나뉘며, 이곳에 곡물을 저장한다. 고구려의 부경(桴京) 역시 이러한 북방 유목민의 고상식 건물과 밀접한 관계가 있는 것으로 보인다. Kodolanyi Jr., J., "Khanty Sheds for Sacrificial Objects", in Diószegi, Vilmos ed., 앞의 책, pp. 103~106. Fig. 1.

188 앞의 주 186 참조.

189 Levin, M. G. and Potapov, L. P. eds., 앞의 책, p. 692. 특별히 아무르강의 말갈 문화와 고구려 – 발해 지역의 문화적 관계에 대해서는 Shirokogoroff, S. M., *Social Organization of the Northern Tungus*, Shanghai: The Commercial Press, 1929, pp. 81~94; Smolyak, A. V., "Certain Questions on the Early History of the Ethnic Groups Inhabiting the Amur River Valley and the Maritime Province", in Michael, Henry N. ed., *Studies in Siberian Ethnogenesis*, Toronto, 1962, pp. 62~72; 菊池俊彦, 『北東アジア古代文化の研究』, 北海島大學圖書館, 1995, pp.

179~277를, 송화강과 아무르강의 허저족과의 관계에 대해서는 凌純聲, 『松花江下游的赫哲族』, 上海文藝出版社, (1934)1990, pp. 1~61을 보라.

190 Lopatin, Ivan A., *The Goldy of the Amur, the Ussuri, and the Sungari*, Vladivostok, 1922, pp. 331~347; *The Cult of the Dead Among the Natives of the Amur Basin*, Mouton & Co., 1960, p. 23. 이런 류운문은 특히 아무르강 분지의 골디족, 울치족, 니브흐족 등에서 가장 빈번하게 나타난다.

제7장 백제의 신궁과 두 계통의 왕권 신화

1 井上秀雄, 『古代朝鮮』, NHKブックス, 1972, pp. 124ff.

2 "따로 사관(史官)을 보내 부여(扶余)에게 주었다(別遣錄史 果賜扶余)"라는 내용에 언급된 부여가 바로 그것이다. 이 경우 부여는 백제를 가리킨다.

3 북부여, 동부여, 남부여 등 방위명이 붙은 부여의 명칭에 대해서는 이도학, 「방위명 부여국의 성립에 관한 검토」, 『백산학보』 38, 1991 참고.

4 김성구, 「부여의 백제요지와 출토유물에 대하여」, 『백제연구』(충남대학교 백제연구소) 제21집, 1990, pp. 219, 229.

5 윤무병, 「백제왕도 사비성 연구」, 『대한민국학술원논문집』(인문사회과학편) 제33집, 1994, pp. 109f.

6 又於大通元年丁未 爲梁帝創寺於雄川州 名大通寺.

7 심정보(沈正輔), 「百濟 泗沘都城의 築造時期에 대하여」, 『사비도성과 백제의 성곽』, 국립부여문화재연구소, 2000, pp. 75~102. 이 글에서 심정보는 동성왕 8년(486)에 우두성(牛頭城)을 축조했다는 『삼국사기』의 기사를 사비 부소산성을 건축한 것으로 해석한다. 따라서 그에 의하면 이미 486년에 부소산성이 축조되었다는 이야기가 된다.

8 상하전후(上下前後)의 5부명은 이미 사비 천도 이전부터 사용했던 것으로 보인다. 차용걸, 앞의 글, pp. 71f.

9 이도학, 『백제 고대국가 연구』, 일지사, 1995, pp. 70f.

10 백제의 신궁에 대해서는 본문 '백제의 건방지신' 이하를 보라.

11 제1장 주 12 참조.

12 제6장 주 158 참고.

13 十六年春二月 百濟王子餘昌 遣王子惠(王子惠者 威德王之弟也)奏曰 聖明王爲賊見殺(十五年 爲新羅所殺 故今奏之) 天皇聞而傷恨 迺遣使者 迎津慰問…… 俄而蘇我臣問訊曰 '聖明妙達天道地理 名流四表八方…… 豈圖 一旦眇然昇遐 與水無歸 卽安玄室 何痛之酷 何悲之歲 凡在含情 誰不傷悼 當復何殆 致茲禍也 今復何術用鎭國家' 惠報答之曰 '臣稟性愚蒙 不知大計 何況禍福所倚 國歌存亡者乎' 蘇我卿曰 '昔在 天皇大泊瀨之世 汝國爲高麗所逼 危甚累卵 於是 天皇命神祇伯 敬受策於神祇 祝者迺託神語報曰 屈請建邦之神 往救將亡之主 必當國家謐靖 人物乂安 由是 請神往救 所以社稷安寧 原夫建邦神者 天地割判之代 草木言語之時 自天降來 造立國家之神也 頃聞 汝國輟而不祀 方今悛悔前過 修理神宮 奉祭神靈 國可昌盛 汝當莫忘'.

14 이 건방지신을 일본 학계에서는 왜(倭)의 건국신으로 보는 경향이 있으므로(『日本書紀』下卷, 日本古典文學大系 68, 岩波書店, 1965, p. 115 주29) 몇 마디 언급해두기로 한다. 일본 학계에서 이렇게 보는 태도는 당시 겨우 가와치(河内)—아스카(현재의 오사카부大阪府—나라현奈良縣) 지방에 세력을 가지고 있던 야마토(倭) 정권이 475년 한성이 함락하자 웅진(공주) 땅을 백제에게 떼어주어 나라를 다시 일으키게 했다는 『일본서기』의 내용(웅략천황 21년(477) 3월조에 "천황이 백제가 고구려에 파괴되었다는 말을 듣고 구마나리를 문주왕에게 주어 나라를 다시 일으키게 했다(天皇聞百濟爲高麗所破 以久麻那利賜汶洲王 救興其國)"라고 되어 있다)과 무관하지 않다. 그러나 당시 가와치 - 아스카 지역은 가야와 백제의 이주민이 대거 집결해 살

던 곳이며, 백제의 담로 체계가 미쳤던 지역 중의 하나이다. 이 지역에 가야와 백제계의 고분 수만 기가 분포되어 있는 점이 이를 뒷받침한다.

일본의 하니하라 가즈로(埴原和郎) 교수는 인구학적, 인류학적 시각에서 700년 당시 가와치 -아스카를 포함하는 기내(畿內) 지방의 주민 중 한반도에서 이주해간 이들이 전체의 80~90 퍼센트를 차지했을 것으로 추정한 바 있다. 埴原和郎, "Estimation of the Number of Early Migrants to Japan: A Stimulative Study",『人類誌』95-3, 1987. 6세기의 상황 역시 이에서 크게 다르지 않다고 할 수 있다. 따라서 야마토 정권이 공주 땅을 백제에게 주었다는 것은 한마디로 어불성설이다. 그럼에도『일본서기』의 편자들이 문맥을 모호하게 만들어 마치 일본의 건국신을 청해서 백제를 구한 것처럼 윤색한 것은 7세기 말 천황 제도를 확립하고 모든 문물과 율령 제도를 중국식으로 개편한 뒤, 야마오 유키히사(山尾幸久)가 말하는 것처럼(山尾幸久,『古代日朝關係』, 塙書房, 1989), 한반도와 관계된 모든 역사적 사실을 일본을 중심으로 재편하려 한 데서 발단한 것으로 보인다. 한반도에서 일본으로 건너간 이주민들을 '귀화인'으로 표현한다거나 가야와 백제를 '일본의 관가(官家)' 식으로 표현하는 것 등이 그러한 예이다. 그 유명한 '임나일본부' 역시 이러한 역사 뒤집기에서 발단되었다고 할 수 있다. 필시『일본서기』편자들이 소가경의 말을 적당히 틀어 모호하게 만들었을 것이다.

이 문제를 심도 있게 분석한 일본의 이시다 이치로(石田一良)는『고사기』와『일본서기』에 등장하는 신들을 분석한 후 다음의 몇 가지 점을 들어 위의 건방지신이 백제의 건국신임을 분명히 하고 있다(石田一良,「建邦の神」,『社會科學の方法』82, 1976, 이 글의 번역문『한일관계연구소기요』8, 홍순창 역, 1978, pp. 21~31). 첫째, 일본의 신(神)이 일본 밖에서 제사되지 않았다는 점, 둘째, 일본 신은 그 신명(神名)을 뚜렷이 밝히는 것이 상례인데, 건방지신과 같은 중요한 신의 이름을 밝히지 않는다는 것은 있을 수 없는 일이므로『일본서기』에서 말하는 건방지신은 일본의 건방지신이 아니라는 점, 셋째,『일본서기』에 "요즈음 들으니 백제국에서는 건방지신을 방

치해두고 제사하지 않는다(頃聞 汝國輟而不祀)"라고 되어 있는데, 이것으로 볼 때 건방지신을 제사하고 있던 것은 백제 왕이 명확하다는 점 등을 들어, 그는 위의 건방지신을 백제 왕가의 조상신으로 결론 내리고 있다.

백제와 왜의 건국 배경과 시조가 다르다는 점을 고려하면 이러한 그의 결론은 지극히 상식적인 것이다. 백제가 아무리 풍전등화의 위기에 처했다고 해도 남의 나라의 건방지신을 가져다 국가의 안위를 바로 했다는 것은 있을 수 없기 때문이다.

15 『삼국사기』「백제본기」에는 백제의 왕들이 동명왕의 사당(東明廟)을 배알한 사실이 나와 있는데 다음과 같다. 온조왕(溫祚王) 원년(기원전 18) 하5월, 동명왕의 사당을 세웠다. 다루왕(多婁王) 2년(29) 춘정월, 시조 동명왕의 사당에 배알하였다. 구수왕(仇首王) 14년(227) 하4월, 크게 가물었다. 왕이 동명왕의 사당에 가서 빌었더니 비가 내렸다. 책계왕(責稽王) 2년(287) 춘정월, 동명왕의 사당에 배알하였다. 분서왕(汾西王) 2년(299) 춘정월, 동명왕의 사당에 배알하였다. 비류왕(沸流王) 9년(312) 하4월, 동명왕의 사당에 배알하였다. 아신왕 2년(393) 춘정월, 동명왕의 사당에 배알하였다. 전지왕 2년(406) 춘정월, 왕이 동명왕의 사당에 배알하였다.

16 소지마립간 때 신궁이 있었다는 사실은 『화랑세기』에 의해서도 뒷받침된다. 즉,『화랑세기』에는 소지마립간의 왕비 선혜(善兮) 황후가 사실상 신궁 제사를 주관하는 신궁 황신(神宮皇神)의 지위에 있었던 것으로 되어 있다. 이종욱 역주,『화랑세기』, 소나무, 1999, p. 280;『화랑세기로 본 신라인 이야기』, 김영사, 2000, p. 63.

참고로,『삼국사기』「제사지」에는 신궁이 제22대 지증왕(500~514 재위) 때에 세워진 것으로 기록하고 있다. "신라의 종묘 제도를 살펴보면, 제2대 남해왕 3년에 비로소 시조 혁거세의 사당(始祖廟)을 세워 사시(四時)로 제사하고 왕의 친누이동생 아로(阿老)로서 주관하게 하였다. 제22대 지증왕 때에는 시조가 탄강한 땅인 내을에 신궁을 세우고 그곳에서 제사를 지냈다"라는 내용이 그것이다. 아마도 지증왕 시대에 '신라'의 국호(國號)가 정해지고 마립간 대신 '왕'으로 호칭

하기 시작한 점, 그리고 국가의 율령이 정비된 사실 등을 고려해 신궁 역시 이때 정비된 것으로 본 때문이 아닌가 생각된다.

17 당시 신궁에 주신(主神, 곧 건방지신)으로 모셔진 이에 대해서는 현재 박혁거세설, 김씨시조설, 천지신이라는 설 등 여러 가지 견해가 제시되어 있다. 대체로 이마니시 류(今西龍), 양주동, 이병도, 이노우에 히데오, 최재석, 이종태, 김두진 등은 박혁거세를, 오다 쇼고(小田省吾), 하마다 고사쿠(浜田耕策) 등은 김알지를, 변태섭, 이종항은 미추왕을, 스에마쓰 야스카즈(末松保和), 신종원 등은 내물왕을, 강종훈은 김성한을 주신으로 본다. 그런가 하면 정재교, 나희라는 주신을 제천과 관련된 천신으로 보며, 하마다 고사쿠와 신종원은 앞에 든 주신에 대한 제사와 함께 제천의식의 성격이 강한 것으로 본다. 이 밖에 최광식은 주신을 천지신으로 본다. 신라의 신궁 제사와 관련된 이들 논의는 정치사를 중심으로 해석하거나 중국의 제사 의식에 의거한 것이 대부분이다. 이들 논의에 대해서는 변태섭, 「묘제의 변천을 통하여 본 신라사회의 발전과정」, 『역사교육』 8, 1964, pp. 56~76; 신종원, 「삼국사기 제사지 연구」, 『신라초기불교사연구』, 민족사, 1992, pp. 62~100; 최재석, 「신라의 시조묘와 신궁의 제사」, 『한국고대사회사연구』, 일지사, 1987, pp. 220~276; 정재교, 「신라의 국가적 성장과 신궁」, 『부대사학』 11, 1987, pp. 1~37; 浜田耕策, 「新羅の神宮と百座講會と宗廟」, 『東アジア世界における日本古代史講座』 9, 學生社, 1982, pp. 222~254; 강종훈, 「신궁의 설치를 통해서 본 마립간시대의 신라」, 『한국고대사논총』 6, 1994, pp. 185~243; 崔光植, 「신라의 신궁 제사」, 『고대한국의 국가와 제사』, 한길사, 1994, pp. 195~216; 나희라, 「한국 고대의 신관념과 왕권—신라왕실의 조상제사를 중심으로」, 『국사관논총』 69, 1996, pp. 128~138; 「신라의 국가 및 왕실 조상제사 연구」, 서울대 국사학과 박사학위논문, 1999, pp. 102~137; 김두진, 「신라 알지신화의 형성과 신궁」, 『한국고대의 건국신화와 제의』, 일조각, 1999, pp. 321~345; 김택규, 「신라의 신궁」, 『신라사회의 신연구』, 신라문화제학술발표회논문집 제8집, 1987, pp. 307~319 등 참

조. 그러나 고구려 벽화나 백제대향로의 신령체계를 근거로 할 때, 신라의 신궁 역시 시조신을 비롯한 조상신들과 그 밖의 주요한 신령들을 모신 만신전에 유사한 것으로 보는 것이 옳을 것이다.

18 왕권과 제사권의 분리는 2대 남해차차웅 때 여동생 아로에게 제사를 맡긴 데서 이미 그 단초를 엿볼 수 있다. 신라 왕실의 제사권이 왕에게 속해 있지 않았다는 것은 고구려와 백제와 달리 유독 신라에만 왕의 수렵 행위가 나타나지 않는 점을 통해서도 드러난다. 즉, 고대의 샤머니즘에서 샤만의 수렵 행위는 우주의 신령들과 교통하고 그들을 지배하는 일종의 종교적 행위임을 고려할 때, 왕의 수렵 행위가 없다는 것은 당시 왕에게 제사권이 없었다는 것을 의미하기 때문이다. 이는 신라의 출자형(出字形) 금관이 제사장이 쓰던 샤만의 관이라는 사실과도 밀접하게 연관되어 있다. 최근 발굴된 김대문의 『화랑세기』에는 미추왕 이래 김씨 왕조에는 진골정통(眞骨正統)과 대원신통(大元神通)의 두 모권 집단이 있어 이들 모권 집단 내에서 독점적으로 왕비를 배출한 것으로 되어 있다. 그뿐만 아니라 소지마립간의 왕비인 선혜 황후가 신궁 제사를 주관하는 신궁 황신의 지위에 있었던 사실이 포함되어 있다. 이는 제사권이 사실상 왕비를 중심으로 하는 모권 집단에 속해 있었음을 의미한다. 이에 대해서는 이종욱, 「『화랑세기』에 나타난 진골정통(眞骨正統)과 대원신통(大元神通)」, 『한국상고사학보』 18, 1995, pp. 279~302; 『화랑세기로 본 신라인 이야기』, 김영사, 2000, pp. 57~70; 역주 『화랑세기』, 소나무, 1999를 보라. 이 밖에도 최근 무속학자 조흥윤은 선덕여왕이 샤만의 직능을 수행했을 가능성을 지적한 바 있다. 조흥윤, 『한국의 원형신화, 원앙부인 본풀이』, pp. 47ff.

19 김대문의 『화랑세기』 서문의 첫머리에 나오는 "화랑은 선도(仙徒)다. 우리나라는 신궁을 받들고 하늘에 대제를 올린다(花郎者仙徒也 我國奉神宮行大祭于天)"라는 구절이라든지, 화랑도(花郎徒)가 우리 무가에 나오는 저승 꽃밭의 낭도(郎徒)라는 사실은 화랑이 본래 이 땅의 샤머니즘과 밀접한 관계가 있음을 보여준다. 이

종욱 역주, 『화랑세기』, p. 45; 조홍윤, 앞의 책, pp. 50~52, 34 참조.

20 제3장 주 12 참고.

21 이와 관련하여 집안 국내성 유지(遺址)의 동쪽 1리 떨어진 곳에 있는 동대자 유지가 고구려의 국사—또는 사직단—가 있던 곳으로 추정되고 있으며, 이는 '於所居之左立大屋'의 사실과 정확히 부합한다. 吉林省博物館, 「吉林集安高句麗建築遺址의 淸理」, 『考古』1961年 1期, pp. 50~55; 方起東, 「集安東臺子高句麗建築遺地의 성격과 연대」, 朴眞奭·姜孟山 외, 예하, 『中國境内高句麗遺蹟研究』, 1995, pp. 439~447 참조.

22 김종만, 「부여 능산리 유적」, 『제40회 전국역사학대회 발표요지: 역사와 도시』, 역사교육연구회, 1997, pp. 417~433.

23 「조선일보」 2000년 4월 26일 자.

24 강당지에는 지붕에서 떨어져 내린 와당이 약 1.7m의 간격으로 2열을 이루고 노출되어 있어, 강당지의 건물이 중층 구조를 이루고 있었음을 보여주는데 이 또한 사찰 강당의 건축양식으로는 유례가 없는 것이다. 국립부여박물관 편, 『陵寺—扶餘 陵山里寺址發掘調查 進展報告書』, 국립부여박물관, 2000, 본문편 29쪽.

25 국립부여박물관 편, 앞의 책, 본문편 32쪽; 김종만, 앞의 글, pp. 419ff.

26 앞의 주 20을 보라.

27 김종만, 앞의 글, p. 429.

28 국립부여박물관, 앞의 책, 본문편 33쪽.

29 북방 민족들의 고상식 가옥은 대체로 신령을 모시기 위한 집과 희생 제물과 곡식 등을 모시기 위한 집으로 구별되는데, 고구려의 부경식 창고는 후자가 변화된 형태로 보인다. 북방 민족의 고상식 가옥과 관련해서는 Kodolanyi Jr., J., "Khanty Sheds for Sacrificial Objects", in Diószegi, Vilmos ed., 앞의 책, pp. 103~106; Donner, Kai, *Among the Samoyed in Siberia*, New Haven, (1926)1954, pp. 33f, 47, 그리고 Levin, M. G. and Potapov, L. P. eds., *The Peoples of Siberia*, Chicago, (1956)1964과 Donner, Kai, 위의 책에 실린 퉁구스족과 사모예드족의 고상식 가옥 형태의 창고와 신전을 보라. 참고로, 시베리아 일부 지방에서는 고상식 가옥이 주거용으로도 사용되는데, 아무르강 지역과 사할린, 그리고 우랄 지방의 만시 – 한티족의 여름 가옥이 여기에 해당한다. Levin, M. G. and Potapov, L. P. eds., *Historic- ethnogaphiic Atlas of Siberia*, Moscow/Leningrad, 1981, p. 153.

30 백제보다 후대이기는 하지만 고대 일본에서도 신불이 습합된 신궁사를 볼 수 있다. 김택규, 「신라 및 고대 일본의 신불습합(神佛褶合)에 대하여」, 『한일고대문화교섭사연구』, 을유문화사, 1973; 『한일문화 비교론』, 문덕사, 1993, pp. 71~125에 재수록. 특히 고대 일본의 신궁사에 관해서는 위의 책, pp. 122ff를 보라.

31 국립부여박물관, 앞의 책, 본문편 29쪽 이하; 김종만, 앞의 글, 430쪽 이하.

32 八月 百濟餘昌 謂諸臣等曰「少子今願奉爲考王 出家修道」諸臣百姓報言「今君王欲得出家修道者 且奉敎也 嗟夫前慮不定 後有大患 誰之過歟 夫百濟國者 高麗新羅之所爭欲滅 自始開國 迄于是歲 今此國宗 將授何國 要須道理分明應敎 縱使能用耆老之言 豈至於此 請悛前過 無勞出俗 如欲果願 須度國民」餘昌對曰「諾」卽就圖於臣下 臣下遂用相議 爲度百人 多造幡蓋 種種功德 云云.

33 동성왕은 사비성을 방어할 수 있는 가림성(加林城)을 축조하는 과정에서 위사좌평(衛士佐平) 백가(苩加)에게 살해되었다. 백가는 사비 지역의 토호로 왕성의 천도에 반대한 인물일 가능성이 높다. 윤무병, 「백제왕도 사비성 연구」, 앞의 책, p. 91.

34 郡中有三山 日山 吳山 浮山 國家全盛之時 各有神人居其上 飛翔往來 朝夕不絶.

35 백제대향로의 삼산형 산들이 이념화되어 있는 것과 달리 여기서의 삼산은 사비를 둘러싸고 있는 실제의 산들로 그려지고 있는데, 아마도 조상신들이 사비 도성을 보호해주리라는 믿음이 이와 같은 현실의 삼산설로 발전된 것이 아닌가 생각된다. 국가의 전성기에 이 삼산에 신들의 왕래가 그치지 않았다는 내용이 이를 뒷받침한다. 전체적으로 일종의 호국신들이 거하는 산으로 인식되고 있음을 볼 수 있는데, 사비 도성의 군사적 방어와 관계가 있는 것으로 생각된다. 이도

학, 「사비시대 백제의 4방계산과 호국사찰의 성립」, 『백제연구』 20, 1989, pp. 124ff. 이와 관련하여 『삼국사기』 「제사」편에는 신라인들이 나라의 삼산―나력(奈歷), 골화(骨火), 혈례(穴禮)―에 대사(大祀)를 지냈다는 내용이 있는데, 백제와 마찬가지로 삼산이 호국신이 거하는 곳으로 이해되었다는 사실에 주목할 필요가 있다. 그런가 하면 경주 김씨 왕조의 시조라고 할 수 있는 미추왕을 삼산과 함께 제사했다는 사실 또한 조상들의 산의 관념을 반추케 하는 대목이라는 점에서 관심을 끈다. 이민홍, 『한국민족악무와 예악사상』, 집문당, 1997, pp. 47ff.

36 武王名璋 母寡居 築室於京師南池邊 池龍交通而生 小名薯童.

37 최상수, 『한국민간전설집』, 통문관, 1958, pp. 120~122.

38 이도학은 그의 『진훤이라 불러다오』(푸른역사, 1998)에서 견훤의 탄생 설화의 무대로 되어 있는 '광주(光州) 북촌(北村)'은 '상주(尙州) 북촌'의 오기(誤記)로 현재 상주에서 가까운 경북 문경시 가은읍(嘉恩邑)이 바로 그곳이라고 주장한다. 그 증거로 그는 이곳 가은읍에 견훤의 야래자 설화가 구전되고 있으며, 이곳의 아차 마을에는 견훤의 어머니와 관계를 맺었다는 지렁이가 살았다는 동굴이 남아 있다는 점 이외에도 몇 가지 이유를 들고 있다. 문경시 가은읍은 현재는 문경시에 편입되어 있으나 당시에는 상주시에 들어 있었다. 이도학, 『진훤이라 불러다오』, 푸른역사, 1998, pp. 34f.

39 손진태, 「견훤식전설」, 『한국민족설화의 연구』, 을유문화사, 1947; 김화경, 「백제문화와 야래자설화의 연구」, 『백제논총』 제1집, 1985; 『한국설화의 연구』, 영남대학교 출판부, 1987; 서대석, 「백제신화연구」, 『백제논총』 제1집, 1985 등 참고. 삼륜산(三輪山) 전설은 흔히 신혼 전설(神婚傳說)이라고도 하는데 이에 대해서는 『일본서기』와 『고사기』의 숭신(崇神)천황조에 그 원문이 전하며, 이에 대한 논의는 김화경, 『한국설화의 연구』, 영남대학교 출판부, 1987; 大林太郎, 「日本神話と朝鮮神話はいかなる關係にあるのか」, 『國文學』 22-6, 學燈社; 日高正晴, 『古代日向國』, NHK Books, 1993, pp. 212ff 등을

참고할 것. 특별히 히다카 마사하루(日高正晴)의 『古代日向國』에는 미와야마 전설 전 단계의 신화로서 '祖母岳傳承'을 전하고 있어 삼륜산 전설의 전파 경로의 연구에 중요한 의미를 던져주고 있다.

40 김화경, 『한국설화의 연구』, pp. 7f.

41 김화경, 앞의 책, pp. 237~271.

42 이러한 야래자 설화는 일본에도 널리 분포되어 있는 것으로 알려져 있는데, 세키 게이고(關敬吾)에 의해 잘 정리되어 있다. 關敬吾, 「蛇壻入譚の分布」, 『民族學研究』 6卷4號, 日本民族學會 編, 1940, pp. 1~34; 『日本昔話大成』 第2卷, 角川書店, 1978. 후자에서 세키 게이고는 이러한 유형의 설화를 본격 설화의 '혼인, 이류서(婚姻, 異類壻)'의 101A형으로 분류하여 130개의 자료를 소개하고 있는데, 김화경, 위의 책, pp. 272~306에 번역되어 있다.

43 『고사기』 숭신천황조와 『일본서기』 숭신천황 10년조 참고.

44 야래자 설화의 전파 경로에 대한 논의는 김화경, 「백제문화와 야래자설화의 연구」, 『백제논총』 제1집, 1985; 『한국설화의 연구』, 영남대학교 출판부, 1987; 大林太郎, 「日本神話と朝鮮神話はいかなる關係にあるのか」, 『國文學』 22-6, 學燈社; 장덕순, 「한국의 야래자전설과 일본의 삼륜산 전설과의 비교연구」, 『한국문화』 3, 1988 등을 보라. 오바야시 다로(大林太郎)는 미와야마 전설이 백제계 이주민들에 의해서 가와치에 전해진 것으로 보고 있다.

이와 관련해서 주목할 것은 이 미와야마 신혼 전설의 원형으로 판단되는 '우바다케(姥岳) 전승'이란 설화가 규슈의 히무카(日向)란 곳에 전해지고 있는 점이다(日高正晴, 『古代日向の國』, NHKブックス, 1993, pp. 212~228). 히무카는 야마토(大和) 정권 최초의 천황으로 되어 있는 진무(神武)천황이 규슈에서 현재의 아스카 지방으로 동점(東漸)을 시작한 곳으로 야마토 정부의 이동로와 관련된 중요한 곳이다.

이 우바다케 전승과 미와야마 신혼 전설을 비교해보면, 우바다케 전승에는 미와야마 신혼 전설에는 없는, 여인이 임신하여 낳은 아이가 큰 인물이 된다는 이른바 영웅신화의 요소가 포함되

어 있는데, 미와야마 전승이 단순히 미와(三輪)의 지명 설화로 되어 있는 것과 비교하면 이는 큰 차이이다. 그런데 이러한 우바다케 전승은 장덕순이 충남 연기군 서면 쌍유리에서 직접 채집한 야래자 설화와 놀라울 정도로 흡사하다(장덕순, 앞의 글을 보라). 따라서 히무카의 우바다케 전승은 영웅 탄생의 성격을 갖고 있는 한반도의 야래자 설화로부터 전해진 설화일 가능성이 매우 높다. 또 하나 빼놓을 수 없는 것은 히무카 지역의 꿀을 모으는 양봉 통의 형태가 한반도의 지리산, 강원도, 그리고 옛 고구려의 수도였던 환인 등의 통나무의 속을 비워낸 양봉 통과 동일한 형태라는 것이다(三上次男,「桓仁調査行記—高句麗の遺跡を尋わて」,『民族學硏究』, 新三卷一輯, 1946, pp. 85f). 이러한 양봉 통은 쓰시마섬(對馬島)에서도 확인되고 있어 이 양봉 통이 한반도로부터 전래된 루트를 뒷받침한다. 흥미로운 것은 아스카(明日香) 남쪽 기슈(紀州, 옛 기이국紀伊國) 지방에서도 이러한 양봉 통이 발견되고 있는 것으로 알려져 있는데, 이 기슈는 바로 신무천황이 히무카에서 동점해서 아스카에 들어가기 전 잠시 머물렀던 곳이기도 하다. 따라서 앞의 우바다케 전승은 한반도의 야래자 설화와의 연관성뿐 아니라 미와야마 전설의 원형으로서 매우 중요한 위치를 갖는다고 할 수 있다.

45 정병헌,「백제 용신설화의 성격과 전개양상」,『구비문학연구』 1, 1994, pp. 194~200.

46 정병헌, 앞의 글.

47 『삼국사기』「신라본기」 문무왕 5년(665)조; 『隋書』「百濟傳」; 『舊唐書』「百濟傳」; 『冊府元龜』「封冊」부 등 참고. 또한 坂元義種, 『百濟史の硏究』, 壙書房刊, 1978, pp. 209~219를 보라.

48 정병헌은 앞의 글, p. 193에서 용과 무왕의 어머니가 만나는 중심 공간인 연못은 단군신화의 천제의 아들인 환웅과 토착 세력을 대표하는 웅녀가 만나던 신시(神市)나 주몽 신화에서 천제의 아들인 해모수가 토착 세력을 대표하는 하백의 딸 유화와 만나는 웅심연(熊心淵)에 대응된다고 말한다. 해모수와 유화가 만나던 웅심연은 천상과 지상, 수중의 세계가 한곳에서 만나는 '성스러운 공간(聖所)'이란 점에서 천상과 수중

세계를 왕래하는 용과 무왕의 어머니가 만난 연못 역시 그에 견줄 만한 성스러운 공간이라고 할 수 있다는 것이 그의 논지이다. 그의 주장은 매우 설득력 있어 보인다. 게다가 이 연못은 고대 동이족들이 천주(天主)를 맞아 제를 지내던 산동성 임치의 '천제연(天齊淵, 天臍淵)'과도 비견되는 것이어서 더욱 주목된다. 이와 함께 무왕이나 견훤의 탄생 설화가 야래자 설화 가운데서도 함경북도 회령과 성진의 야래자 설화와 유사한 점은 무왕의 출생담을 단순히 남방계 신화로 단정할 수 없다는 것을 말해준다. 이 점에서 무왕의 출생담을 포함한 야래자 설화를 '북방에서 남하한' 마한계의 신화로 보는 서대석의 주장은 주목된다. 서대석,「백제신화연구」,『백제논총』 제1집, 1985, pp. 9~60.

49 흑치상지 장군의 묘비명은 백제의 해외 진출을 상징적으로 잘 보여준다. 이도학,『백제장군 흑치상지 평전』, 주류성, 1996. 그 밖에 백제의 해상 활동에 대해서는 이도학,「백제의 해상무역전개」,『우리문화』, 1990. 1;「백제의 교역망과 그 체계의 변천」,『한국학보』 63, 1991 등을 보라.

50 其百濟遠祖 都慕王者 河伯之女感日精而所生 皇太后卽其後也. 참고로, 순타태자는 505년에 사아군(斯我君)이라는 이름으로 왜국에 파견되어 오랫동안 체류하다가 513년에 죽었다. 그동안 그는 아들을 하나 낳았는데, 그가 야마토노기미(倭君)의 선조가 되었다. 그 야마토는 770년대에 '다카노(高野)'로 성을 바꾸었으며, 환무천황의 생모인 고야신립 황태후가 그 일족이었다. 고야신립 황태후는 그 전해인 789년 12월에 운명하였다.

51 夫百濟太祖 都慕大王者 日神降靈 奄扶餘而開國 天帝授籙 惣諸韓而稱王.

52 이병도,『한국고대사연구』, 박영사, 1976, p. 468.

53 고구려의 주몽, 즉 추모왕과 일본의 사서에 등장하는 도모대왕을 구분하는 견해가 있다. 이종태,「산국시대의 '시조' 인식과 그 변천」, 국민대 박사학위논문, 1996, pp. 32~34; 이지영,『한국 건국신화의 실상과 이해』, 월인, 2000, p. 382 등 참조. 그러나 주몽과 동명이 함께 쓰이는 것과

마찬가지로 추모와 도모에는 고구려의 주몽 신화와 부여의 동명 신화의 요소가 혼재되어 있다. 여기서는 북방계의 동명 – 주몽 신화의 주인공에 초점이 맞추어져 있으므로 함께 사용했다.

54 서대석, 『한국무가의 연구』, 문학사상사, 1980, p. 48 지도 II. 서대석의 이 분포도는 당시 알려진 26편을 대상으로 한 것이다. 현재 60편 이상이 확인되고 있기는 하나 전체적인 분포도에는 큰 차이가 없어 보인다. 김진영·김준기·홍태한, 『당금애기』 2, 민속원, 1999 참고.

55 김진영·김준기·홍태한, 위의 책.

56 서대석, 앞의 책, p. 19~198.

57 서대석, 앞의 책, p. 82.

58 서대석, 앞의 책, p. 85. 여기서 당금은 곡신(谷神), 촌신(村神)의 의미를 갖는데, 이는 당금아기 집안이 그 지역의 토착 세력으로 모권제의 성격을 갖고 있음을 나타낸다. 이에 견주어 중으로 상징되는 천신은 외지에서 들어온 세력임을 상징하는 의미가 있다. 이러한 사실은 주몽 신화에서 적절히 드러난다. 즉, 하백의 딸 유화가 남만주 일대의 어로와 농경에 종사하는 토착민의 딸이라고 할 때, 천신의 아들 해모수는 말 탄 유목민 또는 수렵민을 상징하기 때문이다. 그뿐만 아니라 유화는 후에 주몽이 남하할 때 오곡을 비둘기를 통해 전하고 있는데, 이는 유화가 '곡물의 어머니'의 성격을 갖고 있음을 뜻한다.

59 동명이나 주몽 모두 아침의 광명을 상징하는 이름이라는 점에서 '주몽 = 동명'의 관계를 엿볼 수 있다. 말하자면 동명 신화와 주몽 신화는 주인공의 이름만 보더라도 동일선상에 있음을 알 수 있다.

60 홍윤식, 「백제제석신앙교(百濟帝釋神仰巧)」, 『삼국유사와 한국고대문화』, 원광대학교출판국, 1985, pp. 151~165.

61 이도학은 555년 위덕왕의 계승 후 '부여'의 국호가 사용되었을 가능성이 희박하다고 보고 있다. 이도학, 『백제 고대국가 연구』, 일지사, 1995, p. 71.

62 국립민속박물관, 『한국인의 얼굴』, 신유, 1994.

63 『삼국지』「위지 동이전」의 한전(韓傳)에 "구슬을 보배로 여기며…… 금은이나 비단 같은

것은 보배로 여기지 않는다(以瓔珠爲財寶…… 不以金銀錦繡爲珍)"라고 하였다.

64 서대석, 앞의 책, pp. 85ff.

65 이종기, 『가락국탐사』, 일지사, 1975; 김병모, 『김수로왕비 허황옥—쌍어의 비밀』, 조선일보사, 1994.

66 이에 대해서는 김성호, 『중국진출백제인의 해상활동 천오백년』 2, 맑은소리, 1996를 보라.

결론

1 권영필, 「중앙아세아벽화고」, 마리오 부살리, 『중앙아시아 회화』, 권영필 역, 일지사, 1978, pp. 163~196.

2 NHK취재반 편, 『실크로드』 12권, 은광사, 1989 참고.

3 일광에 감응하여 수태했다는 신화는 이란과 키르기즈, 몽골 등의 신화에서 발견된다. Frazer, James George, *The Golden Bough—Balder The Beautiful*, 3rd ed., Vol. 1, St. Martin's Press, 1913, pp. 73ff; Tserensodnom, D., 「『蒙古秘史』의 巫俗神話」, 『동북아 샤머니즘 문화』, 전북대 인문학연구소, 소명출판, 2000, p. 273.

4 기록에 의하면, 고대 투르크족은 매년 5월 강이나 호숫가에 모여 제천 행사를 가졌으며, 초목의 번성에 필수적인 수신, 하신(河神) 등에 제사를 지냈다고 한다. 薛宗正, 『突厥史』, 中國社會科學出版社, 1992, p. 729. 기원 전후 동아시아 북방을 지배했던 흉노족 역시 투르크족과 마찬가지로 해마다 5월이면 용성의 물가에 모여 조상들과 천지에 제사를 지냈다. 『史記』「匈奴列傳」; 江上波夫, 「匈奴の祭祀」, 『ユウラシア古代北方文化』, 全國書房, 1948, pp. 225~279. 흉노족은 특히 수신인 용을 숭배한 것으로 알려져 있는데, 고구려의 오회분과 강서대묘 등의 천정 벽에 장식된 오방색 계통의 화려한 용이 바로 이러한 흉노 계통의 용에 든다. 산에서 흘러내리는 강의 신, 곧 수신의 숭배는 기원전 7~기원전 6세기 알타이 지방에서 흑해 연안으로 이동해간 스키타이인들의 기원 신화에서도 확인된

다. 스키타이인들은 자신들이 천신의 아들 타르기타우스(Targitaus)와 드네프르강의 딸인 반녀반사(半女半蛇) 사이에서 태어난 것으로 믿었는데, 타마라 라이스(Tamara T. Rice)에 의하면, 이는 천신계 남자와 수신계 여자가 결합한 신화 구조라고 한다. 이러한 신화 구조는 놀랍게도 천신의 아들 해모수가 하백의 딸 유화와 혼인해 주몽을 낳은 고구려의 동명 신화의 구조와 정확히 일치한다. Rice, Tamara Talbot, *The Scythians*, Frederick A. Praeger, 1957, p. 51. 참고로, 헤로도토스가 전하는 스키타이 기원 신화는 세 가지로 요약된다. 하나는 천신인 제우스와 보리스테네스강(드네프르강)의 딸 사이에서 타르기타우스가 태어났다. 그에게 세 명의 아들이 있었는데, 하늘에서 떨어진 황금 기물을 집은 막내아들로부터 스키타이인들이 유래했다는 것이고, 또 하나는 헤라클레스가 게리온의 황소를 쫓아 스키타이 지역에 갔을 때 반은 여인, 반은 뱀인 여인과 결합했는데, 이 여인이 낳은 셋째 아들 스키테스의 후손이 스키타이인이 되었다는 것이다. 다른 하나는 스키타이인이 아시아에서 흑해 연안으로 이주해온 민족이라는 것이다. 라이스의 견해는 이 중 위의 두 신화에서 그리스 신화의 요소를 제거한 뒤 스키타이의 신화를 정리한 것이다. 헤로도토스가 전하는 이들 신화에 대해서는 Herodotus, *The Histories*, Penguin, 1954, pp. 272~275를 보라.

5 이미 기원전 8세기에 북만주에서 중앙아시아의 카자흐스탄을 거쳐 마케도니아까지 적석목곽분이 광범위하게 퍼져 있었다는 하야시 도시오의 지적은 일찍부터 이 스텝로를 통해 북유라시아가 하나로 연결되어 있었다는 것을 말해준다. 林俊雄,「北方ユーラシアの民族移動」,『古代文明と環境』, 思文閣出版, 1994, pp. 216~239.

6 李基文,『國語 語彙史 研究』, 東亞出版社, 1991, p. 247.

7 杉森久英,『大谷光瑞』, 中央公論社, 1975; 권영필,「중앙아시아벽화고」, 앞의 책, pp. 187~196;「중앙아시아 미술―그 보편성과 특수성」,『중앙아시아미술』, 국립중앙박물관, 삼화출판사, 1986, pp. 143ff; Hopkirk, Peter, *Foreign Devils on the Silk Road*, John Murray, 1980, 14 & 16 chapters 참고.

8 중국에서 불교의 연꽃 도상이 가장 일찍 출현한 것은 서진 시대로 이 시대의 유물이 일부 남아 있다. 이 시기의 연꽃 도상은 이른바 간다라 미술에 연화대가 처음 등장한 기원후 2세기 이후에 도입된 것이라고 할 수 있으며, 대체로 3세기 중반 이후에 전해진 것이라고 할 수 있다. 이에 대해서는 溫玉成,『中國石窟與文化藝術』, 上海人民美術出版社, 1993, pp. 111f를 보라.

9 제3장 주 33 참조.

10 Diószegi, V. and Hoppál, M. eds., *Shamanism in Siberia*, selected reprints, Budapest, 1995, p. xiv.

11 중앙아시아의 샤마니즘이 시베리아의 샤마니즘과 밀접한 관계를 가지고 있음은 중앙아시아와 카자흐스탄 등의 샤마니즘을 연구한 바실로프에 의해서 적절히 지적되고 있다. Basilov, Vladimir N., "Shamanism in Central Asia", in Bharati, Agenhananda ed., *The Realm of the Extra-Human*, Mouton, 1976, pp. 149~157; *Shamanism among the Peoples of Central Asia and Kazakhstan*, Moscow, 1992 등을 보라.

12 무당이란 명칭은 본래 'udagan(우다간)'이던 명칭이 한자 '巫堂(udang, 무당의 신당)'의 우리말 음의 영향을 받아 무당(mudang)으로 변모된 것이 아닌가 생각된다. 무당의 어원으로 생각되는 시베리아의 우다간류의 어휘에 대해서는 아키바 다카시(秋葉隆),「조선의 무칭(巫稱)에 관하여」,『춤추는 무당과 춤추지 않는 무당』, 한울, 2000, p. 44; Czaplicka, M. A., 앞의 책, p. 198 등을 보라. 한편 아키바는 서낭당, 당산, 당산나무 등에 보이는 성소로서의 '단'에 주목하고 '단(Tan) 성어설(聖語說)'을 제기한 바 있다. 秋葉隆, 위의 글, pp. 51~58.

13 유동식,『한국무교의 역사와 구조』, 연세대학교 출판부, 1975, p. 301. 구한말에서 20세기 초 수십 년에 걸쳐 한국의 샤마니즘을 연구한 러시아 학자 요나바(Yu. V. Yonava)에 의하면, '대감(大監)'은 본래 남자 샤만을 가리키는 말로서 그는 최고의 신령들에 의해서 선택되며, 타계 여행도 할 수 있다고 한다. Hoppál, M., "Studies

on Eurasian Shamanism", in Hoppál, M. &
Howard, K. ed., 앞의 책, p. 266.

14　이 칠지도는 백제대향로 이전의 백제의 천
하관을 보여주는 중요한 신물(神物)이라 할 수
있다. 근초고왕 때 백제의 왕세자(王世子)가 일
본의 후왕(侯王)에게 보낸 것이 현재 일본의 이
소노카미신궁(石上神宮)에 보관되어 있다. 이
이소노카미신궁의 칠지도와 일치하는 것인지는
알 수 없지만, 『일본서기』 신공황후 52년 9월조
에도 백제에서 칠지도 1점을 보낸 것이 기록되어
있다. 그런가 하면 1971년 도치기현 오야마시에
서도 5세기대의 고분에서 '칠지도'로 보이는 금
동제의 천관(天冠)과 함께 출토되어 화제가 된
바 있다. 한편 1936년 「군수리사지 발굴보고서」
에 의하면, 부여의 군수리사지 목탑 부분에서도
이와 유사한 것이 발굴된 것으로 되어 있는데, 당
시 보고서에 "7개의 가지 모양이 달린 철기가 있
는데, 그 길이가 1척 7촌이며, 작은 가지는 나뭇
가지 모양으로 뻗었다(七枝狀鐵器 長一尺七寸
小枝派出樹枝狀)"라는 기록이 이를 뒷받침한
다. 다만 이 군수리사지의 칠지도는 당시 발굴 조
사한 일본인들이 사진조차 남겨놓지 않아 그 행
방조차 알 길이 없다.

15　홀트크란츠(Hultkrantz)는 남시베리아 이
외의 농경 지역에서 샤만의 북이 샤라진 것과 샤
만의 타계 여행이 사라진 것 사이에 밀접한 관계
가 있다고 말한다. Hultkrantz, Åke, "The Drum
in Shamanism: Some Reflections", in Ahlbäck,
T. & Bergman, Jan eds., *The Saami Shaman
Drum*, Stockholm, 1991, p. 18.

16　샤마니즘은 '고대의 수렵 문화와 밀접하
게 연관된 복합적인 신념과 의례 체계'라는 것이
최근의 샤마니즘에 대한 새로운 해석 경향이다.
이에 대해서는 Hultkrantz, Åke, "A definition
of shamanism", *Temenos 9*, 1973, pp. 25~
37; "Ecological Phenomenological Aspects
of Shamanism", in Diószegi, V. and Hoppál,
M. eds., 앞의 책, pp. 27~58; Bäckman, L. &
Hultkrantz, Å., *Studies in Lapp Shamanism*,
Stockholm, 1978, pp. 9~35; Hoppál, M.,
"Shamanism: An Archaic and/or Recent
System of Beliefs", *Ural-Altaische Jahrbücher*, 57,
1985, pp. 121~140; Siikala, A. & Hoppál, M.,
앞의 책, pp. 117~131 등을 보라.

17　삼재론이 우리의 고유한 문화 내용으로 해
석되는 경향에 대해서는 윤이흠도 「샤마니즘과
한국문화사」, 『샤마니즘 연구』 1, 문덕사, 1999,
p. 82에서 잘못된 것임을 지적하고 있다.

18　최준식, 『한국미, 그 자유분방함의 미학』,
효형출판, 2000.

참고 문헌

(1) 국내

고전

金富軾,『三國史記』

一然,『三國遺事』

金大問,『花郞世記』

李奎報,『東國李相國集』

『高麗史』「樂志」

『東文選』「靑詞」조

『樂學軌範』

『東國歲時記』

『增補文獻備考』「樂考」

논저

강길운,『고대사의 비교언어학적 연구』, 새문사, 1990.

강맹산,「고구려의 5부」,『동방학지』69, 1991.

강무학,『한국세시풍속기』, 집문당, 1987.

강문호,「오호전기(五胡前期) 호족군주(豪族君主) 호칭(號稱)의 변화(變化)와 그 영향(影響)」,『경주사학』11, 1992.

강민식,「백제의 국가형성과정에 대한 일고찰」,『한국상고사학보』12, 1993.

강우방,『원융과 조화 — 한국고대조각사의 원리』, 열화당, 1990.

_____,『한국 불교 조각의 흐름』, 대원사, 1995.

강인구,『백제고분연구(百濟古墳硏究)』, 일지사, 1997.

강정식,「제주무가 이공본의 구비서사시적 성격」, 한국정신문화연구원, 석사학위논문, 1987.

강종훈,「백제 대륙진출설의 제문제」,『한국고대사논총』4, 1992.

_____,「신궁(神宮)의 설치를 통해서 본 마립간 시기의 신라」,『한국고대사논총』6, 1994.

_____,「삼국 초기의 정치구조와 '부체제(部體制)'」,『한국고대사연구』17, 서경문화사, 2000.

거손 편,『한(漢)나라 황금보물전』, 거손, 1996.

공석구,「덕흥리벽화고분의 주인공과 그 성격」,『백제연구』21, 충남대학교 백제연구소,

1990.

공주대학교 백제문화연구소, 『백제무령왕릉』, 서경문화사, 1993.

_____, 『백제무령왕릉 연구논문집 I』, 서경문화사, 1993.

국립공주박물관, 『백제와당특별전』, 국립공주박물관, 1988.

_____, 『공주박물관도록』, 삼화출판사, 1992.

국립대구박물관, 『백제금동대향로와 석조사리감』, 국립대구박물관, 1996.

국립민속박물관, 『한국인의 얼굴』, 신유, 1994.

국립부여박물관, 『국립부여박물관』, 삼화출판사, 1993.

_____, 『백제금동대향로와 창왕명석조사리감』, 통천문화사, 1996.

_____, 『능사(陵寺)-부여 능산리사지발굴조사 진전보고서』, 국립부여박물관, 문화재청, 2000.

_____, 『백제금동대향로 발굴 10주년 기념 연구논문자료집-백제금동대향로』, 국립부여박물관, 2003.

_____, 『백제금동대향로 발굴 10주년 기념 국제학술심포지엄-백제금동대향로와 고대동아세아』, 국립부여박물관, 2003.

_____, 『백제금동대향로 발굴 10주년 기념 특별전-백제금동대향로』, 국립부여박물관, 2003.

국립중앙박물관, 『국립중앙박물관』, 통천문화사, 1990.

_____, 『금동용봉봉래산향로특별전』, 통천문화사, 1994.

_____, 『불사리장엄(佛舍利莊嚴)』, 국립중앙박물관, 1991.

_____, 『스키타이 황금』, 조선일보사, 1991.

_____, 『실크로드미술』, 한국박물관회, 1991.

_____, 『알타이문명전』, 거손, 1995.

_____, 『중앙아시아미술』, 삼화출판사, 1986.

_____, 『하치우마 타다수(八馬理)선생 기증유물특별전』, 평화문예사, 1995.

국립청주박물관, 『국립청주박물관』, 통천문화사, 1987.

국제한국학회, 『실크로드와 한국문화』, 소나무, 1999.

권영필 역, 「중앙아세아벽화고」, Mario Bussagli, 『중앙아시아 회화』, 일지사, 1978.

_____, 「중앙아시아 미술-그 보편성과 특수성」, 국립중앙박물관 편, 『중앙아시아미술』, 삼화출판사, 1986.

_____, 『실크로드미술-중앙아시아에서 한국까지』, 열화당, 1997.

권오성, 「중앙아시아 인근지역의 현행 전통음악」, 『한국고대문화와 인접문화와의 관계』, 한국정신문화연구원, 1981.

_____, 「몽골의 음악-현지조사보고」, 『동양음악』 12, 1990.

_____, 「한·몽 샤머니즘 음악의 비교시론」, 『샤머니즘연구』 1, 한국샤머니즘학회, 문덕사, 1999. 4.

권오성 외, 『몽골민속』, 복조리, 1992.

권오영, 「고고자료를 중심으로 본 백제와 중국의 문물교류-강남지방과의 관계를 중심으로」, 『진단학보』 66, 1982. 12.

_____, 「미사리취락과 몽촌토성의 비교를 통해 본 한성기 백제사회의 단면」, 『한국고대사논총』 8, 가락국사적개발연구원, 1996.

권오중, 『낙랑군연구』, 일조각, 1992.

권태원, 「백제의 관모계통고(冠帽系統考)-백제의 도용인물상(陶俑人物像)을 중심으로」, 『사학지』 16, 단국사학회, 1982.

_____, 「백제의 남천(南遷)과 중국문화의 영향」, 『백제연구』 21, 1990.

권태효, 「동명왕신화의 형성과정에 대한 일고찰」, 『구비문학연구』 1, 한국구비문학회, 1994.

김광규, 「한국고대사회와 친족제도」, 『한국고대문화와 인접문화와의 관계』, 한국정신문화연구원, 1981.

김광수, 「고구려 전반기의 '가(加)'계급」, 『건대사학』 6, 건국대학교 사학회, 1982.

김광언, 『김광언의 민속지-한국인의 음식·집·놀이·풍물』, 조선일보사출판국, 1994.

_____, 『우리문화가 온 길』, 민속원, 1998.

김광언·김병모·최길성·조선일보학술단, 『몽골-바람의 고향, 초원의 말발굽』, 조선일보

사출판국, 1993.

김균태, 「부여지역의 설화연구: 백제멸망의 역사전설을 중심으로」, 『역사민속학』 3, 한국역사민속학회, 1993.

김기섭, 「백제 전기의 부(部)에 관한 시론」, 한국상고사학회 편, 『백제의 지방통치』, 학연문화사, 1998.

_____ 편역, 『고대 한일관계사의 이해 - 왜(倭)』, 이론과실천, 1994.

김기웅, 『한국의 벽화고분』, 동화출판공사, 1982.

김기흥, 「고구려의 국가형성」, 『한국고대국가의 형성』, 민음사, 1990.

김대문, 『화랑세기』, 이종욱 역주, 소나무, 1999.

김동욱, 『증보 한국복식사연구』, 아세아문화사, 1973.

_____, 『백제의 복식』, 백제문화개발연구원, 1985.

김두진, 「백제 건국신화의 복원시론 - '제천사지(祭天祀地)'의 의례와 관련하여」, 『국사관논총』 13, 국사편찬위원회, 1990.

_____, 「고구려 개국신화의 영웅전승적 성격」, 『국사관논총』 62, 국사편찬위원회, 1995.

_____, 「백제시조 온조신화의 형성과 전승」, 『한국고대의 건국신화와 제의(祭儀)』, 일조각, 1999.

_____, 「신라 알지(閼智)신화의 형성과 신궁(神宮)」, 『한국고대의 건국신화와 제의(祭儀)』, 일조각, 1999.

김문태, 『〈삼국유사〉의 시가(詩歌)와 서사문맥 연구』, 태학사, 1995.

김문화, 『한국복식문화의 원류』, 민족문화사, 1994.

김방한, 『한국어의 계통』, 민음사, 1983.

김병모, 『한국인의 발자취』, 집문당, 1985.

_____, 「말각조정(抹角藻井)의 성격에 대한 재검토 - 중국과 한반도에 전파되기까지의 배경」, 『역사학보』 80, 역사학회, 1978. 12.

_____, 『김수로왕비 허황옥 - 쌍어문의 비밀』, 조선일보사, 1994.

_____, 「한국 거석문화 원류에 관한 연구」, 『문화론 하나』, 문덕사, 1995.

_____, 『금관의 비밀』, 푸른역사, 1988.

김병호, 『우리문화 대탐험 - 민족의 뿌리를 찾아 아시아 10만리』, 황금가지, 1997.

김상기, 『동방사논총』, 서울대학교출판부, 1986.

김상현, 「백제 위덕왕의 부왕(父王)을 위한 추복(追福)과 몽전관음(夢殿觀音)」, 『한국고대사연구』 15, 한국고대사학회, 1999.

김석하, 「삼국유사를 통해 본 고대인의 이향 타계의식」, 『국문학논집』 2, 단국대문리과학대학국어국문학연구부, 1968.

김선풍·寒川恒夫 외, 『한·일 비교민속놀이론』, 민속원, 1997.

김성구, 「부여의 백제요지(窯址)와 출토유물에 대하여」, 『백제연구』 21, 충남대학교 백제연구소, 1990.

_____, 『옛 기와』, 대원사, 1992.

김성례, 「시베리아 소수 유목민의 민족자결운동과 문화부흥」, 『국제지역연구』 4-1, 서울대학교 국제학연구소, 1995.

김성배, 『한국의 민속』, 집문당, 1980.

김성호, 『비류백제와 일본의 국가기원』, 지문사, 1982.

_____, 『중국진출백제인의 해상활동 천오백년』 2, 맑은소리, 1996.

김수태, 「백제 위덕왕대 부여 능산리 사원의 창건」, 『백제문화』 27, 공주대학교 백제문화연구소, 1998.

김승혜, 「〈동문선〉 초례청사(醮禮靑詞)에 대한 종교학적 고찰」, 한국도교사상연구회 편, 『도교와 한국사상』, 범양사출판부, 1987.

김시준 외, 『한반도와 중국 동북 3성의 역사 문화』, 서울대학교출판부, 1999.

김열규, 『한국민속과 문학연구』, 일조각, 1971.

_____, 『한국의 신화』, 일조각, 1976.

_____, 『한국신화와 무속연구』, 일조각, 1977.

_____, 「동북아 맥락 속의 한국신화」, 『한국고대문화와 인접문화와의 관계』, 한국정신문화연구원, 1981.

_____, 『한그루 우주나무와 신화』, 세계사, 1990.

_____, 「한국 신화 원류 탐색을 위한 시베리아 샤머니즘 및 신화」, 조흥윤 외, 『한국민족의

기원과 형성』하, 소화, 1996.

김열규 외,『한국문화의 뿌리-가문과 인간·문화와 의식』, 일조각, 1989.

김영래,「연기(燕岐) 비암사석불비상(碑岩寺石佛碑像)과 진모씨(眞牟氏)」,『백제연구』 24, 1994.

_____,「향로의 기원과 형식변천」,『백제연구』 25, 1995.

_____,「백제의 흥기와 대방고지」,『백제연구』 28, 1998.

김영수·김태환,「한국 시조설화와 그 역사지평」,『한국학보』 72, 일지사, 1993.

김영숙,「고구려무덤벽화의 구름무늬에 대하여」,『조선고고연구』, 1988년 2호, 민족문화.

_____,「고구려무덤벽화의 련꽃무늬에 대하여」,『조선고고연구』, 1988년 3호, 민족문화.

_____,「고구려무덤벽화에 그려진 기둥과 두공장식에 대하여」,『조선고고연구』, 1988년 4호, 민족문화.

김영심,「백제의 지배체제 정비와 왕도 5부제」, 한국상고사학회 편,『백제의 지방통치』, 학연문화사, 1998.

_____,「백제사에서의 부와 부체제」,『한국고대사연구』 17, 서경문화사, 2000.

김영하,「고구려의 순수제(巡狩制)」,『역사학보』 106, 역사학회, 1985.

김용만,『고구려의 그 많던 수레는 다 어디로 갔을까』, 바다출판사, 1999.

김용문,「한국과 중앙아시아의 복식문화」,『실크로드와 한국문화』, 국제한국학회, 소나무, 1999.

김용준,『고구려 고분벽화 연구』, 과학원출판사, 1958.

김원룡,『한국고고학개설』, 일지사, 1986(1973).

_____,『한국고고학연구』, 일지사, 1987.

_____,『한국미술사연구』, 일지사, 1987.

_____,『한국벽화고분』, 일지사, 1980.

_____,『증보 한국문화의 기원』, 탐구당, 1983.

_____,「고대한국과 서역」,『미술자료』 34, 국립중앙박물관, 1984.

김은숙,「〈일본서기〉의 백제관계기사의 기초적 검토-〈백제삼서(三書)〉 연구사를 중심으

로」,『백제연구』 21, 1990.

김일권,「고구려고분벽화의 별자리그림 고정(考定)」,『백산학보』 47, 백산학회, 1996.

_____,「고구려고분벽화의 천문(天文) 관념 체계 연구」,『진단학보』 82, 진단학회, 1996.

_____,「고구려고분벽화의 천문사상 특징-'상중천문방위(三重天文方位)'표지체계'를 중심으로」,『고구려연구』 3, 고구려연구회, 1997.

김재붕,「난생신화의 분포권」,『한국문화인류학』 4, 1971.

김재용·이종주,『왜 우리 신화인가: 동북아 신화의 뿌리, 〈천궁대전〉과 우리신화』, 동아시아, 1999.

김재원,『단군신화의 신연구』, 탐구당, 1974.

김정기,「고구려벽화고분에서 보는 목조건물」,『김재원 박사 회갑기념논총』, 을유문화사, 1969.

김정배,『한국민족문화의 기원』, 고려대학교출판부, 1973.

_____,「한국에 있어서의 기마민족문제」,『역사학보』 75·76, 역사학회, 1977.

_____,『한국고대의 국가기원과 형성』, 고려대학교출판부, 1986.

김정배·유재신 편,『중국학계의 고구려사 인식』, 엄성흠 역, 대륙연구소, 1991.

김정배 외,『한국의 자연과 인간』, 우리교육, 1997.

김정숙,「고구려 고분벽화 소재변화에 대한 일고찰-묘주의 초상화를 중심으로」,『한국고대사연구』 9, 1996.

김종만,「부여 능산리 유적」,『제40회 전국역사학대회 발표요지 : 역사와 도시』, 동양사학회, 1997. 5.

김종수 역주,『역주 증보문헌비고-악고(樂考)』 2, 국립국악원, 1994.

김종완,『중국남북조사(南北朝史) 연구-조공(朝貢), 교빙(交聘) 관계를 중심으로』, 일조각, 1995.

김진순,「집안 오회분 4·5호묘 벽화 연구」, 홍익대학교 미술사학과, 석사학위논문, 1997.

김진영·홍태한,『바리공주전집』 2, 민속원, 1999.

김진영·김준기·홍태한,『당금애기』2, 민속원, 1999.

김철순,『한국민화논고』, 예경, 1991.

김철준,『한국고대사회연구』, 서울대학교출판부, 1990.

김태곤,『한국무가집』4, 집문당, 1971-1980.

_____,『한국무가연구』, 집문당, 1981.

_____,『무속과 영(靈)의 세계』, 한울, 1993.

_____ 편,『한국무신도』, 열화당, 1989.

_____ 편저,『한국의 무속신화』, 집문당, 1985.

김택규,「신라 및 고대 일본의 신불습합(神佛褶合)에 대하여」,『한일 고대문화 교섭사연구』, 을유문화사, 1974.

_____,「영고고(迎鼓考)」,『한국민속문예론』, 일조각, 1980.

_____,『한국농경세시의 연구』, 영남대학교출판부, 1985.

_____,「신라의 신궁(神宮)」, 신라문화선양회,『신라사회의 신연구』, 신라문화제학술발표회논문집 제8집, 1987.

_____,『한일문화 비교론』, 문덕사, 1993.

_____,「세시구조의 한문화(韓文化) 복합―한민족 기층문화의 다원성에 대한 한 고찰」, 조홍윤 외,『한국민족의 기원과 형성』하, 소화, 1996.

김택규·성병희 편,『한국민속연구논문선 I-IV』, 일조각, 1982.

김학주,『중국고대의 가무희』, 민음사, 1994.

김헌선,『한국의 창세신화―무가로 보는 우리의 신화』, 길벗, 1994.

김현숙,「고구려초기 나부(那部)의 분화와 귀족의 성씨」,『경북사학』16, 1993.

_____,「고구려 전기 나부(那部) 통치체제의 운영과 변화」,『역사교육논집』20, 1995.

김형준 편,『이야기 인도신화』, 청아출판사, 1994.

김호동,「고대유목국가의 구조」, 서울대학교 동양사학연구실 편,『강좌 중국사 II』, 지식산업사, 1989.

김호연,『한국민화』, 경미문화사, 1980.

김화경,「백제문화와 야래자(夜來者) 설화의 연구」,『백제논총』1, 1985.

_____,『한국설화의 연구』, 영남대학교출판부, 1987.

김화영,「삼국시대 연화문연구」,『역사학보』34, 역사학회, 1967. 6.

김환태,『백제불교사상연구』, 동국대학교출판부, 1985.

나희라,「신라초기 왕의 성격과 제사」,『한국사론』23, 서울대학교 인문대학 국사학과, 1990.

_____,「한국 고대의 신관념과 왕권―신라 왕실의 조상제사를 중심으로」,『국사관논총』69, 국사편찬위원회, 1996.

_____,「신라의 종묘제의 수용과 그 내용」,『한국사연구』98, 한국사연구회, 1997.

_____,「신라의 국가 및 왕실 조상제사 연구」, 서울대학교 국사학과 박사학위논문, 1999.

_____,「고대 한국의 샤머니즘적 세계관과 불교적 이상세계」, 한국고대사학회 제13회 합동토론회 발표문, 2000.

노명호,「백제의 동명신화와 동명제(東明祭)」,『역사학연구』10, 1981.

_____,「백제 건국신화의 원형과 성립배경」,『백제연구』20, 1989.

노중국,「고구려국상고―초기의 정치체제와 관련하여」,『한국학보』16-17, 일지사, 1979, 가을-겨울.

_____,「고구려대외관계사연구의 현황과 과제」,『동방학지』49, 연세대학교 국학연구원, 1985.

_____,『백제정치사연구―국가체제와 지배체제의 변천을 중심으로』, 일조각, 1988.

_____,「4-5세기 백제의 정치운영―근초고왕대~아신왕대를 중심으로」,『한국고대사논총』6, 1994.

노중국 외,『한국고대국가의 형성』, 한국고대사연구회, 민음사, 1990.

노중평,『유적에 나타난 북두칠성』, 백영사, 1997.

노태돈,「삼국시대의 〈부(部)〉에 관한 연구」,『한국사론』2, 1975. 2.

_____,「5세기 고구려인의 천하관」,『한국사 시문강좌』3, 1988.

_____,「주몽의 출자(出自)전승과 계루부(桂

婁部)의 기원」,『한국고대사논총』5, 1993.

_____,「고구려의 초기왕계에 대한 일고찰」,『이기백선생고희기념 한국사학논총』, 1995.

_____,「5-7세기 고구려의 지방제도」,『한국고대사논총』8, 1996.

_____,『고구려사 연구』, 사계절, 1999.

_____,「고구려의 기원과 국내성 천도」, 김시준 외,『한반도와 중국 동북 3성의 역사 문화』, 서울대학교출판부, 1999.

_____,「초기 고대국가의 국가조주와 정치운영」,『한국고대사연구』17, 서경문화사, 2000.

다카쿠 겐지(高久健二),『낙랑고분문화연구』, 학연문화사, 1995.

도수희,『백제지명연구』, 충남대학교 백제연구소, 1980.

리준걸,「고구려벽화무덤의 별그림에 관한 연구」,「고고민속론문집」9, 1984.

_____,「고구려고분벽화를 통해 본 고구려의 천문학발전에 대한 연구」,『제3회 고구려국제학술대회 발표논집-고구려고분벽화』, 고구려연구소, 1997. 7.

무함마드 깐수(정수일),『신라·서역교류사』, 단국대학교출판부, 1992.

_____,『세계 속의 동과 서』, 문덕사, 1995.

문경현,「영일냉수리신라비(迎日冷水里新羅碑)에 보이는 부(部)의 성격과 정치운영문제」,『한국고대사연구』3, 1990.

민길자,「우리나라 고대직물 연구-면직물과 염직물을 중심으로」,『국민대학교 논문집』17, 1980.

_____,「우리나라 고대직물 연구-면직물을 중심으로」,『교육논총』2, 국민대학교 교육학연구소, 1982.

_____,「면직물제작연대에 관한 연구」,『교육논총』3, 1984.

_____,「직물의 종류에 관한 연구-고대로부터 조선시대까지」,『교육논총』6, 1986.

_____,「한국 전통직물의 역사와 종류」,『한국복식 2천년』, 국립민속박물관, 1995.

_____,『전통 옷감』, 대원사, 1997.

민병훈,「동서문화교류사에 보이는 환술(幻術)」,『미술사연구』10, 1996.

_____,「실크로드를 통한 역사적 문화교류」, 국제한국학회,『실크로드와 한국문화』, 소나무, 1999.

민속학회 편,『한국의 민속사상』, 집문당, 1996.

민영규,「예루살렘 입성기(入城記)」,『사천강단(四川講壇)』, 우반, 1994.

박경근,「박산향로(博山香爐)에 보이는 문양의 시원과 전개」, 홍익대학교 미술사학과 석사학위논문, 1998.

박경철,「부여국가의 지배구조 고찰을 위한 일 시론」,『고조선과 부여의 제문제』, 한국고대사연구회편, 신서원, 1996.

_____,「'고구려사회'의 발전과 정치적 통합노력-국가형성기 고구려사 이해를 위한 전제」,『한국고대사연구』14, 1998.

박금주,「시베리아 샤마니즘과 샤만 복식 연구」, 경희대 박사학위논문, 1995.

박대남,「부여 규암면 외리출토 백제문양전 연구」, 홍익대학교 미술사학과 석사학위논문, 1996.

박병국,「모계사회고-한국고대사회의 경우에 관련하여」,『백제문화』3, 공주사대, 1969.

박선주,「우리 겨레의 뿌리와 형성」, 이선복 외,『한국민족의 기원과 형성』상, 소화, 1996.

박성봉,「동이전(東夷傳) 고구려관계기사의 정리」, 경희대 한국전통문화연구소, 1981.

박세인,「연화(蓮華)의 상징적 의미의 연구」, 동국대학교 인도철학과 석사학위논문, 1975.

박시인,『알타이인문연구』, 서울대학교출판부, 1973.

_____,「알타이어족의 무속」,『공간』91, 공간사, 1974.

_____,『알타이 신화』, 청노루, 1994.

_____,『일본신화』, 탐구당, 1989.

박원길,「할흐골솜(Halxgolsum)의 구전설화와 주몽건국설화의 비교-'몽골'명칭을 중심으로」,『한몽학술공동조사』, 한몽학술조사연구협회, 몽골과학아카데미, 서울, 1992.

_____,『몽골의 문화와 자연지리』, 두솔, 1996.

박용구,『어깨동무라야 살아남는다-한·중·일의 문명사적 담론』, 지식산업사, 1995.

박일록,『한국 견(絹)의 문화사적 연구』, 원광대

학교 출판국, 1997.

박종성, 「무속서사시 연구의 새로운 관점─중앙아시아, 아프리카, 한국의 비교를 통한 시론」, 『구비문학연구』 1, 1994.

박종숙, 『백제, 백제인, 백제문화』, 지문사, 1988.

박진석·강맹산 외, 『중국경내 고구려유적 연구』, 예하, 1995.

박진욱, 「쏘련 싸마르깐드 아흐라샤부궁전지벽화의 고구려 사절도에 대하여」, 『조선고고연구』, 1988년 3호.

박찬규, 「백제 구대묘(仇台墓) 성립배경에 대한 일고찰」, 『학술논총』 17, 단국대대학원, 1993.

박한제, 『중국중세호한(胡漢)체제연구』, 일조각, 1988.

박현숙, 「백제초기의 지방통치체제의 연구─'부(部)'의 성립과 변화과정을 중심으로」, 『백제문화』 20, 1990.

_____, 「궁남지(宮南池) 출토 백제 목간(木簡)과 왕도 5부제」, 『한국사연구』 92, 한국사연구회, 1996.

_____, 「백제 사비시대의 지방통치의 영역」, 한국상고사학회 편, 『백제의 지방통치』, 학연문화사, 1998.

_____, 『백제이야기』, 대한교과서, 1999.

박혜인, 『한국의 전통혼례연구─서류부가혼속(壻留婦家婚俗)을 중심으로』, 고려대학교 민족문화연구소, 1988.

방선주, 「고신라의 영혼 및 타계(他界)관념」, 『합동논문집』 1, 1964.

_____, 「백제군의 화북(華北) 진출과 그 배경」, 『백산학보』 11, 백산학회, 1971.

방창환·조흥윤, 『제석님과 제석굿─전통제석신앙의 성격규명과 자료』, 문덕사, 1997.

변인석, 『백강구(白江口) 전쟁과 백제·왜 관계』, 한울아카데미, 1994.

변태섭, 「한국고대의 계세(繼世)사상과 조상숭배신앙」, 『역사교육』 3-4집, 1958-59.

_____, 「묘제(廟制)의 변천을 통하여 본 신라 사회의 발전과정」, 『역사교육』 8, 1964.

부산광역시립박물관, 『삼국시대의 동물원』, 부산광역시립박물관 학예연구실, 1997.

社亞雄, 「중국 조선족 민가의 음악특색」, 『한국음악사학보』 5, 김성준 역, 한국음악사학회, 1990.

사재동, 「무령왕릉 문물의 서사적 구조」, 『백제연구』 12, 1981.

사회과학원역사연구소, 『조선전사 2: 고대편』, 과학백과사전종합출판사, 1991.

_____, 『조선전사 3: 중세편 고구려사』, 과학백과사전종합출판사, 1991.

서경전, 「한국의 칠성신앙(七星信仰) 연구─특히 문헌자료를 중심으로」, 『원광대학논문집』 1980. 5.

_____, 「한국 칠성신앙을 통해 본 도·불(道佛)교섭관계」, 『한국종교』 10, 원광대학교 종교문제연구소, 1985.

서경호, 『산해경연구』, 서울대학교출판부, 1996.

서규석 편저, 『이집트 사자(死者)의 서(書)』, 문학동네, 1999.

서대석, 『한국무가의 연구』, 문학사상사, 1980.

_____, 「백제신화 연구」, 『백제논총』 제1집, 1985.

_____, 「백제의 신화」, 『진단학보』 60, 1985.

_____, 「〈칠성풀이〉의 연구─신화적 성격과 서사적 서술구조」, 『진단학보』 65, 1988.

_____, 「한국신화에 나타난 천신(天神)과 수신(水神)의 상관관계」, 『국사관논총』 31, 1992.

_____, 「한국신화와 만주족신화의 비교연구」, 『고전문학연구』 7, 1992.

_____, 「구비문학의 비교문학적 연구과제」, 『구비문학연구』 1, 1994.

_____, 「한국무가와 만주족 무가의 비교연구」, 이상익 외, 『고전문학 어떻게 가르칠 것인가』, 집문당, 1994.

_____, 「한국무속과 만족(滿族) 샤머니즘의 비교연구」, 『연거제(燕居齋) 신동익박사 정년기념논총 국어국문학연구』, 경인문화사, 1995.

_____, 「동북아시아 영웅서사문학의 대비연구」, 김시준 외, 『한반도와 중국 동북 3성의 역사 문화』, 서울대학교출판부, 1999.

서대석·박경신, 『안성무가』, 집문당, 1990.

_____ 역주, 『서사무가 1』(한국고전문학전집 30), 고려대학교 민족문화연구소, 1996.

서영대, 「한국고대 신(神)관념의 사회적 의미」, 서울대 박사학위논문, 1991.

_____, 「고구려 귀족가문의 족조(族祖)전승」, 한국고대사연구회 편, 『한국사의 시대구분』, 1994.

서울새남굿보존회 편, 『서울새남굿 신가집』, 문덕사, 1996.

서유원, 『중국창세신화』, 아세아문화사, 1998.

서재명, 「건국신화에 나타난 새의 의미연구」, 중앙대 석사학위논문, 1985.

선정규, 『중국신화연구-신화로 본 고대 중국인의 사유세계』, 고려원, 1996.

성백인, 「한국어 계통연구의 현상과 과제」, 조흥윤 외, 『한국민족의 기원과 형성』 하, 소화, 1996.

성주탁, 「대외관계에서 본 백제문화의 발달요인」, 『백제연구』 2, 충남대 백제연구소, 1971.

_____, 「백제 사비도성 재척(再齣)-발굴보고 자료를 중심으로」, 『국사관논총』 45, 국사편찬위원회, 1993.

성주탁·차용걸, 「백제의식고」, 『백제연구』 12, 충남대학교 백제연구소, 1981.

소진철, 「〈양직공도(梁職貢圖)〉로 본 백제 무령왕의 강토」, 『한국학보』 90, 일지사, 1998.

손대준, 「한국에 있어서의 부(部)의 생성과 발전」, 『고대한일관계사연구』, 경기대학교 학술진흥원, 1993.

손영종, 『고구려사』 3, 과학백과사전종합출판사/백산자료원, 1990-1999.

손진태, 『한국민족설화의 연구』, 을유문화사, 1947.

_____, 『조선민족문화의 연구』, 을유문화사, 1948.

송방송, 『한국 고대 음악사 연구』, 일지사, 1985.

_____, 『동양음악개론』, 세광음악출판사, 1989.

_____, 「백제의 음악문화」, 최몽룡 편, 『백제를 다시본다』, 주류성, (1994)1997.

_____, 「백제악기의 음악사학적 조명」, 『한국음악사학보』 14, 한국음악사학회, 1995.

신경숙, 「〈동명왕편(東明王編)〉과 〈제석(帝釋)본풀이〉의 대비 연구」, 고려대 석사학위논문,

1984.

신광섭·김광완·김종만·진성섭, 「부여 능산리 건물지 발굴조사 개보」, 『고고학지』 5, 1993.

신대곤, 「고구려 금속제 일괄유물의 한 예」, 『고고학지』 3, 한국고고미술연구소, 1991.

신동호, 「백제의 도가사상」, 충청남도 편, 『백제의 종교와 사상』, 충청남도, 1994.

신영훈, 『우리문화 이웃문화』, 문학수첩, 1997.

신종원, 「고대 일관(日官)의 성격」, 『한국민속학』 12, 1980.

_____, 「삼국사기 제사지(祭祀志) 연구」, 『사학연구』 38, 한국사학회, 1984.

_____, 「고대의 일관(日官)과 무(巫)」, 『국사관논총』 13, 1990.

_____, 『신라초기불교사연구』, 민족사, 1992.

신채호, 『역주 조선상고사』, 이만열 주역, 단재신채호선생기념사업회, 1983.

신형식, 「한국고대의 서해교섭사」, 『국사관논총』 2, 1989.

_____, 『백제사』, 이화여자대학교출판부, 1992.

신호철, 『후백제 견훤정권 연구』, 일조각, 1983.

심연옥·민길자, 「중국 동북지역에서 출토된 고조선, 부여, 고구려시대의 직물연구」, 『복식』 22, 한국복식학회, 1994.

안성림·조철수, 『사람이 없었다 신도 없었다-구약성서는 수메르신화의 번역인가?』, 서운관, 1995.

양기석, 「백제 위덕왕대 왕권의 존재형태와 성격」, 『백제연구』 21, 충남대학교 백제연구소, 1990.

_____, 「한국고대의 중앙정치-백제 전제왕권의 성립문제를 중심으로」, 『국사관논총』 21, 1991.

_____, 「백제 부여융(扶餘隆) 묘지명에 대한 검토」, 『국사관논총』 62, 1995.

_____, 「백제 초기의 부(部)」, 『한국고대사연구』 17, 서경문화사, 한국고대사학회, 2000.

여증동, 「퇴계선생 찬(撰) 〈혼례홀기(婚禮笏記)〉 연구 2-전안례(奠雁禮)를 중심으로」, 『퇴계학보』 66, 1990.

_____, 『전통혼례』, 문음사, 1996.

여호규, 「고구려 초기 나부(那部)통치체제의 성

립과 운영」,『한국사론』27, 서울대학교 인문대학 국사학과, 1992.

_____,「1-4세기 고구려 정치체제 연구」, 서울대 박사학위논문, 1997.

_____,「고구려 초기의 제가회의(諸加會議)와 국상(國相)」,『한국고대사연구』13, 한국고대사학회, 1998.

_____,「고구려 초기 정치체제의 성격과 성립기반」,『한국고대사연구』17, 한국고대사학회, 서경문화사, 2000.

역사과학연구소,『고구려문화』, 사회과학출판사, 1975;『고구려문화사』, 논장, 1988

오상훈,『중국도교사론 1 - 중국 고대 도교의 민중적 전개』, 이론과실천, 1997.

왕광석,「고구려의 도교사상에 대한 연구」, 성균관대 석사학위논문, 1985.

우실하,「한국 전통 문화의 구성 원리에 대한 연구」, 연세대 박사학위논문, 1997.

유동식,『한국무가의 역사와 구조』, 연세대학교출판부, 1975.

유송옥,「고구려 복제(復飾)에 관한 연구 - 동서복제(東西復飾) 교류면에서」, 홍익대 석사학위논문, 1980.

유원재,『중국정사 백제전 연구』증보판, 학연문화사, 1995.

_____,『웅진백제사연구』, 주류성, 1997.

_____,「백제의 영역변화와 지방통치」,『한국상고사학보』28, 한국상고사학회, 1998.

_____,「『양서(梁書)』〈백제전〉의 담로(檐魯)」, 한국상고사학회 편,『백제의 지방통치』, 학연문화사, 1998.

_____ 편저,『백제의 역사와 문화』, 학연문화사, 1996.

윤경수,「삼족오(三足烏) 설화와 문학연구」,『문화연구』1, 부산외국어대학 문화연구소, 1985.

윤동석,『삼국시대철기유물의 금속학적 연구』, 고려대학교출판부, 1989.

윤명철,「고구려 해양교섭사 연구」, 성균관대 박사학위논문, 1994.

_____,「고구려 전기의 해양활동과 고대국가의 성장」,『한국상고사학보』18호, 한국상고사학회, 1995.

_____,「고구려인의 시대정신에 대한 탐구 시론」,『한국사상사학』7, 1995.

윤무병,『백제고고학연구』, 학연문화사, 1992.

_____,「백제왕도 사비성 연구」,『대한민국학술원 논문집 - 인문사회과학편』33, 1994.

_____,「백제미술에 나타난 도교적 요소」,『백제의 종교와 사상』, 충청남도, 1994.

윤세영,『고분출토 부장품연구』, 고려대학교민족문화연구소, 1988.

윤열수,『민화이야기』, 디자인하우스, 1995.

윤용구,「3세기 이전 중국사서에 나타난 한국고대사상」,『한국고대사연구』14, 1988.

윤재근,『동양의 미학』, 둥지, 1993.

윤찬원,『도교철학의 이해 - 태평경의 철학체계와 도교적 세계관』, 돌베개, 1998.

이강래,『삼국사가 전거론(典據論)』, 민족사, 1996.

이강옥,「고려국조신화〈고려세계〉에 대한 신고찰 - 신화소 구성과정에서의 변개양상과 그 현실적 기능을 중심으로」,『한국학보』48, 일지사, 1987.

이광규,「한국고대사회와 친족제도」,『한국고대문화와 인접문화와의 관계』, 한국정신문화연구원, 1981.

이기동,『백제사연구』, 일조각, 1996.

이기문,『국어 어휘사 연구』, 동아출판사, 1991.

_____,「백제 흑치상지 부자 묘지명의 검토」,『한국학보』64, 일지사, 1991.

이기백,『한국고대정치사회사연구』, 일조각, 1996.

이난영,『한국고대금속공예연구』, 일지사, 1992.

이남석,『백제 석실분 연구』, 학연문화사, 1995.

이능화,『조선도교사』, 이종은 역, 보성문화사, 1992(재판).

이도학,「한성말 웅진시대 백제왕계의 검토」,『한국사연구』45, 한국사연구회, 1984.

_____,「사비시대 백제의 사방계산(四方界山)과 호국사찰의 성립」,『백제연구』20, 1989.

_____,「백제의 해상무역전개」,『우리문화』, 1990. 1.

_____,「백제의 기원과 국가형성에 관한 재검

토」,『한국 고대국가의 형성』, 민음사, 1990.

_____, 「백제의 교역망과 그 체계의 변천」,『한국학보』63, 1991.

_____, 「방위명(方位名) 부여국의 성립에 관한 검토」,『백산학보』38, 1991.

_____, 「백제국(伯濟國)의 성장과 소금 교역망의 확보」,『백제연구』23, 1992.

_____, 「4세기 정복국가론에 대한 검토」,『한국고대사논총』6, 1994.

_____, 「한국사에서의 정복국가론에 대한 동향」,『문화론 하나』, 문덕사, 1995.

_____, 『백제 고대국가연구』, 일지사, 1995.

_____, 『백제장군 흑치상지 평전』, 주류성, 1996.

_____, 『새로 쓰는 백제사』, 푸른역사, 1997.

_____, 『진훤이라 불러다오』, 푸른역사, 1998.

이두현, 「장제(葬制)와 관련된 무속연구」,『문화인류학』6, 한국문화인류학회, 1974.

_____, 「내림무당의 쇠걸립」,『사대논총』34, 서울대학교 사범대학, 1987.

_____, 「단골무와 야장(冶匠)」,『정신문화연구』16-1, 1993.

_____, 『한국무속과 연희』, 서울대학교출판부, 1996.

이민홍, 『한국민족악무와 예악사상』, 집문당, 1997.

이병도, 『한국고대사회와 그 문화』, 집문당, 1973.

_____, 『한국고대사연구』, 박영사, 1976.

_____, 『역주 삼국사기』, 을유문화사, 1977.

이보형, 「무악 장단고ー전북 당골굿을 중심으로」,『문화인류학』3, 한국문화인류학회, 1970.

_____, 「한국무의식의 음악」, 김인회 외,『한국무속의 종합적 고찰』, 고려대학교 민족문화연구소 출판부, 1982.

이복규, 『부여, 고구려 건국신화연구』, 집문당, 1998.

_____, 『〈묵재일기〉에 나타난 조선전기의 민속』, 민속원, 1999.

이성구, 『중국고대의 주술적 사유와 제왕통치』, 일조각, 1997.

이성규, 「선진문헌에 보이는 '동이(東夷)'의 성격」,『한국고대사논총』1, 1991.

이수자, 「설화에 나타난 '버들잎 화소'의 서사적 기능과 의미」,『구비문학연구』2, 한국구비문학회, 1995.

이여성, 『조선복식고』, 백양당, 1947.

이영식, 「백제의 가야 진출 과정」,『한국고대사논총』7, 1995.

이옥, 『고구려 민족형성과 사회』, 교보문고, 1984.

_____, 「고대 한국인의 동물관과 그 묘사」,『동방학지』46-48, 연세대학교 국학연구원, 1985.

이옥 외, 『고구려연구』, 주류성, 1999.

이용범, 『한만(韓滿)교류사 연구』, 동화출판공사, 1989.

이은봉, 『한국고대종교사상ー천신, 지신, 인신의 구조』, 집문당, 1984.

이은창, 『한국복식의 역사ー고대편』, 교양국사 편찬위원회 편, 세종대왕기념사업회, 1978.

_____, 「신라신화의 고고학적연구1」,『삼국유사의 현장적연구』, 신라문화제학술논문집 11, 서경문화사, 1992.

이인숙, 「동서문화 교류의 관점에서 본 한국의 고대유리」,『한국학연구』5, 고려대학교 한국학연구소, 1993.

_____, 『한국의 고대유리』, 창문, 1993.

이인철, 「신라의 군신회의(君臣會議)와 재상제도」,『한국학보』65, 1991.

_____, 「안악 3호분의 연꽃무늬와 묵서명(黑書名)」,『한국 고대의 고고와 역사』, 학연문화사, 1997.

_____, 「덕흥리벽화고분의 묵서명(墨書銘)을 통해 본 고구려의 유주(幽州)경영」,『역사학보』158, 1998.

_____, 『고구려의 대외정복 연구』, 백산자료원, 2000.

이정재, 『동북아의 곰문화와 곰신화』, 민속원, 1997.

_____, 「시베리아 샤마니즘과 한국 무속」,『비교민속학』14, 1997.

이정호 편, 『주역자귀색인』, 국제대학 인문사회

과학연구소, 1978.

이종선, 「오르도스 후기 금속문화와 한국의 철기문화」, 『한국상고사학보』 2, 1989.

이종욱, 『한국고대사의 새로운 체계―100년 통설에 빼앗긴 역사를 찾아서』, 소나무, 1999.

_____, 「한국고대의 부와 그 성격」, 『한국고대사연구』 17, 서경문화사, 2000.

이종주, 「동북아시아 와설화(蛙說話)의 전승과 의미체계」, 『구비문학연구』 3, 1996.

_____, 「동북아시아의 성모(聖母) 유화」, 『구비문학연구』 4, 1997.

이종태, 「삼국시대의 '시조(始祖)'인식과 그 변천」, 국민대 박사학위논문, 1997.

_____, 「백제 시조구태묘(始祖仇台墓)의 성립과 계승」, 『한국고대사연구』 13, 1998.

이주형, 「간다라 미술과 대승불교」, 『미술자료』 57, 국립중앙박물관, 1966.

이지영, 『한국신화의 신격(神格) 유래에 관한 연구』, 태학사, 1995.

_____, 「〈삼국사기〉 소재 고구려 초기 왕권설화 연구」, 『구비문학연구』 2, 1995.

이태호·유홍준, 『고구려고분벽화』, 풀빛, 1995.

이필영, 「북아시아 샤마니즘과 한국 무교의 비교연구―종교사상을 중심으로」, 『白山學報』 25, 1979. 12.

_____, 「한국고대의 장례의식연구」, 『영남대논문집』 17, 1987.

_____, 「한국 솟대신앙의 연구」, 연세대 박사학위논문, 1989.

_____, 「한민족과 샤마니즘」, 『한민족』 2, 1990.

_____, 『솟대』, 대원사, 1990.

_____, 『마을신앙의 사회사』, 웅진, 1994.

이현혜, 『삼한사회형성과정연구』, 일조각, 1984.

_____, 「4세기 가야사회의 교역체계의 변천」, 『한국고대사연구』 1, 한국고대사학회, 1988.

_____, 「마한 백제국(伯濟國)의 형성과 지배집단의 출자(出自)」, 『백제연구』 22, 1991.

이형구, 『한국고대문화의 기원』, 까치, 1991.

_____, 「고구려의 삼족오(三足烏) 신앙에 대하여」, 『동방학지』 86, 연세대학교 국학연구원, 1994.

이혜구, 「고구려악과 서역악」, 『한국음악연구』, 국민음악연구회, 1957.

_____, 「수제천(壽齊天)의 조(調)와 형식」, 『음대학보』, 서울대학교 음악대학학생회, 1970.

_____, 「일본에 전하여진 백제악」, 『백제연구』 2, 충남대학교 백제연구소, 1971.

_____, 「안악 제3호분 벽화의 주악도(奏樂圖)」, 『한국음악서설』 증보판, 서울대학교출판부, (1975)1989.

_____, 『한국음악논총』, 수문당, 1976.

_____, 「음악상으로 본 한일관계」, 『고대한일문화교류연구』, 한국정신문화연구원, 1990.

이혜화, 『용(龍)사상과 한국고전문학』, 깊은샘, 1993.

이호관, 「고구려공예―금동투각관(金銅透刻冠)을 중심하여」, 『고고미술』 150, 1981.

_____, 『한국의 금속공예』, 문예출판사, 1997.

이홍직, 『한국고대사의 연구』, 신구문화사, 1971.

이희수, 『터키사』, 대한교과서주식회사, 1993.

임기환, 「고구려 집권체제 성립과정의 연구」, 경희대 박사학위논문, 1995.

_____, 「백제 시조전승의 형성과 변천에 관한 고찰」, 『백제연구』 28, 충남대학교 백제연구소, 1998.

_____, 「4~6세기 중국사서에 나타난 한국고대사상」, 『한국고대사연구』 14, 1998.

임동권, 「삼국시대의 무(巫)·점속(占俗)」, 『백산학보』 3, 1967.

_____, 『한국민속문화론』, 집문당, 1983.

_____, 「닭의 민속의 비교」, 김선풍 외, 『비교민속론』, 토지, 1991.

임동권 외, 『한국의 馬민속』, 집문당, 1999.

임병태, 「고고학상으로 본 예맥(濊貊)」, 『한국고대사논총』 1, 1991.

임세권, 「고분벽화에 나타난 이십팔수(二十八宿)」, 『최영희선생화갑기념 한국사학논총』, 탐구당, 1987.

임승국 번역·주해, 『한단고기』, 정신세계사, 1993.

임영애, 『서역불교조각사』, 일지사, 1996.

_____, 「고구려 고분벽화와 고대 중국의 서왕

모(西王母)신앙─씨름그림에 나타난 '서역인'을 중심으로」, 『강좌미술사』 10, 1998.9.

임영주, 『한국문양사』, 미진사, 1983.

임영진, 「석촌동일대 적석총계와 토광묘계 묘제의 성격」, 『삼불김원룡교수정년퇴임기념논총 1 ─ 고고학편』, 일지사, 1987.

_____, 「백제초기 한성시대 고분에 관한 연구」, 『한국고고학보』 30, 1993.

임재해, 『민족신화와 건국 영웅들』, 천재교육, 1995.

장기근 편, 『중국의 신화』, 을유문화사, 1974.

장덕순, 「저승과 영혼」, 『한국사상의 원천』, 박영사, 1973.

_____, 「한국의 야래자(夜來者) 전설과 일본의 삼륜산 전설과의 비교연구」, 『한국문화』 3, 서울대학교 한국문화연구소, 1988.

장사훈, 「삼국시대의 음악과 인접국가 음악과의 관계」, 『한국고대문화와 인접문화와의 관계』, 한국정신문화연구원, 1981.

_____, 『국악사론』, 대광문화사, 1983.

_____, 『증보 한국음악사』, 세광음악출판사, 1986.

_____, 『우리 옛 악기』, 대원사, 1990.

_____, 「삼국사기 악지(樂志)의 신연구」, 『삼국사기지의 신연구』 2, 신라문화선양회, 1991.

장정룡, 『한·중세시풍속 및 가요의 비교연구』, 중앙대학교, 1988.

장주근, 『한국의 신화』, 성문각, 1961.

_____, 『한국 신화의 민속학적 연구』, 집문당, 1995.

장한기, 『일본의 뿌리 한국문화』, 한미디어, 1994.

전인평, 「실크로드 음악의 전래의 변천─장고(杖鼓)를 중심으로」, 한명희 외, 『한국전통음악논구』, 고대민족문화연구소 출판부, 1990.

_____, 「중앙아시아 초원의 음악조사 보고」, 『한국음악사학보』 7, 1991.

_____, 「비단길음악과 한국음악」, 중앙대학교 출판부, 1996.

_____, 「인도음악과 한국음악」, 국제한국학회, 『실크로드와 한국문화』, 소나무, 1999.

전해종, 『동이전(東夷傳)의 문헌적연구─위략(魏略)·삼국지·후한서 동이관계 기사의 검토』, 일조각, 1980.

전호태, 「5세기 고구려고분벽화에 나타난 불교적 내세관」, 『한국사론』 21, 서울대학교 국사학과, 1989.

_____, 「고구려고분벽화에 나타난 하늘연꽃」, 『미술자료』 46, 1990.

_____, 「한·당대 고분의 일상(日像), 월상(月像)」, 『미술자료』 48, 1991.

_____, 「고구려고분벽화의 해와 달」, 『미술자료』 50, 1992.

_____, 「고구려 장천1호분벽화의 서역계 인물」, 『울산사학』 6, 1993.

_____, 「고구려의 오행신앙과 사신도」, 『국사관논총』 48, 1993.

_____, 「고구려고분벽화 연구문헌분류와 검토」, 『역사와 현실』 12, 1994.

_____, 「가야고분벽화에 대한 일고찰」, 『한국고대사논총』 4, 1994.

_____, 「고구려 고분벽화의 이해를 위하여」, 『역사비평』 26, 1994 가을.

_____, 「고구려 각저총 벽화 연구」, 『미술자료』 57, 1996.

_____, 「고구려 고분벽화 연구─내세관 표현을 중심으로」, 서울대 박사학위논문, 1997.

_____, 「고구려고분벽화─강서대묘의 현무도를 중심으로」, 『한국사시민강좌』 23, 1998.

_____, 『고구려벽화로 본 고구려이야기』, 풀빛, 1999.

_____, 『고구려 고분벽화 연구』, 사계절, 2000.

정경희, 『한국고대 사회문화연구』, 일지사, 1990.

정병헌, 「백제 용신설화의 성격과 전개양상」, 『구비문학연구』 1, 1994.

정연학, 「출토문물을 통해 본 중국의 씨름과 手搏」, 『비교민속학』 13, 비교민속학회, 1996.

정예경, 『반가사유상 연구』, 혜안, 1998.

정일동, 『한초(漢初)의 정치와 황노(黃老)사상』, 백산자료원, 1997.

정재교, 「신라의 국가적 성장과 신궁(神宮)」, 『부대사학』 11, 1987.

정재서 역주,『산해경』, 민음사, 1993.

_____,『불사(不死)의 신화와 사상－산해경, 포박자, 열선전, 신선전에 대한 탐구』, 민음사, 1994.

_____,『동양적인 것의 슬픔』, 살림, 1996.

정재호 외,『백두산 설화연구』, 고대민족문화연구소, 1992.

조선유적유물도감편찬위원회 편,『조선유적유물도감: 5-6 고구려벽화무덤』, 평양, 1989.

조선일보 문화1부 편,『아! 고구려』, 조선일보사, 1994.

조용중,「익산 연동리 석조여래좌상 배경의 도상연구」,『미술자료』49, 1992.

_____,「부여 능산리 출토 백제금동향봉봉래산향로에 대하여」,『공간』, 1994. 7.

_____,「중국 박산향로에 관한 고찰」,『미술자료』53-54, 1994.

_____,「연화화생에 등장하는 장식문양 고찰」,『미술자료』56, 1995.

_____,「동물의 입에서 비롯되는 화생도상 고찰－동아시아 지역과 용을 중심으로」,『미술자료』58, 1997.

_____,「연화화생산 도상과 그 교호에 관한 연구」,『미술자료』60, 1998.

조용진,『얼굴, 한국인의 낯』, 사계절, 1999.

조자용,『삼신민고(三神民考)』, 가나아트, 1995.

조철수,『수메르 신화』, 서해문집, 1996.

조흥윤,『한국의 무(巫)』, 정음사, 1983.

_____, "Problems in the Study of Korean Shamanism", in Hoppál, M. ed., *Shamanism in Eurasia*, Göttingen, 1984.

_____,『무(巫)와 민족문화』, 민족문화사, 1990.

_____,「천신에 관하여」,『동방학지』77-79 합본, 1993.

_____,「한민족의 기원과 샤머니즘」, 조흥윤 외,『한국민족의 기원과 형성』하, 小花, 1996.

_____,『한국무(巫)의 세계』, 민족사, 1997.

_____,「한국지옥연구－무(巫)의 저승」,『샤머니즘연구』1, 한국샤머니즘학회, 문덕사, 1999. 4.

_____,『한국의 샤머니즘』, 서울대학교출판부, 1999.

주영헌,『고구려벽화무덤의 편년에 관한 연구』, 백산자료원, 1961.

주채혁,「고올리성터와 동몽골지역의 고구려의 신화와 전설」,『전망』, 1994년 10월호.

진홍섭,「백제사원의 가람제도」,『백제연구』2, 1971.

_____,「백제·신라의 관모(冠帽)·관식(冠飾)에 대한 2, 3의 문제」,『사학지』7, 단국대사학회, 1973.

_____,「삼국시대 고구려미술이 백제, 신라에 끼친 영향」,『삼국시대의 미술문화』, 동화출판공사, 1976.

_____,「백제미술의 연구」,『백제연구』15, 충남대학교 백제연구소, 1984.

_____,『집안 고구려고분벽화』, 조선일보사, 1993.

차용걸,「백제의 제천사지(祭天祠地)와 정치체제의 변화」,『한국학보』11, 1978 여름.

채희완 편,『한국춤의 정신은 무엇인가』, 명경, 2000.

천관우,「삼한고(三韓攷) 제3부－삼한의 국가형성」,『한국학보』2-3, 1976 봄-여름.

_____ 편,『한국상고사의 쟁점』, 일조각, 1975.

최광식,「무속신앙이 한국불교에 끼친 영향－산신각과 장생을 중심으로」,『백산학보』26, 1981.

_____,『고대한국의 국가와 제사』, 한길사, 1995.

최근묵,「백제의 대중관계 소고」,『백제연구』2, 충남대학교 백제연구소, 1971.

최길성,『한국무속의 연구』, 아세아문화사, 1978.

_____,『한국의 조상숭배』, 예전사, 1991.

_____,『한국무속지』2, 아세아문화사, 1992.

최난경,「동해안 무가 중〈세존굿〉의 제마수 장단고(長短考)」, 서울대 석사학위논문, 1992.

최래옥,「현지조사를 통한 백제설화의 연구」,『한국학논집』2, 한양대학교 한국학연구소, 1982.

최몽룡,「상고사의 서역교섭 연구」,『국사관논

총』3, 1989.

_____,「한성시대의 백제」, 최몽룡 외,『한강유
역사』, 민음사, 1993.

_____,「최근 발견된 백제 향로의 의의」,『한국
상고사학보』15, 1994.

_____ 편,『백제를 다시 본다』, 주류성,
(1994)1997.

최몽룡·이헌종 편,『러시아의 고고학』, 한국인
문과학원, 1998.

최무장,『고구려고고학』2, 민음사, 1995.

최무장·임연철 편저,『고구려벽화고분』, 신서
원, 1990.

최병헌,「백제금동향로」,『한국사시민강좌』23,
일조각, 1998.

최병헌,「묘제(墓制)를 통해서 본 4-5세기 한국
고대사회-한강 이남지방을 중심으로」,『한
국고대사논총』6, 1994.

최상수,『한국의 씨름과 그네의 연구』, 성문각,
1988.

최성락,『한국 원삼국문화의 연구-전남지방을
중심으로』, 학연문화사, 1933.

최성자,「국보 중 국보 '금동 용봉 봉래산 향로'
취재기」,『한국의 멋 맛 소리』, 혜안, 1995.

최순우,「고구려고분벽화 인물도의 유형」,『미술
사학연구』150, 1981.

최완수,『불상연구』, 지식산업사, 1984.

최인학·아세아설화학회,『한·중·일 설화 비교
연구』, 민속원, 1999.

최재석,『한국고대사회사연구』, 일지사, 1987.

_____,「백제의 오부(五部)·오방(五方)연구
서설」,『사학연구』39, 한국사학회, 1987.

최재용,「중국고대의 동서문화교류에 대하여-
교통로를 중심으로」,『경주사학』11, 1992.

최철·설성경 편,『민속의 연구』2, 정음사, 1985.

최학근,『한국어 계통론에 관한 연구』, 명문당,
1988.

최한우,『중앙아시아학 입문』, 펴내기, 1977.

한국고대사연구회 편,『삼한의 사회와 문화』, 신
서원, 1995.

한국문화상징사전편찬위원회 편,『한국문화상
징사전 1, 2』, 동아출판사, 1992.

한국미술사학회 편,『고구려미술의 대외교섭』,

예경, 1996.

_____ 편,『백제미술의 대외교섭』, 예경, 1998.

한국방송공사 편,『고구려고분벽화』, 한국방송
공사, 1994.

한국상고사학회 편,『백제의 지방통치』, 학연문
화사, 1998.

한국샤머니즘학회,『샤머니즘연구』1, 문덕사,
1999. 4.

한국정신문화연구원 연찬부연찬실 편,『한국고
대문화와 인접문화와의 관계』, 한국정신문화
연구원, 1981.

한영희,「한민족의 기원」, 이선복 외,『한국민족
의 기원과 형성』상, 소화, 1996.

한인호,「고구려벽화무덤의 사신도에 대하여」,
『조선고고연구』1988년 1호.

현용준,『무속신화와 문헌신화』, 집문당, 1992.

_____,『제주도신화』, 서문당, 1996.

현용준·현승환 역주,『제주도 무가』(한국고전
문학전집 29), 고려대학교민족문화연구소,
1996.

호암미술관 편,『대고구려국보전』, 삼성문화재
단, 1995.

홍윤식,『삼국유사와 한국고대문화』, 원광대학
교출판국, 1985.

홍윤식 외 편,『불교민속학의 세계』, 집문당,
1996.

홍태한,「서사무가 바리공주의 형성과 전개」,
『구비문학연구』제4권, 박이정, 1997.

_____,『서사무가 바리공주 연구』, 민속원,
1999.

황루시,『한국인의 굿과 무당』, 문음사, 1988.

황병국 편저,『노장사상과 중국의 종교』, 문조
사, 1987.

황호근,『한국문양사』, 열화당, 1978.

(2) 일본

고전

『古事記』

『日本書紀』

『續日本記』
『日本後記』
『新撰姓氏錄』
『風土記』

논저

岡內三眞,「雙鳳八爵文鏡」,『東北アジアの考
　古學』2, 東北亞細亞考古學硏究會 編, 깊은
　샘, 1996.
江上波夫,「匈奴の祭祀」,『ユウラシア古代北
　方文化』, 全國書房, 1948.
_____,『騎馬民族國家－日本古代史へのアプ
　ロチ』, 中公新書, 1967.
鎌田武雄,『중국불교사(中國佛敎史)』1~3, 장
　휘옥 역, 장승, 1992-1997.
高橋宗一,「北魏墓誌石に描かれた鳳凰, 鬼神
　の化成」,『美術史硏究』27, 1989.
高崎市敎育委員會 編,『古代東國と東アジア』,
　河出書房新社, 1990.
高田修,『佛像の起源』, 岩波書店, 1967.
_____,『불상의 탄생』, 이숙희 역, 예경, 1994.
橋本敬造,『中國占星術の世界』, 東方選書, 東
　方書店, 1993.
_____,『日本昔話大成』2卷, 角川書店, 1978.
龜田修一,「百濟古瓦考」,『百濟硏究』12, 學硏
　文化社, 1981.
駒井和愛,「集安高句麗墳墓に關する一二の
　考察」,『考古學雜誌』29-3, 1939.
菊池俊彦,『北東アジア古代文化の硏究』, 北海
　島大學圖書館, 1995.
宮治昭,『ガンダーラ佛の不思議』, 講談社,
　1996.
金在鵬,「百濟仇台考」,『朝鮮學報』78, 1976.
今西龍,「朱蒙傳說及老獺稚傳說」,『藝文』
　6-11, 1915.
吉村怜,「雲岡に於ける蓮華裝飾の意義」,『美
　術史硏究』3, 1962.
_____,『中國佛敎圖像の硏究』, 東方書店,
　1983.
_____,「南朝天人圖像の北朝及び周邊諸國
　への傳播」,『佛敎藝術』159, 1985.

_____,「天人の語義と中國の早期天人像」,
　『佛敎藝術』193, 1990.
南方熊楠,『十二支考』, 岩波文庫, 1994.
南秀雄,「高句麗古墳壁畵の圖像構成」,『朝鮮
　文化硏究』2, 1995.
內田吟風,『北アジア史硏究: 匈奴編』, 同朋舍,
　1975.
大林太郎,「日本神話と朝鮮神話はいかなる關
　係にあるのか」,『國文學』22-6, 1977.
大西修也,「高句麗古墳壁畵にみる雲文の系
　譜」上,『佛敎藝術』143, 1982.
道明三保子,「ササンの連株圓文錦の成立と意
　味」,『シルクロード美術論集』, 吉川弘文館,
　1987.
桐原健,『赤石冢と渡來人』, 東京大學出版會,
　1989.
東潮,「遼東と高句麗壁畵－墓主圖像の系譜」,
　『朝鮮學報』149, 1993.
東潮・田中俊明 編著,『高句麗の歷史と遺
　跡』, 中央公論社, 1995.
藤田宏達,「轉輪聖王について－原始佛敎聖典
　を中心として」,『印度學佛敎學論集』, 三省
　堂, 1954.
藤井知昭,『아시아 민족음악순례』, 심우성 역,
　東文選, 1990.
藤井知昭 外 編,『民族音樂槪論』, 東京書籍,
　1992.
羅豊,「固原漆棺畵みに見えるペルシャの風
　格」,『古代文化』44, 1992.
笠井倭人,「欽明朝にをける百濟の對倭外交－
　特に日系百濟官僚を中心として」,『古代の
　日本と朝鮮』, 上田正昭・井上秀雄 編, 學生
　社, 1974.
梅原末治,『蒙古ノイン・ウラ發見の遺物』, 東
　洋文庫論叢 27, 1960.
武田幸男,「牟頭婁一族と高句麗王權」,『朝鮮
　學報』99, 1981.
白鳥庫吉,「夫餘國の始祖東明王の傳說に就
　いて」,『白鳥庫吉全集』5卷, 부산: 민족문화,
　1985.
白川靜,『中國古代民俗』, 河乃英 譯, 陝西人民
　美術出版社, 1988.

『法隆寺とシルクロード佛教文化』, 法隆寺, 1988.

本田安次,「神樂」,『日本民俗學大系』第9卷, 平凡社, 1958.

浜田耕策,「新羅の神宮と百座講會と宗廟」,『東アジア世界における日本古代史講座』9, 學生社, 1982.

山口昌男,「相撲における儀禮と宇宙觀」,『國立歷史民俗博物館研究報告』15, 1987.

山田憲太郎,『東亞香料史研究』, 中央公論美術出版, 1976.

_____,『香談 — 東と西』, 法政大學出版局, 1977.

_____,『香料 — 日本のにおい』, 法政大學出版局, 1978.

_____,『香料の歷史』, 紀伊國屋書店, 1994.

三笠宮崇仁 編,『古代オリエントの生活』, 河出書房新社, 1991.

三品彰英,「高句麗 五部について」,『朝鮮學報』6, 1953.

杉本憲司,「漢代の博山爐」,『近畿古文化論攷』, 奈良縣 敎育委員會, 1962.

杉山二郎,「藥獵考」,『朝鮮學報』62, 1971.

_____,『正倉院 — 流沙と潮の秘密をさぐる』, ブレーン美術選書, 1975.

杉山正明,『유목민이 본 세계사』, 이진복 역, 학민사, (1997)1999.

三山次男,「魚の橋の神話と北アジア人」,『古代東北アジア史研究』, 1972.

杉森久英,『大谷光瑞』, 中央公論社, 1975.

森三樹三郎,『支那古代神話』, 大雅堂, 1944.

三上次男,「桓因調査紀行 — 高句麗の遺跡を尋ねて」,『民族學研究』新3-1, 1946.

_____,『神話と文化史』, 三品彰英論文集 第3卷, 平凡社, 1971.

森浩一・NHK取材班,『騎馬民族の道はるか — 高句麗古墳がいま語るもの』, NHK出版, 1994.

桑山正進,「サーサーン冠飾の北魏流入」,『オリエント』22-1, 1977.

上田正昭,『古代の道敎と朝鮮文化』, 人文書院, 1989.

西谷正,「韓國古墳文化의 源流와 古代日本」,『三佛金元龍敎授停年退任紀念論叢 I』(考古學篇), 一志社, 1987.

徐朝龍, NHK取材班,『謎の古代王國 — 三星堆遺跡は何を物語るか』, NHK出版, 1993.

石田一郎,「建邦의 神」,『韓日關係研究所紀要』, 嶺南大學校附設 韓日關係研究所, 1978. 3.

小南一郎,『中國的神話傳說與古小說』, 孫昌武 譯, 中華書局, 1993.

小杉一雄,『中國文樣史の研究 — 殷周時代爬虫文樣展開の系譜』, 新樹社, 1959.

_____,『日本の文樣 — 起源と歷史』, 南雲堂, 1988.

松本包夫 編,『正倉院寶物にみる樂舞・遊戲具』, しこうしゃ, 1991.

松原三郎,『中國佛敎彫刻史研究 — 特に金銅佛及び石窟造像以外の石佛に就いての論考』, 吉川弘文館, 1961.

_____ 編,『동양미술사』, 김원동・한정희 외 역, 예경, 1993.

松原孝俊,「神話學から見た〈廣開土王碑文〉」,『朝鮮學報』145, 1992.

水野祐,『日本神話を見直す』, 學生社, 1996.

埴原和郎,『日本人の起源 — 周邊民族との關係をめぐつて』, 小學館, 1986.

_____,「Estimation of the Number of Early Migrants to Japan: A Stimulative Study」,『人類誌』95-3, 1987.

_____,『日本人と日本文化の形成』, 朝倉書店, 1993.

_____,『日本人の起源』増補版, 朝日新聞社, 1994.

深井晉司・田辺勝美,『ペルシア美術史』, 吉川弘文館, 1973.

岸辺成雄, *The Traditional Music of Japan*, Tokyo: KBS, 1969.

_____,『고대 실크로드의 음악』, 송방송 역, 삼호출판사, (1982)1992.

櫻井哲雄 責任編輯,『民族とリズム』, 東京書籍, 1990.

若宮信晴,『西洋裝飾文樣の歷史』, 文化出版

局, 1980.

NHK取材班 編, 『실크로드』12권, 은광사, 1989.

_____, 『大黃河』전5권, 삼성미디어, 1991.

鈴木治, 「蒙古ノインウラ匈奴墳墓の墳形について」, 『朝鮮學報』66, 1973.

窪德忠, 『道敎史』, 최준식 역, 분도출판사, 1990.

_____, 『道敎諸神』, 蕭坤華 譯, 四川人民出版社, 1996.

由水常雄, 「古新羅古墳出土のローマン·グラスについて」, 『朝鮮學報』80, 1976.

_____, 『ガラスの道』, 中公文庫, 1988.

_____, 『トンボ玉』, 平凡社, 1989.

依田千百子, 「朝鮮の山神信仰(1)-狩獵民の山の神及び朝鮮の狩獵民文化」, 『朝鮮學報』75, 1973.

_____, 「朝鮮の葬制と他界觀」, 『朝鮮民俗文化の研究』, 琉璃書房, 1985.

伊藤亞人 外, 『シャーマニズムと韓國文化』, 學生社, 1989.

伊藤秋男, 「武靈王陵出土の〈冠飾〉の用途とその系譜について」, 『朝鮮學報』97, 1980.

李永植, 『伽倻諸國と任那日本府』, 吉川弘文館, 1993.

林謙三, 『東亞樂器考』, 人民音樂出版社, (1957)1962.

林良一, 「サーサーン朝王冠寶飾の意義と東傳」, 『美術史』28, 美術史學會, 1958.

_____, 『ガンダーラ美術紀行』, 時事通信社, 1984.

林巳奈夫, 「鳳凰の圖像の系譜」, 『考古學雜誌』52-1, 1966.

_____, 「獸鐶, 鋪首の若干をめぐつて」, 『東方學報』57, 1985.

_____, 『殷周時代靑銅器紋樣の研究』(殷周靑銅器總攬 第2卷), 吉川弘文館, 1986.

_____, 「中國古代における蓮に花の象徵」, 『東方學報』59, 1987.

_____, 「中國古代の遺物に表はされた〈氣〉の圖像的表現」, 『東方學報』61, 1989.

_____, 『石に刻まれた世界-畵像石か語る古代中國の生活と思想』, 東方選書21, 東方書店, 1992.

_____, 『龍の話-圖像から解く謎』, 中公新書, 1993.

_____, 『中國文明の誕生』, 吉川弘文館, 1996.

_____, 『고대중국인 이야기』, 이남규 역, 솔, 1998.

林俊雄, 「草原の民-古代ユーラシアの遊牧騎馬民族」, 『中央ユーラシアの世界』, 護雅夫·岡田英弘 編, 山川出版社, 1990.

_____, 「長城を脅かした諸族-シルクロードの先驅者たち」, 『騎馬民族の謎』, 學生社, 1992.

_____, 「北方ユーラシアの民族移動」, 『古代文明と環境』, 思文閣出版, 1994.

_____, 「歐亞草原古代墓葬文化」, 『草原絲綢之路與中亞文明』, 張志堯 主編, 新疆美術撮影出版社, 1994.

_____, 「草原遊牧民の美術」 in 田辺勝美·前田耕作 編, 『中央アジア』, 世界美術大全集東洋編 第15卷, 小學館, 1999.

長澤和俊, 『シクロード文化史』3, 白水社, 1983.

_____, 『海のシリクロード史-四千年の東西交易』, 中公新書, 1989.

_____, 『絲綢之路史研究』, 鐘美珠 譯, 天津古籍出版社, 1990.

_____, 『실크로드의 역사와 문화』, 이재성 역, 민족사, 1990.

_____, 『東西文化의 交流: 新실크로드論』, 민병훈 역, 민족문화사, 1991.

_____, 『新シルクロード百科』, 雄山閣, 1995.

齋藤忠, 「高句麗古墳壁畵にあらわれた葬禮儀禮について」, 『朝鮮學報』91, 1979.

_____, 「角抵塚の角抵(相撲), 木,熊,虎とのある畵面について」, 『壁畵古墳の系譜』, 學生社, 1989.

赤松智城·秋葉隆, 『朝鮮巫俗의 研究』2, 심우성 역, 東文選, (1938)1991.

荻原淺男, 『古事記への旅』, NHKブックス, 1979.

田辺勝美·前田耕作 編, 『中央アジア』, 世界美

術大全集 東洋編 第15卷, 小學館, 1999.

田中通彦, 「高句麗の信仰と祭祀: 特に東北アジアの豚聖獸視をめぐつて」, 『歷史における民衆と文化』, 1982.

田村圓澄, 『한국과의 만남』, 김희경 역, 민족사, 1995.

靜谷正雄 外, 『大乘의 世界』, 정호영 역, 대원정사, 1991.

井本英一, 『王權の神話』, 法政大學出版局, 1990.

井上秀雄, 『古代朝鮮』, NHKブックス, 1962.

_____, 『古代東アジアの文化交流』, 溪水社, 1994.

朝鮮總督府, 『朝鮮古蹟圖譜』第3卷, 1916.

朝鮮画報社出版部 編, 『高句麗古墳壁畵』, 朝鮮畵報社, 1985.

鳥越憲三郎, 『古代朝鮮と倭族─神話解說と現地調査』, 中公新書, 1992.

足田輝一, 『シルクロードからの博物誌』, 朝日新聞社, 1993.

佐伯有清, 『新撰姓氏錄の硏究』8, 吉川弘文館, 1981-1984.

佐佐木高明, 森島啓子 編, 『日本文化の起源─民族學と遺傳學の對話』, 講談社, 1993.

佐佐木宏幹, 『샤머니즘의 이해』, 김영민 역, 박이정, 1999.

佐竹保子, 「百濟武寧王誌石の字跡と, 中國石刻文字との比較」, 『朝鮮學報』111, 1984.

酒井忠夫 外, 『道敎란 무엇인가』, 崔俊植 역, 민족사, 1990.

酒井忠夫 編, 『道敎の綜合的硏究』, 圖書刊行會, 1977.

竹田旦, 『木の雁─韓國の人と家』, サイエンス社, 1983.

重田定一, 「博山香爐考」, 『史學雜誌』15-3.

曾布川寬, 『崑崙山への昇仙─古代中國人が描いた死後の世界』, 中公新書, 1981.

_____, 「漢代畵像石における昇仙圖の系譜」, 『東方學報』65, 1993.

曾布川寬・谷豊信 編, 『秦・漢』, 世界美術大全集 東洋編 第2卷, 小學館, 1998.

直良信夫, 『狩獵』, 法政大學出版局, 1968.

千葉德爾, 『狩獵傳承』, 法政大學出版局, 1975.

川又正智, 『ウマ驅ける古代アジア』, 講談社, 1994.

村山正雄, 「七支刀銘文の〈侯王〉について」, 『朝鮮學報』104, 1982. 7.

村田治郎, 「北魏の三角狀飾りの源流」, 『考古學雜誌』29-6, 1939.

塚本靖, 「埃及に於ける蓮華模樣の發達及び變遷」, 『考古學雜誌』7-8, 1917.

秋葉隆, 『朝鮮巫俗의 現地硏究』, 崔吉城 譯, 啓明大學校 出版部, 1987.

_____, 『朝鮮民俗誌』, 심우성 역, 東文選, 1993.

土居淑子, 「沂南畵像石に現われた一植物系文樣について」, 『美術史硏究』3, 1964.

_____, 「中央アジア出土バラルイク・テペの壁畵」, 『國華』937, 1971.

_____, 『古代中國─考古・文化論叢』, 音叢社, 1995.

樋口隆康, 「樂浪文化の源流」, 『歷史と人物』, 中央公論, 1975. 9.

阪本祐二, 『蓮』, 法政大學出版局, 1977.

坂元義種, 『百濟史の硏究』, 塙書房刊, 1978.

布目順郎, 『絹の東傳─衣料の源流と變遷』, 小學館, 1988.

浦原大作, 「契丹古傳說の一解釋─シャーマニスム硏究の一環として」, 『民族學硏究』47-3, 1982.

寒川恒夫, 「葬禮相撲の系譜」, 金善豊・寒川恒夫 外, 『한・일 비교민속놀이론』, 민속원, 1997.

穴澤咊光・馬目順一, 「アフラシャブ都城址出土の壁畵にみられる朝鮮人使節について」, 『朝鮮學報』80, 1976.

護雅夫, 『遊牧騎馬民族國家』, 講談社, 1967.

護雅夫 編, 『東西文明の交流1: 漢とローマ』, 平凡社, 1970.

護雅夫・岡田英弘 編, 『中央ユーラシアの世界』, 民族の世界史 4, 山川出版社, 1990.

橫田禎昭, 『中國古代の東西文化交流』, 考古學選書, 雄山閣, 1983.

黑澤隆朝, 『(圖解)世界樂器大事典』, 雄山閣,

1984.

趙汝適,『諸蕃志』.

(3) 중국

고전

『二十五史』중 史記, 漢書는 中州古籍出版社
本 後漢書, 三國志, 晉書, 魏書, 周書, 北齊
書, 北史, 宋書, 南齊書, 梁書, 南史, 隋書, 唐
書, 新唐書는 中華書局 本.

『佐傳』

『詩經』

『周易』

『禮記』

『管子』

『老子』

『莊子』

『淮南子』

『山海經』

『竹書紀年』

『呂氏春秋』

屈原,『楚辭』

『穆天子傳』

『神異經』

『說文解字』

『爾雅』

『文選』

劉熙,『釋名』「釋樂器」.

王充,『論衡』.

『潛夫論』.

『白虎通』.

劉向,『列仙傳』.

『西京雜記』.

葛洪,『神仙傳』, 中華書局, 1991.

葛洪,『抱朴子內篇』.

干寶,『搜神記』.

宗懍,『荊楚歲時記』.

『大唐西域記校注』, 中華書局, 1985.

郭茂倩,『樂府詩集』.

『古今圖書集成』,「考工典」爐部.

陳暘,『樂書』.

논저

嘉峪關市文物淸理小組,「嘉峪關漢畵像磚
墓」,『文物』, 1972年 12期.

_____,「甘肅地區古代遊牧民族的岩畵」,『文
物』, 1972年 12期.

간보,『고대 중국 민담의 재발견』 2, 도경일 역,
세계사, 1999.

甘肅省文物考古硏究所 編,『河西石窟』, 文物
出版社, 1987.

_____ 編,『酒泉十六國墓壁畵』, 文物出版社,
1989.

甘肅省博物館,「酒泉, 嘉峪關晉墓的發掘」,
『文物』, 1979年 6期.

姜伯勤,『敦煌吐魯番文書與絲綢之路』, 文物
出版社, 1994.

_____,『敦煌藝術宗敎與禮樂文明』, 中國社
會科學出版社, 1996.

江玉祥 主編,『古代西南絲綢之路硏究』第2
輯, 四川大學出版社, 1995.

姜潤東,『高句麗的傳說』, 北方婦女兒童出版
社, 1993.

康殷,『文字源流淺說』, 國際文化出版公司,
1992.

江曉原,『占星學與傳統文化』, 上海古籍出版
社, 1992.

高文·高成剛 編著,『中國畵像石棺藝術』, 山西
人民出版社, 1996.

高晨野 責任編輯,『絲綢之路 文化大辭典』, 紅
旗出版社, 1995.

固原文物工作隊,「寧夏固原北魏墓淸理簡
報」,『文物』, 1984年 6期.

高懷民,『중국고대역학사』, 숭실동양철학연구
실 역, 숭실대학교 출판부, 1990.

顧頡剛 編著,『古史辨』 7, 上海古籍出版社,
1982.

_____,『중국 고대의 方士와 儒生』, 온누리,
1991.

孔繁,『魏晉玄談』, 遼寧敎育出版社, 1991.

郭沫若,『郭沫若全集-歷史編』第1卷: 中國古

代社會研究/靑銅時代, 人民出版社, 1982.

_____, 『郭沫若全集－歷史編』第2卷: 十批判
書, 人民出版社, 1982.

國立古宮博物院, 『故宮銅器選萃』, 臺灣,
Gakken, 1970.

_____, 『故宮銅器選萃－續輯』, 臺灣,
Gakken, 1970.

_____, 『古宮歷代香具圖錄』, 臺灣: 國立古宮
博物院, 1994.

祁慶富, 『西南夷』, 吉林教育出版社, 1990.

吉林省文物古研究所 編, 『楡樹老河深』, 文物
出版社, 1987.

吉林省文物工作隊, 「吉林集安五盔墳四號
墓」, 『考古學報』, 1984年 1期.

吉林省博物館, 「吉林集安高句麗建築遺址的
淸理」, 『考古』1961年 1期.

金開誠 外, 『屈原集校註』2, 中華書局, 1996.

金申, 『中國歷代紀年佛像圖典』, 文物出版社,
1994.

南京博物院, 「江蘇丹陽縣胡橋建山兩座南朝
墓葬」, 『文物』, 1980年 2期.

南京博物院藏寶錄編輯委員會, 『南京博物院
藏寶錄』, 三聯書店, 1992.

內蒙古文物考古研究所, 「內蒙古朱開溝遺
址」, 『考古學報』, 1988年 3期.

段玉裁, 『說文解字注』, 天工書局, 1981(再版).

唐致卿 主編, 『齊國史』, 山東人民出版社,
1992.

戴春陽, 「月氏文化族屬, 族源芻議」, 『草原絲
綢之路與中亞文明』, 張志堯 主編, 新疆美
術撮影出版社, 1994.

陶陰鐘秀, 『中國創世神話』, 上海人民出版社,
1989.

_____, 『中國神話』, 上海文藝出版社, 1990.

敦煌文物研究所, 「新發現的北魏刺繡」, 『文
物』, 1972年 2期.

童恩正, 「試論我國從東北至西南的邊地半月
形文化傳播帶」, 『文物與考古論集』, 文物出
版社, 1986.

杜士鋒 主編, 『北魏史』, 山西高敎聯合出版社,
1992.

杜亞雄·周吉, 『絲綢之路的音樂文化』, 民族出

版社, 1997.

杜榮坤·白翠琴, 『西蒙古史硏究』, 新疆人民出
版社, 1986.

杜而未, 『山海經神話系統』, 臺灣 學生書局,
1977.

_____, 『崑崙文化與不死觀念』, 臺灣 學生書
局, 1977.

杜正勝 編, 『中國上古史論文選集』2, 華世出
版社, 1981.

羅竹風 主編, 『漢語大詞典』, 漢語大詞典出版
社, 13, 1990-1994.

羅竹風·曹余章 主編, 『華夏風物探源』, 上海三
聯書店, 1991.

郎櫻, 「중국 돌궐어 민족의 샤머니즘 신앙」, 『비
교민속학』11, 1994.

呂一飛, 『胡族習俗與隋唐風韻－魏晉北朝北
方少數民族社會風俗及其對隋唐的影響』,
書目文獻出版社, 1994.

雷慶翼, 『楚辭正解』, 學林出版社, 1994.

雷茂奎·李竟成, 『絲綢之路民族民間文學硏
究』, 新疆人民出版社, 1994.

凌純聲, 『松花江下游的赫哲族』, 上海文藝出
版社, (1934)1990.

_____, 「中國的封禪與兩河流域的崑崙文化」,
『民族學硏究所集刊』19, 1965.

_____, 「崑崙丘與西王母」, 『民族學硏究所集
刊』20, 1966.

馬大正·王嶸·楊鐮, 『西域考察與硏究』, 新疆
人民出版社, 1994.

馬世長, 「克孜爾中心柱窟主室券頂與後室的
壁畫」, 『中國石窟 克孜爾石窟』2, 新疆維吾
爾自治區文物管理委員會 外 編, 文物出版
社, 1996.

馬小星, 『龍－一種未明的動物』, 華夏出版社,
1994.

馬承源 主編, 『中國靑銅器』, 上海古籍出版社,
1988.

馬雍·王炳華, 「阿爾泰與歐亞草原絲綢之路」,
『草原絲綢之路與中亞文明』, 張志堯 主編,
新疆美術撮影出版社, 1994.

馬昌儀 編, 『中國神話學文論選萃』2, 中國廣
播電視出版社, 1994.

馬漢彦 主編, 『鷄』, 廣西人民出版社, 1992.

_____ 主編, 『龍』, 廣西人民出版社, 1992.

馬卉欣 編著, 『盤古之神』, 上海文藝出版社, 1993.

滿都爾圖, 「中國阿爾泰語系諸民族的薩滿教」, 『샤머니즘연구』 1, 한국샤머니즘학회, 문덕사, 1999. 4.

梅新林, 『仙話』, 上海三聯書店, 1995.

繆文遠, 『戰國史系年輯證』, 巴蜀書社, 1997.

聞一多, 「伏羲考」, 『聞一多全集』, 第1卷, 三聯書店, 1982.

文煥然 等, 『中國歷史時期植物與動物變遷研究』, 重慶出版社, 1995.

朴承權, 「朝鮮民族巫俗與我國北方各民族薩滿敎比較硏究」, 『亞細亞文化硏究』 2, 경원대학교 아시아문화연구소·중국 중앙민족대학 한국문화연구소, 1997.

潘其風·韓康信, 「東北方草原遊牧民族人骨的研究」, 『考古學報』, 1982年 1期.

_____, 「內蒙古桃紅巴拉古墳和青海大通匈奴墓人骨的研究」, 『考古』, 1984年 4期.

方起東, 「集安高句麗古墳壁畫中的舞踊」, 『文物』, 1980年 7期.

_____, 「集安東臺子高句麗建築遺地의 성격과 연대」, 朴眞奭·姜孟山 외, 『中國境內高句麗遺蹟研究』, 예하, 1995.

_____, 「唐高麗樂舞剖記」, 『博物館研究』, 1987年 1期.

方殿春·劉葆華, 「遼寧阜新縣胡斗泃紅山文化玉器墓의 發現」, 『文物』, 1984年 6期.

龐進 編著, 『八千年中國龍文化』, 人民日報出版社, 1993.

范明三, 『中國的自然崇拜』, 中華書局, 1994.

濮安國 編著, 『中國鳳紋圖集』, 萬里書店·輕工業出版社, 1987.

傅斯年, 「夷夏東西說」, 『慶祝蔡元培先生六十五歲論文集』, 中央研究員歷史言語研究所, 1935.

_____, 「傅斯年 〈夷夏東西說〉」, 천관우 역, 『한국학보』 14, 1979.

扶永發, 『神州의 發現 - 〈山海經〉地理考』, 云南人民出版社, 1992.

傅仁義 外, 『東北古文化』, 春風文藝出版社, 1992.

北京市文物工作隊, 「北京懷柔城北東周兩漢墓葬」, 『考古』, 1962年 5期.

_____, 「昌平白浮村漢,唐,元墓發掘」, 『考古』, 1963年 3期.

謝寶富, 『北朝婚喪禮俗研究』, 首都師範大學出版社, 1998.

謝生保 主編, 『敦煌伎樂』, 甘肅人民出版社, 1995.

謝崇安, 『商周藝術』, 巴蜀書社, 1997.

山西省大同市博物館 外, 「山西大同石家寨北魏司馬金龍墓」, 『文物』, 1972年 3期.

徐文彬 外 編著, 『四川漢代石闕』, 文物出版社, 1992.

徐山, 『雷神崇拜 - 中國文化源頭探索』, 上海三聯書店, 1992.

徐中舒, 『先秦史論考』, 巴蜀書社, 1992.

石碩, 『西藏文明東向發展史』, 四川人民出版社, 1994.

石興邦, 「我國東方沿海和東南地區古代文化中鳥類圖像與鳥祖崇拜的有關問題」, 『中國原始文化論集』, 田昌五·石興邦 主編, 文物出版社, 1989.

雪犁, 『中國絲綢之路辭典』, 新疆人民出版社, 1994.

薛宗正, 『突厥史』, 中國社會科學出版社, 1992.

陝西歷史博物館 編, 『陝西歷史博物館』, 香港文化教育出版社, 1992.

蕭默, 『敦煌建築研究』, 文物出版社, 1989.

蕭兵, 「〈山海經〉: 四方民俗文化的交匯 - 兼論〈山海經〉由東方早期方士整理而成」, 『〈山海經〉新探』, 四川城社會科學院出版社, 1986.

_____, 『中國文化的精英 - 太陽英雄神話比較研究』, 上海文藝出版社, 1989.

_____, 『楚辭文化』, 中國社會科學出版社, 1990.

蘇北海, 『絲綢之路與龜玆歷史文化』, 新疆人民出版社, 1996.

蕭統 編, 『六臣註文選』 2, 上海古籍出版社, 1993.

蘇曉康·王魯湘, 『하상(河殤)』, 조일문 역, 평민

사, 1989.

孫繼南·周柱銓 主編, 『中國音樂通史簡編』, 山東敎育出版社, 1993.

孫機, 『中國古輿服論叢』, 文物出版社, 1993.

孫守道, 「'匈奴西岔溝文化'古墓群의 發現」, 『文物』, 1960年 8·9期.

孫仁桀, 「談高句麗壁畵中의 蓮花圖案」, 『北方文物』, 1986年 4期.

孫進己, 『東北各民族文化交流史』, 春風文藝出版社, 1992.

_____, 『東北民族源流』, 林東錫 譯, 東文選, 1992.

宋鎭豪, 『夏商社會生活史』, 中國社會科學出版社, 1994.

宋治民, 『戰國秦漢考古』, 四川大學出版社, 1994.

宋和平 譯注, 『滿族薩滿神歌譯注』, 社會科學文獻出版社, 1993.

綏德縣博物館, 「陝西綏德漢畵像石墓」, 『文物』, 1983年 5期.

宿白, 「東北, 內蒙古地區의 鮮卑遺迹─鮮卑遺迹輯錄之一」, 『文物』, 1977年 5期.

_____, 「盛樂, 平城一帶의 拓跋鮮卑─北魏遺迹─鮮卑遺迹輯錄之二」, 『文物』, 1977年 11期.

_____, 「云岡石窟分期試論」, 『考古學報』, 1978年 1期.

新疆社會科學院考古研究所, 「新疆阿拉溝竪穴木槨墓發掘簡報」, 『文物』1981年 1期.

新疆維吾爾自治區博物館, 「吐魯番縣阿斯塔那─哈拉和卓古墓群淸理簡報」, 『文物』, 1972年 1期.

_____ 編, 『新疆維吾爾自治區博物館』, 文物出版社, 1991.

新疆維吾爾自治區文物管理委員會 外 編, 『中國石窟 克孜爾石窟』 3, 文物出版社, 1989-97.

_____, 『中國石窟 庫木吐喇石窟』, 文物出版社, 1992.

沈福偉, 『中國與非洲: 中非關係二千年』, 中華書局, 1990.

岳南, 『진시황릉』, 유소영 역, 일빛, 1998.

鄂嫩哈拉·蘇日台 編著, 『中國北方民族美術史料』, 上海人民美術出版社, 1990.

An, Chunyang ed., Han Dynasty Stone Relief: The Wu Family Shrines in Sandong Province, Foreign Languages Press, Beijing, 1991.

楊建芳 編著, 『中國出土古玉』 第1冊, 香港中文大學, 1987.

楊建新, 『中國西北少數民族史』, 寧夏人民出版社, 1988.

梁啓超·馮友蘭 외, 『음양오행설의 연구』, 김홍경 편역, 신지서원, 1993.

楊先讓 主編, 『中國民藝學研究─第二屆民間美術研討會文集』, 北京工藝美術出版社, 1993.

楊陰劉, 『중국고대음악사』, 이창숙 역, 솔, 1999.

余迺永 校註, 『新校互註宋本廣韻』, 中文大學出版社, 1993.

余思偉, 『中外海上交通與華僑』, 華夏書列, 1991.

余英時, 「中國古代死後世界觀의 演變」, 『中國哲學史研究』 2, 1985.

易水, 「漢魏六朝의 軍樂─'鼓吹'和'橫吹'」, 『文物』, 1981年 7期.

葉舒憲, 『中國神話哲學』, 中國社會科學出版社, 1992.

寧夏文物考古研究所 外, 「寧夏同心倒墩子匈奴墓地」, 『考古學報』, 1988年 3期.

寧夏博物館 鍾侃, 「寧夏固原縣出土文物」, 『文物』, 1978年 12期.

寧夏回族自治區博物館 外, 「寧夏固原北齊李賢夫婦墓發掘簡報」, 『文物』, 1985年 11期.

芮傳明, 『古突厥碑銘研究』, 上海古籍出版社, 1998.

吳山 編, 『中國歷代裝飾紋樣』 4, 人民美術出版社, 1992.

吳釗·劉東升 編著, 『中國音樂史略』, 人民音樂出版社, 1993.

烏恩, 「我國北方古代動物紋飾」, 『考古學報』, 1981年 1期.

_____, 「中國北方靑銅透雕帶飾」, 『考古學報』, 1983年 1期.

504

溫玉成, 『中國石窟與文化藝術』, 上海人民美術出版社, 1993.

_____, 「百濟의 金銅大香爐에 대한 새로운 해석(談百濟金銅大香爐)」, 『美術史論壇』 4, 1996.

王健群, 『광개토왕비연구』, 임동석 역, 역민사, 1985.

王昆吾, 「火歷論衡」, 『中國早期藝術與宗敎』, 東方出版中心, 1998.

_____, 「論古神話中的黑水, 崑崙與蓬萊」, 『中國早期藝術與宗敎』, 東方出版中心, 1998.

_____, 「漢唐佛敎音樂述略」, 『中國早期藝術與宗敎』, 東方出版中心, 1998.

_____, 「早期道敎的音樂與儀軌」, 『中國早期藝術與宗敎』, 東方出版中心, 1998.

王克林, 「北齊庫狄廻洛墓」, 『考古學報』, 1979年 3期.

王克芬, 『中國舞蹈發展史』, 上海人民出版社, 1989.

王大有, 『龍鳳文化源流』, 임동석 역, 동문선, 1994.

王明, 『太平經合校』 2, 中華書局, 1960.

王民信, 「百濟始祖〈仇台〉考」, 『百濟硏究』 17, 忠南大學校 百濟硏究所, 1986.

王博·祁小山, 『絲綢之路草原石人硏究』, 新疆人民出版社, 1996.

王孫, 『中國美術史』, 上海人民美術出版社, 1989.

王迅, 『東夷文化與淮夷文化硏究』, 北京大學校 出版社, 1994.

王逸, 『楚辭章句』, 藝文印書館印行, 1984.

王學理, 『秦始皇陵硏究』, 上海人民出版社, 1994.

王孝廉 主編, 『神與神話』, 臺灣聯經出版事業公司, 1988.

姚楠 外, 『七海揚帆』, 中華書局, 1990.

遼寧省博物館, 「遼寧凌源縣三官甸靑銅短劍墓」, 『考古』, 1985年 2期.

遼寧省博物館 外, 「遼陽舊城東門里東漢壁畫墓發掘報告」, 『文物』, 1985年 6期.

姚士宏, 「克孜爾石窟壁畫中的樂舞形象」, 『中國石窟 克孜爾石窟』 2, 新疆維吾爾自治區文物管理委員會 外 編, 文物出版社, 1996.

龍門石窟保管所·北京大學考古系, 『中國石窟 龍門石窟』 2, 文物出版社, 1991.

龍仁德, 「商代玉雕龍紋的造型與紋飾硏究」, 『文物』, 1981年 8期.

牛汝辰, 『新疆地名槪說』, 中央民族大學出版社, 1994.

雲岡石窟文物保管所, 『中國石窟 雲岡石窟』 2, 文物出版社, 1991.

袁珂, 『中國神話通論』, 巴蜀書社, 1993.

_____, 『袁珂神話論集』, 四川大學出版社, 1996.

_____, 『중국신화전설 I·II』, 전인초·김선자 역, 민음사, 1992-1998.

袁珂 編著, 『中國神話傳說辭典』, 華世出版社, 1987.

袁珂 校註, 『山海經校註』, 巴蜀書社, 1993.

願望·謝海元 編著, 『中國靑銅圖典』, 浙江攝影出版社, 1999.

袁炳昌·毛繼增 主編, 『中國少數民族樂器志』, 新世界出版社, 1986.

韋榮慧, 『中華民族復飾文化』, 紡織工業出版社, 1992.

喩權中, 『中國上古文化的新大陸-〈山海經·海外經〉考』, 黑龍江人民出版社, 1992.

劉錫金·陳良偉, 『龜玆古國史』, 新疆大學出版社, 1992.

劉錫誠·王文寶 主編, 『中國象徵辭典』, 天津敎育出版社, 1991.

劉城淮, 『中國上古神話』, 上海文藝出版社, 1988.

劉韶軍, 『神秘的星象』, 廣西人民出版社, 1992.

劉蔚華·潤田, 『직하철학』, 곽신환 역, 철학과현실사, 1995.

劉精誠, 『魏孝文帝傳』, 天津人民出版社, 1993.

劉志雄·楊靜榮, 『龍與中國文化』, 人民出版社, 1992.

劉涵, 「鄧縣畫像塼墓的時代和硏究」, 『考古』, 1959年 5期.

劉慧, 『泰山宗敎硏究』, 文物出版社, 1994.

劉和惠, 『楚文化的東漸』, 湖北敎育出版社, 1995.

劉曉路, 『中國帛畫』, 中國書店, 1994.

劉欣如, 『古代インドと古代中國－西暦1-6世紀の交易と佛敎』, 左久梓 驛, 心交社, 1995.

李剛, 『魏晉南北朝宗敎政策研究』, 四川大學出版社, 1994이.

伊克昭盟文物工作站 外, 「西溝畔匈奴墓」, 『文物』, 1980年 7期.

_____, 「內蒙古東勝市碾房渠發現金銀器窖藏」, 『考古』, 1991年 5期.

李德潤·張志立 主編, 『古民俗研究』, 第1集, 吉林文史出版社, 1990.

李文生, 『龍門石窟與洛陽歷史文化』, 上海人民美術出版社, 1993.

李幷成, 『河西走廊歷史地理』, 甘肅人民出版社, 1995.

李盛銓, 「〈山海經〉所見馬圖騰及其與匈奴先族的關係」, 〈山海經〉新探』, 四川城社會科學院出版社, 1986.

李浴 外, 『東北藝術史』, 春風文藝出版社, 1992.

李殿福·孫玉良, 『고구려간사』, 강인구·김영수 역, 삼성출판사, 1990.

李殿福, 『중국내의 고구려유적』, 차용걸·김인경 역, 학연문화사, 1994.

李澍田 主編, 『滿族薩滿跳神研究』, 吉林文史出版社, 1992.

李珍華·周長楫 編撰, 『漢字古今音表』, 中華書局, 1993.

李學勤, The Wonder of Chinese Bronzes, Beijing: Foreign Languages Press, 1980.

_____, 『春秋戰國時代の歷史と文物』, 五井直弘 譯, 硏文出版, 1991.

林幹, 『匈奴歷史年表』, 中華書局, 1984.

_____, 『匈奴通史』, 人民出版社, 1986.

林沄, 「商文化靑銅器與北方地區靑銅器關係之再研究」, 『考古學文化論集』 1, 蘇秉琦 主編, 文物出版社, 1987.

林河, 『〈九歌〉與沅湘民俗』, 三聯書店上海分店, 1990.

張佳生 主編, 『滿族文化史』, 遼寧民族出版社, 1999.

張光直, 『考古學よりみた中國古代』, 量博滿 譯, 雄山閣, 1980.

_____, The Archaeology of Ancient China, 4th ed., Yale, 1986.

_____, 『商文明』, 윤내현 역, 民音社, 1989.

_____, 『신화 미술 제사』, 이철 역, 東文選, 1990.

臧克和, 『說文解字的文化說解』, 湖南人民出版社, 1994.

張立文, 『白話帛書周易』, 中州古籍出版社, 1992.

張碧波·董國堯 主編, 『中國古代北方民族文化史－民族文化卷』, 哈爾濱: 黑龍江人民出版社, 1993.

_____ 主編, 『中國古代北方民族文化史－專題文化卷』, 哈爾濱: 黑龍江人民出版社, 1995.

蔣福亞, 『前秦史』, 北京師範學院出版社, 1993.

張岩, 『〈山海經〉與古代社會』, 文化藝術出版社, 1999.

張志堯 主編, 『草原絲綢之路與中亞文明』, 新疆美術撮影出版社, 1994.

張希舜 主編, 『山西文物館藏珍品－靑銅器』, 山西人民出版社.

田廣今, 「近年來內蒙古地區的匈奴考古」, 『考古學報』, 1983年 1期.

田廣今·郭素新, 「西溝畔匈奴墓反映的諸問題」, 『文物』, 1980年 7期.

傅仁義 外, 『東北古文化』, 春風文藝出版社, 1992.

齊陳駿, 『河西史研究』, 甘肅敎育出版社, 1989.

趙璞珊, 「〈山海經〉記載的藥物, 疾病和巫醫」, 『〈山海經〉新探』, 四川城社會科學院出版社, 1986.

趙渢 主編, 『中國樂器』, 現代出版社, 1991.

周迅·高春明, 『中國古代服飾大觀』, 重慶出版社, 1994.

朱越利, 『道藏分流解題』, 華夏出版社, 1996.

周菁葆, 『絲綢之路的音樂文化』, 新疆人民出版社, 1987.

周菁葆·邱陵, 『絲綢之路宗敎文化』, 新疆人民出版社, 1998.

中國〈山海經〉學術討論會 編, 『〈山海經〉新

探』, 四川城社會科學院出版社, 1986.

中國文化部文物局 外 編, 『全國出土文物珍品
　　1976-1984』, 文物出版社, 1987.

中國美術全集編纂委員會 編, 『中國美術全集
　　繪畵編14-15 敦煌壁畵』, 上海人民美術出
　　版社, 1985.

_____編, 『中國美術全集 繪畵編16 新疆石窟
　　壁畵』, 上海人民美術出版社, 1986.

_____編, 『中國美術全集 繪畵編17 麥積山等
　　石窟壁畵』, 上海人民美術出版社, 1987.

_____編, 『中國美術全集 繪畵編18 畵像石畵
　　像磚』, 上海人民美術出版社, 1988.

_____編, 『中國美術全集 繪畵編19 石刻선
　　(糸+戔)畵』, 上海人民美術出版社, 1988.

_____編, 『中國美術全集 彫刻編10 雲岡石窟
　　彫刻』, 上海人民美術出版社, 1988.

_____編, 『中國美術全集 彫刻編11 龍門石窟
　　彫刻』, 上海人民美術出版社, 1988.

中國民間文藝研究會 外 編, 『滿族民間故事
　　選』2, 春風文藝出版社, 1985.

中國社會科學院考古研究所東北工作隊, 「內
　　蒙古宁城縣南山根102號石槨墓」, 『考古』,
　　1981年 4期.

中國歷代藝術編輯委員會 編, 『中國歷代藝
　　術-工藝美術編』, 文物出版社, 1994.

中央民族學院少數民族文學藝術研究所 編,
　　『中國少數民族樂器志』, 新世界出版社,
　　1986.

中外關係史學會 編, 『中外關係史論叢』1, 世
　　界知識出版社, 1985.

陳國符, 『道藏源流考』, 民國叢書 第1編 13, 上
　　海書店, 1989.

陳正炎·林其錟, 『중국의 유토피아사상(改題-
　　中國大同思想研究)』, 이성규 역, 지식산업
　　사, 1990.

塔拉·梁京明, 「呼魯斯太匈奴墓」, 『文物』,
　　1980年 7期.

泰安顯文化局, 「泰安縣歷年出土的北方系靑
　　銅器」, 『文物』, 1986年 2期.

平朔考古隊, 「山西朔縣 秦漢墓發掘簡報」, 『文
　　物』, 1987年 6期.

_____, 「山西省朔縣 西漢木槨墓 發掘簡報」,

『考古』, 1988年 5期.

賀繼宏, 『西域論稿』, 新疆人民出版社, 1996.

河南省文物研究所 編, 『中國石窟 鞏縣石窟
　　寺』, 文物出版社, 1989.

_____, 『密縣打虎亭漢墓』, 文物出版社, 1993.

河南省文化局文物工作隊, 「河南南陽楊官寺
　　畵像石墓發掘報告」, 『考古學報』, 1963年 1
　　期.

夏鼐, 「從宣化遼墓的星圖論二十八宿和黃道
　　十二宮」, 『考古學報』45, 1976.

河北省文化局文物工作隊, 「河北靑龍縣抄道
　　沟發現」, 『考古』, 1962年 12期.

_____, 「河北省幾年來在廢銅中發現的文物」,
　　『文物』, 1980年 2期.

何星亮, 『中國自然神與自然崇拜』, 上海三聯
　　書店, 1992.

_____, 『中國圖騰文化』, 中國社會科學出版
　　社, 1992.

何新, 『神의 기원』, 홍희 역, 東文選, 1990.

_____, 『中國遠古神話與歷史新探』, 黑龍江
　　教育出版社, 1988.

_____, 『龍: 神話與眞相』, 上海人民出版社,
　　1990.

何幼琦, 「〈海經〉新探」, 『歷史研究』, 1985年 2
　　期.

何崝, 『商文化窺管』, 四川大學出版社, 1994.

『漢唐壁畵』, 北京外文出版社, 1974.

韓昇, 「南北朝與百濟政權, 文化關係的演變」,
　　『百濟研究』26, 忠南大 百濟研究所, 1996.

許成 主編, 『寧夏考古文集』, 寧夏人民出版社,
　　1996.

許進雄, 『중국고대사회-文字와 人類學의 透
　　視』, 홍희 역, 東文選, 1991.

玄奘·辯機原, 『大唐西域記校註』, 李羨林 等
　　校註, 中華書局, 1985.

현장, 『대당서역기』, 권덕주 역, 우리출판사,
　　1983.

胡奇光·方環海, 『爾雅譯注』, 上海古籍出版
　　社, 1999.

黃能馥·陳娟娟 編著, 『中國龍紋圖集』, 萬里書
　　店·輕工業出版社, 1994.

黃秉榮 主編, 『新疆民族風情』, 中國旅遊出版

社, 1993.

黃松 編著, 『齊魯文化』, 遼寧敎育出版社, 1991.

黃時鑒 主編, 『揷圖解說 中西關係史年表』, 浙江人民出版社, 1994.

黃新亞, 『絲路文化一沙漠卷』, 浙江人民出版社, 1993.

黃澤, 『西南民族節日文化』, 雲南敎育出版社, 1995.

黃何水庫考古工作隊, 「陝縣劉家渠漢墓」, 『考古學報』, 1965年 1期.

(4) 구미·러시아

Abdusin, D. A., 『蘇聯 考古學槪說』, 정석배 역, 學硏文化社, 1994.

Ahlbäck, Tore ed., *Saami Religion*, Åbo/Finland, 1987.

Akishev, A. K., *Искусство и Мифология Саков*, Алма-Ата, 1984.

Akishev, K. A., *Курган Иссык: Искусство Саков Казахстана*, Москва, 1978.

_____, "Origin of the Animal Style in the Saka Representational Art", in Seaman, Gary ed., *The Nomads Trilogy*, Vol. 3, Ethnographics, 1992.

Akishev, K. A. and Akishev, A. K., *The Ancient Gold of Kazakhstan*, Alma-Ata, 1983.

Alekseenko, E. A., "Some general and specific features in the shamanism of the peoples of Siberia", in Hoppál, M. ed, *Shamanism in Eurasia*, Göttingen, 1984.

Alekseev, N. A., *Ранние Формы Религии Тюркоязычных Народов Сибири*, Новосибирск, 1980.

_____, "Helping Spirits of the Siberian Turks", in Hoppál, M. ed., *Shamanism in Eurasia*, Göttingen, 1984.

_____, "Shamanism among the Turkic Peoples", in Balzer, M. M. ed., *Shamanic*

Worlds: Rituals and Lore of Siberia and Central Asia, North Castle Book, 1997.

Allan, Sarah, 『龜之謎─商代神話, 祭祀, 藝術和宇宙觀硏究』, 汪濤 譯, 四川人民出版社, 1992.

Andersson, J. G., "Hunting Magic in the Animal Style", *Bullentin of the Museum of the Far Eastern Antiquities*(BMFEA), No. 4, 1932.

Andrews, F. H., "Ancient Chinese Figured Silks Excavated at Ruined Sites of Central Asia by Aurel Stein", *Burlington Magazine*, No. 37, 1920.

Anisimov, A. F., "Cosmological Concepts of the Peoples of the North", in Michael, Henry N. ed., *Studies in Siberian Shamanism*, Toronto, 1963.

_____, "The Shaman's Tent", in Michael, Henry N. ed., *Studies in Siberian Shamanism*, Toronto, 1963.

Artamonov, M. I., *The Splendor of Scythian Art: Treasures from Scythian Tombs*, Frederick A. Praeger, 1969.

_____, *The Dawn of Art*, Leningrad: Aurora, 1974.

Azarpay, Guitty, "Some Classical and Near Eastern Motives in the Art of Pazyryk", *Artibus Asiae*, 22-4, 1959.

_____, *Sogdian Painting: The Pictorial Epic in Oriental Art*, California, 1981.

_____, "The Development of the Art of Transoxiana", in Yarshater, Eshan ed., *Cambridge History of Iran Vol. 3: The Seleucid, Parthian and Sasanian Periods*, Vol. 2, Cambridge, 1983.

Bagley, Robert W., *Shang Ritual Bronzes in the Arthur M. Sackler Collections*, The Arthur Sackler Foundation, Washing, 1987.

Balzer, M. M. ed., *Culture Incarnate: Native Anthropology from Russia*, M. E. Sharpe, 1995.

_____ ed., *Shamanic Worlds: Rituals and Lore of Siberia and Central Asia*, North Castle Book,

1997.

Banzarov, D., 「黒教或ひは蒙古人に於けるシャマン教」, 『シャマニズムの研究』, 新時代社, (1846)1940.

Basilov, Vladimir N., "Shamanism in Central Asia", in Bharati, Agenhananda ed., *The Realm of the Extra-Human*, Mouton, 1976.

_____, "The Story of Shamanism in Soviet Ethnography", in Hoppál, M. ed., *Shamanism in Eurasia*, Göttingen, 1984.

_____, "The Scythian Harp and the Kazakh kobyz", in Seaman, Gary ed., *The Nomads Trilogy*, Vol. 3, Ethnographics, 1992.

_____, "Texts of Shamanistic Invocations from Central Asia and Kazakhstan", in Seaman, G and Day, J. S. eds., *Shamanism in Central Asia and Americas*, University Press of Colorado & Denver Museum of Natural History, 1994.

_____, "Chosen by the Spirits", in Balzer, M. M. ed., *Shamanic Worlds: Rituals and Lore of Siberia and Central Asia*, North Castle Book, 1997.

Basilov, Vladimir N. ed., *Nomads of Eurasia*, Natural History Museum of Los Angeles, 1989.

Bazin, Louis, 『突厥曆法研究』, 耿昇 譯, 中華書局, (1991)1998.

Belenitsky, Aleksandr, *Central Asia*, Hogarth, James trans., World Publishing Co., 1968.

_____, *Mittelasien: Kunst der Sogden*, Leipzig, 1980.

Berti, Daniela, "Observations on Shamanic Dance", in Kim, T. and Hoppál, M. ed, *Shamanism in Performing Arts*, Budapest, 1995.

Bhattacharyya, B., *The Indian Buddhist Iconography*, 2nd revised, Calcutta: K. L. Mukhopadhyay, 1958.

Bivar, A. D. H., "The History of Eastern Iran", in Yarshater, Eshan ed., *Cambridge History of Iran Vol. 3: The Seleucid, Parthian and Sasanian*

Periods, Vol. 1, Cambridge, 1983.

Black, Lydia, "The Nivkh (Gilyak) of Sakhalin and the Lower Amur", *Arctic Anthropology*, Vol. 10, No. 1, 1973.

Bogoras, Waldemar, *The Chukchee*, E. J. Brill, (1904-1908)1975.

_____, *Koryak Text*, E. J. Brill, 1917.

Bokovenko, Nikolai A., "Tuva During the Scythian Period", in David-Kimball, J. et al. ed., *Nomads of the Eurasian Steppes in the Early Iron Age*, Zinat Press, 1995.

Boulnois, L., *The Silk Road*, London, 1963.

Bowie, Theodore ed., *East-West in Art: Patterns of Cultural and Aesthetic Relationships*, Indiana, 1966.

Boyce, Mary, *A History of Zoroastrianism*, 3 Vols., Brill, 1975-1991.

_____, *A Persian Stronghold of Zoroastrian-ism*, Oxford, 1977.

_____, *Zoroastrians: Their Religious Beliefs and Practices*, Routledge & Kegan Paul, 1979.

_____, "Iranian Festivals", in Yarshater, Eshan ed., *Cambridge History of Iran Vol. 3: The Seleucid, Parthian and Sasanian Periods*, Vol. 2, Cambridge, 1983.

_____, *Zoroastrianism: Its Antiquity and Constant Vigour*, Mazda, 1992.

Boyce, Mary ed. & trans., *Textual Sources for the Study of Zoroastrianism*, Chicago. 1984.

Boyer, R. & Lot-Falck, E. éds., *Les Religions de l'Europe du Nord*, Paris: Fayard-Denoël, 1974.

British Museum, *Frozen Tombs: The Culture and Art of the Ancient Tribes of Siberia*, Trustees of the British Museum, 1978.

Brooks, E. Bruce, "Textual Evidence for 04c Sino-Bactrian Contact", in Mair, Victor H. ed., *The Bronze Age and Early Iron Age Peoples of Eastern Central Asia*, Vol. 2, Institute for the Study of Man, 1998.

Bunker, Emma C., "The Anecdotal Plaques of the Eastern Steppe Regions", in Denwood,

Philip ed., *Arts of the Eurasian Steppelands*, Percival David Foundation, 1978.

_____, "Ancient Art of Central Asia, Mongolia, and Siberia", in Markoe, Glenn et al., *Ancient Bronzes, Ceramics, and Seals*, Los Angeles County Museum of Art, 1981.

_____, "Sources of Foreign Elements in the Culture of Eastern Zhou", in Kuwayama, G. ed., *The Great Bronze Age of China: A Symposium*, Los Angeles County Museum of Art, 1983.

_____, "Ancient Ordos Bronzes", in Rawson, J. and Bunker, E. C., *Ancient Chinese and Ordos Bronzes*, The Oriental Ceramic Society, 1990.

_____, "Gold Belt Plaques in the Siberian Treasure of Peter the Great: Dates, Origins and Iconography", in Seaman, Gary ed., *The Nomads Trilogy*, Vol. 3, Ethnographics, 1992.

_____, "Significant Changes in Iconography and Technology among Ancient China's Northwestern Pastoral Neighbors from the Fourth to the First Century B. C.", *Bulletin of the Asia Institute 6*, 1992.

_____, *Ancient Bronzes of the Eastern Eurasian Steppes: from the Arthur M. Sackler Collections*, Abrams, 1997.

_____, "Cultural Diversity in the Tarim Basin Vicinity and its Impact on Ancient Chinese Culture", in Mair, Victor H. ed., *The Bronze Age and Early Iron Age Peoples of Eastern Central Asia*, Vol. 2, Institute for the Study of Man, 1998.

Bunker, E. C. and Chatwin, B. and Farkas, A., *"Animal Style" Art from East to West*, Asia House Gallery, 1970.

Bush, Susan, "Thunder Monsters, Auspicious Animals and Floral Ornament in Early Sixth Century China" *Ars Orientalis 10*, 1975.

_____, "Some Parallels between Chinese and Korean Ornamental Motifs of the Late Fifth and Early Sixth Centuries A.D." *Archives of Asian Art 37*, 1984.

Bussagli, Mario, 『중앙아시아 회화』, 권영필 역, 일지사, (1963)1978.

Chadwick, H. M. & Chadwick, Nora K, *The Growth of Literature*, Vol. 3, Cambridge, 1940.

Chadwick, Nora K. and Zhirmunsky, Victor, *Oral Epics of Central Asia*, Cambridge, 1969.

Chegini, N. N. and Nikitin, A. V., "Sasanian Iran—Economy, Society, Arts and Crafts", in Litvinskii, B. A. ed., *History of Civilizations of Central Asia Vol. 3: The Crossroads of Civilizations: AD 250 to 750*, Unesco, 1996.

Choksy, Jamsheed K., *Purity and Pollution in Zoroastrianism*, Texas, 1989.

Colledge, Malcolm A. R., *Parthian Art*, Cornell, 1977.

Cotterell, Arthur, *China: A Cultural History*, update ed., A Mentor Book, 1988.

Curtin, Jeremiah, *A Journey in Southern Siberia*, Arno Press, (1907)1971.

Czaplicka, M. A., *Aboriginal Siberia: A Study in Social Anthropology*, Oxford, 1914.

_____, *The Turks of Central Asia in History and at the Present Day*, Oxford, 1918.

Czeglédy, K., "On the Numerical Composition of the Ancient Turkish Tribal Confederations", *Acta Orientalia Academiae Scientiarum Hungaricae 25*, 1972.

Dalton, O. M., *The Treasure of the Oxus: With Other Examples of Early Oriental Metal-Work*, 3rd ed., The British Museum, 1964

Dani, A. H. and Litvinskii, B. A., "The Kushano-Sasanian Kingdom", in Litvinskii, B. A. ed., *History of Civilizations of Central Asia Vol. 3: The Crossroads of Civilizations: AD 250 to 750*, Unesco, 1996.

Dani, A. H. et al., "Eastern Kushans, Kidarites in Gandhara and Kashmir, and Later Hephthalites", in Litvinskii, B. A. ed., *History of Civilizations of Central Asia Vol. 3: The Crossroads of Civilizations: AD 250 to 750*,

510

Unesco, 1996.

David-Kimball, J. et al. ed., *Nomads of the Eurasian Steppes in the Early Iron Age*, Zinat Press, 1995.

_____, "Tribal Interaction between the Early Iron Age Nomads of the South Ural Steppes, Semirechiye, and Xinjiang", in Mair, Victor H. ed., *The Bronze Age and Early Iron Age Peoples of Eastern Central Asia*, Vol. 1, Institute for the Study of Man, 1998.

_____, "Excavations Pokrovka, Russia, 1995" from The Center for the Study of the Eurasian Nomads(CSEN), 1998.

_____, "Statues of Sauromatian and Sarmatian Woman" from The Center for the Study of the Eurasian Nomads(CSEN), 1998.

Debevoise, Neilson C., *A Political History of Parthia*, Chicago, 1938.

Denwood, Philip ed., *Arts of the Eurasian Steppelands*, Percival David Foundation, 1978.

Deydier, Christian, *Chinese Bronzes*, Seligman, Janet trans., Rizzoli, 1980.

Diachenko, Vladimir, "The Horse in Yakut Shamanism", in Seaman, G and Day, J. S. eds., *Shamanism in Central Asia and Americas*, University Press of Colorado & Denver Museum of Natural History, 1994.

Diakonova, Vera P., "Shamans in Traditional Tuvian Society", in Seaman, G and Day, J.S. eds., *Shamanism in Central Asia and Americas*, University Press of Colorado & Denver Museum of Natural History, 1994.

Diószegi, Vilmos, *Tracing Shamans in Siberia*, Anthropological Publications, 1960.

_____, *Shamanism: Selected Writings of Vilmos Dioszege*, Hoppál, M. ed., Budapest, 1998.

_____ ed., *Popular Beliefs and Folklore Tradition in Siberia*, Indiana University, 1968.

Diószegi, V. and Hoppál, M. ed., 『시베리아의 샤머니즘』, 최길성 역, 民音社, (1978)1988.

_____ ed., *Shamanism in Siberia*, selected reprints, Budapest, (1978)1995.

Dolgikh, B. O., "On the Origin of the Nganasans—Preliminary Remarks", in Michael, Henry N. ed., *Studies in Siberian Ethnogenesis*, Toronto, 1962.

_____, "Nganasan Shaman Drums and Costumes", in Diószegi, V. and Hoppál, M. ed., *Shamanism in Siberia*, selected reprints, Budapest, (1978)1995.

Drompp, M. R., "Supernumerary Sovereigns: Superfluity and Mutability in the Elite Power Structure of the Early Türks(Tu-jue)", in Seaman, Gary ed., *The Nomads Trilogy*, Vol. 2, Ethnographics, 1991.

Duchesne-Guillemin, Tacques, *Zoroastrianism: Symbols and Values*, Harper Torchbooks, 1966.

_____, "Zoroastrian Religion", in Yarshater, Eshan ed., *Cambridge History of Iran Vol. 3: The Seleucid, Parthian and Sasanian Periods*, Vol. 2, Cambridge, 1983.

Dumézil, Georges, *Mitra-Varuna*, Coltman, Derek trans., Zone Books, 1988.

Eberhard, Wolfram, "Beiträge zur kosmologischen Spekulation Chinas in der Han-Zeit", *Baessler Archiv*(Beitäge z. Volkerkunde/ Baessler Instituts, Berlin), 16, I, 1933.

_____, *Kultur und Siedlung der Randvölker Chinas*, Brill, 1942.

_____, *Conquerors and Rulers*, Leiden, 1965.

_____, *Settlement and Social Change in Asia*, Hong Kong University Press, 1967.

_____, *The Local Cultures of South and East China*, Leiden, 1968.

_____, 『중국의 역사』, 최효선 역, 문예출판사, (1977)1997.

_____, *A Dictionary of Chinese Symbols*, Routledge & Kegan Paul, 1986.

Ecsedy, Hilda, "Old Turkic Titles of Chinese Origin", *Acta Orientalia Academiae Scientiarum Hungaricae 18*, 1965.

_____, "Tribe and Tribal Society in the 6th Century Turk Empire", *Acta Orientalia Academiae Scientiarum Hungaricae 25*, 1972.

_____, "Tribe and Empire, Tribe and Socity in the Turk Age", *Acta Orientalia Academiae Scientiarum Hungaricae 31*, 1977.

Ecsedy, I., "Early Persian Envoys in the Chinese Courts(5th–6th Centuries AD)", in Harmatta, J. ed., *Studies in the Sources on the History of Pre-Islamic Central Asia*, Budapest, 1979.

Edsman, Carl-Martin ed., *Studies in Shamanism*, Stockholm, 1967.

Eitel, Ernest J., *Handbook of Chinese Buddhism: Being A Sanskrit-Chinese Dictionary*, Tokyo, 1904.

Eliade, Mircea, *Shamanism: Archaic Techniques of Ecstasy*, Princeton, (1951)1964.

Emmerick, R. E., "Iranian Settlement East of the Pamir", in Yarshater, Eshan ed., *Cambridge History of Iran Vol. 3: The Seleucid, Parthian and Sasanian Periods*, Vol. 1, Cambridge, 1983.

_____, "Buddhism among Iranian Peoples", in Yarshater, Eshan ed., *Cambridge History of Iran Vol. 3: The Seleucid, Parthian and Sasanian Periods*, Vol. 1, Cambridge, 1983.

Enoki, K., "The Yüeh-chih and their Migrations", in Harmatta, J. ed., *History of Civilizations of Central Asia Vol. 2: The Development of Sedentary and Nomadic Civilizations: BC 750 to AD 250*, Unesco, 1994.

Erdmann, Kurt, *Die Kunst Irans zur Zeit der Sasaniden*, Florian Kupferberg Verlag, 1943.

Erickson, Susan N., "Boshanlu—Mountain Censers: Mountains and Immortality in the Western Han Period", Ph. D. dissertation, University of Minnesota, 1989.

_____, "Boshanlu—Mountain Censers of the Western Han Period: A Typological and Iconological Analysis", *Archives of Asian Art*,

No. 45, 1992.

Eurasia, Göttingen, 1984.

Findeisen, Hans, *Das Tier als Gott, Dämon und Ahne*, Stuttgart, 1956.

_____, *Schamanentum—Dargestellt am Beispiel der Bessenheitspriester nordeurasiatischer Völker*, Stuttgart, 1957.

_____, *Dokumente Urtümlicher Weltanschauung der Völker Nordeurasiens*, Oosterhout, 1970.

Firdausi, Abolqasem, *Shah-Nameh*, Atkinson, James trans. and abridged, London, 1892.

Fong, Wen ed., *The Great Bronze Age of China: An Exhibition from the People's Republic of China*, Metropolitan Museum of Art, 1980.

Fontein, J. and Tung, Wu, *Han and T'ang Murals*, Museum of Fine Arts Boston, 1976.

Frumkin, Grégoire, *Archaeology in Soviet Central Asia*, Leiden, 1970.

Frye, Richard N., *The Heritage of Persia*, World Publishing Co., 1963.

_____ ed., *Sasanian Remains from Qasr-i Abu Nasr*, Harvard, 1973.

_____, "Central Asian Concepts of Rule on the Steppe and Sown", in Seaman, Gary ed., *The Nomads Trilogy*, Vol. 1, Ethnographics, 1989.

_____, "Sasanian-Central Asian Trade Relations", *Bulletin of the Asia Institute 7*, 1993.

_____, *The Heritage of Central Asia: From Antiquity to the Turkish Expansion*, Princeton, 1996.

Fu, Yuguang, "The Worldview of the Manchu Shaman", in Hoppál, M. & Howard, K., *Shamans and Cultures*, Budapest, 1993.

Galania, Ludmila et al., *Skythika, München*, 1987.

Galdanova, G.P., "Le culte de la chasse chez les Bouriates", *Études mongoles et sibériennes*, 12, 1981.

Ghirshman, Roman, *Persian Art: 249 B.C-A.*

D.651 *The Parthian and Sasanian Dynasties*, Golden Press, 1962.

_____, *The Arts of Ancient Iran: From its Origins to the Time of Alexander the Great*, Golden Press, 1964.

Gignoux, Philippe and Litvinskii, B. A., "Religions and Religious Movements—1", in Litvinskii, B. A. ed., *History of Civilizations of Central Asia Vol. 3: The Crossroads of Civilizations: AD 250 to 750*, Unesco, 1996.

Gorbunova, Natalya G., "Early Pastoral Tribes in Soviet Central Asia during the First Half of the First Millennium A.D.", in Seaman, Gary ed., *The Nomads Trilogy*, Vol. 3, Ethnographics, 1992.

Gothoni, R. and Pentikäinen, J. eds., *Mythology and Cosmic Order*, Helsinki, 1987.

Grabar, Oleg, *Sasanian Silver: Late Antique and Early Mediaeval Arts of Luxury from Iran*, University of Michigan Museum of Art, 1967.

Graceva, G. N., "Shaman Songs and Worldview", in Hoppál, M. ed, *Shamanism in Eurasia*, Göttingen, 1984.

Gronbech, K., "The Turkish System of Kingdom", *Studia Orientalia 1*, Pedersendicata, 1953.

Gryaznov, M. P., *The Ancient Civilization of Southern Siberia*, Cowles, 1969.

_____, *Der Großkurgan von Arzan in Tuva, Südensibirien*, C. H. Beck München, 1984.

Grousset, René, *The Empire of the Steppes: A History of Central Asia*, Walford, Naomi trans., Rutgers University Press, (1939)1970

_____, 『草原帝國』, 魏英邦 譯, 青海人民出版社, 1991.

Gupta, S. P., *Archaeology of Soviet Central Asia, and the Indian Borderlands*, 2 Vols., Delhi, 1979.

Gurvič, I. S., 「북부 야쿠트족의 사냥의례」, in Diószegi, V. and Hoppál, M. ed., 『시베리아의 샤머니즘』, 최길성 역, 民音社,

(1978)1988.

Hadingham, Evan, "The Mummies of Xinjiang", Discover, April 1994.

Hallade, Madeleine, *The Gandhara Style and the Evolution of Buddhist Art*, Thames & Hudson, 1968.

Hamayon, Roberte N., *La chasse à l'âme: Esquisse d'une théorie du chamartisme sibérien*, Société d'ethnologie, 1990.

_____, "Game and Games, Fortune and Dualism in Siberian Shamanismz", in Hoppál, M. and Pentikäinen, J. ed., *Northern Religions and Shamanism*, Budapest, 1992.

_____, "Shamanism and Pragmatism in Siberia", in Hoppál, M. & Howard, K. ed., *Shamans and Cultures*, Budapest, 1993.

_____, "Are 'Trance', 'Ecstasy' and Similar Concepts Appropriate in the Study of Shamanism?", in Kim, T. and Hoppál, M. ed, *Shamanism in Performing Arts*, Budapest, 1995.

_____, "Shamanism in Siberia: From Partnership in Supernsture to Count-Power in Society", in Thomas & Humphrey ed., *Shamanism, History & the State*, Michigan, 1996.

Harmatta, J., "Religions in the Kushan Empire", *History of Civilizations of Central Asia Vol. 2: The Development of Sedentary and Nomadic Civilizations: 700 BC to AD 250*, Unesco, 1994.

_____, "Languages and Literature in the Kushan Empire", *History of Civilizations of Central Asia Vol. 2: The Development of Sedentary and Nomadic Civilizations: 700 BC to AD 250*, Unesco, 1994.

Harmatta, J. ed., *Studies in the Sources on the History of Pre-Islamic Central Asia*, Budapest, 1979.

_____, *History of Civilizations of Central Asia Vol. 2: The Development of Sedentary and Nomadic Civilizations: BC 750 to AD 250*,

Unesco, 1994.

Harper, Prudence O., *The Royal Hunter*, The Asian Society, 1978.

_____, *Silver Vessels of the Sasanian Period Volume One: Royal Imagery*, Metropolitan Museum of Art, 1981.

_____, "Sasanian Silver", in Yarshater, Eshan ed., *Cambridge History of Iran Vol. 3: The Seleucid, Parthian and Sasanian Periods*, Vol. 2, Cambridge, 1983.

Harva(Holmberg), Uno, *Die Wassergottheiten der Finnisch-Ugrischen Völker*, Helsingfors, 1913.

_____, *Die Religionen Vorstellungen der Altaischen Völker*, FF Communications N:o 25, Helsinki, 1938.

Hentze, C., "Schamanenkronen zur Han-Zeit in Korea", in *Ostasiatische Zeitschrift*, IX(XIX), Heft 5, Leipzig, 1933.

Herodotus, *The Histories*, Penguin, 1954.

Herzfeld, Ernst E., *Iran in the Ancient East*, Oxford, 1941.

_____, *Zoroaster and his World*, 2 Vols., Princeton, 1947.

Hessig, Walter, *The Religions of Mongolia*, California, (1970)1980.

_____, "Shaman Myth and Clan-Epic", in Hoppál, M. ed, *Shamanism in Eurasia*, Göttingen, 1984.

Hirth, Friedrich, *China and the Roman Orient*, Shanghai & Hongkong, 1885.

_____, *Chau Ju-Kua(趙汝適)'s Chu-Fan-Chi(諸蕃志): On the Chinese and Arab Trade in the 12th and 13th Centuries*, Amsterdam: Oriental Press, (1914)1966.

Hopkins, Clark, *The Discovery of Dura-Europos*, Goldman, Bernard ed., Yale, 1979.

Hoppál, M., "Shamanism: Universal Structures and Regional Symbols", in Hoppál, M. & Howard, K. ed., *Shamans and Cultures*, Budapest, 1993.

_____, "Studies on Eurasian Shamanism", in

Hoppál, M. & Howard, K. ed., *Shamans and Cultures*, Budapest, 1993.

_____, "Performing Shamanism in Siberian Rock Art", in Kim, T. and Hoppál, M. ed., *Shamanism in Performing Arts*, Budapest, 1995.

_____, "On the Origin of Shamanism and the Siberian Rock Art", in Siikala, A. & Hoppál, M., *Studies on Shamanism*, Budapest, 1998.

_____ ed., *Shamanism in Eurasia*, Göttingen, 1984.

Hoppál, M. & Howard, K. ed., *Shamans and Cultures*, Budapest, 1993.

Hoppál, M. and Pentikäinen, J. ed., *Northern Religions and Shamanism*, Budapest, 1992.

Horváth, Izabella, "A Comparative Study of the Shamanistic Motifs in Hungarian and Turkic Folk Tales", in Kim, T. and Hoppál, M. ed., *Shamanism in Performing Arts*, Budapest, 1995.

Hultkrantz, Åke, *Conceptions of the Soul Among North American Indians*, Stockholm, 1953.

_____, "A definition of shamanism", *Temenos*, 9, 1973.

_____, "Shamanism and Soul Ideology", in Hoppál, M. ed., *Shamanism in Eurasia*, Göttingen, 1984.

_____, "Aspects of Saami(Lapp) Shamanism", in Hoppál, M. and Pentikäinen, J. ed., *Northern Religions and Shamanism*, Budapest, 1992.

_____, "The Shaman in Myths and Tales", in Kim, T. and Hoppál, M. ed., *Shamanism in Performing Arts*, Budapest, 1995.

Hultkrantz, Åke and Vorren, Ø. ed., *The Hunters, their Culture and Way of Life*, Universitetsforlaget, 1982.

Humphrey, Caroline, "Shamanic Practices and the State in Northern Asia: Views from the Center and Periphery", in Thomas, N. & Humphrey, C. ed., *Shamanism, History, & the State*, Michigan, 1994.

Ishjamts, N., "Nomads in Eastern Central Asia", in Harmatta, J. ed., *History of Civilizations of Central Asia Vol. 2: The Development of Sedentary and Nomadic Civilizations: BC 750 to AD 250*, Unesco, 1994.

Ivanov, S.V., 「시베리아 샤머니즘의 연구」, in Diószegi, V. and Hoppál, M. ed., 『시베리아의 샤머니즘』, 최길성 역, 民音社, (1978)1988.

Jacobson, Esther, "The Stag with Bird-Headed Antler Tines: A Study in Image Transformation and Meaning", *Bullentin of the Museum of the Far Eastern Antiquities* (BMFEA), No. 56, 1984.

_____, "Mountains and Nomads: A Reconsideration of the Origins of Chinese Landscape Representations", *Bullentin of the Museum of the Far Eastern Antiquities* (BMFEA), No. 57, 1985.

_____, "Burial Ritual, Gender and Status in South Siberia in the Late Bronze-Early Iron Age", *Papers on Inner Asia*, No. 7, 1987.

_____, "Beyond the Frontier: A Reconsideration of Cultural Interchange Between China and Early Nomads", *Early China*, No. 13, 1988.

_____, "On the Question of Shamanism Among the Early Nomads of Eurasia(First Millennium BC)", in Brendemoen, B. ed., *Altaica Osloensia*, Oslo: Universitetsforlaget, 1990.

_____, "Symbolic Structures as Indicators of the Cultural Ecology of the Early Nomads", in Seaman, Gary ed., *The Nomads Trilogy*, Vol. 3, Ethnographics, 1992.

_____, *The Deer Goddess of Ancient Siberia: A Study in the Ecology of Belief*, Brill, 1993.

_____, *The Art of Scythians: The Interpenetration of Cultures at the Edge of the Hellenic World*, Brill, 1995.

Janhunen, Juha, "The Horse in East Asia: Reviewing the Linguistic Evidence", in Mair, Victor H. ed., *The Bronze Age and Early Iron Age Peoples of Eastern Central Asia*, Vol. 1, Institute for the Study of Man, 1998.

Jankovics, M., "Cosmic Models and Siberian Shaman Drums", in Hoppál, M. ed., *Shamanism in Eurasia*, Göttingen, 1984.

Jettmar, Karl, "The Altai before the Turks", *Bullentin of the Museum of the Far Eastern Antiquities*(BMFEA), No. 23, 1951.

Jochelson, Waldemar, The Koryak, E. J. Brill, (1905-1908)1975.

Joti, A. J., "Notes on Selkup Shamanism", in Diószegi, V. and Hoppál, M. ed., *Shamanism in Siberia*, selected reprints, Budapest, (1978)1995.

Jusupov, G. V., "Survivals of Totemism in the Ancestor Cult of the Kazan Tatars", in Diószegi, Vilmos, in *Popular Beliefs and Folklore Tradition in Siberia*, Indiana University, 1968.

_____, *Art of the Steppes*, revised, Greystone Press, 1967.

Kerr, R., "The Tiger Motif: Cultural Transference in the Steppes", in Denwood, Philip ed., *Arts of the Eurasian Steppelands*, Percival David Foundation, 1978.

Khazanov, A. M., 『유목사회의 구조-인류학적 접근』, 김호동 역, 지식산업사, (1984)1990.

Kim, T. and Hoppál, M. ed., *Shamanism in Performing Arts*, Budapest, 1995.

Klimburg-Salter, Deborah, *The Kingdom of Bamiyan: Buddhist Art and Culture of the Hindu Kush*, Naples-Rome, 1989.

Klimkeit, Hans-Joachim, *Gnosis on the Silk Road: Gnostic Texts from Central Asia*, HarperSanFrancisco, 1993.

_____, 『絲綢古道上的文化』, 趙崇民 譯, 新疆美術撮影出版社, (1989)1994.

Kohl, Philip L., "Central Asia and the Caucasus in the Bronze Age", in Sasson, Jack M. chief ed., *Civilizations of the Ancient Near East*, Vol.

2, Scribners, 1995.

Kossack, Georg, "Von den Anfangen des skytho-iranischen Tierstils", in Galania, Ludmila et al., *Skythika*, München, 1987.

Krader, Lawrence, *Social Organization of the Mongol-Turkic Pastoral Nomads*, Mouton, 1963.

_____, 「샤머니즘: 부리야트 사회에 있어서의 이론과 역사」 in Diószegi, V. and Hoppál, M. ed., 『시베리아의 샤머니즘』, 민음사, (1978)1988.

Kubarev, V. D., 『알타이의 제사유적』, 이헌종 · 강인욱 역, 학연문화사, 1999.

Kuhrt, A. and Sherwin-White, S., *Hellenism in the East*, California, 1987.

Kuwayama, G. ed., *The Great Bronze Age of China: A Symposium*, Los Angeles County Museum of Art, 1983.

Kuz'mina, E. E., 「고대 유라시아 말 신앙의 기원과 전파」, 김호동 역, 『한국고대사논총』 4, 1992.

Kwanten, Luc, *Imperial Nomads: A History of Central Asia, 500-1500*, Pennsylvania, 1979.

Lattimore, Owen, "The Goldi tribe, 'Fishskin Tatars', of the lower Sungari", in *Studies in Frontier History: Collected Papers 1928-1958*, Oxford, 1962.

Laufer, Berthold, *The Decorative Art of the Amur Tribes*, Memoirs of the American Museum of Natural History: Volume VII, Part I., The Knickerbocker Press, 1902.

_____, *Chinese Pottery of the Han Dynasty*, Brill, 1909.

_____, *Sino-Iranica: Chinese contributions to the history of civilization in ancient Iran*, Chicago, 1919.

Lawergren, Bo, "The Ancient Harp of Pazyryk: A Bowed Instrument?", in Seaman, Gary ed., *The Nomads Trilogy*, Vol. 3, Ethnographics, 1992.

Lawton, Thomas, *Chinese Art of the Warring States Period: Change and Continuty, 480-222*

BC, Freer Gallery of Art, 1982.

Levin, M. G., *Ethnic Orgins of the Peoples of Northeastern Asia*, in Michael, Henry N. ed., Toronto, 1963.

Levin, M. G. and Potapov, L. P. eds., *The Peoples of Siberia*, Chicago, (1956)1964.

_____ eds., *Историко-Этнографический Атлас Сибири*, Москва · Ленинград, 1961.

Levin, Theodore, *The Hundred Thousands Fools of God: Musical Travels in Central Asia*, Indiana, 1996.

Lieu, Samuel N., *Manichaeism in Central Asia & China*, Brill, 1998.

Litvinskii, B. A., "The Ecology of the Ancient Nomads of Soviet Central Asia and Kazakhstan", in Seaman, Gary ed., *The Nomads Trilogy, Vol. 1: Ecology and Empire: Nomads in the Cultural Evolution of the Old World*, Ethnographics, 1989.

_____, "The Rise of Sasanian Iran", in Harmatta, J. ed., *History of Civilizations of Central Asia Vol. 2: The Development of Sedentary and Nomadic Civilizations: BC 750 to AD 250*, Unesco, 1994.

_____, "Archaeology and Artifacts in Iron Age Central Asia", in Sasson, Jack M. chief ed., *Civilizations of the Ancient Near East*, Vol. 2, Scribners, 1995.

_____, "The Hephthalite Empire", *History of Civilizations of Central Asia Vol. 3: The Crossroads of Civilizations: AD 250 to 750*, Unesco, 1996.

Litvinskii, B. A. ed., *History of Civilizations of Central Asia Vol. 3: The Crossroads of Civilizations: AD 250 to 750*, Unesco, 1996.

Litvinskii, B. A. and Bromberg, C. A. ed., *Archaeology and Art of Central Asia Studies from the Former Soviet Union. Bulletin of the Asia Institute 8*, 1994.

Liu Gui-teng, "Musical Instruments in the Manchurian Shamanic Sacrificial Rituals", in Kim, T. and Hoppál, M. ed., *Shamanism in*

Performing Arts, Budapest, 1995.

Loewe, Michael, *Every Life in Early Imperial China during the Han Period 202 BC—AD 220*, Dorset, 1968.

_____, 『고대중국인의 생사관』, 이성규 역, 지식산업사, (1982)1989.

Lommel, Andreas, *The World of the Early Hunters: Medicine-men, shamans and artists*, *Bullock*, Michael trans., London, 1967

Lopatin, Ivan A., *Гольды —Амурские, Уссурийские и Сунгарий*, Владивостокъ, 1922.

_____, *The Cult of the Dead Among the Natives of the Amur Basin*, Mouton & Co., 1960.

Lot-Falck, Eveline, *Les rites de chasse chez les peuples sibériens*, Gallimard, 1953.

_____, "A propos d'Ätügän, déesse momgole de la terre", *Revue de l'histoire des religions*, Paris, 1956.

_____, "Textes eurasiens", in Boyer, R. & Lot-Falck, E. éds., *Les Religions de l'Europe du Nord*, Paris: Fayard-Denoël, 1974.

_____, "A propos du terme chamane", *Études mongoles et sibériennes*, 8, 1977.

_____, "Le costume de chamane toungouse du Musée de l'Homme", *Études mongoles et sibériennes*, 8, 1977.

Lukonin, Vladimir G., *Persia II*, World Publishing Co., 1967.

Ma Yong and Sun Yutang, "The Western Regions under the Hsiung-nu and the Han", in Harmatta, J. ed., *History of Civilizations of Central Asia Vol. 2: The Development of Sedentary and Nomadic Civilizations: BC 750 to AD 250*, Unesco, 1994.

Ma Yong and Wang Binghua, "The Culture of the Xinjiang Region", in Harmatta, J. ed., *History of Civilizations of Central Asia Vol. 2: The Development of Sedentary and Nomadic Civilizations: BC 750 to AD 250*, Unesco, 1994.

마이달, 츄르템, 『몽고문화사』, 김구산 역, 동문선, 1991.

Maenchen-Helfen, Otto J., *The World of the Huns: Studies in Their History and Culture*, California, 1973.

Mahler, Jane G., "The Art of the Silk Route", in Bowie, Theodore ed., *East-West in Art: Patterns of Cultural and Aesthetic Relationships*, Indiana, 1966.

Maillard, Monique, 『古代高昌王國物質文明史』, 耿昇 譯, 中華書局, 1995.

Mair, Victor H. ed., *The Bronze Age and Early Iron Age Peoples of Eastern Central Asia*, 2 Vols., Institute for the Study of Man, 1998.

Mallory, J. P., *In Search of the Indo-Europeans*, Thames & Hudson, 1989.

Manker, E., "Seite Cult and Drum Magic of the Lapps", in Diószegi, Vilmos, in *Popular Beliefs and Folklore Tradition in Siberia*, Indiana University, 1968.

Marshak, B. I., "Worshipers from the Northern Shrine of Temple 2, Panjikent", in Litvinskii, B. A. and Bromberg, C. A. ed., *Archaeology and Art of Central Asia Studies from the Former Soviet Union*, Bulletin of the Asia Institute 8, 1994.

Marshak, B. I. and Negmatov, "Sogdinia", in Litvinskii, B. A. ed., *History of Civilizations of Central Asia Vol. 3: The Crossroads of Civilizations: AD 250 to 750*, Unesco, 1996.

Marshall, John, *The Buddhist Art of Gandhāra*, Cambridge, 1960.

Martynov, Anatoly I., *The Ancient Art of Northern Asia*, University of Illinois Press, 1991.

Maspero, Henri, 『고대중국』, 김선민 역, 까치, (1925)1995.

_____, 『도교』, 신하령 · 김태완 역, 까치, (1971)1999.

McCrindle, J. Watson, *The Commerce and Navigation of the Erythraean Sea*, Amsterdam, 1973.

Meisun, Lin, "Qilian and Kunlun—The

Earliest Tokharian Loan-words in Ancient Chinese", in Mair, Victor H. ed., *The Bronze Age and Early Iron Age Peoples of Eastern Central Asia*, Vol. 1, Institute for the Study of Man, 1998.

Melyukova, A. I., "The Scythians and Sarmatians", in Sinor, Denis ed., *Cambridge History of Early Inner Asia*, Cambridge, 1990

Michael, Henry N. ed., *Studies in Siberian Ethnogenesis*, Toronto, 1962.

_____, *Studies in Siberian Shamanism*, Toronto, 1963.

Mikhailovski, V. M., 「シベリヤ, 蒙古及びの異民族間に於けるシャーマン教」, 『シャマニズムの研究』, 新時代社, (1892)1940.

Minns, Ellis H., *Scytians and Greeks*, New York: Biblo & Tannen, (1913)1971.

Mixailov, T. M., "Evolution of early forms of religion among the Turco-Mongolian peoples", in Hoppál, M. ed., *Shamanism in Eurasia*, Göttingen, 1984.

Moorey, P. R. S., "The Art of Ancient Iran", in Markoe, Glenn et al., *Ancient Bronzes, Ceramics, and Seals*, Los Angeles County Museum of Art, 1981.

Mukhamedjanov, A. R., "Economy and Social System in Central Asia in the Kushan Age", in Harmatta, J. ed., *History of Civilizations of Central Asia Vol. 2: The Development of Sedentary and Nomadic Civilizations: BC 750 to AD 250*, Unesco, 1994.

Munakata, Kiyohito, "Concept of Lei(類) and Kan-lei(感類) in Early Chinese Art Theory", in Bush, Susan and Murck, Christian eds., *Theories of the Arta in China*, Princeton, 1983.

_____, *Sacred Mountains in Chinese Art*, University of Illinois Press, 1991.

Müller, Max ed., *The Sacred Books of the East Vol. 4, 23, 31: The Zend-Avesta*, 3 Vols., Greenwood, (1880-1887)1972.

Nachtigall, Horst, "The Culture-Historical Origin of Shamanism", in Bharati, Agenhananda ed., *The Realm of the Extra-Human*, Mouton, 1976.

Nagishkin, D., *Амурскне Сказки*, Хабаровское Книжное Издательство, 1975.

_____, *Folktales of the Amur*, Abrams, 1980.

Napolskikh, V. V., "Proto-Uralic World Picture: A Reconstruction", in Hoppál, M. and Pentikäinen, J. ed., *Northern Religions and Shamanism*, Budapest, 1992.

Narain, A. K., *The Indo-Greeks*, Oxford, 1957.

_____, "Indo-Europeans in Inner Asia", in Sinor, Denis ed., *Cambridge History of Early Inner Asia*, Cambridge, 1990.

Needham, Joseph, 『중국의 과학과 문명 I, II, III』, 李錫浩 外 역, 을유문화사, (1954)1985.

_____, *Science and Civilization in China*, Vol. 3: Mathematics and Sciences of the Heavens and the Earth, Cambridge, 1959.

_____, *Science and Civilization in China*, Vol. 4, part 1: Physics, Cambridge, 1962.

Nerazik, E. E. and Bulgakov, P. G., "Khwarizm", in Litvinskii, B. A. ed., *History of Civilizations of Central Asia Vol. 3: The Crossroads of Civilizations: AD 250 to 750*, Unesco, 1996.

Nikonorov, Valerii P., *The Armies of Bactria: 700 BC—450 AD*, Montvert Pub., 1977.

Nioradze, Georg, *Der Schamanismus bei den Sibirischen Völkern*, Strecker und Schröder Verlag, 1925.

Nou, Jean-Louis & Fréréric, Louis, *Borobudur*, Abbeville Press, 1994.

Novgorodova, E. A., 『몽고의 선사시대』, 정석배 역, 학연문화사, 1995.

Nowak, M. and Durrant, S., *The Tale of the Nišan Shamaness*, Washington, 1977.

Okladnikov, A. P., "Ancient Petroglyphs and Modern Decorative Art in the Amur Region", in Michael, Henry N. ed., *Studies in Siberian Ethnogenesis*, Toronto, 1962.

_____, *Yakutia: Before its Incorporation into the Russian State*, McGill Queen's, 1970.

518

_____, *Ancient Population of Siberia and its Cultures*, AMS Press, 1971.

_____, "Spiralornament und Urmythos" in *Der Mensch Kam aus Sibirien*, Verlag Fritz Molden, 1974.

_____, *Art of the Amur: Ancient Art of the Russian Far East*, Aurora/Abrams, 1981.

_____ ed., *Этнография Народов Алтаяи Западной Сибири*, Новосибирск, 1978.

Olmstead, A. T., *History of the Persia Empire*, Chicago, 1948.

O'Neill, John P. chief ed., *Along the Ancient Silk Routes: Central Asian Art from the West Berlin State Museums*, Metropolitan Museum of Art, 1982.

Pang, Tina, *Treasures of the Eurasian Steppes: Animal Art from 800BC to 200AD*, Ariadne Galleries, 1998.

Paulson, Ivan., "Weltbild und Natur in der Religion der Nordsibirischen Völker", *Ural-Altaische Jahrbücher*, 34, 1962.

_____, "The Preservation of Animal Bones in the Hunting Rites of Some North-Eurasian Peoples", in Diószegi, Vilmos, *Popular Beliefs and Folklore Tradition in Siberia*, Indiana University, 1968.

Pavchinskaia, L. V., "Sogdian Ossuaries", in Litvinskii, B. A. and Bromberg, C. A. ed., *Archaeology and Art of Central Asia Studies from the Former Soviet Union. Bulletin of the Asia Institute 8*, 1994.

Pavlinskaya, Larisa R., "The Scythians and Sakians, Eight to Third Centries B.C.", in Basilov, Vladimir N. ed., *Nomads of Eurasia*, Natural History Museum of Los Angeles, 1989.

_____, "The Shaman Costume: Image and Myth", in Seaman, G and Day, J. S. eds., *Shamanism in Central Asia and Americas*, University Press of Colorado & Denver Museum of Natural History, 1994.

Pavry, J. D. C., *Zoroastrian Doctrine of a Future Life: from Death to the Individual Judgment*, 2nd ed., Columbia, 1929.

Pentikäinen, Juha, "The Sámi Shaman – Mediator Between Man and Universe", in Hoppál, M. ed., *Shamanism in Eurasia*, Göttingen, 1984.

_____, "The Saami Shamanic Drum in Rome", in Ahlbäck, Tore ed., *Saami Religion*, Åbo/Finland, 1987.

_____, "The Shamanic Drum as Cognitive Map", in Gothoni, R. and Pentikäinen, J. eds., *Mythology and Cosmic Order*, Helsinki, 1987.

_____, "The Revival of Shamanism in Contemporary North", in Kim, T. and Hoppál, M. ed., *Shamanism in Performing Arts*, Budapest, 1995.

_____ ed., *Shamanism and Northern Ecology*, Mouton de Grugter, 1996.

Perevodchikova, E. V., 『스키타이 동물양식』, 정석배 역, 학연문화사, 1999.

Pfrommer, Michael, *Metalwork from the Hellenized East*, The J. Paul Getty Museum, 1993.

P'iankov, I. V., "The Ethnic History of the Saka", in Litvinskii, B. A. and Bromberg, C. A. ed., *Archaeology and Art of Central Asia Studies from the Former Soviet Union. Bulletin of the Asia Institute 8*, 1994.

Piggott, Stuart, *Prehistoric India*, Penguin, 1950.

_____, "Chinese Chariotry: An Outsider's View", in Denwood, Philip ed., *Arts of the Eurasian Steppelands*, Percival David Foundation, 1978.

_____, *The Earliest Wheeled Transport: From the Atlantic Coast to the Caspian Sea*, Thames & Hudson, 1983.

_____, *Wagon, Chariot and Carriage: Symbol and Status in the History of the Transport*, Thames & Hudson, 1992.

_____ ed., *The Dawn of Civilization*, McGraw-Hill, 1961.

Pinault, Georges-Jean, "Tocharian Languages and Pre-Buddhist Culture", in Mair, Victor H. ed., *The Bronze Age and Early Iron Age Peoples of Eastern Central Asia*, Vol. 1, Institute for the Study of Man, 1998.

Piotrovsky, Boris et al., *Scythian Art*, Phaidon/ Aurora, 1987.

Pirazzoli-t'Serstevens, M., *The Han Dynasty*, Seligman, Janet trans., Rizzoli, 1982.

Pope, A. U. ed., *A Survey of Persian Art*, 16 Vols., Tokyo: Meiji-Shobo, 1964.

Pope, J. A. et al., *The Freer Chinese Bronzes*, Vol. 1, Freer Gallery of Art, 1967.

Porada, Edith, *The Art of Ancient Iran: Pre-Islamic Cultures*, Greystone Press, 1969.

Potapov, L. P., "Обряд оживления шаманского бубна у тюркоязычных племен алтая", *Труды Института Этнографии*, 1, 1947.

_____, *Очерки по Истории Алтайцев*, Москва ·Ленинград, 1953.

_____, "The Origin of the Altayans", in Michael, Henry N. ed., *Studies in Siberian Ethnogenesis*, Toronto, 1962.

_____, "Shaman's Drums of the Altaic Ethnic Groups", in Diószegi, Vilmos ed., *Popular Beliefs and Folklore Tradition in Siberia*, Indiana University, 1968.

_____, "Certain Aspects of the Study of Siberian Shamanism", in Bharati, Agenhananda ed., *The Realm of the Extra-Human*, Mouton, 1976.

_____, "The Shaman Drum as a Source of Ethnographical History", in Diószegi, V. and Hoppál, M. ed., *Shamanism in Siberia*, selected reprints, Budapest, (1978)1995.

_____, "К вопросу о древнетюркской основе и датировке алтайского шаманства", in Okladnikov, A. P. ed., *Этнография Народов Алтаяи Западной Сибири*, Новосибирск, 1978.

_____, "Древнетюркские черты почитания Неба у саяно-алтайских народов", in Okladnikov, A. P. ed., *Этнография Народов Алтаяи Западной Сибири*, Новосибирск, 1978.

_____, "Шаманский бубен качинцев как уникальный предмет этнографических коллекций", *Материальная культура у мифология, Сборник Музея Антропологии и Этнографии*, 37, 1981.

_____, *Алтайский Шаманизм*, Ленинград, 1991.

Prokof'eva, Ye. D., "Костюм селькупског шамана", *Сборник Музея антопологий и этнографий*, 11, 1949.

_____, "Шаманские Бубны", in Levin, M. G. and Potapov, L. P. eds., *Историко-Этнографический Атлас Сибири*, Москва · Ленинград, 1961.

_____, "The Costume of an Enets Shaman", in Michael, Henry N. ed., *Studies in Siberian Shamanism*, Toronto, 1963.

_____, "Шаманские костюмы народов Сибири", *Сборник Музея антопологий и этнографий*, 27, 1971.

Puett, Michael, "China in Early Eurasian History: A Brief Review of Recent Scholarship on the Issue", in Mair, Victor H. ed., *The Bronze Age and Early Iron Age Peoples of Eastern Central Asia*, Vol. 2, Institute for the Study of Man, 1998.

Pugachenkova, G. A., "The Form and Style of Sogdian Ossuaries", in Litvinskii, B. A. and Bromberg, C. A. ed., *Archaeology and Art of Central Asia Studies from the Former Soviet Union*, Bulletin of the Asia Institute 8, 1994.

_____, "Kushan Art", in Harmatta, J. ed., *History of Civilizations of Central Asia Vol. 2: The Development of Sedentary and Nomadic Civilizations: 700 BC to AD 250*, Unesco, 1994.

Puri, B. N., *Buddhism in Central Asia*, Delhi: Motilal Banarsidass, 1987.

Radloff, Wilhelm, *Aus Sibirien: Lose Blätter aus meinem Tagebuche*, 2 Bände, Anthropological Pub., (1893)1968.

Rahimov, Rachmad R., "Hierarchy in Traditional Men's Associations of Central Asia", in Seaman, Gary ed., *The Nomads Trilogy*, Vol. 1, Ethnographics, 1989.

Rawson, Jessica, "The Transformation and Abstraction of Animal Motifs on Bronzes from Inner Mongolia and Northern China", in Denwood, Philip ed., *Arts of the Eurasian Steppelands*, Percival David Foundation, 1978.

_____, *Ancient China: Art and Archaeology*, Book Club Associates, 1980.

_____, *Chinese Ornament: The Lotus and the Dragon*, British Museum Pub., 1984.

_____, "Chu Influences on the Development of Han Bronze vessels", *Arts Asiatiques*, No. 44, 1989.

_____, *Mysteries of Ancient China: New Discoveries from the Early Dynasties*, George Braziller, 1996.

Rawson, Jessica and Bunker, Emma C., *Ancient Chinese and Ordos Bronzes*, The Oriental Ceramic Society, 1990.

Ränk, Gustav, "Shamanism as a Research Subject: Some Methodological Viewpoints", in Edsman, Carl-Martin ed., *Studies in Shamanism*, Stockholm, 1967.

Reichl, Karl, *Turkic Oral Epic Poetry: Traditions, Forms, Poetic Structure*, Garland Pub., 1992.

Renfrew, Colin, *Archaeology & Language: The Puzzle of Indo-European Origins*, Cambridge, 1987.

Rice, Tamara Talbot, *The Scythians*, Frederick A. Praeger, 1957.

_____, *Ancient Arts of Central Asia*, New York, 1965.

Robert, Jean-Noël, 『로마에서 중국까지』, 조성애 역, 이산, (1993)1998.

Rolle, Renate, *The World of the Scythians*, Walls, F. G. trans., California, 1989.

Root, Margaret C., "Art and Archaeology of the Achaemenid Empire", in Sasson, Jack M. chief ed., *Civilizations of the Ancient Near East*, Vol. 4, Scribners, 1995.

Rosenfield, John M., *The Dynastic Arts of the Kushans*, California, 1967.

Rostovtzeff, M., *Iranians & Greeks in south Russia*, Oxford, 1922.

_____, *Inlaid bronzes of the Han dynasty*, Paris, Brussels: G. Vanoest, 1927.

_____, *The Animal Style in South Russia and China*, Princeton, 1929.

_____, 『서양고대세계사』, 서양고대사연구실 역, 고려대학교 출판부, (1963/1960)1986.

Rouget, Gilbert, *Music and Trance*, Chicago, (1980)1985.

Rowland, Benjamin, *Art in East and West*, Harvard, 1954.

_____, *The Art and Architecture of India*, 3rd ed., Penguin, 1967.

_____, *The Art of Central Asia*, Crown Publishers Inc., 1970.

Rubinson, Karen, "A Reconsideration of Pazyryk", in Seaman, Gary ed., *The Nomads Trilogy*, Vol. 3, Ethnographics, 1992.

Rudenko, Sergei I., *Frozen Tombs of Siberia: The Pazyryk Burials of Iron-Age Horsemen*, Thompson, M. W. trans., California, 1970.

Salmony, Alfred, *Sino-Siberian Art in the Collection of C. T. Loo*, Paris, 1933.

_____, "The Small Finds of Noin-Ula", *Parnassus*, 1936.

Samolin, William, "Cultural Diffusion from An-Yang to the Danube", in Bowie, Theodore ed., *East-West in Art: Patterns of Cultural and Aesthetic Relationships*, Indiana, 1966.

Sarianidi, Victor, *The Golden Hoard of Bactria: From the Tillya-tepe Excavations in Northern Afghanistan*, Leningrad: Aurora, 1985.

_____, "The Golden Hoard of Bactria",

National Geographic, March 1990.

Schafer, Edward H., *The Golden Peaches of Samarkand*, California, 1963.

_____, "Hunting Parks and Animal Enclosures in Ancient China", *Journal of the Economic and Social History of the Orient*, 2, 1968.

Schlumberger, Daniel, "Parthian Art", in Yarshater, Eshan ed., *Cambridge History of Iran Vol. 3: The Seleucid, Parthian and Sasanian Periods*, Vol. 2, Cambridge, 1983.

Schmidt, Wilhelm, *Die Asiatischen Hirtenvölker: Die sekundären Hirtenvölker der Mongolen, der Burjaten, der Yuguren, sowie der Tungusen und der Yukagiren*, Münster, 1952.

Seaman, Gary ed., *The Nomads Trilogy*, 3 Vols., Ethnographics, 1989-1992.

Shahbazi, A. Shapur, *Persepolis Illustrated*, Institute of Achaemenid Research, 1976.

Shakhanova, Nurila Zh., "The Yurt in the Traditional Worldview of Cenral Asian Nomads", in Seaman, Gary ed., *The Nomads Trilogy*, Vol. 3, Ethnographics, 1992.

Sharma, Ram Sharan, 『인도고대사』, 이광수 역, 김영사, (1977)1994.

Shepherd, Dorothy, "Iran between East and West", in Bowie, Theodore ed., *East-West in Art: Patterns of Cultural and Aesthetic Relationships*, Indiana, 1966.

_____, "Sasanian Art", in Yarshater, Eshan ed., *Cambridge History of Iran Vol. 3: The Seleucid, Parthian and Sasanian Periods*, Vol. 2, Cambridge, 1983.

Shih, Hsio-Yen, "I-Nan(沂南) and Related Tombs", *Artbus Asiae*, Vol. 92, No. 4, 1959.

Shirokogoroff, S. M., *Social Organization of the Northern Tungus*, Shanghai: The Commercial Press, 1929.

_____, *Psychomental Complex of the Tungus*, Kegan Paul, 1935.

Shternberg, Lev Ia., "Избранничество в религии", *Этнография*, 1, 1927.

_____, *The Social Organization of the Gilyak*, Grant, Bruce ed., American Museum of Natural History, (1930s)1999.

Shuyun, Guo, "On the Main Characteristics of the Manchu Shamanic Dance", in Kim, T. and Hoppál, M. ed., *Shamanism in Performing Arts*, Budapest, 1995.

Siikala, A., "Siberian and Inner Asian Shamanism", in Siikala, A. & Hoppál, M., *Studies on Shamanism*, Budapest, 1998.

_____, "The Interpretation of Siberian and Central Asian Shamanism", in Siikala, A. & Hoppál, M., *Studies on Shamanism*, Budapest, 1998.

_____, "Shamanic Knowledge and Mythical Images", in Siikala, A. & Hoppál, M., *Studies on Shamanism*, Budapest, 1998.

Siikala, A. & Hoppál, M., *Studies on Shamanism*, Budapest, 1998.

Sinor, Denis ed., *Cambridge History of Early Inner Asia*, Cambridge, 1990.

Sirén, Osvald, *Chinese Sculputure from 5th to 14th*, 2 Vols., SDI Publications, 1925(1998).

Smolyak, A. V., "Certain Questions on the Early History of the Ethnic Groups Inhabiting the Amur River Valley and the Maritime Province", in Michael, Henry N. ed., *Studies in Siberian Ethnogenesis*, Toronto, 1962.

So, J. F. & Bunker, E. C., *Traders and Raiders on China's Northern Frontier*, Sackler Gallery, 1995.

Sokolov, G., *Antique Art on the Northern Black Sea Coast*, Leningrad: Aurora, 1974.

Soper, Alexander C., "Early Chinese Landscape Painting", *Art Bulletin*, No. 23-2, 1941.

_____, *Literary Evidence for Early Buddhist Art in China*, Ascona, Switzerland, 1959.

_____, *Textual Evidence for the Secular Arts of China in the Period from Liu Sung through Sui (AD 42-618)*, Artibus Asie, 1967

Stein, M. Aurel, *Ruins of Desert Cathay*, 2 Vols., Macmillan and Co., 1912.

Sullivan, Michael, *The Birth of Landscape Painting in China*, California, 1962.

_____, *Chinese Landscape Painting in the Sui and T'ang Dynasties*, California, 1980.

Sulimirski, T., *The Sarmatians*, Praeger, 1970.

Taksami, A. M., *Нивхи*, Наука, 1967.

_____, "Features of the Ancient Religious Rites and Taboos of the Nivkhi(Gilyaks)", in Diószegi, Vilmos, *Popular Beliefs and Folklore Tradition in Siberia*, Indiana University, 1968.

_____, "Survivals of Early Forms of Religion in Siberia", in Hoppál, M. ed., *Shamanism in Eurasia*, Göttingen, 1984.

Tarn, W. W., *The Greeks in Bactria and India*, Cambridge, 1951.

Taylor, Eric, *Musical Instruments of South-East Asia*, Oxford, 1989.

Tekin, Talât, *A Grammar of Orkhon Turkic*, Indiana University, 1968.

Temple, Robert, 『그림으로 보는 중국의 과학문명』, 과학세대 역, 까치, (1985)1993.

Thomas, N. & Humphrey, C. ed., *Shamanism, History, & the State*, Michigan, 1994.

Thompson, Jon, *Carpets: From the Tents, Cottages and Workshops of Asia*, Laurence King, 1983.

Tserensodnom, D., 「『蒙古秘史』의 巫俗神話」, 『동북아 샤머니즘 문화』, 전북대 인문학연구소, 소명출판, 2000.

Tugolukov, V. A., *Тунгусы(Эвенки и Эвены): Средней и Западной Сибири*, Наука, 1985.

Vainshtein, S. I., "The Tuvan(Soyot) Shaman's Drum and the Ceremony of its 'Enlivening'", in Diószegi, Vilmos ed., *Popular Beliefs and Folklore Tradition in Siberia*, Indiana University, 1968.

_____, *Nomads of South Siberia*, Colenso, Michael trans., Cambridge, 1980.

_____, "Shamanism in Tuva at the Turn of the 20th Century", in Hoppál, M. ed., *Shamanism in Eurasia*, Göttingen, 1984.

Vasilevich, G. M., "Некоторые данные по охотничьим обрядам и представлениям у тунгусов", *Этнография*, 2, 1930.

_____, "Древние охотничьи и оленеводческие обряды эвенков", *Сборник Музея антопологий и этнографий*, 17, 1957.

_____, "Early Concepts about the Universe among the Evenks(Materials)", in Michael, Henry N. ed., *Studies in Siberian Shamanism*, Toronto, 1963.

_____, "Shamaistic Songs of the Evenki (Tungus)", in Diószegi, Vilmos, *Popular Beliefs and Folklore Tradition in Siberia*, Indiana University, 1968.

_____, "The Acquisition of Shamanistic Ability among the Evenki(Tungus)", in Diószegi, Vilmos, *Popular Beliefs and Folklore Tradition in Siberia*, Indiana University, 1968.

Vasilyev, Dimitriy D., "Turkic Runic Inscriptions on Monuments of South Siberia", in Seaman, Gary ed., *The Nomads Trilogy*, Vol. 3, Ethnographics, 1992.

Volkov, Vitali V., "Early Nomads of Mongolia", in David-Kimball, J. et al. eds., *Nomads of the Eurasian Steppes in the Early Iron Age*, Zinat Press, 1995.

Vorren, Ø. and Manker, E., *Lapp Life and Customs*, Oslo, 1962.

Wang, Penglin, "Explanation in the Contact Between Altaic and Tokharian", *The Mankind Quarterly* No. 33-1, 1992.

_____, "Tokharian Words in Altaic Regnal Titles", *Central Asiatic Journal*, No. 39, 1995.

_____, "A Linguistic Approach to Inner Asian Ethnonyms", in Mair, Victor H. ed., *The Bronze Age and Early Iron Age Peoples of Eastern Central Asia*, Vol. 1, Institute for the Study of Man, 1998.

Watson, William, *Ancient Chinese Bronzes*, Faber, 1977.

_____, "Iran and China", in Yarshater, Eshan ed., *Cambridge History of Iran Vol. 3: The Seleucid, Parthian and Sasanian Periods*, Vol. 1,

Cambridge, 1983.

Welch, Holmes, *Taoism: The Parting of the Way*, Beacon, 1957.

Wenley, A. G., "The Question of the Po-Shan-Hsiang-Lu", *Archives of the Chinese Art Society of America*, 3, 1948-49.

West, E. W. trans., *Bundahism from The Sacred Books of the East Vol. 5*, Oxford, 1897.

Wu Hung, "A Sanpan Shan Chariot Ornament and the Xiangrui Design in Western Han Art", *Archives of Asian Art*, No. 37, 1984.

_____, *The Wu Liang Shrine: The Ideology of Early Chinese Pictorial Art*, Stanford, 1989.

Yablonsky, Leonid T., "The Saka in Central Asia", in David-Kimball, J. et al. eds., *Nomads of the Eurasian Steppes in the Early Iron Age*, Zinat Press, 1995.

Yarshater, Eshan ed., *Cambridge History of Iran Vol. 3: The Seleucid, Parthian and Sasanian Periods*, 2 Vols., Cambridge, 1983.

Yü, Ying-shin, "The Hsiung-nu", in Sinor, Denis ed., *Cambridge History of Early Inner Asia*, Cambridge, 1990.

Yure-Cordier ed., *Travels of Marco Polo*, 2 Vols., Dover, (1929/1920)1993.

Zadneprovskiy, Y. A., "The Nomads of Northern Central Asia after the Invasion of Alexander", in Harmatta, J. ed., *History of Civilizations of Central Asia Vol. 2: The Development of Sedentary and Nomadic Civilizations: 700 BC to AD 250*, Unesco, 1994.

Zaehner, R. C., *The Teaching of the Magi*, Allen and Unwin/ Macmillan, 1956.

_____, *The Dawn and Twilight of Zoroastrianism*, Putnam, 1961.

Zeimal, E. V., "The Political History of Transoxiana", in Yarshater, Eshan ed., *Cambridge History of Iran Vol. 3: The Seleucid, Parthian and Sasanian Periods*, Vol. 1, Cambridge, 1983.

Zhang Guang-Da, "The City-States of the Tarim Basin", in Litvinskii, B. A. ed., *History of Civilizations of Central Asia Vol. 3: The Crossroads of Civilizations: AD 250 to 750*, Unesco, 1996.

_____, "Kocho(高昌)", in Litvinskii, B. A. ed., *History of Civilizations of Central Asia Vol. 3: The Crossroads of Civilizations: AD 250 to 750*, Unesco, 1996.

Zimmer, Heinrich, 『인도의 신화와 예술』, 조셉 켐벨 편, 이숙종 역, 대원사, (1946)1995.

Zornickaja, M. Ya., "Dances of Yakut Shamans", in Diószegi, V. and Hoppál, M. ed., *Shamanism in Siberia*, selected reprints, Budapest, (1978)1995.

(5) 중동

Aldred, Cyril, *Egyptian Art*, World of Art, Thames & Hudson, 1980.

Allchin, Bridget and Allchin, Raymond, *The Rise of Civilization in India and Pakistan*, Cambridge, 1982.

Amiet, Pierre, *Art of the Ancient Near East*, Abrams, 1977.

Anderson, Robert D., "Music and Dance in Pharaonic Egypt", in Sasson, Jack M. chief ed., *Civilizations of the Ancient Near East*, Vol. 4, Scribners, 1995.

Baigent, Michael, *From the Omens of Babylon: Astrology and Ancient Mesopotamia*, Arkana, 1994.

Baines, J. and Málek, J., *Atlas of Ancient Egypt*, Facts On Files, 1980.

Black, J. and Green, A., *Gods, Demons and Symbols of Ancient Mesopotamia: Illustrated Dictionary*, Texas, 1992.

Budge, E. A. Wallis, "The Egyptian Book of the Dead, Dover, (1895)1967.

_____, *The Gods of the Egyptians*, 2 Vols., Dover, (1904)1969.

_____, *Osiris & The Egyptian Resurrection*, 2 Vols., Dover, (1911)1973.

_____, *The Mummy: A Handbook of Egyptian Funerary Archaeology*, Dover, (1925)1989.

_____, *The Dwellers on the Nile*, Dover, (1926)1977.

_____, *Cleopatra's Needles and Other Egyptian Obelisks*, Dover, (1926)1990.

_____, *From Fetish to God in Ancient Egypt*, Dover, (1934)1988.

_____, *An Egyptian Hieroglyphic Dictionary*, 2 Vols., Dover, (1920)1978.

Carter, Howard and Mace, A. C., *The Discovery of the Tomb of Tutankhamen*, Dover, 1977.

Clark, R. T. Rundle, *Myth and Symbol in Ancient Egypt*, Thames & Hudson, 1959.

Clayton, Peter A., *Chronicle of the Pharaohs*, Thames & Hudson, 1994.

Collon, Dominique, *First Impressions: Cylinder Seals in the Ancient Near East*, Chicago, 1987.

Crawford, Harriet, *Sumer and the Sumerians*, Cambridge, 1991.

Curtis, J. E., *Fifty Years of Mesopotamian Discovery*, British School of Archaeology in Iraq, 1982.

Curtis, J. E. & Reade, J. E., *Art and Empire: Treasures from Assyria in the British Museum*, MMA/Abrams, 1995.

Dalley, Stephanie, *Myths from Mesopotamia*, Oxford, 1989.

Du Ry, Carel J., *Art of the Ancient Near and Middle East*, Abrams, 1969.

Erman, Adolf, *Life in Ancient Egypt*, Tirard, H. M. trans., Dover, (1894)1971.

Eyre, Christopher J., "The Agricultural Cycle, Farming, and Water Management in the Ancient Near East", in Sasson, Jack M. chief ed., *Civilizations of the Ancient Near East*, Vol. 1, Scribners, 1995.

Faulkner, R. O., *The Ancient Egyptian Book of the Dead*, Texas, revised ed., 1985.

Frankfort, Henri, *Kingship and the Gods: A Study of Ancient Near Eastern Religion as the Integration of Society and Nature*, Chicago, 1948.

_____, *The Art and Architecture of the Ancient Orient*, Penguin, 1954.

Frankfort, Henri et al., *The Intellectual Adventure of Ancient Man*, Chicago, 1946.

Goedicke, H. and Roberts, J. J. M., *Unity and Diversity: Essays in the History, Literature, and Religion of the Ancient Near East*, Johns Hopkins University Press, 1975.

Groenewegen-Frankfort, H. A., *Arrest and Movement: An Essay on Space and Time in the Representational Art of the Ancient Near East*, Faber and Faber, 1951.

Groom, Nigel, *Frankincense and Myrrh: A study of the Arabian Incense Trade*, Longman, 1981.

Gurney, O. R., *The Hittites*, Penguin, 1952.

Heidel, Alexander, *The Babylonian Genesis*, Chicago, 2nd ed., 1951.

Hooke, S. H. ed., *Myth and Ritual*, Oxford, 1933.

_____, *Middle Eastern Mythology*, Penguin, 1963.

Jacobsen, Thorkild, *The Treasures of Darkness: A History of Mesopotamian Religion*, Yale, 1976.

_____, *The Harps That Once...: Sumerian Poetry in Translation*, Yale, 1987.

James, T. G. H., *Egyptian Painting*, British Museum, 1985.

Klimer, Anne D., "Music and Dance in Ancient Western Asia", in Sasson, Jack M. chief ed., *Civilizations of the Ancient Near East*, Vol. 4, Scribners, 1995.

Kramer, Samuel Noah, *Sumerian Mythology*, revised ed., Pennsylvania, 1961.

_____, *History Begins at Sumer*, Pennsyl-vania, 1981.

_____, *The Sumerians: Their History, Culture, and Character*, Chicago, 1963.

_____, *From the Poetry of Sumer*, Berkeley, 1979.

_____, *In the World of Sumer: An Autobiography*, Wayne, 1986.

_____ ed., *Mythologies of the Ancient World*, Anchor Book, 1961.

Leick, Gwendolyn, *Sex & Eroticism in Mesopotamian Liturature*, Routledge, 1994.

Lloyd, Seton, *The Art of the Ancient Near East*, Praeger, 1961.

Lurker, Manfred, *A Ilustrated Dictionary of The Gods and Symbols of Ancient Egypt*, Thames & Hudson, 1980.

Manniche, Lise, *Music and Musicians in Ancient Egypt*, British Museum Press, 1991.

Markoe, Glenn et al., *Ancient Bronzes, Ceramics, and Seals*, Los Angeles County Museum of Art, 1981.

McCrindle, J. Watson, *The Commerce and Navigation of the Erythraean Sea*, Amsterdam, 1973.

Michalowski, K., *Palmyra*, Praeger, 1968.

Moorey, P. R. S., *Ur 'of the Chaldes'*, Book Club Associates, 1982.

Moortgat, Anton, *The Art of Ancient Mesopotamia*, Phaidon, 1969.

Nissen, Hans J., *The Early History of the Ancient Near East, 9000-2000 B. C.*, Lutzeier, E. trans., Chicago, 1988.

Oates, Joan, *Babylon*, Thames & Hudson, 1986.

O'brien, J. and Major, W., *In the Beginning: Creation Myths from Ancient Mesopotamia, Israel and Greece*, American Academy of Religion, 1982.

Oppenheim, A. Leo, *Ancient Mesopotamia: Portrait of a Dead Civilization*, Chicago, 1964.

Parrot, André, *The Arts of Assyria*, Golden Press, 1961.

Perkins, Ann Louise, *The Comparative Archaeology of Early Mesopotamia*, Chicago, 1949.

Piotrovsky, Boris, *The Ancient Civilization of Urartu: An Archaeological Adventure*, Cowles, 1969.

Pliny, *Natural History*, Books ⅩⅡ-ⅩⅥ, Harvard, 1945.

Polin, Claire C. J., *Music of the Ancient Near East*, Greenwood Press, 1954.

Porada, Edith, "Understanding Ancient Near Eastern Art: A Personal Account", in Sasson, Jack M. chief ed., Civilizations of the Ancient Near East, Vol. 4, Scribners, 1995.

Possehl, Geogory L., *Harappan Civilization: A Recent Perspective*, 2nd revised ed., Oxford, 1993.

Postgate, J. N., *Early Mesopotamia: Society and Economy at the Dawn of History*, Routledge, 1991.

Pritchard, James B. ed., *The Ancient Near Eastern Texts Relating to the Old Testament*, 3rd ed., Princeton, 1969.

_____ ed., *The Ancient Near East in Pictures Relating to the Old Testament*, 2nd ed., Princeton, 1969.

_____ ed., *The Ancient Near East Vol. 2: A New Anthology of Texts and Pictures*, Princeton, 1975.

Rambova, N. ed., *Mythological Papyri: Texts*, Pantheon Books, 1957.

Rashid, Subhi Anwar, *Mesopotamien (Musikgeschichte in Bildern, Band II: Musik des Altertums, Liferung 2)*, VEB Deutscher Verlag für Musik Leipzig, 1984.

Reade, Julian, *Assyrian Sculpture*, British Museum, 1983.

_____, *Mesopotamia*, British Museum, 1991.

Redman, Charles L., 『문명의 발생―근동지방의 초기농경민에서 도시사회까지』, 최몽룡 역, 민음사, (1978)1995.

Rimmer, Joan, *Ancient Musical Instruments of Western Asia*, The British Museum, 1969.

Roaf, Michael, *Cultural Atlas of Mesopotamia and the Ancient Near East*, Facts On Files, 1990.

_____, "Palaces and Temples in Ancient Mesopotamia", in Sasson, Jack M. chief ed.,

Civilizations of the Ancient Near East, Vol. 1, Scribners, 1995.

Roux, Georges, Ancient Iraq, 3rd ed., Penguin, 1992.

Sachs, Curt, The History of Musical Instruments, Norton, 1940.

_____, 『음악의 기원』, 삼호출판사, (1943) 1986.

Saggs, H. W. F., The Greatness that was Babylon, Hawthorn Books, 1962.

_____, The Might that was Assyria, Sidgwick & Jackson, 1984.

Saleh, Mohamed et al., Egyptian Museum Cairo, Verlag Philipp von Zabern, Mainz, 1987.

Sasson, Jack M. chief ed., Civilizations of the Ancient Near East, 4 Vols., Scribners, 1995.

Spencer, A. J., Early Egypt: The Rise of Civilization in the Nile Valley, Oklahoma, 1993.

Teissier, Beatrice, Ancient Near Eastern Cylinder Seals From the Marcopoli Collection, California, 1984.

Watt, Martin & Sellar, Wanda, Frankincense & Myrrh, Saffron Walden, 1996.

Wiseman, D. J., Cylinder Seals of Western Asia, London: Batchworth, 1959.

Wolkstein, D. and Kramer, S. N., Inanna: Queen of Heaven and Earth, Harper & Row, 1983.

(6) 기타

Akurgal, Ekrem, The Birth of Greek Art, Dynes, Wayne trans., Methuen, 1968.

Baring, A. and Cashford, J., The Myth of the Goddess, Arkana, 1991.

Biedermann, Hans, Dictionary of Symbolism: Cultural Icons & the Meanings Behind Them, Hulbert, James trans., A Meridian Book, 1992.

Boardman, John, Greek Art, Thames & Hudson, 1985.

Brosse, Jacques, 『나무의 신화』, 주향은 역, 이학사, (1989)1998.

Burkert, Walter, Greek Religion, Harvard, 1985.

_____, The Orientalizing Revolution: Near Eastern Influence on Greek Culture in the Early Archaic Age, Harvard, 1992.

Caillois, Roger, 『인간과 성(聖)』, 권은미 역, 문학동네, (1939)1996.

Campbell, Joseph, The Flight of the Wild Gander, HarperPerennial, 1951.

_____, The Mythic Image, Princeton, 1974.

_____, The Masks of God, 4 Vols., Arkana, 1987.

_____, Historical Atlas of World Mythology. Vol. 1: The Way of the Animal Powers, part 2: Mythologies of the Great Hunt, Harper & Row, 1988.

_____, The Power of Myth with Bill Moyers, Doubleday, 1988.

Carpenter, T. H., Art and Myth in Ancient Greece, Thames & Hudson, 1991.

Cooper, J. C., 『그림으로 보는 세계문화상징사전』, 이윤기 역, 까치, (1982)1994.

Covell, Jon Carter, Korea's Cultural Roots, Hollym, 1982.

Covell, Jon Carter & Alan, Korean Impact On Japanese Culture: Japan's Hidden History, Hollym, 1984.

Covell, Alan Carter, Folk Art and Magic: Shamanism in Korea, Hollym, 1986.

Eliade, Mircea, The Myth of Eternal Return Or, Cosmos and History, Princeton, 1954.

_____, Rites and Symbols of Initiation: The Mysteries of Birth and Rebirth, Spring, 1958.

_____, 『이미지와 상징』, 이재실 역, 까치, (1952)1998.

_____, 『종교형태론』, 이은봉 역, 한길사, (1958)1996.

_____, 『聖과 俗―종교의 본질』, 이동하 역, 학민사, (1959)1983.

_____, 『대장장이와 연금술사』, 이재실 역, 문학동네, (1977)1999.

_____, 『상징, 신성, 예술』, Apostolos-
Cappadona, D. ed., 박규태 역, 서광사,
(1985)1991.

Endres, F. C. and Schimmel, A., 『수의 신비와
마법』, 고려원미디어, (1984)1996.

Frazer, James George, *The Golden Bough*, 3rd
ed., 13 Vols., St. Martin's Press, 1913.

Gimbutas, Marija, *The Goddesses and Gods of
Old Europe: 6500-3000 BC*, California, 1982.

_____, *The Language of the Goddess*, Harper &
Collins, 1991.

Graves, Robert, *The White Goddess*, Noonday,
1948.

_____, *The Greek Myths*, Moyer Bell,
(1955)1988.

Guirand, Félix ed., *New Larousse Encyclopedia
of Mythology*, Hamlyn, 1959.

Homann-Wedeking, E., *The Art of Archaic
Greece*, revised, Foster, J. R. trans.,
Greystone, 1968.

Johnson, Buffie, *Lady of the Beasts: The Goddess
and her Sacred Animals*, Inner Traditions
International, 1994.

Levi, Peter, *Atlas of the Greek World*, Facts On
Files, 1985.

Matz, Friedrich, *The Art of Crete and Early
Greece*, Greystone, 1962.

Penglase, Charles, *Greek Myths and
Mesopotamia: Paralles and Influence in the
Homeric Hymns and Hesiod*, Routledge,
1994.

Schefold, Karl, *The Art of Classical Greece*,
Foster, J. R. trans., Greystone, 1967.

Sturluson, Snorri, *The Prose Edda*, Jean I. Young
trans., California, 1954.

Webster, T. B. L., *The Art of Greece: The Age of
Hellenism*, Greystone, revised, 1967.

Williams, D. and Ogden, J., *Greek Gold: Jewelry
of the Classical World*, Abrams / MMA, 1994.

찾아보기